Bildzitate von Kunstwerken als Schranke des Urheberrechts
und des Eigentums mit Bezügen zum Internationalen Privatrecht

Schriftenreihe zum Urheber- und Kunstrecht

Herausgegeben von Thomas Hoeren

Band 10

PETER LANG
Frankfurt am Main · Berlin · Bern · Bruxelles · New York · Oxford · Wien

Timo Prengel

Bildzitate von Kunstwerken als Schranke des Urheberrechts und des Eigentums mit Bezügen zum Internationalen Privatrecht

PETER LANG
Internationaler Verlag der Wissenschaften

Bibliografische Information der Deutschen Nationalbibliothek
Die Deutsche Nationalbibliothek verzeichnet diese Publikation in
der Deutschen Nationalbibliografie; detaillierte bibliografische
Daten sind im Internet über http://dnb.d-nb.de abrufbar.

Zugl.: Heidelberg, Univ., Diss., 2010

Umschlaggestaltung:
Olaf Glöckler, Atelier Platen, Friedberg

Gedruckt auf alterungsbeständigem,
säurefreiem Papier.

D 16
ISSN 1860-076X
ISBN 978-3-631-61012-1
© Peter Lang GmbH
Internationaler Verlag der Wissenschaften
Frankfurt am Main 2011
Alle Rechte vorbehalten.

Das Werk einschließlich aller seiner Teile ist urheberrechtlich
geschützt. Jede Verwertung außerhalb der engen Grenzen des
Urheberrechtsgesetzes ist ohne Zustimmung des Verlages
unzulässig und strafbar. Das gilt insbesondere für
Vervielfältigungen, Übersetzungen, Mikroverfilmungen und die
Einspeicherung und Verarbeitung in elektronischen Systemen.

www.peterlang.de

Meiner Familie

Vorwort

Diese Arbeit wurde im Sommersemester 2010 als Dissertation von der Juristischen Fakultät der Ruprecht-Karls-Universität Heidelberg angenommen. Literatur und Rechtsprechung konnten bis einschließlich März 2010 berücksichtigt werden.

Ganz herzlich bedanke ich mich bei meinem sehr verehrten Doktorvater, Herrn em. Prof. Dr. Dr. h.c. mult. Erik Jayme LL.M. Er weckte meine Begeisterung für das Kunstrecht während des Seminars „Kunstrecht einschließlich der internationalen Bezüge" im Sommer 2002. Er gab mir die Anregung für das Thema dieser Arbeit, gewährte mir alle Freiheiten bei der Ausarbeitung und unterstützte diese mit wertvollen Hinweisen. Herrn Prof. Dr. Winfried Tilmann danke ich für die zügige Erstellung des Zweitberichts sowie Herrn Prof. Dr. Thomas Hoeren für die Aufnahme der Arbeit in diese Schriftenreihe.

Dank schulde ich ferner der ausgezeichneten Bibliothek des Max-Planck-Instituts für ausländisches und internationales Privatrecht in Hamburg und ihren Mitarbeitern.

Von Herzen danke ich meiner Frau Nina Prengel für ihr Vertrauen, ihre Geduld und ihre liebevolle Unterstützung. Sie hat maßgeblichen Anteil am Gelingen dieser Arbeit. Meinem Sohn Ben Philip Prengel danke ich ganz herzlich für sein Verständnis für meine Abwesenheit an vielen Abenden und Wochenenden.

Von Herzen möchte ich auch meiner Mutter Sabine Prengel und Reiner Strickstrock danken, die mich nicht nur im Rahmen meiner Ausbildung stets liebevoll unterstützt haben. Ebenso herzlich danke ich meinen Freunden und meiner Schwester Mascha Prengel für ihren Zuspruch und die Ermutigung bei diesem Vorhaben.

Hamburg, im August 2010 Timo Prengel

Inhaltsübersicht

Abkürzungsverzeichnis ... 17
1. Kapitel: Einleitung und Gang der Untersuchung 23
 A. Einleitung .. 23
 B. Einführender Fall .. 31
 C. Problemstellung und offene Fragen .. 37
 D. Gegenstand und Fragestellung der Arbeit .. 38
 E. Gang der Untersuchung .. 42

2. Kapitel: Bildzitat und Urheberrecht ... 45
 A. Überblick .. 45
 B. Auslegungsgrundsätze .. 56
 C. Bildzitate in der Ausstellungspraxis ... 87
 D. Stellung und Interessen der Beteiligten ... 103
 E. Die Voraussetzungen des Bildzitats im Einzelnen 118
 F. Zwischenergebnis ... 201

3. Kapitel: Bildzitat und Eigentum ... 205
 A. Recht am Bild der eigenen Sache ... 205
 B. Zwischenergebnis ... 231

4. Kapitel: Bildzitate mit Auslandsberührung 233
 A. Urheberrecht ... 233
 B. Eigentum ... 244

5. Kapitel: Ergebnisse und Schlussbemerkung 253
 A. Ergebnisse .. 253
 B. Schlussbemerkung .. 260

Literaturverzeichnis ... 263

Abbildungen ... 291

Inhaltsverzeichnis

Abkürzungsverzeichnis .. 17
1. Kapitel: Einleitung und Gang der Untersuchung 23
 A. Einleitung .. 23
 I. Kunst und Bildzitat ... 23
 II. Recht und Bildzitat ... 29
 B. Einführender Fall .. 31
 I. Sachverhalt ... 31
 II. Rechtliche Würdigung .. 32
 1. Urheberrecht .. 32
 a. Kollisionsrecht ... 32
 aa. Originalwerk von Thomas Couture 32
 bb. Reproduktionsfotografie .. 33
 b. Sachrecht ... 33
 2. Ansprüche aus dem Eigentum .. 35
 C. Problemstellung und offene Fragen ... 37
 D. Gegenstand und Fragestellung der Arbeit 38
 E. Gang der Untersuchung .. 42
2. Kapitel: Bildzitat und Urheberrecht .. 45
 A. Überblick .. 45
 I. Begriff des Bildzitats .. 45
 II. Abgrenzung des Zitats zur Bearbeitung 48
 III. Abgrenzung des Zitats von der freien Benutzung 49
 IV. Bildzitat, Vervielfältigung und Bearbeitung 52
 V. Die Systematik des § 51 UrhG ... 53
 1. § 51 UrhG nach dem Zweiten Korb 54
 2. Sinn und Zweck der Zitierfreiheit 55
 B. Auslegungsgrundsätze ... 56
 I. Gemeinschaftsrechtliche Vorgaben für das Bildzitat 57
 1. Informationsrichtlinie .. 57
 a. Harmonisierung der Schranken 57
 b. Geltungsanspruch der Richtlinie 59
 aa. Unmittelbare Anwendung der Informationsrichtlinie 59
 bb. Richtlinienkonforme Auslegung der §§ 51, 58, 59 UrhG 60
 2. Zwischenergebnis .. 63
 II. Beachtung des Völkerrechts bei der Auslegung? 63
 1. Anwendungsbereich und Mindestschutz 64
 a. RBÜ .. 64
 aa. Inländerbehandlung und Mindestrechte 64

 bb. Anwendungsbefehl durch das deutsche Zustimmungs-
 gesetz? ... 67
 cc. Zwischenergebnis ... 67
 dd. Berücksichtigung der Mindestrechte bei der Auslegung 68
 ee. Folgen .. 69
 ff. Systematik des Art. 10 Abs. 1, 3 RBÜ 70
 (1.) Verhältnis zum Drei-Stufen-Test 70
 (2.) Zitat aus einem der Öffentlichkeit bereits erlaubterweise
 zugänglich gemachten Werk .. 71
 (3.) Einhaltung der anständigen Gepflogenheiten 71
 (4.) Umfang .. 72
 b. TRIPS ... 73
 c. WUA ... 75
 2. Zwischenergebnis .. 75
III. Bildzitat als Ausnahme des Urheberrechts? .. 76
 1. Enge Auslegung der §§ 51, 58, 59 UrhG? 76
 a. Begriff der Schranke .. 76
 b. Rechtsprechung .. 78
 c. Literatur .. 81
 d. Berücksichtigung technischer Veränderungen 82
 2. Stellungnahme und Zwischenergebnis .. 83
C. Bildzitate in der Ausstellungspraxis .. 87
 I. Kunstbücher, Künstlerbücher, Museumskataloge 87
 1. Kunstbücher .. 88
 2. Künstlerbücher .. 88
 3. Museumsausstellungskataloge ... 88
 a. Ausstellungskataloge ... 88
 b. Sonder- oder Wechselausstellungskataloge 90
 c. Bestandskataloge .. 90
 4. Versteigerungskataloge ... 91
 5. Galerie-, Kunsthandels- und Kunstmessekataloge 91
 II. Untersuchung der Ausstellungspraxis ... 92
 1. Bewertungsgrundlagen ... 92
 a. Methodik der Rechtstatsachenforschung 93
 b. Untersuchungsgegenstand ... 93
 2. Praxis der Leihverträge im Hinblick auf Reproduktions-
 klauseln .. 94
 a. Erscheinungsformen von Reproduktionen 94
 b. Inhaltliche Ausgestaltung der Reproduktionsklauseln 95
 aa. Reproduktion des Leihgegenstands 95
 (1.) Reproduktion durch den Leihnehmer 95
 (2.) Reproduktion durch die Öffentlichkeit 97

 (3.) Quellenangabe und Belegexemplare 97
 bb. Reproduktion der Reproduktionsfotografie 98
 3. Standardvertrag der Verwertungsgesellschaft Bild-Kunst 99
 a. Allgemeine Reproduktionen ... 100
 b. Kataloge ... 100
 c. Änderungen und Nachweise .. 101
 4. Internationalisierungstendenzen ... 101
 5. Zusammenfassung .. 102
D. Stellung und Interessen der Beteiligten ... 103
 I. Einleitung .. 103
 II. Urheber ... 104
 III. Bildzitierende .. 106
 IV. Eigentümer .. 107
 1. Kunstsammler ... 107
 2. Staatliche Kunstsammlungen .. 113
 V. Museen ... 114
 VI. Galeristen und Kunsthändler ... 115
 VII. Auktionshäuser ... 117
 VIII. Reproduktionsfotografen ... 117
 IX. Zwischenergebnis .. 118
E. Die Voraussetzungen des Bildzitats im Einzelnen 118
 I. Bildzitat gemäß § 51 UrhG ... 119
 1. Bildzitat als Bestandteil der Öffentlichkeit 119
 2. Selbständigkeit des zitierenden Werks 126
 3. Zitatzweck .. 128
 a. Präjudizien als Konkretisierungsmöglichkeit 129
 b. Grundsatz: Belegfunktion .. 132
 c. Berücksichtigung anderer Zwecke 134
 d. Berücksichtigung der wirtschaftlichen Interessen des
 Zitierten ... 135
 e. Bildzitate von vollständig abgebildeten Kunstwerken 138
 aa. ... in wissenschaftlichen Werken 138
 (1.) Begriff des wissenschaftlichen Werks 138
 (2.) Erläuterungszweck .. 142
 (3.) Umfang .. 146
 bb. ... in nichtwissenschaftlichen Werken 151
 (1.) Beschränkung auf den politischen Meinungskampf? 152
 (2.) Kunstzitate ... 153
 (3.) Andere nichtwissenschaftlich zitierende Werke 156
 (4.) Umfang .. 158
 f. Bildzitate von ausschnittsweise abgebildeten Kunstwerken 159
 aa. ... in Sprachwerken ... 159

(1.)Anführen ... 159
(2.)Umfang ... 160
bb. ... in anderen Werkarten .. 161
(1.)Kunstzitate ... 161
(2.)Andere Bildwerke .. 162
(3.)Umfang ... 163
g. Grundsätzlich unzulässige Zitatzwecke 163
aa. Bildzitat ist beliebig austauschbar 163
bb. Vervollständigung, Blickfang und Schmuckzweck 163
cc. Fehlende Erkennbarkeit des Zitats 165
dd. Erforderlichkeit der Abbildung ... 167
II. Katalogbildfreiheit und Bildzitate 168
 1. Verhältnis von § 58 UrhG zu § 51 UrhG 169
 a. Werke der Baukunst und deren Entwürfe 169
 b. Vergleichsabbildungen in Katalogen nach
 § 58 Abs. 1 UrhG ... 170
 aa. Katalog als Werbung? .. 170
 bb. Zur öffentlichen Ausstellung bestimmte Werke 171
 (1.)Noch unveröffentlichte Werke 172
 (2.)Kumulative Anwendung von § 58 Abs. 1 und
 § 51 UrhG? .. 172
 cc. Zwischenergebnis .. 173
 c. Vergleichsabbildungen in Verzeichnissen nach
 § 58 Abs. 2 UrhG ... 173
 aa. Ausstellungskataloge .. 173
 (1.)Inhaltlicher Zusammenhang 173
 (2.)Zeitlicher Zusammenhang 174
 (3.)Kein eigenständiger Erwerbszweck 175
 bb. Bestandskataloge .. 176
 d. Zwischenergebnis ... 176
III. Panoramafreiheit und Bildzitate .. 176
IV. Fotografieren von Kunstgegenständen 177
 1. Reproduktionsfotografien ... 178
 a. Manuelle Reproduktionsfotografien 179
 aa. Schutz als Lichtbild .. 179
 bb. Schutz als Lichtbildwerk 182
 (1.)Relevanz der Abgrenzung 182
 (2.)Fotografisches Werk nach Art. 2 Abs. 1 RBÜ 183
 (3.)Lichtbildwerk nach § 2 Abs. 1 Nr. 5 UrhG 184
 b. Technische Reproduktionsfotografien 185
 c. Reproduktionsfotografien von Reproduktionsfotografien 185
 d. Zwischenergebnis ... 187

	2.	Reproduktionen und Bildzitat	187

 2. Reproduktionen und Bildzitat ... 187
 a. § 51 UrhG ... 187
 b. §§ 58, 59 UrhG ... 188
 V. Änderungsverbot und Quellenangabe ... 189
 a. Änderungsverbot ... 189
 b. Quellenangabe ... 192
 aa. Werk der bildenden Kunst ... 192
 (1.) Vervielfältigung ... 192
 (2.) Öffentliche Wiedergabe ... 194
 bb. Reproduktionen ... 195
 VI. Einzelne urheberpersönlichkeitsrechtliche Aspekte ... 196
 1. Verbot der Quellenangabe? ... 196
 a. Fehlende Urheberbezeichnung am Werk ... 196
 b. Pseudonyme Urheberbezeichnung ... 198
 2. Veränderung der Bildaussage ... 199
 3. Bildzitat im unerwünschten Kontext ... 199
 4. Bildzitat aus zurückgerufenem Werk ... 200
F. Zwischenergebnis ... 201

3. Kapitel: Bildzitat und Eigentum ... 205

A. Recht am Bild der eigenen Sache ... 205
 I. Urheberrecht und Sacheigentum ... 205
 II. Bildzitat von gemeinfreien Werken und Sacheigentum ... 207
 III. Fotografieren als Eigentumsverletzung? ... 212
 1. Substanzverletzung und Fühlungnahme ... 213
 2. Beeinträchtigung der Nutzung ... 213
 IV. Grundstücksansichten als Gebrauchsvorteile? ... 214
 1. Hausrecht ... 218
 a. Vertragliche Unterlassungs- und Beseitigungsansprüche gegen den Fotografen ... 221
 aa. Absolutes Fotografierverbot ... 221
 bb. Fotografierverbot zu kommerziellen Zwecken ... 221
 b. Außervertragliche Unterlassung- und Beseitigungsansprüche gegen den Fotografen ... 222
 2. Herausgabe der Gebrauchsvorteile: Ansprüche gegen den Fotografen ... 227
 a. Vertragliche Ansprüche ... 227
 b. Eingriffskondiktion ... 227
 c. Schuldhafte Verletzung des Fotografierverbots ... 229
 3. Zitierverbot von ungenehmigter Fotografie? ... 229
 a. Bildzitierender ist mit dem Fotografen identisch ... 229
 aa. Vertragliche Ansprüche ... 229
 bb. Außervertragliche Ansprüche ... 230

| | | b. | Bildzitierender ist nicht mit dem Fotografen identisch | 231 |
| | B. | Zwischenergebnis | | 231 |

4. Kapitel: Bildzitate mit Auslandsberührung ... 233
 A. Urheberrecht ... 233
 I. Kollisionsrechtlicher Gehalt der RBÜ 234
 1. Mindestrechte ... 235
 2. Inländerbehandlung ... 235
 3. Zwischenergebnis ... 237
 II. Rom II-VO ... 237
 1. Rechtswahl, Renvoi und loi uniforme 237
 2. Reichweite des Schutzlandprinzips nach
 Art. 8 Abs. 1 Rom II-VO .. 238
 3. Lokalisierung des Handlungsortes 239
 a. Bildzitate in mehreren Staaten 240
 b. Internet ... 240
 c. Internationale Printmedien 243
 4. Zwischenergebnis ... 243
 B. Eigentum .. 244
 I. Kunstgegenstand gelangt nach Deutschland 245
 1. Sachstatut ... 245
 a. Schlichter Statutenwechsel 246
 b. Qualifikation des Rechts am Bild der eigenen Sache 247
 aa. Sache .. 248
 bb. Reichweite des Sachstatuts 248
 2. Zwischenergebnis ... 249
 II. Kunstgegenstand befindet sich im Ausland 250
 III. Verletzung des Hausrechts ... 250

5. Kapitel: Ergebnisse und Schlussbemerkung .. 253
 A. Ergebnisse .. 253
 B. Schlussbemerkung .. 260

Literaturverzeichnis .. 263

Abbildungen .. 291

Abkürzungsverzeichnis

a.A.	anderer Ansicht
a.F.	alte Fassung
aaO.	am angegebenen Ort
Abb.	Abbildung
ABl.	Amtsblatt
abl.	ablehnend
Abs.	Absatz
AfP	Archiv für Presserecht
AG	Amtsgericht
amtl.	amtlich
Anm.	Anmerkung
Bd.	Band
BeckRS	Beck-Rechtsprechung
Begr.	Begründer/Begründung
Beschl.	Beschluss
BG	Bundesgericht, Schweiz
BGBl. I	Bundesgesetzblatt, Teil I (1951 ff.)
BGBl. II	Bundesgesetzblatt, Teil II (1951 ff.)
BGH	Bundesgerichtshof
BGHZ	Entscheidungen des Bundesgerichtshofes in Zivilsachen
BMJ	Bundesministerium der Justiz
BPatG	Bundespatentgericht
BT-Drs.	Bundestagsdrucksache(n)
BVerfG	Bundesverfassungsgericht
BVerfGE	Entscheidungen des Bundesverfassungsgerichts
Colum.-VLA J.L. & Arts	Columbia-VLA Journal of Law and the Arts (seit 2001 ohne den Zusatz VLA)
CR	Computer und Recht
d.h.	das heißt
dass.	dasselbe
ders.	derselbe
dies.	dieselbe(n)
Diss.	Dissertation
dpi	dots per inch
Drs.	Drucksache

DS	Der Sachverständige - Fachzeitschrift für Sachverständige, Kammern, Gerichte und Behörden
DStR	Deutsches Steuerrecht
ebda.	ebenda
EG	Europäische Gemeinschaft
EGBGB	Einführungsgesetz zum Bürgerlichen Gesetzbuch
Einl.	Einleitung
EIPR	European Intellectual Property Review
endg.	endgültig
EU	Europäische Union
EuGH	Gerichtshof der Europäischen Gemeinschaften
EWiR	Entscheidungen zum Wirtschaftsrecht
f.	folgende/r
FAZ	Frankfurter Allgemeine Zeitung
ff.	folgende
FG	Festgabe
FS	Festschrift
FuR	Film und Recht (ab 1985 ZUM – Zeitschrift für Urheber- und Medienrecht)
GBl.	Gesetzblatt
GG	Grundgesetz
GRUR	Gewerblicher Rechtsschutz und Urheberrecht
GRUR Int.	Gewerblicher Rechtsschutz und Urheberrecht – Internationaler Teil
H.	Heft
h.M.	herrschende Meinung
Hrsg.	Herausgeber
Hs.	Halbsatz
i.d.S.	in diesem Sinne
i.e.S.	im engeren Sinn
i.S.	im Sinne
i.S.d.	im Sinne des/der
i.V.m.	in Verbindung mit
IIC	International Review of Industrial Property and Copyright Law

IJVO	Jahresheft der Internationalen Juristenvereinigung Osnabrück
IPR	Internationales Privatrecht
IPRax	Praxis des Internationalen Privat- und Verfahrensrechts
J. Int'l Arb.	Journal of International Arbitration
JZ	Juristenzeitung
KG	Kammergericht (Berlin)
KOM	Dokumente der Kommission der Europäischen Gemeinschaften
krit.	kritisch
KUG	Gesetz betreffend das Urheberrecht an Werken der bildenden Künste und der Photographie
KunstRSp	Kunstrechtsspiegel
LG	Landgericht
LGZ	Entscheidungen des Landgerichts in Zivilsachen
lit.	litera
LUG	Gesetz betreffend das Urheberrecht an Werken der Literatur und der Tonkunst
m.E.	meines Erachtens
m.w.N.	mit weiteren Nachweisen
MarkenG	Markengesetz
MMR	Multimedia und Recht, Zeitschrift für Informations-, Telekommunikations- und Medienrecht
MoMa	Museum of Modern Art, New York (Manhattan)
MR-Int.	Medien und Recht International
NJOZ	Neue Juristische Online Zeitschrift
NJW	Neue Juristische Wochenschrift
NJW-RR	Neue Juristische Wochenschrift – Rechtsprechungsreport
Nr.	Nummer
NZZ	Neue Zürcher Zeitung
OLG	Oberlandesgericht
OMPI	Organisation Mondiale de la Propriété Intellectuelle

öUrhG	Urheberrechtsgesetz (Österreich)
p.m.a.	post mortem auctoris
PHOTONEWS	PHOTONEWS, ZEITUNG FÜR FOTOGRAFIE
RabelsZ	Rabels Zeitschrift für ausländisches und internationales Privatrecht
RBÜ	Revidierte Berner Übereinkunft zum Schutz von Werken der Literatur und der Kunst
Ref-E	Referentenentwurf
RG	Reichsgericht
RGBl.	Reichsgesetzblatt (1871-1921)
RGBl. II	Reichsgesetzblatt, Teil II (1922-1945)
RGZ	Entscheidungen des Reichsgerichts in Zivilsachen
RIDA	Revue Internationale du Droit d'Auteur
RIW	Recht der internationalen Wirtschaft
RL	(EG- bzw. EU-) Richtlinie
Rn.	Randnummer
Rs.	Rechtssache
Rspr.	Rechtsprechung
S.	Seite(n), Satz
s.a.	siehe auch
s.o.	siehe oben
Schulze	Erich Schulze, Rechtsprechung zum Urheberrecht, Entscheidungssammlung mit Anmerkungen
SJZ	Schweizerische Juristen-Zeitung – Revue Suisse de Jurisprudence
Slg.	Sammlung der Rechtsprechung des EuGH und des Gerichts Erster Instanz
sog.	sogenannt
st.	ständige
str.	strittig
SZ	Süddeutsche Zeitung
TRIPS	Übereinkommen über handelsbezogene Aspekte der Rechte des geistigen Eigentums v. 15.4.1994

u.a.	unter anderen / unter anderem / unten aufgeführt
u.s.w.	und so weiter
u.U.	unter Umständen
UFITA	Archiv für Urheber- und Medienrecht
UNESCO	United Nations Educational, Scientific and Cultural Organization
Univ.	Universität
UrhG	Gesetz über Urheberrecht und verwandte Schutzrechte (Urheberrechtsgesetz)
UrhR	Urheberrecht
Urt.	Urteil
v.	von, vom
Vand. J. Transnat'l L.	Vanderbilt Journal of Transnational Law
verb.	verbunden(e/r)
VG	Verwertungsgesellschaft
vgl.	vergleiche
vol.	volume
WahrnG	Wahrnehmungsgesetz
WIPO	World Intellectual Property Organisation
WPPT	WIPO Performances and Phonograms Treaty
WRP	Wettbewerb in Recht und Praxis
WTO	World Treaty Organisation
WUA	Welturheberrechtsabkommen
z.B.	zum Beispiel
Ziff.	Ziffer
zugl.	zugleich
ZUM	Zeitschrift für Urheber- und Medienrecht (seit 1985, früher Film und Recht – FuR)
ZUM-RD	Rechtsprechungsdienst der ZUM
zust.	zustimmend
ZVglRWiss	Zeitschrift für vergleichende Rechtswissenschaft

Für weitere Abkürzungen, Gesetzesfundstellen und die Entscheidungszeiträume der juristischen Zeitschriften wird Bezug genommen auf *Kirchner, Hildebert*; *Pannier, Dietrich* Abkürzungsverzeichnis der Rechtssprache, 6. Aufl., Berlin 2008.

1. Kapitel: Einleitung und Gang der Untersuchung

A. Einleitung

I. Kunst und Bildzitat

Alles, was der Mensch schafft, kann der Mensch wiederholen. So wurden Kunstwerke auch schon immer reproduziert.[1] Bis in das 19. Jahrhundert hinein entstand Kunst weitgehend aus Kunst. Zitat und Kopie waren die legitime Haupttätigkeit des bildenden Künstlers.[2] Solche Nachbildungen wurden von Schülern gefertigt zur Übung in der Kunst[3], von Meistern zur Verbreitung der Werke und von Dritten, die mit Nachbildungen Gewinne anstreben.[4] Das berühmteste Beispiel in der Kunst ist die „Mona Lisa" von *Leonardo da Vinci*, die seit ihrer Entstehung um 1503-06 für zahlreiche Künstler eine unerschöpfliche Quelle der Inspiration darstellt.[5] Gegenüber diesen tradierten Formen[6] war

1 Reproduktionen dienten bis zum Ende des 15. Jahrhunderts der Verbreitung religiöser Darstellungen. Mit der Aufstellung eines klassischen Kanons in der Renaissance wurden Reproduktionen im 17. und 18. Jahrhundert auch in der akademischen Ausbildung verwendet, vgl. *Koller*, in: Reichelt (Hrsg.), S. 51; *Pevsner*. Dürer und seine Nachfolger nutzten die Druckgraphik nicht nur für Kopien ihrer Werke, sondern auch als eigene Kunstform. Die fotografische Reproduktion von Kunstwerken begann bald nach der Erfindung des Mediums, vgl. *Seipel*, in: Reichelt (Hrsg.), S. 5, 9; *Benjamin*, Das Kunstwerk im Zeitalter seiner technischen Reproduzierbarkeit. Zum ersten Mal veröffentlicht in einer französischen Übersetzung in der Zeitschrift für Sozialforschung 5 (1936), erste deutsche Fassung in: *Benjamin*, Schriften, Frankfurt a.M. 1955. Hier verwendet: *Benjamin/Schöttker*, S. 117.
2 Brockhaus Kunst, S. 983.
3 Die Nachahmung von kunstvollen Originalen ist seit jeher ein Teil der Ausbildung angehender Künstler und wurde etwa im 18. Jahrhundert durch eine eigene Verfügung der Kaiserin Theresia für das Kopieren in der Kaiserlichen Gemäldegalerie in Wien besonders gefördert, vgl. *Seipel*, ebda. (Note 1); *Sundara Rajan*, in: Reichelt (Hrsg.), S. 71, 73.
4 *Benjamin/Schöttker*, S. 10.
5 Siehe z.B. die Ausstellung im Wilhelm-Lehmbruck-Museum der Stadt Duisburg v. 24.9.-3.12.1978. Katalog, *Salzmann* (Ausstellung und Konzeption), „Mona Lisa im 20. Jahrhundert", *Krausch*, S. 1 f. In der neueren Zeit sind bekannte Arbeiten die Verfremdung der „Mona Lisa" von *Kasimir Malewitsch* (1914), *Marcel Duchamps* Mona Lisa „L.H.O.O.Q." (1919), Abb. bei *Ahrens/Sello*, S. 19; siehe zu diesem Werk auch *Krausch*, S. 29; *Andy Warhol*, „Thirty are better than One" (1963) – Abb. bei *McShine*, (Hrsg.), Tafel 237, „Mona Lisa" (1963), Tafel 238, "Double Mona Lisa" (1963) und "Four Mona Lisas" (1963); *Wendt* geht von dem Kultstatus dieses Gemäldes aus und

es zunächst die Fotografie, die den Reproduktionsprozess enorm beschleunigte.[7] Hinzu kamen der Film und die heutigen digitalen Möglichkeiten, Bilder zahlreich zu verbreiten. Diese Darstellungsformen von Fotografie und Film veränderten die Kunst und ihre Rezeption.[8] In der digitalen Fassung reichen Abbilder an die Qualität des Originals[9] heran, sind ebenbürtig oder gehen durch die Möglichkeiten der Nachbearbeitung sogar noch darüber hinaus.[10] Der Genuss von Kunst ist durch die technische Reproduktion nicht mehr an einen Ort gebunden.[11] *Benjamin* prophezeite, die Reproduktion verliere die „Aura"[12] des Originals.[13] Andere sind der Auffassung, ein Teil der Aura des Originals färbe auf den Käufer einer qualitativ hochwertigen Reproduktion, z.B. eines Kunstbuchs, ab.[14] Das Original eines Kunstwerks kann in einer Ausstellung nur von einer begrenzten Anzahl von Personen betrachtet werden. Das Zitat aktualisiert das alte Bild und verleiht dem Original einen weiteren künstlerischen Status.[15] Gleichzeitig eröffnet das Zeitalter der technischen Reproduzierbarkeit der Kunst

sieht in "L.H.O.O.Q." eine Kritik der Entwertung der Kunst durch Popularisierung verwirklicht, *Wendt*, S. 17 ff.

6 Guss, Prägung, Holzschnitt, Kupferstich, Radierung und Lithographie.
7 *Benjamin/Schöttker*, S. 117.
8 *Benjamin/Schöttker*, S. 10 ff.
9 Der Begriff des Originals bereitet bei Fotografien Probleme. Im Handel werden die ersten fünf bis zehn Abzüge aus der Zeit ihrer Entstehung als original angesehen. Nur sie seien „authentisch"; vgl. *Büscher*, ZEIT ONLINE v.7.8.2007; *Hamann*, UFITA 90 (1981), 45, 48 ff. und zum Begriff des Originals in der Kunst, *Jayme*, in: Reichelt (Hrsg.), S. 23 ff.
10 Beispielhaft seien hier die Kopien von Daguerreotypien von *Man Ray* erwähnt, die perfekter erschienen als die auf dem Markt erhältlichen, berichtet bei *Mercker*, in: Reichelt (Hrsg.), S. 61, 62; die Möglichkeiten der digitalen Bildbearbeitung lassen die Unterschiede zwischen Vorlage und Bearbeitung verschwimmen, vgl. auch die Ausstellung „Bilder, die lügen" im Haus der Geschichte in Bonn, 27.11.1998 bis zum 28.2.1999; *Albrecht*, in: Liebert/Metten (Hrsg.), S. 29, 30 f. Daguerreotypien waren die ersten Fotografien, die Unikate darstellten. Erst mit der Erfindung der Negativ-Positiv Technik wurde es möglich mehrere Abzüge eines Fotos zu erstellen, *Bauernschmitt*, in: BVPA, Der Bildermarkt, S. 31.
11 *Groys*, S. 175 ff.; *Malraux*, S. 29; vgl. auch *Koller*, in: Reichelt (Hrsg.), S. 51, 52; *Seipel*, in: Reichelt (Hrsg.), S. 5, 15.
12 *Benjamin/Schöttker*, S. 17.
13 *Krausch*, S. 121: „Denn wenn auch den Bildern die Möglichkeit gegeben ist, auf der Mattscheibe regelmäßig neu zu erwachen, so wie sie sich rein quantitativ dank zahlloser Vervielfältigungstechniken immer wieder ins Bewußtsein rufen können, ist ihre so gestaltete Präsenz von fragwürdiger Natur und ihr Verlust jederzeit denkbar. Permanente Wiederholung durch eine übersteigerte mediale Bilderflut führt eher zu einer Anästhesie der Sinne, als daß sie dem Geiste dienlich ist.".
14 *Philippi*, S. 15.
15 *Schmidt*, Kunstzitat, S. 89. Die fotografische Reproduktion begünstigt den Kult um das Original und trägt auf diese Weise zu ihrer eigenen Verleugnung bei, *Ullrich*, S. 54.

neue Wege. Der Bedarf an Kopisten[16] der früheren Jahrhunderte reduzierte sich durch die neuen Technologien. Dies eröffnete der Kunst neue Entwicklungsmöglichkeiten. Im 19. Jahrhundert schien der Rückgriff auf Bestehendes dem Genie- und Originalitätskult jener Zeit zu widersprechen. Zur Avantgarde gehörte auch der provokative Bruch mit der Tradition. Erst die Postmoderne befreite sich am Ende des 20. Jahrhunderts von diesen Vorstellungen und schöpfte aus dem Fundus der Kunstgeschichte.[17] Die Zitatkunst verbreitete sich.[18]

In der Mitte des letzten Jahrhunderts begannen Künstler, andere Künstler – vor allem ältere – zu zitieren.[19] Das zitierte Bild wird aus seiner stereotypen Bildwahrnehmung entführt und erhält ein „zweites Gesicht".[20] *Pablo Picasso* und *Francis Bacon* hatten die allermeisten Originale ihrer Vorlagen nicht selbst gesehen.[21] Als *Roy Lichtenstein* ein Bild von *Piet Mondrian* nachmalte und mit Rasterpunkten versah, machte er dadurch deutlich, dass er nicht das originale Ölgemälde von *Mondrian* benötigte, um sein Bild zu malen, sondern dass ihm eine Postkarte genügte.[22] Künstler seiner Generation hielten es nicht für notwendig, ihre Staffeleien in den Museen der Welt auszustellen, um zu kopieren.[23] Ganz im Sinne der Theorie der Pop-Art wurden die individuellen Merkmale der Malerei, der persönliche Pinselstrich, die persönliche Farb- und Liniengebung schonungslos gelöscht. Die Vorlagen wurden verobjektiviert.[24] Das Werkzitat trug den Vorbehalt gegen das Werk bereits in sich,[25] die Werkschöpfung wird als Verlust betrauert oder als Aufgabe abgelehnt.[26] Das Werk im alten Sinne war

16 Dieser Begriff erscheint nicht immer richtig. Stiche eines Gemäldes sind nicht einfach eine Kopie des Gemäldes, weil sie die Vorlage in der Regel seitenverkehrt abbilden. Tatsächlich wurden Stecher von ihren Zeitgenossen wegen ihrer Übersetzungs- und Interpretationsleistungen geschätzt, welche zu einer aufmerksamen Betrachtung und Reflexion anregen, *Bahlmann*, FAZ v. 6.8.2009, Nr. 180, S. 32.
17 Brockhaus Kunst, S. 983.
18 *Sager*, Prinzip Zitat, S. 668, 669.
19 Es gibt unzählige Beispiele. Neben den hier erwähnten sei auf *Krausch,* verwiesen, der weitere nennt, ohne erschöpfend sein zu können.
20 *Sager*, Prinzip Zitat, S. 667, 668.
21 Die Blätter nach Cranachs Bild „David und Bethseba" von *Picasso* entstanden aufgrund einer kleinen Abbildung in einem Berliner Katalog, erwähnt bei: *Weiss*, Aachener Kunstblätter, Bd. 40, 1971, S. 215, 216. *Bacon* hatte das Original zu seiner Serie von Bildern, die auf das Porträt des Papstes Innozenz X. von *Velasquez* zurückgehen, nie gesehen, *Weiss*, ebda., S. 218.
22 *Lichtenstein* verwendete bevorzugt Werke von *Mondrian, Picasso, Matisse* und *Léger, Schmidt*, Kunstzitat, S. 165 ff.
23 *Bohnen*, in: ders. (Hrsg.), Hommage – Demontage, S. 7.
24 *Weiss*, Aachener Kunstblätter, Bd. 40, 1971, S. 215, 219.
25 *Krausch*, S. 74.
26 *Belting*, Das unsichtbare Meisterwerk, S. 469.

das ungeliebte Erbe der Moderne.[27] Daneben gab und gibt es Künstler, die zu Ehren der alten Meister Zitat-Bilder kreierten.[28]

Die Kunst rezipierte zunehmend in den sechziger Jahren des 20. Jahrhunderts ältere Kunst. Das theoretische Interesse an dieser Rezeption wuchs und es widmeten sich der Zitatkunst verschiedene Ausstellungen.[29] Eine der wichtigsten war jene im Whitney Museum of American Art in New York im Jahr 1978, welche unter dem Titel „Art about Art" stand. In *Tom Wesselmann, Great American Nude #26* (Abb. 1), zeigt sich eine nackte amerikanische Olympia vor einem Bild von *Matisse*.[30] *Mel Ramos* lehnte sich an das Werk „Venus vor dem Spiegel" von *Diego Velázquez*[31] an und ersetzte die Brünette durch eine Blondine nach zeitgenössischem Schönheitsideal und den Engel durch einen Affen.[32]

Die Zitatkunst[33] erlebte ihren Höhepunkt in den 1960-80er Jahren.[34] Aktueller sind die Bildwissenschaften[35], welche sich der eigenständigen Bedeutung

27 *Belting*, Das unsichtbare Meisterwerk, S. 468. Andererseits verhalf die moderne Kunst den zitierten Objekten teilweise zu erneuter Popularität. Sogar *Duchamps* Mona Lisa „L.H.O.O.Q.", die als Geste gegen die künstlerische Tradition sowie gegen die Kunst als Institution angelegt ist, wurde nicht zuletzt wegen ihrer Bildunterschrift berühmt. In französischer Sprache kann man die Buchstaben einzeln und schleifend ausgesprochen obszön verstehen. Im Englischen erkennt man das Wort „look", vgl. *Krausch*, S. 35 f.
28 Vgl. nur die Ausstellung „Albrecht Dürer zu Ehren" (1971) oder die „Hommage à Picasso" in seinem Todesjahr 1973. Mehr Beispiele bei *Sager*, Prinzip Zitat, S. 667, 668.
29 Das Kupferstichkabinett Dresden veranstaltete 1970 die Ausstellung „Dialoge – Kopie, Variationen und Metamorphosen alter Kunst in Grafik und Zeichnung v. 15. Jahrhundert bis zur Gegenwart". Es folgten weitere Ausstellungen: „D'Après" 1971 in Lugano; „Bild und Vorbild" in Stuttgart 1971; „Copies, Réplique, Pastiches" in Paris 1973; „Bilder nach Bildern" in Münster 1976; „Art about Art" v. 19.7.-24.9.1978 im Whitney Museum of American Art in New York v. 15.10.-26.11.1978 im North Carolina Museum of Art, Raleigh, v. 17.12.1978 bis zum 11.2.1979 in The Frederick S. Wight Art Gallery University of California, Los Angeles und v. 6.3. bis zum 15.4.1979 im Portland Art Museum, Oregon; „Mona Lisa im 20. Jahrhundert" 1978 in Duisburg (siehe oben, Note 5); „Nachbilder – Vom Nutzen und Nachteil des Zitierens für die Kunst" in Hannover v. 10.6. bis zum 29.7.1979; „Alte Kunst in neuer Kunst" Tübingen 1986; „HOMMAGE DEMONTAGE" in den Räumen der Neuen Galerie – Sammlung Ludwig in Aachen im Jahr 1988.
30 *Lipman/Marshall*, S. 32 ff.
31 Das in den Jahren 1648-51 geschaffene Werk hängt heute in der National Gallery in London, Abb. unter: http://de.wikipedia.org/wiki/Bild:RokebyVenus.jpg.
32 *Lipman/Marshall*, ebda. (Note 30).
33 In diesen Zusammenhang gehört auch die sogenannte Appropriation Art. *Elaine Sturtevant*, eine ihrer Vertreterinnen, nimmt seit den 1970er Jahren berühmte männliche Künstler der Moderne als Vorbilder. Die beim Betrachter ausgelöste Verwirrung über die Person des Künstlers ist Teil dieser Kunst. Sie selbst versteht ihre Werke nicht als Kopien. Zu den wichtigsten Beispielen gehören neben den von *Marcel Duchamps* ange-

des Bildes im Verhältnis zu anderen Medien widmen. Die deutschen urheberrechtlichen Regelungen des Zitatrechts sind ihrem Wortlaut nach hingegen stark an textlich-literarische Werke angelehnt.

Es gibt schon seit sehr langer Zeit ein enges Verhältnis zwischen Bild und Text.[36] Bilder werden durch Texte erläutert und umgekehrt. Dieses Verhältnis verschob sich von den Hieroglyphen der alten Ägypter hin zu dem bilderarmen Buchstabensystem unserer heutigen Zeit.[37] Im Gegensatz dazu steht die wachsende Bedeutung von Bildern im außerschriftlichen Bereich.

Doch nicht nur die Kunstgeschichte kommt ohne Bilder nicht aus. Seit etwa zehn Jahren erfährt das Bild im Rahmen der anderen Geisteswissenschaften eine verstärkte Aufmerksamkeit. In Fachpublikationen und Feuilletons kursieren Bezeichnungen wie „iconic turn"[38], „pictorial turn"[39] oder „visual turn".[40] Bilder sind über die Kunstgeschichte hinaus in einem umfassenderen

regten Bildern „Stella Benjamin Moore" (1965), „Johns Double Flags" (1966), „Lichtensteins Happy Tears" (1966/67), „Andy Warhol Dyptich" (1972) und „Warhol 25 Marilyn" (1972/73), vgl. *Kultermann*, Pantheon 49 (1991), 167, 168 f. (mit Abb.).

34 Vgl. zu der Verwendung von Zitaten in den 1980er Jahren durch *Fetting* und *Hödicke*, art, Nr. 1, Januar 2008, S. 37; *Kultermann*, Pantheon 49 (1991), 167 ff.; *Weiss*, Aachener Kunstblätter, Bd. 40, 1971, S. 215 ff.

35 Vgl. *Jayme*, ebda. (Note 9), S. 25, mit Verweisen in Note 11 auf: *Belting*, Bild-Anthropologie; Alexander von Humboldt-Stiftung (Hrsg.), Humboldt Kosmos Nr. 86 sowie *Beetz/Dyck/Neuber/Ueding*. Das Internationale Forschungszentrum Kulturwissenschaften in Wien widmete den Bildwissenschaften eine Tagung „Bildwissenschaft? Eine Zwischenbilanz" im April 2005, Beiträge zu finden bei Belting (Hrsg.), Bilderfragen; vgl. auch jeweils m.w.N.: *Belting*, Bild und Kult; *ders.*, Das unsichtbare Meisterwerk; Boehm/Stierle (Hrsg.), Was ist ein Bild?; *Bredekamp*; *Hölscher*, Akademie Journal 1/2005, 43-44; Krämer/Bredekamp (Hrsg.) und *Schulz*.

36 Bereits um 2900 v. Chr. ist das hieroglyphische Schriftsystem in seinen Grundzügen fertig ausgebildet, *Blumenthal*, Akademie Journal 1/2005, S. 4 f.

37 Dies zu ändern versuchte *Otto Neurath*. Er begann Mitte der zwanziger Jahre mit der Gestaltung einer universellen wissenschaftlichen Symbolsprache. Zusammen mit *Jörg Arntz* entwickelte er eine Bildsprache, die komplexe Inhalte mit einfachsten Zeichen beschreiben will, *Weisbeck*, FAZ, 13.8.2008, Nr. 188, S. 37 und die Ausstellung in Den Haag, Neurath: A Safe Place. Im Center for Visual Arts and Architecture Stroom (kein Katalog).

38 *Boehm*, in: ders./Stierle (Hrsg.), S. 11 ff.; *Boehm*, in: Belting (Hrsg.), Bilderfragen, S. 27 ff.

39 Dieser Begriff stammt von *W.J. Thomas Mitchell* und wurde von ihm 1994 erstmals erwähnt, *Mitchell*, in: ders. (Hrsg.), S. 3 ff.; *ders.*, in: Belting (Hrsg.), Bilderfragen, S. 37 ff.

40 Siehe hierzu die Münchener Vortragsreihe „Iconic Turn" und die hierzu erschienen Bände, *Burda/Maar*, Iconic Turn, und *Burda/Maar*, Iconic Worlds, sowie weitere Materialien unter www.iconicturn.de. Vgl. auch das Symposium „Das Bild in der Gesellschaft" des Zentrums für Kunst und Medientechnologie in Karlsruhe im Januar 2006 (http://on1.zkm.de/zkm/stories/storyReader$4928) und die Ausstellung „Bilder und

Sinn Gegenstand der Geistes- und Naturwissenschaften geworden.[41] Die Auseinandersetzung mit Bildern hat für die Wissenschaften eine große Bedeutung erlangt. Sie selbst produzieren Bilder in beachtlichem Ausmaß und setzen sie zur wissenschaftlichen Erkenntnis ein.[42]

Bildern ist zu eigen, dass sie nicht verneinen können. Sie suggerieren eine Evidenz, der wir uns kaum widersetzen können[43], selbst wenn uns bewusst ist, dass Bilder das Ziel verfolgen, Illusionen zu erzeugen und zu täuschen.[44] Was aber ein einziges Bild auszudrücken vermag, lässt sich schlicht mit Worten nicht beschreiben.[45] Bilder wirken intensiver als Texte.[46] Ohne Bilder sind Gedanken über Bilder ziemlich blind.

Macht" im Haus der Geschichte in Bonn v. 28.5.2004 bis zum 17.10.2004 (http://www.hdg.de/index.php?id=3964) sowie *Albrecht*, in: Liebert/Metten (Hrsg.), S. 29, 38.

41 *M. Schulz*, S. 11 f.; kritisch gegenüber dieser Entwicklung, soweit das Bild den Text ablöst, ist *Tenbruck*, in: Scheidewege. Jahresschrift für skeptisches Denken, 19 (1990), S. 39-56.

42 Schaubilder, Grafiken, Fotografien, Computervisualistik, Computertomografie etc., vgl. *Liebert/Metten*, in: dies. (Hrsg.), S. 7, 24 f; *Paulus*, in: Liebert/Metten (Hrsg.), S. 195.

43 *Assel*, in: Liebert/Metten (Hrsg.), S. 128, 134 f.; vgl. *Schreitmüller*, Bilder Lügen, S. 10 f.

44 *Liebert/Metten*, ebda. (Note 42), S. 7, 25; *Wulf/Zirfas*, in: dies. (Hrsg.), S. 7 ff. *Lenzen* ist deshalb der Ansicht, sie hätten ihren Nimbus der Objektivität in der Wissenschaft verloren, FAZ v. 30.4.2009, Nr. 100, S. 35.

45 Man denke nur an das berühmte Foto von *Nick Út*, welches das nackte und verzweifelte Mädchen *Phan Thị Kim Phúc* mit schweren Verbrennungen auf der Flucht aus dem Dorf Tràng Bàng nach einem Napalmangriff am 8.6.1972 zeigte und den Vietnamkrieg mit beenden half, Abb. unter: http://www.iraqwar.co.uk/kimphuc2.jpg.

46 *Beater*, AfP 2005, 133 f.; *Jayme, in:* Reichelt (Hrsg.), S. 23, 27. *Tölke*, S. 28: „Die Beschreibung eines Kunstwerks ist immer nur ein Stück Literatur anläßlich dieses Kunstwerkes. Sie kann wohl dem ungeübten Auge helfen, einzelne Züge eines Kunstwerks zu erkennen, die Betrachtung ersetzen kann es nie." Ein anschauliches Beispiel für die Wirkung von Bildern sind die Anfeindungen, denen sich die Kunsthistorikerin *Martina Baleva* seit der Erforschung von Kunst und Nationalsozialismus auf dem Balkan am Beispiel des Erinnerungsortes Batak gegenüber sieht. Das Gemälde „Massaker von Batak" des polnischen Malers *Antoni Piotrowksi* von 1892 manifestiert den bulgarischen Nationalmythos. Jedes bulgarische Schulkind kennt dieses Bild. Die Vernichtung des Dorfs 1876 durch irreguläre osmanische Truppen ist als Sinnbild des heldenhaften Widerstands gegen die Türken in die Geschichte eingegangen. Diesen Aufstand bulgarischer Bauern hat es – das ist unter Historikerin unumstritten – jedoch nicht gegeben. Die Fotografie, welche dem Maler als Vorlage diente, war nachgestellt und nicht authentisch. *Baleva* zeigte auf, wie dieses Gemälde zu Propagandazwecken instrumentalisiert wurde. Seither gilt sie in ihrer Heimat als Verräterin, *Hein*, art. Nr. 1 2008, S. 58 f.; *Mönch*, FAZ v. 13.9.2007, Nr. 213, S. 37. Vgl. zu diesem und anderen nationalen Kunstwerken und ihrem Status im Recht, *Jayme*, UFITA 2008/II, 313, 328 ff.

Daher verwundert es nicht, wenn Reproduktionen von Bildern an Bedeutung gewinnen und vermehrt hergestellt werden. Es hat sich längst ein Bildermarkt entwickelt.[47] Es gibt Museumshops[48] und unzählige Bildarchive im Internet. Bildredaktionen der zahllosen Zeitungen und Zeitschriften, in der Werbung, in den Fotoagenturen, im Bilddesign für Computerspiele, im Film und Rundfunk sind allein mit der Produktion und Bearbeitung, dem Archivieren und dem Vertreiben von Bildern beschäftigt.[49] Die Europäische Digitale Bibliothek[50] – Europeana – ist seit dem Jahr 2008 zugänglich.[51]

Zitate von bildender Kunst finden sich nicht nur in der bildenden Kunst selbst, sondern auch in der Musik[52] und in der Literatur[53].

II. Recht und Bildzitat

Kunstwerke können als Werke der bildenden Künste im Sinne des § 2 Abs. 1 Nr. 4 UrhG geschützt sein. In §§ 16 ff. UrhG sind die Verwertungsrechte aufgezählt, wobei dieser Katalog nicht abschließend ist. Jedoch kann das Werk ohne Zustimmung des Urhebers vergütungsfrei genutzt werden, wenn sich der Künstler auf die Zitatvorschrift des § 51 UrhG oder die Panoramafreiheit nach § 59 UrhG berufen darf.

47 Der Gesamtumsatz des weltweiten Bildermarkts wird geschätzt auf ca. 3 Milliarden $ im Jahr, wobei davon in Europa etwa 42% und 38% in den USA erzielt werden. In Deutschland wird der Umsatz auf 200 bis 250 Millionen Euro geschätzt, *Bauernschmitt*, in: BVPA, Der Bildermarkt, S. 31, 34.

48 In Nonbookprogrammen von Verlagen werden beispielsweise Spiele und Quizfächer direkt auf die Sammlungen von wichtigen Museen zugeschnitten, z.B. das Segment „Prestel Junior" (www.prestel.de) oder Kalender, Notizbücher, Postkarten, Kaffeebecher u.v.a.m, siehe hierzu *Philippi*, S. 100 f.

49 *M. Schulz*, S. 9.

50 www.europeana.eu. Die Europäische Digitale Bibliothek ist eines der herausragenden Projekte im Rahmen der Initiative i2010, der Gesamtstrategie der Kommission zur Förderung der digitalen Wirtschaft, vgl. Europäische Kommission, 1.6.2005, IP/05/643 (abrufbar unter: http://europa.eu/rapid/searchAction.do).

51 Google ist eine Kooperation mit dem Museo Nacional del Prado eingegangen. Mit dem Programm Google Earth lassen sich bisher nicht zugängliche Details von 14 ausgewählten Meisterwerken ansehen, siehe *Ingendaay*, FAZ v. 15.1.2009 Nr. 12, S. 31.

52 Pop-Gruppen wie „The Nice" haben die Brandenburger Konzerte oder die „Karelia-Suite" variiert, *Eugen Cicero* spielte Klassik nach Art des Jazz, vgl. *Sager*, Prinzip Zitat, S. 668, 675; siehe auch: *Kiesel*, in: Reichelt (Hrsg.), S. 41 ff.; *Schlingloff*, Unfreie Benutzung und Zitierfreiheit.

53 Der Dramatiker und Dichter *Heiner Müller* verwendete in seinem Theaterstück „Germania 3 – Gespenster am toten Mann" in der Szene „Maßnahme 1956" Textpassagen aus Bühnenwerken *Bertolt Brechts* ohne Genehmigung seiner Erben. Das BVerfG sah hierin ein zulässiges Zitat, Beschl. v. 29.6.2000 - 1 BvR 825/98, ZUM 2000, 867 ff. – Germania 3.

Zusätzlich sind bei der Nutzung von Abbildungen von Werken der bildenden Kunst die Rechte der Reproduktionsfotografen zu beachten. Abbildungen von Werken der bildenden Künste sind als Fotografien dem Schutz als Lichtbild (§ 72 Abs. 1 UrhG) zugänglich oder bei Erreichung einer persönlich geistigen Schöpfung (§ 2 Abs. 2 UrhG) als Lichtbildwerke (§ 2 Abs. 1 Nr. 5 UrhG) anzusehen.

Außerdem fragt sich, ob dem Eigentümer eines Bildes Ansprüche auf Unterlassung der Abbildung nach § 1004 BGB oder Schadenersatz gemäß § 823 Abs. 1 BGB wegen einer Verletzung seines Eigentums zustehen, wenn ein Abbild seines Originalbildes in anderen Werken ohne seine Zustimmung verwendet wird.

Das Recht sollte das Spannungsverhältnis des zitierten Werks zwischen der nach Freiheit strebenden Kunst und Wissenschaft und den berechtigten wirtschaftlichen Interessen der Rechteinhaber auflösen können. Das Recht muss klare und objektive Vorgaben für die Verwendung von Bildzitaten von Kunstwerken schaffen. Die offene Formulierung in § 51 UrhG, die Bilder nicht ausdrücklich nennt, ist von diesem Anspruch entfernt. Das Verhältnis dieser Vorschrift zu den Reproduktionsrechten der Fotografen an der Abbildung von Kunstwerken ist noch nicht hinreichend geklärt.

Tatsächlich besteht ein Bedürfnis, sich mit Bildern von Kunstwerken auseinanderzusetzen. Nicht nur die Kunst selbst, sondern auch diejenigen, die sich mit ihr auseinandersetzen möchten, benötigen den Auseinandersetzungsgegenstand. Ein Bild lässt sich mit Worten nur unzulänglich beschreiben. Deshalb ist es anschaulicher, präziser und verständlicher, über ein Werk der bildenden Kunst zu schreiben, wenn der Leser es vor Augen hat. Diese Aufgabe übernimmt vor allem die Wissenschaft, die sich mit einem Kunstwerk beschäftigt und ihre Ergebnisse dem Leser in Wort und Bild präsentiert.[54]

Daneben sind es die Ausstellungskataloge, die in Bild und Text die ausgestellten Werke näher erläutern. Die sog. Katalogbildfreiheit i.S.d. § 58 Abs. 1 UrhG soll die Nutzung von Werken der bildenden Künste in Katalogen erleichtern. Im Jahre 2000 gaben 19,4% der Museen in Deutschland Kataloge zu Dauerausstellungen und 28,6% Kataloge zu Sonderausstellungen heraus.[55] Die Gruppe der Kunstmuseen macht dabei 10% der Museen aus (585 von 5827), in denen jedoch die meisten Sonderausstellungen pro Museum gezeigt werden.[56] Hinzu kommen Ausstellungen in Galerien und Abbildungen in Versteigerungskatalogen.

Das internationale Privatrecht bereitet in erster Linie den Bildzitierenden weitere Probleme, soweit Bildzitate in mehreren Ländern genutzt werden. Aus-

54 Wissenschaftler kennen sich mit dem Bildzitatrecht nach § 51 UrhG oft nicht aus, *Gerhard Pfennig* im Interview mit *Anna Gripp*, PHOTONEWS 6/09, 21, 22.
55 Institut für Museumskunde, Materialien Heft 54, S. 73.
56 Institut für Museumskunde, Materialien Heft 54, S. 27.

stellungen haben nur selten eine nationale Dimension. In Ausstellungen werden Kunstwerke gezeigt, die aus verschiedenen Ländern ausgeliehen werden. Begleitende Publikationen wie der Ausstellungskatalog reisen mit. Werke, die noch dem Urheberschutz unterliegen werden bei uneingeschränkter Zugrundelegung des Schutzlandprinzips (Artt. 8 Abs. 1, 13 Rom II-VO[57]) Rechtsordnungen unterstellt, die unterschiedliche Anforderungen an Bildzitate stellen können. Bei der Nutzung von Fotografien stellt sich die Frage, welche Rechte dem Sacheigentümer zukommen. Dies erfordert wiederum eine Abgrenzung zwischem dem Schutz der Abbildung und jenem des körperlichen Gegenstandes. Der Schutz des Sacheigentums richtet sich nach der *lex rei sitae* (Art. 43 EGBGB).

Zur Veranschaulichung des kunstrechtlichen Zusammenhangs von Bild und Zitat soll ein einführender Fall dienen, bevor die Probleme und offenen Fragen im Bereich des Bildzitats aufgeworfen, der Gegenstand und die Fragestellung der Arbeit näher definiert und der Gang der Untersuchung erläutert werden.

B. Einführender Fall

Erik Jayme setzte sich mit dem Maler *Anselm Feuerbach* in einem Festschriftbeitrag auseinander.[58]

I. Sachverhalt

Der Autor erläutert u.a. zwei abgebildete Werke von *Thomas Couture*, einem Schüler von *Anselm Feuerbach*. Das Original der Porträtskizze[59], welche den Lehrer zeigt, hängt in der Nationalgalerie in Oslo. Das Gemälde „Chaque fête a son lendemain" befindet sich in Vancouver.[60] Die Porträtskizze ist in einem Ausstellungskatalog[61] abgebildet. Darf die Reproduktion in dem Austellungskatalog für den Festschriftbeitrag zustimmungs- und vergütungsfrei

57 Verordnung (EG) Nr. 864/2007 des Europäischen Parlaments und des Rates v. 11.7.2007 über das auf außervertragliche Schuldverhältnisse anzuwendende Recht (im Folgenden: Rom II-VO), ABl. L 199 v. 31.7.2007, S. 40–49. Diese findet ab dem 11.1.2009 (Art. 32 Rom II-VO) auf schadensbegründende Ereignisse Anwendung, die nach ihrem Inkrafttreten eintreten (Art. 31 Rom II-VO).
58 *Jayme,* in: FS Sanna, S. 99 ff.
59 Thomas Couture (1815-1879), Porträtsstudie, Anselm Feuerbach, 1852/53, Öl auf Leinwand, 92 x 73 cm, Nasjonalgalleriet, Oslo, für ein Wandbild in der Pariser Kirche St. Eustache, Abb. bei *Jayme,* ebda. (Note 58), S. 99, 102.
60 Supper at the Masked Ball, 1855, Oil on Canvas, Vancouver Art Gallery, presented by Mr. and Mrs. Jonathan Rogers, VAG 31.101.
61 Historisches Museum der Pfalz (Hrsg.), Anselm Feuerbach, S. 107.

verwendet werden? Die Festschrift erscheint in Deutschland. Welches Recht ist anwendbar und wem stehen die entsprechenden Rechte zu?

II. Rechtliche Würdigung

1. Urheberrecht

a. Kollisionsrecht

aa. Originalwerk von Thomas Couture

Zunächst ist das Recht zu bestimmen, welches den urheberrechtlichen Schutzgehalt des Werks von *Thomas Couture* bestimmt. Handelte es sich um einen heutigen Künstler, dessen Urheberrechtsschutz noch nicht abgelaufen wäre, so würde er als Franzose seit dem 1. Juli 1995 als Angehöriger eines EU-Staates in Deutschland urheberrechtlichen Schutz durch § 120 Abs. 2 Nr. 2 i.V.m. § 120 Abs. 1 UrhG genießen. Damit wird jedoch keine kollisionsrechtliche Aussage über das anzuwendende Recht getroffen.[62]

Diese ergibt sich auch nicht aus dem Territorialitätsprinzip[63], welches von einem Bündel selbständiger nationaler Urheberrechte ausgeht und besagt, dass ein inländisches Schutzrecht nur im Inland und ein ausländisches Schutzrecht nur im Ausland verletzt werden kann. Auf fremdenrechtlicher Ebene wirkt es als Schutzversagung, da ein ausländisches Schutzrecht im Inland nicht geschützt wird.[64] Kollisionsrechtlichen Gehalt hat das Territorialitätsprinzip somit nicht, da es keine Aussage zum anwendbaren Recht trifft.[65]

Als Kollisionsregel hilft das Schutzlandprinzip. Es verweist auf das Recht desjenigen Staates, für dessen Gebiet Schutz beansprucht wird (*lex loci protec-*

[62] *Schack*, Zur Anknüpfung des Urheberrechts im internationalen Privatrecht, Rn. 9; *Schneider-Brodtmann*, S. 137 f.; Wandtke/Bullinger/*v. Welser*, Vorbemerkung vor §§ 120 ff. Rn. 3.

[63] Dieser Grundsatz besagt, dass für jedes Rechtsgebiet ein besonderes Urheberrecht besteht, dessen Schutz sich nach den Grundsätzen dieses Rechtsgebiet richtet und von den Rechten anderer unabhängig ist. Vgl. schon *Kohler*, Urheberrecht, S. 213. Das Territorialitätsprinzip ist aus den Privilegien entstanden, vgl. *Cigoj*, in: FS Firsching, S. 53. Der völkerrechtliche Gehalt des Territorialitätsprinzips wird hier nicht berücksichtigt, siehe hierzu, *Kegel/Seidl-Hohenveldern*, in: FS Ferid, S. 233 ff.

[64] *Schack*, Urheber- und Urhebervertragsrecht, § 26 Rn. 801.

[65] *Knörzer*, S. 96; MüKo/*Drexl*, IntWirtR, IntImmGR Rn. 13 m.w.N.; *Schack*, Urheber- und Urhebervertragsrecht, § 26 Rn. 805; *ders.*, Zur Anknüpfung des Urheberrechts im internationalen Privatrecht, Nr. 9, 14; *Schneider-Brodtmann*, S. 143; *Stieß*, S. 136.

tionis).⁶⁶ Diese kollisionsrechtliche Anknüpfung ist in Art. 8 Abs. 1 und Art. 13 Rom II-VO ausdrücklich normiert.

Da jedoch soweit ersichtlich keine Rechtsordnung urheberrechtlichen Schutz von über 100 Jahren *post mortem auctoris* gewährt, bestehen insoweit keine Bedenken an einer Veröffentlichung, denn *Thomas Couture* starb 1879 in Villiers-le-Bel bei Paris.⁶⁷

bb. Reproduktionsfotografie

Jedoch kann die Reproduktionsfotografie der Porträtskizze in dem Ausstellungskatalog⁶⁸ selbst Gegenstand eines Urheber- oder Leistungsschutzrechtes sein. Bei Zugrundelegung der h.M.⁶⁹ ist das Schutzlandprinzip auch zu der Frage berufen, ob überhaupt Schutz nach dem Urheberrecht gewährt wird. Wenn der Reproduktionsfotograf Urheberrechte in Deutschland geltend macht, ist nach deutschem Sachrecht zu klären, ob die Reproduktionsfotografie in Deutschland urheberrechtlich geschützt wird.⁷⁰

b. Sachrecht

Es ist umstritten, ob Reproduktionsfotografien zumindest als Lichtbild nach § 72 Abs. 1 UrhG⁷¹ geschützt sind. Eine Ansicht subsumiert auch rein handwerkliche Gegenstandsfotografien unter § 72 Abs. 1 UrhG. Andere verlangen über dessen Wortlaut hinaus zwar keine persönlich geistige Schöpfung, aber zumindest eine persönlich geistige Leistung.⁷² Bei der fotografischen Reproduktion von Tafelbildern sei zweifelhaft, ob diese Voraussetzung erfüllt wird. Selbst wenn man für die weitere Würdigung dieses Falles unterstellt, dass ein Lichtbildschutz an der Reproduktionsfotografie in dem Ausstellungskatalog besteht, sind wiederum einige der Ansicht, dass ein Bildzitat des abgebildeten (gemeinfreien) Werks nicht auch die Rechte an der Reproduktionsfotografie erfasse. Es finde nur eine

66 *Ulmer*, RabelsZ 41 (1977), 479, 480.
67 Brockhaus Kunst, S. 170.
68 Siehe oben Note 61.
69 Siehe *Drexl*, ebenda (Note 65).
70 Erscheint das Buch auch in anderen Ländern, so ist auch nach dem Schutzlandprinzip deren Recht anwendbar. Das Schutzlandprinzip ist nicht deckungsgleich mit der *lex fori*; vgl. *Schack*, Urheber- und Urhebervertragsrecht, Rn. 918.
71 Im Grundsatz wird das geltende Urheberrecht angewendet (§ 129 Abs. 1 S. 1, Hs. 1 UrhG). Davon wird abgewichen, wenn das Werk oder das Schutzrecht (§ 129 Abs. 2 UrhG) vor Inkrafttreten des UrhG (1965) nicht mehr geschützt war oder das Gesetz etwas anderes bestimmt (§ 129 Abs. 1 S. 1, Hs. 2 UrhG). Wann das Foto entstand, kann leider nicht beantwortet werden. Daher wird das Urheberrechtsgesetz in der geltenden Fassung zugrunde gelegt.
72 So z.B. *W. Nordemann*, GRUR 1987, 15, 17.

Auseinandersetzung mit dem abgebildeten Werk, nicht aber auch mit dem Lichtbild selbst statt.[73] Danach müsste der Zitierende die Nutzungsrechte an der Reproduktionsfotografie gesondert erwerben.

Wenn man nach anderer Ansicht Reproduktionsfotografien etwa unter Hinweis auf § 72 Abs. 1 UrhG für grundsätzlich zitierfähig erachtet, ist § 51 S. 2 Nr. 1 UrhG zu prüfen.[74]

Der Festschriftbeitrag von *Erik Jayme* ist als wissenschaftliches Werk einzuordnen (§ 2 Abs. Nr. 1, Abs. 2 UrhG). Die zitierten Bilder werden vollständig abgebildet. Nach § 51 S. 2 Nr. 1 UrhG ist die Aufnahme einzelner ganzer Werke[75] nach deren Veröffentlichung in ein selbständiges wissenschaftliches Werk zur Erläuterung des Inhalts gestattet. Eine Erläuterung finde nicht mehr statt, wenn die Bilder lediglich der Ausschmückung des zitierenden Werks dienten. Das Bildzitat dürfe nur Nebensache sein und zur Unterstützung sowie als Beleg der eigenen Auffassung herangezogen werden. Ohne diese die innere Verbindung zwischen dem eigenen und dem zitierten Werk sei das Zitat unzulässig.[76] Zusätzlich dürfe die wirtschaftliche Verwertung des Lichtbildes durch das Bildzitat nicht ausgehöhlt werden.[77] Zusätzlich sei die Zahl der zitierten Werke begrenzt. Es dürften nur einige wenige Werke desselben Urhebers zitiert werden.[78] Letztlich sind das Änderungsverbot (§ 62 UrhG) und das Erfordernis der Quellenangabe (§ 63 UrhG) zu beachten.[79]

Die Porträtskizze von *Thomas Couture* wird in dem Aufsatz von *Erik Jayme* verkleinert dargestellt, wobei das Format die Größe einer halben Postkarte nicht übersteigt. Der Autor setzt sich inhaltlich mit dem (abgebildeten)

73 *Pfennig*, KUR 2007, 1, 4; *Schack*, Urheber- und Urhebervertragsrecht, Rn. 491a; *Rehbinder*, Urheberrecht, Rn. 485.
74 Dies gilt selbstverständlich nur bis zum Ablauf der Schutzfrist, §§ 72 Abs. 3, 69 UrhG.
75 Sog. Großzitat; dieser Begriff steht im Gegensatz zum Kleinzitat nach § 51 S. 2 Nr. 2 UrhG, das es ermöglicht, Stellen eines Werks zu übernehmen. Soweit ersichtlich wurde der Begriff des Kleinzitats von *Kohler*, Urheberrecht, S. 188 eingeführt.
76 Dieses Kriterium stammt von *Ulmer*, Urheber- und Verlagsrecht, 2. Aufl., S. 240, welches der Bundesgerichtshof seit der Entscheidung v. 3.4.1968 – I ZR 83/66, GRUR 1968, 607 ff. – Kandinsky I anführt, vgl. nur: BGH, Urt. v. 22.9.1972 – I ZR 6/71, GRUR 1973, 216 – Handbuch moderner Zitate. Siehe auch unten, S. 132.
77 BGH, Urt. v. 12.6.1981 – I ZR 95/79, GRUR 1982, 37, 40 – WK-Dokumentation.
78 BGH, Urt. v. 3.4.1968 – I ZR 83/66, GRUR 1968, 607 ff. – Kandinsky (verneint für 69 Abbildungen in einem Kunstband); OLG München, Urt. v. 16.3.1989 – 29 U 6553/88, ZUM 1989, 529, 531 – Werefkin (34 Abb. v. Werken *Jawlenskys* in einem Ausstellungskatalog von *Marianne Werefkin*).
79 Ob die fehlende Quellenangabe das Zitat unzulässig macht, wird unterschiedlich beurteilt; für die Unzulässigkeit Fromm/Nordemann/Vinck, § 51 Rn. 2, a.A. *T. Seydel*, Zitierfreiheit, S. 40, der zwar das Zitat für zulässig hält, aber bei fehlender oder unzureichender Quellenangabe nach § 97 UrhG ein Unterlassungsanspruch auf die Werkverwertung ohne Quellenangabe und eine Schadensersatzpflicht grundsätzlich gerichtet auf Berichtigung oder eine nachträgliche Ergänzung der Quellenangabe annimmt.

Werk auseinander. Er erläutert die Geschichte des Bildes und beschreibt den abgebildeten *Anselm Feuerbach*. Seine Ausführungen regen dazu an, sich mit der Porträtskizze zu beschäftigen. Die Skizze belegt und veranschaulicht gleichzeitig seine Ausführungen zum Bild. Der Aufsatz wendet sich an die zu ehrende Person *Salvatore A. Sanna* und an ein Fachpublikum, welches sich mit *Anselm Feuerbach* wissenschaftlich beschäftigt. Es findet eine Auseinandersetzung mit den abgebildeten gemeinfreien Werken von *Thomas Couture* statt. Ein unmittelbarer Bezug zu dem Lichtbild findet nicht statt, wobei fraglich ist, worin dieser bestehen soll. Die Reproduktionsfotografie beschränkt sich ihrerseits auf die Abbildung des gemeinfreien Werks. Legt man nur den Abbildungsgegenstand zugrunde, ist der Zitatzweck erfüllt.

Das Gesetz verbietet es dem Zitierenden grundsätzlich, Änderungen an dem zitierten Werk oder der zitierten Leistung vorzunehmen (§ 62 Abs. 1 UrhG). Für Zitate von Werken der bildenden Kunst gilt eine Ausnahme. Nach § 62 Abs. 3 UrhG sind Übertragungen des Werkes in eine andere Größe und solche Änderungen zulässig, die das für die Vervielfältigung angewendete Verfahren mit sich bringt. Hier fragt sich, ob die Verkleinerung auf eine halbe Postkartengröße zulässig war.

2. Ansprüche aus dem Eigentum

Das Urheberrecht als immaterielles Gut ist strikt von seiner körperlichen Festlegung zu trennen.[80] Diese Sachen werden der *lex rei sitae* unterstellt, Art. 43 Abs. 1 EGBGB. Fraglich ist, ob die Eigentümer der Gemälde von *Thomas Couture* die Veröffentlichung und Verbreitung der Abbildungen untersagen können. Das deutsche internationale Privatrecht verweist in Art. 43 Abs. 1 EGBGB auf den Ort, wo die fotografierten Kunstgegenstände belegen sind und somit auf die norwegische bzw. kanadische Rechtsordnung. Sowohl das norwegische internationale Privatrecht[81] als auch das kanadische common law[82] folgen auch der *lex rei sitae* und nehmen die Verweisung an, wobei in Kanada das Recht von British Columbia (Art. 4 Abs. 3 EGBGB) den Zuweisungsgehalt des Eigentums bestimmt.

Hier tritt jedoch die Besonderheit auf, dass die möglichen Störerhandlungen – Reproduktion und Verbreitung der Abbildungen – nicht im Ausland, sondern in Deutschland stattfinden. Verböte das ausländische Eigentumsrecht die Abbildung in dem Festschriftbeitrag, würde es dennoch kein Staat

80 Vgl. § 44 Abs. 1 UrhG; BGH, Urt. v. 23.2.1995 – I ZR 68/93, GRUR 1995, 673, 675 – Mauer-Bilder; BGH, Urt. v. 13.10.1965 – I b ZR 111/63, NJW 1966, 542, 543 f. – Apfelmadonna.
81 *Lundgaard*, S. 283 ff.
82 Siehe *Rodrigues*, HCF-226, S. 719 m.w.N.

hinnehmen, dass an einer im Ausland belegenen Sache im Inland weitergehende Ansprüche erhoben oder weitergehende Befugnisse ausgeübt werden können, als wenn sich die Sache im Inland befände.[83] Andererseits wird im Ausland begründetes Eigentum auch in Deutschland anerkannt. Der norwegische bzw. kanadische Eigentümer wird also in Deutschland wie ein inländischer behandelt. Somit finden bei einer Rechtsverfolgung außerhalb des Belegenheitsstaates die Formen der *lex fori* Anwendung.[84] Wollte man diese Rechtsausübung der *lex rei sitae* unterstellen, kann es zu schwer lösbaren Qualifikations- und Angleichungsproblemen kommen.[85]

Ob der Eigentümer des Originalwerks nach § 1004 BGB die Vervielfältigung und Verbreitung des Abbildes verhindern kann, ist seit der Schloss-Tegel-Entscheidung des BGH[86] umstritten. Es geht um die Frage, ob das Sacheigentum i.S.d. § 903 BGB ein Recht am Bild der eigenen Sache gewährt.

Urheber- und Eigentümerbefugnisse stehen nebeneinander.[87] Ob die äußere, wertfreie Sachgestaltung, die nicht nur durch den Anblick des körperlichen Gegenstandes, sondern auch durch sein Abbild vermittelt wird, vom Eigentumsrecht erfasst wird, ist nach der *Schlemmer*-Entscheidung des Bundesgerichtshofs offen.[88] Der Bundesgerichtshof schützt den Sacheigentümer auch vor ideellen Beeinträchtigungen seines Eigentums.[89]

83 Staudinger/*Stoll,* Int SachenR, Rn. 155.
84 *Stoll,* RabelsZ 37 (1973), 357, 360.
85 *Stoll,* vorherige Note m.w.N.
86 BGH, Urt. v. 20.9.1974 – I ZR 99/73, WRP 1975, 522 – Schloss Tegel.
87 RG, Urt. v. 8.6.1912 – I 382/11, RGZ 79, 397, 402 – Felseneiland mit Sirenen; Schricker/*Dietz,* § 14 Rn. 16; Wandtke/Bullinger/*Bullinger,* § 14 Rn. 14; a.A. *Ulmer,* Urheber- und Verlagsrecht, 3. Aufl., S. 13, der einen Vorrang der urheberrechtlichen Ansprüche annimmt.
88 BGH, Urt. v. 24.10.2005 – II ZR 329/03, GRUR 2006, 351– Rote Mitte. Der Entscheidung lag zusammengefasst folgender Sachverhalt zugrunde. Kläger war ein Kunstsammler. Der Beklagte mit Wohnsitz in Italien gehörte der Erbengemeinschaft nach Oskar Schlemmer an und behauptete gegenüber einem Kunstverlag in einem als vertraulich bezeichneten Schreiben, das Gemälde „Rote Mitte" des Künstlers stehe im Eigentum der Erbengemeinschaft. Der Kunstverlag unterrichtete den Kläger. Der BGH gab der Unterlassungsklage statt und erkannte in der Rechtsberühmung des Beklagten eine Beeinträchtigung des Eigentumsrechts nach § 903 BGB an dem Gemälde an. Anm. zu dieser Entscheidung: *Jayme,* IPRax 2006, 502 = KunstRSp 2007, 11; *M. Stürner,* jurisPR-BGHZivilR 4/2006 Anm. 4; *H. Roth,* LMK 2006, 176147.
89 Zust. *Jayme,* ebda. (Note 87).

C. Problemstellung und offene Fragen

Die wirtschaftlichen Verwertungsrechte des Urheberrechts sind scheinbar klar und eindeutig definiert. Der Urheber soll angemessen vergütet werden (§ 11 S. 2 UrhG). Die einzelnen Verwertungsrechte sind in §§ 15 ff. UrhG beispielhaft und nicht abschließend aufgezählt. Im Grundsatz stehen nur dem Urheber die Verwertungsrechte zu. Die Zitatregelung des § 51 UrhG[90] erscheint schon aufgrund seiner Stellung im sechsten Abschnitt des ersten Teils des Gesetzes (§§ 44a ff. UrhG), den Schranken des Urheberrechts, als Ausnahme zu den Verwertungsrechten der Vervielfältigung, der Verbreitung und öffentlichen Zugänglichmachung. Dies bekräftigt der geänderte Wortlaut des neuen § 51 S. 1 UrhG, in dem diese Vorschrift eine solche Nutzung des Werks nur erlaubt, „sofern" sie durch den „besonderen Zweck gerechtfertigt" ist, wie dies insbesondere bei den in § 51 S. 2 Nr. 1 bis 3 UrhG genannten Fällen gegeben ist.[91] Häufig werden Bildzitate das vollständige Werk abbilden, weil bei einer nur ausschnittsweisen Verwendung die Gefahr der Entstellung und damit eine Verletzung des Urheberpersönlichkeitsrechts (§ 14 UrhG) droht.[92]

Tageszeitungen, Publikumszeitschriften und vielerlei Rundfunksendungen sind regelmäßig nichtwissenschaftlich. Somit wäre für den größten Teil der Presse und des Rundfunks außerhalb des § 50 UrhG das Bildzitat verschlossen, wenn man insoweit nicht weitere unbenannte Fälle nach § 51 S. 1 UrhG anerkennt.[93]

Der bildende Künstler findet sich in dem privilegierten Kreis der benannten Fälle des § 51 S. 2 Nr. 1-3 UrhG nicht wieder. Der bisweilen anzutreffenden Meinung, Kunst dürfe alles, wird der Jurist zunächst aufgrund des § 51 UrhG mit Bedenken begegnen, weil zunächst offen ist, ob der Gesetzgeber Zitate von Werken der bildenden Kunst in derselben Werkgattung bewusst ausgrenzen wollte.

Die Anforderungen an den besonderen Zitatzweck des § 51 S. 1 UrhG scheinen im Zuge seiner Neufassung gestiegen zu sein, weil der Zweck alten

90 Zuletzt geändert durch das Zweite Gesetz zur Regelung des Urheberrechts in der Informationsgesellschaft, BGBl. Jahrgang 2007 Teil I Nr. 54, ausgegeben zu Bonn am 31.10.2007, S. 2513-2522 (sog. Zweiter Korb). Nach Art. 4 dieses Gesetzes tritt es am ersten Tag des dritten auf die Verkündung folgenden Monats in Kraft. Verkündet wurde es am 31.10.2007. Somit trat es am 1.1.2008 in Kraft.
91 In der bis zum 31.12.2007 gültigen Fassung heißt es: „Zulässig ist die Vervielfältigung, Verbreitung und öffentliche Wiedergabe, wenn in einem durch den Zweck gebotenen Umfang (...)", BGBl. Jahrgang 1965 Teil I 1273 in der Fassung der Änderung durch das Gesetz zur Regelung des Urheberrechts in der Informationsgesellschaft v. 10.9.2003, BGBl. I 1774.
92 *Schlingloff*, AfP 1992, 112, 115; *Romatka*, AfP 1971, 20, 21; *Oekonomidis*, Zitierfreiheit, S. 135.
93 Löffler/*Löffler*, Rn. 70, *Romatka*, AfP 1971, 20, 22.

Fassung noch nicht „besonders" sein musste. Daher gilt es zu prüfen, unter welchen Voraussetzungen ein besonderer Zweck den Umfang des Bildzitats ermöglicht. Dabei ist zu beachten, dass das Bundesverfassungsgericht bei künstlerischen Zitaten eine Belegfunktion für entbehrlich hält.[94]

Sowohl beim künstlerischen als auch beim wissenschaftlichen Bildzitat bereitet das Wesen von Kunst und Wissenschaft Probleme. Nicht alles, was sich als Kunst versteht, ist als Werk im Sinne des § 2 UrhG geschützt. Der verfassungsrechtliche Begriff der Kunst in Art. 5 Abs. 3 GG ist vielmehr ein relativer, der je nach Bedeutungszusammenhang einen unterschiedlichen Gehalt haben kann[95] und grundsätzlich weiter ist als der Werkbegriff des Urheberrechtsgesetzes.

Nach der Neuregelung des § 51 UrhG ist fraglich, ob und welche Bildzitate von vollständigen Werken der bildenden Kunst möglich sind. In der Gesetzesbegründung werden nur Film- und Multimediawerke als Beispiele genannt.[96]

D. Gegenstand und Fragestellung der Arbeit

Den Gegenstand der vorliegenden Untersuchung bilden Bildzitate von Werken der bildenden Kunst.[97]

Das Urhebergesetz verwendet den Begriff der bildenden Künste in § 2 Abs. 1 Nr. 5 UrhG als Oberbegriff für Werke der reinen bildenden Kunst, Werke der Baukunst und Werke der angewandten Kunst. Im Mittelpunkt dieser Arbeit stehen Werke der reinen bildenden Kunst. Werke der Baukunst und der angewandten Kunst finden nur am Rande Erwähnung. Die erforderliche Schöpfungshöhe des zitierenden Werks (§ 2 Abs. 2 UrhG) wird unterstellt. Dasselbe gilt für die zitierten Werke, mit Ausnahme von Reproduktionsfotografien, deren Schutzfähigkeit vor dem Hintergrund der eingangs vorgestellten Unsicherheiten untersucht werden wird.[98]

94 BVerfG, Beschl. v. 29.6.2000 – 1 BvR 825/98, GRUR 2001, 149, 151 – Germania 3.
95 BVerfG, Beschl. v. 17.7.1984 – 1 BvR 816/82, BVerfGE 67, 213, 225 – Anachronistischer Zug.
96 Vgl. auch den Referentenentwurf des BMJ, abrufbar unter: www.bmj.bund.de/files/ 1123/RefE_Urheberrecht260106.pdf, S. 45; Regierungsentwurf: www.bmj.bund.de/ files/-/1174/RegE%20Urheberrecht.pdf, S. 41.
97 Bildzitate von künstlerischen Fotografien werden nicht behandelt. Siehe zu deren Schutz, OLG Düsseldorf, Urt. v. 13.2.1996 – 20 U 115/95, GRUR 1997, 49 – Beuys-Fotografien; OLG München, Urt. v. 19.9.1996 – 6 U 6247/95, ZUM 1997, 388 – Schwarze Sheriffs; OLG Koblenz, Urt. v. 18.12.1986 – 6 U 1334/85, GRUR 1987, 435 – Verfremdete Fotos und ausführlich *A. Nordemann*.
98 Siehe oben, S. 33 ff.

Der Begriff des Bildzitats wird zu definieren sein. Denn er hat verschiedene Bedeutungen, die im Sinne des Urheberrechts teilweise ein Zitat (§ 51 UrhG), aber auch eine zustimmungspflichtige Bearbeitung oder eine andere Umgestaltung (§§ 3, 23 UrhG) sowie eine freie Benutzung (§§ 23, 24 UrhG) darstellen können. Da Bearbeitungen[99] und Benutzungen[100] hier nicht untersucht werden, ist es erforderlich, das Bildzitat im Sinne des hier im Mittelpunkt stehenden § 51 UrhG von diesen Instituten abzugrenzen. Bildzitate finden sich in der Praxis häufig in Ausstellungskatalogen, weshalb das Verhältnis von § 58 zu § 51 UrhG relevant ist.

Bilder von Werken der bildenden Künste dürfen zustimmungs- und vergütungsfrei im Rahmen der anschaulichen Berichterstattung über aktuelle Ereignisse gemäß § 50 UrhG vervielfältigt, verbreitet und öffentlich wiedergegeben werden, wenn die Werke im Verlauf von Tagesereignissen wahrnehmbar werden.[101] Zum Beispiel können für Zeitungs- und Fernsehberichte über eine Ausstellungseröffnung einzelne Werke der Ausstellung gezeigt werden. Dabei ist das Änderungsverbot (§ 62 UrhG) und die Pflicht zur Quellenangabe zu beachten: Bei Pressemitteilungen ist die Quelle vollständig anzugeben (§ 63 Abs. 1 S. 1, S. 2, Abs. 2 S. 1 UrhG) und es ist darauf hinzuweisen, dass die Nutzung nur zu Pressezwecken im Rahmen der Tagesberichterstattung zulässig ist. Diese Fragen bereiten der Praxis indes kaum Probleme[102] und bleiben deshalb ausgeklammert. Dasselbe gilt für „Beiwerk" i.S.d. § 57 UrhG. Denkbar ist es, die grafische Gestaltung eines Notenbildes als ein Werk der bildenden Künste gemäß § 2 Abs. 1 Nr. 4 UrhG zu schützen. Dieser Schutz würde sich nur auf die Darstellung als solche beziehen und nicht auch das fixierte Musikwerk erfassen.[103] Insoweit gelten keine Besonderheiten.[104] Musikzitate von Werken der

99 Siehe hierzu, *Plassmann*; *Schack*, Kunst und Recht, Rn. 330 ff.; *Traub*, UFITA 80 (1977), 166-168. Beispiel nach *Schack*, Kunst und Recht, S. 161 Note 5: Gemälde in ein Mosaik, wie z.B. Paul Signacs „Hafen von Marseille" (1913) in ein Mosaik von Betrand Lavier (1991), Abb. im Ausstellungskatalog: *Deecke/Köhler*, Originale echt falsch, S. 94 f.
100 Siehe hierzu, *Chakraborty*.
101 Siehe zur Verwendung von Bildzitaten in den Medien *Beater*, in: FS Ullmann, S. 3 ff.; *Himmelsbach*, in: FS Damm, S. 54 ff.
102 Die Streitigkeiten aus Anlass der Fernsehshow „TV Total" sind eher dem Format geschuldet, welches ohne Sequenzen anderer Fernsehsendungen nicht auskommt, als dass die rechtlichen Fragen um die Tagesberichterstattung (§ 50 UrhG) besonders kompliziert wären. Die Revision griff daher auch die entsprechenden Feststellungen des Berufungsgerichts in dem jüngsten Fall nicht an: BGH, Urt. v. 20.12.2007 – I ZR 42/05 WRP 2008, 1121, 1126 – TV Total. Vereinfachend kommt hinzu, dass die VG Bild-Kunst mit allen wesentlichen Herausgebern illustrierter Zeitschriften Rahmenverträge abgeschlossen hat, in denen der Begriff „aktuelle Berichterstattung" definiert ist, *Pfennig*, KUR 2007, 1, 2.
103 Dreier/Schulze/*Schulze*, § 2 Rn. 135.

Musik gemäß § 2 Abs. 1 Nr. 2 UrhG enthalten keine visuell wahrnehmbaren Bilder und sind nicht Gegenstand dieser Untersuchung.[105]

In der Praxis wird das Zitieren von Abbildungen von Kunstwerken durch die Ansicht behindert, wonach § 51 UrhG nicht auch die Rechte an Reproduktionsfotografien erfasse.[106] Dieses Ergebnis erscheint unbefriedigend, weil der Werkschöpfer des zitierten Werks gegenüber dem Reproduktionsfotografen nach dieser Ansicht schlechter steht. Es bedarf daher einer kritischen Würdigung.

Werke der bildenden Kunst sind – je bedeutender, desto mehr – von internationalem Interesse. Gemälde und Skulpturen reisen durch die Welt und werden in den einzelnen Ländern in unterschiedlicher Form rezipiert. Zeitungen, Zeitschriften, Fernsehsender und nicht zuletzt die Wissenschaft setzen sich mit ihnen auseinander. Vieles davon wird länderübergreifend publiziert oder scheut im Internet keine Ländergrenzen und Programmzeiten. Es stellt sich die Frage nach dem anwendbaren Recht, wenn einer der Beteiligten seine Rechte verletzt sieht.

Sowohl bei Werken, die das Urheberrecht nicht (mehr) schützt, als auch bei jenen, die noch urheberrechtlich geschützt sind, wirft das Eigentumsrecht zwei Fragen auf: Kann der Eigentümer des Werks der bildenden Kunst eine Abbildung als Bildzitat nach § 1004 BGB verbieten? Anders gefragt: Gibt es ein Recht am Bild der eigenen Sache? Zweitens ist fraglich, unter welchen Voraussetzungen der Eigentümer bzw. der Hausrechtsinhaber den Zugang zu dem Werk der bildenden Kunst aufgrund seines Eigentumsrechts (§ 903 BGB) beschränken oder verbieten darf. Hier wird die Untersuchung streng zwischen dem Urheberrecht an dem Werk und dem Sacheigentum an dem Kunstgegenstand unterscheiden.

Der Zitierende muss nicht nur urheberrechtliche und womöglich eigentumsrechtliche Anforderungen beachten. Er muss auch die Persönlichkeitsrechte der abgebildeten Person berücksichtigen. Neben dem allgemeinen Persönlichkeitsrecht (Art. 2 Abs. 1 i.V.m. Art. 1 GG) sind auch besondere Persönlichkeitsrechte, wie das Recht am eigenen Bild, zu beachten. So warb ein Auktionshaus in einer Zeitung für eine Versteigerung von Fotografien mit einem Bildnis der jungen *Angela Merkel*.[107] Hier darf das Auktionshaus nur mit dieser Fotografie

104 Die grafische Darstellung der Prim, die durch eine Erhöhung des Notenbildes und der Notenlinien erreicht wird, ist als Darstellung musikwissenschaftlicher Art gemäß § 2 Abs. 1 Nr. 7 UrhG geschützt, ohne dass es auf den Schutz als Werk der Musik ankäme, LG Köln, Urt. v. 12.7.2006 – 28 O 559/03, ZUM 2006, 961, 962 – Prim.
105 Siehe zum Musikzitat: *Kiesel*, in: Reichelt (Hrsg.), S. 41 ff.; *Oekonomidis*, Zitierfreiheit, S. 120 ff.; *Schlingloff*, Unfreie Benutzung und Zitierfreiheit; LG Berlin, Urt. v. 7.2.1962 – 16 O 82/61, Schulze LGZ 75, 1, 6 ff.
106 Siehe oben, Note 73.
107 FAZ v. 17.11.2007, Nr. 268, S. 47.

werben, wenn *Angela Merkel* hierzu einwilligte (§ 22 Satz 1 KUG[108]) oder die fehlende Einwilligung zur Verbreitung nach § 23 Abs. 1 Nr. 1 KUG unschädlich ist.[109] In dieser Arbeit werden diese persönlichkeitsrechtsrechtlichen Aspekte jedoch nicht untersucht.[110] Die Frage, ob der Zitierende sich strafbar macht, wenn er Bilder zitiert, die ihrerseits strafrechtlich verboten sind, wird nicht behandelt.[111]

Des Weiteren wird das Wettbewerbsrecht bei der Untersuchung ausgeklammert. Dessen Regelungen werden regelmäßig nicht relevant, wenn Werke der bildenden Kunst zitiert werden. In Betracht kommt lediglich der ergänzende wettbewerbsrechtliche Leistungsschutz.[112] Bei Werken der bildenden Kunst besteht jedoch regelmäßig ein Schutz nach § 2 Abs. 1 Nr. 4 UrhG, so dass kein Bedürfnis für die Anwendung eines ergänzenden Leistungsschutzes besteht.[113]

108 Gesetz betreffend das Urheberrecht an Werken der bildenden Künste und der Photographie v. 9.1.1907 (RGBl. S. 7) BGBl. Teil III/FNA 440-3 zuletzt geändert durch Gesetz v. 16.2.2001 (BGBl. I 266).
109 Vgl. in diesem Zusammenhang BGH, Urt. v. 26.10.2006 – I ZR 182/04, GRUR 2007, 139 ff. – Satirische Darstellung in der Werbung – Rücktritt des Finanzministers. Der BGH erkannte die Werbung für eine Mietwagenfirma mit einem Bildnis von Oskar Lafontaine für zulässig nach § 23 Abs. 1 Nr. 1 KUG an. In einer Werbung für eine Zeitung im Kleinformat mit Kindergesichtern von Prominenten sprach das LG Hamburg dem Bundesaußenminister Joschka Fischer eine Lizenzgebühr zu, Urt. v. 27.10.2006 – 324 O 381/06, GRUR 2007, 143 ff. Der Axel Springer Verlag einigte sich letztlich mit *Joschka Fischer* auf einen Vergleich und zahlte eine fünfstellige Summe, berichtet bei: *Lembke/Widuwilt*, FAZ v. 15.8.2009, Nr. 188, S. 10.
110 Siehe hierzu *Helle* und *Wallenhorst*.
111 Vgl. zum Folgenden *Schack*, Kunst und Recht, Rn. 588 ff. Der Karikaturist, der den Bayerischen Ministerpräsident Franz Josef Strauß als kopulierendes Schwein zeigte, wurde wegen Beleidigung verurteilt. Die hiergegen erhobene Verfassungsbeschwerde wurde zurückgewiesen, BVerfG, Beschl. v. 3.6.1987 – 1 BvR 313/85, NStZ 1988, 21 ff. mit Anm. *Würkner*, NStZ 1998, 23. Weitere Einschränkungen ergeben sich aus den übrigen Vorschriften zum Schutze der persönlichen Ehre und des Jugendschutzes (z.B. GjSM idF v. 12.7.1985 (BGBl. I S. 1502) mit späteren Änderungen, zuletzt durch Gesetz v. 22.7.1997 (BGBl. I S. 1870)). *Brandau/Gal*, GRUR 2009, 118 ff, sehen unter bestimmten Voraussetzungen das Fotografieren von Messe-Exponaten als strafbar nach § 17 UWG bzw. § 51 GeschMG an.
112 § 4 Nr. 9 UWG v. 3.7.2004 (BGBl. I 1414), geändert durch das Erste Gesetz zur Änderung des Gesetzes gegen den unlauteren Wettbewerb v. 22.12.2008 (BGBl. I 2949).
113 BGH, Urt. v. 10.10.1991 - I ZR 147/89 – Bedienungsanweisung, GRUR 1993, 34, 37, BGH, Urt. v. 24.3.1994 - I ZR 42/93 – Cartier-Armreif, GRUR 1994, 630, BGH, Urt. v. 17.6.1992 - I ZR 182/90 - ALF, GRUR 1992, 697, 699; Dreier/Schulze/*Dreier*, Einl. Rn. 36 f.; a.A. *Stieper*, WRP 2006, 291, 293, 302, der eine Anspruchskonkurrenz annimmt.

Das Verhältnis von Urheberrecht zu Marken- und Geschmacksmusterrecht ist noch im Fluss. Das verhältnismäßig junge Markenrecht[114] und das Urheberrecht verfolgen unterschiedliche Zielsetzungen. Während das Urheberrecht umfassend die ideellen und materiellen Beziehungen des Urhebers zum Werk schützt (§§ 11, 12 ff. UrhG), hat die Marke Kennzeichnungsfunktion und dient der Unterscheidung von Waren und Dienstleistungen eines Unternehmens von denjenigen anderer Unternehmer (§ 3 Abs. 1 MarkenG). Ob die beiden Rechtsregime koexistieren können und damit gemeinfreie[115] Werke der bildenden Kunst auch als Marke angemeldet und im Rechtsverkehr unbeschadet der Rechte des Urhebers gewissermaßen remonopolisiert werden können, ist noch nicht hinreichend geklärt.[116] Ähnlich verhält es sich bezüglich des Geschmacksmusterschutzes. Diese Fragen seien angedeutet, aber auch sie bleiben im Interesse einer konzentrierten Untersuchung der urheberrechtlichen Fragen und deren Verhältnis zum Sacheigentum des zitierten Kunstgegenstands ausgeblendet.

Das Ziel der Arbeit ist es, die beteiligten Interessen bei der Anwendung der für das Bildzitat maßgeblichen Vorschriften besser zu berücksichtigen. Bildzitate bereiten in der Praxis erhebliche Schwierigkeiten. Die Leitlinien der Auslegung des zentralen § 51 UrhG sollen herausgearbeitet werden. Soweit möglich sollen im Hinblick auf die beteiligten Interessen und die Vorgaben des Rechts Vorschläge für eine differenziertere Anwendung gegeben werden.

E. Gang der Untersuchung

Die Arbeit ist in fünf Kapitel gegliedert. Im *zweiten Kapitel* werden Grundüberlegungen zum Bildzitat dargestellt. Es erscheint sinnvoll, die Systematik von § 51 UrhG abstrakt darzustellen und sodann die Probleme bei der Einordnung von Bildern von Kunstwerken zu formulieren. Sodann wird das Bildzitat vor diesem Hintergrund definiert. Bildzitate von Kunstwerken finden sich häufig in Ausstellungskatalogen. Hier kumulieren die offenen Fragen. Sind Bildzitate nach § 51 UrhG in Ausstellungskatalogen möglich? In welchem Verhältnis

114 Das Gesetz über den Schutz von Marken und sonstigen Kennzeichen v. 25.10.1994 (BGBl. I 3082) trat nach dessen Art. 50 am 1.1.1995 in Kraft mit Ausnahme der §§ 65, 130 bis 139, 140 Abs. 2, § 144 Abs. 6 und § 145 Abs. 2 und 3, die am 1.11.1994 in Kraft traten. Es wurde zuletzt geändert durch das Gesetz zur Vereinfachung und Modernisierung des Patentrechts v. 31.7.2009 (BGBl. I 2521).
115 Nach Ablauf der Schutzfrist, § 64 UrhG.
116 Vgl. BPatG, Beschl. v. 25.11.1997 – 24 W (pat) 188/96, GRUR 1998, 1021 – Mona Lisa; *Mercker/Mues*, FAZ, 15.1.2005, Nr. 12, Seite 43; *Ohly*, in: FG Klippel, S. 203 ff.; *Osenberg*, GRUR 1996, 101, 102; *Klinkert/Schwab*, GRUR 1999, 1067 ff.; *Kur*, GRUR Int. 1999, 24 ff. (zur Erschöpfung); *Wandtke/Bullinger*, GRUR 1997, 573 ff.

stehen sie zu der so genannten Katalogbildfreiheit nach § 58 UrhG? Wie verhält sich das Bildzitat zu dem Sacheigentum des gezeigten Kunstgegenstandes und zu dem Hausrecht des Museums? Muss der Bildzitierende eines (gemeinfreien) Werks die Reproduktionsrechte an der Vorlage – der Fotografie – beachten? Wegen dieser Fragen wird die Ausstellungspraxis im Hinblick auf Reproduktionsklauseln von Leihverträgen untersucht werden. Es schließen sich die Interessen der Beteiligten an. Bilder werden im Interesse der Kunst, der Information der Allgemeinheit, aber auch um des bloßen Profits willen wiedergegeben. Den Konflikt dieser Interessen mit denen der Rechtsinhaber an dem zitierten Bild sollte das Recht auflösen können. Für die Auflösung dieses Konflikts ist zunächst das Urheberrecht berufen, soweit das zitierte Werk schutzfähig ist.

Im *dritten Kapitel* wird untersucht, ob das Eigentum i.S.d. § 903 BGB ein Recht am Bild der eigenen Sache gewährt und welche Rechte dem Sacheigentümer bei einer Abbildung seines Kunstgegenstandes ohne seine Zustimmung zustehen.

Das *vierte Kapitel* wendet sich den Regelungen des internationalen Privatrechts zu, welche das anwendbare Recht für Bildzitate bestimmen.

Die Untersuchung endet im *fünften Kapitel* mit den Ergebnissen und einer Schlussbemerkung.

2. Kapitel: Bildzitat und Urheberrecht

A. Überblick

Die vergütungsfreie Nutzung einer Abbildung eines Werks der bildenden Kunst als Zitat, ohne der Zustimmung des Rechtsinhabers an dem Kunstwerk zu bedürfen, könnte nach drei Vorschriften des Urheberrechtsgesetzes möglich sein. In Betracht kommen die Zitierfreiheit (§ 51 UrhG), die sog. Katalogbildfreiheit (§ 58 UrhG) und die sog. Panoramafreiheit (§ 59 UrhG).

I. Begriff des Bildzitats

Der Begriff des Bildzitats wird weder in den vorgenannten Vorschriften des Urheberrechtsgesetzes definiert noch an anderer Stelle des Gesetzes erwähnt.[117] Art. 10 Abs. 1 RBÜ enthält auch keine Definition des Zitats.

Das Zitat[118] in § 51 UrhG wird als die zustimmungsfreie, vergütungsfreie und erkennbare öffentliche Nutzung grundsätzlich unveränderter und veröffentlichter Werke in Teilen oder als Ganzes in einem neuen selbständig geschützten Werk verstanden.[119] Das Werk muss nicht fremd sein. Auch ein Selbstzitat ist möglich.[120] Als aufnehmendes Werk kommen grundsätzlich alle geschützten Werke des Urheberrechts (§ 2 UrhG) in Betracht. Eine gebräuchliche Verwendung sind Zitate in und aus Sprachwerken. Die Entscheidung, ob das Zitat zulässig ist, wird maßgeblich durch den Zitatzweck beeinflusst. Das zulässige Zitat gemäß § 51 UrhG erlaubt die Vervielfältigung, Verbreitung und öffentliche Wiedergabe. Sämtliche Verwertungsrechte der §§ 15 ff. UrhG sind mit Ausnahme des Ausstellungsrechts (§ 18 UrhG) aufgehoben, wobei letzteres nach der Veröffentlichung erloschen ist.

117 Abb. von Kunstwerken waren früher in § 23 LUG (in der Fassung des Gesetzes zur Ausführung der revidierten Berner Übereinkunft zum Schutze von Werken der Literatur und Kunst v. 22.5.1910 und des Gesetzes zur Verlängerung der Schutzfristen im Urheberrecht v. 13.12.1934 (RGBl. II 1395) normiert: „Zulässig ist die Vervielfältigung, wenn einem Schriftwerk ausschließlich zur Erläuterung des Inhalts einzelne Abbildungen aus einem erschienen Werke beigefügt werden."
118 lat. *citare*: aufrufen.
119 *v. Gamm*, § 51 Rn. 2.
120 Dabei wird § 51 UrhG erst relevant, wenn der Urheber ein ausschließliches Nutzungsrecht einem Dritten i.S.d. § 31 Abs. 3 S. 1 UrhG einräumt. In diesen Fall vermag er das eigene Werk, vorbehaltlich einer abweichenden Vereinbarung (§ 31 Abs. 3 S. 2 UrhG), selbst nur im Rahmen § 51 UrhG zu zitieren.

Ungeschützte Werkteile aus geschützten Werken[121] und gemeinfreie Werke[122] dürfen uneingeschränkt benutzt und verwertet werden.[123] Sie sind keine zitierten Werke im Sinne des Urheberrechts, die nur geschützte Werke des Urheberrechts erfassen. [124] Zu beachten sind aber die Rechte an den benutzten Reproduktionen[125] und die betroffenen Besitz- und Eigentümerbefugnisse. Sie können im hier verstandenen Sinne auch Bildzitate sein, wenn das Zitierende seinerseits als Werk (§ 2 UrhG) geschützt wird und eine geistige Auseinandersetzung mit dem zitierten Bild erfolgt.

Bildzitate von Werken der bildenden Kunst sind dadurch gekennzeichnet, dass das zitierte Werk eine Abbildung des Werks der bildenden Kunst ist. Bildzitate sind daher immer auch eine Vervielfältigung gemäß § 16 UrhG des zitierten Werks. Das gilt nicht nur für die Abbildung von Flächen wie Gemälden und Zeichnungen, sondern auch für plastische Körperformen wie Skulpturen oder Werke der Baukunst. Vervielfältigung im Sinne des § 16 UrhG ist jede körperli-

121 BGH, Urt. v. 17.10. 1958 – 1 ZR 180/57, NJW 1959, 336 – Verkehrskinderlied; BGH, Urt. v. 21. 04.1953 I ZR 110/52 – BGHZ 9, 263 – Lied der Wildbahn; Dreyer/Kotthof/Meckel/*Dreyer*, § 51 Rn. 3; Schricker/*Schricker*, § 51 Rn. 7. Prägende Stilelemente sind grundsätzlich nicht als Werke i. S. v. § 2 Abs. 2 UrhG geschützt, wenn ihnen konkrete Formgebung oder Individualität fehlen, siehe hierzu *J. Kakies*, S. 32 ff.
122 Das Urheberrecht erlischt siebzig Jahre nach dem Tode des Urhebers, § 64 UrhG. Bei gemeinschaftlich geschaffenen Werken richtet sich die Schutzfrist nach dem am längstlebenden Miturheber (§ 65 Abs. 1 UrhG). In der EU wird durch die RL 2006/116/EG (Abl. L 372/12) die Schutzdauer für Werke vorgegeben auf einheitlich 70 Jahre *p.m.a.* (Art. 1 Nr.1, 8 RL 2006/116/EG). Der Europäische Kommissar *McGreevy* schlug der Europäischen Kommission am 14.2.2008 vor, die Schutzfrist von Leistungen der ausübenden Künstler von 50 Jahre auf 95 Jahre, beginnend mit dem fristauslösenden Ereignis, zu verlängern (Pressemitteilung IP/08/240 abrufbar unter http://europa.eu/rapid/). Die Umsetzung dieses Vorschlags hätte auf Bildzitate indes keine Auswirkungen.
123 BGH, Urt. v. 21.4.1953 – I ZR 110/52, BGHZ 9, 262, 267 – Lied der Wildbahn; KG, Urt. v. 21.12.2001 – 5 U 191/01, GRUR-RR 2002, 313 – Das Leben, dieser Augenblick; *v. Gamm* § 51 Rn. 7; Fromm/Nordemann/*Vinck* § 51 Rn. 1; *v. Olenhusen*, UFITA 67 (1973), 57, 65; *Schack*, Urheber- und Urhebervertragsrecht, Rn. 487.
124 Die in der Einleitung erwähnten Beispiele der Mona Lisa sind daher keine Bildzitate, soweit sie das Werk von Leonardo da Vinci benutzen. Zu berücksichtigen ist jedoch, dass etwa *Duchamps* Mona Lisa als Bearbeitung (§ 3 UrhG) wie ein selbständiges Werk geschützt wird und er gegen die Verwertung dieses Werkes wie ein Alleinurheber vorgehen kann, vgl. Möhring/Nicolini/*Ahlberg*, § 3 Rn. 31.
125 Das Gemälde „Le Bouquet tout fait" (1956) von René Magritte zeigt einen Mann mit Bowler von hinten vor einem Wald (Abb. bei Sylvester/*Whitfield/Raeburn*, René Magritte, S. 258). Auf dem Rücken des Mannes ist die Blumen streuende Gestalt aus *Botticellis* „Primavera" detailgetreu übertragen. Magritte malte diesen Ausschnitt von einer Kunstpostkarte ab, *Sylvester/Whitfield/Raeburn*, ebda.

che Festlegung eines Werks, die geeignet ist, das Werk den menschlichen Sinnen auf irgendeine Art mittelbar oder unmittelbar wahrnehmbar zu machen.[126]

Die Abbildung ist grundsätzlich mit den bildnerischen Darstellungsmöglichkeiten möglich. Diese umfassen beispielsweise Fotografie, Film, Malerei, Zeichnungen, Baukunst[127] und Lithografie. Bilder in Bildern, die als Lichtbildwerke oder Werke der bildenden Kunst geschützt sind, werden auch als Kunstzitate definiert.[128] Kunstzitate werden ohne Erläuterung nur denjenigen erkennbar, denen das zitierte Werk vorbekannt ist. Von dem hier zugrunde gelegten Begriff werden Zitate in Werken der Baukunst, Skulpturen oder der angewandten Kunst nicht erfasst. Soweit sie hier erwähnt werden, können nur deren Abbildungen Gegenstand eines Zitats in einem anderen Werk sein.

Der urheberrechtliche Zitatbegriff unterscheidet sich von dem des kunstwissenschaftlichen. Als man in den siebziger Jahren des 20. Jahrhunderts begann, sich theoretisch mit dem Phänomen der Rezeption älterer Kunst auseinanderzusetzen, versuchte man einen Begriff für das Kunst- bzw. Bildzitat zu finden. Die vielfältigen Ansätze[129], von denen sich einer an der juristischen Definition von *Krause-Ablaß*[130] orientiert[131], sollen hier nicht im Einzelnen vorgestellt werden. Es erscheint für diese Untersuchung zweckmäßig und ausreichend, hervorzuheben, dass der Begriff des urheberrechtlichen Bildzitats i.S.d. § 51 UrhG einige Formen des Bildzitats im kunstwissenschaftlichen Sinne nicht er-

126 BT-Drs. IV/270, S. 47; BGH, Urt. v. 1.7.1982 – I ZR 119/80, GRUR 1983, 28, 29 – Presseberichterstattung und Kunstwerkwiedergabe II.
127 Bauwerke gehören erst seit dem KUG zu den Werken der bildenden Kunst und wurden vorher in Deutschland nicht urheberrechtlich geschützt. Werke der Baukunst mussten zur Erlangung der Schutzfähigkeit künstlerische Zwecke erfüllen, § 2 Abs. 1 S. 2 KUG. Diese Einschränkung wurde mit dem UrhG aufgegeben (BT-Drs. IV/270, S. 37). Siehe zur Entwicklung des Schutzes von Bauwerken, *Heath*, in: FG Schricker, S. 459, 460 ff. Zitate können sowohl die außen- als auch die innenarchitektonischen Ansichten enthalten. Das Gebäudeensemble der Staatlichen Hochschule für Musik und Darstellende Kunst in Stuttgart, das nach Plänen von *James Stirling* und *Michael Wilford* entstand, enthält zahlreiche baugeschichtliche Zitate. *Stirling* galt als einer der Hauptvertreter der eklektizistischen Postmoderne. Als Meisterwerk dieser Zeit gilt die von ihm entworfene Neue Staatsgalerie in Stuttgart, welche auch viele historische Zitate enthält.
128 *C. Kakies*, Rn. 7; *Schack*, Kunst und Recht Rn. 335 ff.; *Seifert*, in: FS Erdmann, S. 195, 204 versteht diesen Begriff weiter: Das Kunstzitat umfasse Zitate in künstlerischen Werken.
129 Vgl. *Chapeaurouge*, S. 38 f.; *Neumann*, in: FS Fülleborn, S. 43, 47; *Thiele*, Zeitschrift für Kunstpädagogik 1975, 129; *Mai*, Das Kunstwerk. Zeitschrift für moderne Kunst, 1981, 3, 15 ff.
130 *Krause-Ablaß*, GRUR 1962, 231: „Der Begriff des Zitates umfaßt jede bezugnehmende Wiedergabe eines gedanklichen, kunstschöpferischen oder gestalterischen Gegenstandes (des Zitatobjekts) in einer geistigen Produktion (dem Medium des Zitats) durch den Urheber dieser Produktion (das Subjekt des Zitats)."
131 *Neumann*, ebda. (Note 129).

fasst. Das Bildzitat setze im letzteren Sinne beispielsweise voraus, dass einige besonders oft reproduzierte Meisterwerke einen so hohen Bekanntheitsgrad besitzen, dass bereits deren formale Nachahmung, und sei es auch nur ausschnittsweise, beim Betrachter Assoziationen weckt.[132] Diese und weitere Definitionen enthalten auch Stilanlehnungen, die im urheberrechtlichen Sinn als freie Benutzung (§ 24 UrhG) oder Bearbeitung (§ 23 UrhG) einzuordnen sind oder die Benutzung gemeinfreier Werke zum Gegenstand haben.[133] Die Abgrenzung zwischen Zitat und Bearbeitung (§§ 3, 23, 24 UrhG) wird im Folgenden noch kurz darzustellen sein.[134]

Kein Zitat liegt vor, wenn das fremde Bild nicht wiedergegeben, sondern nur darauf hingewiesen wird.[135] Die dabei benutzten Daten sind nicht schutzfähig.[136] Deshalb ist es auch erlaubt, durch einen Hyperlink auf ein vom Berechtigten öffentlich zugänglich gemachtes Bild hinzuweisen.[137] Ähnlich verhält es sich bei der Anspielung. Ihr fehlt das zitierte Werk. Es ist entbehrlich, weil es den Kommunikationspartnern im Geiste vertraut ist.[138]

II. Abgrenzung des Zitats zur Bearbeitung

Das Zitat unterscheidet sich von der Bearbeitung (§§ 3, 23 UrhG) im Wesentlichen dadurch, dass die Bearbeitung unselbständig ist und das Zitat hingegen selbständig sein muss. Die Bearbeitung übernimmt das fremde Werk nur in seinen wesentlichen Zügen. Das benutzte Werk bleibt auch in der Bearbeiterfassung erkennbar und scheint in seinen Wesenszügen und Eigenheiten durch.[139] Hierdurch unterscheidet es sich von der freien Benutzung (§ 24 UrhG). Beim

132 *Döring*, S. 265; *Vock*, S. 32, versteht auch als Bildzitat, wenn die Vorlage verfremdet und verändert reproduziert wird. Entscheidender sei der eindeutige Bezug zu der bekannten Vorlage.
133 Vgl. auch *Brauns*, S. 29; *C. Kakies*, Rn. 6; *Neumann*, ebda. (Note 129), S. 48, äußert eine gewissen Ratlosigkeit, wie man bei einer Übernahme des urheberrechtlichen Zitatbegriffs in die Kunstwissenschaft gewisse Kreationen moderner Kunst einordnen sollte, bei denen ein aufnehmendes Werk fehlt. Das Urheberrecht gibt eine Antwort und erblickt hierin eine Bearbeitung (§ 3 UrhG) oder eine freie Benutzung (§ 24 UrhG).
134 Vgl. hierzu ausführlich: *Brauns*, S. 12 ff.; *Chakraborty*, S. 26 ff., *C. Kakies*, Rn. 64 ff.
135 *Rauschenbergs* „Erased de Kooning Drawing" (1953) ist kein Zitat und keine unzulässige Werkzerstörung, denn *de Kooning* war mit der Ausradierung einverstanden für die *Rauschenberg* vier Wochen und fast fünfzehn verschiedene Radierer benötigte, *Rauschenberg/Rose/Gorris*, S. 52.
136 BGH, Urt. v. 17. 7. 2003 – I ZR 259/00, GRUR 2003, 958, 961 – Paperboy; Schricker/*Schricker*, § 51 Rn. 7.
137 BGH, ebda. (Note 136); Möhring/Nicolini/*Waldenberger*, § 51 Rn. 1.; a.A. wohl für Hyperlinks, Dreyer/Kotthof/Meckel/*Dreyer*, § 51 Rn. 15.
138 Vgl. *Neumann*, in: FS Fülleborn, S. 42, 50.
139 BGH, Urt. v. 19.11.1971 – I ZR 31/70, GRUR 1972, 143, 144 – Biografie: Ein Spiel.

Zitat sind das fremde Werk und das zitierende Werk erkennbar voneinander getrennt. Das Zitat bedient sich der Vervielfältigung und gibt das andere Werk identisch oder nahezu identisch wieder[140], wobei bei Werken der bildenden Kunst solche Änderungen zulässig sind, die das angewendete Verfahren mit sich bringt (§ 62 Abs. 3 UrhG). Die Übertragung in eine andere Größe oder die Abbildung eines farbigen Bildes in ein schwarzweißes sind daher grundsätzlich zulässig. Die Bearbeitung ist von dem Werk abhängig und bedarf deshalb der Zustimmung des Urhebers des bearbeiteten Werks (§ 23 UrhG). Anders als beim Zitat lässt sich nicht hinreichend zwischen dem benutzten und dem geschaffenen selbständigen Werk unterscheiden.[141]

Ausnahmsweise kann auch die unveränderte Wiedergabe des Werks eine Bearbeitung sein. *Friedensreich Hundertwasser*[142] gestattete der Beklagten den Vertrieb von Kunstdrucken seiner Gemälde „Hundertwasserhaus Wien" und „Die vier Einsamkeiten". Die Beklagte versah die Kunstdrucke mit bemalten Rahmen, die sich in das Bild einfügten, womit der Künstler und Kläger nicht einverstanden war.[143] In der Rahmung erkannte der Bundesgerichtshof eine Bearbeitung, weil der Rahmen als integrierender Bestandteil eines Gesamtkunstwerks erscheine.[144]

III. Abgrenzung des Zitats von der freien Benutzung

Die freie Benutzung eines Werks nach § 24 UrhG unterscheidet sich von einem Zitat nach § 51 UrhG dadurch, dass das Zitat unverändert das Werk wiedergibt, während die freie Benutzung eine thematische Übernahme gestattet und das

140 Die Übernahme prägender bildlicher Stilelemente ist aus diesem Grund kein Zitat. Dies gilt insbesondere, wenn nicht ein bestimmtes einzelnes Werk (Bild) als Vorlage gedient hat. Vgl. hierzu: OLG Köln, Urt. v. 10.1.1997 – 6 U 94/96, ZUM-RD 1997, 386 – Miró-Kosmetik und *C. Kakies*, S. 38, 46, 54.
141 Schricker/*Loewenheim*, § 24 Rn. 8; *Brauns*, S. 13.
142 Künstlername, *Friedrich Stowasser*, geb. am 15.12.1928 in Wien, verstorben am 19.2.2000 an Bord der Queen Mary 2, Brockhaus Kunst, S. 401.
143 Das Liechtenstein Museum in Wien zeigt in der Ausstellung „Halt und Zierde: Das Bild und sein Rahmen" v. 15.5.2009 bis zum 9.11.2009 Rahmen aus sechs Jahrhunderten. Der Rahmen gehört oft zu einem Kunstwerk. Ihn zu entfernen wäre ein gewaltsamer Akt. Heute sind rahmenlose Gemälde selbstverständlich. Das hängt möglicherweise mit unseren Sehgewohnheiten zusammen. In Ausstellungskatalogen werden Gemälde oft ohne Rahmen auf weißem Grund abgebildet, *Birnbaum*, FAZ v. 27.8.2009, Nr. 198, S. 29.
144 BGH, Urt. v. 7.2.2002 – I ZR 304/99, GRUR 2002, 532, 533 – Unikatrahmen. Das Gericht nahm aus diesem Grunde auch die Verletzung des Urheberpersönlichkeitsrechts nach § 14 UrhG an. Der Urheber müsse sich und seinem Werk nicht fremde Gestaltungen zurechnen lassen. Vgl. auch *v. Detten*, S. 100 ff.

Originalwerk lediglich als Anregung benutzt.[145] Die freie Benutzung verlangt grundsätzlich, dass das fremde Werk nicht in identischer oder umgestalteter Form übernommen wird. Es darf auch nicht Werkunterlage sein, sondern lediglich als Anregung für das eigene Werkschaffen dienen.[146] Diese Voraussetzungen sind gegeben, wenn die dem geschützten älteren Werk entnommenen individuellen Züge gegenüber der Eigenart des neugeschaffenen Werks verblassen.[147] Die optische Umsetzung eines Sprachwerks in ein Werk der bildenden Kunst wird regelmäßig als freie Benutzung i.S.v. § 24 Abs. 1 UrhG anzusehen sein.[148] Schwieriger zu bewerten ist das Verhältnis zwischen Werken der bildenden Kunst und denen der Fotografie. Gemälde können nachgestellt und fotografiert werden. Häufiger ist es, dass Gemälde nach Vorlage einer Fotografie hergestellt werden.[149] Die Ausnahmevorschrift des § 60 Abs. 1 S. 2 UrhG zeigt, dass letzteres nicht grundsätzlich als freie Benutzung anzusehen ist.

Dies musste auch *Xenia Hausner* einsehen, als sie sich für ihre Collagen „Außer Atem" zur Vorlage eine Fotografie von *Alexander Paul Englert* nahm. Er fotografierte die Hauptdarstellerin des Stücks „Endstation Sehnsucht" im schauspielfrankfurt. Seine Fotografie wurde 2004 in der FAZ[150] veröffentlicht. In der Collage von *Xenia Hausner* wurde die Hauptdarstellerin des Stücks eine zentrale Figur. Das Landgericht München I verbot der Künstlerin im Wege der einstweiligen Verfügung die Nutzung der Fotografie am 21. April 2006. Das

145 *Brauns*, S. 12; statt vieler: Schricker/*Loewenheim* § 24 Rn. 8 ff.; Fromm/Nordemann/*Vinck*, § 24 Rn. 2.
146 Anders wohl *Schack*, in: FS Schricker, S. 511, 518, der den Germania 3 Fall (vgl. unter Note 567) nach § 24 UrhG gelöst hätte.
147 Schricker/*Loewenheim*, § 24 Rn. 10 m.w.N; vgl. zur Abgrenzung von Nachbildung und freier Benutzung einer Engelfigur aus Bronze, OLG Düsseldorf, Urt. v. 30.10.2007 – I-29 U 63/07, ZUM 2008, 140 – Bronzeengel.
148 *Rehbinder*, Urheberrecht, Rn. 229.
149 Beispiele von *Gaugin, Cezanne, Lautrec, van Gogh* und *Degas* finden sich unter: http://fogonazos.blogspot.com/2006/11/famous-painters-copied-photopraphs_06.html. Das LG Hamburg sah durch den Vertrieb von Postern eines fotorealistischen Gemäldes im Internet nach Vorlage einer Fotografie des brasilianischen Fußballspielers Pelé die Nutzungsrechte gemäß §§ 16, 17, 19a UrhG verletzt, Urt. v. 29.8.2007 – 308 O 271/07, ZUM-RD 2008, 202 – Pelé. Die Übernahme gemeinfreier Elemente (Pose, Licht und Schatten, Platzierung des Abgebildeten in der Bildmitte, Platzierung der Abgebildeten vor einem Hintergrund, der am rechten und linken Rand jeweils zwei zur Bildmitte parallele Streifen erzeugt und damit wie eine Bühnenrückwand wirkt) aus einer Fotografie von *Helmut Newton* durch den Maler *George Pusenkoff* in einem Gemälde („Power of Blue") ist jedermann erlaubt. Im Übrigen komme es darauf an, ob die gestalterischen Elemente in ihrem schöpferischen Gehalt übereinstimmen. Im Streitfall erkannte das OLG Hamburg insoweit eine freie Benutzung der Fotografie (§ 24 UrhG), Urt. v. 12.10.1995 – 3 U 140/95, ZUM 1996, 315, 317 – Power of Blue. Siehe ausführlich zu diesen Fragen, *Bullinger/Garbers-von Boehm*, GRUR 2008, 24 ff.
150 FAZ v. 15.01.2004, Nr. 12, S. 45.

Gericht wies in der auf den Widerspruch der Verfügungsbeklagten folgenden mündlichen Verhandlung darauf hin, dass die Künstlerin das Werk nur leicht verfremdete und auch nicht in einen anderen Kontext stellte, so dass von einer zustimmungspflichtigen Bearbeitung auszugehen sei. Daraufhin schlossen die Parteien einen Vergleich. Der Fotograf räumte der Künstlerin für die verfahrensgegenständliche Nutzung Rechte ein und die Künstlerin verpflichtete sich, zukünftig Fotografien von *Alexander Paul Englert* nicht mehr zu benutzen.[151]

Fotorealistische Gemälde[152] wollen sich der Fotografie ganz besonders stark anlehnen und sind erst bei näherer Betrachtung als Gemälde erkennbar. Sie sind grundsätzlich nicht in freier Benutzung einer Fotografie entstanden, sondern vervielfältigen gemäß §§ 15 Abs. 1 Nr. 1, 16 UrhG die Vorlage. Deshalb muss der Maler eigene Fotografien verwenden oder sich die Nutzungsrechte an der benutzten Fotografie einräumen lassen.

Dennoch kann bei deutlichen Übernahmen ein ausreichender „innerer Abstand" zu dem älteren Werk bestehen und eine freie Benutzung gemäß § 24 UrhG vorliegen. Das anregende Werk bleibt erkennbar, ist aber für die künstlerische Auseinandersetzung mit dem bestehenden Werk erforderlich. Das neue Werk ist deswegen seinem Wesen nach gleichwohl als selbständig anzuerkennen.[153] Mittels dieser Figur versucht die Rechtsprechung Phänomene wie die Parodie einzuordnen. Satire, Parodie und Karikatur sind grundsätzlich keine Zitate, weil sie das vorbestehende Werk zumindest leicht verändern und dieses nur bis zu einem gewissen Grade erkennbar bleiben soll. Im Rahmen der antithematischen Auseinandersetzung mit dem vorbestehenden Werk soll das benutzte Werk absichtlich nicht unkenntlich werden. Andernfalls wird der mit dieser Kunstrichtung verfolgte Zweck nicht erreicht.[154] Da keine unveränderte Übernahme des vorbestehenden Werks erfolgt, sind Satire, Parodie und Karikatur grundsätzlich nicht nach § 51 UrhG, sondern nach § 24 UrhG zu behandeln. Denn der Parodist möchte dem vorbestehenden Werk gerade eine neue und an-

151 LG München I – 21 O 7436/06.
152 Der Fotorealismus entstand Ende 1960 in den USA. Künstler malten großformatige, realistische Bilder nach Fotografien. Im Unterschied zu den Pop-Art Künstlern präsentierten die Fotorealisten ihre meist alltäglichen Themen nicht auf glamouröse oder ironische Weise. Sie versuchten vielmehr einen hohen Grad an Objektivität und Präzision in ihrer Arbeit zu erreichen und sich mehr oder weniger detailgetreu an die mechanischen Reproduktionen, die ihnen als Ausgangspunkt dienten, zu halten. Indem sie dem fotografischen Blick den Vorrang vor dem menschliche Auge gaben, betonten sie die Komplexität des Verhältnisses zwischen Reproduktion und Reproduziertem sowie den Einfluss der Fotografie auf unsere Wahrnehmung des täglichen Lebens und der Wirklichkeit im Allgemeinen, Brockhaus Kunst, S. 260.
153 BGH, Urt. v. 20.3.2003 – I ZR 117/00, GRUR 2003, 956, 958 – Gies-Adler; BGH, Urt. v. 29.4.1999 – I ZR 65/96, GRUR 1999, 984, 987 – Laras Tochter; BGH, Urt. v. 11.3.1993 – I ZR 263/91, GRUR 1994, 206, 208 – Alcolix.
154 Vgl. hierzu, *Hefti*, S. 92; *Hess*, S. 63 ff.; *Vinck*, GRUR 1973, 251, 252.

tithematische Aussage zukommen lassen. Eine sinnentstellende und verfälschende Zitierweise erlaubt § 62 Abs. 1 S.2 UrhG i.V.m. § 39 Abs. 2 UrhG nicht. Für die Parodie gilt nichts anderes.[155]

Das in freier Benutzung geschaffene Werk kann seinerseits wiederum Gegenstand eines Zitats sein.[156]

IV. Bildzitat, Vervielfältigung und Bearbeitung

Die Vervielfältigung (§§ 15 Abs. 1 Nr. 1, 16 UrhG) erfasst jede körperliche Festlegung eines Werks, die geeignet ist, das Werk den menschlichen Sinnen auf irgendeine Weise unmittelbar oder mittelbar wahrnehmbar zu machen.[157] Es kommt auf die Art und Weise der Festlegung nicht an. Die Festlegung in einem anderen Material[158] ist eine Vervielfältigung. Entsprechendes gilt für die Fixierung in einer anderen Größe oder in einem anderen Format.[159]

Bei der Übertragung eines Werks in eine andere Werkgattung handelt es sich regelmäßig um eine Bearbeitung gemäß §§ 3, 23 UrhG, weil der Bearbeiter bei der Wahl und der Gestaltung der durch die neue Gattung eröffneten Ausdrucksmittel schöpferisch tätig ist.[160] Das Verhältnis von §§ 3, 23 UrhG zu § 62 UrhG ist relevant für das Bildzitat. Wenn bereits geringfügige Änderungen des Werks eine Bearbeitung oder andere Umgestaltung gemäß § 23 S. 1 UrhG sind, können diese nicht ohne Zustimmung des Urhebers des benutzten Werks veröffentlicht und verwertet werden. Im Grundsatz gilt daher beim Zitat ein Änderungsverbot (§ 62 UrhG). Hiervon gibt es wiederum Ausnahmen (§ 62 Abs. 1 i.V.m. § 39 UrhG, § 62 Abs. 2 und 3 UrhG). Fraglich ist, ob Änderungen, die nach § 62 UrhG zulässig sind, in ihrem Anwendungsbereich §§ 3, 23 UrhG als *lex specialis* vorgehen oder ob sich die Anwendungsbereiche von §§ 3, 23 UrhG und § 62 UrhG nicht überschneiden, weil Änderungen im Sinne des § 62 UrhG weniger sind als Bearbeitungen und andere Umgestaltungen gemäß § 23 UrhG.

155 In Einzelfällen mag der Parodist sich auf § 51 UrhG berufen können, wenn er das vorbestehende Werk unverändert wiedergibt. Da diese Konstellation die Ausnahme darstellt, wird sie hier nicht weiter vertieft. Siehe hierzu, *Hess*, S. 136 ff.
156 *v. Gamm*, § 51 Rn. 8; Schricker/*Schricker*, § 51 Rn. 21, 27; *v. Olenhusen*, UFITA 67 (1973) 57, 65.
157 BT-Drs. IV/270, S. 47; BGH, Urt. v. 1.7.1982 – I ZR 119/80, GRUR 1983, 28, 29 – Presseberichterstattung und Kunstwerkwiedergabe II.
158 Zum Beispiel Skulptur aus Metall statt aus Stein.
159 BGH, Urt. v. 13.10.1965 – I b ZR 111/63, NJW 1966, 542, 543 – Apfelmadonna; Fromm/Nordemann/*A. Nordemann*, § 3 Rn. 28; Schricker/*Loewenheim*, § 16 Rn. 9.
160 OLG München, Urt. v. 20.12.2007 – 29 U 5512/06, GRUR-RR 2008, 37, 39 – Pumuckl-Illustrationen II; OLG Hamburg, Urt. v. 10.7.2002 – 5 U 41/01, GRUR-RR 2003, 33, 36 – Maschinenmensch; LG München I, Urt. v. 29.11.1985 – 21 O 17164/85, GRUR 1988, 36, 37 – Hubschrauber mit Damen; *Bullinger*, in: FS Raue, S. 379, 385.

Die überwiegend diskutierte Frage, ob Bearbeitungen und andere Umgestaltungen sowie Vervielfältigungen gleichzeitig vorliegen können[161], wäre hier nur von Bedeutung, wenn § 62 UrhG trotz eines überschneidenden Anwendungsbereichs § 23 UrhG nicht als *lex specialis* vorginge.

Aufgrund der systematischen Stellung des § 62 UrhG, der für sämtliche Nutzungsbefugnisse des sechsten Abschnitts des ersten Teils gilt, geht § 62 UrhG aber als *lex specialis* §§ 3, 23 UrhG vor.[162] Es ist vom Gesetzgeber offensichtlich nicht beabsichtigt, Änderungen nach § 62 UrhG zuzulassen, die der zitierte Urheber sodann nach §§ 97 Abs. 1, 23 UrhG verbieten dürfte. Deshalb muss hier nicht vertieft werden, in welchem Verhältnis Bearbeitung, andere Umgestaltung und Vervielfältigung zueinander stehen. Die Grenzen der zulässigen Änderungen, insbesondere nach § 62 Abs. 3 UrhG, werden im weiteren Verlauf untersucht.

Die Abgrenzung ist hingegen relevant für die Rechte an der Reproduktionsfotografie. Der Zitierende verwendet für ein Bildzitat eines Kunstwerks häufig Reproduktionsfotografien, um das zitierte Kunstwerk abzubilden. Der Zitierende muss sich im Verhältnis zu dem Urheber des reproduzierten Kunstwerks im Rahmen des § 62 UrhG bewegen. Der Zitierende darf daher keine Fotografien verwenden, die darüberhinausgehende Änderungen gegenüber der Vorlage beinhalten.

Der Rechtsinhaber des zu zitierenden Werks kann aber nicht die Vervielfältigung der Druckvorlage verhindern. Anderenfalls liefe das Zitatrecht gemäß § 51 UrhG leer. Zu diesem Ergebnis gelangt man entweder durch eine einschränkende Auslegung des § 16 UrhG oder durch eine erweiternde Auslegung des § 51 UrhG, indem man den dort verwendeten Vervielfältigungsbegriff auch auf notwendige vorbereitende Vervielfältigungshandlungen erstreckt.[163]

V. Die Systematik des § 51 UrhG

Welche Voraussetzungen an das Bildzitat als (unbenanntes) Regelbeispiel gemäß § 51 UrhG zu stellen sind, bedarf einer Analyse. Bevor diese erfolgen kann, soll an dieser Stelle ein erster Überblick über die Voraussetzungen des § 51 UrhG gegeben werden. Jedes Zitat nach § 51 UrhG hat bestimmten Grund-

161 Siehe hierzu, Dreier/Schulze/*Schulze*, § 16 Rn. 10; Fromm/Nordemann/*Dustmann*, § 16 Rn. 10 f.; Fromm/Nordemann/*A. Nordemann*, §§ 23/24 Rn. 8 f., § 3 Rn. 27 f.; Möhring/Nicolini/*Kroitzsch*, § 16 Rn. 10; *Schrader/Rautenstrauch*, UFITA 2007, 761, 766 f.; Schricker/*Loewenheim*, § 16 Rn. 8 f.; *Ulmer*, Urheber- und Verlagsrecht, 3. Aufl., S. 269 f.; Wandtke/Bullinger/*Bullinger*, § 23 Rn. 25; Wandtke/Bullinger/*Heerma*, § 16 Rn. 10.
162 Nach *C. Kakies*, Rn. 78, entfalle im Falle der Bearbeitung das Privileg der Zitierfreiheit.
163 *Reuter*, GRUR 1997, 23, 30 f.

regeln zu entsprechen. Die Auseinandersetzung mit den Besonderheiten des Bildzitats kann nicht von ihnen losgelöst erfolgen.

1. § 51 UrhG nach dem Zweiten Korb

Die Zitierfreiheit in § 51 UrhG erlaubt die zustimmungs- und vergütungsfreie Vervielfältigung, Verbreitung und öffentliche Wiedergabe eines veröffentlichten Werkes zum Zweck des Zitats, sofern die Nutzung in ihrem Umfang durch den besonderen Zweck gerechtfertigt ist. Der Gesetzgeber nahm die Änderung des § 51 UrhG im Rahmen des so genannten Zweiten Korbs[164] nicht zum Anlass, das Bildzitat *expressis verbis* in § 51 UrhG aufzunehmen. Jedoch ist § 51 S. 1 UrhG erstmals im deutschen Urheberrecht als (kleine) Generalklausel ausgestaltet[165] und erfasst grundsätzlich sämtliche Werkarten als zitierbare Werke und somit auch Bilder, die Werkschutz gemäß §§ 1, 2 Abs. 2 UrhG genießen. Lichtbilder sind wegen der Verweisung in § 72 Abs. 1 UrhG auf die für Lichtbildwerke geltenden Vorschriften des Ersten Teils zitierfähig. Die Schrankenvorschriften des sechsten Abschnitts des ersten Teils des Urheberrechtsgesetz gelten auch für Filmwerke (§ 94 Abs. 4 UrhG) und Laufbilder (§ 95 i.V.m. § 94 Abs. 4 UrhG) und sind hier von Interesse, soweit sie Werke der bildenden Künste abbilden.

Die in § 51 UrhG a.F.[166] enumerative Aufzählung der zulässigen Zitierformen, welche das wissenschaftliche Großzitat, das Kleinzitat und das Musikzitat enthielt, sind nunmehr als Regelbeispiele in § 51 S. 2 Nr. 1 bis 3 UrhG normiert.[167] Die bisherige Formulierung in § 51 Nr. 2 UrhG a.F. wurde in Literatur und Rechtsprechung als zu eng angesehen, weil sie das Zitieren von ganzen Bildern außerhalb von wissenschaftlichen Werken (§ 51 Nr. 1 UrhG a.F.) erschwerte.[168] Der Bundesgerichtshof weitete diese Regelung im Wege der Analo-

164 Zweites Gesetz zur Regelung des Urheberrechts in der Informationsgesellschaft v. 26.10.2007 (BGBl. I 2513).
165 Einen entsprechenden Vorschlag unterbreitete *Ulmer*, Urheber- und Verlagsrecht, 3. Aufl., S. 314, schon sehr früh. Ähnlich, *Brauns*, S. 209 f.; *Flechsig*, GRUR 1980, 1046, 1050 und *Löffler*, NJW 1980, 201, 203 f.; krit. *Schack*, in: FS Schricker, S. 511, 512.
166 Soweit § 51 UrhG in der a.F. zitiert wird, ist der Gesetzesstand bis zum 31.12.2007 gemeint. Bis dahin lautete die Vorschrift: „Zulässig ist die Vervielfältigung, Verbreitung und öffentliche Wiedergabe, wenn in einem durch den Zweck gebotenen Umfang 1. einzelne Werke nach dem Erscheinen in ein selbständiges wissenschaftliches Werk zur Erläuterung des Inhalts aufgenommen werden, 2. Stellen eines Werkes nach der Veröffentlichung in einem selbständigen Sprachwerk angeführt werden, 3. einzelne Stellen eines erschienenen Werkes der Musik in einem selbständigen Werk der Musik angeführt werden."
167 Die übrigen Schrankenregelungen sind allesamt enumerativ ausgestaltet.
168 Schricker/*Schricker*, § 51 Rn. 5, 9 m.w.N.

gie auf Filmzitate aus.[169] Bildzitate wurden allgemein außerhalb von wissenschaftlichen Werken unter § 51 Nr. 2 UrhG a.F. analog subsumiert.[170] Die hierfür verwendete Begriffe des „kleinen Großzitats" oder „großen Kleinzitats" für Bildzitate nach § 51 Nr. 2 UrhG a.f. zeigen die Schwierigkeiten der Einordnung von ganzen Bildern unter den Begriff „Stellen" in § 51 Nr. 2 UrhG a.F. Der Gesetzgeber wollte das Filmzitat, das Zitat in Multimediawerken und jenes in Werken der Innenarchitektur mit der Neuregelung von § 51 S. 1 UrhG einschließen und durch die Regelbeispiele klarstellen, dass auch die bisher erlaubten Zitierformen weiterhin zulässig bleiben sollen. Eine grundlegende Erweiterung der Zitierfreiheit sei mit der Neuregelung nicht verbunden.[171]

Nach der Neufassung des § 51 UrhG besteht für eine analoge Anwendung von § 51 S. 2 Nr. 2 UrhG auf Bildzitate kein Bedürfnis und Raum mehr. Der Gesetzgeber hat die hierfür erforderliche Lücke in § 51 S. 1 UrhG geschlossen.[172] Das Bildzitat in wissenschaftlichen Werken ist weiterhin als Großzitat nach § 51 S. 2 Nr. 1 UrhG möglich. Soweit nur Teile eines Werks der bildenden Kunst in einem Sprachwerk abgebildet werden, ist § 51 S. 2 Nr. 2 UrhG heranzuziehen. Im Übrigen richtet sich das Bildzitat von Werken der bildenden Kunst nach § 51 S. 1 UrhG.

2. Sinn und Zweck der Zitierfreiheit

Zitate dienen der Freiheit des geistigen Schaffens[173] und der geistigen Auseinandersetzung mit fremden Gedanken.[174] Die Zitierfreiheit ist Ausdruck der gegenüber dem Urheber überragenden Interessen der Allgemeinheit[175] und der So-

169 BGH, Urt. v. 4.12.1986 – I ZR 189/84, GRUR 1987, 362 – Filmzitat. Vgl. auch die Entscheidung des LG München I, Urt. v. 18.10.1983 – 21 S 11870/83, FuR 1984, 475 ff – Monitor, welches seinerzeit Fernsehsendungen direkt als „Sprachwerke" im Sinne des § 51 Nr. 2 UrhG a.F. ansah.
170 Vgl. nur KG, Urt. v. 26.11.1968 – 5 U 1462/68, UFITA 54 (1969), 296 – Extradienst.
171 (Zweiter) Ref-E des BMJ, S. 56, abrufbar unter: www.kopienbrauchenoriginale.de/media/archive/138.pdf und www.urheberrecht.org/topic/Korb-2/bmj/2006-01-03-Gesetzentwurf.pdf; Gesetzesentwurf der Bundesregierung, BT-Drs. 16/1828, S. 25.
172 Dies dürften Fromm/Nordemann/*Dustmann*, § 51 Rn. 40 und Wandtke/Bullinger/*Lüft*, § 51 Rn. 15 übersehen haben, die Bildzitate von vollständigen Werken der bildenden Kunst außerhalb von wissenschaftlichen Werken weiterhin nach § 51 S. 2 Nr. 2 UrhG behandeln möchten; *Bisges*, GRUR 2009, 730, 732 sieht keinen „Bedarf" mehr für eine analoge Anwendung, zweifelt aber, ob in Bezug auf das zitierende Werk andere Werkgattungen als Sprach- und Filmwerke zu akzeptieren seien.
173 BT-Drs. IV/270, S. 31.
174 BGH, Urt. v. 22.9.1972 – I ZR 6/71, GRUR 1973, 216, 217 – Handbuch moderner Zitate.
175 BT-Drs. IV/270, S. 62.

zialpflichtigkeit des Eigentums (Art. 14 Abs. 2 GG).[176] Der Urheber hat der Allgemeinheit dort Zugang zu seinen Werken zu gewähren, wo dies unmittelbar der Förderung der geistigen und kulturellen Werte dient, die ihrerseits Grundlage für sein Schaffen sind.[177]

Mit der Veröffentlichung begibt sich der Urheber in den öffentlichen Raum der geistigen und kulturellen Auseinandersetzung. Wenn diese erlaubnispflichtig wäre, könnte er eine ihm unerwünschte Rezeption seines Werks verhindern. Die Erlaubnisfreiheit dient unmittelbar der freien geistigen Auseinandersetzung mit geschützten vorbestehenden Werken. Peripher sind mit ihr auch entbürokratisierende Effekte verbunden. Die erlaubnisfreie Abbildung von Werken der bildenden Künste im Rahmen eines Zitats ist unbedingt beizubehalten, weil anderenfalls der Urheber bei einer Einführung einer Erlaubnispflicht als Zensor fungieren könnte und vorbestehende Werke unentbehrliche Voraussetzung eigenen Schaffens sind.

Zitate sind im Rahmen des § 51 UrhG vergütungsfrei. Diese Vorschrift konkretisiert die grundsätzlich dem Urheber zustehenden vermögenswerten Nutzungsbefugnisse an seinem Werk und ist Ausdruck des Inhalts des Eigentums im Sinne des Art. 14 Abs. 1 S. 1 GG.[178]

B. Auslegungsgrundsätze

Bevor eine detaillierte Auseinandersetzung mit den Erfordernissen der §§ 51, 58, 59 UrhG an ein zulässiges Bildzitat erfolgen kann, sind die Vorgaben des Gemeinschafts- und Völkerrechts für die Auslegung dieser Normen zu untersuchen. Sodann folgen eine Untersuchung von Bildzitaten in der Ausstellungspraxis und die Darstellung der ideellen Interessen der Beteiligten. Im Anschluss werden die Voraussetzungen der §§ 51, 58, 59 UrhG im Hinblick auf diese Vorgaben und Interessen im Einzelnen untersucht. Es erscheint sinnvoll, die Interessen der Beteiligten beim Bildzitat differenzierter zu berücksichtigen.

176 BT-Drs. IV/270, S. 30, 62.
177 BT-Drs. IV/270, S. 63; Bundesminister der Justiz *Ewald Bucher* in der Ersten Lesung im Bundestag, 100. Sitzung des Bundestages am 6.12.1963 – Sitzungsprotokoll S. 4639 bis 4653, abgedruckt in: UFITA 46 (1966), 147, 153; *Oekonomidis*, UFITA 57 (1970) 179.
178 Vgl. BVerfG, Beschl. v. 7.7.1971 – 1 BvR 765/66, BVerfGE 31, 229, 239 f. – Kirchen- und Schulgebrauch. Missverständlich Fromm/Nordemann/*Vinck*, 9. Aufl., § 3 Rn. 26, der davon auszugehen scheint, wer ein Werk schafft, sei „geistiger Eigentümer" und damit *per se* nach Art. 14 GG geschützt, ohne dass der Gesetzgeber noch inhaltliche Korrekturen vornehmen könne.

I. Gemeinschaftsrechtliche Vorgaben für das Bildzitat

1. Informationsrichtlinie

Der deutsche Gesetzgeber hat die nach seinem Dafürhalten zwingenden Vorgaben der sog. Informationsrichtlinie, RL 2001/29/EG des Europäischen Parlaments und des Rates zur Harmonisierung bestimmter Aspekte des Urheberrechts und der verwandten Schutzrechte in der Informationsgesellschaft vom 22.5.2001[179], welche für das Bildzitat relevant sein können (Art. 5 Abs. 3 lit. d Info-RL und der sog. Drei-Stufen-Test in Art. 5 Abs. 5 Info-RL), in dem sog. Ersten Korb[180] in nationales Recht umgesetzt.

Die Info-RL richtet sich an die Mitgliedstaaten (Art. 17). Es stellt sich die Frage, ob die hier maßgeblichen Schrankenbestimmungen für das Bildzitat lediglich im Urheberrechtsgesetz enthalten sind oder ob die Info-RL auch gegenüber Privaten Drittwirkung entfaltet.

a. Harmonisierung der Schranken

Eine Harmonisierung der Schrankenbestimmungen ist in den Urheberrechtsgesetzen der Mitgliedstaaten bislang nicht erfolgt. Der europäische Gesetzgeber konnte im Rahmen der Info-RL keine Übereinstimmung finden, welche Schranken in allen Mitgliedstaaten zwingend existieren sollten.[181] In die Info-RL fand Eingang ein Katalog von Schrankenbestimmungen, der 21 Schranken erfasst, von denen lediglich eine zwingend ist.[182] Ein Hauch von Harmonisierung fand insoweit statt, als dass andere Schranken als die in der Richtlinie angeführten

179 ABl. Nr. L 167 S. 10, berichtigt ABl. Nr. L6, 2002, S. 71, im Folgenden: Info-RL.
180 Gesetz zur Regelung des Urheberrechts in der Informationsgesellschaft v. 10.9.2003 (BGBl. I 1774); BT-Drs. 15/38, S. 1, 14 f.
181 *Dreier*, in: Hilty/Geiger (Hrsg.), S. 13, 15, bezeichnet die Harmonisierung der Schrankenbestimmungen als fast gänzlich gescheitert; Dreier/Schulze/*ders.*, vor §§ 44a ff. Rn. 5; siehe auch *Bayreuther*, ZUM 2001, 828, 829 zur Entstehungsgeschichte der Richtlinie und *Hoeren*, MMR 2000, 515, 516 ff. zum Entwurf der Richtlinie. Der Kommissar *Bolkestein* sprach in einer Presserklärung von einem bis dahin beispiellosen Druck von Lobbyisten auf die Parlamentarier, Presseerklärung v. 14.2.2001 (IP/01/210).
182 Art. 5 Abs. 1 der RL 2001/29/EG schreibt lediglich vorübergehende Vervielfältigungshandlungen zwingend vor. Diese Schranke wurde in § 44a UrhG umgesetzt. Anscheinend scheiterte eine größere Anzahl zwingender Schranken an den unterschiedlichen Auffassungen in den Mitgliedstaaten. *Reinbothe* war seinerzeit Leiter der Urheberrechtsabteilung der Kommission. Er geht zwar nicht direkt auf die Schrankenregelungen ein, bemerkt aber, dass die Verhandlungen über diese Richtlinie langwierig und von kontroversen Ansichten über grundsätzliche urheberrechtliche Wertungen bestimmt waren, *Reinbothe*, in: FS Schricker, S. 483, 493.

durch die Mitgliedstaaten nicht normiert werden dürfen.[183] Ein weiterer Harmonisierungseffekt tritt dadurch ein, dass die Mitgliedstaaten bei der Wahl der 20 fakultativen Schranken zwar frei sind, aber über diese nicht hinausgehen können und inhaltlich an die Richtlinie gebunden sind. Den Mitgliedstaaten ist ein Ermessensspielraum eröffnet, der es ihnen erlaubt zu entscheiden, ob sie eine oder mehrere fakultative Schranken in nationales Recht implementieren. Die Richtlinie formuliert jedoch die Hoffnung, die Mitgliedstaaten sollten diese Ausnahmen und Beschränkungen in „kohärenter Weise" anwenden.[184] Urheber, Rechtsinhaber und Bildzitierende sehen sich im Bereich der Schranken mit einer hohen Rechtsunsicherheit konfrontiert. Denn beide müssen das jeweils anwendbare Sachrecht konsultieren, ob das Bildzitat erlaubt ist. Die Konsultationspflicht gilt zuvörderst für den Werknutzer. Der Bildzitierende muss bei einer fremden Werknutzung dafür Sorge tragen, dass er fremde Urheberrechte nicht verletzt.[185]

Wenn die Mitgliedstaaten Ausnahmen oder eine Beschränkungen des Schrankenkatalogs in Art. 5 Abs. 2 Info-RL in nationales Recht umsetzen, sind zunächst das in Art. 2 normierte Vervielfältigungsrecht und das in Art. 3 erwähnte Recht der öffentlichen Zugänglichmachung – Präsentation des geschützten Werkes im Internet – beschränkt. Die Mitgliedstaaten dürfen gemäß Art. 5 Abs. 4 Info-RL auch eine Ausnahme oder Beschränkung des in Art. 4 Info-RL gewährten Verbreitungsrechts zulassen, soweit diese Ausnahme durch den Zweck der erlaubten Vervielfältigung gerechtfertigt ist. Zusätzlich ist der in Art. 5 Abs. 5 der Info-RL zu findende Drei-Stufen-Test zu beachten. Danach dürfen die zuvor genannten Ausnahmen und Beschränkungen nur in bestimmten Sonderfällen angewandt werden, in denen die normale Verwertung des Werks oder des sonstigen Schutzgegenstands nicht beeinträchtigt wird und die berechtigten Interessen des Rechtsinhabers nicht ungebührlich verletzt werden. Tatsächlich reduziert sich der Drei-Stufen-Test auf einen Zwei-Stufen-Test. Die in dem Katalog des Art. 5 Abs. 2 Info-RL genannten Schranken sind nicht nochmals darauf zu überprüfen, ob ein anzuerkennender „Sonderfall" vorliegt.[186]

183 Erwägungsgrund 32: Die Ausnahmen und Beschränkungen in Bezug auf das Vervielfältigungsrecht und das Recht der öffentlichen Wiedergabe sind in dieser Richtlinie erschöpfend aufgeführt.
184 Erwägungsgrund 32.
185 Der Verletzte muss die tatsächlichen Voraussetzungen der Rechtsverletzung darlegen und beweisen. Ihm hilft oft die Vermutung der Rechtsinhaberschaft gemäß § 10 UrhG, welche eine Rechtsvermutung im Sinne des § 292 ZPO darstellt und dem potenziellen Verletzer – dem Bildzitierenden – im Streitfall den Gegenbeweis auferlegt, soweit die Vermutung des § 10 UrhG im Einzelfall reicht, BGH, Urt. v. 7.6.1990 – I ZR 191/88, GRUR 1991, 456, 457 – Goggolore; Möhring/Nicolini/*Ahlberg*, § 10 Rn. 10; Schricker/*Wild*, § 97 Rn. 103 und Schricker/*Loewenheim*, § 10 Rn. 1.
186 *Bayreuther*, ZUM 2001, 828, 839; *Dreier*, ZUM 2002, 28, 35.

In Art. 5 Abs. 3 lit. d) gestattet die Richtlinie den Mitgliedstaaten eine Beschränkung der soeben erwähnten Nutzungsrechte für Zitate zu Zwecken wie Kritiken oder Rezensionen, sofern sie Werke oder sonstige Schutzgegenstände betreffen, die der Öffentlichkeit bereits rechtmäßig zugänglich gemacht wurden. Die Nutzung des fremden Werks als Zitat hat „anständigen Gepflogenheiten" zu entsprechen und muss in ihrem Umfang durch den besonderen Zweck gerechtfertigt sein. Zusätzlich muss – außer in Fällen, in denen sich das als unmöglich erweist – die Quelle, einschließlich des Namens des Urhebers, angegeben werden.

Die sog. Panoramafreiheit ist angeführt in Art. 5 Abs. 3 lit. h) Info-RL. Ausnahmen und Beschränkungen sind danach möglich für die Nutzung von Werken wie Werken der Baukunst oder Plastiken, die dazu angefertigt wurden, sich bleibend an öffentlichen Orten zu befinden.

Soweit die Katalogbildfreiheit betroffen ist, erlaubt die Richtlinie in Art. 5 Abs. 3 lit. j) Info-RL eine Beschränkung des Urheberrechts zum Zwecke der Werbung für öffentliche Ausstellungen oder den öffentlichen Verkauf von künstlerischen Werken in dem zur Förderung der betreffenden Veranstaltung erforderlichem Ausmaß unter Ausschluss jeglicher kommerzieller Nutzung.

Unter Ausschluss des Rechts der öffentlichen Zugänglichmachung ermöglicht Art. 5 Abs. 2 lit. c) Info-RL in Bezug auf bestimmte Vervielfältigungshandlungen von öffentlich zugänglichen Bibliotheken, Bildungseinrichtungen oder Museen oder von Archiven, die keinen unmittelbaren oder mittelbaren wirtschaftlichen oder kommerziellen Zweck verfolgen. Diese Werke dürfen daher nicht im Internet angeboten werden. Die erwähnten Einrichtungen sind aber nicht gehindert, die Werke innerhalb der Einrichtung nicht öffentlich, etwa im Intranet, zu nutzen.[187]

b. Geltungsanspruch der Richtlinie

aa. Unmittelbare Anwendung der Informationsrichtlinie

Unmittelbar anwendbar sind einzelne Bestimmungen einer Richtlinie nach deren Umsetzung nur noch, wenn sie falsch oder unzureichend umgesetzt wurden.[188] Nach Ablauf der Umsetzungsfrist kommt eine unmittelbare Wirkung nur in Betracht, wenn ein von der Richtlinie geforderter Rechtssatz nicht oder ein der Richtlinie widersprechender Rechtssatz existiert.[189] Bei einer richtigen Implementierung der Richtlinie in das nationale Recht ist eine unmittelbare Anwendung überflüssig, weil die Richtlinie zu keinem anderen Ergebnis führt als die

187 *Mercker*, Katalogbildfreiheit, S. 84.
188 EuGH, Urt. v. 4.12.1997, Verb. Rs. 253 bis 258/96, Slg. 1997, I-6907 – Kampelmann, Rn. 42.
189 *Herrmann*, S. 48.

Anwendung des nationalen Rechts. Die Info-RL war gemäß ihrem Art. 13 Abs. 1 vor dem 22. Dezember 2002 umzusetzen. Der deutsche Gesetzgeber verpasste die Frist um ein drei viertel Jahr. Die Folgen der nicht rechtzeitigen Umsetzung sollen hier ausgeklammert bleiben. Falls die relevanten Vorschriften vor dem Hintergrund der Info-RL unzureichend umgesetzt wurden, ist zu prüfen, ob die jeweiligen Normen der Richtlinie unmittelbar anwendbar sind. Der EuGH wendet insoweit unterschiedliche Voraussetzungen an.[190] Seit dem Urteil *Becker* verwendet er überwiegend die Kriterien der inhaltlichen Unbedingtheit und hinreichenden Bestimmtheit.[191]

bb. *Richtlinienkonforme Auslegung der §§ 51, 58, 59 UrhG*

Nach der ständigen Rechtsprechung des EuGH haben die Gerichte der Mitgliedstaaten die Pflicht zur richtlinienkonformen Auslegung nationaler Vorschriften, die den Regelungsbereich einer Richtlinie berühren. Diese Pflicht ergebe sich aus der Umsetzungsverpflichtung des Mitgliedsstaates.[192] Diese beruht entweder auf der Richtlinie selbst, auf Art. 234 Abs. 3 EGV[193] oder folgt aus Art. 10 EGV.[194] Das Gebot der richtlinienkonformen Auslegung gilt unabhängig davon, ob die jeweiligen nationalen Vorschriften vor oder nach dem Erlass der Richtlinie in Kraft traten. Bei der Rechtsanwendung sind die Gerichte verpflichtet, ihre Auslegung so nahe wie möglich am Wortlaut und Zweck der Richtlinie auszurichten.[195] Diese Pflicht zur richtlinienkonformen Auslegung ist in der Literatur im Grundsatz anerkannt.[196]

Der EuGH betont den Unterschied der richtlinienkonformen Auslegung zur unmittelbaren Wirkung,[197] ohne ihn ausdrücklich zu erklären. Der Unterschied zur unmittelbaren Anwendbarkeit einer Richtlinie ist fließend. Im Rahmen der unmittelbaren Anwendbarkeit werden die Rechtsfolgen unmittelbar mit Richtli-

190 Siehe *Herrmann*, S. 46.
191 EuGH, Urt. v. 19.1.1982, Rs. 8/81, Slg. 1982, Rn. 25 – Becker, zuletzt bestätigt durch EuGH, Urt. v. 17.7.2008, Rs. C-226/07 – Flughafen Köln/Bonn GmbH.
192 EuGH, Urt. v. 10.4.1984, Rs. 14/83, Slg. 1984, 1891, Rn. 26 – Von Colson; Urt.v. 8.10.1987, Rs. 80/86, Slg. 1987, 3969, Rn. 12 – Kolpinghuis Nijmegen; Urt. v. 13.11.1990, Rs. C-106/89, Slg. 1990, I-4135, Rn. 8 – Marleasing; Urt. v. 15.6.2000, Rs. C-365/98, Slg. 2000, I-4619, Rn. 40 – Brinkmann II.
193 ABl. Nr. C 224 v. 31.8.1992, S. 78.
194 Siehe zu dem Streit, welche normative Grundlage die Umsetzungspflicht gebietet: *Frisch*, S. 66 ff.
195 Ständige Rechtsprechung des EuGH seit seinem Urt. v. 13.11.1990, Rs. C-106/89, Slg. 1990, I-4135, Rn.8 – Marleasing, zuletzt bestätigt durch EuGH, Urt. v. 25. 7. 2008 - C-237/07 – Janecek, NVwZ 2008, 984, 985.
196 *Herrmann*, S. 88 m.w.N. in Note 5.
197 Er wurde zuletzt bestätigt im Verfahren EuGH, Urt. v. 5.10.2004, verb. Rs. C-397/01 bis C-403/01, , Slg 2004, I-08835, Rn. 114-116 – Bernhard Pfeiffer u.a., sowie die Schlussanträge des Generalanwalts *Colomer* zur selben Rs., Rn. 51, 58.

nienvorschriften verknüpft; bei der richtlinienkonformen Auslegung wird die nationale Vorschrift ausgelegt.[198] Die Richtlinie ist nicht unmittelbar anwendbar, sondern sie leitet die Auslegung der nationalen Vorschrift. Der EuGH verweist auch in Fällen, in denen eine Richtlinie nicht unmittelbar anwendbar ist, wie für den gesamten Bereich der horizontalen Wirkungen, auf die Pflicht zur richtlinienkonformen Auslegung.[199] Bei mehreren Auslegungsmöglichkeiten ist jene zu wählen, die den Zielen und den Zwecken der Richtlinie am besten entspricht. Diese können im Rahmen des Auslegungsvorgangs oder bei der Kontrolle des Auslegungsergebnisses berücksichtigt werden.[200] Eine Berücksichtigung der Richtlinie auf der Ebene der Auslegung ginge der nationalen Norm als Auslegungsregel vor[201] oder modifiziert die nationale Auslegung.[202] Eine Ausklammerung der Richtlinie bei der Auslegung der nationalen Norm bis zu dem nach dem nationalen Auslegungskanon gefundenen Ergebnis würde allenfalls bestimmte Auslegungsergebnisse ausschließen. Die beiden unterschiedlichen Einflüsse der Richtlinie auf die Auslegung führen theoretisch zu unterschiedlichen Ergebnissen. Allein die Berücksichtigung der Richtlinie bei der Auslegung der nationalen Norm kann zu Auslegungsergebnissen führen, die ohne die Richtlinie nicht hätten gefunden werden können.[203] Der EuGH gibt den nationalen Gerichten nicht ausdrücklich vor, die eine oder andere Möglichkeit der Auslegung zu wählen, um eine Richtlinie konform auszulegen. Da der EuGH indes betont, die nationalen Gerichte sollten so weit wie möglich ihre Auslegung am Wortlaut und Zweck der Richtlinie ausrichten, weist diese Formulierung eher darauf hin, dass die Richtlinie schon während des Auslegungsvorgangs und nicht erst nach seinem Ergebnis zu berücksichtigen ist. Andere sind der Ansicht, eine derartige Berücksichtigung der Richtlinie schon beim Auslegungsvorgang würde die Unterschiede zur unmittelbaren Anwendung einer Richtlinie und zu dem Regelungsinstrument der Verordnung undeutlich werden lassen.[204] Dabei wird übersehen, dass die richtlinienkonforme Auslegung nicht nur bestimmte Ausle-

198 Vgl. EuGH, Verb. Rs. C-87-89/90, Slg. 1991, I-3757 Rn. 13 – Verholen, wo es heißt: „Diese Befugnis, von Amts wegen eine gemeinschaftsrechtliche Frage aufzuwerfen, setzt voraus, daß nach Ansicht des nationalen Gerichts entweder das Gemeinschaftsrecht anzuwenden ist – wobei das nationale Recht, wenn nötig, ungewendet bleibt – oder das nationale Recht in Einklang mit dem Gemeinschaftsrecht auszulegen ist."
199 Vgl. nur EuGH, Urt. v. 5.10.2004, verb. Rs. C-397/01 bis C-403/01, Slg 2004, I-08835, Rn. 114 ff. – Bernhard Pfeiffer u.a.
200 *Nettesheim*, AöR 191 (1994), 261, 274 ff.
201 *Hommelhoff*, AcP 192 (1992), 71, 96.
202 *Ehricke*, RabelsZ 59 (1995), 598, 616 f.
203 *Herrmann*, S. 95.
204 *Ehricke*, RabelsZ 59 (1995), 598, 617 ff., der die Pflicht zur richtlinienkonformen Auslegung als Vorzugsregel versteht, welche, ähnlich wie die verfassungskonforme Auslegung, zwischen mehreren nach den nationalen Auslegungsregeln gefundenen Ergebnissen dasjenige auswählt, welches am besten mit der Richtlinie vereinbar ist.

gungsergebnisse aussortieren, sondern der nationalen Norm zu einer Auslegung verhelfen möchte, welche die Berücksichtigung der Ziele der Richtlinie weitestgehend ermöglicht. Dies wird in dem Fall „Marleasing"[205] deutlich.[206] Das vorlegende spanische Gericht ging ausweislich seiner Vorlagefrage davon aus, dass sämtliche Auslegungsmöglichkeiten des nationalen Rechts zu einem Verstoß gegen diese Richtlinie führen würden. Der EuGH schloss sich dieser Ansicht des vorlegenden Gerichts indes nicht an, sondern betonte vielmehr, dass das spanische Gericht verpflichtet sei, das nationale Recht auf eine Weise auszulegen, die es verbietet, eine Aktiengesellschaft aus anderen Gründen als die in Art. 11 der genannten Richtlinie[207] für nichtig zu erklären.

Die Info-RL enthält zwei Generalklauseln, die für das Bildzitat relevant werden könnten, welche in Art. 5 Abs. 3 lit. d) und Art. 5 Abs. 5 enthalten sind. Teilweise wird vertreten, in Richtlinien enthaltene Generalklauseln könnten eine richtlinienkonforme Auslegung nationaler Vorschriften nicht vorgeben.[208] Denn Generalklauseln seien das genuine Regelungsinstrument einer Richtlinie, deren Ausfüllung, Konkretisierung und Durchführung nach der Rechtstechnik und Rechtsystematik der Mitgliedstaaten überlassen sind.[209] Denn das Regelungsinstrument der Richtlinie ist nicht auf Rechtseinheit, sondern auf Rechtsangleichung angelegt.[210] Diese Argumente tragen die Konsequenz, dass der EuGH die Konkretisierungskompetenz lediglich für die in der Generalklausel enthaltenen Begriffe im Wege der Auslegung ausüben darf, ohne tatsächliche Umstände anzuwenden.[211] Gleichwohl haben die nationalen Gerichte bei der Auslegung jener Vorschriften, die in den Anwendungsbereich der Art. 5 Abs. 3 lit. d) und Art. 5 Abs. 5 Info-RL fallen, richtlinienkonform auszulegen. Soweit § 51 UrhG Anwendung findet, ist diese Norm richtlinienkonform nach Art. 5 Abs. 3 lit. d)

205 Urt. v. 13.11.1990, Rs. C-106/89, Slg. 1990, I-4135, Rn.7 ff. – Marleasing.
206 Die Klägerin, die Firma Marleasing, beantragte bei dem vorlegenden spanischen Gericht, den Gesellschaftsvertrag der Beklagten – eine Aktiengesellschaft – für nichtig zu erklären. Den Antrag der Klägerin stützten die Art. 1261 und 1275 Código Civil in der seinerzeit gültigen Fassung. Die Beklagte hielt dem entgegen, dass die in Art. 11 der Richtlinie 68/151/EWG abschließend aufgeführten Nichtigkeitsgründe die von der Klägerin geltend gemachten Nichtigkeitsgründe nicht vorsehen. Spanien hatte die genannte Richtlinie, zu deren Umsetzung sie bereits vor Gründung der Beklagten verpflichtet war, erst mehrere Jahre nach Klageerhebung umgesetzt.
207 Siehe ebda. (Note 206).
208 *Franzen*, S. 536 ff.; *W.-H. Roth*, in: FS Drobnig, S. 135, 140 ff.; *ders.*, in: FG 50 Jahre BGH, S. 847, 876 ff.
209 Wie bereits angedeutet (s. oben, S. 57) gab es im Rahmen der Schranken erhebliche Schwierigkeiten, eine Harmonisierung zu erreichen. Um dennoch eine Angleichung zu erreichen, bietet es sich an, grobe Rechtsätze zu formulieren, die durch die Staaten konkretisiert werden, siehe hierzu *Ficker*, in: FS Dölle, S. 35, 48.
210 *W.-H. Roth*, ebda. (Note 208).
211 EuGH, Urt. v. 1.4.2004 – Rs. C-237/02, Slg. 2004, I-3403 Rn. 22 – Freiburger Kommunalbauten.

Info-RL auszulegen. Den nationalen Gerichten ist bei der Konkretisierung von § 51 UrhG indes ein weiter Ermessensspielraum eröffnet. Der Drei-Stufen-Test (Art. 5 Abs. 5 Info-RL) wurde nicht ausdrücklich in das UrhG übernommen. Er ist aber im Rahmen der richtlinienkonformen Auslegung zu berücksichtigen.

2. Zwischenergebnis

Die nationalen Gerichte sind aufgrund ihrer Pflicht zur richtlinienkonformen Auslegung gehalten, die Ziele der Richtlinie bereits bei dem Auslegungsvorgang zu berücksichtigen.[212] Die Grenze der richtlinienkonformen Auslegung stellt die Auslegungsfähigkeit der nationalen Norm dar. Wenn die maßgebliche nationale Norm nicht derart ausgelegt werden kann, dass sie den Zielen der Richtlinie entspricht, steht das nationale Recht im Widerspruch zur Richtlinie. Die betreffende nationale Vorschrift ist in diesen Fällen nicht anwendbar. Weiterhin ist erforderlich, dass bei der Nichtanwendung der nationalen Vorschrift eine richtlinienkonformere Situation entsteht.[213]

II. Beachtung des Völkerrechts bei der Auslegung?

Sowohl das TRIPS, die RBÜ als auch die WIPO-Verträge kennen Schrankenregelungen, die Bedeutung für das Bildzitat erlangen könnten. Die Rechtsprechung[214] und die Literatur[215] gehen überwiegend stillschweigend von einer Bedeutsamkeit dieser Verträge für die Auslegung der Schranken des UrhG aus.

212 Wie hier: *Grundmann*, ZEuP 1996, 399, 401, der die Rechtsprechung des EuGH dahingehend interpretiert, dass die Grundsätze über die unmittelbare Wirkung von Richtlinien nur subsidiär – bei Unmöglichkeit einer richtlinienkonformen Auslegung – eingreifen; *Hommelhoff*, AcP 192 (1992), 71, 92.
213 Im Fall Marleasing (siehe Note 205) war es geboten, eine richtlinienkonforme Auslegung durch die Nichtanwendung solcher Normen des Código civil zu erreichen, die Nichtigkeitsgründe enthielten, welche die RL 68/151/EWG nicht nennt.
214 BGH, Urt. v. 25.2.1999 – I ZR 118-96, NJW 1999, 1953, 1956 – Kopienversanddienst: „Die Anerkennung eines solchen Anspruchs [auf angemessene Vergütung] ist angesichts der technischen und wirtschaftlichen Entwicklung der letzten Jahre geboten, um den Anforderungen des Art. 9 RBÜ, der Art. 9 und 13 des TRIPS-Übereinkommens, der Eigentumsgarantie des Art. 14 GG sowie dem im gesamten Urheberrecht zu beachtenden Grundsatz, daß der Urheber tunlichst angemessen an dem wirtschaftlichen Nutzen seines Werkes zu beteiligen ist, Rechnung zu tragen."
215 So allgemein *Brownlie*, S. 35: „there is a general duty to bring internal law into conformity with obligations under international law". Nach *Jayme*, in: FS Broggini, S. 211, 212, 218, sind Staatsverträge ein Indiz für die internationale Anerkennung gewisser Wertmaßstäbe und erscheinen als narrative Norm (*ratio scripta*); vgl. ferner Schricker/Katzenberger, vor §§ 120 Rn. 118 m.w.N.

Die nationale Rechtsprechung habe Widersprüche zu konventionsrechtlichen Vorgaben zu vermeiden. Zwar regeln die internationalen Verträge auf den Gebieten des Urheberrechts fast ausschließlich internationale Sachverhalte (Art. 1 Abs. 3 S. 1 TRIPS; Art. 5 Abs. 3 RBÜ; Art. II Nr. 2 WUA), aber eine Auslegung im Einklang mit diesen Konventionen vermeide eine unerwünschte Inländerdiskriminierung.[216]

1. Anwendungsbereich und Mindestschutz

Bevor sich die Frage nach dem Inhalt der jeweiligen Konventionen für die Auslegung der hier relevanten Schrankenregelungen des UrhG stellt, ist logisch zwingend vorher zu fragen, ob der jeweilige völkerrechtliche Vertrag im zu entscheidenden Einzelfall überhaupt persönlich und sachlich anwendbar ist. Weiterhin kann der jeweilige Staatsvertrag nur verletzt werden, wenn der Urheber, welcher sich auf dessen Inhalt beruft, für seine Werke den Mindestschutz in Anspruch nehmen kann.[217] Denn regelmäßig gewähren die Staatsverträge im Bereich des Urheberrechts keinen Mindestschutz für sämtliche geschützte Urheber. Sie schließen die Urheber, welche in den persönlichen Anwendungsbereich fallen, unter gewissen Umständen wieder von ihrem Schutz aus oder garantieren ihnen diejenigen Rechte, welche der nationale Gesetzgeber seinen Urhebern gewährt. Dieser Schutz kann unter dem Mindestschutz der Staatsverträge liegen, ohne dass eine Vertragsverletzung in Betracht käme.[218]

a. RBÜ

Die zulässigen Schranken des Vervielfältigungsrechts finden sich in Art. 9 Abs. 2 RBÜ. Das Recht zu zitieren ist nach Art. 10 Abs. 1, 3 RBÜ zwingend ausgestaltet. Ein Vorbehalt wie in Art. 9 Abs. 2 RBÜ enthält Art. 10 RBÜ nicht. Daraus folgt, jedes Verbandsland muss das Zitieren von Werken nach Art. 10 RBÜ ermöglichen[219], soweit Art. 10 Abs. 1 RBÜ anwendbar ist.

aa. Inländerbehandlung und Mindestrechte

Die RBÜ kennt zwei Mechanismen des internationalen Urheberrechtsschutzes, das Recht auf Inländergleichbehandlung und die Gewährung von Mindestrech-

216 *Schack*, Urheber- und Urhebervertragsrecht, Rn. 832.
217 *Nordemann/Vinck/Hertin/Meyer*, Introduction Rn. 31.
218 *Findeisen*, S. 146.
219 Vgl. *Ricketson/Ginsburg*, Vol. I, Rn. 13.42.

ten.[220] Dabei knüpft die RBÜ personen- und werkbezogen an. Die in Art. 2 Abs. 1 RBÜ näher bezeichneten Werke der Literatur und Kunst werden in allen Verbandsländern (Art. 2 Abs. 6 RBÜ) geschützt. In persönlicher Hinsicht werden die einem Verbandsland angehörenden – und die ihnen gleichgestellten (Art. 3 Abs. 2 RBÜ)[221] – Urheber für ihre veröffentlichten und nichtveröffentlichten Werke (Art. 3 Abs. 1 lit. a) RBÜ) erfasst. Urheber, die keinem Verbandsland angehören, genießen für ihre Werke im Grundsatz Schutz nach der RBÜ, wenn sie ihre Werke zum ersten Mal in einem Verbandsland oder gleichzeitig in einem verbandsfremden und in einem Verbandsland veröffentlichen[222] (Art. 3 Abs. 1 lit. b) RBÜ). Urheber von Werken der Baukunst, die in einem Verbandsland errichtet sind, werden ebenso geschützt wie Werke der graphischen oder plastischen Künste, die Bestandteil eines in einem Verbandsland belegenen Grundstücks sind (Art. 4 lit. b) RBÜ).

Hinsichtlich der Inländergleichbehandlung bleibt es im Wesentlichen dabei. Art. 5 Abs. 1 RBÜ nimmt das Ursprungsland für den Schutz von Werken nach der RBÜ aus und verweist in Art. 5 Abs. 3 S. 1 RBÜ auf die innerstaatlichen Vorschriften. Eine Schlechterstellung von Ausländern ist jedoch auch im Ursprungsland nicht möglich (Art. 5 Abs. 3 S. 2 RBÜ). Wenn der Urheber eines konventionsgeschützten Werks nicht dem Ursprungsland des Werks angehört, so hat er in diesem Land die gleichen Rechte wie ein inländischer Urheber.[223] Im Ursprungsland kann sich der ausländische Urheber indes nicht auf den Mindestschutz berufen, sondern er wird wie ein inländischer Urheber behandelt (Art. 5 Abs. 3 RBÜ).[224] In dieser Konstellation läuft die Verweisung des § 121 Abs. 4 S. 1 UrhG auf die RBÜ leer.

220 In Art. 5 Abs. 1 RBÜ heißt es, dass die Urheber für ihre konventionsgeschützten Werke neben der Inländerbehandlung auch „die in dieser Übereinkunft besonders gewährten Rechte" genießen. Diese Rechte werden als Mindestrechte bezeichnet.
221 Den verbandsangehörigen Urhebern werden in Art. 3 Abs. 2 RBÜ jene Urheber gleichgestellt, die keinem Verbandsland angehören, aber ihren gewöhnlichen Aufenthalt in einem Verbandsland haben. Nach der Brüsseler Fassung (BGBl. 1965 II 1213) ist allein die Staatsangehörigkeit bei nicht veröffentlichten Werken bedeutend (Art. 4 Abs. 1 RBÜ Brüssel).
222 Zum Begriff: Art. 3 Abs. 3 RBÜ.
223 Von dem Grundsatz der Inländergleichbehandlung gibt es Ausnahmen: Art. 2 Abs. 7 S. 2 RBÜ betreffend Werke der angewandten Kunst, Art. 7 Abs. 8 RBÜ (Schutzfristenvergleich), Art. 14ter Abs. 2 RBÜ (Folgerecht) und Art. 30 Abs. 2 lit. b) S. 2 RBÜ i.V.m. Art. 1 Abs. 6 lit. b) Anhang der RBÜ (Gegenseitigkeit bei Beanspruchung des Entwicklungsländerprivilegs bezüglich des Übersetzungsrechts).
224 Die Freiheit der Verbandsstaaten, ihr nationales Recht beliebig ausgestalten zu können, soll den Beitritt zur RBÜ erleichtern und gleichzeitig einen Anreiz geben, Inländer nicht schlechter als Ausländer zu behandeln. Auf diese Weise sollen die Verbandsstaaten ihr nationales Recht an die Mindeststandards der RBÜ anpassen. So wurden auch in der Bundesrepublik Deutschland viele Reformen des nationalen Urheberrechts durch Revisionen der Berner Übereinkunft angeregt, siehe hierzu *Schack*, JZ 1986, 824, 829 f. Es

Mindestrechte werden in Verbandsländern mit Ausnahme des Ursprungslandes gewährt (Art. 5 Abs. 1 RBÜ). Die Bestimmung des Ursprungslands ist daher erforderlich. Im Grundsatz ist Ursprungsland jenes der ersten Veröffentlichung des Werks. (Art. 5 Abs. 4 lit. a) RBÜ). Daher ist die Bundesrepublik Deutschland Ursprungsland für sämtliche in seinem Geltungsbereich veröffentlichten Werke, ohne Rücksicht auf die Staatsangehörigkeit seiner Urheber. Es ist auch unerheblich, ob der Urheber einem verbandsfremden Staat angehört, weil auch seine Werke Schutz nach der RBÜ genießen, wenn sie in einem Verbandsland veröffentlicht werden (Art. 3 Abs. 1 lit. b) RBÜ). Auf die Staatsangehörigkeit eines Urhebers kommt es nur für nichtveröffentlichte und zum ersten Mal in einem verbandsfremden Land veröffentlichte Werke an. In diesen Fällen ist das Ursprungsland gemäß Art. 5 Abs. 4 lit. c) RBÜ jenes Land, dem der Urheber angehört.[225] Der Urheber kann sich folglich nur in Verbandsländern mit Ausnahme des Ursprungslandes auf den Verbandsschutz seines Werks berufen.[226] Davon zu trennen ist das Land der Staatsangehörigkeit des Urhebers. In diesem Land kann er sich auf die Mindestrechte der RBÜ berufen, wenn das Ursprungsland seines konventionsgeschützten Werks davon abweicht[227] oder das Ursprungsland die Geltung der RBÜ auch in diesen Fällen anordnet.

Die Mindestrechte umfassen die Urheberpersönlichkeitsrechte in Form des Namensnennungsrechts und des Werkintegritätsrechts (Art. 6[bis] RBÜ), die ausschließlichen Rechte der Vervielfältigung, Übersetzung, Bearbeitung (Art. 9, 8, 12 RBÜ), die unkörperlichen Rechte der Sendung und öffentlichen Wiedergabe im weiteren Sinne (Art. 11, 11[bis] und 11[ter] RBÜ) und die Rechte der filmischen Bearbeitungen vorbestehender Werke und der Verwertung solcher Bearbeitun-

ist umstritten, ob Art. 5 Abs. 2 RBÜ eine Kollisionsnorm enthält, vgl. Basedow/Drexl/Kur/Metzger/*Dinwoodie*, S. 195, 201 ff.; *Neuhaus*, RabelsZ 40 (1976), 191, 193; *Schack*, JZ 1986, 824, 827; Schricker/*Katzenberger*, vor §§ 120 ff. Rn. 125; Wandtke/Bullinger/*von Welser*, vor §§ 120 ff. Rn. 9 ff. jeweils m.w.N.

225 Wenn der Urheber mehrere Staatsangehörigkeiten besitzt, können auch mehrere Ursprungsländer bestehen. *Hilty*, in: FS 100 Jahre Berner Übereinkunft, S. 201, 204, möchte in diesen Fällen in entsprechender Anwendung von Art. 2 Abs. 3 RBÜ auf das Land mit der kürzesten Schutzfrist abstellen. Bei gleicher Schutzfrist ist gemäß Art. 4 Abs. 3 S. 1 RBÜ jenes Land Ursprungsland, in welchem die Veröffentlichung innerhalb der dreißigtägigen Frist am frühesten stattgefunden hat. Bei Veröffentlichungen am selben Tag in Ländern mit gleichlanger Schutzfrist, biete es sich an, jenes Land zu wählen, zu dem der Urheber die engere Beziehung aufweist (Rechtsgedanke des Art. 5 Abs. 1 EGBGB).

226 Bei gleichzeitiger Veröffentlichung in verschiedenen Ländern ist für die Bestimmung des Ursprungslands Art. 5 Abs. 4 lit. a) oder b) RBÜ maßgeblich. Besonderheiten gelten auch für Filmwerke (Art. 5 Abs. 4 lit. c) i) RBÜ und die mit einem Grundstück verbundenen Werke der Baukunst oder der graphischen oder plastischen Künste, Art. 5 Abs. 4 lit. c) ii) RBÜ.

227 *Buck*, S. 53 ff, 56 f.; *Riesenhuber*, ZUM 2003, 333, 335.

gen. Dabei werden die Filmwerke den vorbestehenden Werken gleichgestellt (Art. 14, 14bis RBÜ).

Das Zitatrecht in Art. 10 Abs. 1, 3 RBÜ beschränkt die Mindestrechte sowie die Urheberrechte des verbandsgeschützten Werks nach den inländischen Vorschriften mit Ausnahme jener des Ursprungslandes.

bb. Anwendungsbefehl durch das deutsche Zustimmungsgesetz?

Einige möchten die RBÜ auch berücksichtigen, soweit das nationale Recht als Ursprungsland in seinem Schutz hinter der RBÜ zurückbleibt. Zur Begründung wird im Wesentlichen angeführt, kein Staat könne ein Interesse daran haben, seinen Staatsangehörigen weniger Schutz als Ausländern einzuräumen.[228] Ob diese Vermutung richtig ist, kann dahinstehen. Jedenfalls sah der deutsche Gesetzgeber ausdrücklich davon ab, den Mindestschutz der RBÜ für Inlandsfälle zu gewähren.[229] Diese Absicht kommt auch in dem Wortlaut des § 121 Abs. 4 S. 1 UrhG zum Ausdruck, der nur ausländischen Staatsangehörigen Schutz nach Inhalt der Staatsverträge gewährt. Im Umkehrschluss wird Staatsangehörigen verweigert, sich direkt auf die RBÜ zu berufen. Im Ursprungsland des zitierten Werks ist Art. 10 RBÜ – vorbehaltlich eines Anwendungsbefehls des Verbandsstaates – nicht anwendbar. Wenn die Möglichkeit des Zitierens im Ursprungsland hinter Art. 10 Abs. 1 RBÜ zurückbleibt, liegt kein Verstoß gegen die RBÜ vor.

cc. Zwischenergebnis

Die RBÜ ist nicht anwendbar, wenn Deutschland Ursprungsland ist (Art. 5 Abs. 1 S. 1 i.V.m. Art. 5 Abs. 4 lit. a) - c) RBÜ). Sie erfasst vielmehr Fälle mit Auslandsbezug, nämlich solche, in denen Schutz nicht im Ursprungsland begehrt wird.[230] Soweit die RBÜ nicht anwendbar ist, besteht aus ihrer Sicht keine Pflicht für ihre Beachtung bei der Auslegung der Normen des UrhG.[231] Denn es droht keine Verletzung der RBÜ durch die Bundesrepublik Deutschland, die im Wege der Auslegung des UrhG durch die Gerichte verhindert werden müsste.

228 Schack, Urheber- und Urhebervertragsrecht, Rn. 832; Wandtke/Bullinger/*v. Welser*, § 121 Rn. 6.
229 Der Regierungsentwurf v. 23.3.1962 weist die Anregung ausdrücklich zurück, wonach den deutschen Staatsangehörigen über das Gesetz hinaus Schutz nach Inhalt der Staatsverträge gewährt werden solle. Zur Begründung heißt es, Rechtstechnik und Systematik seien in der Regel andersartig als in der deutschen Gesetzgebung, so dass die unmittelbare Anwendung internationaler Verträge zu Rechtsunsicherheit führe, BT-Drs. IV/270, S. 112.
230 *Drexl*, Entwicklungsmöglichkeiten, S. 45; *Katzenberger*, GRUR Int. 1995, 447, 454.
231 Wie hier, *Findeisen*, S. 148.

Soweit die RBÜ Mindestrechte gewährt und Deutschland nicht Ursprungsland ist, bietet sich deren Berücksichtigung bei der Auslegung des UrhG aber grundsätzlich an.[232]

dd. Berücksichtigung der Mindestrechte bei der Auslegung

Die Mindestrechte umfassen jedenfalls die ausdrücklich in Art. 2 Abs. 1 und Abs. 6 S. 1 RBÜ genannten Werke.[233] Aus methodologischer Sicht kommen verschiedene Möglichkeiten der Berücksichtigung der RBÜ bei der Auslegung der §§ 51, 58, 59 UrhG in Betracht. Einige sind der Ansicht, ein Konflikt zwischen der RBÜ und dem UrhG könne nicht auftreten, weil die RBÜ unmittelbar anwendbar[234] und in ihrem Anwendungsbereich gegenüber dem UrhG das speziellere Gesetz sei.[235] Diese Ansicht hat zur Folge, dass die Auslegung der Bildzitatvorschriften des UrhG durch die RBÜ nicht tangiert wird: Wenn die Mindestrechte der RBÜ im Einzelfall den sie schützenden Urheber im Vergleich zum UrhG ein höheres Schutzniveau gewähren, wäre die RBÜ direkt anwendbar. Die nationale Norm bliebe unberührt. Eine völkerrechtskonforme Auslegung sei nicht erforderlich.[236]

Andere sind der Ansicht, die RBÜ sei nach Maßgabe der Regel *lex posterior derogat legi anteriori* zu behandeln.[237] Das Zustimmungsgesetz zur RBÜ hebe das jüngere Landesrecht auf, soweit die Konvention anwendbar ist. Wenn jüngeres Landesrecht gegen die Konvention verstößt, müsse zunächst im Wege der völkerrechtskonformen Auslegung versucht werden, den Konflikt zu vermeiden. Es könne nicht ohne weiteres angenommen werden, dass der Verbandsstaat gegen die RBÜ verstoßen will. Sofern die jüngere Norm des Landesrechts gegen ein anwendbares Mindestrecht im Einzelfall verstoße, könne sich der ausländische Urheber direkt auf die Mindestrechte der RBÜ berufen, wenn die Vermeidung der Kollision aufgrund der fehlenden Auslegungsfähigkeit der

232 Vgl. *Jayme*, ebda. (Note 215).
233 Werke der Kunst sind ohne Rücksicht auf Art und Form des Ausdrucks erfasst und umfassen u.a. Werke der zeichnenden Kunst, der Malerei, der Baukunst, der Bildhauerei, Stiche und Lithographien.
234 Auf die grundsätzliche Frage, ob völkerrechtliche Verträge stets unmittelbar anwendbar sind, braucht angesichts von § 121 Abs. 4 S. 1 UrhG, der die Anwendbarkeit anordnet, nicht eingegangen zu werden, vgl. BGH, Urt. v. 6.11.1953 – I ZR 97/52, GRUR 1954, 216, 217 – Lautsprecherübertragung; *Riesenhuber*, ZUM 2003, 333, 339.
235 *Bornkamm*, in: FS Erdmann, S. 29, 36 für den Fall, dass eine konventionskonforme Auslegung versagt; *Riesenhuber*, ebda.
236 *Riesenhuber*, ZUM 2003, 333, 340; ablehnend *Findeisen*, S. 158 ff.
237 So allgemein für völkerrechtliche Verträge, die nach Art. 59 GG eines Zustimmungsgesetzes bedürfen. Eine Völkerrechtswidrigkeit werde durch das zeitlich nachfolgende Gesetz bewusst in Kauf genommen, BeckOK GG/*Pieper*, Art. 59 Rn. 28 (Stand: 1.2.2008).

betreffenden nationalen Norm ausscheidet. In beiden Varianten könne es somit zu einer parallelen Anwendung von RBÜ und Landesrecht kommen. Wenn man von einer Spezialität ausgeht, könne das nationale Recht nie völkerrechtswidrig sein. Die entsprechende Norm der RBÜ werde immer angewendet, wenn ihr Mindestrechtschutz eingreift. Die zweite genannte Ansicht wendet das in seinem Anwendungsbereich jüngere Gesetz an. Es kann danach zur Inländerdiskriminierung[238], die nach der RBÜ möglich ist (Art. 5 Abs. 1-3)[239], oder aber auch zu einem Völkerrechtsverstoß kommen.

Vorzuziehen ist eine dritte Ansicht. Demnach soll das nationale Recht mit dem Völkerrecht harmonisiert werden. Das Gebot der völkerrechtskonformen Auslegung soll Konflikte vermeiden und nicht lösen.[240] Wenn die betreffende nationale Norm mehrere Deutungen ermöglicht, ist ähnlich wie bei der verfassungskonformen Auslegung jene zu wählen, die mit den Vorgaben des Völkerrechts im Einklang steht. Eine unmittelbare Anwendung der RBÜ kommt mithin erst in Betracht, wenn mangels Deutungsmöglichkeiten eine völkerrechtskonforme Auslegung nicht gelingt. Diese ist zwar ausweislich des § 121 Abs. 4 S. 1 UrhG möglich, aber subsidiär.[241] Diese deutsche Auffassung ist auch maßgeblich, weil die RBÜ erst durch das Zustimmungsgesetz Bestandteil der deutschen Rechtsordnung wird.[242]

ee. Folgen

Soweit die RBÜ anwendbar ist, ist im Einzelfall durch Vergleich mit der nationalen Bestimmung zu ermitteln, ob die Mindestrechte an dem zitierten Kunstwerk über den Schutz der inländischen Norm hinausgehen. Wenn die nationale Norm hinter dem Schutz des betroffenen Mindestrechts zurück bleibt, ist das durch die RBÜ gewährte Mindestrecht unmittelbar anwendbar (§ 121 Abs. 4 S. 1 UrhG), aber durch Art. 10 Abs. 1, 3 RBÜ beschränkt.

Wenn die Rechte des zitierten Urhebers durch das UrhG im Vergleich mit den Mindestrechten der RBÜ ausreichend gewahrt werden, muss § 51 UrhG und dessen Auslegung Art. 10 Abs. 1 RBÜ standhalten.

238 Vgl. *Drexl*, Entwicklungsmöglichkeiten, S. 109; Schricker/*Katzenberger*, vor §§ 120 ff. Rn. 118.
239 *Nordemann/Vinck/Hertin/Meyer*, Introduction Rn. 32 f.
240 *Findeisen*, S. 160.
241 *Ulmer*, GRUR Int. 1983, 109, 110; a.A., wonach § 121 Abs. 1-3 UrhG und § 121 Abs. 4 UrhG selbständig nebeneinander stehen: BGH, Urt. v. 11.7.1985 – I ZR 50/83, GRUR 1986, 69, 70 f. – Puccini; OLG Frankfurt, Urt. v. 29.4.1997 – 11 U 117/95, GRUR 1998, 47, 48 – La Bohème; *Flechsig*, GRUR Int. 1981, 760, 761; Möhring/Nicolini/*Hartmann*, § 121 Rn. 19.
242 *Findeisen*, ebda. (Note 240); *Grundmann*, ZEuP 1996, 399, 416 m.w.N. in Note 47.

ff. Systematik des Art. 10 Abs. 1, 3 RBÜ

Das Zitatrecht war bis zur Revision von Brüssel[243] nicht ausdrücklich im Text der RBÜ erwähnt. In Stockholm[244] wurde Art. 10 Abs. 1 RBÜ geändert. Die Beschränkung auf „kurze" Zitate wurde gestrichen.[245] Die aktuelle Pariser Fassung[246] lautet wie folgt:[247]

> „(1) Zitate aus einem der Öffentlichkeit bereits erlaubterweise zugänglich gemachten Werk sind zulässig, sofern sie anständigen Gepflogenheiten entsprechen und in ihrem Umfang durch den Zweck gerechtfertigt sind, (...).
>
> (3) Werden Werke nach den Absätzen 1 und 2 benützt, so ist die Quelle zu erwähnen sowie der Name des Urhebers, wenn dieser Name in der Quelle angegeben ist."[248] [249]

(1.) Verhältnis zum Drei-Stufen-Test

Der Drei-Stufen-Test in Art. 9 Abs. 2 RBÜ wurde auf der Stockholm Konferenz in die RBÜ eingefügt. Grund hierfür war, dass man erst in Stockholm ein umfassendes Vervielfältigungsrecht als Mindestrecht aufnahm und der Drei-Stufen-Test das Ergebnis einer konsensfähigen Schrankenregelung ist. Zu diesem Zeit-

243 Konferenz in Brüssel am 24.6.1948 (BGBl. 1965 II 1213).
244 Konferenz in Stockholm am 14.7.1967 (BGBl. 1970 II 293, 348).
245 Die Revision in Paris v. 24.7.1971 ließ Art. 10 RBÜ unverändert, vgl. insoweit die Präambel zur Pariser Fassung.
246 BGBl. 1973 II 1071; geändert durch Beschl. v. 2.10.1979 (BGBl. 1985 II 81).
247 Der deutsche Text ist amtlich, Art. 37 Abs. 1 lit. b) RBÜ. Bei Streitigkeiten über die Auslegung der verschiedenen Texte ist der französische Text maßgebend, Art. 37 Abs. 1 lit. c) RBÜ.
248 Der englische Text lautet:
„(1) It shall be permissible to make quotations from a work which has already been lawfully made available to the public, provided that their making is compatible with fair practice, and their extent does not exceed that justified by the purpose, (...).
(3) Where use is made of works in accordance with the preceding paragraphs of this Article, mention shall be made of the source, and of the name of the author if it appears thereon."
249 Der französische Text lautet:
„(1) Sont licites les citations tirées d'une œuvre, déjà rendue licitement accessible au public, à condition qu'elles soient conformes aux bons usages et dans la mesure justifiée par le but à atteindre, (...).
(3) Les citations et utilisations visées aux alinéas précédents devront faire mention de la source et du nom de l'auteur, si ce nom figure dans la source."

punkt bestand Art. 10 Abs. 1, 3 RBÜ bereits und geht als *lex specialis* vor.[250] Die erste Stufe ist deshalb nicht zu prüfen. Die Existenz des Art. 10 Abs. 1 RBÜ zeigt, dass Zitate grundsätzlich möglich sind. Anders als Art. 9 Abs. 2 RBÜ müssen die Verbandsstaaten Zitate nach Art. 10 RBÜ zwingend ermöglichen, wenn Schutz für Werke nach der RBÜ beansprucht werden kann.[251] Der Drei-Stufen-Test ist eine Kompromissformel, die den Verbandsstaaten in der RBÜ nicht ausdrücklich erwähnte Schranken des Vervielfältigungsrechts in Art. 9 Abs. 1 RBÜ erlaubt.[252] Die zweite und dritte Stufe bietet aber die Möglichkeit der Konkretisierung des Art. 10 Abs. 1, 3 RBÜ.

(2.) Zitat aus einem der Öffentlichkeit bereits erlaubterweise zugänglich gemachten Werk

Art. 10 Abs. 1 RBÜ enthält keine Beschränkung auf Werkgattungen. Zitate von Kunstwerken sind in sämtlichen Werkarten zitierfähig.

Das zitierte Kunstwerk muss der Öffentlichkeit bereits erlaubterweise zugänglich gemacht worden sein.[253] Der Begriff der Veröffentlichung in Art. 3 Abs. 3 RBÜ ist enger, der ähnlich wie der des Erscheinens in § 6 Abs. 2 S. 1 UrhG verlangt, dass Werkstücke, die je nach Natur des Werks in einer Weise zur Verfügung gestellt werden müssen, die deren normalen Bedarf befriedigt. Die Ausstellung eines Werks der bildenden Künste wird in Art. 3 Abs. 3 RBÜ ausdrücklich für nicht ausreichend erachtet. Im Unterschied zu Art. 3 Abs. 3 RBÜ ist die Zustimmung des Urhebers ausreichend, aber nicht erforderlich, wenn eine Gestattung, z.B. im Rahmen einer Zwangslizenz oder gesetzlichen Lizenz, das Kunstwerk der Öffentlichkeit zuführt.[254] Eine Veröffentlichung durch den Eigentümer des Originals eines Werks der bildenden Künste nach § 44 Abs. 2 UrhG führt daher auch zur Zitierfähigkeit des ausgestellten Kunstwerks nach Art. 10 Abs. 1 RBÜ.

(3.) Einhaltung der anständigen Gepflogenheiten

Der Bildzitierende darf ein Kunstwerk nur im Rahmen der anständigen Gepflogenheiten zitieren. Dieser Begriff, der dem anglo-amerikanischen Konzept der „fair practice" entspricht, bietet Raum für Abwägungen im Einzelfall, die letztlich von den Gerichten vorzunehmen sind. Zur Auslegung des Begriffs „Gepflo-

250 Eine Schrankenregelung, welche die im Jahre 1967 vorhandenen Schrankenregelungen der RBÜ und in den Verbandsländern zur Disposition gestellt hätte, wäre in der Konferenz gescheitert, *Bornkamm*, in: FS Erdmann, S. 29, 31.
251 Vgl. *Ricketson/Ginsburg*, Vol. I, Rn. 13.38. Eine Inländerdiskriminierung ist aber zulässig, siehe oben S. 67 ff.
252 Vgl. *Senftleben*, GRUR Int. 2004, 200, 203 f.
253 Vgl. Art. 7 Abs. 3 RBÜ.
254 Vgl. *Ricketson/Ginsburg*, Vol. I, Rn. 13.41.

genheiten" bietet es sich an, die zweite und dritte Stufe des Drei-Stufen-Tests nach Art. 9 Abs. 2 RBÜ zu prüfen.[255] Das Bildzitat eines Kunstwerks darf weder die normale Auswertung des Werks beinträchtigen (zweite Stufe) noch die berechtigten Interessen des Urhebers unzumutbar verletzen (dritte Stufe).

Der Begriff der Auswertung in Art. 9 Abs. 2 RBÜ impliziert die Verwertung des Kunstwerks zum eigenen kommerziellen Nutzen. Dieses Kriterium steht aber nicht allein. Vielmehr darf die normale Auswertung des zitierten Kunstwerkes nicht beeinträchtigt werden. Daraus folgt, dass Bildzitate auch kommerziellen Nutzen für den Bildzitierenden erzielen dürfen. Die Grenze ist grundsätzlich erreicht, wenn bildzitierendes und zitiertes Werk in ein Substitutionskonkurrenzverhältnis treten. *Senftleben* sieht die normale Auswertung beeinträchtigt, wenn eine Beschränkung dem Urheber einer aktuellen oder potenziellen Einnahmequelle beraubt, die typischerweise ganz erhebliches Gewicht innerhalb der Gesamtverwertung von Werken einer betroffenen Werkart hat.[256]

Jedoch erscheint es angemessen, auf der zweiten Stufe nicht nur die wirtschaftlichen Interessen des zitierten Urhebers zu berücksichtigen; andernfalls verbliebe – wenn überhaupt – nur noch ein kleiner Anwendungsbereich für die dritte Stufe. Vielmehr sollte nicht nur deskriptiv gefragt werden, welches die „normale Auswertung" des zitierten Werks ist, sondern danach gefragt werden, welcher Anwendungsbereich Art. 10 Abs. 1 RBÜ verbleiben sollte.[257]

Die dritte Stufe ist für Bildzitate besonders interessant. Unzulässig sind Beschränkungen des Vervielfältigungsrechts, die die berechtigten Interessen des Urhebers unzumutbar verletzen. Es lässt sich an dieser Stelle schon in Frage stellen, ob die Verhinderung von Bildzitaten von Kunstwerken zu den ‚berechtigten Interessen' des Urhebers gehört oder ob die kritische, belehrende, künstlerische oder wissenschaftliche Auseinandersetzung mit Kunstwerken niemals durch den Urheber des zitierten Kunstwerks kontrolliert werden darf. Daher kann möglicherweise die zustimmungsfreie Nutzung von Kunstwerken zum Zwecke des Zitats nicht in Frage stehen. Es ist aber anerkannt, dass eine Vergütung im Rahmen einer gesetzlichen Lizenz eher der Wahrung anständiger Gepflogenheiten entspricht als die vergütungsfreie Nutzung.[258]

(4.) *Umfang*

Bildzitate müssen nach Art. 10 Abs. 1 RBÜ in ihrem Umfang durch den Zweck gerechtfertigt sein.

255 *Nordemann/Vinck/Hertin/Meyer*, Art. 10 BC Rn. 1; *Ricketson/Ginsburg*, Vol. I, Rn. 13.41.
256 *Senftleben*, Copyright, Limitations and the Three-Step Test, S. 189 ff.
257 *Ricketson/Ginsburg*, Vol. I, Rn. 13.22.
258 *Ricketson/Ginsburg*, Vol. I, Rn. 13.41.

Bildzitate zu wissenschaftlichen, kritischen, informatorischen oder belehrenden Zwecken sind zweifelsfrei im Anwendungsbereich des Art. 10 Abs. 1 RBÜ.[259] Des Weiteren sind Bildzitate zu unterhalterischen Zwecken möglich[260], zur Illustration eines Textes oder als Grundlage für eine Diskussion oder als Beispiel für eine Kunstrichtung sowie Kunstzitate.[261]
Der konkrete Umfang und die zulässige Anzahl wird nicht durch den Wortlaut des Art. 10 Abs. 1 RBÜ beschränkt. Die Ausformung der Zulässigkeitsvoraussetzungen von Bildzitaten wird den Gesetzgebungen der Verbandsländer und der Auslegung durch deren Gerichte überlassen.

b. TRIPS

Das TRIPS[262] lässt die RBÜ nicht nur unberührt (Art. 2 Abs. 2 TRIPS), sondern inkorporiert im Wege der Verweisung (Art. 9 Abs. 1 TRIPS) die Art. 1 bis 21 RBÜ und deren Anhang in das TRIPS, wobei das Urheberpersönlichkeitsrecht in Art. 6bis RBÜ ausgenommen wird. Folglich werden Zitate nicht gesondert erwähnt. Der zwingende Charakter der Zitierfreiheit in Art. 10 Abs. 1, 3 RBÜ gilt auch für sämtliche Staaten, die dem TRIPS angehören.[263] Hinsichtlich der Möglichkeit, weitere Beschränkungen und Ausnahmen von ausschließlichen Rechten vorzusehen, enthält Art. 13 TRIPS den Drei-Stufen-Test, der weiter geht als jener in Art. 9 Abs. 2 RBÜ, weil er nicht nur Ausnahmen von Vervielfältigungen erfasst, sondern sämtliche ausschließliche Rechte. Art. 13 TRIPS stellt auf die Interessen der Rechtsinhaber ab, während Art. 9 Abs. 2 RBÜ jene der Urheber im Blick hat. Gleichwohl vermag Art. 13 TRIPS Art. 10 Abs. 1, 3 RBÜ nicht einzuschränken und ist bei der Auslegung – anders als Art. 9 Abs. 2 RBÜ – nicht zu berücksichtigen. Darüber hinaus enthält das TRIPS Erweiterungen gegenüber der RBÜ[264], welche hingegen für Bildzitate von Werken der bildenden Künste nicht relevant sind.

259 *OMPI,* Actes, Vol. I, S. 116 f. (Dokument S/1, S. 46 f.).
260 Siehe vorherige Note.
261 *OMPI,* Actes, Vol. II, S. 876 Nr. 787 (Kommentar des schwedischen Delegierten *Hesser*); vgl. auch *Reimer/Ulmer,* GRUR Int. 1967, 431, 445.
262 Das Übereinkommen ist als Anhang 1 C des Übereinkommens zur Errichtung der WTO zum 1.1.1995 in Kraft getreten, Deutschland hat das TRIPS durch Zustimmungsgesetz zur WTO (TRIPS) v. 30.8.1994 (BGBl. 1994 II 1438) ratifiziert. Die Europäische Union unterzeichnete im Rahmen der Uruguay-Runde das TRIPS, 94/800/EG, Beschl. d. Rates v. 22.12.1994 über den Abschluss der Übereinkünfte im Rahmen der multilateralen Verhandlungen der Uruguay-Runde (1986 - 1994) im Namen der Europäischen Gemeinschaft in Bezug auf die in ihre Zuständigkeiten fallenden Bereiche, ABl. L 336/1 ff. v. 23.12.1994.
263 Siehe oben, S. 64 und vgl. *Ricketson/Ginsburg,* Vol. I, Rn. 13.95.
264 Sog. Paris-plus- oder Bern-plus-Rechte: Schutz von Computerprogrammen (Art. 10 TRIPS), Vermietrechte in Bezug auf Computerprogramme und Filmwerke sowie die in

Der materielle Schutz wird erreicht durch drei Instrumente: die Inländerbehandlung, die Meistbegünstigung und die Gewährung von Mindestrechten. Dabei knüpft das Übereinkommen an die Person an und definiert den Angehörigen in seinem Sinne nach Maßgabe der RBÜ (Art. 1 Abs. 3 TRIPS).[265]

Die Mitglieder des TRIPS dürfen Angehörige anderer Mitgliedstaaten nicht schlechter stellen als ihre eigenen Angehörigen, wobei Ausnahmen nach der RBÜ zulässig sind (Art. 3 Abs. 1 TRIPS).

Anders als die RBÜ sieht das TRIPS eine Meistbegünstigung vor. Dies bedeutet, dass Vorteile, Vergünstigungen, Sonderrechte und Befreiungen, welche ein Mitglied den Angehörigen eines anderen Mitglieds gewährt, sofort und bedingungslos auch allen Angehörigen der übrigen Mitglieder gewährt werden müssen (Art. 4 TRIPS). Hiervon sind Ausnahmen möglich, von denen für Bildzitate zwei relevant sind. Soweit die RBÜ die Inländerbehandlung von einer materiellen Gegenseitigkeit abhängig macht, bleibt dies auch unter dem Regime des TRIPS möglich.[266] Internationale Übereinkünfte betreffend den Schutz des geistigen Eigentums, welche vor dem WTO-Übereinkommen in Kraft getreten sind und dem Rat für TRIPS notifiziert werden, dürfen auch weiterhin einige Angehörige von Mitgliedern besser als andere behandeln. Voraussetzung ist, dass keine willkürliche oder ungerechtfertigte Diskriminierung von Angehörigen der anderen Mitglieder erreicht wird.[267]

Art. 14 TRIPS angeführten Rechte zugunsten von ausübenden Künstlern, Herstellern von Tonträgern und Sendeunternehmen.

265 Siehe oben, S. 64 f.
266 Das Verbandsland der ersten Veröffentlichung kann den Schutz für Werke gemäß Art. 6 Abs. 1 RBÜ einschränken, die ein verbandsfremder Urheber, der seinen gewöhnlichen Aufenthalt nicht in einem Verbandsland hat, erstmals in diesem Verbandsland veröffentlicht (und dadurch gemäß Art. 3 Abs. 1 lit. b) RBÜ Schutz aufgrund der RBÜ genießt), wenn der Staat, dem dieser verbandsfremde Urheber angehört, Werke von verbandsangehörigen Werken nicht genügend schützt.
267 Deutschland notifizierte dem Rat für TRIPS das Abkommen zwischen dem Deutschen Reich und den Vereinigten Staaten von Amerika über den gegenseitigen Schutz der Urheberrechte v. 15.1.1892 (RGBl. S. 473), welches uneingeschränkte Inländerbehandlung garantiert. Im Hinblick auf das Diskriminierungsverbot in Art. 12 EG (Art. 6 Abs. 1 EGV, Art. 7 Abs. 1 EWG-Vertrag), Art. 4 EWR-Übereinkommen und das Urteil des EuGH v. 20.10.1993 – Rs. C-92/92 und C-326/92 – Phil Collins./.Imtrat, welches das Verbot der Diskriminierung auf Grund der Staatsangehörigkeit auch auf das Urheberrecht erstreckt, hat die Kommission der EG am 19.12.1995 sowohl den EG-Vertrag als auch das EWR-Abkommen notifiziert, zitiert nach Schricker/*Katzenberger*, vor §§ 120 ff. Rn. 20.

c. WUA

Die Bedeutung des WUA[268] ist heute gering.[269] Denn nach Art. XVII (Genfer und Pariser Fassung) und dessen Zusatzerklärung lit. b) (Genfer Fassung) und lit. c) (Pariser Fassung) ist das WUA in den Beziehungen zwischen den Ländern des Berner Verbandes auf den Schutz der Werke nicht anwendbar, die als Ursprungsland im Sinn der Berner Übereinkunft ein Land des Berner Verbandes haben.[270] Die RBÜ genießt insoweit Vorrang vor dem WUA. Das WUA ist heute relevant für die urheberrechtlichen Beziehungen zwischen und zu den beiden Staaten, die nur einer der beiden Fassungen des WUA, nicht aber der Berner Union angehören.[271] Der Anwendungsbereich der WUA ist infolgedessen für Fälle, in denen in Deutschland Schutz beansprucht wird, sehr gering (geworden) und wird deshalb hier nicht weiter vertieft.[272]

2. Zwischenergebnis

Die wichtigste Übereinkunft für die vorliegende Untersuchung ist die RBÜ. Sie ist jedoch nicht *per se* bei der Auslegung des UrhG zu beachten. Nur die dort gewährten Mindestrechte besitzen potenziell Einfluss auf die Auslegung der Schrankenvorschriften des UrhG. Das TRIPS verweist hinsichtlich der Mindestrechte auf die RBÜ und erweitert – soweit für diese Untersuchung von Interesse – den Drei-Stufen-Test, der sämtliche ausschließlichen Rechte (und nicht lediglich das Recht zur Vervielfältigung) erfasst. Durch die Meistbegünstigungsklausel in Art. 4 TRIPS sind zusätzlich völkerrechtliche – nicht beim Rat des TRIPS (in zulässiger Weise) notifizierte –Verträge des (potenziellen) Schutzlandes mit anderen Mitgliedern der WTO in den Blick zu nehmen und zu beachten, wenn

268 Pariser Fassung v. 6.9.1952, BGBl. 1952 II 102, revidiert in Paris am 14.7.1971, BGBl. II 1111.
269 Die Berner Union suchte nach ihrer Konferenz von Rom im Jahr 1928 nach Möglichkeiten, wichtige Nichtkonventionsstaaten, insbesondere die USA, in das System des internationalen Urheberrechtsschutzes einzubinden. Diese Bemühungen führten nach dem Zweiten Weltkrieg im Rahmen der UNESCO zur Unterzeichnung des WUA, welches indes nur minimale Grundsätze des Schutzes festlegt. Insbesondere ermöglicht es Staaten den Inländerschutz für ihre Staatsangehörigen auch in den der WUA angehörenden Unionsländern zu erreichen, ohne selbst die Mindestrechte nach der RBÜ gewähren zu müssen, *Brem,* in: FS 100 Jahre Berner Union, S. 99, 106 f.
270 Die Bedeutung des WUA ließ mit dem Beitritt der USA (1989), Kanada (1998), China (1992) und der Russischen Föderation (1995) sowie zahlreicher weiterer Staaten zunehmend ab. Heute haben sämtliche Vertragsparteien des WUA mit Ausnahme von Kambodscha und Laos auch die RBÜ ratifiziert. Angaben nach BGBl. II 2008 v. 15.2.2008 – Fundstellennachweis B, S. 236 ff. (RBÜ) und S. 382 f. (WUA).
271 Kambodscha und Laos, ebda.
272 Siehe zum WUA, Schricker/*Katzenberger,* vor §§ 120 ff. Rn. 58 ff.

sie über das im konkreten Fall gewährte Schutzniveau durch das TRIPS (i.V.m. der RBÜ) oder das nationale Recht hinausgehen.[273]

III. Bildzitat als Ausnahme des Urheberrechts?

Der Aufbau des Urheberrechtsgesetzes legt die Auffassung nahe, dass die Schrankenregelungen die Verwertungsrechte des Urhebers an seinem Werk einschränken. Denn zuerst werden in den §§ 15 ff. UrhG die Befugnisse des Urhebers umfassend eingeräumt und später in den § 44a bis § 63a UrhG finden sich die „Schranken des Urheberrechts".[274]

Demgegenüber kann man auch der Auffassung sein, der Schutz eines Werks der bildenden Kunst beinhalte von Anfang an nicht nur den positiven Inhalt der Urheberrechte, sondern auch deren Schranken. Die Rechte nach §§ 15-25 UrhG wären demnach vom Zeitpunkt ihrer Entstehung an, d.h. mit Schöpfung des Werks und nicht erst eine logische Sekunde danach, mit den Einschränkungen der §§ 45-63 und § 17 Abs. 2 UrhG belastet.[275]

Nach der zuletzt genannten Ansicht sind die Schrankenregelungen keine Ausnahme, sondern Grenze der Verwertungsrechte. Zumindest das scheinbare Argument, Ausnahmebestimmungen seien eng auszulegen, könnte sich nicht auf den Aufbau des Urheberrechtsgesetzes stützen. Somit fragt sich, ob die Schrankenregelungen eng auszulegen sind. Diese Frage kann bei der äußeren Systematik des Gesetzes nicht stehen bleiben, sondern muss auch die innere Systematik und die hinter den jeweiligen Bestimmungen stehenden Interessen erfassen. Die Beantwortung dieser Grundfrage des Urheberrechts kann hier nicht erschöpfend untersucht werden.[276] Um die gebotene Auslegung zu ermitteln, bedarf es der Darstellung der wesentlichen Leitlinien und einer Stellungnahme hinsichtlich der das Bildzitat tragenden Normen, um deren gebotene Auslegung zu ermitteln.

1. Enge Auslegung der §§ 51, 58, 59 UrhG?

a. *Begriff der Schranke*

Der sechste Abschnitt des Urheberrechtsgesetzes steht unter der Überschrift „Schranken des Urheberrechts". Die Info-RL [277], die WIPO-Verträge und das TRIPS-Übereinkommen verwenden die Begriffe „Beschränkungen" und „Aus-

273 Siehe Note 267.
274 Überschrift des sechsten Abschnitts des ersten Teils des Urheberrechtsgesetzes.
275 BVerfG, Beschl. v. 25.10.1978 – 1 BvR 352/71, GRUR 1980, 44, 46 – Kirchenmusik; *Haß*, in: FS Klaka, 127, 133; Schricker/*Melichar*, vor §§ 44a ff. Rn. 18.
276 Vgl. hierzu d*Hoeren*, in: Hilty/Geiger, S. 265 ff.
277 Erwägungsgründe 14, 31, 32-45, 51, 52 und in Art. 5 Info-RL .

nahmen" synonym, weil man keine Wahl treffen konnte.[278] *Geiger* ist der Ansicht, der Begriff ‚Ausnahme' impliziere eine Hierarchie. Wenn eine Nutzung nicht exakt von der Definition der Ausnahme erfasst werde, müsse man zur Ausschließlichkeit zurückkehren. Bildlich gesprochen, handele es sich bei der Ausnahme um eine Insel von Freiheit in einem Meer von Exklusivität. Der Begriff ‚Schranke' impliziere eine andere Wertung. Der Inhalt des Ausschließlichkeitsrechts werde erst durch die Schranke geformt und gleichzeitig begrenzt und stelle eine Insel von Exklusivität in einem Meer von Freiheit dar.[279] Man kommt jedoch überhaupt nur zu einem Grundsatz der engen Auslegung, wenn die Schranken des Urheberrechts Ausnahmen vom Ausschließlichkeitsrecht des Urhebers sind.[280] Der Charakter einer Ausnahmevorschrift ergibt sich nicht schon aufgrund seiner Stellung im Gesetz, sondern setzt voraus, dass man den normativen Gehalt der Vorschrift ermittelt. Der Gesetzgeber bedient sich häufig der Regelungstechnik, wonach im Grundtatbestand nicht schon sämtliche Ausnahmen aufgenommen werden, sondern sich diese an anderer Stelle in Gestalt eines einschränkenden Rechtssatzes finden.[281] Eine Ausnahmevorschrift ist grundsätzlich gegeben, wenn der Gesetzgeber einer Regel in einem möglichst umfassenden Sinne Geltung verschaffen und diese nur in eng umgrenzten Fällen durchbrechen möchte.[282]

Wie man den Begriff der Schranke auch einordnet, so ist die Schranke immer eine Begrenzung des Urheberrechts am Werk.[283] Entscheidender als eine Definition ist, wo man diese Grenze setzt.

278 *Geiger*, in: Hilty/Peukert (Hrsg.), S. 143, 150.
279 *Geiger*, GRUR Int. 2008, 459, 461 ff; *ders.*, ebda. (Note 278), S. 143, 150 f. jeweils m.w.N.
280 Die Annahmen des Grundsatzes, wonach Ausnahmevorschriften nicht analogiefähig seien, wird zunehmend in Zweifel gezogen, vgl. nur *Würdinger*, AcP 206 (2006), 946, 959 ff.
281 Larenz/*Canaris*, Methodenlehre, S. 175.
282 Larenz/*Canaris*, ebda., S. 176.
283 *Krause-Ablaß*, GRUR 1962, 231; Voigtländer/Elster/*Kleine*, § 19 LUG Rn. 1, S. 115. Daher überzeugt es nicht, wenn man in jedem Fall eine Verletzung der Nutzungsrechte annimmt, die durch das Zitat gemäß § 51 UrhG gedeckt ist; so aber beispielsweise das LG München I, Urt. v. 19.1.2005 – 21 O 312/05, ZUM 2005, 407, 410 – Karl Valentin (insoweit nicht abgedruckt in GRUR-RR 2006, 7, 8); OLG Hamburg, Urt. v. 5.6.1969 – 3 U 21/69, UFITA 64 (1972), 307, 309 – Heintje. Auf verfassungsrechtlicher Ebene existiert ein ähnlicher Streit um die Frage, ob die Begriffe ‚Inhalt' und ‚Schranke' in Art. 14 Abs. 1 S. 2 GG einen Pleonasmus bilden, so v.Münch/Kunig/*Brun-Otto Bryde*, Art. 14 Rn. 51 m.w.N., oder unterschiedliche Wertungen implizieren, so *Ramsauer*, S. 73.

b. Rechtsprechung

Es entspricht der ständigen Rechtsprechung des Bundesgerichtshofs und des Reichsgerichts, urheberrechtliche Schrankenregelungen grundsätzlich eng auszulegen und sie grundsätzlich nicht analog anzuwenden.[284] Dies wird teilweise mit der äußeren Systematik des Gesetzes, dem Aufbau des Urheberrechtsgesetzes und teilweise damit begründet, dass der Urheber tunlichst angemessen an der wirtschaftlichen Nutzung seines Werks zu beteiligen sei. Dieser Grundsatz komme in § 11 S. 2 UrhG zum Ausdruck und folge aus Art. 14 Abs. 1 GG, weil die wirtschaftlichen Verwertungsrechte Inhalt des verfassungsrechtlichen Eigentums sind. Eine Beteiligung des Urhebers an der Verwertung seines Werks sei unabhängig davon, ob die Verwertung einen wirtschaftlichen Ertrag hervorbringt.[285] Zudem ergebe sich die Notwendigkeit einer engen Auslegung auch aus Art. 9 Abs. 2 RBÜ und der Art. 9, 13 TRIPS wonach die zugelassene Vervielfältigung weder die normale Auswertung des Werks noch die berechtigten Interessen des Urhebers unzumutbar beeinträchtigen dürften.[286] Einige Entscheidungen führen zur Begründung auch an, dass die Schranken zusätzlich eine Ausnahme von dem Verbotsrecht des Urhebers darstellen würden.[287]

284 BGH, Urt. v. 11.7.2002 – I ZR 255/00, GRUR 2002, 963 – Elektronischer Pressespiegel; BGH, Urt. v. 24.1.2002 – I ZR 102/99, GRUR 2002, 605 – Verhüllter Reichstag; BGH, Urt. v. 4.5.2000 – I ZR 256/97, GRUR 2001, 51 – Parfümflakon; BGH, Urt. v. 10.12.1998 – I ZR 100/96, GRUR 1999, 325, 327 – Elektronische Pressearchive; BGH, Urt. v. 16.1.1997 – I ZR 9/95, GRUR 1997, 459, 463 – CB-infobank I; BGH, Urt. v. 30.6.1994 – I ZR 32/92, GRUR 1994, 800, 802 – Museumskatalog; BGH, Urt. v. 8.7.1993 – I ZR 124/91, GRUR 1994, 45, 47 – Verteileranlagen; BGH, Urt. v. 12.11.1992 – I ZR 194/90, GRUR 1993, 822, 823 – Katalogbild; BGH, Urt. v. 6.6.1991 – I ZR 26/90, GRUR 1991, 903, 905 – Liedersammlung; BGH, Urt. v. 4.12.1986 – I ZR 189/84, GRUR 1987, 362, 363 – Filmzitat; BGH, Urt. v. 18.4.1985 – 1 ZR 24/83, GRUR 1985, 874, 875, 876 – Schulfunksendung; BGH, Urt. v. 17.03.1983 – I ZR 186/80, GRUR 1983, 562, 563 – Zoll- und Finanzschulen; BGH, Urt. v. 1.7.1982 – I ZR 119/80, GRUR 1983, 28, 29 – Presseberichterstattung und Kunstwerkwiedergabe II; BGH, Urt. v. 1.7.1982 – I ZR 118/80, GRUR 1983, 25, 26 – Presseberichterstattung und Kunstwerkwiedergabe I; BGH, Urt. v. 10.3.1972 – I ZR 30/70, GRUR 1972, 614, 615 – Landesversicherungsanstalt; BGH, Urt. v. 3.4.1968 – I ZR 83/66, GRUR 1968, 607, 608 – Kandinsky; BGHZ 11, 135, 142 f. (zu § 22a LUG); RG, Urt. v. 14.11.1936 – I 124/36, RGZ 153, 1, 23; RG, Urt. v. 5.4.1933 – I 175/32, RGZ 140, 231, 239 ff.; RG, Urt. v. 26.3.1930 – I 260/29, RGZ 128, 102, 103, 104, 113; RG, Urt. v. 22.9.1928 – I 101/28, RGZ 122, 66, 68; diese Auffassung ist herrschend in den sog. „droit d'auteur"-Ländern, vgl. *Geiger*, in: Hilty/Peukert, S. 143, 153 m.w.N.
285 BGH, Urt. v. 18.5.1955 – I ZR 8/54, GRUR 1955, 492, 496 – Grundig-Reporter; BVerfG, Beschl. v. 25.10.1978 – 1 BvR 352/71, GRUR 1980, 44, 48 – Kirchenmusik.
286 BGH, Urt. v. 16.1.1997 – I ZR 9/95, GRUR 1997, 459, 463 – CB-Infobank I.
287 BGH, Urt. v. 6.6.1991 – I ZR 26/90, BGHZ 114, 368, 371 – Liedersammlung; BGH, Urt. v. 18.4.1985 – I ZR 24/83, GRUR 1985, 874, 875 – Schulfunksendung.

Die Rechtsprechung scheute sich jedoch nicht, einzelne Schranken analog anzuwenden.[288] So wendete der Bundesgerichtshof § 51 Nr. 2 UrhG a.F. analog auf Filmzitate an.[289]

Das Bundesverfassungsgericht hatte im Vergleich zum Bundesgerichtshof weniger Gelegenheiten, sich zu dieser Frage zu äußern. Es betonte jedoch, dass die Verwertungsrechte nicht in §§ 15 ff. UrhG eingeräumt werden, um sie sodann durch die Schrankenregelungen des sechsten Abschnitts des ersten Teils des Urheberrechtsgesetzes wieder zu entziehen. Vielmehr sei dieses Vorgehen eine Frage der Gesetzestechnik, die nichts daran ändere, dass die Verwertungsrechte dem Urheber im Vorhinein nur in den durch die Schranken gezogenen Grenzen zustünden.[290]

In seinem Beschluss vom 29. Juni 2000[291] stellte das Bundesverfassungsgericht eine Leitlinie für die Auslegung urheberrechtlicher Schrankenregelungen für die Auseinandersetzung von Kunst mit vorbestehenden Werken auf. Soweit für die Auslegung hier von Bedeutung, hob das Gericht hervor, das Werk trete mit seiner Veröffentlichung bestimmungsgemäß in den öffentlichen Raum und könne dadurch zu einem eigenständigen, das kulturelle und geistige Bild der Zeit mitbestimmenden Faktor werden. Das Werk stehe dem Urheber nicht mehr allein zur Verfügung. Es löse sich mit der Zeit von der privatrechtlichen Verfügbarkeit und werde geistiges und kulturelles Allgemeingut.[292] Je mehr das vorbestehende Werk diese Funktion erfülle, desto stärker müsse sich sein Urheber eine künstlerische Auseinandersetzung gefallen lassen. Die Schrankenregelungen dienten zur Bestimmung des zulässigen Umfangs dieses Eingriffs und seien ihrerseits im Lichte der Kunstfreiheit auszulegen. Die verschiedenen verfassungsrechtlich geschützten Interessen müssten zu einem Ausgleich geführt werden. Dabei stünden sich die Interessen der Rechtsinhaber vor einer Ausbeutung ihrer Werke zu fremden kommerziellen Zwecken und das durch die Kunstfreiheit geschützte Interesse anderer Künstler gegenüber, ohne Gefahr vor Eingriffen finanzieller oder inhaltlicher Art in einen künstlerischen Dialog und Schaffensprozess zu vorhandenen Werken treten zu können. Wenn die wirt-

288 Vgl. nur BGH, Urt. v. 11.7.2002 – I ZR 255/00, GRUR 2002, 963 – Elektronischer Pressespiegel (zur analogen Anwendung von § 49 UrhG auf digitale Pressespiegel, siehe unten S. 81) und BGH, Urt. v. 17.03.1983 – I ZR 186/80, GRUR 1983, 562 – Zoll- und Finanzschulen (analoge Anwendung von § 52 Abs. 1 UrhG).
289 BGH, Urt. v. 4.12.1986 – I ZR 189/84, GRUR 1987, 362 – Filmzitat.
290 BVerfG, Beschl. v. 25.10.1978 – 1 BvR 352/71, GRUR 1980, 44, 46 – Kirchenmusik.
291 BVerfG, Beschl. v. 29.6.2000 – 1 BvR 825/98, MMR 2000, 686 – Germania 3, vgl. zu diesem Fall auch *Raue,* in: FS Nordemann, S. 327, 331 ff., der die Beschwerdeführerin vor dem Bundesverfassungsgericht anwaltlich vertrat.
292 BVerfG, Beschl. v. 29.6.2000 – 1 BvR 825/98, MMR 2000, 686, 687 – Germania 3; so auch BVerfG, Beschl. v. 25.10.1978 – 1 BvR 352/71, GRUR 1980, 44, 47 f. – Kirchenmusik; BVerfG, Beschl. v. 7.7.1971 – 1 BvR 765/66, NJW 1971, 2163, 2164 – Kirchen- und Schulgebrauch.

schaftlichen Interessen der Rechtsinhaber nur geringfügig betroffen seien, würden die künstlerischen Interessen des nachschaffenden Künstlers Vorrang haben.[293]

Vor diesem Hintergrund gab der Bundesgerichtshof seine Rechtsprechung zur grundsätzlich engen Auslegung von Schrankenbestimmungen zwar nicht auf, aber eröffnete der Rechtsanwendung Raum für eine erweiternde Auslegung, wenn dem Normadressaten der Schrankenregelung eine verfassungsrechtlich geschützte Position zur Seite stehe. Das Gericht betonte, dass unter Umständen schon bei der Auslegung der dem Urheber zustehenden Befugnisse, in jedem Fall bei der Auslegung der Schrankenbestimmung ein gesteigertes öffentliches Interesse an der Wiedergabe eines geschützten Werks berücksichtigt werden könne. Eine enge, am Gesetzeswortlaut orientierte Auslegung müsse in diesem Fall einer großzügigeren, dem Informations- und Nutzungsinteresse der Allgemeinheit Rechnung tragenden Interpretation weichen.[294] In jedem Fall seien die neben den Interessen des Urhebers durch die Schrankenbestimmungen geschützten Interessen zu beachten und ihrem Gewicht entsprechend für die Auslegung der gesetzlichen Regelung heranzuziehen.[295]

Der Entscheidung des Bundesgerichtshofs vom 11. Juli 2002[296] lässt sich zudem entnehmen, dass Schrankenvorschriften einer erweiternden Auslegung zugänglich sind, wenn dies den Interessen der Urheber dient. In dieser Entscheidung ging es um die Zulässigkeit der Erstellung von elektronischen Pressespiegeln.[297] Nach Auffassung des Bundesgerichtshofs sei bei der Auslegung des § 49 Abs. 1 UrhG zu berücksichtigen, dass die Vergütung, die für die Verwendung geschützter Werke im Rahmen eines Pressespiegels zu zahlen sei, zu einem erheblichen Anteil den Wortautoren zufließe. In der Praxis räumen die Autoren den Zeitungsverlegern umfassende Nutzungsrechte ein. So hätten die Autoren keinen Nutzen, wenn es bei dem Ausschließlichkeitsrecht bliebe. Denn dieses stehe den Verlagen zu. Wenn die Urheber weder an der Vergütung noch an dem Ausschließlichkeitsrecht partizipieren, dürfe sich die Anwendung des Rechts vor dieser Praxis nicht verschließen.

293 BVerfG, Beschl. v. 29.6.2000 – 1 BvR 825/98, MMR 2000, 686, 687 – Germania 3.
294 BGH, Urt. v. 20.3.2003 – I ZR 117/00, GRUR 2003, 956, 957 – Gies-Adler; BGH, Urt. v. 24.1.2002 – I ZR 102/99, GRUR 2002, 605, 606 – Verhüllter Reichstag.
295 BGH, Urt. v. 20.3.2003 – I ZR 117/00, GRUR 2003, 956, 957 – Gies-Adler; BGH, Urt. v. 11.7.2002 – I ZR 255/00, GRUR 2002, 963, 966 – Elektronischer Pressespiegel.
296 BGH, Urt. v. 11.7.2002 – I ZR 255/00, GRUR 2002, 963, 966 – Elektronischer Pressespiegel.
297 Diese Entscheidung erfuhr zahlreiche kontroverse Besprechungen: *Czychowski*, NJW 2003, 118 ff.; *Dreier*, JZ 2003, 477 ff.; *Waldenberger*, MMR 2002, 743 f.; *Hoeren*, GRUR 2002, 1022 ff. und ausführlich: *Glas*, S. 70 ff.

c. *Literatur*

Die Meinungen in der Literatur schlossen sich im Grundsatz der Auffassung in der Rechtsprechung an.[298] Während die Rechtsprechung, wie soeben dargestellt, teilweise davon abwich, den Aufbau des Gesetzes als Grund für diese These heranzuziehen, wird gerade dieser Aufbau in der Literatur zum Teil als dogmatisch entscheidend angesehen.[299] Vereinzelt wird auch der in Art. 5 Abs. 5 RL 2001/29/EG enthaltene Drei-Stufen-Test als Argument für eine enge Auslegung angeführt.[300] In der jüngeren Vergangenheit mehrte sich indes die Kritik an der herrschenden Auffassung.[301] Sie geht davon aus, dass es einen Grundsatz der engen Auslegung von Ausnahmebestimmungen nicht gebe.[302] Maßgeblich sei vielmehr die innere Systematik des Gesetzes, also die hinter den gesetzlichen Regelungen jeweils stehenden Wertungen. Die Befugnisse der Urheber einerseits und deren Beschränkungen andererseits seien mit diesen Wertungen, hinter denen sich regelmäßig verfassungsrechtliche Vorgaben befinden, zu lösen.[303] Insoweit werde die jüngste Rechtsprechung des Bundesgerichtshofs, wonach eine enge am Wortlaut ausgerichtete Auslegung zu weichen habe, wenn dem Adressaten der Schrankenregelung gesteigerte berechtigte Interessen zu Seite stehen, begrüßt und mitgetragen.[304]

298 Fromm/Nordemann/*Dustmann*, § 51 Rn. 1; Fromm/Nordemann/ *Nordemann*, vor §§ 44a ff. Rn. 3; *Haesner*, GRUR 1986, 854, 856; *Hoebbel*, S. 142; *Loewenheim*, GRUR 1996, 636, 641; Möhring/Nicolini/*Waldenberger*, § 51 Rn. 3; Schricker/*Melichar*, vor §§ 44a ff. Rn. 15, Schricker/*Schricker*, § 51 Rn. 8 f.; § 51 Rn. 3; Wandtke/Bullinger/*Lüft*, vor §§ 44a ff. Rn. 1, § 51 Rn. 1; v. *Gamm*, § 51 Rn. 2. *Kleine* wollte unter der Geltung des LUG § 19 LUG nicht eng auslegen, Voigtländer/Elster/*Kleine*, § 19 Rn. 1, S. 115, aber § 23 LUG (Normtext siehe oben, Note 117); *Krüger*, S. 59, 156; v. *Moltke*, S. 98; *Mues*, S. 113; *Obergfell*, KUR 2005, 46, 55; *Schack*, in: FS Schricker, S. 511, 515; *H. Seydel*, Anm. zu OLG Hamburg, Urt. v. 5.6.1969 – 3 U 21/69 – Heintje, Schulze OLGZ 104, 13, 14; das Bedürfnis zur Entlehnung von Abbildungen ginge viel weiter, als es ein Gesetz je gestatten könne, Voigtländer/Elster/*Kleine*, § 23 Rn. 2, S. 132; a.A. *Löffler*, NJW 1980, 201, 204.
299 *Brauns*, S. 27, 30; Schricker/*Melichar*, vor §§ 44a ff. Rn. 1.
300 Schricker/*Melicher*, vor §§ 44a ff. Rn. 15.
301 *Brauns*, S. 132 f.; *Dreier*, JZ 2003, 477, 478; *Geiger*, in FS Hilty, S. 77 ff.; *Hilty*, GRUR 2005, 819, 823 f.; *Hoeren*, in: FS Sandrock, S. 357, 369 ff.; *ders.*, in: FS Druey, S. 773, 774, 788 f.; *ders*, GRUR 2002, 1022, 1025 f.; Hoeren/Sieber/*Raue/Hegemann*, Teil 7.5. Rn. 13 ff.; *Kröger*, MMR 2002, 18, 19 ff.; *Leistner/Hansen*; GRUR 2008, 479, 486; *Löffler*, NJW 1980, 201, 204 f.; *Pahud*, Sozialbindung, S. 109 ff.; *Rehbinder*, ZUM 1991, 220, 225; *Rehse*, S. 60; *Rigamonti*, GRUR Int. 2004, 278, 284; Schricker/*Wild*, § 97 Rn. 23 ff; *Schweikart*, S. 109 ff.
302 Dies wird in der Diskussion unter Verweis auf vor allen *Bydlinski*, S. 81 und Larenz/*Canaris*, Methodenlehre, S. 175 f. mehrfach betont.
303 *Findeisen*, S. 82.
304 *Bornkamm*, in: FS Piper, S. 641, 649 f.; Schricker/*Melichar*, vor §§ 44a ff. Rn. 15b; Möhring/Nicolini/*Ahlberg*, Einl. Rn. 53; ablehnend *Schack*, Urheber- und Urheberver-

Ein Teil der Rechtslehre vertritt die Ansicht, dass die Schrankenregelungen grundsätzlich weit auszulegen seien.[305] Diese Auffassung geht davon aus, dass der Schutz von Werken die rechtfertigungsbedürftige Ausnahme von dem Grundsatz sei, dass Ideen grundsätzlich frei seien. Die Schranken seien Ausdruck der allgemeinen Informationsfreiheit und seien daher nach verfassungsrechtlichen Prinzipien extensiv zu verstehen.[306]

d. Berücksichtigung technischer Veränderungen

Man liest immer wieder, dass die Schranken auf neuere technische Entwicklungen nicht reagieren könnten.[307] Denn der mit der Schranke verfolgte Zweck ergebe sich allein aus der tatsächlichen und rechtlichen Lage, die der Gesetzgeber bei Erlass der konkreten Bestimmung vorfand. Zur Begründung wird etwa die Entscheidung des Bundesgerichtshofs zitiert, welche sich damit zu befassen hatte, ob die Vervielfältigung mittels Magnettonbänder von der Vervielfältigungsfreiheit im privaten Bereich gemäß § 15 Abs. 2 LUG erfasst wird.[308] Doch schon in dieser Entscheidung fragte der Bundesgerichtshof, ob durch die neuere technische Veränderung – der Erfindung des Magnetonverfahrens – ein urheberrechtlich bedeutsamer, vom Gesetzgeber nicht gesehener Interessenkonflikt geschaffen werde, dessen Lösung nicht § 15 Abs. 2 LUG entnommen werden könne.[309] Entscheidend ist dabei – und das wird bisweilen übersehen – nicht der technische Entwicklungsstand, sondern allein, ob der von dem Gesetzgeber angestrebte Interessenausgleich mit der anzuwendenden Norm bewältigt werden kann.[310] In dieser Entscheidung ging es auch nicht um eine erweiternde Auslegung des Schrankenregelung, sondern um eine teleologische Reduktion der nach dem Wortlaut des § 15 Abs. 2 LUG unproblematisch möglichen zustimmungs- und vergütungsfreien Vervielfältigungen durch Magnettonbänder. Der Bundes-

tragsrecht, Rn. 481b, der den Ansatz des Kammerbeschlusses des BVerfG für verfehlt erachtet und eine Lösung nach § 24 UrhG für systemkonform gewählt hätte, ebda., Note 78 zu Rn. 487.

305 Möhring/Nicolini/*Hoeren*, § 69d Rn. 2; *ders.*, FS Sandrock, S. 370; korrigierend: *ders.*, in: Hilty/Geiger, S. 265, 269; Schricker/*Wild*, § 97 Rn. 23.

306 So insbesondere Möhring/Nicolini/*Hoeren*, § 69d Rn. 2; *ders.*, in: FS Sandrock, S. 357, 370.

307 *Glas*, S. 92; Loewenheim/*Götting*, § 30 Rn. 5; *Mues*, S. 113; *Schrader/Rautenstrauch*, UFITA 2007, 761, 774; Schricker/*Melichar*, 2. Aufl., vor § 45 Rn. 15 mit Verweis auf RGZ 153, 1 – Rundfunksendung von Schallplatten, anders heute: Schricker/*Melichar*, vor §§ 44a Rn. 15 b.

308 Schricker/*Melichar*, vor §§ 44a ff. Rn. 15b mit Hinweis auf BGH, Urt. v. 18.5.1955 – I ZR 8/54, GRUR 1955, 492, 495 ff. – Grundig-Reporter.

309 BGH, ebda., S. 495.

310 BGH, Urt. v. 6.12.2007 – I ZR 94/05, GRUR 2008, 245 Rn. 20 – Drucker und Plotter; ebenso, wenn auch vorsichtiger, *Melichar*, Note 307.

gerichtshof sperrte sich daher nicht gegen eine Subsumtion neuer Vervielfältigungstechniken unter geltende Schrankenregelungen, sondern sah den von dem Gesetzgeber angestrebten Interessenausgleich verletzt. Denn bei Erlass des Gesetzes waren Vervielfältigungshandlungen aufwendig und kostspielig, während sie durch die Erfindung des Magnettonverfahrens nach Verkündung des Gesetzes in größerer Zahl und zu weit geringeren Preisen möglich wurden. Der Gesetzgeber rechnete deshalb vor deren Erfindung nicht mit einer größeren Zahl von Vervielfältigungen im privaten Bereich und fasste den Wortlaut des § 15 Abs. 2 LUG entsprechend weit.

2. Stellungnahme und Zwischenergebnis

Weder die Annahme, das Urheberrecht als Ausschließlichkeitsrecht sei die Regel und damit deren Einschränkung begründungsbedürftig, noch die gegenteilige These, wonach die Schutzfreiheit die Regel und die Schutzgewähr durch das Urheberrecht begründungsbedürftig seien, führen für sich allein gesehen weiter. Eine grundsätzlich enge oder grundsätzlich weite Auslegung der Schrankenregelungen ist weder geboten noch interessengerecht. Würde man sich der einen oder anderen Ansicht anschließen, bliebe unberücksichtigt, dass der Gesetzgeber bereits eine Interessenabwägung vorgenommen hat. Dort, wo er die Möglichkeit einer wirtschaftlichen Ausbeutung oder Gefährdung der Urheber erkannt hat, wird der Allgemeinheit die Nutzung des Werks zwar ohne Zustimmung erlaubt. Für die Werknutzung muss aber grundsätzlich unmittelbar oder mittelbar eine Vergütung gezahlt werden.[311] Es wird lediglich das Verbotsrecht des Urhebers eingeschränkt. Bei der Zitatvorschrift (§ 51 UrhG), der Katalogbildfreiheit (§ 58 UrhG) und der Panoramafreiheit (§ 59 UrhG) hat der Gesetzgeber jeweils zum Ausdruck gebracht, dass es grundsätzlich nicht zu einer wirtschaftlichen Nutzung des zitierten Werks kommt, indem er dessen Nutzung zustimmungs- und vergütungsfrei erlaubt. Verfehlt wäre es daher, gerade bei solchen Schrankenregelungen eine enge Auslegung vorzunehmen, die keine Vergütungspflicht vorsehen.[312] Entscheidend ist die *ratio legis*.[313] Wenn die jeweilige Schrankenvorschrift Grundrechtspositionen wie die Wissenschaftsfreiheit oder die Kunstfreiheit schützen will, ist für eine grundsätzlich enge Auslegung kein Raum. Vielmehr sind die jeweils geschützten Interessen auf Seiten der Urheber und Rechtsinhaber sowie der Zitierenden im Wege der praktischen Konkordanz zu einer möglichst großen Geltung zu verhelfen.

311 Vgl. §§ 46 Abs. 4, 47 Abs. 2 S. 2, 49 Abs. 1 S. 2, 52 Abs. 1 S. 2, 52a Abs. 3 S. 1, 52b S. 3, 53a Abs. 2 S. 1, 54, 63a UrhG.
312 So aber *Findeisen*, S. 87; *Krüger*, S. 59.
313 *Pahud*, UFITA 2000/I, 99, 134 f., 137; *Ulmer*, GRUR 1972, 323, 324.

Die Zitatvorschrift des § 51 UrhG bringt den allgemeinen Grundsatz zum Ausdruck, wonach der Urheber insbesondere dort im Interesse der Allgemeinheit freien Zugang zu seinen Werken gewähren muss, wo dies unmittelbar der Förderung der geistigen und kulturellen Werte dient, die ihrerseits Grundlage für sein Werkschaffen sind.[314] Dabei wird nicht verkannt, dass das zitierte urheberrechtlich geschützte Werk der bildenden Kunst selbst vorher nicht bestand. Denn die ihm zugrundeliegenden allgemeinen Bestandteile, die Informationen an sich, waren vor dem Schöpfungsakt vorhanden und bleiben es auch danach.[315] Insoweit ist die Auffassung in der Rechtslehre, dass die Schrankenregelungen unter Hinweis auf die Freiheit von Ideen weit auszulegen seien, verfehlt. Ideen sind und bleiben frei. Dieser Grundsatz kann daher weder für noch gegen eine enge Auslegung streiten. Bei Bildern ergibt sich indes die Besonderheit, dass eine Auseinandersetzung mit den zugrundeliegenden Informationen und Ideen nicht weiterführt. Der Zitierende von Bildern ist, anders als bei Sprachwerken, auf das Werk in seiner konkreten Form und Gestaltung angewiesen.[316] Er kann die das Werk der bildenden Künste tragenden Informationen nicht exzerpieren und gesondert darstellen.[317] Wenn im Einzelfall unter dem Deckmantel des Zitats oder der Katalogbildfreiheit wirtschaftlicher Profit erzielt werden sollte, so ist dem bei der Auslegung in diesem Einzelfall, aber nicht im Grundsatz Rechnung zu tragen.[318]

Vergleicht man die Schrankenregelungen der §§ 44a ff., 69d f., 87c UrhG miteinander, ist bemerkenswert, dass das Zitat nach § 51 UrhG als einzige Regelung die Nutzung eines fremden Werks in einem neuen selbständigen Werk erlaubt. Die übrigen Schrankenbestimmungen gestatten die Nutzung des Werks, ohne dass zwingend ein neues Werk geschaffen wird. Das Zitatrecht gemäß § 51 UrhG ist schon aus diesem Grunde nicht *per se* eng auszulegen, weil es unmittelbar neuem Schaffen förderlich ist. Das Bildzitat übernimmt eine für den Werkschöpfer wichtige Mittlerfunktion.[319] Gemeinsam mit anderen Mitwirkenden[320] vermittelt der Zitierende das zitierte Werk an sein Publikum und verhilft dem ursprünglichen Individualgut möglicherweise zu einem Kulturgut, welches

314 BT-Drs. IV/270, S. 63.
315 Darauf weist *Findeisen,* S. 74, zutreffend hin.
316 Vgl. oben, S. 30.
317 Bei Texten, die nach § 2 Abs. 1 Nr. 1 UrhG geschützt werden, sieht *Bornkamm* in der Mitteilung der enthaltenen – nicht geschützten – Gedanken, Lehren und Theorien eine Möglichkeit, die Interessen der Allgemeinheit an einem bestimmten Text zu befriedigen, in: FS Piper, S. 641, 648.
318 *Rigamonti,* GRUR Int. 2004, 278, 284, erblickt in einer grundsätzlich weiten Auslegung eine befangene Auslegung *in dubio pro auctore.*
319 Vgl. unten, S. 103 ff.
320 Verleger, Drucker, Veranstalter von Ausstellungen etc.

Ausdruck höchstpersönlicher Empfindungen und Gedanken als Orientierungspunkt für die geistige und kulturelle Auseinandersetzung der Zeit wird.[321]

Das Zitat nach Art. 10 Abs. 1 RBÜ ist in seinem Anwendungsbereich zwingend.[322] Art. 10 Abs. 1, 3 RBÜ beschränkt die Mindestrechte des zitierten Urhebers. Eine enge Auslegung kann nicht mit dem Drei-Stufen-Test in Art. 9 Abs. 2 RBÜ oder Art. 13 TRIPS begründet werden, weil dahingehend Art. 10 Abs. 1, 3 RBÜ *lex specialis* ist. Selbst das TRIPS, welches an erster Stelle seiner Präambel die Förderung der Rechte des geistigen Eigentums postuliert, verlangt in Art. 8 Abs. 2 TRIPS dem Grundsatz nach, dass der Schutz von Rechten des geistigen Eigentums nicht so weit gehen darf, dass der Technologietransfer nachteilig beeinflusst werde. Daraus folgt, dass eine grundsätzlich enge Auslegung der Zitierfreiheit gemäß § 51 UrhG unter Hinweis auf den Rechtsgedanken von Art. 13 TRIPS auch nicht zu begründen ist.[323]

Anders stellt sich die Situation bei der Panoramafreiheit (§ 59 UrhG) dar. Hier verfolgt der Gesetzgeber offenbar das Ziel, dass urheberrechtlich geschützte Werke, welche sich bleibend an öffentlichen Wegen, Straßen und Plätzen befinden, zustimmungs- und vergütungsfrei mit Mitteln der Malerei oder Graphik, durch Lichtbild oder durch Film vervielfältigt, verbreitet und öffentlich wiedergegeben werden dürfen. Werke, die sich derart der Öffentlichkeit präsentieren, sind zu einem großen Anteil der Allgemeinheit gewidmet und gewissermaßen Allgemeingut.[324] Es besteht kein Anlass einer erweiternden Auslegung, weil der Zugang zu diesen Werken schon stark erleichtert ist und die Informationsinteressen der Allgemeinheit leicht befriedigt werden können.

Die Katalogbildfreiheit (§ 58 UrhG) verfolgt verschiedene Zielsetzungen. Die Veranstalter einer Ausstellung und der Kunsthandel, denen in der Regel keine Nutzungsrechte an den Exponaten zustehen (§ 44 Abs. 1 UrhG), sollen ohne bürokratische Hemmnisse bezüglich des Rechtserwerbs mit den jeweiligen Werken für die Veranstaltung werben können. Das Bildungs- und Informationsbedürfnis des Publikums soll befriedigt werden, die Ausstellung dient der Publizität des Urhebers[325] und schließlich profitiert der Urheber eines Werks der bildenden Künste oder eines Lichtbildwerks an der öffentlichen Verkaufsveranstaltung, wenn er über das Folgerecht (§ 26 UrhG)[326] an dem Verkaufserlös beteiligt wird. Der Urheber von abgebildeten Werken partizipiert von der Katalogbildfreiheit mittelbar – soweit das Folgerecht gewährt wird –, weil seine

321 *Kirchhof*, S. 35.
322 Siehe oben, Seite 70 und zum Anwendungsbereich oben, S. 64 ff.
323 Vgl. *Ricketson/Ginsburg*, Vol. I, Rn. 13.102.
324 BT-Drs. IV/270, S. 76.
325 Siehe unten, S. 104 ff.
326 Siehe hierzu, *Lück*, GRUR Int. 2007, 884 ff.; *Weller*, ZEuP 2008, 252 ff.

Werke durch die Ausstellung an Wert gewinnen[327] und sich die Verkaufspreise seiner gehandelten Kunstwerke regelmäßig erhöhen.

Maßgeblich sind die im Einzelfall betroffenen Interessen. Wenn an der Wiedergabe eines geschützten Werks ein gesteigertes Interesse besteht, ist dies bei der Auslegung der Schrankenbestimmungen zu berücksichtigen und kann im Einzelfall dazu führen, dass die enge, am Wortlaut orientierte Auslegung einer großzügigeren, der verfassungsrechtlich geschützten Position des Bildzitierenden Rechnung tragenden Interpretation weichen muss. Nicht hinter jeder Schrankenvorschrift stehen gesteigerte Interessen, die sich insbesondere aus geschützten Grundrechtspositionen ergeben. Gesteigerte Interessen können insbesondere jene Künstler formulieren, die sich im Wege des Bildzitats mit bestehenden urheberrechtlich geschützten Werken auseinandersetzen möchten. Ähnlich verhält es sich bei Wissenschaftlern, die auf die Nutzung von Werken in besonderem Maße angewiesen sind und mit ihren Werken grundsätzlich weniger Profit erzielen als solche Publikationen, welche die breitere Masse ansprechen. Wenn man die Regelungen des Bildzitats *per se* eng auslegte, würde dies der Wissenschaft den Zugang zu Bildern erschweren. Dies hätte auch Auswirkungen auf die Wissenschaftsfreiheit (Art. 5 Abs. 3 GG), welche wie die Kunstfreiheit (Art. 5 Abs. 3 GG) vorbehaltlos gewährleistet ist. Die neue Generalklausel in § 51 S. 1 UrhG vermag die jeweils im Einzelfall betroffenen Interessen grundsätzlich zu berücksichtigen. Diese Regelungstechnik geht zwar mit einem Verlust von Rechtssicherheit einher, sie wird aber mit einem Gewinn an Flexibilität aufgewogen, die die übrigen Schrankenregelungen schmerzlich vermissen lassen. Drei Leitlinien hat der Gesetzgeber durch die Fallgruppen in § 51 S. 2 Nr. 1 bis 3 UrhG übernommen, an denen sich der Rechtsanwender orientieren kann. Die Generalklausel vermag weitere Fallgruppen aufzunehmen und die Rechtsprechung ist dazu berufen, deren Kriterien näher zu bestimmen. Auf diese Weise wird die Generalklausel mit den Jahren in der Rechtsanwendung an Rechtssicherheit gewinnen.[328] Daher überzeugt es auch nicht, wenn man die Schrankenregelungen nicht flexibel – und im Zweifel eng – gegenüber technischen Neuerungen auslegen möchte. Lediglich die Wertentscheidungen des Gesetzgebers, nicht aber der technische und gesellschaftliche *status quo*, sind für die Gerichte verbindlich. Ihre Aufgabe ist es, die Schranken im Wege teleologischer Auslegung oder Rechtsfortbildung den aktuellen Umständen anzupassen, die der Gesetzgeber nicht vor Augen hatte.[329] Dabei ist maßgeblich der Zweck

327 Siehe unten, 106 ff.
328 Siehe hierzu unten, S. 129 ff.
329 Larenz/*Canaris*, Methodenlehre, S. 153: „Indem der Auslegende zwar von den Zwecksetzungen des historischen Gesetzgebers ausgeht, diese aber in ihren Konsequenzen weiter durchdenkt und die einzelnen Gesetzesbestimmungen an ihnen ausrichtet, geht er bereits über den als historisches Faktum verstandenen ‚Willen des Gesetzgebers' und

der jeweiligen Regelung, wobei der durch den Gesetzgeber angestrebte Interessenausgleich einen Anhaltspunkt bietet. Daneben wiegen die Wertentscheidungen der jeweilig betroffenen Grundrechtspositionen schwerer. Die Entscheidung des Bundesverfassungsgerichts „Germania 3"[330] bietet daher wertvolle Leitlinien, die sich auch auf andere betroffene Grundrechte, insbesondere die Wissenschaftsfreiheit, übertragen lassen. Letztlich geht wie gesehen der pauschale Verweis auf angeblich bestehende völkerrechtliche Verpflichtungen, welche eine enge Auslegung scheinbar erfordern, häufig ins Leere.[331]

Das „Ammenmärchen"[332] und das „Dogma"[333] der engen Auslegung sind somit heute überwunden.

C. Bildzitate in der Ausstellungspraxis

Bildzitate von Werken der bildenden Kunst finden sich in großer Zahl in Sprachwerken. Der Ausstellungsbetrieb wird flankiert von verschiedenen Publikationstypen. Zu nennen sind Kunstbücher, Künstlerbücher und Museumskataloge. Sie sind voneinander abzugrenzen, um deren Abbildungen im weiteren Verlauf der Katalogbildfreiheit (§ 58 UrhG) oder dem Zitat nach (§ 51 UrhG) besser zuordnen zu können.

I. Kunstbücher, Künstlerbücher, Museumskataloge

Gemeinsam ist diesen Publikationstypen, dass sie dem Leser eine private und selbstbestimmte Rezeption von Kunst ermöglichen, die im Gegensatz zur Internetseite einer Bilddatenbank nicht veränderbar ist. Diese Bücher kommen als hochwertige Reproduktionen dem Original am nächsten. Sie ermöglichen dem Betrachter die Vermittlung von Kunst, die er sonst nur in Ausstellungen zu Gesicht bekommt.[334]

 die konkreten Normvorstellungen des Gesetzesverfassers hinaus, versteht er das Gesetz in der ihm eigenen Vernünftigkeit.".
330 Siehe oben, Note 292.
331 Siehe oben, S. 63 ff.
332 *Hilty*, GRUR 2005, 819, 824.
333 *Raue*, in: FS Nordemann, S. 327.
334 Erst die Entwicklung der Fotografie ermöglichte die Zusammenstellung von Kunstwerken aus verschiedenen Kulturen und Epochen in einem „imaginären Museum", *Malraux*, S. 10 ff.

1. Kunstbücher

Ein Kunstbuch ist ein Band mit überwiegend farbigen oder schwarz-weißen Abbildungen künstlerischer oder architektonischer Werke sowie einer populärwissenschaftlichen oder kunsthistorischen Einführung, die einen Werk- oder Interpretationszusammenhang dokumentiert. Das Bild steht im Vordergrund.[335]

2. Künstlerbücher

Künstlerbücher werden von Künstlern gestaltet. Zwischen den Jahren 1890 und 1930 entstanden im Futurismus, Dadaismus und Konstruktivismus künstlerische Bücher, bei denen die Typographie, das Material, die Drucktechnik, die Gestaltung u.a. nicht primär der Vermittlung von Informationen diente, sondern eine eigenständige künstlerische Aussage formulierte.[336] Das Künstlerbuch bleibt im Gegensatz zum Buchobjekt lesbar, da sich der Inhalt über das Blättern dem Betrachter erschließt. Das Künstlerbuch verfolgt nicht primär illustrative Zwecke.[337]

3. Museumsausstellungskataloge

a. Ausstellungskataloge

Ausstellungskataloge sollen die Auswahl der ausgestellten Kunstgegenstände und das Konzept der Ausstellung dokumentieren und veranschaulichen. Sie sind keine unabhängigen Publikationen, sondern sind direkt Ausstellungen zugeordnet. Heute verfolgen sie über ihren Anlass der konkreten Ausstellung hinaus einen wissenschaftlichen Anspruch zu dem jeweiligen Thema.[338] Ausstellungskataloge erfüllen eine wichtige Funktion bei der Kunstvermittlung, wobei zwei Punkte im Vordergrund stehen: Erstens informiert er den Besucher über die Zusammenstellung der Ausstellungspräsentation, indem er die Exponate auflistet und deren Urheber, Titel, Fotografen und gelegentlich deren Eigentümer erwähnt. Er erteilt Auskunft über den akademischen Rang des Künstlers, über Entstehungsjahr, Technik, Format und Inhalt. Zweitens wird die Ausstellung dokumentiert, erinnerbar und ihrer Zeitgebundenheit durch die Fixie-

335 *Rautenberg*, S. 312; ein Beispiel aus der jüngeren Vergangenheit ist das Buch: *Karsten Müller* (Hrsg.), Mariella Mosler. Volapük, Hamburg 2008. Die gleichlautende Ausstellung war im Ernst Barlach Haus in Hamburg v. 10.8. bis zum 12.10.2008 zu sehen.
336 Z.B. Lautdichtung, visuelle Poesie oder figurale Schriftflächen.
337 *Rautenberg*, S. 313.
338 *Rautenberg*, S. 293; krit. zu dieser Funktion, *Börsch-Supan*, in: Schöndruck-Widerdruck, S. 136 ff.

rung enthoben.[339] Diese beiden Funktionen, Information und Dokumentation, konstituieren die Minimalform des Ausstellungskatalogs.[340] Vermutlich sind Vorstufen des Ausstellungskatalogs die seit dem 16. Jahrhundert in Mode gekommenen Sammlungsinventare und vor allem die Verzeichnisse und Ankündigungen[341] von Versteigerungen und Lotterien im niederländischen Kunsthandel.[342]

Die ersten gedruckten Ausstellungskataloge, die im 17. Jahrhundert in Paris erschienen, beschränkten sich auf diese beiden grundlegenden Funktionen. Am Ende des 17. Jahrhunderts erfüllten Ausstellungskataloge zusätzlich die Aufgabe der Wissensvermittlung, indem sie programmatisch angelegte Vorworte enthielten und die ausgestellten Werke ausführlich durch Texte beschrieben. Die Ausstellungskataloge traten als Vermittlungsinstanz zwischen Kunstwerk und Betrachter und leiteten hierdurch ihre Rezeption ein.[343] In den Akademieausstellungen des 18. Jahrhunderts in Paris[344] war der Besuch des Salons kostenlos, aber am Eingang wurden die Kataloge vertrieben. Da die Werke innerhalb der Ausstellungen lediglich mit Nummern versehen waren, gaben allein die Kataloge Hinweise zu den gezeigten Exponaten.[345] Es darf auch nicht vernachlässigt werden, dass eben jene Ausstellungskataloge die Entwicklung der französischen Kunst des 18. Jahrhunderts in hohem Maße ermöglichten. Die flüchtigen Erscheinungen in den einzelnen Ausstellungen können rekonstruiert und die gezeigten Gemälde und Plastiken identifiziert werden.[346]

Ausstellungskataloge[347] im hier verwendeten Sinne werden vom Veranstalter herausgegeben.[348] Andere Kataloge, die sich nur an eine aktuelle Ausstellung anlehnen, werden hier den Kunstbüchern zugeordnet.[349] Denn § 58 Abs. 1 UrhG privilegiert lediglich den Veranstalter einer Ausstellung. Dasselbe gilt für Kata-

339 *Cramer*, S. 43.
340 *Cramer*, ebda.
341 lat. *catalogus* = Ankündigung, Verzeichnis.
342 *Koch*, S. 149.
343 *Cramer*, S. 44, 48.
344 Die Pariser Kunstverwaltung veranstaltete während der fast 90 Jahre währenden staatlichen Salonära 62 Salons. *Kemle*, S. 14, fasst sie als den Beginn der klassischen Kunstmesse auf. Denn im 19. Jahrhundert wurde das Salonbild weltweit ein Qualitätsbegriff. Hauptumschlagsplatz für Gemälde war der Salon selbst.
345 *Koch*, S. 150.
346 Vgl. *Koch*, S. 143 ff., 174 ff..
347 Vgl. *Corsten/Pflug/Schmidt-Künsemüller*, S. 178 f.
348 Anders wohl *Mercker*, Katalogbildfreiheit, S. 45.
349 Der Taschen Verlag profitierte von Ausstellungen internationaler Museen, die während der 1980er und 1990er Jahre Retrospektiven zu wichtigen Künstlern mit zahlreichem Besucherzulauf realisieren konnten. Im Programm des Verlages erschienen Bände zu den Themen Futurismus, Wien um 1900, Expressionismus, Pop Art, Jugendstil/Art Nouveau u.a., die sich an zeitgleich wandernde Ausstellungen anlehnten, erwähnt bei *Philippi*, S. 66, 100.

loge, die von einem Verlag für eine Buchhandelsausgabe mit Vergleichsabbildungen versehen werden, die nicht in der Ausstellung zu sehen waren.[350] Der Ausstellungskatalog beschränkt sich auf die Abbildungen der ausgestellten Werke und er muss dem Ausstellungszweck unterworfen sein.

b. Sonder- oder Wechselausstellungskataloge

Sonder- oder Wechselausstellungen sind zeitlich begrenzte Ausstellungen, die im Wesentlichen aus Werken bestehen, die nicht zum Bestand[351] des Museums gehören. Ausstellungskataloge zu Sonderausstellungen dominieren die gegenwärtige Ausstellungspraxis. Das liegt daran, dass (interessante) Sonderausstellungen mehr Besucher anlocken als Dauerausstellungen. Dies zeigen Befragungen von Museen in Deutschland, welche das Institut für Museumskunde der staatlichen Museen zu Berlin Preußischer Kulturbesitz veröffentlichte. Seit dem Jahr 2004 wird auch nach den Gründen für das Absinken oder Steigen von Besucherzahlen gefragt. Die Ergebnisse zeigen, dass eine Steigerung der Besucherzahlen unabhängig von der Museumsart und Größe erreicht werden konnte, wenn das Museum einen „besonderen Anlass" bot. Als Grund für eine erhöhte Anzahl von Besuchern werden von den Museen an erster Stelle „große Sonderausstellungen" genannt.[352]

c. Bestandskataloge

Museumskataloge, die Informationen zum Bestand eines Museums bieten, sind den Ausstellungskatalogen zahlenmäßig unterlegen. Zum Bestand eines Museums gehören auch Werke, die dem Museum aufgrund langfristiger Leihverträge zur Verfügung stehen. Ausstellungskataloge haben ihnen den Rang abgelaufen.[353] Die Gründe hierfür sind vielfältig und auch finanzieller Natur. Denn im Bereich der bildenden Kunst ist die Förderung von Ausstellungen eine der häufigsten Formen des Kunstsponsorings.[354] Regelmäßig beteiligt sich ein Sponsor an den Kosten für Planung, Organisation und Durchführung der Ausstellung, wobei hierzu auch der Ausstellungskatalog und dessen Begleitpublikationen gehören.[355] Teilweise erwirbt der Sponsor auch ein Kunstwerk und stellt es dem

350 Vgl. *Philippi*, S. 98.
351 Siehe ebda., S. 90
352 *Institut für Museumskunde*, H. 60, S. 11 f.
353 *Börsch-Supan*, Kunstmuseen in der Krise, S. 54 ff.
354 *Witt*, S. 102 f. Die Deutsche Bank AG unterhält eine feste Kooperation mit der Guggenheim Foundation und die UBS AG mit der Londoner Tate Modern. Kulturförderung schafft Vertrauen. Kunden einer Bank, die um die Kulturförderung ihrer Bank wissen, vertrauen ihr signifikant mehr und fühlen sich ihr stärker verbunden, *Kiehling*, Die Bank 3/2008, 32.
355 *Pluschke*, S. 81.

Museum als (Dauer-) Leihgabe zur Verfügung.[356] Für die finanzielle Unterstützung wird regelmäßig vereinbart, dass der Name des Sponsors auf Plakaten, Eintrittskarten, im Ausstellungskatalog und übrigen Begleitpublikationen, im Internet und im Falle der Leihgabe auch neben dem Exponat erwähnt wird.[357] Die Sonder- und Wechselausstellungskataloge profitieren wegen ihrer besseren finanziellen Ausstattung deshalb mehr als Bestandkataloge von den wissenschaftlichen Mitarbeitern der Museen.[358]

4. Versteigerungskataloge

Der Versteigerungskatalog eines Auktionshauses bildet die zur Versteigerung eingelieferten Kunstwerke farbig oder schwarz-weiß ab. Es werden genannt der Name des Künstlers, das Material, die Maße und Hinweise gegeben zur Signatur, der Rückseite (des Gemäldes oder der Fotografie), dem Zustand des Objekts, zur Provenienz und zu vergangenen Ausstellungen.

5. Galerie-, Kunsthandels- und Kunstmessekataloge

Galerie-, Kunsthandels- und Kunstmessekataloge werden von privaten und nicht wie Museumskataloge von öffentlichen Institutionen herausgegeben. Sie richten sich nicht an die breitere Öffentlichkeit, sondern an ein interessiertes Fachpublikum im weiteren Sinne: Sammler, potenzielle Käufer, Künstler, Kritiker und andere Interessierte.[359] Diese Kataloge dienen vor allem dem Absatz der dort abgebildeten Werke und richten sich daher an die Teilnehmer des Kunstmarkts. Zwar enthalten die Kataloge auch Hintergrundinformationen zu dem abgebildeten Werk oder zu dem Künstler, aber der Aspekt der Kunstvermittlung tritt gegenüber dem wirtschaftlichen Interesse des Anbieters stark in den Hintergrund. Der jeweilige Anbieter nutzt diese Form auch, um junge Künstler bekannt zu machen und den Marktwert seiner Werke zu steigern. Dementsprechend hochwertig sind die Kataloge gestaltet. Aufgrund der hohen Druckkosten ist die Begleitung von Ausstellungskatalogen außerhalb des musealen Bereichs seltener

356 *Witt*, S. 100.
357 Stellvertretend für viele andere Sponsoringaktivitäten sei das Engagement von ‚e·on Hanse' bei der Hamburger Kunsthalle erwähnt, welches u.a. die Mark Rothko Ausstellung v. 16.5. bis zum 14.9.2008 mit ermöglichte und dessen Logo z.B. auf dem Ausstellungsplakat und im Katalog abgebildet ist.
358 *Börsch-Supan*, Kunstmuseen in der Krise, S. 56. Ein Bestandskatalog der neueren Zeit ist jener von *Klemm*, der eine der bedeutenden Sammlungen italienischer Handzeichnungen in Europa erläutert, welche der Hamburger Kunsthalle bewahrt wird.
359 *Cramer*, S. 155; *Mercker*, Katalogbildfreiheit, S. 49.

geworden.³⁶⁰ Die Galeristen verlangen für ihre Galeriekataloge häufig einen Druckkostenzuschuss von den Künstlern, um die hohen Produktionskosten nicht allein tragen zu müssen.³⁶¹

II. Untersuchung der Ausstellungspraxis

Der Leihverkehr von Kultur- und Kunstgegenständen bietet zahlreiche rechtliche Probleme.³⁶² Es stellen sich Versicherungs- und Haftungsfragen bei Beschädigung³⁶³ oder Verlust der Leihgabe, die Berechtigung von Herausgabeansprüchen von Privatpersonen oder Staaten.³⁶⁴ Diese Untersuchung der Vertragspraxis widmet sich diesen Themen nicht, sondern allein den Reproduktionsklauseln in Leihverträgen. Diese Wahl erscheint deshalb besonders lohnenswert, weil sich die Ausstellungspraxis konzentriert mit Fragen beschäftigt, die hier in der Untersuchung gestellt werden: Wie weit reicht die Abbildungsfreiheit von Kunstwerken? In welchem Verhältnis stehen vertragliche (einschränkende) Vereinbarungen zwischen dem Eigentümer des Kunstwerks als Leihgeber und dem Leihnehmer zu §§ 51, 58 und 59 UrhG? Wie ist wiederum deren Verhältnis zu §§ 903, 1004 BGB und dem Hausrecht³⁶⁵ des Leihnehmers?

1. Bewertungsgrundlagen

Die Untersuchung der Vertragspraxis prüft die Rechtswirklichkeit und hat dabei den Grundsätzen der sogenannten Rechtstatsachenforschung zu folgen.³⁶⁶

360 *Mues*, Note 186 auf S. 56, der die Druckkosten auf ca. 5.000 bis 10.000 EUR beziffert.
361 *Mercker*, Katalogbildfreiheit, S. 50.
362 Siehe hierzu die Untersuchungen von *Boor; Keinath*, in: Hoeren/Holznagel/Ernstschneider (Hrsg.), S. 299 ff. und *Kühl*.
363 Siehe hierzu aus jüngster Zeit, OLG Rostock, Urt. v. 5.3.2007 – 3 U 103/06, NJOZ 2007, 4885: Der Künstler begehrte vom Entleiher wegen der Beschädigung eines lebensgroßen Modells einer Bronzestatue eines Knaben auf einem Pferd Schadenersatz. Das Gericht nahm eine Verletzung der Sorgfalts- und Obhutspflichten des Entleihers an und verneinte urheberrechtliche Ansprüche nach § 97 Abs. 1 UrhG.
364 *Boor*, S. 33 untersucht die Figur der rechtsverbindlichen Rückgabezusage eines Staates, welche bekannt ist unter der Rechtsfigur des ‚Freien Geleits' für Kunstwerke; *Jayme*, Das Freie Geleit für Kunstwerke, vgl. hierzu auch *ders*., UFITA 2008/II, 313, 335; *ders./Geckler*, IPRax 2000, 156 f; *Weller*, Vand. J. Transnat'l L. 38 (2005), 997 ff.
365 Zur rechtlichen Einordnung des sog. Hausrechts, siehe unten, S. 218 ff.
366 *v. Falckenstein*, in: Chiotellis/Fikentscher (Hrsg.), S. 77 ff.; *Hartwieg*, S. 65 ff.; *Pieger*, in: Chiotellis/Fikentscher (Hrsg.), S. 127 ff.

a. Methodik der Rechtstatsachenforschung

Die Rechtstatsachenforschung wird hier als ergänzendes Mittel für die unverändert von der juristischen Fragestellung beherrschte Untersuchung verstanden. Die empirischen Ergebnisse sollen die rechtlichen Fragen ergänzen und absichern.[367]

b. Untersuchungsgegenstand

Den Untersuchungsgegenstand bildet die Frage, wie Museen und ihre Vertragspartner die Reproduktionsfrage von Kunstgegenständen als Leihgaben mit Dritten als Leihnehmer oder als Leihgeber in Leihverträgen vereinbaren. Diese Fragestellung ist deskriptiver Natur. Die Ergebnisse sollen es ermöglichen, den tatsächlichen Umgang mit Reproduktionen und Bildzitaten mit den Vorgaben der §§ 51, 58, 59 UrhG und den Befugnissen des Eigentümers des Kunstgegenstandes (§§ 862, 1004 BGB) bzw. dem Hausrecht des Museums zu vergleichen.

In erster Linie hat sich der Verfasser für die Inhaltsanalyse schriftlicher Leihverträgen bedient. In zweiter Linie wurden Geschäftsführer, Direktoren und vor allem Registrare[368] in Interviews befragt. Letztere sind regelmäßig für den Leihverkehr und die Bildrechte zuständig.

Einige Häuser waren aus Vertraulichkeitsgründen nicht bereit, dem Verfasser ihre vertraglichen Vereinbarungen für eine Auswertung zur Verfügung zu stellen. Es gab jedoch glücklicherweise eine Vielzahl von Museen, die dem Verfasser in persönlichen Gesprächen Auskünfte erteilten, ihm ihre vertraglichen Vereinbarungen zur Auswertung überließen oder Einsicht gewährten, um eine zuverlässige Untersuchung der Leihverträge im Hinblick auf die Reproduktionsklauseln zu ermöglichen.[369] Des Weiteren wurden einzelne im Internet

367 *v. Falckenstein*, ebda. (Note 365), S. 77, 82: Die andere Form der rechtstatsächlichen Untersuchungen aufgrund einer als empirische Rechtssoziologie verstandenen Rechtstatsachenforschung verlangt interdisziplinäre Arbeit von Juristen und Rechtssoziologen. Kennzeichnend für Projekte dieser Art ist insbesondere, dass die spzifisch juristische Fragestellung einer integrierten Bestimmung des Untersuchungsgegenstands und der darauf bezogenen Fragestellungen weicht.

368 Dieser Beruf entstand nach dem Zweiten Weltkrieg, als die Zahl der Ausstellungen zunahm und Sammlungen vergrößert wurden. Die Berufsbezeichnung stammt aus den Anfängen, als es insbesondere darum ging, den Besitz von Museen, Galerien und Privatsammlungen zu vergrößern. Heute beschäftigen sich Registrare mit sämtlichen Aufgaben, die mit der Bewegung von Kunstwerken anfallen, vgl. www.registrars-deutschland.de und www.swissregistrars.ch.

369 Die Gesprächspartner und Museen bestanden auf eine vertrauliche Behandlung ihrer Daten, weshalb von wörtlichen Zitaten einzelner Vertragsklauseln bzw. dem Abdruck einzelner Leihverträge abgesehen wurde.

veröffentlichte Leihverträge[370] und der Standardvertrag der VG Bild-Kunst mit den Museen[371] zur Auswertung herangezogen. So konnten neben den in persönlichen Gesprächen gewonnenen Informationen insgesamt fast 140 Leihverträge über das Kunstwerk selbst oder seine Fotografien in Schriftform ausgewertet werden.

2. Praxis der Leihverträge im Hinblick auf Reproduktionsklauseln

a. Erscheinungsformen von Reproduktionen

Es gibt kaum eine Ausstellung von Rang und Namen, die ohne internationale Leihgaben auskommt.[372] Das vermeintlich bekannteste Kunstwerk der Ausstellung wird in der Regel auf einem Plakat abgedruckt und schmückt die Werbeflächen der Stadt[373], die Internetseite des Museums und möglicherweise dessen E-Mail Newsletter. Anzeigen werden in Kunstzeitschriften veröffentlicht, Faltblätter und Einladungen zur Ausstellung sollen Besucher anlocken, teilweise verschönern auch Abbildungen ausgestellter Werke die Eintrittskarten und Postkarten und nicht zuletzt werden die ausgestellten Werke in dem Ausstellungskatalog abgebildet. Auf dem Weg dorthin müssen die Vorlagen beschafft und die Bildrechte eingeholt werden. Einige größere Häuser nutzen den Markt mit Reproduktionen[374] oder haben eine eigene Fotografiestelle.[375] Die überwiegende Mehrheit der Museen greift indes auf fremde Fotografien zurück.[376]

370 Siehe zum Beispiel den Leihvertrag zwischen der Bundesanstalt für vereinigungsbedingte Sonderaufgaben und den fünf neuen Bundesländern sowie dem Land Berlin (Drs. 2/789 v. 14.9.1995 des Landestags Mecklenburg-Vorpommern), in dem es in Art. 9 Abs. 2 heißt: „Der Entleiher ist berechtigt, die Leihgaben wie seine eigenen Sammlungsgegenstände zu behandeln, daß heißt auch, selbst zu restaurieren und fotografisch zu reproduzieren. Rechte Dritter bleiben hiervon unberührt."
371 Dieser Vertrag wird gesondert behandelt, siehe unten S. 99.
372 *Weller,* FAZ v. 25.11.2005, Nr. 275, S. 35.
373 Nach Auskunft eines Kunstsammlers wurde sein ausgeliehenes, nicht gemeinfreies Gemälde als Plakat unter Berufung auf die Katalogbildfreiheit (§ 58 UrhG) von der Veranstalterin der Ausstellung werbend gezeigt.
374 Z.B. kooperiert die Gemäldedatenbank Arthotek (www.arthotek.de) mit der Bayerischen Staatsgemäldesammlung München. Die Hamburger Kunsthalle kooperiert exklusiv mit der Bildagentur Preußischer Kulturbesitz (www.bpk-images.de), welche die administrative Abwicklung von Bildanfragen der Hamburger Kunsthalle übernommen hat. Die Bildagentur Preußischer Kulturbesitz verfügt des Weiteren über digitale Bilddaten von Kunstwerken der Bayerischen Staatsgemäldesammlungen (Alte Pinakothek, Neue Pinakothek, Pinakothek der Moderne und die Staatsgalerie im Neuen Schloss Bayreuth), Staatliche Museen zu Berlin – Preußischer Kulturbesitz, Staatliche Kunstsammlungen Dresden, Museum der bildenden Künste Leipzig und die Stiftung Preußische Schlösser und Gärten Berlin-Brandenburg.

b. Inhaltliche Ausgestaltung der Reproduktionsklauseln

Die Untersuchung der vertraglichen Praxis zeigt, dass schriftliche Vereinbarungen zwar oft als Mustervertrag vorliegen, aber selten ausdifferenziert formuliert sind. Die Reproduktionsfrage der Leihgegenstände wird aber in jedem der untersuchten Verträge, ob ausführlich oder nicht, erwähnt und vereinbart.

aa. Reproduktion des Leihgegenstands

(1.) Reproduktion durch den Leihnehmer

Die überwiegende Mehrheit der Verträge enthält eine Klausel, nach der es grundsätzlich erst einer gesonderten ausdrücklichen Genehmigung des Leihgebers bedarf, das Kunstwerk zu reproduzieren.[377] In einigen Verträgen werden hiervon Ausnahmen vorgenommen, wobei in erster Linie Reproduktionen im Ausstellungskatalog und in zweiter Linie solche im Rahmen der Berichterstattung durch die Presse oder der Öffentlichkeitsarbeit des Leihnehmers erlaubt

375 Z.B. die Royal Museums of Fine Arts of Belgium, www.fine-arts-museum.be/site/EN/frames/F_photo.html.
376 Aus tatsächlichen Gründen werden Werke von bestimmten Künstlern gemieden. An die Werke von *Oskar Schlemmer* traue sich nach Angabe eines Museumsmitarbeiters kaum einer heran. Hintergrund sind die Erbstreitigkeiten zwischen der Erbengemeinschaft bestehend aus der Nichte *Oskar Schlemmers Janine* und seiner Tochter *Ute-Jaina* und ihrem Sohn *Raman*. Für Kunsthistoriker ist die Reproduktion von seinen Werken ein zentrales Problem. In der Vergangenheit ließen Museen ostentativ leere Seiten im Katalog, wo Schlemmer-Bilder zu sehen sein sollten, *Kaufmann*, Kunstzeitung 151, S. 19. Siehe zu dem Streit seiner Erben auch *H.-J. Müller*, FAZ v. 22.11.2008, Nr. 274, S. 43; *ders.*, FAZ v. 2.5.2008, Nr. 102, S. 36. Die persönlichen und wirtschaftlichen Beziehungen zu den Rechteinhabern spielen freilich in der Praxis eine Rolle, vgl. *W. Schulz*, ZUM 1998, 221. Sie haben aber keinen Einfluss auf die rechtliche Bewertung.
377 Der Musterleihvertrag der Schweizerischen Vereinigung der Kunstsammler, abgedruckt bei Mosimann/Renold/Raschèr, Anh. 8.2., enthält unter Ziff. 6.2. S. 1 folgende Klausel: „Von der Leihgabe dürfen Fotografien (inkl. Pressedokumentationen), Karten, Videos, Film- und Fernsehaufnahmen, digitale Bildverarbeitungen und andere Reproduktionen nur mit ausdrücklicher Genehmigung des Leihgebers hergestellt werden.". Der Mustervertrag der Kultusministerkonferenz (Anlage 1 zu deren Beschluss v. 25.6.1992 betreffend die Grundsätze und Gebühren für das Fotografieren in Museen/Sammlungen für gewerbliche Zwecke und für die Verwendung von Fotos zur Reproduktion) formuliert unter A. eine Erlaubnis zum Fotografieren für eine bestimmte Person und aufgeführte Sammlungsobjekte (I.), im Beisein eines Mitarbeiters des Museums (II.) unter Einhaltung von Bedingungen (III.). Zu letzteren gehört u.a., dass bei jeder Reproduktion der Aufbewahrungsort des Originals anzugeben ist (1.), dem Museum ein entschädigungsloses Reproduktionsrecht einzuräumen ist, welches nur mit Genehmigung des Museums an Dritte weitergegeben werden darf (2.-3.).

werden.[378] Zusätzlich wird dem Leihnehmer gestattet, das Werk im Katalog und/oder in begleitenden Publikationen zu reproduzieren. Nicht selten wird dabei offengelassen, was unter „begleitenden Publikationen" zu verstehen ist. Vereinzelnd wird darunter jede Publikation verstanden, die im Zusammenhang mit der Ausstellung steht, sowie Archivmaterial und solches, welches der Ausbildung dient oder die Ausstellung audiovisuell dokumentieren soll. Andere Leihgeber verbieten Reproduktionen von der Leihgabe ausnahmslos, um sodann darauf zu verweisen, dass Reproduktionen des Leihgebers zu den üblichen Konditionen erhältlich sind.

Andere differenzieren danach, ob die Reproduktion kommerziellen Zwecken dient[379], und erlauben die Vervielfältigung für nichtkommerzielle Zwecke. Es gibt auch vereinzelte Vereinbarungen, die Reproduktionen lediglich zu dem Zweck vorsehen, den Zustand der Leihgabe zu dokumentieren.

Sehr selten wurde vereinbart, dass die Leihgabe zu Bildungszwecken fotografiert werden durfte.

Teilweise wird auch nach dem Aufnahmemedium unterschieden. Fotografische Reproduktionen zu nichtkommerziellen Zwecken werden demnach erlaubt, aber das Filmen auf Video, Kassetten oder anderen Datenträgern ist unabhängig von dem verfolgten Zweck verboten.

Nach Maßgabe einiger Verträge ist es dem Leihnehmer verboten, die Leihgabe ohne Genehmigung des Leihgebers zu reproduzieren, wobei der Leihgeber dem Leihnehmer ein Ektachrom[380] der Leihgabe gegen Zahlung eines Entgelts zur Verfügung stellt. Unter Reproduktionen werden zuvörderst Fotografien und Filmaufnahmen verstanden. Teilweise werden sonstige Kopien, Dias, Fernseh-, Röntgen- und Infrarotaufnahmen gesondert erwähnt.

378 Ziffer 6.5. des Musterleihvertrags für eine befristete Leihe innerhalb der Bundesrepublik Deutschland (Empfehlung der Kultusministerkonferenz v. 5.11.1976): „Von den überlassenen Gegenständen dürfen Abbildungen aller Art nur mit ausdrücklicher schriftlicher Genehmigung des Verleihers angefertigt werden. Ausgenommen sind Abbildungen zum Zweck der Information für und über die Ausstellung, insbesondere für Kataloge."
379 Der Beschluss der Kultusminsterkonferenz v. 15.6.1992 (siehe Note 377), welchen gemäß dessen Ziffer 1. die Träger der staatlichen Museen und Sammlungen in ihre Richtlinien aufnehmen sollen, bestimmt in Ziffer 1. a): „Das Fotografieren in Museen für gewerbliche Zwecke darf nur mit besonderer Erlaubnis des Museums und unter strikter Einhaltung aller sicherheitsbezogenen und konservatorischen Vorschriften erfolgen. Dabei sollte möglichst auf erfahrene Museumsfotografen zurückgegriffen werden." In der Anlage 2 zu diesem Beschluss heißt es unter II. 1. „Zu Ziffer 1. a): „Fotografieren für gewerbliche Zwecke" bedeutet zu „Erwerbszwecken".
380 Der Produktname „Ektachrom" für einen Fotofilm von Kodak, der zum ersten Mal Innenaufnahmen ohne Blitzlicht ermöglichte und sich zum Abfotografieren von Kunstgegenständen eignet, wurde zum Gattungsbegriff und wird zur Bezeichnung von Reproduktionsfotografien von Kunstwerken verwendet.

Regelmäßig wird vereinbart, dass Fotografien lediglich ohne Blitzlicht angefertigt werden dürfen. Soweit die Leihgabe anderen Lichtquellen ausgesetzt wird, sind Grenzwerte von 50-200 Lux einzuhalten. Vereinzelt enthalten die Verträge auch eine Richtlinie für die Lichteinwirkung auf die Leihgabe, wonach die Lichtquelle nicht mehr als 1.200 Watt übersteigen, Licht so wenig wie möglich und maximal für fünf Minuten auf die Leihgabe einwirke dürfen. Einige Verträge enthalten die weitere Einschränkung, dass durch Aufnahmen bzw. Beleuchtung keine Erwärmung der Kunstwerke oder der Raumtemperatur eintreten dürfe.

Einige Verträge sehen vor, dass die Werke nicht in besonderen Situationen fotografiert werden dürfen; erwähnt werden Fotografieren ohne Rahmen, alleinstehend oder auf dem Boden, beim Ver- oder Auspacken, An- oder Abhängen, Transport oder wenn der Transporteur die Sicherheit des Leihgegenstands beeinträchtigt sieht. Teilweise wird der Leihnehmer verpflichtet, die Reproduktionen nur selbst, unter seiner Aufsicht oder in den Räumen des Leihgebers durchführen zu lassen, damit die Sicherheitsbedingungen eingehalten werden und die äußeren Einflüsse auf das fotografierte Kunstwerk den vereinbarten Bestimmungen entsprechen.

Hinsichtlich der Farbe wird regelmäßig erlaubt, Fotografien in Schwarzweiß oder Farbe anzufertigen.

(2.) Reproduktion durch die Öffentlichkeit

Es ist auffallend, dass die ganz überwiegende Anzahl der Klauseln das Fotografieren durch die Museumsbesucher oder andere Personen nicht ausdrücklich regelt. Da aber die Mehrheit der Vereinbarungen als Verbot mit Erlaubnisvorbehalt formuliert ist, dürfen andere als die genannten Personen die Leihgaben nicht fotografieren. Dies hat regelmäßig zur Folge, dass die Besucher die Werke nicht fotografieren dürfen.[381]

(3.) Quellenangabe und Belegexemplare

Neben diesen Reproduktionsfragen wird häufig vereinbart, wie der Leihgeber im Katalog genannt werden möchte; erwähnt werden muss regelmäßig der Name des Künstlers, der Titel des Werks, das Entstehungsjahr, Material und Technik, die Signatur und die Maße.

381 Den Museumsbesuchern der Kunsthalle Hamburg war es verboten, in der Ausstellung „Mark Rothko. Die Retrospektive" in der Zeit v. 16.5. bis 14.9.2008 in der Galerie der Gegenwart zu fotografieren. Im übrigen Teil der Kunsthalle galt das Verbot nicht.

Grundsätzlich verpflichtet sich der Leihnehmer, mindestens ein Belegexemplar[382] des Ausstellungskatalogs dem Leihgeber zu übersenden. Teilweise gilt dies auch für alle sonstigen Publikationen, die im Zusammenhang mit der Ausstellung stehen.

bb. Reproduktion der Reproduktionsfotografie

Neben dem Leihgegenstand wird das Ektachrom von dem Leihgeber zumeist mit verliehen. Diese Fotografien sind Gegenstand weiterer Vereinbarungen. Wenn Ektachrome nicht oder in unzureichender Qualität vorhanden sind, werden die Werke fotografiert, wobei regelmäßig der Leihnehmer die Herstellungskosten zu tragen hat.[383] Ektachrome werden im Gegensatz zu digitalen Bilddaten häufiger verwendet. Wenn digitale Bilder auf der Internetseite veröffentlicht werden dürfen, hat dies in einer geringen Auflösung zu erfolgen.[384]

382 Musterleihvertrag der Kultusministerkonferenz (siehe Note 378), Ziffer 6.7.: „Der Entleiher ist verpflichtet, unmittelbar nach Erscheinen eines Ausstellungskatalogs oder jeder eigenen Publikation, die die entliehenen Gegenstände erwähnt, Exemplare (mindestens 2) dem Verleiher kostenlos zu übermitteln."

383 Beschluss der Kultusministerkonferenz v. 25.6.1992 (siehe Note 379), Ziffer 2.: „Für die Erhebung von Gebühren sollten folgende Gesichtspunkte maßgebend sein:
a) Ausgleich direkter Kosten wie Fotografen- und Versandkosten (auch Film-, Papierkosten einschließlich der vom Museum zu tragenden Kosten nach dem Künstlersozialversicherungsgesetz, usw.). Diese Kosten werden sofort in Rechnung gestellt; in der Regel wird Vorauskasse verlangt. Dazu kommen solche Bearbeitungskosten, die durch das Heraussuchen der Fotos, Motive usw. sowie durch direkte Bearbeitung entstehen; hier empfehlen sich pauschalierte Beträge wie in der gewerblichen Wirtschaft üblich.
b) Nutzungshonorare, die dem Museumsträger als Eigentümer wie jedem privaten Eigentümer zustehen. Dieser Teil der Gebühren bedeutet auf den ersten Blick eine zusätzliche Einnahme (und kann es auch sein). Oft deckt er aber lediglich verdeckte Kosten wie z.B. die Betreuung usw. von Kunstwerken, die oft nur unter Mitwirkung eines Wissenschaftlers oder eines Restaurators zum Fotografieren freigegeben werden können, sowie andere Personalkosten. Es empfiehlt sich, dieses Nutzungshonorar nach Art und Umfang der Nutzung zu staffeln. Hier können die Preisempfehlungen der Mittelstandsgemeinschaft Foto-Marketing, die jährlich überarbeitet werden, eine Richtschnur sein."
Der Mustervertrag der Kultusminsterkonferenz (siehe Note 377) erhebt zwei Gebühren, eine für die Erteilung der Fotoerlaubnis (B. V. 1.) und eine für die leihweise Überlassung von Fotos zur Reproduktion (B. V. 2.). Des Weiteren sieht der Vertrag einen (Teil-)Verzicht von der Erhebung der Gebühren, wenn es sich um eine wissenschaftliche Veröffentlichung mit einer Auflage von bis zu 2.000 Exemplaren handelt (B. VI. Abs. 2).
Siehe zu den vertraglichen Beziehungen des Fotografen zu seinem Arbeit- oder Auftragsgeber, Loewenheim/*A. Nordemann*, § 73 Rn. 35 ff.; *Schack*, Kunst und Recht, Rn. 871 ff.

384 Grundsätzlich bis zu 72 dpi.

Soweit der Leihgeber eines Kunstwerkes dem Leihnehmer Ektachrome von dem Kunstwerk zur Verfügung stellt, erfolgt dies regelmäßig zur Reproduktion in Begleitpublikationen zur Ausstellung. Die Ektachrome werden für acht Wochen bis drei Monate verliehen oder vermietet und dürfen außer zur Nutzung in der näher bezeichneten Publikation, regelmäßig dem Ausstellungskatalog, nicht anderweitig genutzt, verändert, archiviert, kopiert, auf Datenträger gespeichert oder in der Dimension verändert[385] und nicht an Dritte weitergeben werden. Als Verwendungszweck wird in den meisten Fällen nur der Ausstellungskatalog in der ersten Auflage genannt. Soweit das Museum eine weitere Auflage drucken möchte, hat es die Zustimmung erneut einzuholen.

Grundsätzlich hat der Lizenznehmer die Urheberrechte an dem abgebildeten Kunstgegenstand zu achten und den Lizenzgeber vor etwaigen Ansprüchen Dritter freizustellen. Einige Klauseln weisen darauf hin, dass der Lizenznehmer die Nutzungsrechte des Rechtsinhabers einzuholen hat.

Vereinzelt wurde vereinbart, dass der Lizenznehmer die Fotografie nach Beachtung der Grundsätze von Treu und Glauben reproduzieren dürfe. Er sei insbesondere nicht berechtigt, das Bild zu manipulieren, auszublenden, abzuschneiden, mit anderem Material (Text oder Bild) zu überlappen, zu entstellen oder zu ändern. Soweit ein Ausschnitt des Bildes reproduziert werden solle, müsse der Lizenznehmer den Ausschnitt markieren und der Lizenzgeber seine Zustimmung geben. Ausschnitte müssten in der Bildunterschrift als solche gekennzeichnet werden. Zudem müsse die Qualität der Reproduktionen hochwertig sein und dürfe nicht geeignet sein, die Interessen oder die Würde des Lizenzgebers oder des Urhebers zu beeinträchtigen.

Nur ein kleiner Teil der Verträge differenziert zwischen den Nutzungsrechten an der Fotografie, den Leihgebühren für das Ektachrom bzw. dem Datenträger und den Urheberrechten an dem abgebildeten Kunstgegenstand. Es fällt auf, dass selten das Verbreitungsgebiet der Publikation und die Nutzungszeit vereinbart werden. Häufig wird lediglich die Auflagenzahl und der Publikationstyp neben dem avisierten Titel erwähnt.

Einige Leihgeber verbieten die Nutzung der Reproduktion im Internet. Neben dem Fotografen muss der Leihgeber in der Publikation genannt werden. Dem Leihgeber ist auch hier ein Belegexemplar zu übergeben.

3. Standardvertrag der Verwertungsgesellschaft Bild-Kunst

Die VG Bild-Kunst verwendet einen Standardvertrag, der die Rechteeinräumung an Museen von Werken der bildenden Kunst und Reproduktionsrechte von Fotografen zum Gegenstand hat. Dieser Vertrag vermag Nutzungsrechte nur von

385 Z.B. Beschneiden, Überdruck, Freistellung oder Abbildung einer Größe, die das Format des Originals überschreitet.

solchen Urhebern und Rechtsinhabern einzuräumen, die Wahrnehmungsverträge mit der VG Bild-Kunst abgeschlossen haben oder deren Rechte die VG Bild-Kunst aufgrund von Gegenseitigkeitsverträgen mit ausländischen Verwertungsgesellschaften in Deutschland wahrnimmt. Es besteht keine Verpflichtung der Museen, diesen Vertrag mit der VG Bild-Kunst zu vereinbaren. Er soll indes die Rechteeinräumung vereinfachen und sieht zahlreiche Rabatte gegenüber den Standardtarifen der VG Bild-Kunst vor.

Der Vertrag differenziert zwischen allgemeinen Reproduktionen, Katalogen, sonstigen Reproduktionen/Museumshop, der Digitalisierung und der Nutzung der vertragsgegenständlichen Werke im Internet.

a. Allgemeine Reproduktionen

Unter allgemeinen Reproduktionen versteht der Vertrag die Nutzung und Verbreitung von in Ausstellungen gezeigter „vertragsgegenständlicher Werke" auf Postkarten, Plakaten, Postern und Diapositiven. Diese Nutzung ist vergütungspflichtig, wobei die VG Bild-Kunst einen Gesamtnachlass auf den jeweils gültigen Tarif der VG Bild-Kunst einräumt.[386] Nicht vergütungspflichtig sind hingegen Ausstellungsplakate in der Größe bis zu maximal DIN A0, Einladungskarten, Werbebroschüren, Faltblätter des Museums, Anzeigen in Printmedien, Werbespots sowie die Nutzung auf der Internetseite des Museums zur Werbung für Wechsel- und Sammlungsausstellungen, soweit dies zur Förderung der jeweiligen Ausstellung oder Veranstaltung förderlich ist und eine Verbreitung unentgeltlich erfolgt. Wenn vertragsgegenständliche Werke im Internet genutzt werden, dürfen bei Ausstellungen nicht mehr als zehn Werke gezeigt werden, die Auflösung darf 768 x 512 Pixel und 72 dpi nicht überschreiten, die Werke dürfen nicht länger als vier Wochen vor und vier Wochen nach der Ausstellung gezeigt werden, der Copyright-Vermerk mit einem Link auf die Internetseite der VG Bild-Kunst muss eingefügt werden und auf Wunsch sind der VG Bild-Kunst Zugriffszahlen auf die Seite zu nennen.[387]

b. Kataloge

Der Vertrag differenziert weiterhin zwischen Wechselausstellungskatalogen, Bestandskatalogen und Buchhandelsausgaben.[388] Das Museum ist berechtigt, Wechselausstellungskataloge im Rahmen des § 58 UrhG zustimmungs- und vergütungsfrei zu nutzen, soweit der Ausstellungskatalog im Museum verkauft wird.[389] Das Museum ist weiterhin berechtigt, Restauflagen nach Beendigung

386 Ziffer 2. a) des Vertrags.
387 Ziffer 5. b) des Vertrags.
388 Vgl. oben, S. 90.
389 Ziffer 3. a) Abs. 2 des Vertrags.

der Ausstellung zu vertreiben, ohne besondere Gebühren an die VG Bild-Kunst zu zahlen. Das gilt auch für den Postversand von bis zu zehn Exemplaren im Einzelfall. Bestandskataloge sind bis zu einer Auflage von 2000 Exemplaren vergütungsfrei. Darüber hinaus bleiben höhere Auflagen vergütungsfrei, wenn der Verkaufspreis die Herstellungskosten um nicht mehr als 25% überschreitet. Buchhandelsausgaben sind nach den gültigen Tarifen der VG Bild-Kunst abzurechnen. Soweit ein Verlag die Buchhandelsausgabe des Katalogs herstellt und vertreiben möchte, muss er hierfür die Zustimmung der VG Bild-Kunst einholen, damit die berechtigten Künstler bzw. deren Rechtsnachfolger gegen eine Buchhandelsausgabe keine Einwendungen erheben.[390]

c. *Änderungen und Nachweise*

Das Museum ist bei jeder Reproduktion verpflichtet, die Werke unverändert, auch nicht überdruckt, und vollständig abzubilden. Formatänderungen, die von den üblichen Druckformaten abweichen, bedürfen der Zustimmung der VG Bild-Kunst. Das Museum wird verpflichtet, den Namen des Urhebers und den Titel des Werks in jedem Fall zu nennen, auch wenn die Signatur des Künstlers auf dem abgebildeten Werk zu sehen ist. Zusätzlich ist als Bildunterschrift oder in einem Sammelnachweis die Bezeichnung © (Künstlername) VG BILD-KUNST Bonn, 200x anzubringen.

Das Museum hat der VG Bild-Kunst innerhalb von 14 Tagen nach der Veröffentlichung der Publikation, in dem ein vertragsgegenständliches Werk reproduziert wurde, drei Belegexemplare zu senden.

4. Internationalisierungstendenzen

Kunstbuchverlage publizieren Bücher mit Abbildungen von Kunstwerken mittlerweile über Ländergrenzen hinweg. Bilder haben keine Sprache und müssen nicht übersetzt werden. Die Begleittexte werden teilweise übersetzt[391] oder von Anfang an mehrsprachig herausgegeben.

Einer der ersten Verleger, der dem Markt entscheidende Impulse verlieh, war *Benedikt Taschen*. Er erwarb aus einer Konkursmasse in Amerika 40.000 Bildbände über den belgischen Surrealisten René Magritte[392] für 40.000 Dollar und verkaufte sie für DM 9,95 pro Stück vor allem in Deutschland weiter, obwohl das Buch einen englischen Text enthielt. In nur zwei Monaten waren

390 Ziffer 3. c) des Vertrags.
391 Die Illustrationen des Kunstbuchs *Tesch/Hollmann*, Kunst! Das 20. Jahrhundert, München 1997 ist in der englischen Ausgabe (*Tesch/Hollmann*; Icons of Art. The 20th Century, München 1997) nahezu identisch. Der Text wurde übersetzt und die Schriftgröße verändert, weil der englische Text etwas kürzer läuft.
392 *Torczyner*.

sämtliche Exemplare verkauft.[393] In der Folge publizierte der Taschen Verlag Kunstbuchproduktionen in mehreren Sprachen zum Discountpreis.[394]

Der Prestel Verlag[395] begann früh, mit Museen bei Katalogen und sonstigen Publikationen zusammenzuarbeiten und war im Jahr 1978 der erste Verlag, der Kataloge zu Kunstausstellungen in Museen zweigleisig ausstattete: eine Ausgabe für die Ausstellung und eine für den Buchhandel.[396] Dadurch etablierte der Verlag Ausstellungskataloge im Buchhandel und kooperierte in der Folge mit bedeutenden Kunstmuseen in Europa und Amerika.[397] Kataloge wanderten mit den Ausstellungen mit.[398]

5. Zusammenfassung

Die Reproduktionsklauseln der gesichteten Verträge sind bis auf wenige Ausnahmen knapp gehalten und enthalten allgemeine Formulierungen. Die Vertragsparteien benennen nicht ausdrücklich die einzelnen Nutzungsarten, sondern beschreiben die Publikation oder den Nutzungszweck allgemein. Man könnte sich darüber streiten, ob Begleitpublikationen nur Offline-Medien wie Museumsführer und Flyer erfassen oder sich auch auf digitale Medien erstrecken. Da der Ausstellungskatalog im unmittelbaren Zusammenhang mit der Ausstellung steht, fragt sich, ob sich beispielsweise Abbildungen auch auf der Eintrittskarte finden dürfen.

Die Dauer der Nutzung wird nicht vereinbart und bleibt unklar. Es fällt auf, dass in wenigen Verträgen die Urheberrechte an der Leihgabe besondere Erwähnung finden. Lediglich in einem Vertrag wurde zwischen urheberrechtlich geschützten Werken und gemeinfreien Werken dergestalt differenziert, dass der Leihgeber die Rechte an der Fotografie besitzt und der Leihnehmer bei noch

393 *Philippi*, S. 62.
394 *Philippi*, S. 63 ff. Im Jahr 2008 bot der Verlag auch Sondereditionen im hochpreisigen Segment an, vgl. etwa die auf 1.500 Stück limitierte und persönlich signierte Auflage des Titels „Jeff Koons" für EUR 2.500,00 das Exemplar. Diese Auflage ist ausverkauft, www.taschen.com.
395 www.prestel.de.
396 Englische und amerikanische Museen fragten bei Prestel an, ob der Verlag bereit sei, bereits erschienene Kataloge zu Ausstellungen in Deutschland in englischer Sprache zu produzieren, *Tesch*, S. 18.
397 Folgende Beispiele nach *Philippi*, S. 88 ff.: *Cowart, Jack, Gohr, Siegfried:* Expressions. New Art from Germany. Georg Baselitz, Jörg Immendorf, Anselm Kiefer, Markus Lüpertz, A. R. Penck, Austellungskatalog Saint Louis Art Museum, Prestel, München 1983; *Joachimidis, Christos M.; Rosenthal, Norman; Schmied, Wieland,* German Art in the 20th Century, Painting and Sculpture 1905-1985, Ausstellungskatalog Royal Academy of the Arts (London), München 1985.
398 *Philippi*, S. 91.

geschützten Werken zusätzlich die jeweiligen Rechtsinhaber fragen müsse.[399] Die Nutzungsrechte an der Reproduktionsfotografie durch den Leihnehmer werden auch nicht erwähnt. Es wäre zu erwarten gewesen, dass der Leihgeber sich an der Reproduktionsfotografie zumindest ein einfaches Nutzungsrecht einräumen lassen möchte und der Leihnehmer verpflichtet wird, eine entsprechende Vereinbarung mit dem Reproduktionsfotografen zu treffen. Denn der Reproduktionsfotograf erhält häufig nur den Auftrag zur Reproduktion eines Kunstgegenstands von einem Museum, wenn er dem Auftraggeber ein ausschließliches Nutzungsrecht an der Fotografie einräumt.[400] Der Reproduktionsfotograf verdient daher regelmäßig nur an dem Auftrag selbst.

Soweit die Öffentlichkeit den Leihgegenstand nicht fotografieren darf, werden keine Ausnahmen gemacht. Wenn das Museum aufgrund des Leihvertrages das Fotografieren in der Ausstellung verbietet, darf es nach diesen Verträgen keine Ausnahme für private oder wissenschaftliche Zwecke erteilen.

D. Stellung und Interessen der Beteiligten

Die Untersuchung der Ausstellungspraxis zeigt: Bilder von Werken der bildenden Künste werden von verschiedenen Protagonisten verwendet und angeboten. Zudem haben einige Eigentümer offenbar kein Interesse daran, dass von ihren Werkstücken Abbildungen als Zitat genutzt werden. Es gilt daher, die Eigenschaften jener Personen und Institutionen herauszuarbeiten, welche Ausstellungen ermöglichen und nutzen.

I. Einleitung

Der Künstler ist Künstler, weil es seine Berufung ist. Der Galerist ist nicht in erster Linie Kaufmann, sondern Mentor des Künstlers und der Sammler ist vor allem Liebhaber der Kunst und nicht Käufer. Deshalb wird das Gespräch über Kunst auch von jenem über seinen Preis getrennt.[401] Kunstwerke in Galerien haben häufig kein Preisschild und doch geht es bei Kunst auch um Geld; Kunst wird gegen Geld gehandelt. Die urheberrechtliche Diskussion um die Schranken des Urhebers ist dominiert von der scheinbar wirtschaftlichen Ausbeutung des Urhebers. Dabei wird das Kunstwerk als wirtschaftliches Gut fokussiert und

399 Es scheint ein grundsätzliches Problem des Bildermarktes zu sein, dass der Handel mit Prints die Einräumung von Nutzungsrechten selten berücksichtigt, *Bauernschmitt*, in: BVPA, Der Bildermarkt, S. 31.
400 Ein Reproduktionsfotograf in einem Interview mit dem Verfasser.
401 *Fesel*, KUR 1999, 133.

vernachlässigt, dass der Weg zu seiner wirtschaftlichen Verwertung an einem Bildzitat in der Regel nicht vorbeikommt.

II. Urheber

Das Urheberrecht schützt den Urheber in seinen geistigen und persönlichen Beziehungen zu seinem Werk und in der Nutzung seines Werks (§ 11 S. 1 UrhG). Das Urheberpersönlichkeitsrecht stellt dabei kein präzise abgrenzbares absolutes Recht des Urhebers dar, sondern ist eine Gesamtheit von im Urheberrechtsgesetz normierten Einzelbefugnissen. Das Urheberpersönlichkeitsrecht unterscheidet sich von dem allgemeinen Persönlichkeitsrecht, welches nicht die Beziehung des Urhebers zu seinem Werk schützt, sondern die Persönlichkeit des Urhebers als solche.[402] Zugleich dient das Urheberrecht der Sicherung einer angemessenen Vergütung für die Nutzung seines Werks (§ 11 S. 2 UrhG). Es entspricht dem allgemeinen Leitgedanken des Urheberrechts, den Urheber tunlichst an dem wirtschaftlichen Nutzen zu beteiligen, der aus seinem Werk gezogen wird.[403]

Hinter diesen beiden Säulen des Urheberrechts verbürgen sich zwei Grundrechte, die den Urheber schützen. Das Urheberpersönlichkeitsrecht aus Art. 2 Abs. 1 i.V.m. Art. 1 GG und der Schutz seines Eigentums aus Art. 14 Abs. 1 GG. Die wirtschaftlichen Nutzungsrechte des Urhebers sind als Eigentum verfassungsrechtlich geschützt.[404] Das verfassungsgerichtlich ausgestaltete Eigentum wird gewährleistet (Art. 14 Abs. 1 S. 1 GG). Sein Inhalt und seine Schranken werden durch die Gesetze bestimmt (Art. 14 Abs. 1 S. 2 GG).

Bei den meisten Immaterialgüterrechten besteht, wie beim Sacheigentum auch, das Interesse, das ausschließliche Recht als solches auszuüben. Das bedeutet, die Nutzung des Schutzobjekts (Erfindung, Marke, Geschmacksmuster) soll einer einzelnen Person oder wenigen Personen vorbehalten sein. Demgegenüber ist der Urheber grundsätzlich an einer möglichst weiten Verbreitung seines Werks und an seiner Nutzung durch möglichst viele Personen interessiert. Sinn des Urheberrechts ist es daher nicht, andere von der Nutzung des Werks auszuschließen, sondern Art und Umfang der Werknutzung zu überwachen, um sie von der Zahlung einer Vergütung abhängig zu machen.[405] Das Urheberrecht ist seiner Natur nach anders als körperliche Gegenstände Mitteilungsgut.[406] Vor

402 Schricker/*Dietz* Vor §§ 12 ff. Rn. 16.
403 BT-Drs. IV/270, S. 35; Schricker/*Schricker,* § 11 Rn. 4 m.w.N.
404 BVerfG, Beschl. v. 25.10.1978 - 1 BvR 352/71, GRUR 1980, 44, 46 – Kirchenmusik; BVerfG, Beschl. v. 7.7.1971 – 1 BvR 765/66, BVerfGE 31, 229, 239 – Kirchen- und Schulgebrauch.
405 BT-Drs. IV/270, S. 28.
406 Dies gilt freilich erst nach der Veröffentlichung des Werks, § 6 Abs. 1 UrhG.

diesem Hintergrund sind dem Urheber umfassende Nutzungsbefugnisse eingeräumt (§ 15 Abs. 1 UrhG).

Diese Verwertungsrechte werden für den Urheber eines Werks interessant, wenn sie einen Marktwert haben, der es ihm erlaubt von seiner künstlerischen Tätigkeit leben zu können. Die Realität sieht anders aus. So kann beispielsweise die überwiegende Anzahl der Künstler in Australien von ihrer künstlerischen Tätigkeit allein nicht leben und übt mindestens einen zusätzlichen Beruf aus, um ihren Lebensunterhalt zu gewährleisten.[407] In Deutschland ist die Situation ähnlich, wie eine Untersuchung der Künstlersozialkasse zeigt.[408] Der Kunstmarkt ist dadurch geprägt, dass wenige Künstler den Löwenanteil der Einnahmen für sich abschöpfen.[409] Die Nachfrage konzentriert sich auf die Stars des Kunstmarkts. Da die Qualität von Kunstwerken nicht sicher zu bewerten ist, verlassen sich viele Konsumenten auf den Rat von Fachleuten. Künstler, die lukrative Einnahmen mit ihren Werken erzielen wollen, sind aus diesem Grunde auf Stimmungsmacher im Markt angewiesen. Hierzu zählen auch Rankings, wie der Kunstkompass der Zeitschrift Capital. Interessant sind dessen Kriterien. Es wird der Status des Künstlers im Kunstsystem ermittelt. Dabei ist wichtig, in welchem Museum er ausgestellt wurde. Erfasst werden 200 bedeutende Museen weltweit wie die Londoner Tate Modern[410] und wichtige Gruppenausstellungen wie die Biennale in Venedig oder die Documenta in Kassel. Es wird gefragt, mit welchem Galeristen der Künstler zusammenarbeitet, welcher Kritiker über ihn geschrieben hat, wobei Fachzeitschriften wie ‚Flash Art' oder ‚Art in America' mehr Punkte zählen als andere und schließlich helfen Kunstpreise und Stipendien auf dem Weg zu den vorderen Plätzen. Der überwiegende Anteil der Kunstkonsumenten dürfte sich mehr an der Resonanz des Künstlers bei Fachleuten und des Kunstmarkts orientieren als allein an Talent oder künstlerischer Qualität.

Der wirtschaftlich denkende Künstler, der zu den Gewinnern des Kunstmarkts gehören möchte, ist deshalb darauf angewiesen, dass seine Werke ausgestellt werden, seine Kunstobjekte bei einer der prominenten Galerien erhältlich sind und er in wichtigen Fachzeitschriften besprochen wird.[411] Zur Ausstellung

407 *Throsby/Hollister*, S. 37 ff.
408 Danach beträgt das Einkommen der versicherten bildenden Künstler zum 1.1.2008 durchschnittlich 12.222 Euro.
409 In der Ökonomie hat sich hierfür der Begriff „Winner-Take-All-Market" etabliert, der sich erstens durch die relative Leistung im Verhältnis zu anderen Marktteilnehmern und weniger durch eine absolute Leistung auszeichnet und zweitens konzentriert ist auf wenige Topleute, siehe *Frank/Cook*, S. 24 f.
410 Im Jahr 2005 zählte es 800 Punkte (Höchstwert), www.capital.de/guide/kunstkompass/ 100005120.html?eid=100003842.
411 Zu Zeiten der Pariser Salons war es die Aufnahmejury, die über den Zugang oder Ausschluss von dem Kunstmarkt entschied, *Kemle*, S. 15. *Roellecke*, UFITA 84 (1979), 79,

gehört ein Katalog. In Zeitschriften werden ebenfalls Bildzitate seiner Werke verwendet. Die vermeintliche wirtschaftliche Ausbeutung des Künstlers – das Bildzitat – entpuppt sich in der Realität als Eintrittskarte für den Kunstmarkt.[412] Denn ohne Ausstellungen und Bildzitate steigen die Preise und die öffentliche Beachtung für seine Werke nicht und nur bei einer Beachtung im Kunstmarkt wird es ein Interesse Dritter geben, Nutzungsrechte an den Werken zu erwerben.[413]

Vor diesem Hintergrund erklärt sich, dass seit der zweiten Hälfte des 18. Jahrhunderts die öffentliche Präsentation in Ausstellungen zum Forum für die Akzeptanz oder die Verwerfung von Kunstwerken ist. Die Hof- und Unternehmenskünstler wurden durch den Ausstellungskünstler abgelöst. Die Adressaten seiner Kunst sind die Öffentlichkeit, Sammler, die Kritiker und Kunsthändler.[414]

Die Mona Lisa wäre nicht die Popikone unserer Zeit, wenn sie nicht im Louvre hinge, nicht von dem seinerzeit einflussreichsten Kritiker Paris' und Europas, *Théophile Gautier,* besprochen worden wäre, der über ihr geheimes Lächeln räsonierte, wodurch sie zum Inbegriff der ‚femme fatale' wurde.[415]

Die Vorschriften des Bildzitats sind daher nicht nur im Interesse der Allgemeinheit, sondern auch im Interesse der Künstler zu verstehen. Die Grenze der Zitierfreiheit ist erreicht, wenn das Bildzitat lediglich dem wirtschaftlichen Interesse einzelner Werknutzer dient oder eine an sich im Allgemeininteresse gebotene Einschränkung mittelbar zu einer nicht gerechtfertigten Förderung derartiger wirtschaftlicher Einzelinteressen führt.[416]

III. Bildzitierende

Bildzitierende sind Werkschöpfer. Sie schaffen eigene Werke im Sinne des § 2 UrhG, in denen sie Abbildungen anderer Werke integrieren und sich mit ihnen auseinandersetzen. Ihr Interesse ist es, einen möglichst ungehinderten Zugang zu geschützten Werken zu erhalten.

Die Vorschriften, welche ein Bildzitat ermöglichen, berücksichtigen die Interessen der Allgemeinheit an einer möglichst frei zugänglichen Nutzung

99 f. spricht sogar davon, erst der Kommunikationszusammenhang konstituiere das geistige Werk.
412 Zumindest bei Bildzitaten von Kunstwerken trifft die Ansicht, nur das ältere Werk diene dem jüngeren, nicht zu, so aber Möhring/Nicolini/*Ahlberg* § 3 Rn. 6.
413 Der Galerist *Leo Castelli* in einem Interview: „Je mehr Ausstellungen ein Künstler hat und je bekannter er wird, umso mehr wird er unter dem Blickwinkel des Investments betrachtet, das ist keine Frage. Wir alle werden vom Geld korrumpiert", *Cummings,* Archives of American Art, Smithsonian Institution, May 14, 1969.
414 *Bätschmann,* S. 9.
415 *Gautier/Houssay/de Saint-Victor,* S. 24 f.
416 BT-Drs. IV/270, S. 30, 63.

fremder Werke zur geistigen Kommunikation. Das Zitat dient dem kulturellen und wissenschaftlichen Fortschritt.[417] Es ist unentbehrliche Voraussetzung für die geistige Auseinandersetzung mit bestehenden geschützten Werken. Der Bildzitierende und Werkschöpfer muss grundsätzlich die Möglichkeit haben, Bilder von Werken der bildenden Kunst zum Gegenstand seiner Kritik, Fürsprache, Auseinandersetzung, Darstellung und Fortentwicklung zu benutzen und zu verwerten.

Das Urheberrecht hat die Absicht, ein ausgewogenes Gleichgewicht zwischen dem Schutz des Urhebers und seinem Werk sowie der Ausbreitung von Wissen zu erreichen. Der urheberrechtliche Schutz soll dem Autor einen Anreiz geben, damit er seine Werke veröffentlicht.[418] An der Ausbreitung urheberrechtlich geschützter Werke sind grundsätzlich gleichermaßen alle Beteiligten, Werkschöpfer, Werkverwerter und Werkrezipienten interessiert. Der Werkschöpfer ist geprägt von seiner Epoche und kann ohne vorhandenes Wissen nicht darauf aufbauen. Ohne neue Werke würde sich die Gruppe der Werkverwerter verringern. Die Allgemeinheit ist an der Erweiterung neuer Werke interessiert, welche sie nutzen kann. Wird der Schutz des Urhebers andererseits zu stark, kann sich das Wissen nicht ausbreiten.

IV. Eigentümer

Es gibt im Wesentlichen zwei Gruppen, die Eigentümer von Kunst sind: Privatpersonen, wozu auch juristische Personen des Privatrechts gehören, und Staaten, Länder, Stiftungen des öffentlichen Rechts und juristische Personen, deren Mehrheitseigner ein Staat oder ein Land ist.

1. Kunstsammler

Der Begriff des Kunstsammlers ist nicht zweifelsfrei definiert. Es gibt eine Vielzahl von Ansichten, was eine Sammlung ist, und eine Fülle von Veröffentlichungen über das Sammeln und den Sammler.[419] Das Erbschaftssteuergesetz verwendet den Begriff der Kunstsammlung in § 13 Abs. 1 Nr. 2[420]. Literatur und Rechtsprechung konkretisierten den Begriff der Sammlung. Bei einer Sammlung entstehe der besondere Wert durch die Zusammenfassung vieler Einzelgegenstände. Die Gegenstände gleicher Art müssten aus künstlerischem oder wissen-

417 BGH, Urt. v. 30.6.1994 – I ZR 32/92, GRUR 1994, 800, 803 – Museumskatalog.
418 Vgl. *Sundara Rajan*, in: Reichelt (Hrsg.), S.71, 80.
419 Vgl. *Asman*, in: Goethe/dies. (Hrsg.), S. 117, 144.
420 Erbschaftsteuer- und Schenkungssteuergesetz in der Fassung der Bekanntmachung v. 27.2.1997, BGBl. I 378, zuletzt geändert durch Art. 8 Bürgerschaftliches Engagement-Stärkungsgesetz v. 10.10.2007, BGBl. I 2332.

schaftlichen Interesse oder aus Liebhaberei zusammengebracht und nach bestimmten Kriterien geordnet seien.[421] Die Verwendung der gesammelten Gegenstände ist unwesentlich. Eine Bildersammlung bleibe auch dann eine Bildersammlung, wenn sie öffentlich oder privat ausgestellt und damit ihrem bestimmungsgemäßen Zweck zugeführt werde. Wesensmerkmal der Sammlung sei das Zusammentragen und Ordnen bestimmter Gegenstände nach bestimmten Kriterien.[422] *Mangold* entwickelt eine Definition des Kunstsammlers ausgehend vom Begriff des Sammelns, wie er im Duden zu finden ist.[423] Erforderlich sei Interesse für das Werk, wodurch sich eine Sammlung von der Ansammlung unterscheidet. Notwendigerweise sei eine größere Zahl erforderlich, wobei die Absicht schon beim Kauf des ersten Kunstgegenstandes genüge. Ausreichend sei die Absicht, den entsprechenden Gegenstand mit anderen einer bestimmten Ordnung zuzuführen. Hinzu komme ein gewisser Zusammenhang der Gegenstände, wobei an die Systematik einer Kunstsammlung geringe Anforderungen zu stellen seien. Der Kunstsammler zeichne sich durch eine gewisse Kennerschaft aus, wobei er sich auch Beratern bedienen dürfe. In Abgrenzung zum Händler seien seine Erwerbungen auf Dauerhaftigkeit ausgelegt. Dadurch seien gelegentliche Verkäufe nicht ausgeschlossen.[424]

Der Kunstsammler ist keine Erfindung der Neuzeit. Die ersten Sammler von Kunstwerken sind aus der Spätzeit der griechischen Antike bekannt.[425] Im alten Rom entstand ein hochentwickeltes Sammlerwesen, das durch den Einfall der Germanen zum Erliegen kam. Im Christentum war das Sammeln von Kunst aus der Antike als heidnisch verpönt. Im Mittelalter war Kunst mit der Religion verbunden und diente dem liturgischen Gebrauch. Die enge Verknüpfung von Kunst und Kult schloss das private Sammeln von Kunst aus.[426]

In der Frührenaissance begründet sich in Italien die Geschichte des Kunstsammelns der neueren Zeit. Man begann Kunst der Antike und der Gegenwart zu sammeln. Zeitgenössische Bilder von Künstlern aus Italien und den Niederlanden wurden für die Hauskapellen bestellt. Im 15. Jahrhundert erweiterten sich die Sammlungen um die Porträtkunst, zunächst als Büsten und später als Tafelbilder.[427] In Deutschland vollzog sich eine ähnliche Entwicklung. In den großen

421 Troll/Gebel/Jülicher/*Jülicher,* ErbStG, § 13 Rn. 27 (28. Ergänzungslieferung, März 2004).
422 BFH, Urt. v. 17.5.1990 – II R 181/87, BB 1990, 1612, 1613.
423 „Zusammentragen von Dingen, für die man sich interessiert, um sie in größerer Zahl in einer bestimmten Ordnung aufzuheben", *Scholze-Stubenrecht,* Duden, Bd. 7.
424 *Mangold,* S. 63 ff.
425 *Sachs,* S. 13.
426 *Sachs,* S. 21 f.
427 *Sachs,* S. 29; berühmt sind die Uffizien in Florenz, in denen im Jahr 1586 nach einem Umbau durch Bernardo Buontalenti alle bedeutenden Werke aus dem Besitz von Cosimo il Vecchio, Lorenzo il Magnifico und Cosimo I. in die neuen Säle einzogen, *Pescio/Siefert/Chelazzi,* S. 3 f.

Handelsstädten des 16. Jahrhunderts, Nürnberg und Augsburg, entstanden die ersten bürgerlichen Kunstsammlungen wie jene der Familien Fugger und Imhoff.[428] Der Besitz von Kunst in bürgerlichen Händen verbreitete sich entscheidend im 18. und 19. Jahrhundert. In den bürgerlichen Kreisen der Kaufleute, höherer Beamte und Gelehrten wurde das Sammeln von Kunst üblich.[429] Das Motiv des Sammlers war weniger davon geprägt, seinen materiellen Besitz zur Schau zu stellen, sondern die Sammlung eröffnete die Möglichkeit, Bildung, Kennerschaft oder Geschmack zum Ausdruck zu bringen.[430]

Goethe, der als Sammler schlechthin gilt[431], erklärte die Motivation für seine Leidenschaft des Sammelns vor allem in seinem Werk über den ‚Sammler und die Seinigen'. *Goethe,* der ein außergewöhnliches literarisches Œuvre schuf, wollte als Sammler und Liebhaber von Kunst kompensieren, dass er nicht selbst bildender Künstler sein konnte.[432] Das Sammeln wurde in seinem Fall zur kreativen Ersatzhandlung. *Goethe* wünschte seiner Sammlung die Attribute Ordnung und Vollständigkeit zu geben.[433]

Die private Kunstsammlung[434] begleitet den Lebensweg des Sammlers, seine Vorlieben und Interessen, seinen Geschmack und seine Herkunft. Die Kunstwerke verbinden sich mit Erinnerungen, Situationen, Freunden, Orten und Familie und manifestieren ein individuelles Lebensgefühl.[435] Bevorzugt sammelt nahezu jede Generation zeitgenössische Kunst.[436] Künstler und Sammler leben oft in einem gegenseitigen Austausch und sind persönlich verbunden.[437] Wenn

428 *Sachs,* S. 45.
429 *Sachs,* S. 139.
430 Aus diesem Grund kam der Hängung besondere Bedeutung zu. Bilder wurden nach Schulen, Malern, Epochen oder Nationen positioniert. Es gab auch individuelle Hängungen, die sich an den Räumlichkeiten oder anderen dekorativen Kriterien orientierten, *Asman,* ebda. (Note 419) S. 117, 168.
431 Bis zu seinem Tode im Jahre 1832 wuchs seine Sammlung auf nahezu 40.000 Objekte. Er hinterließ Manuskripte, die heute 341 Kisten füllen, 17.800 Steine, mehr als 9.000 Blätter Graphik, 4.500 Abgüsse, 8.000 Bücher, zahlreiche Gemälde, Plastiken und naturwissenschaftliche Kollektionen. Nach eigenen Angaben gab es in seiner Sammlung nicht einen einzigen Gegenstand, der nicht intensiv wissenschaftlich erforscht worden wäre, *Asman,* ebda. (Note 419), S. 117, 125.
432 *Asman,* ebda. (Note 419), S. 117, 140 f.; *Goethe,* in: ders./Asman (Hrsg.), S. 42.
433 *Goethe,* ebda. (Note 432), S. 41.
434 Neben dem hier vorgestellten privaten Sammler existieren bedeutende Sammlungen von Unternehmen. Die Deutsche Bank AG und die Bayerische Hypo- und Vereinsbank AG verfügen mit mehr als 50.000 bzw. 20.000 Exponaten über zwei der weltweit größten unternehmenseigenen Kunstsammlungen. Die der Deutschen Bank AG wird geschätzt auf einen Wert in Höhe von 150.000.000 EUR, *Kiehling,* Die Bank 3/2008, 32.
435 Vgl. *Jayme,* in: Jayme/Jöckle (Hrsg.), S. 6.
436 *Blomberg,* Kunstwerte, S. 12; *Til/v. Wiese,* in: Die Kunst zu sammeln, S. 8.
437 Einen Beleg für die Intimität zwischen Sammler und Künstler liefert das Werk „Circle for Konrad" (Konrad Fischer) von Richard Long oder Tinguely „Schmela's Geist"

eine Sammlung in die Öffentlichkeit gelangt, trägt sie das Profil des Sammlers nach außen.[438]

Es existieren verschiedenste Persönlichkeiten von Sammlern. Einige behüten ihre Sammlung zu Lebzeiten in ihren vier Wänden[439], um sie erst nach ihrem Tode öffentlich behandelt zu wissen. Andere geben Teile ihrer Sammlungen als Leihgaben in die Öffentlichkeit, aber wollen anonym bleiben, und andere verspüren das Bedürfnis, ihre Kunstobjekte in der Öffentlichkeit zu Lebzeiten auszustellen.[440] Sammler erhalten Zugang und Berechtigung, ihre kulturellen Leistungen – die Zusammenstellung der Sammlung – als Gleiche unter Gleichen im Netzwerk von Museumsleuten, Ausstellungsmachern und Kunsthändlern als kompetente Akteure zur Geltung zu bringen.[441] Für den Sammler ist dies bei umfangreichen Privatsammlungen oft der einzige Weg, seine Kunstgegenstände, insbesondere großformatige Bilder, von Zeit zu Zeit selbst betrachten zu können.[442]

Das Urheberrechtsgesetz wertet das Interesse des Eigentümers, das Original eines Werks der bildenden Künste öffentlich auszustellen, auch wenn es nicht veröffentlicht ist, höher als das Ausstellungsrecht des Urhebers nach § 18 UrhG. Denn § 44 Abs. 2 UrhG verkehrt die Vermutungsregel des § 44 Abs. 1 UrhG hinsichtlich des Ausstellungsrechts in ihr Gegenteil. Erforderlich für das Erlöschen des ohnehin schwach ausgestalteten Ausstellungsrechts[443] des Urhebers ist, dass er sich bei der Veräußerung des Originals das Ausstellungsrecht nicht ausdrücklich vorbehält. Der Vorbehalt wirkt auch gegenüber dritten Eigentümern und hat dingliche Wirkung, wenn sich der Urheber das Ausstellungs-

(Abb. im Kat. museum kunst palast, S. 115), nach *v. Gehren*, in: Die Kunst zu sammeln, S. 83.
438 *Adriani*, in: ders. (Hrsg.), KunstSammeln, S. 10.
439 Ein Beispiel ist der Sammler *Josef Mueller*, der seine modernen Meisterwerke nicht verlieh, *Riding*, New York Times, July 13, 1997. *Sax* regt an, eine öffentlich-rechtliche Pflicht zum Ausleihen bedeutender Kunstwerke unter bestimmten Umständen zu normieren, S. 67.
440 *v. Gehren*, ebda. (Note 437), S. 80, 83. Adressen von öffentlich zugänglichen Privatsammlungen finden sich bei *Blomberg*, Kunstwerte, S. 202 ff.
441 *Blomberg*, Kunstwerte, S. 16; *Til/v. Wiese*, in: Die Kunst zu sammeln, S. 8, 11. Dabei finden sie nicht immer ein positives Echo. Die Ausstellung des Sammlers Axel Haubrok „No Return" in Mönchengladbach wurde in der FAZ verrissen. Die Sammlung lasse keinen thematischen Zusammenhang erkennen und seine Idee, den Katalog zur Ausstellung als Werbemedium für jene Galeristen zu benutzen, von denen er seine Kunst kaufte, fand keine Fürsprache von *Schappert*, FAZ.NET v. 27.1.2002.
442 Die Sammlung Reiner Speck umfasste im April 2008 über 1.000 Werke, von denen er nach eigenen Angaben die großformatigen nur in Ausstellungen sieht, FAZ.NET v. 4.4.2008.
443 Das Ausstellungsrecht erlischt mit der Veröffentlichung, § 18 UrhG.

recht bei der Erstveräußerung teilweise oder in vollem Umfang vorbehalten hat.[444]

Der Sammler kann als Eigentümer des Kunstwerks grundsätzlich nach Belieben mit ihm verfahren (§ 903 BGB). Eigentum am Werkoriginal und Urheberrecht sind unabhängig voneinander und stehen selbständig nebeneinander. Das Eigentumsrecht darf an Gegenständen, die ein urheberrechtlich geschütztes Werk verkörpern, nur unbeschadet des Urheberrechts ausgeübt werden (§ 903 BGB). Die Sachherrschaft des Eigentümers findet daher in der Regel dort ihre Grenze, wo sie Urheberrechte verletzt.[445] Das Entstellungsverbot des § 14 UrhG wirkt somit gegenüber dem Eigentümer des Werkstücks.[446] Noch nicht hinreichend geklärt ist die Frage, ob Urheber die Zerstörung des (Original-)Werkstücks[447] aufgrund seines Urheberpersönlichkeitsrechts (§§ 11 S. 1, 14 UrhG) verhindern darf.[448] Die Rechtsprechung leitet aus § 14 UrhG nicht das Verbotsrecht des Urhebers her, eine Werkvernichtung durch den Eigentümer zu verhin-

[444] BT-Drs. IV/270, S. 62.
[445] BGH, Urt. v. 23.2.1995 – I ZR 68/93, GRUR 1995, 673, 675 – Mauer-Bilder; RG, Urt. v. 8.6.1912 – I 382/11, RGZ 79, 397, 400 – Felseneiland mit Sirenen.
[446] BGH, Urt. v. 31.5.1974 – I ZR 10/73, GRUR 1974, 675, 676 – Schulerweiterung, *v. Detten*, S. 125 ff.; *Möhring*/Nicolini/*Kroitzsch*, § 14 Rn. 6; *Movsessian*, UFITA 95 (1983), 77, 80. Vgl. auch folgenden Fall, berichtet bei *Stoll*, in: Recht und Kunst, S. 73 ff.: *Oskar Schlemmer* schuf 1940 ein monumentales Wandbild „Familie" im Hause seines Freundes, Verlegers und Sammlers Dieter Keller in Stuttgart. Im Jahr 1976 wurde das Wandbild von den Behörden unter Denkmalschutz gestellt. Fast zwanzig Jahre später bewilligte die Denkmalschutzbehörde den Abriss des baufälligen Gebäudes verbunden mit der Auflage, dass das Wandbild nicht zerstört oder beseitigt wird. Die Ausbauarbeiten dauerten mehrere Monate. Dabei wurde das 2,20 m hohe und 4,50 m breite Wandbild gesichert und bis auf eine Stärke von 5-10 mm abgefräst. Die Rückseite wurde mit Aluminium-Waben verstärkt. Das vormals immobile Bild war nun mobil und wog ca. 600 kg. Eine Galerie bot das Wandbild aufgrund einer Fotografie zum Verkauf an und wollte es 1995 erstmals ausstellen. Die Erben erwirkten mit der Begründung, die Entfernung des Bildes aus Wohnhaus bedeute eine Entstellung nach § 14 UrhG, vor dem Landgericht Stuttgart eine einstweilige Verfügung. Danach wurde der Galerie untersagt, von dem Wandbild an einem anderen als dem ursprünglichen Standort Abbildungen herzustellen oder herstellen zu lasse, und zu dulden, dass das Bild an einem anderen als seinem ursprünglichen Standort von Dritten abgebildet wird. Das gerichtliche Verfahren endete mit einem Vergleich.
[447] Eigentümer von Werkexemplaren der bildenden Künste ohne Originalcharakter wie Reproduktionen, Illustrationen oder Repliken werden von dem Werkschutzinteresse des Urhebers solange nicht erfasst, wie sich entstellende Eingriffe in der Privatsphäre des Eigentümers ereignen, Schricker/*Dietz*, § 14 Rn. 15.
[448] Die Beweggründe sind mannigfaltig, *Ryoei Saito*, der zwei der teuersten Gemälde für zusammen 160 Millionen Dollar ersteigerte – Au Moulin de la Galetten von *Renoir* und *van Goghs* Portrait von Dr. Gachet – beabsichtigte, sich mit ihnen einäschern zu lassen. Später klärte er seinen Scherz auf. Berichtet bei *Sax*, S. 7, der viele weitere Beispiele nennt.

dern.[449] In der Literatur versucht man teilweise Wege zu finden, das Erhaltungsinteresse des Urhebers angemessen zu berücksichtigen.[450] Bei unersetzbaren Werken der bildenden Künste stünden die Eigentümerinteressen – ausgenommen bei Bauwerken[451] – regelmäßig zurück.[452]

449 OLG Schleswig, Urt. v. 28.2.2006 – 6 U 63/05, ZUM 2006, 426 – Kubus-Balance (Abb. unter www.hd-schrader.de). Die Gesetzesbegründung zu § 14 UrhG sah ausdrücklich davon ab, ein Zerstörungsverbot für Werke der bildenden Künste in den Gesetzestext aufzunehmen. Es sei nicht Aufgabe des privatrechtlichen Urheberrechts, wertvolle Kunstwerke zu erhalten, sondern dem Denkmalschutz vorbehalten, BT-Drs. IV/270, S. 45. Ähnlich argumentiert *Hock*, S. 129 f.: Auch unter dem Regime des § 11 LUG bemerkte das RG als *obiter dictum* in seinem Urt. v. 8.6.1912 – I 382/11, RGZ 79, 397, 401 – Felseneiland mit Sirenen, der Eigentümer habe das Recht, das Werkstück zu zerstören. In der späteren Rechtsprechung hat sich diese Ansicht nicht geändert, siehe die Zusammenstellung bei *Jänecke*, S. 65 ff., *L. Müller*, S. 176 ff. sowie *Movsessian*, UFITA 95 (1983), 77, 80.

450 Die Ansichten im Schrifttum suchen nach Wegen das Vernichtungsabwehrinteresse des Urhebers mit den Eigentümerinteressen abzuwägen und besser zu berücksichtigen, *Erdmann*, in: FS Piper, S. 655, 673 ff.; *Honscheck*, GRUR 2007, 944, 949; *Sattler*, KUR 2007, 6; *Schack*, GRUR 1983, 56, 57; *Schmelz*, GRUR 2007, 565 ff.; Schricker/*Dietz*, § 14 Rn. 37 ff. m.w.N; *Schmieder*, NJW 1982, 628, 630; *Gernot Schulze*, in: FS 100 Jahre GRUR, S. 1303, 1336; *Samson*, Urheberrecht, S. 122; *Tölke*, S. 89 ff. Dies kann dazu führen, dass dem Eigentümer unter bestimmten Umständen ein Rückgabeangebot zum Materialwert zuzumuten sei, *Jänecke*, S. 159 ff. und S. 178 (gestützt auf § 11 S. 1 UrhG).
In diesem Sinne Art. 15 URG Schweiz (i.d.F. 9.2.1992 (Stand am 1.7.2008)): „(1) Müssen Eigentümer und Eigentümerinnen von Originalwerken, zu denen keine weiteren Werkexemplare bestehen, ein berechtigtes Interesse des Urhebers oder der Urheberin an der Werkerhaltung annehmen, so dürfen sie solche Werke nicht zerstören, ohne den Urheber oder die Urheberin vorher die Rücknahme anzubieten. Sie dürfen dafür nicht mehr als den Materialwert verlangen. (2) Sie müssen dem Urheber oder der Urheberin die Nachbildung des Originalexemplars in angemessener Weise ermöglichen, wenn die Rücknahme nicht möglich ist. (3) Bei Werken der Baukunst hat der Urheber oder die Urheberin nur das Recht, das Werk zu fotografieren und auf eigene Kosten Kopien der Pläne herauszuverlangen."
Siehe auch: California Civil Code, sec. 987 (a): "The Legislature hereby finds and declares that the physical alteration or destruction of fine art, which is an expression of the artist's personality, is detrimental to the artist's reputation, and artists therefore have an interest in protecting their works of fine art against any alteration or destruction; and that there is also a public interest in preserving the integrity of cultural and artistic creations." U.S. Code, vol. 17, sec. 106A(a)(3)(B): "(...) the author of a work of visual art shall have the right to prevent any destruction of a work of recognized stature, and any intentional or grossly negligent destruction of that work is a violation of that right."

451 Das Gebrauchsinteresse des Eigentümers überwiege hier grundsätzlich. Dem Urheber solle aber vor der Zerstörung Gelegenheit gegeben werden, sein Zugangsrecht auszuüben (§ 25 Abs. 1 UrhG), Schricker/*Dietz*, § 14 Rn. 35 ff., 40; *Gernot Schulze*, in: FS Dietz, S. 177, 182 f.

Der Sammler hat die Kosten für den Eigentumserwerb zu tragen. Er muss Steuern abführen, Restaurierungskosten[453] übernehmen und die Versicherungsprämien entrichten. Es ist daher verständlich, wenn der Eigentümer an der Bildauswertung seines Kunstgegenstands teilhaben möchte. Vor diesem Hintergrund ist die Klage der Stiftung Preußische Schlösser und Gärten u.a. gegen die Bildagentur ‚Ostkreuz' zu verstehen, weil die Stiftung an der gewerblichen Nutzung von Fotografien ihrer Schlösser und Gärten, zu denen auch das Schloss Sanssouci gehört, partizipieren möchte.[454]

2. Staatliche Kunstsammlungen

Staatliche Kunstsammlungen[455] der heutigen Zeit bauen auf vorbestehenden Sammlungen auf.

Die Antikensammlung der staatlichen Kunstsammlung Kassel geht vor allem auf die Sammlungen zurück, die Landgraf Friedrich II. (1760-1785) für das Museum Fridericianum erwarb. Ihre Gemäldegalerie Alte Meister verdankt sie Landgraf Wilhelm VIII. (1730/1751-1760), der als Prinz Gouverneur von Maastricht insbesondere niederländisch-flämische Gemälde erwarb. Die Kasseler Bildersammlung gehörte im 18. Jahrhundert zu den bedeutendsten in Europa. Das Kupferstichkabinett geht zurück auf die Sammlung des Landgrafen von Hessen.[456]

Ähnlich verhält es sich mit der Staatlichen Kunstsammlung Dresden, welche aus elf Museen besteht. Die Museen haben ihren Ursprung in der Sammlung der sächsischen Kurfürsten und der polnischen Könige. August der Starke und sein Sohn, der spätere König August III., schufen systematisch angelegte Kunstkabinette, die schon damals einem begrenzten Teil der Öffentlichkeit zugänglich waren, und sie bilden heute den Kern der Staatlichen Kunstsammlungen Dresden.

452 Dreier/Schulze/*Schulze*, § 14 Rn. 28; Schricker/*Dietz*, § 14 Rn. 38. *Jänicke*, S. 152 ff. möchte auf die Gestaltungshöhe abstellen.

453 Siehe zu dem urheberrechtlichen und eigentumsrechtlichen Rechten und Pflichten im Verhältnis zwischen Urheber und Eigentümer sowie Restaurator, *Häret*, DS 2008, 169 ff. und die Besprechung von *Jayme*, KunstRSp 04/08, 187 f.

454 Die wirtschaftliche Lage der Stiftung Preußischer Kulturbesitz ist angespannt. Die Personal- und Gebäudekosten beanspruchen einen immer größeren Teil des Stiftungsetats, der seit 1996 unverändert v. Bund mit rund 190 und von den Ländern mit etwa 30 Millionen Euro bezuschusst wird, *Kilb*, FAZ v. 30.1.2009, Nr. 25, S. 36. Siehe zu diesem Fall unten, S. 208 ff.

455 *Hock*, S. 25, definiert öffentliche Kunstsammlungen als einen Ort, an dem dauernd Werke der bildenden Kunst ausgestellt sind, und zu dem ein nicht bestimmter Personenkreis Zugang hat.

456 http://www.kassel-ist-klasse.de/nc/artikel/set/813c5218-2e3a-9c31-4f00-467cff177351/.

Staatliche Kunstsammlungen könnten im Vergleich zu privaten einer gesteigerten Sozialbindung des Eigentums, Art. 14 Abs. 2 GG, unterliegen.

V. Museen

Der International Council of Museums (ICOM)[457] definiert das Museum in seinen Statuten in Art. 3 Abs. 1[458] wie folgt:

> "A museum is a non-profit, permanent institution in the service of society and its development, open to the public, which acquires, conserves, researches, communicates and exhibits the tangible and intangible heritage of humanity and its environment for the purposes of education, study and enjoyment"

Das Museum[459] ist öffentlich und zeichnet sich durch seine Aufgabe der Kunstvermittlung, aber auch der des Kunstgenusses aus. Die Ausstellungstätigkeit ist dabei ein wichtiger Faktor. Denn Kunstwerke sind in den Magazinen der Museen naturgemäß nicht als Original öffentlich, solange sie nicht zumindest temporär ausgestellt werden. In dem Ausstellungskatalog perpetuieren sich die Exponate.[460]

Das Verhältnis des Museums zu privaten Sammlungen ist von gegenseitiger Anregung und Ergänzung bestimmt. Im alten Rom wurden Kunstwerke als Siegertrophäen in ganzen Schiffsladungen nach Italien transportiert. Es existierte eine große Nachfrage nach Kunst vor allem aus dem eroberten, aber kulturell überlegenen Griechenland. Zunächst wurden öffentliche Plätze, Bauten und Tempel mit Marmorstatuen und Bronzefiguren aller griechischen Epochen geschmückt. Sodann entwickelte sich die private Freude an der Kunst. Villen, Paläste und Gärten der vornehmen Römer wurden mit griechischen Skulpturen und Malereien versehen.[461] Ein römischer Feldherr um Mitregent Augustus Agrippa verurteilte das private Sammeln, weil Kunstwerke in privaten Villen dem Genuss der Öffentlichkeit entzogen seien. Er formulierte den Wunsch, Kunstwerke zu verstaatlichen und schlug die Unterbringung in einem Gebäude im Zentrum Roms vor, damit sich alle Bürger daran erfreuen könnten.[462] Seinem

457 Der IOCM wurde 1946 in Paris gegründet. Ihm gehören international etwa 7000 Museen aus 120 Staaten an.
458 In der in Wien beschlossenen Fassung v. 24.8.2007, http://icom.museum/statutes.html#3. Diese Definition wird v. Deutschen Museumsbund als weitgehend verbindlich anerkannt, http://www.museumsbund.de/cms/index.php?id=135&L=0.
459 Siehe zur Geschichte des Begriffs, *Merryman/Elsen/Urice*, S. 1153 f.
460 Siehe oben, S. 88.
461 *Sachs*, S. 15.
462 *Sachs*, S. 19.

Wunsch wurde indes erst 1800 Jahre später mit der Gründung der ersten Museen entsprochen.

Museen und Eigentümer privater Sammlungen, die ein unerschöpfliches Reservoir für Ausstellungen darstellen, profitieren voneinander. Der Leihverkehr der Museen, der vielfach mit privaten Leihgaben bestückt ist, bietet einen Beleg für den gegenseitigen Austausch, der der Allgemeinheit zugute kommt und die Werte der Leihgaben regelmäßig steigen lassen.[463] Es entstehen nicht selten Museen aus privaten Sammlungen.[464]

VI. Galeristen und Kunsthändler

Der erste Schritt des Künstlers, von seinem Schaffen leben zu können, ist der Verkauf seiner Kunstgegenstände zu guten Konditionen. Wenn er nicht gerade *Damien Hirst*[465] heißt, ist er auf Galeristen[466] und Kunsthändler[467] angewiesen, die den Mechanismus des Begehrens im Kunstmarkt am Leben erhalten.[468] Sie spüren Künstler auf und wecken die Kauflust bei Sammlern.[469] Erst wenn Kunstwerke im Markt präsent sind, entsteht ein Bedürfnis das Werk in relevanter Weise urheberrechtlich zu nutzen. Der Kunsthändler steht aber nicht allein, sondern nutzt sein Netzwerk von Galerien, Kuratoren und Kritikern. Die Nach-

463 Zu erwähnen sind hier Dauerleihgaben von privaten Sammlungen an Museen. Sie dienen beiden Seiten. Der Eigentümer spart die Versicherungs-, Lager- und Restaurationskosten und durch die Musealisierung seiner Werke gewinnt die Sammlung an Wert. Das Museum erhält durch umfangreiche Dauerleihgaben vielfältige Möglichkeiten, sich zu entwickeln. In jüngster Zeit sind z.B. 230 Werke der Sammlung Rau nach dem jahrelangen Streit um die Wirksamkeit des Testaments von Gustav Rau durch Unicef an das Arp-Museum in Rolandseck dauerhaft verliehen worden, *Rossmann*, FAZ v. 29.10.2008, Nr. 253, S. 40; siehe auch *Blomberg*, Kunstwerte, S. 64 ff.; *Mangold*, S. 63.
464 Z.B. ist das Museum Insel Hombroich aus der privaten Sammlung von Viktor und Marianne Langen erwachsen, vgl. *Til/v. Wiese*, in: Die Kunst zu Sammeln, S. 10 und zur Sammlung Flick, *Blomberg*, Kunstwerte, S. 54 ff; *Sax*, S. 69.
465 Englischer Künstler, geboren am 7.6.1965 in Bristol, nach Brockhaus Kunst, S. 379.
466 Siehe zur Entwicklung des Galeriewesens, *Kemle*, S. 36 f., *Mues*, S. 13 ff. Heute können Sammler und Kunstliebhaber unter weltweit 20.000 Galerien für zeitgenössische Kunst auswählen, *Blomberg*, Kunstwerte, S. 18.
467 Kunsthändler im Sinne des § 26 UrhG ist jeder, der aus eigenem wirtschaftlichen Interesse an der Veräußerung von Kunstwerken beteiligt ist, vgl. BGH, Urt. v. 17.7.2008 – I ZR 109/05, GRUR 2008, 989, 990 Rn. 15 – Sammlung Ahlers m.w.N.
468 *Damien Hirst* umging Galeristen und Kunsthändler und versteigerte seine Werke selbst bei Sotheby's. Der Umsatz der auf zwei Tage verteilten drei Auktionen beträgt umgerechnet 140 Millionen Euro und ist das höchste Ergebnis eines Einzelkünstlers seit der Rekordauktion von 88 Werken von Picasso, die 1993 „nur" 14 Millionen DM erzielten, *Kreye*, SZ Nr. 217 v. 17.9.2008, S. 13.
469 *Kemle*, S. 37. Friedrich Christian Flick kauft gern, was ihm seine Kunstberater vorschlagen, *Blomberg*, Kunstwerte, S. 59.

frage auf dem Kunstmarkt wird wesentlich von Kunsthändlern mit beeinflusst. Sie fördern Kunstrichtungen und beeinflussen den Geschmack und das Kaufverhalten von Kunstsammlern.[470] Dabei wenden sich die Kunsthändler auch gegen die Standards der Gegenwart. Der Erfolg der Impressionisten im 19. Jahrhundert war das Ergebnis der Anstrengungen von Galeristen und Händlern gegen die Standards der Akademien und Kritiker.[471] Der Künstler ist deshalb darauf angewiesen, dass er und seine Werke in den richtigen Kreisen im Gespräch sind. Auch wenn er künstlerisch noch so gut ist, wird er finanziell das Nachsehen haben, wenn er nicht am Kunstmarkt präsent ist. Denn der Kunstmarkt bestimmt, was Kunst ist und der Galerist entscheidet grundsätzlich, wer Zugang zum Kunstmarkt bekommt.[472] Die Ready-Mades von *Marcel Duchamp* mögen keine Werke im Sinne des § 2 Abs. 2 UrhG[473] sein, aber sein berühmtes Urinal „Fountain" aus dem Jahr 1917[474] gilt als Prototyp künstlerischer Provokation und gewann bei einer Umfrage von 500 Insidern der Kunstszene im Vorfeld des Turnerpreises 2004 als das einflussreichste Kunstwerk der Gegenwart vor *Picasso*, *Matisse* und *Warhol*.[475] Das Urinal aus dem Jahr 1917 ist verloren, aber ein Exemplar von insgesamt acht der nachträglichen Edition, die *Arturo Schwarz* 1964 auf den Mark brachte, ersteigerte der griechische Sammler *Dimitri Daskalopoulos* im Jahr 1999 für 1,7 Millionen Dollar.[476] Der Gewinner des Turner Preises 2004, *Jeremy Deller*, antwortete auf die Frage, woran er erkennt, ob etwas Kunst ist: am Preis.[477]

470 *Dossi*, S. 105; ganz anderer Ansicht ist eine Privatsammlerin auf die Frage: „Welcher rote Faden zieht sich durch Ihre Sammlung? Wo liegen die Schwerpunkte?"- „Wenn ein Galerist sagt: Das würde gut zu deiner Sammlung passen, ist das im Regelfall ein Todesurteil für die Arbeit", in: *museum kunst palast*, Katalog zur Ausstellung Die Kunst zu sammeln, S. 47. Die WestLB ließ sich beim Aufbau einer Kunstsammlung von den Düsseldorfer Galeristen Alfred Schmela und Hans Mayer beraten, *Herstatt*, in: Die Kunst zu sammeln, S. 74.
471 *Dossi*, S. 106; *Mues*, S. 14. Ein Beispiel neuerer Zeit ist die Präsentation von 26 deutschen Galerien auf der New Yorker Kunstmesse, Armory Show, im März 2004, die sich auf ihre Schilder „Young German Art" als Slogan auf ihre Schilder schrieben und damit vor allem die ostdeutsche Malerei der Gegenwart auf das internationale Parkett hoben, *Blomberg*, Kunstwerte, S. 13.
472 Galerien seien „Gatekeeper" des Kunstmarktes, *Fesel*, KUR 1999, 133, 134.
473 Vgl. *Gernot Schulze*, in: FS 100 Jahre GRUR, S. 1303, 1323 f.; *Reutter*, in: FS Siehr, S. 175, 181; *v. Schoenebeck*, S. 155, 207.
474 Abb. im Katalog *Deecke/Köhler*, Originale echt falsch, S. 69; eine Replik ist heute ausgestellt im Tate Britain.
475 *Jouri*, The Independent (London), Dec 2, 2004, S. 17.
476 *Dossi*, S. 202.
477 *Hoch*, SZ Nr. 237 v. 14.10.2005, S. 15. Die Finanz- und Wirtschaftskrise 2008/2009 ging nicht spurlos an dem Kunstmarkt vorbei. Die Preise fielen um 10% und mehr. Der Kunstmarkt ordnete sich neu, *Gropp*, FAZ v. 13.3.2009, Nr. 61, S. 31.

VII. Auktionshäuser

Das erste professionelle Auktionshaus für Kunst, die schwedische Firma Stockholms ‚Auktionsverket', existiert seit 1674.[478] James Christie gründete in London im Jahr 1766 das heute bekanntere Auktionshaus. Beide sind älter als das erste Museum, der Louvre, welcher erst 1793 am Jahrestag der Enthauptung Ludwigs XVI. eröffnete. Christie's ist heute das bekannteste Auktionshaus zusammen mit den ebenfalls führenden Sotheby's und Phillips de Pury & Company.[479]

Auktionshäuser sind Wirtschaftsunternehmen. Sie nehmen eine wichtige Position bei der wirtschaftlichen Bewertung von Kunst ein, indem sie vor Auktionen für das eingelieferte Kunstwerk zwei Schätzpreise angeben, einen oberen und einen unteren.[480] In Auktionskatalogen werden die eingelieferten Werke abgebildet. Der Text beschränkt sich – soweit bekannt – auf den Urheber des Werks, den Titel, das Entstehungsjahr, die Provenienz und die Schätzpreise. Kunstvermittelnde Angaben fehlen regelmäßig.

VIII. Reproduktionsfotografen

Sie vervielfältigen Werke der bildenden Kunst für Kunstbildbände, Ausstellungs-, Bestands- und Verkaufskataloge, Plakate, Broschüren, Flyer, Internetseiten von Museen, Galerien, Auktionshäusern sowie für Merchandisingprodukte[481] und andere Zwecke.[482] Dabei ist ihr Ziel, so nahe wie möglich an die Realität mit der Reproduktionsfotografie heranzukommen.[483] Reproduktionsfotografen sind entweder in Museen angestellt oder werden von ihnen beauf-

478 *Kemle*, S. 41.
479 Bei den Herbstauktionen im November 2007 setzten diese Auktionshäuser ihren eigenen Rekord mit Gesamtumsätzen für zeitgenössische Kunst in Höhe von 325 Millionen Dollar (Christie's), 316 Millionen Dollar (Sotheby's) und Phillips de Pury & Company (60 Millionen Dollar), Schaernack, NZZ, 17.11.2007 Nr. 268, S. 53.
480 Das OLG Köln erkannte die Bewertung durch diese beiden renommierten Auktionshäuser für den Bewertungsanspruch des Pflichtteilsberechtigten gem. § 2314 BGB für ausreichend an, obwohl die Auktionshäuser die Bewertungsmethode nicht erläutern, keine Ausführungen zu alternativen Bewertungsmethoden machen und die der Bewertung zu Grunde gelegten Faktoren nicht offenlegen. Die objektiven Kriterien für die Bewertung von Kunst sei für den Preis nicht entscheidend, Urt. v. 5. 10. 2005 – 2 U 153/04, NJW 2006, 625, 626; krit. zu dieser Entscheidung *Heuer*, NJW 2008, 689 ff. und zust. *v. Oertzen*, ZEV 2006, 79, 80.
481 Kalender, Postkarten, Kaffeebecher u.v.a.m.
482 Werbung, Printmedien, etc.
483 Eine Darstellung der Arbeit des Reproduktionsfotografen *Christoph Irrgang* und dessen Selbstverständnis zeigt der Film „Das maximal Einmalige und seine Transformation zum Gleichartigen" von *Cornelia Sollfrank* im Märkischen Museum Witten (2007).

tragt. In beiden Fällen stellt das Museum grundsätzlich die Bedingung, dass der Fotograf dem Museum ausschließliche Nutzungsrechte an den Reproduktionsfotografien einräumt. Diese können zeitlich und sachlich begrenzt sein und sich beispielsweise auf einen Ausstellungskatalog in der ersten Auflage beziehen. Das darf indes nicht darüber hinwegtäuschen, dass der Reproduktionsfotograf in erster Linie von der Bezahlung für den konkreten Auftrag und von seinem Gehalt lebt. Da der freischaffende Fotograf ein gesteigertes Interesse daran hat, in der Zukunft wieder von dem Museum beauftragt zu werden, ist er bei der Einräumung der Nutzungsrechte großzügiger und in einer schwächeren Position. Seine Werbung bei potenziellen Kunden ist der Bildnachweis, welcher für ihn eine hohe Bedeutung erlangt. Denn nur auf diesem Wege können Dritte an ihn herantreten, die die Fotografien des Fotografen nutzen oder ihn für andere Aufträge buchen möchten.[484]

IX. Zwischenergebnis

Die Interessen der Urheber, Eigentümer und der Bildzitierenden stehen sich nicht diametral gegenüber, wie es auf den ersten Blick scheint. Das Bildzitat ist regelmäßig im Interesse des Urhebers und des Eigentümers. Je größer die öffentliche Aufmerksamkeit, desto höher ist in der Regel auch der wirtschaftliche Wert des Werks und des Werkstücks. Damit ist noch keine Aussage verbunden, ob die Nutzung des Werks im Rahmen des Bildzitats unentgeltlich erfolgen muss.

E. Die Voraussetzungen des Bildzitats im Einzelnen

Im bisherigen Verlauf der Untersuchung wurden die Leitlinien für die Auslegung der §§ 51, 58, 59 UrhG[485] und die Bindungen der Gerichte bei der Auslegung durch Gemeinschafts- und Völkerrecht[486] herausgearbeitet. Die Untersuchung der beteiligten Interessen und die Ergebnisse der Untersuchung der Bildzitate in der Ausstellungspraxis[487] dienten zur Berücksichtigung ihrer Besonderheiten bei der Auslegung der §§ 51, 58, 59 UrhG.

484 Ähnlich verhält es sich bei Gebrauchsgrafikern, OLG Hamm, Urt. v. 7.10.1985 – 4 U 85/58, Schulze OLGZ 47, 12: „Gerade für einen Gebrauchsgraphiker ist es von großem Werbungswert, daß sein Signum auf zahlreichen Erzeugnissen der Gebrauchsgraphik enthalten ist und auf diese Weise in den einschlägigen Wirtschaftskreisen bekannt wird."
485 Siehe oben, S. 53 ff.
486 Siehe oben, S. 57 ff. und S. 63 ff.
487 Siehe oben, S. 102.

I. Bildzitat gemäß § 51 UrhG

Der erste Satz des § 51 UrhG erlaubt die Vervielfältigung, Verbreitung und öffentliche Wiedergabe eines veröffentlichten Werkes zum Zweck des Zitats, sofern die Nutzung in ihrem Umfang durch den besonderen Zweck gerechtfertigt ist. Die Werknutzung ist zustimmungs- und vergütungsfrei.

1. Bildzitat als Bestandteil der Öffentlichkeit

Zitate sind nur von einem veröffentlichten Werk möglich (§ 51 S. 1 UrhG).[488] Die Nutzung eines fremden Werks vor seiner Veröffentlichung würde das Urheberpersönlichkeitsrecht des Urhebers verletzen, weil er allein nach § 12 Abs. 1 UrhG entscheiden darf, ob und wann er sein Werk veröffentlicht.[489] Mit der Veröffentlichung verlässt das Werk seine private Sphäre und tritt in den öffentlichen Raum ein und kann Gegenstand der geistigen und kulturellen Auseinandersetzung werden. Dazu gehört auch eine (kritische) Auseinandersetzung mit dem Werk und dessen Wiedergabe als Zitat.[490] Wenn der Urheber die öffentliche Auseinandersetzung scheut, sollte er sein Werk nicht veröffentlichen. Seit dem 1. Januar 2008 unterscheidet das Gesetz in § 51 S. 1, S. 2 Nr. 1 UrhG nicht mehr zwischen erschienenen (§ 51 Nr. 1 UrhG a.F.) und veröffentlichten Werken (§ 51 Nr. 2 UrhG a.F.), sondern stellt nunmehr einheitlich auf veröffentlichte Werke ab.[491] Die Neuregelung erleichtert das Großzitat von Wer-

488 Das Ausstellungsrecht, § 18 UrhG, wird durch das Zitat nicht berührt. Es ist als reines Erstveröffentlichungsrecht ausgestaltet und also solches nicht einschränkbar, weil es das Urheberpersönlichkeitsrecht nach § 12 UrhG teilweise aufheben würde, *Brauns*, S. 30.
489 Aus diesem Grunde kommt eine analoge Anwendung von § 51 UrhG auf unveröffentlichte Werke nicht in Betracht, KG, Urt. v. 27.11.2007 – 5 U 63/07, GRUR-RR 2008, 188 – Günter-Grass-Briefe. In der Entscheidung KG, Urt. v. 21.04.1995 – 5 U 1007/95, NJW 1995, 3392, 3393 – Botho Strauß – befand das Kammergericht hingegen, das Erstveröffentlichungsrecht sei nicht sakrosankt. Das Gericht behielt sich vor, in Fällen eines überragenden öffentlichen Interesses Zitate auch aus unveröffentlichten Werken zuzulassen. Dies mag für einzelne Dokumente der Zeitgeschichte und vergleichbare Werke im Einzelfall zutreffen. Unabhängig von der Frage, ob *de lege lata* eine Interessenabwägung zulässig ist, ist bei Werken der bildenden Künste ein das Erstveröffentlichungsrecht des Urhebers überragendes öffentliches Interesse nicht erkennbar. *Rehse* hingegen möchte in Einzelfällen Entlehnungen aus unveröffentlichten Werken zulassen, S. 179 ff. *Schweikart*, S. 120 f., fordert eine Anpassung des § 12 UrhG *de lege ferenda*. Art. 10 Abs. 1 RBÜ bestimmt, dass Zitate nur von rechtmäßig veröffentlichten Werken zulässig sind.
490 Das Gesetz knüpft an die Veröffentlichung bekanntlich weitere Rechtsfolgen, vgl. *Schiefler*, UFITA 48 (1966), 81, 82.
491 Werke der Musik dürfen weiterhin erst nach ihrem Erscheinen (§ 6 Abs. 2 S. 1 UrhG) zitiert werden (§ 51 S. 2 Nr. 3 UrhG).

ken der bildenden Kunst in wissenschaftlichen Werken. Nach § 51 Nr. 1 UrhG a.F. musste das zu zitierende Werk erschienen sein.[492] Für Werke der bildenden Künste wird das Erscheinen in § 6 Abs. 2 S. 2 UrhG fingiert, wenn das Original oder ein Vervielfältigungsstück des Werkes mit Zustimmung des Berechtigten bleibend der Öffentlichkeit zugänglich ist. Durch die Neuregelung können nunmehr Werke zitiert werden, die nur vorübergehend der Öffentlichkeit gezeigt werden. Das bedeutet z.B., dass der verhüllte Reichstag[493] von *Jean-Claude* und *Christo* überhaupt erst seit Beginn des Jahres 2008 (in wissenschaftlichen Werken) als Ganzes im Ursprungsland der Bundesrepublik Deutschland zitierfähig geworden ist.

Zwingende Voraussetzung für die Anwendbarkeit von § 51 S. 1 und S. 2 Nr. 1 und Nr. 2 UrhG ist, dass das zu zitierende Werk veröffentlicht ist. Veröffentlicht ist ein Werk nach § 6 Abs. 1 UrhG, wenn es mit Zustimmung des Berechtigten der Öffentlichkeit zugänglich gemacht worden ist. Es ist nicht erforderlich, aber ausreichend, dass das Werkstück der Öffentlichkeit angeboten oder in Verkehr gebracht wird, damit es öffentlich zugänglich in diesem Sinne ist. Das Werkstück wird angeboten oder in Verkehr gebracht, wenn das Werkstück der Öffentlichkeit in unkörperlicher Form zugänglich gemacht wird oder bei Werken der bildenden Künste öffentlich ausgestellt wird.[494] Im Unterschied zur früheren Rechtslage ist es unerheblich, ob die Ausstellung bleibend ist.

Der Begriff der Öffentlichkeit ist nicht in § 6 Abs. 1 UrhG, aber in § 15 Abs. 3 UrhG legal definiert.[495] Rechtsprechung und Teile des Schrifttums verwenden diesen Öffentlichkeitsbegriff einheitlich auch im Rahmen des § 6

492 Vor dem Erscheinen und nach der Veröffentlichung war gemäß § 51 Nr. 1 UrhG a.F. nur das Zitieren von Stellen eines Werks in einem wissenschaftlichen Werken zulässig, vgl. *Ulmer*, Urheber- und Verlagsrecht, 3. Aufl., S. 314. Werke, die ausschließlich in unkörperlicher Form (§ 15 Abs. 2 UrhG) veröffentlicht wurden, waren als Ganzes nicht in wissenschaftlichen Werken zitierfähig. Dies gilt jedenfalls für jene Fälle in denen Deutschland Schutz- und Ursprungsland war. Denn Bildzitierende, die sich auf Art. 10 Abs. 1 RBÜ berufen konnten (siehe zum Anwendungsbereich oben, S. 64 ff.), durften Werke zitieren, welche erlaubterweise öffentlich zugänglich waren („lawfully made available to the public"). Der Begriff des Erscheinens in § 6 Abs. 2 UrhG entspricht eher dem Veröffentlichungsbegriff in Art. 3 Abs. 3 RBÜ. Die Neuregelung in § 51 S. 1 UrhG hat sich somit an Art. 10 Abs. 1 RBÜ angepasst.
493 Dieses Werk wurde nicht bleibend, sondern nur vorübergehend, v. 24.6.1995 bis zum 7.7.1995, der Allgemeinheit gewidmet – vgl. http://christojeanneclaude.net/PDF/wrapped_reichstag.pdf.
494 *Ulmer*, Urheber- und Verlagsrecht, 3. Aufl., S. 182.
495 Die Definition der Öffentlichkeit in § 15 Abs. 3 S. 2 UrhG wurde durch das Gesetz zur Regelung des Urheberrechts in der Informationsgesellschaft (BGBl. 2003 I Nr. 46 v. 12.9.2003) geändert. Ziel des Gesetzgebers war es, eine klarere Definition ohne inhaltliche Änderung zu wählen, vgl. BT-Drs. 15/38, S. 17.

Abs. 1 UrhG.[496] Andere sind der Ansicht, er sei differenzierend auszulegen.[497] Man könne die Legaldefinition, welche sich ihrem Wortlaut nach nur auf die unkörperliche Werkverwertung nach Maßgabe des § 15 Abs. 2 UrhG bezieht, nicht zur Bestimmung des Öffentlichkeitsbegriffs in § 6 Abs. 1 UrhG heranziehen. Zur Begründung wird auf die unterschiedlichen Interessenlagen in § 6 Abs. 1 UrhG und § 15 Abs. 3 UrhG hingewiesen. Die Veröffentlichung in § 6 Abs. 1 UrhG führe zu einer Beschränkung der Befugnisse des Urhebers. Es liege daher nicht im Interesse des Urhebers, den Begriff der Öffentlichkeit zu eng zu fassen, um den Rechtsverlust möglichst spät eintreten zu lassen. Bei der unkörperlichen Verwertung seines Werks in Form der öffentlichen Wiedergabe nach § 15 Abs. 2 UrhG, auf die sich der Wortlaut der Legaldefinition in § 15 Abs. 3 UrhG ausdrücklich beschränkt, sei es gerade umgekehrt. Der Urheber sei daran interessiert, den Bereich der freien Wiedergabe seines Werks durch einen engen Öffentlichkeitsbegriff möglichst klein zu halten. Bei Zugrundelegung des engen Öffentlichkeitsbegriffs gemäß § 15 Abs. 2 UrhG auch in § 6 Abs. 1 UrhG sei dies nachteilig für den Urheber. Damit aus dem Werk zitiert werden könne, müsse der Wille des Urhebers klar hervortreten, das Werk aus seinem persönlichen Bereich zu entlassen.[498] Zudem werde dem Urheber bei Zugrundelegung des weiten Öffentlichkeitsbegriffs in § 15 Abs. 3 S. 2 UrhG die wichtige Möglichkeit entzogen, sein Werk vor der Veröffentlichungsreife vor einem ausgewählten, aber untereinander nicht persönlich verbundenem Publikum zur Diskussion zu stellen.[499]

Diejenigen, die den Öffentlichkeitsbegriff differenzierend auslegen, begründen ihre Ansicht mit einer gegensätzlichen Interessenlage, die so grundsätzlich nicht besteht. Wie bereits untersucht, gibt es keinen Grundsatz, wonach den Interessen des Urhebers bei der Auslegung der Vorschriften des Urheberrechtsgesetzes *per se* Vorrang einzuräumen wäre.[500] An den Begriff der Veröffentlichung sind Rechtsfolgen geknüpft, die sowohl den Interessen des Urhebers als auch anderen (öffentlichen) Interessen dienen. Dies zeigt die Zi-

496 OLG Frankfurt a.M., Urt. v. 28.2.1996 – 11 U 64/94, ZUM 1996, 697, 701 – Yellow Submarine; KG, Urt. v. 21.04.1995 – 5 U 1007/95, NJW 1995, 3392 – Botho Strauß; LG Frankfurt a.M., Urt. v. 15.10.1986 – 6 O 239/86, GRUR 1987, 168, 169 – Krankheit auf Rezept; LG Berlin, Urt. v. 11.10.1935 – 27 U 4703/34, UFITA 8 (1935), 111; Fromm/Nordemann/*Nordemann*, 8. Aufl., § 6 Rn. 1; *Greffenius*, UFITA 87 (1980), 97, 101 f.; Möhring/Nicolini/*Ahlberg*, § 6 Rn. 7 f.; *Schulze*, ZUM 2008, 836, 839; *Wandtke*/Bullinger/*Marquardt*, § 6 Rn. 4; *vom Dorp*, S. 43 f.; *v. Gamm*, § 6 Rn. 7.
497 Fromm/Nordemann/*Nordemann*, 9. Aufl., § 6 Rn. 1; *Knap*, UFITA 92 (1982), 21, 32 ff.; *Schiefler*, UFITA 48 (1966), 81, 85 f.; *Ulmer*, Urheber- und Verlagsrecht, 3. Aufl., S. 179 f.
498 *Schiefler*, UFITA 48 (1966) 81, 85. *Ulmer*, Urheber- und Verlagsrecht, 3. Aufl., S. 179 f.; *Knap* UFITA 92 (1982), 21, 23 ff.; Schricker/*Katzenberger* § 6 Rn. 8 ff., 11.
499 *Bueb*, S. 14 f.
500 Vgl. zu der Auslegung der Schrankenbestimmungen, oben S. 83 ff.

tiervorschrift des § 51 UrhG. Bei der Begriffsbestimmung sind daher nicht lediglich die Interessen des Urhebers zu berücksichtigen. Ein unterschiedlicher Gebrauch des Begriffs der Öffentlichkeit würde zu widersprüchlichen Ergebnissen führen, die der Normadressat nicht nachvollziehen kann: Bei einer Vernissage beispielsweise sind Freunde des Künstlers und des Galeristen, Auftraggeber, Kaufinteressenten sowie deren Begleitpersonen eingeladen. Es sind Personen anwesend, die teilweise miteinander, teilweise mit dem Künstler und teilweise mit dem Galeristen persönlich verbunden sind. Da auch Personen die ausgestellten Werke mit dem Auge wahrnehmen können, die nicht mit den Veranstaltern oder mit den anderen Gästen bekannt sind, wären die Kunstwerke nach dem Begriff des § 15 Abs. 3 S. 2 UrhG veröffentlicht. Nach einem weiten Verständnis des Veröffentlichungsbegriffs ist die Veranstaltung hingegen nicht öffentlich, weil nicht jedermann Zutritt zu der Vernissage hat. Während der Vernissage ist Hintergrundmusik von einer CD zu hören. Für die Verwertung der Werke der Musik durch die GEMA ist das Abspielen öffentlich (§§ 21, 19 Abs. 3 UrhG).[501] Es überzeugt nicht, wenn dieselbe Menschenansammlung zugleich öffentlich und nichtöffentlich im Sinne des Urheberrechtsgesetzes sein soll. Im Interesse einer klaren Gesetzessprache, die für den Normadressaten verständlich ist, ist ein einheitlicher Öffentlichkeitsbegriff zugrunde zu legen, wie er in § 15 Abs. 3 UrhG definiert ist.

Danach erfordert die Veröffentlichung, das Werk einer Mehrzahl von Mitgliedern zugänglich zu machen, die nicht mit dem Berechtigten oder den anderen Personen, denen das Werk zugänglich gemacht wird, durch persönliche Beziehungen verbunden sind. Dafür ist es ausreichend, wenn die Allgemeinheit die Möglichkeit erhalten hat, das Werk zu sehen. Es ist nicht erforderlich, dass der Öffentlichkeit ein Vervielfältigungsstück des Werks zur Verfügung gestellt wird. Die Zustimmung des Berechtigten zur Veröffentlichung kann vor der Veröffentlichung oder nachträglich erfolgen.[502] Ohne Zustimmung des Berechtigten bleibt das Werk unveröffentlicht.[503] Berechtigter ist der Urheber des Werks und sein Erbe (§§ 28, 29 Abs. 1 UrhG) oder nach der Gesetzesbegründung auch derjenige, dem der Urheber die Veröffentlichungsbefugnis eingeräumt hat.[504] In der Literatur wird teilweise vertreten, dies sei nicht richtig, weil das Veröffentlichungsrecht Teil des Urheberpersönlichkeitsrechts sei und deshalb unübertragbar ist.[505] Dem ist zuzustimmen,[506] es ändert aber nichts da-

501 Siehe zur Wahrnehmung der Verwertungsrechte durch die GEMA, *Staudacher*, S. 47 ff., 52 ff.
502 BT-Drs. IV/270, S. 40.
503 Möhring/Nicolini/*Ahlberg*, § 6 Rn. 12.
504 BT-Drs. IV/270, S. 40.
505 Möhring/Nicolini/*Ahlberg*, § 6 Rn. 18; a.A. Schricker/*Katzenberger*, § 6 Rn. 27, *Schiefler*, UFITA 48 (1966), 81, 88.

ran, dass der Berechtigte einem Dritten das Veröffentlichungsrecht ausüben lassen darf. Eine Übertragung des Veröffentlichungsrechts muss damit nicht verbunden sein.[507] Der Berechtigte kann dabei seine Zustimmung von der Art und Weise und dem Zeitpunkt der Veröffentlichung abhängig machen, ohne deren Berücksichtigung die Veröffentlichung mangels Zustimmung nicht gegeben ist. Eine Beschränkung ergibt sich insbesondere bei der Einräumung von Nutzungsrechten an einem bislang unveröffentlichten Werk. Der Zweck der Nutzungsrechtseinräumung („Zweckübertragungslehre") bestimmt auch die maßgeblichen Anforderungen an eine wirksame Erstveröffentlichung.

Ein Werk der bildenden Kunst ist auch dann veröffentlicht, wenn eine Vervielfältigung mit Zustimmung des Urhebers im Internet öffentlich zugänglich gemacht wird, aber niemand die Seite abruft oder wenn ein Gemälde ausgestellt wird, aber kein Besucher kommt. Ausreichend ist vielmehr die Möglichkeit der Kenntnisnahme. Ob diese tatsächlich genutzt wird, ist unerheblich.[508]

Kunstwerke sind nach Art. 10 Abs. 1 RBÜ zitierfähig, wenn sie der Öffentlichkeit bereits erlaubterweise zugänglich gemacht wurden. Der deutsche Text der RBÜ scheint mit dem Inhalt des Veröffentlichungsbegriffs in § 6 UrhG übereinzustimmen.[509] Der englische und französische Text[510] zeigen, dass auch Werke zitierfähig sind, die ohne Erlaubnis des Urhebers aufgrund einer gesetzlichen Lizenz, Zwangslizenz o.ä. veröffentlicht wurden.[511] Ausnahmsweise kann auch der Eigentümer des Originals eines Werks der bildenden Kunst die Veröffentlichung im Sinne des § 6 Abs. 1 UrhG bewirken, wenn er gemäß § 44 Abs. 2 UrhG berechtigt ist, das Werk öffentlich auszustellen.[512] Die gesetzliche Gestattung im deutschen Sachrecht befindet sich somit im Einklang mit Art. 10 Abs. 1 RBÜ.

In diesem Zusammenhang sind die rechtlichen Auseinandersetzungen um den misslungenen Erstguss der Josua-Glocke interessant. Der Urheber der Glockenzier dieser Glocke, *Christoph Feuerstein*, gewann im Jahr 2000 den

506 Das OLG Hamburg zweifelt an diesem Grundsatz und hält einzelne aus dem Urheberpersönlichkeitsrecht fließenden Berechtigungen, soweit sie bei Einräumung eines Nutzungsrechts die Verwertung erst ermöglichen oder zumindest mit ihr im Zusammenhang stehen, für übertragbar, Urt. v. 5.6.1969 – 3 U 21/69, UFITA 64 (1972), 307, 308 – Heintje.
507 Schricker/*Schricker*, vor §§ 28 ff. Rn. 28.
508 Vgl. Wandtke/Bullinger/*Marquard*, Rn. 7 f.
509 Siehe oben, Note 492.
510 Der deutsche Text ist amtlich, Art. 37 Abs. 1 lit. b) RBÜ, in Zweifelsfällen ist der französische maßgebend, Art. 37 Abs. 1 lit. c) RBÜ.
511 „It shall be permissible to make quotations from a work which has already been lawfully made available to the public (...)" und "Sont licites les citations tirées d'une œuvre, déjà rendue licitement accessible au public (...)"; vgl. *Masouyé*, S. 62; *Ricketson/Ginsburg*, Vol. I, Rn. 13.41.
512 Vgl. Schricker/*Vogel*, § 18 Rn. 15; Schricker/*Katzenberger*, § 6 Rn. 28.

Wettbewerb der Dresdner Frauenkirche für die Gestaltung verschiedener Glocken. Er fertigte ein Reliefmodell in Ton, ein Silikonnegativ und ein Wachsgussmodell an. Nach diesem Modell wurde die Glocke von der Glockengießerei hergestellt, wobei das Wachs vor dem Guss ausgeschmolzen wird. Diese Kirchenglocke war für die Frauenkirche in Dresden bestimmt. Sie bestand den Klangtest jedoch nicht und fand daher nicht ihre vorgesehene Verwendung. Die Glockengießerei in Karlsruhe veräußerte sie an ein Hotel in Dresden. Das Landgericht Leipzig hatte u.a. darüber zu entscheiden, ob diese Kirchenglocke im Dresdner Hotelpark Altfranken durch die Beklagte zur Schau gestellt werden darf.[513] Der Kläger sah seine Rechte an dem Werk u.a. deshalb verletzt, weil die Glocke samt seiner Glockenzier im Hotelpark in einer hierfür angefertigten Konstruktion ausgestellt war.[514]

Das Landgericht Leipzig gab dem Unterlassungsantrag, die Kirchenglocke Josua im Hotelpark der Beklagten zur Schau zu stellen, statt. Es sei anzunehmen, dass der Urheber und der Besteller der Glockenzier bei Vertragsschluss ausschließlich von einer Verwendung der Glocken durch deren Anbringung im Geläut der Frauenkirche ausgingen. Deshalb umfasse die Nutzungsrechtseinräumung nicht auch die Veröffentlichung des nicht zum bestimmungsgemäßen Einsatz gelangten Erstgusses an einem anderen Ort.

Das Landgericht Leipzig prüfte nicht, ob die Beklagte nach § 44 Abs. 2 UrhG berechtigt war, die Kirchenglocke auszustellen. Diese Vorschrift privilegiert den Eigentümer eines Originals eines Werks der bildenden Künste. Er ist gemäß § 44 Abs. 2 UrhG im Zweifel berechtigt, das Werk öffentlich auszustellen, auch wenn es noch nicht veröffentlicht ist, es sei denn, dass der Urheber dies bei der Veräußerung des Originals ausdrücklich ausgeschlossen hat. Wenn ein solcher Ausschluss fehlt, darf der jeweilige Eigentümer des Originals die Veröffentlichung nach § 6 Abs. 1 UrhG tatsächlich herbeiführen. Der Urheber stimmt der Veröffentlichung (§ 12 Abs. 1 UrhG) vorher im Zeitpunkt der Verfügung über das Originalwerkstück zu.[515] Der Ausschluss des Ausstellungs-

513 LG Leipzig, Urt. v. 11.8.2006 – 5 O 1327/06, ZUM 2006, 883, 885 – Trauglocke „Josua". Der Kläger wandte sich auch noch gegen die Zugänglichmachung von Abbildungen im Internet und begehrte Auskunft und festzustellen, dass die Beklagten zum Schadenersatz verpflichtet sind. Der Klage wurde auch insoweit stattgegeben. Die Berufung – 14 U 1736/06 – wurde nach Auskunft des OLG Dresden in der mündlichen Verhandlung am 16.1.2007 zurückgenommen. Vgl. zu diesem Fall *Paul; Kimmerle*, DIE ZEIT 37/2006, S. 15.

514 In einem vorherigen Verfahren verklagte der Kläger die Glockengießerei auf Auskunft über den Verbleib und die Ausstellung u.a. der Josua-Glocke, LG Mannheim, Urt. v. 21.6.2005 – 2 O 37/05 (unveröffentlicht). In einem späteren Verfahren begehrte der Kläger Herausgabe des Gewinns aus dem Verkauf der Glocke an das Hotel in Dresden, LG Mannheim, Urt. v. 12.6.2007 – 2 O 74/07 (unveröffentlicht).

515 BT-Drs. IV/270, S. 62; Wandtke/Bullinger/*Bullinger*, § 12 Rn. 11; krit. *Erdmann*, in: FS Piper, S. 655, 662.

rechts durch den Urheber ist dinglich[516] und wirkt daher auch gegenüber Rechtsnachfolgern.

Die Glockenzier, die den Erstguss der Josua-Glocke schmückt, ist das Originalstück des Werks. Abgüsse sind original, wenn sie zwar mit fremder Hilfe, aber unter der Verantwortung des Urhebers hergestellt werden.[517] Eine bloße Zustimmung des Urhebers genügt nicht.[518] Der Urheber der Glockenzier fertigte Positive aus Wachs an, die auf der „falschen Glocke" angebracht wurden. Letztere entspricht dem Abbild der späteren Bronzeglocke. In mehreren Arbeitsschritten wird die Mantelform der Glocke produziert, die das Negativ der Glockenzier abbildet und mit der Kernform der Glocke verbunden wird. In die Zwischenräume floss später unter Anwesenheit des Künstlers die flüssige Glockenbronze.[519]

Wer Eigentümer im Sinne des § 44 Abs. 2 UrhG ist, bestimmt sich nach § 903 BGB[520] und den allgemeinen zivilrechtlichen Vorschriften. Die Glockengießerei wurde als Herstellerin[521] durch den Guss der Glocke durch Verarbeitung gemäß § 950 BGB Eigentümerin der Josua-Glocke. Es fragt sich, ob § 44 Abs. 2 UrhG auf diesen Fall des gesetzlichen Eigentumserwerbs anwendbar ist. Denn § 44 Abs. 2 UrhG sieht vor, dass der Urheber das Ausstellungsrecht des Künstlers bei der „Veräußerung" ausschließen kann. Im BGB bedeutet Veräußerung Rechtsübergang.[522] Derjenige, der Eigentum vom Nichtberechtigten gemäß der §§ 932 ff. BGB erwirbt, kann das Ausstellungsrecht nach § 44 Abs. 2 UrhG für sich in Anspruch nehmen, wenn der Urheber keinen Vorbehalt bei der ersten Veräußerung erklärte. Wenn wie hier indes keine Veräußerung stattfand, fragt sich, ob der gesetzliche Eigentümer und seine Rechtsnachfolger das Original ausstellen dürfen, ohne der Zustimmung des Urhebers nach § 18 UrhG zu bedürfen. Richtigerweise darf man § 44 Abs. 2 UrhG nicht auf die gesetzlichen Erwerbstatbestände der §§ 946 ff. BGB erstrecken. Es fehlt eine Veräußerung, bei der sich der Urheber das Ausstellungsrecht hätte vorbehalten können. Würde man dem Eigentümer das Ausstellungsrecht nach § 44 Abs. 2 UrhG in diesen Fällen gewähren, würde man auf diese Art und Weise geschaffene Werke von

516 BT-Drs. IV/270, S. 62; *Samson*, GRUR 1970, 449, 450 f.; *Tölke*, S. 105; Wandtke/Bullinger/*Wandtke*, § 44 Rn. 18.
517 *Schack*, Kunst und Recht, Rn. 24 – nach dieser nicht unumstrittenen weiten Definition fallen posthume „Originale" heraus; Schricker/*Vogel*, § 44 Rn. 23 ff.; vgl. *Heinbuch*, NJW 1984, 15, 18 f; Möhring/Nicolini/*Spautz*, § 26 Rn. 7.
518 A.A. Schricker/*Katzenberger*, § 26 UrhG Rn 28 f. m.w.N.
519 Der Ablauf des Glockengusses ist auf der Internetseite der Glockengießerei dokumentiert: http://www.bachert-glocken.de/hp/index.html.
520 Schricker/*Vogel*, § 44 Rn. 19.
521 Wer Hersteller ist, bestimmt sich nach der Verkehrsanschauung. Hersteller ist derjenige, in dessen Namen und wirtschaftlichem Interesse hergestellt wird, MüKo-BGB/*Füller*, § 950 Rn. 17.
522 Staudinger/*Emmerich*, § 566 Rn. 26.

Anfang an des Ausstellungsrechts berauben. Da es keine Veräußerung gibt, könnte sich der Urheber das Ausstellungsrecht nicht vorbehalten. Beim gesetzlichen Eigentumserwerb außerhalb der Person des Urhebers, muss sich der jeweilige Eigentümer das Ausstellungsrecht vor Veröffentlichung des Werks nach § 18 UrhG gesondert einräumen lassen.

Der (jeweilige) Eigentümer war aus diesem Grund nicht berechtigt, das Werk auszustellen. Das Ausstellungsrecht (§ 18 UrhG) verblieb beim Urheber. Die Glockenzier des Erstgusses darf auch nicht zitiert werden, weil das Werk nicht veröffentlicht ist und wohl auch unveröffentlicht bleiben wird.[523] Der Zweitguss der Josua-Glocke befindet sich bestimmungsgemäß in der Frauenkirche und ist infolgedessen veröffentlicht sowie zitierfähig.

2. Selbständigkeit des zitierenden Werks

Erforderlich ist, dass das zitierende Werk selbständig ist. Diese Voraussetzung ergibt sich aus einer systematischen Auslegung anhand der Regelbeispiele in § 51 S. 2 Nr. 1-3 UrhG. Sie lassen allesamt Zitate nur in selbständigen Werken zu. Zwar ist dieses Erfordernis in § 51 S. 1 UrhG nicht ausdrücklich erwähnt, aber es entspricht dem Wesen des Zitats, dass ein neues Werk geschaffen wird.[524] Bildzitate von Kunstwerken sind deshalb nicht in Licht- (§ 72 UrhG) und Laufbildern (§ 95 UrhG) möglich und somit erst recht nicht, wenn überhaupt keine Schutzfähigkeit nach dem UrhG in Betracht kommt. Zitierendes bedarf einer Werkschöpfung, welche die Voraussetzungen des Werkbegriffs gemäß §§ 1, 2 Abs. 2 UrhG auch noch erfüllt, wenn das Zitat hinweg gedacht wird. Folglich sind auch amtliche Werke als potenziell zitierende Werke anzusehen, obwohl sie nach § 5 UrhG Schutz nicht (mehr) genießen.[525] Enthält ein

523 Nach Auskunft des Künstlers *Christoph Feuerstein* unterscheide sich der Erstguss der Josua-Glocke in vielen Details von dem Zweitguss. Die Buchstaben, die Position des Reliefs, Textfelder, Jahreszahl, Kronengestaltung und die Ornamentabfolge wurden verändert. Hinzu komme die natürliche Variation der Glockenzier durch die Gestaltung mit der Hand. Zudem wurde durch den Glockengießer beim Zweitguss eine Gewichtserhöhung um 80 kg vorgenommen, welche nicht auf die Glockenzier zurückzuführen sei.

524 Dieses Ergebnis folgt auch dem Sinn und Zweck der Zitierfreiheit, vgl. oben, S. 55. A.A. *Krause-Ablaß*, GRUR 1962, 239; OLG Jena, Urt. v. 27.2.2008 – 2 U 319/07, GRUR-RR 2008, 223 – Thumbnails. Das Gericht ist der Auffassung, die neue Fassung des § 51 UrhG setze nicht mehr voraus, dass das aufnehmende Medium Werkcharakter habe. Die Revision ist beim Bundesgerichtshof anhängig und wird geführt unter dem Aktenzeichen I ZR 69/08. Wie hier: *Brauns*, S. 149; *Schack*, MMR 2008, 414, 415; *ders.*, Urheber- und Urhebervertragsrecht, Rn. 487; *Reuter*, GRUR 1997, 23, 32.

525 *Maaßen*, ZUM 2003, 830, 833; Schricker/*Schricker*, § 51 Rn. 20; Schricker/*Katzenberger*, § 5 Rn. 25.

amtliches Werk ein Bildzitat von einem privaten Werk der bildenden Kunst, bleibt es privat, wenn es als Zitat gekennzeichnet wird.[526]

Umstritten ist, ob das neue Werk nur selbständig ist, wenn es ohne das zitierte Werk bestehen kann.[527] Die Entscheidung dieser Frage ist für das Zitieren von Bildern wichtig. Denn wie eingangs erwähnt sind Texte, die sich mit Bildern auseinandersetzen, ohne das besprochene Bild weniger verständlich.[528] Werke, die Bilder zitieren, wären regelmäßig nicht mehr verständlich oder würden eine andere Aussage bekommen, wenn man das Bildzitat gedanklich ausblendet. Das Oberlandesgericht Frankfurt sah die Selbständigkeit des zitierenden Werks nicht mehr gegeben, wenn trotz eines eigenschöpferischen Textes dieser inhaltlich nicht mehr verständlich ist, wenn die Bilder hinweg gedacht werden.[529] Die hiergegen gerichtete Revision hatte Erfolg. Auch wenn ein Bildzitat im Mittelpunkt eines Textes stehe, der ohne das Zitat nicht verständlich wäre, könne das Bildzitat zur Erläuterung des Inhalts im Sinne von § 51 Nr. 1 UrhG a.F. aufgenommen sein. Das Kriterium der Selbständigkeit in § 51 UrhG erfordere ein zitierendes Werk, welches selbst im Sinne des § 2 UrhG schutzfähig und von dem zitierten Werk urheberrechtlich unabhängig ist, mithin keine Bearbeitung gemäß § 23 UrhG sei.[530] Aus diesem Grund wird vertreten, es genüge, wenn das zitierende Sprachwerk einen selbständigen Gedankeninhalt aufweise.[531]

Das Berufungsgericht beschränkte Bildzitate in einem erheblichen Maß und verwendete zur Bestimmung der Selbständigkeit nicht die angemessenen Parameter. Maßgeblich ist nicht die Verständlichkeit des zitierenden Textes, die ohnehin von dem Vorverständnis des Rezipienten maßgeblich beeinflusst wird, sondern die Selbständigkeit des zitierenden Werks.[532] Das Gesetz verwendet diesen Begriff in § 24 UrhG in Abgrenzung zur Bearbeitung. Folgerichtig ging

526 *v. Ungern-Sternberg*, GRUR 1977, 766, 769 f.; *Schricker/Katzenberger*, § 5 Rn. 25. Andererseits verliert ein als Entwurf geschütztes Werk der bildenden Künste gemäß §§ 1, 2 Abs. 1 Nr. 4, Abs. 2 UrhG unter den Voraussetzungen des § 5 UrhG seinen Schutz, LG München I, Urt. v. 10.3.1987 – 21 S 20861/86, GRUR 1987, 436 – Briefmarke.
527 BGH, Urt. v. 12.6.1981 – I ZR 95/79, GRUR 1982, 37, 40 – WK-Dokumentation; OLG München, Urt. v. 30.1.2003 – 29 U 3278/02, ZUM 2003, 571, 575 – Badezene-Foto; OLG München, Urt. v. 26.3.1998 – 29 U 5758/97 – Brecht-Textpassagen, Schulze OLGZ 332, 10; Fromm/Nordemann/*Dustmann*, § 51 Rn. 19.
528 Siehe oben, S. 28 f.
529 OLG Frankfurt a.M., Urt. v. 12.12.1991 – 6 U 100/90, GRUR 1994, 116, 118 – Städel.
530 BGH, Urt. v. 30.6.1994 – I ZR 32/92, GRUR 1994, 800, 802 – Museumskatalog.
531 BGH, Urt. v. 30.6.1994 – I ZR 32/92, GRUR 1994, 800, 803 – Museumskatalog; LG München I, Urt. v. 27.7.1994 – 21 O 22343/93, AfP 1994, 326, 327 – EMMA; ähnlich *C. Kakies*, Rn. 219; *Kohler*, Kunstwerkrecht, S. 64 und *W. Schulz*, ZUM 1998, 221, 227.
532 *Brauns*, S. 35, bemerkt zutreffend, dass bei Zugrundelegung der Ansicht des OLG Frankfurt nur ‚Hinwegdenkbares', d.h. Überflüssiges, zitiert werden dürfte.

der Bundesgerichtshof diesen Weg und stellt die Frage, ob das zitierende Werk eine Bearbeitung darstellt.

Sammelwerke können gemäß § 4 Abs. 1 UrhG schutzfähig sein, wenn ihre Auswahl und Anordnung der einzelnen Elemente eine persönliche geistige Schöpfung darstellt.[533] Sammelwerke werden wie selbständige Werke geschützt, deren Elemente können im Verhältnis zum Sammelwerk keine zulässigen Zitate im Sinne des § 51 UrhG sein. Dies folgt schon aus § 4 Abs. 1 UrhG, der den Schutz der Elemente ausdrücklich nicht aufheben möchte, sondern sie „unbeschadet" lässt. Zudem fehlt dem Sammelwerk die Selbständigkeit gemäß § 51 UrhG im Verhältnis zu seinen Elementen; sie werden daher auch nach § 4 Abs. 1 UrhG lediglich wie selbständige Werke (im Verhältnis nach außen) geschützt.[534] Zitatensammlungen, die sich in der Wiedergabe und Auswahl von Kunstwerken – etwa in Form von Kunstbüchern[535] – erschöpfen sind unzulässig, wenn die einzelnen Elemente urheberrechtlich geschützt sind und die jeweiligen Rechtsinhaber der Nutzung nicht zustimmen.[536]

Die Selbständigkeit verlangt, dass der Schwerpunkt auf der eigenen Leistung liegt.[537] Das Bildzitat muss die Nebensache sein.

3. Zitatzweck

Der Zweck des Zitats bestimmt maßgeblich[538] die Zulässigkeit des Bildzitats in zwei Richtungen. Erstens entscheidet der Zweck des Zitats darüber, ob die Vervielfältigung, Verbreitung und öffentliche Wiedergabe eines veröffentlichten Werkes gemäß § 51 S. 1 UrhG zulässig ist und zweitens bemisst sich der zulässige Umfang nach dem „besonderen Zweck" des Zitats. Dieser Normtext ist noch nicht subsumierbar. Er bedarf einer weiteren Konkretisierung. Lediglich § 51 S. 2 Nr. 1 UrhG liefert für Zitate in wissenschaftlichen Werken einen Anhaltspunkt. Dort muss das zitierte Werk den Inhalt des wissenschaftlich zitierenden Werks „erläutern".

533 BT-Drs. IV/270, S. 38 f.
534 *Brauns*, S. 34.
535 Zu diesem Begriff, siehe oben, S. 88.
536 BGH, Urt. v. 22.9.1972 – I ZR 6/71, GRUR 1973, 216, 217 f. – Handbuch moderner Zitate; OLG Düsseldorf, Urt. v. 13.2.1996 – 20 U 115/95, GRUR 1997, 49, 51 – Beuys Fotografien; vgl. auch *Allfeld*, Kunstwerkrecht, S. 64 f.
537 *Brauns*, S. 35; Dreyer/Kotthof/Meckel/*Dreyer*, § 51 Rn. 11; *Ricketson/Ginsburg*, Vol. I, Rn. 13.42 (zu Art. 10 Abs. 1 RBÜ); Schricker/*Schricker*, § 51 Rn. 22; *Ulmer*, Urheber- und Verlagsrecht, 3. Aufl., S. 313.
538 BGH, Urt. v. 1.7.1982 – I ZR 118/80, GRUR 1983, 25, 28 – Presseberichterstattung und Kunstwerkwiedergabe I.

a. Präjudizien als Konkretisierungsmöglichkeit

Der abstrakte Normtext des § 51 UrhG muss auf dem Weg zu einem subsumtionsfähigen Obersatz überbrückt werden. Eine deduktive Konkretisierung ermöglicht es nicht, den Normgehalt des Zitatzwecks zu erfassen. Der klassische Kanon der Gesetzesauslegung allein vermag bei Generalklauseln und unbestimmten Rechtsbegriffen keinen subsumstionsfähigen Inhalt hervorzubringen.[539] Es ist vielmehr nötig, materielle Wertungen, die der Normtext nicht beinhaltet, zur Konkretisierung heranzuziehen. Materielle Wertungen können in anderen Gesetzen[540] oder in außerrechtlichen Normsystemen[541] enthalten sein.[542] Außerrechtliche Normensysteme stehen für die Konkretisierung des Zitatzwecks eines Bildzitats nicht zur Verfügung, so dass sich die Frage stellt, in welchem Maße die Grundrechte die Rechtsanwendung des Zitatzwecks beeinflussen. Es ist anerkannt, dass die Generalklauseln Einbruchstellen für die Werteordnung der Grundrechte sind.[543] Die Grundrechte sind indes nur ein grobmaschiges Netz und ihr Beitrag für die Konkretisierung des Obersatzes für die Entscheidung des Einzelfalls sollte nicht überschätzt werden. Beim Zitat sind zudem immer mehrere Grundrechtspositionen betroffen, die im Einzelfall zur Abwägung gelangen müssen.

Zur weiteren Konkretisierung des Zitatzwecks ist eine Interessenabwägung erforderlich, die für sich genommen lediglich Methode und noch keinen materiellen Gehalt aufweist. Welche Interessen im Einzelfall zur Bestimmung des Zitatzwecks zur Abwägung gelangen, wird maßgeblich durch Präjudizien beeinflusst.[544] Jedes Urteil beruht auf einer Norm, die auf den Sachverhalt bezogen ist und die ein Gericht unabhängig von den streitenden Parteien für zutreffend hält. Diese Norm, im englischen Recht die *ratio decidendi*, in der deutschen Methodenlehre die Fallnorm[545], ist zunächst auf den konkreten Einzelfall beschränkt.

539 *Hefermehl*, in: FS 600 Jahre Universität Heidelberg, S. 331.
540 Ein Beispiel hierfür findet sich im Wettbewerbsrecht. Die Konkretisierung „unlauterer Wettbewerbshandlungen, welche geeignet sind den Wettbewerb zum Nachteil der Mitbewerber, der Verbraucher oder der sonstigen Marktteilnehmer nicht nur unerheblich zu beeinträchtigen", welche nach § 3 UWG unzulässig sind, wird erleichtert durch die Beispiele in § 4 UWG. Dort verweist § 4 Nr. 11 UWG wiederum auf solche gesetzliche Vorschriften, welche auch dazu bestimmt sind, im Interesse der Marktteilnehmer das Marktverhalten zu regeln. Die Rechtsanwendung der Generalklausel in § 3 UWG wird dadurch erheblich erleichtert.
541 Z.B. Wettbewerbsregeln, Branchensitten oder Standesordnungen.
542 *Ohly*, AcP 201 (2001), 1, 12 f.
543 BVerfG, Urt. v. 15.1.1958 – 1 BvR 400/57, NJW 1958, 257 ff. – Lüth.
544 *Ohly*, AcP 201 (2001), 1, 16, 18 ff.
545 *Fikentscher*, Methoden des Rechts, S. 176, prägte den Begriff Fallnorm, Methoden des Rechts; *ders.*, in: Blaurock (Hrsg.), S. 11, 18: „Fallnormen sind Verallgemeinerungssätze in Gestalt einer Norm, durch die eine durch einen Sachverhalt aufgeworfene

Indes wird kaum ein Rechtsstreit ohne die Orientierung an der *ratio decidendi* ähnlicher Sachverhalte entschieden. Es stellt sich dieselbe Rechtsfrage vielmehr auch in anderen Fällen. Die von Gerichten auf diese Rechtsfrage gegebenen Antworten sind Präjudizien.[546] Rechtsberater richten sich an Präjudizien aus und wirken auf diese Weise sowohl auf die forensische als auch auf die außergerichtliche Vorgehensweise der Beratenen ein. Rechtsanwälte sind schon aus Gründen der Haftung gehalten, Präjudizien zu beachten.[547] So werden sich auch Bildzitierende und Urheber bzw. Rechtsinhaber, soweit sie rechtlich beraten oder versiert sind, im Umgang mit Bildzitaten an Präjudizien orientieren.

In der Literatur ist umstritten, ob und in welcher Weise die Gerichte an Präjudizien gebunden sind.[548] Eine strikte Präjudizienbindung wird – soweit ersichtlich – von niemandem vertreten.[549] Eine Ansicht lehnt eine Präjudizienbindung völlig ab und erkennt Präzedenzfälle, wie die Lehren der Rechtswissenschaften, als bloße Rechtserkenntnisquelle an.[550] Hier wird eine vermittelnde Ansicht zugrunde gelegt, nach der an Präjudizien im Zweifel festzuhalten ist, aber begründete Abweichungen möglich sind.

Alexy hat zwei Regeln der Präjudizienverwertung aufgestellt:[551]

> 1. Wenn ein Präjudiz für oder gegen eine Entscheidung angeführt werden kann, so ist es anzuführen.
> 2. Wer von einem Präjudiz abweichen will, trägt die Argumentationslast.

Indem der Gesetzgeber Generalklauseln und unbestimmte Rechtsbegriffe formuliert, überantwortet er der Rechtsprechung, diese Begriffe mit Inhalt zu füllen.[552] Dies ist ein Prozess, der Zeit beansprucht und niemals abgeschlossen ist. Die Rechtsprechung ist an den Gleichheitssatz nach Art. 3 Abs. 1 GG gemäß Art. 1 Abs. 3 GG gebunden. Daraus lässt sich folgern, dass sie nicht berechtigt

Rechtsfrage entschieden wird. Das, was für die Subsumtion benutzt wird, ist die Fallnorm, nicht das Gesetz."
546 Larenz/*Canaris*, Methodenlehre, S. 253.
547 Vgl. nur BGH, Urt. v. 30.9.1993 – IX ZR 211/92, BB 1993, 2267, 2268: „Wegen der richtungsweisenden Bedeutung, die höchstrichterlichen Entscheidungen für die Rechtswirklichkeit zukommt, hat sich ein Rechtsanwalt bei der Wahrnehmung eines Mandats grundsätzlich an dieser Rechtsprechung auszurichten.".
548 *Ohly*, AcP 201 (2001), 1, 20 ff. m.w.N.
549 Vgl. *Bydlinski*, S. 503.
550 *Ohly*, AcP 201 (2001), 1, 21 m.w.N. in Note 79.
551 *Alexy*, S. 339.
552 Diese Regelungstechnik ist im Grundsatz verfassungsrechtlich unbedenklich, BVerfG, Beschl. v. 12.7.2007 – 1 BvR 99/03, GRUR 2007, 1083 – Dr. R's Vitaminprogramm; BVerfG, Beschl. v. 8.2.1972 – 1 BvR 170/71, GRUR 1972, 358, 360 – Grabsteinwerbung (zu § 1 UWG); *Beater*, AcP 194 (1994), 82, 85 f; *v. Gamm*, in: FS 600 Jahre Universität Heidelberg, S. 323, 324; *Hefermehl*, aaO. (Note 539).

ist ohne sachlichen Grund eine Rechtsnorm in einem gleich gelagerten Fall unterschiedlich auszulegen.[553] Dies gilt freilich nicht für falsche Entscheidungen, weil es keine Gleichheit im Unrecht gibt.[554] Aus dem Gleichheitssatz lässt sich daher keine strikte Bindungswirkung ableiten. Das erkennende Gericht wird zunächst die Fälle, welche ein Präjudiz herausgebildet haben, für mit dem zu entscheidenden Fall für gleichliegend erachten und zudem die *ratio* des Präjudizes für zutreffend erachten müssen, um durch den Gleichheitssatz gebunden werden zu können.[555] Hier zeigt sich auch die Schwäche des Gleichheitssatzes für die Begründung einer Präjudizienwirkung, denn der Gleichheitssatz vermag vorzugeben, dass ein vergleichbarer Fall nach einer einheitlichen Maxime zu entscheiden ist; er ist jedoch außerstande die Frage zu beantworten, welche Maxime zu wählen ist.[556]

Gleichwohl ist das von einem Präjudiz abweichende Gericht aus Gründen des Vertrauensschutzes und der Rechtssicherheit, welche ebenfalls verfassungsrechtlich verankert sind (Art. 20 Abs. 3 GG)[557], verpflichtet, seine abweichende Entscheidung zu begründen.[558] Das erkennende Gericht hat sich daher mit der *ratio decidendi* anderer Gerichte, welche in vergleichbaren Fällen ergangen sind, auseinanderzusetzen.[559] Wie gezeigt, weisen Generalklauseln und unbestimmte Rechtsbegriffe noch keinen subsumtionsfähigen Gehalt auf.[560] Vorhersehbarkeit und Berechenbarkeit ergeben sich für den Normadressaten

553 *Gusy*, DÖV 1992, 461, 463, 467 ff.; das BVerfG geht in seinem Beschl. v. 26.4.1988 – 1 BvR 669/87 u. a., NJW 1988, 2787 davon aus, dass Rechtsprechung vor dem Hintergrund der Unabhängigkeit der Richter (Art. 97 Abs. 1 GG) konstitutionell uneinheitlich sei. Diese Ansicht ist jedoch kein Widerspruch zu der hier vertretenen Präjudizienvermutung, weil in sachlich begründeten Fällen von Präjudizien abgewichen werden darf und diese auch nicht feststehend, sondern einem ständigen Wandel unterworfen sind.
554 Dolzer/Waldhoff/Graßhoff/*Rüfner*, BK, Art. 3 Rn. 181 f. (Stand: 67. Lfg. 1992); Maunz/Dürig/*Herzog*, Art. 3 Rn. 164 ff.
555 *Langenbucher*, S. 108 f.
556 *Langenbucher*, S. 110.
557 Das BVerfG hat anerkannt, dass eine Änderung der Rechtsprechung gegen das Rechtsstaatsprinzip gemäß Art. 20 Abs. 3 GG und das Gebot des Vertrauensschutzes verstoßen kann, Beschl. v. 14.1.1987 – 1 BvR 1052/79, BVerfGE 74, 129, 155 ff.
558 Das Postulat der Einheitlichkeit der Rechsprechung (Art. 95 Abs. 3 GG) ist in verschiedenen Normen ausgeformt. Ein Senat des BGH verstößt gegen § 132 Abs. 2 und 3 GVG, wenn er von der Rechtsprechung eines anderen Senats abweichen möchte, ohne das angeordnete Verfahren zu beachten.
559 Damit ist eine Beeinträchtigung der richterlichen Unabhängigkeit gemäß Art. 97 Abs. 1 GG nicht verbunden. Sie richtet sich nur gegen Beeinflussungen von anderen Gewalten, nicht für Bindungen innerhalb der Judikative selbst, BVerfG, Beschl. v.17.1.1961 – 2 BvL 25/60, BVerfGE 12, 67, 71.
560 Siehe oben, S. 129.

lediglich aus Präjudizien. Es wäre daher verfehlt anzunehmen, die Gerichte könnten auf eine Auseinandersetzung mit Präjudizien verzichten.[561]

Im weiteren Verlauf werden die Präjudizien in der Rechtsprechung ermittelt, welche den Zitatzweck konkretisieren, und nach Fallgruppen dargestellt. Dabei stehen, soweit möglich, Zitate von Werken der bildenden Künste im Mittelpunkt. Den Fallgruppen werden die Ansichten in der Literatur gegenüber gestellt und bewertet.

b. Grundsatz: Belegfunktion

Der Bundesgerichtshof sieht seit seiner Entscheidung vom 3. April 1968 die zentrale Funktion des Zitats sowohl in § 51 Nr. 1 UrhG a.F. als auch in § 51 Nr. 2 UrhG a.F. in der Belegfunktion.[562] Der Sinn des Zitats nach § 51 Nr. 1 UrhG a.F. bestehe darin, unter Heranziehung fremden Geistesguts einen Beleg für die eigenen Ausführungen zu geben und diese damit zu erläutern. Geschehe die Erläuterung durch Aufnahme eines Werks der bildenden Künste, so sei die damit vielfach unvermeidbar auftretende Schmuckwirkung als unschädlich anzusehen, wenn die konkrete Verknüpfung mit dem gedanklichen Inhalt ergebe, dass die Aufnahme in erster Linie dessen Erläuterung diene und ihre weitere Auswirkung – wie beispielsweise eine Vervollständigung – nur eine zwangsläufige Nebenerscheinung ist.[563] Die Instanzgerichte stimmen insoweit inhaltlich mit dem Bundesgerichtshof überein.[564]

561 *Bydlinski*, S. 507 ff.; *Fikentscher*, in: Blaurock (Hrsg.), S. 11, 19.
562 BGH, Urt. v. 3.4.1968 – I ZR 83/66, GRUR 1968, 607, 609 – Kandinsky I unter Berufung auf *Ulmer*, 2. Aufl., S. 240; ähnlich *Kohler*, Urheberrecht, S. 188. Die Witwe und Alleinerbin *Nina Kandinsky* des am 13.12.1944 verstorbenen Malers *Wassily Kandinsky* klagte gegen den Kunstverleger *Lothar-Gunther Buchheim* wegen des Abdrucks von 69 Abbildungen in dem Buch „Der Blaue Reiter und die Neue Künstlervereinigung München". Die in diesem Buch reproduzierten Originale überließ *Wassily Kandinsky* seiner langjährigen Lebensgefährtin *Gabriele Munter*. Soweit in diesem Buch behauptet wurde, er habe *Gabriele Munter* im Jahr 1903 (*Buchheim*, S. 93 f.) und nochmals nach Kriegsausbruch (*Buchheim*, S. 128) die Ehe versprochen und eben jene Bilder aus der „Gabriele-Munter-Stiftung" reproduziert, vermutete die Presse Eifersucht der Witwe als Motiv für diesen Rechtsstreit, *Abendroth*, DIE ZEIT v. 1.4.1966 Nr. 14 und *Kipphoff*, DIE ZEIT v. 15.4.1966 Nr. 16. Sie selbst äußerte sich später und sah stattdessen historische Fakten verletzt und monierte, dass einige abgebildete Werke nicht aus der Zeit des „Blauen Reiters" stammten, *Kandinsky*, S. 224 ff. Das Urteil des Bundesgerichtshofes – Kandinsky I wurde bestätigt durch BGH, Urt. v. 4.12.1986 - I ZR 189/84, GRUR 1987, 362, 364 – Filmzitat; BGH, Urt. v. 7.3.1985 – I ZR 70/82, GRUR 1987, 34, 35 – Liedtextwiedergabe I; BGH, Urt. v. 22.9.1972 – I ZR 6/71, GRUR 1973, 216, 218 – Handbuch moderner Zitate.
563 BGH, ebda. (Note 562).
564 KG, Urt. v. 21.12.2001 – 5 U 191/01, GRUR-RR 2002, 313, 315 – Das Leben, dieser Augenblick; KG, Urt. v. 22.2.1994 – 5 U 7798/93, AfP 1997, 527, 528 – Bilderge-

Das Bundesverfassungsgericht suspendierte künstlerisch zitierende Sprachwerke aufgrund der Kunstfreiheit (Art. 5 Abs. 3 GG) von dem Erfordernis der Belegfunktion. Der Verfassungsbeschwerde lag zusammengefasst folgender Sachverhalt zugrunde. Der Autor *Heiner Müller* verwendete in seinem zuletzt veröffentlichten Stück „Germania 3 Gespenster am toten Mann" im Rahmen der Szene „Maßnahme 1956" Stellen aus den Werken von „Leben des Galilei" und „Corialian" von *Bertolt Brecht* ohne Zustimmung seiner Erben. Diese „Zwischentexte" unterbrechen den Gesprächsfluss der Texte und sollen so das Geschehen verfremden. Sie sind wie alle Fremdtexte durch kursiven Druck hervorgehoben und im Anhang wird die Quelle angegeben. Das Verfügungsverfahren der Erben von Bertolt Brecht war erfolglos[565], aber im Hauptsacheverfahren verbot das Oberlandesgericht München der Verlegerin des Theaterstücks von *Heiner Müller*, die Buchausgabe zu vervielfältigen und zu verbreiten, solange darin Passagen aus Werken von *Bertolt Brecht* enthalten sind.[566] Die hiergegen gerichtete Verfassungsbeschwerde hatte Erfolg.[567] Die durch Art. 5 Abs. 3 Satz 1 GG geforderte kunstspezifische Betrachtung verlange bei der Auslegung und Anwendung des § 51 Nr. 2 UrhG a.F. die innere Verbindung der zitierten Stellen mit den Gedanken und Überlegungen des Zitierenden über die bloße Belegfunktion hinaus auch als Mittel künstlerischen Ausdrucks und künstlerischer Gestaltung anzuerkennen und damit dieser Vorschrift für Kunstwerke zu einem Anwendungsbereich zu verhelfen, der weiter sei als bei anderen, nichtkünstlerischen Sprachwerken.

Dieser Beschluss des Bundesverfassungsgerichts bindet gemäß § 31 Abs. 1 BVerfGG die Verfassungsorgane des Bundes und der Länder sowie alle Gerichte und Behörden. Jedenfalls soweit das zitierende Sprachwerk Schutz als Kunst im Sinne des Art. 5 Abs. 3 GG genießt, muss das zitierte Werk die Beleg-

schichten; OLG Hamburg, Urt. v. 10.7.2002 – 5 U 41/01, GRUR-RR 2003, 33, 37 – Maschinenmensch; LG Berlin, Urt. v. 26.5.1977 – 16 S 6/76, UFITA 81 (1978), 296, 302 – Terroristenbild; LG Frankfurt a.M., Urt. v. 22.6.1995 – 2/3 O 221/94, AfP 1995, 687, 688 – Haribo; LG Stuttgart, Urt. v. 12.6.2002 – 20 O 114/02, ZUM 2003, 156, 157 – Spiegel TV; ähnlich schon das RG, Urt. v. 5.11.1930 – I 150/30, RGZ 130, 196, 197 – Codex aureus; RG, Urt. v. 10.3.1934 – I 154/33, RGZ 144, 106 – Wilhelm-Busch-Buch.

565 OLG Brandenburg, Urt. v. 15.10.1996 – 6h U 177/96, NJW 1997, 1162 – Stimme Brecht. Die Eingangsinstanz vor dem Landgericht Potsdam erließ am 25.5.1996 eine einstweilige Verfügung und bestätigte sie, berichtet bei *Haass*, ZUM 1999, 834.

566 OLG München, Urt. v. 26.3.1998 – 29 U 5758-97, NJW 1999, 1975 – Stimme Brecht. Das Landgericht München wies die Klage der Erben Brechts ab, berichtet bei *Haass*, ebda. (Note 565).

567 BVerfG, Beschl. v. 29.6.2000 – 1 BvR 825/98, MMR 2000, 686 – Stimme Brecht (Germania 3). *Schack* bemängelt die nicht systemkonforme Lösung nach § 51 im Wege einer „freischwebenden Güterabwägung" und hätte den Fall nach § 24 UrhG gelöst, in: FS Schricker, S. 511, 518; im Ergebnis ebenso *Haass* vor dem Urteil des Bundesverfassungsgerichts, ebda. (Note 565).

funktion nicht erfüllen, wenn sich das Zitat im Sinne dieser Entscheidung in die künstlerische Aussage des Nachschaffenden einfügt.

Bis zu diesem Beschluss des Bundesverfassungsgerichts war die Belegfunktion des Zitats der entscheidende Zweck und die herrschende Ansicht in der Rechtsprechung.[568] Der Bundesgerichtshof und das Hanseatische Oberlandesgericht Hamburg halten auch danach im Grundsatz an dem Erfordernis der Belegfunktion fest.[569] Ob wissenschaftliche Werke, die dem Schutzbereich der schrankenlos gewährten Wissenschaftsfreiheit gemäß Art. 5 Abs. 3 GG unterfallen, Bildzitate ohne Belegfunktion enthalten können, ist noch nicht hinreichend geklärt.[570]

Das Schrifttum vertritt wie die überwiegende Rechtsprechung die Ansicht, dass das Zitat die Belegfunktion erfüllen müsse[571] und will daran auch im Grundsatz festhalten.

c. *Berücksichtigung anderer Zwecke*

Der Wortlaut des § 51 UrhG schließt weitere zulässige Zitatzwecke nicht aus. Das Zitat könnte neben der Erläuterungs- und Belegfunktion dazu dienen, das zitierende Werk historisch, ästhetisch oder kritisch zu beleuchten.[572] Bildzitate können auch als Hommage verwendet werden. Sie können unterhaltend sein, wenn man an satirische oder kabarettistische Darbietungen denkt. Bildzitate von Kunstwerken sind überwiegend schmückend. In der Literatur finden sich auch einige Stimmen, die der Ansicht sind, der Schmuckzweck dürfe jedenfalls nicht

568 BGH, Urt. v. 7.3.1985 – I ZR 70/82, GRUR 1987, 34, 35 – Liedtextwiedergabe I; BGH, Urt. v. 23.5.1985 – I ZR 28/83, GRUR 1986, 59, 60 – Geistchristentum; KG, Urt. v. 13.1.1970 – 5 U 1457/69, GRUR 1970, 616, 617 – Eintänzer; OLG Hamburg, Urt. v. 22.5.2003 - 3 U 192/00, NJOZ 2003, 2766, 2770 – Opus Dei; OLG Hamburg, Urt. v. 25.2.1993 – 3 U 183/92, GRUR 1993, 666, 667 – Altersfoto; OLG Hamburg, UFITA 54 (1969), 324, 329; LG Berlin, Urt. v. 16.3.2000 – 16 S 12/99, NJW-RR 2001, 1054 – Screenshots; LG Köln, Urt. v. 17.6.1998 – 28 S 2-98, NJW-RR 1999, 118, 119; LG München, Urt. v. 27.7.1994 – 21 O 22343/93, AfP 1994, 326, 328 – EMMA; LG Stuttgart, Urt. v. 12.6.2002 – 20 O 114/02, ZUM 2003, 156, 157 – Spiegel TV.
569 BGH, Urt. v. 20.12.2007 – I ZR 42/05, WRP 2008, 1121, 1125 – TV Total; OLG Hamburg, Urt. v. 10.7.2002 – 5 U 41/01, GRUR-RR 2003, 33, 37 – Maschinenmensch.
570 Das LG München hält im Hinblick auf die Entscheidung des BVerfG eine erweiternde Auslegung von Zitaten in wissenschaftlichen Werken für möglich, Urt. v. 19.1.2005 – 21 O 312/05, GRUR-RR 2006, 7 – Karl Valentin.
571 Fromm/Nordemann/*Dustmann*, § 51 Rn. 16, 23; *Neumann-Duesberg*, UFITA 46 (1970), 68, 69; *Oekonomidis*, UFITA 57 (1970), 179, 181; *ders.*, Zitierfreiheit, S. 93; *Romatka*, AfP 1971, 20, 22; *Schlingloff*, Unfreie Benutzung und Zitierfreiheit, S. 110; *W. Schulz*, ZUM 1998, 221, 223, 226; *Ulmer*, Urheber- und Verlagsrecht, 2. Aufl., S. 240; *ders.*, Urheber- und Verlagsrecht, 3. Aufl., S. 314; ähnlich schon *Löffler/Glaser*, GRUR 1958, 477, 478.
572 *Allfeld*, S. 225 (zu § 19 Nr. 1 LUG).

überwiegen.[573] Aus diesem Grunde wird erwogen, Bildzitate, deren Vorlagen farbig sind, in schwarzweiß[574] oder nur stark verkleinert abzubilden.[575] Soweit die Farben des zitierten Werks durch den Bildzitierenden verändert werden, ist hierin grundsätzlich eine Bearbeitung im Sinne der §§ 3, 23 UrhG zu sehen.[576] Diese vorgeschlagenen Konstruktionen führen deshalb zu Spannungen mit dem Änderungsverbot in § 62 Abs. 1, Abs. 3 UrhG und dem Urheberpersönlichkeitsrecht des zitierten Urhebers (§ 14 UrhG).

d. Berücksichtigung der wirtschaftlichen Interessen des Zitierten

Einige Gerichte wollen die Interessen des Zitierten bei der Abgrenzung zwischen unzulässigen und zulässigen Zitatzwecken stärker berücksichtigen. Maßgebliches Abgrenzungskriterium sei, ob sich durch das Zitat die Absatzchancen des zitierten Werks in einem erheblichen Maße verringerten und der zitierte Urheber dadurch merkliche wirtschaftliche Nachteile erleide.[577]

Das Schrifttum geht noch einen Schritt weiter, wenn es Zitate dort für unzulässig erachtet, wo Absatzchancen gemindert[578] oder Zitat und zitierendes Werk in Wettbewerb[579] miteinander treten. Die Grenze sei dort erreicht, wo ein ernsthafter Interessent davon abgehalten werden könnte, das zitierte Werk selbst heranzuziehen. Sollte durch das Zitat ein Werbeeffekt für den zitierenden Urheber eintreten, führe dies nicht zu einer erweiternden Auslegung. Positive Aus-

573 Fromm/Nordemann/*Dustmann*, § 51 Rn. 23.
574 Nach der Entscheidung des BGH, Urt. v. 1.7.1982 – I ZR 119/80, GRUR 1983, 28, 30 – Presseberichterstattung und Kunstwerkwiedergabe II zu § 50 UrhG sei jedenfalls die Schwarzweißwiedergabe kein voller Werkgenuss.
575 *Brauns*, S. 143.
576 Zur Abgrenzung der Bearbeitung v. Zitat, oben S. 23.
577 BGH, Urt. v. 3.4.1968 – I ZR 83/66, GRUR 1968, 607, 609 – Kandinsky I; BGH, Urt. v. 23.5.1985 – I ZR 28/83, GRUR 1986, 59, 60 – Geistchristentum; BGH, Urt. v. 17. 10. 1958 – 1 ZR 180/57, NJW 1959, 336 – Verkehrskinderlied; OLG Dresden, Urt. v. 24.2.1909 – II. C. S., GRUR 1909, 332, 336 – Ein Heldenleben; KG, Urt. v. 21.12.2001 – 5 U 191/01, GRUR-RR 2002, 313 – Das Leben, dieser Augenblick; OLG Hamburg, OLG Hamburg, Urt. v. 5.6.1969 – 3 U 21/69, UFITA 64 (1972), 307 – Heintje; LG Köln, Urt. v. 24.1.1975 – 5 O 357/73, UFITA 78 (1977), 270 – Dissertation; a.A. LG Berlin, Urt. v. 12.11.1969 – 16 O 242/69 Schulze LGZ 125, 7.
578 *Ekrutt*, Zitat von Filmen, S. 20; v. *Gamm*, § 51 Rn. 6, 13; *Hoebbel*, S. 143 (Note 29); Mestmäcker/Schulze/*Hertin*, § 51 Rn. 5 (Stand: Dezember 2006); v. *Moltke*, S. 100; *Oekonomidis*, Zitierfreiheit, S. 107; *Schricker*, Anm. zu BGH, Urt. v. 23.5.1985 – I ZR 28/83, Schulze BGHZ 348, 12, 13 – Geistchristentum; ähnlich *Löffler*, NJW 1980, 201, 203.
579 *Allfeld*, 2. Aufl., § 19 LUG Rn. 18; *Ekrutt*, AfP 1971, 20, 22; *C. Kakies*, Rn. 162; Mestmäcker/Schulze/*Hertin*, § 51 Rn. 34 (Stand: Dezember 2006); *Oekonomidis*, Zitierfreiheit, S. 96; *Runge*, S. 171; *Schlingloff*, Unfreie Benutzung und Zitierfreiheit, S. 112; Voigtländer/Elster/*Kleine*, § 19 LUG Rn. 1, S. 115 f.

wirkungen durch die Nutzung des Werks führten nicht notwendigerweise zu einer Privilegierung nach § 51 UrhG. Dies gelte selbst dann, wenn dadurch ein Markt geschaffen werde, den der Urheber nicht bedienen könne oder ihm die Nutzung bei der anderweitigen Verwertung helfe.[580]

Diese Gedanken finden sich in Art. 10 Abs. 1 RBÜ wieder. Danach sind Bildzitate unzulässig, die nicht „anständigen Gepflogenheiten" entsprechen.

Nach hier zugrunde gelegter Prämisse stellt § 51 UrhG für den Urheber eine Grenze und kein Rechtfertigungsbestand seiner grundsätzlich umfassend formulierten Nutzungsrechte gemäß §§ 15 ff. UrhG dar.[581] Im Anwendungsbereich dieser Norm darf folglich der auf § 11 S. 2 UrhG beruhende Grundsatz der angemessenen wirtschaftlichen Beteiligung des Urhebers an der Nutzung seines Werks grundsätzlich keine Berücksichtigung finden, weil der Gesetzgeber für § 51 UrhG *expressis verbis* keine Vergütung für die Nutzung des Werks vorsieht. Aus Art. 14 Abs. 1 S. 2 GG ergibt sich kein anderes. Der Gesetzgeber legt Inhalt und Schranken des Eigentumsrechts fest. Er ist nicht gehalten, dem Urheber jede denkbare Vergütungsmöglichkeit seines Werks zu gewähren.[582] Das Grundrecht des Eigentums vermag dem zitierten Urheber somit auch nicht in einer Abwägung mit Grundrechtspositionen des Zitierenden zu einer Rechtsposition zu verhelfen, die der Gesetzgeber im Vorhinein schon nicht gewährt. Daraus folgt weiterhin, dass das zitierende Werk wirtschaftlichen Profit auch aus dem zitierten Werk gewinnen darf.[583] Würde man dem zitierenden Werk diesen verwehren wollen, bliebe unberücksichtigt, dass sein Werk selbständig und das Bildzitat Zutat, aber nicht Hauptbestandteil ist. Für diese Ansicht spricht weiterhin, dass § 51 UrhG, anders als § 58 Abs. 2 UrhG, gewerbliche Erwerbszwecke nicht berücksichtigt.

580 *Obergfell*, KUR 2005, 46, 55.
581 Siehe oben, S. 83 ff.
582 Der Gesetzgeber findet in Art. 14 GG nicht einen vorgegebenen und absoluten Begriff des Eigentums vor, vgl. nur BVerfG, Beschl. v. 7.7.1971 – 1 BvR 765/66, BVerfGE 31, 229, 240 – Kirchen- und Schulgebrauch. Eigentum im Sinne dieser Verfassungsnorm ist die Summe der von dem Gesetzgeber gewährten vermögenswerten Rechte, BVerfG, Beschl. v. 15.7.1981 – 1 BvL 77/78, BVerfGE 58, 300, 336; 58 – Naßauskiesung; Beschl. v. 18.12.1968 – 1 BvR 638/64 u.a., BVerfGE 24, 367, 396 – Deichordnungsgesetz; Beschl. v. 17.11.1966 – 1 BvL 10/61, BVerfGE 20, 351, 356 – Tollwutverdacht. Der Gesetzgeber ist bei der Bestimmung des Eigentums nicht frei, sondern an die Eigentumsgewährleistung einerseits und an die von Art. 14 Abs. 2 GG postulierten Maßstäbe andererseits gebunden. Daraus folgt, der Gesetzgeber hat die Belange der Allgemeinheit und des Einzelnen in einen gerechten Ausgleich zu bringen, BVerfG, Beschl. v. 2.3.1999 – 1 BvL 7/91, BVerfGE 100, 226, 240 f. – Denkmalschutz. Das BVerfG stellt ausdrücklich fest, dass dem Eigentümer nicht jede nur denkbare Verwertungsmöglichkeit zugewiesen werden muss, BVerfG, Beschl. v. 7.7.1971 – 1 BvR 765/66, BVerfGE 31, 229, 241 – Kirchen- und Schulgebrauch; BVerfG, Beschl. v. 7.7.1971 – 1 BvR 764/66, BVerfGE 31, 248, 252 – Vermietertantieme.
583 Dieses Ergebnis bemängelte schon *Riedel*, S. 39.

Aus diesen Gründen sind für den Zitatzweck (potenziell) verminderte Absatzchancen des zitierten Kunstwerks nicht zu berücksichtigen und vermögen den Zitatzweck grundsätzlich nicht zu beeinflussen.[584] Die Nutzung des Werks durch den Zitierenden ist – vorbehaltlich des Selbszitats – keine dem zitierten Urheber zustehende Nutzung. Er selbst könnte sie nicht vornehmen. Es ist ihm nicht möglich, sein Werk in ein Werk eines anderen zur Erläuterung des nachschaffenden einzufügen.

Bildzitate von Kunstwerken vereiteln zudem grundsätzlich keine Absatzchancen des zitierten Kunstwerks, sondern ermöglichen sie. Das gilt insbesondere für Werke von jüngeren, am Kunstmarkt noch nicht etablierten Urhebern.[585] Zudem passt dieses Kriterium bei Bildzitaten aus weiteren Gründen nicht. Kunstwerke wollen grundsätzlich betrachtet werden. Wer zu den wenigen potenziellen Käufern von Kunstwerken gehört, möchte das Original erwerben und gibt sich nicht mit der Reproduktion zufrieden. Weniger betuchte Kunstinteressierte, die gleichwohl die Ästhetik des Kunstwerks genießen möchten, werden stattdessen hochwertige Drucke, Poster oder Kunstbücher erwerben wollen. Eine (Substitutions-)Konkurrenz eines bildzitierenden Werks nach § 51 UrhG zu dem zitierten Kunstwerk ist regelmäßig nicht gegeben. Der Hauptbestandteil, das zitierende Werk, wäre für den allein an den Abbildungen Interessierten eine störende Beigabe. Erfüllt das aufnehmende Werk die Voraussetzung des selbständigen Werks nicht, ist schon kein zulässiges Zitat gegeben. Ist das zitierende Werk indes selbständig und setzt sich mit dem abgebildeten Kunstwerk auseinander, spricht eine Vermutung für das bildzitierende Werk. Das heißt, es kann davon ausgegangen werden, dass Erwerber das zitierende Werkstück nicht allein wegen der Abbildungen, sondern wegen des nachschaffenden Werks er-

584 *Senftleben*, Copyright, Limitations and the Three-Step Test, S. 232, geht nicht soweit, wertet die ökonomischen Interessen des Zitierten aber auch schwächer als die Interessen des Zitierenden. *De lege ferenda* lasse sich darüber diskutieren, ob man eine Beteiligung des zitierten Urhebers in bestimmten Konstellationen vorsehen sollte. In diese Richtung geht die Argumentation *Schrickers*, der die Frage aufwirft, ob der Urheber, dessen Werk als Großzitat wiedergegeben wird, ein Anteil an der Bibliothekstantieme aus der Vermietung oder dem Verleih des zitierenden nach § 27 UrhG Buchs zustehe, Schricker/*Schricker*, § 51 Rn. 25. *Brauns*, S. 31, lehnt einen Anspruch mit der Begründung ab, die Werkverwertung durch Vermietung und Verleih sei untrennbar mit dem Verbreitungsrecht verbunden, welches durch § 51 UrhG eingeschränkt werde. *Riedel*, S. 39, forderte eine Vergütung bei wissenschaftlichen Großzitaten, bevor der Entwurf (BT-Drs. IV/270) Gesetz wurde. Die Stellungnahme zur Regierungsvorlage eines Urheberrechtsgesetzes (BT-Drs. IV/270), hrsg. v. Börsenverein des Deutschen Buchhandels e.V., S. 41, schlägt ebenfalls eine Vergütung in § 51 Nr. 1 UrhG a.F. vor: „Gebietet der Zweck eines wissenschaftlichen Werkes die Aufnahme einer größeren Anzahl von Werken der bildenden Kunst, so ist sie gleichwohl zulässig; dem Urheber ist jedoch eine angemessene Vergütung zu gewähren."
585 Siehe oben, S. 106.

stehen. Es ist anzunehmen, dass derjenige, welcher sich nur für das abgebildete Kunstwerk interessiert, allein dessen Reproduktion auswählen würde.[586] Soweit die Abbildungen einen Umfang erreichen, der Zweifel an dieser Vermutung entstehen lässt, ist dieser Umstand im Rahmen des Tatbestandsmerkmals des „selbständigen Werks" zu würdigen. Bei der Bestimmung des zulässigen Zitatzwecks ist er hingegen unbeachtlich.[587]

Daraus folgt, Bildzitate sind keine „normale Auswertung" des zitierten Kunstwerks. Sie bewegen sich im Rahmen der „anständigen Gepflogenheiten" des Art. 10 Abs. 1 RBÜ, weil sie nicht gegen die zweite Stufe des Art. 9 Abs. 2 RBÜ verstoßen.[588]

Die ideellen Interessen des zitierten Urhebers werden durch §§ 14, 39 UrhG geschützt, welche durch die § 51 UrhG nicht eingeschränkt werden. Ein Verstoß gegen die dritte Stufe des Art. 9 Abs. 2 RBÜ, der die berechtigten Interessen des zitierten Urhebers wahrt, ist deshalb nur schwer vorstellbar, soweit das Urheberpersönlichkeitsrecht betroffen ist. Darüber hinausgehende Interessen werden nur in Ausnahmefällen als ungeschriebenes Korrektiv bei der Auslegung des § 51 UrhG zu berücksichtigen sein.

e. Bildzitate von vollständig abgebildeten Kunstwerken

aa. ... in wissenschaftlichen Werken

Das wissenschaftliche Großzitat ist ausdrücklich in § 51 S. 2 Nr. 1 UrhG normiert. Danach dürfen einzelne Werke nach der Veröffentlichung in ein selbständiges wissenschaftliches Werk zur Erläuterung des Inhalts aufgenommen werden. Im Anwendungsbereich des Art. 10 Abs. 1 RBÜ sind wissenschaftliche Zitate unproblematisch möglich.[589]

(1.) Begriff des wissenschaftlichen Werks

Die Definition der Wissenschaft ist ähnlich schwierig wie jene der Kunst.[590] Das Bundesverfassungsgericht geht von einem weiten Wissenschaftsbegriff in Art. 5 Abs. 3 GG aus. Unter Wissenschaft falle alles, was nach Inhalt und Form als

586 Ähnlich wie hier *C. Kakies*, Rn. 174 f., die in dem Zitat womöglich einen zusätzlichen Kaufanreiz, aber keinen allein ausschlaggebenden Aspekt erblickt.
587 Anders *Brauns*, S. 86, der offenbar ein Zitat in einem Werk für möglich hält, dem die ausreichende eigene Individualität oder eigenständige Substanz fehlt. Bei derartigen Werken würde es nach hier vertretener Ansicht schon an der Selbständigkeit i.S.d. § 51 UrhG fehlen.
588 Vgl. oben, S. 70.
589 Siehe oben, S. 73.
590 v. Münch/Kunig/*Wendt*, Art. 5 Rn. 100.

ernsthafter Versuch zur Ermittlung von Wahrheit anzusehen sei.[591] Das wissenschaftliche Werk möchte Wissenschaft fördern und dient der Belehrung.[592] Prägendes Merkmal wissenschaftlichen Arbeitens ist das methodisch-systematische Erkenntnisstreben.[593] Wissenschaftliche Werke wollen die gefundenen Erkenntnisse nachprüfbar[594] vermitteln. Der grundgesetzliche Schutz des Art. 5 Abs. 3 GG umfasst auch Mindermeinungen sowie Forschungsansätze und -ergebnisse, die sich als irrig oder fehlerhaft erweisen.[595] Die Wissenschaftlichkeit eines Werks fehlt nicht schon deshalb, weil es Einseitigkeiten und Lücken aufweist oder gegenteilige Auffassungen unzureichend berücksichtigt. Die Wissenschaft selbst bewertet, ob ein Werk den selbstauferlegten Standards genügt.[596]

Die von dem Bundesverfassungsgericht erkannte Definition des Wissenschaftsbegriffs in Art. 5 Abs. 3 GG ist für jenen des § 51 S. 2 Nr. 1 UrhG im Rahmen der verfassungskonformen Auslegung maßgeblich.[597] Es fragt sich, ob der wissenschaftliche Begriff in § 51 S. 2 Nr. 1 UrhG Werke ausschließt, welche sich nicht vorwiegend an den Intellekt, sondern an andere Aspekte der Persönlichkeit wie Gefühle oder ästhetische Sinne wenden. *Schricker* ist dieser Ansicht und schließt Werke der bildenden Kunst als zitierende Werke gemäß § 51 S. 2 Nr. 1 UrhG aus.[598] Diese Ansicht ist nicht selbstverständlich. Figurative Malerei

591 BVerfG, Beschl. v. 11.1.1994 – 1 BvR 434/87, BVerfGE 90, 1, 11; BVerfG, Beschl. v. 1.3.1978 – 1 BvR 333/75 und 174, 178, 191/71, BVerfGE 47, 327, 367; BVerfG, Beschl. v. 29.5.1973 – 1 BvR 424/71 und 325/72, BVerfGE 35, 79, 113; so auch *v. Moltke*, S. 23 m.w.N.
592 RG, Urt. v. 5.11.1930 – I 150/30, RGZ 130, 196, 199 – Codex aureus; LG Berlin, Urt. v. 26.5.1977 – 16 S 6/76, GRUR 1978, 108 – Der Spiegel; LG Berlin, Urt. v. 12.12.1960 – 17 O 100/59, GRUR 1962, 207, 209 – Maifeiern; LG Berlin - Terroristenbild; *v. Gamm;* Schricker/*Schricker*, § 51 Rn. 31.
593 BVerfG, Beschl. v. 11.1.1994 – 1 BvR 434/87, BVerfGE 90, 1, 13; LG Berlin, Urt. v. 26.5.1977 – 16 S 6/76, GRUR 1978, 108, 109 – Der Spiegel; *Oekonomidis*, UFITA 57 (1970), 179; Schricker/*Schricker*, § 51 Rn. 31. *Kohler*, Urheberrecht, S. 128, versteht unter wissenschaftlichen Arbeiten solche, die den „Zweck zusammenfassender Untersuchung" verfolgen; *v. Moltke*, ebda. (Note 591).
594 Bundesbericht Forschung III, BT-Drs. V/4335, S. 4; *v. Moltke*, ebda. (Note 591).
595 BVerfG, Beschl. v. 17.2.2000 – 1 BvR 484/99, NStZ 2000, 363.
596 BVerfG, ebda. (Note 593); Ausreichend sei der Zweck, die Wissenschaft zu fördern und das Erarbeitete mitzuteilen, RG, Urt. v. 5.11.1930 – I 150/30, RGZ 130, 196, 199 – Codex aureus.
597 A.A. *C. Kakies*, Rn. 96 mit Verweis auf BGH, Urt. v. 12.7.1990 – I ZR 16/89, NJW-RR 1990, 1513, Themenkatalog, wonach der wissenschaftliche Begriff in § 2 Abs. 1 Nr. 1 UrhG nicht auf den engeren verfassungsrechtlichen begrenzt sei, welcher Forschung und Lehre umfasse. Das Bundesverfassungsgericht legt im Gegenteil den Begriff der Wissenschaft weit aus, siehe oben, S. 139.
598 Schricker/*Schricker*, § 51 Rn. 32; im Ergebnis auch Dreier/Schulze/*Dreier*, § 51 Rn. 9. *Oekonomidis*, Zitierfreiheit, S. 131, stellt grundsätzlich in Frage, ob Kunstzitate bei Werken der bildenden Künste möglich sind. Entgegenstehende Argumente ergeben sich aus der „Natur der Werke der bildenden Künste selbst (im Gegensatz zu Sprach- und

beispielsweise kann als Informationsquelle des Dargestellten dienen. Die gewonnenen Informationen können bewertet werden. Sie können richtig oder falsch, neu oder altbekannt, aufschlussreich oder uninteressant u.a. mehr sein. Kunstwerke können Mittel zur Erkenntnis sein.[599] In der Kunstwissenschaft wird diese Mittelfunktion genutzt, um Kunstwerke, die Merkmale aufweisen, welche besonders ausgeprägt sind, als Beispiele für Begriffsbildungen zu nutzen. Einzelne Kunstwerke werden wegen ihrer Prägnanz als Schlüsselwerke für „romantisch", „barock", „postmodern" u.ä. exemplarisch angeführt. Das ist der klassische Fall, in dem ein Werk der bildenden Kunst in einem wissenschaftlichen (Sprach- oder Film-) Werk zitiert wird.

Die Frage ist jedoch, ob Kunstwerke selbst nicht nur eine Mittelfunktion erfüllen, sondern auch Gegenstand von Erkenntnis sein können. Bis in das 18. Jahrhundert hinein wurden die Begriffe „Kunst" und „Wissenschaft" synonym verwandt.[600] Gemälde, die sich mit mythologischen, religiösen, politischen oder zeitgeschichtlichen Themen befassen, kommentieren, interpretieren sie oder nehmen Stellung.[601] Sie treffen eine Aussage.

Kunstwerke können selbst Erkenntnisquelle sein. Die Subjektivität der Migräne wurde von Ärzten des 19. Jahrhundert als ein störendes Hindernis bei der wissenschaftlichen Erforschung angesehen. *Gower* begann, die von Migräne kranken (darunter Ärzte und Maler) angefertigten Bilder als Mittel zur Erforschung der Migräne zu nutzen. In den 1980er Jahren wurden Migränekunst-Wettbewerbe veranstaltet, von denen einige in das Archiv der Migränekunst-Sammlung gelangten. In der Folgezeit wurde diese Sammlung ausgewertet und die Analyse ergab, dass sie ein nahezu vollständiges Inventar der bei akuten Migräneattacken auftretenden klinischen Zeichen und Symptome darstellt.[602]

Der Ansicht, in der Kunst gehe es grundsätzlich nicht um Wahrheit und Wissen, kann deshalb nicht gefolgt werden. Kunstwerke vermögen auch eine kognitive Funktion zu beinhalten. Gleichwohl fehlt Kunstwerken die methodisch-systematische Weise zur Gewinnung von Erkenntnis. Die künstlerische

Musikwerken) und (...) den gesetzlich bestimmten Zwecken". Eine entfernte Möglichkeit seien Kunstzitate bei Werken der bildenden Künste zur Kennzeichnung einer bestimmten Atmosphäre, z.B. in der Pop-Art.

599 *Kulenkampff*, in: Jäger/Meggle (Hrsg.), S. 43, 44.

600 „Kunst ist ein altes Wort des Wissens, und Wissenschaft umfaßt jede geistige Tätigkeit, unter anderem auch Dichtung und Musik. Darum handelt es sich in Kunst und Wissenschaft ursprünglich durchaus nicht um zwei Seiten des geistigen Lebens, sondern um einen Gesamtbegriff von großer Spannweite", *Jacob und Wilhelm Grimm*, Deutsches Wörterbuch, Stichwort Wissenschaft, Spalte 789.

601 *Jäger*, in: Jäger/Meggle (Hrsg.), S. 9, 15. *Jäger* nennt das Beispiel des Gemäldes „Der Weinberg des Herrn" aus dem Jahr 1569 (Lutherstadt Wittenberg, Stadtpfarrkirche St. Marien), in dem *Lucas Cranach d.J.* zu zentralen Ideen der Reformation Stellung nimmt, mit Abb. ebda.

602 *Podoll*, in: Bild und Erkenntnis, S. 40 ff. m.w.N.

Auseinandersetzung eines Künstlers mit anderen Bildern in seinem Bild verfolgt regelmäßig kreative Zwecke und hat weniger wissenschaftliche als künstlerisch-ästhetische Gründe. Kunstwerke sind „vorzugsweise für die Anregung des ästhetischen Gefühls durch Anschauung bestimmt."[603] Das Kunstwerk richtet sich in erster Linie an Emotionen. Das Kunstzitat dient als Zeichen der Verehrung oder Mittel der Anspielung.[604]

Werke der bildenden Kunst sind somit nichtwissenschaftlich und kommen als zitierendes Werk gemäß § 51 S. 2 Nr. 1 UrhG nicht in Betracht. Für die Annahme der Wissenschaftlichkeit genügt noch nicht, dass sie neben den Gefühlen auch den Intellekt ansprechen und Gegenstand von Erkenntnis sein können.[605]

Des Weiteren wird vertreten, dass Werke, die überwiegend unterhalten und nicht Erkenntnisse vermitteln, nicht wissenschaftlich im Sinne des § 51 S. 2 Nr. 1 UrhG seien.[606] Diese Einschränkung lässt sich mit dem Wissenschaftsbegriff des Art. 5 Abs. 3 GG nicht vereinbaren. Unterhaltung und Wissenschaft schließen einander nicht aus. Der wissenschaftliche Charakter des Werks geht nicht verloren, wenn es überwiegend unterhaltend ist; er fehlt, wenn die Anforderungen des Bundesverfassungsgerichts an den Wissenschaftsbegriff nicht erfüllt werden. Das Gericht fordert insbesondere den ernsthaften Versuch zur Wahrheitsfindung. Dieser „ernste" Versuch ist nicht im buchstäblichen Sinne des Wortes zu verstehen, sondern darf auch unterhaltend sein.[607] Die Kriterien zur Bestimmung der Wissenschaftlichkeit eines Werks schließen deshalb populärwissenschaftliche Werke nicht aus.[608] Sie wenden sich in allgemeinverständlicher Form an weite Bevölkerungskreise und teilen keine eigenen Forschungsergebnisse mit.[609] Populärwissenschaftliche Werke mit einem hohen Unterhaltungswert vermögen die Wissenschaft insoweit zu bereichern, als dass sie Inte-

603 BGH, Urt. v. 15.11.1960 – I ZR 58/57, GRUR 1961, 85, 87 – Pfiffikus-Dose.
604 *C. Kakies*, Rn. 98.
605 Andersherum vermögen auch wissenschaftliche Werke bei „Eingeweihten" ästhetische Emotionen zu wecken, weil die Lösung eines wissenschaftlichen Problems besonders gelungen ist.
606 KG, Urt. v. 13.1.1970 – 5 U 1457/69, GRUR 1970, 616, 617 – Eintänzer; *Brauns*, S. 42; Fromm/Nordemann/*Dustmann*, § 51 Rn. 24; Möhring/Nicolini/*Waldenberger*, § 51 Rn. 13 möchte „rein unterhaltende" Werke ausschließen; *Haesner*, GRUR 1986, 854, 858, *Hoebbel*, S. 144; *Oekonomidis*, UFITA 57 (1970), 179, 185; Schricker/*Schricker*, § 51 Rn. 32.
607 Ähnlich: RG, Urt. v. 10.3.1934 – I 154/33, RGZ 144, 106, 111 f. – Wilhelm-Busch-Buch; *v. Olenhusen*, UFITA 67 (1973), 57, 65.
608 OLG München, Urt. v. 27.5.1960 – 6 U 777/60, Schulze OLGZ 49 – Kandinsky; LG Berlin, Urt. v. 12.12.1960 – 17 O 100/59, GRUR 1962, 207, 209 – Maifeiern; LG München, Urt. v. 27.7.1994 – 21 O 22343/93, AfP 1994, 326, 327 – EMMA; *Brauns*, S. 40 f.; *v. Gamm*, § 51 Rn. 9; Fromm/Nordemann/*Dustmann*, § 51 Rn. 24; Schricker/*Schricker*, § 51 Rn. 31.
609 *Brauns*, S. 40.

resse für wissenschaftliche Fragestellungen wecken können. Wissenschaftliche Werke werden oft erst populär, wenn sie auch unterhaltend sind. Urheber von wissenschaftlichen Werken sind demnach nicht auf bestimmte Personen, z.B. Hochschulangehörige, beschränkt.[610] Eine Differenzierung nach (potenziellen) Adressaten vermag die Wissenschaftlichkeit des Werks weder zu begründen noch auszuschließen.[611] Dem steht auch nicht entgegen, dass § 46 UrhG die Aufnahme von Werken in dort erwähnte Sammlungen nur gegen eine Vergütung gewährt. Die Sammlung vermag kein zitierendes Werk im Verhältnis zu ihren Elementen zu sein.[612] Das populärwissenschaftliche Werk muss selbständig sein. Aus diesem Grund kann von einer Subventionierung außerschulischer Bildung nicht gesprochen werden.[613]

Im Einzelfall ist zu prüfen, ob die übrigen Voraussetzungen des Bildzitats erfüllt werden. Dabei sei angemerkt, dass rein belehrende Werke schon nicht unter den Wissenschaftsbegriff subsumiert werden können. Ihnen fehlt die Absicht, Wissenschaft zu fördern. Quizshows sind beispielsweise nicht von dem unerlässlichen Element der methodisch-systematischen Arbeitsweise getragen. Sie sind regelmäßig nichtwissenschaftlich. Sie wollen die Wissenschaft auch nicht fördern, sondern beschränken sich auf die Abfrage von bereits vorhandenem Wissen.

Nach den gefundenen Ergebnissen sind wissenschaftliche Bildzitate von Kunstwerken in Ausstellungskatalogen nicht ausgeschlossen. Erforderlich ist jedoch, dass der beinhaltete Text einer analytischen Methode als Ausdruck der Wissenschaftlichkeit folgt.[614] Diese Voraussetzung wird bei Versteigerungs-, Galerie-, Kunsthandels- und Kunstmessekatalogen regelmäßig nicht erfüllt.[615] Denn sie sind häufig nur mit einzelnen Hintergrundinformationen versehen. Im Mittelpunkt stehen die Abbildungen und nicht der Text.[616]

(2.) Erläuterungszweck

Bildzitate von Werken der bildenden Kunst müssen der „Erläuterung" des aufnehmenden zitierenden wissenschaftlichen Werks dienen (§ 51 S. 2 Nr. 1 UrhG). Obwohl das Wort „ausschließlich" in § 51 S. 2 Nr. 1 UrhG gegenüber §

610 Dreier/Schulze/*Dreier*, § 51 Rn. 8.
611 A.A. Fromm/Nordemann/*Hertin*, 3. Aufl., § 51 Rn. 6 (wie in Note 608 seit der 4. Aufl.), *Gerstenberg*, in: FS Klaka, S. 120, 141; *Hubmann*, S. 186; *Leinveber*, GRUR 1966, 479, 480; *ders.*, GRUR 1969, 130.
612 Siehe oben, S. 128.
613 So aber *Brauns*, S. 210.
614 *Oekonomidis*, Zitierfreiheit, S. 130.
615 So ausdrücklich für einen Katalog eines Kunsthändlers, OLG Dresden, Urt. v. 24.2.1909 – II. C. S., GRUR 1909, 332, 336 – Ein Heldenleben; *Allfeld*, § 19 Rn. 4, S. 120.
616 Siehe oben, S. 128.

19 Abs. 1 KUG fehlt, liest der Bundesgerichtshof es in den Normtext hinein.[617] Daraus folge, dass eine Erläuterung nur des zitierten Kunstwerks ausgeschlossen sei. Andere Zwecke – wie zum Beispiel eine Schmuckwirkung – seien nicht ausgeschlossen, wenn sie nur nicht den Erläuterungszweck überwiegen würden.[618] Im Vordergrund habe indes eine sachliche Einbeziehung und Verarbeitung des tragenden (geistigen) Gehalts zu stehen. Die bloße Beigabe von Bildbeispielen ohne (kritische) Besprechung als bloße Inhaltsangabe bzw. -erläuterung oder die Auseinandersetzung mit lediglich einem Bruchteil der aufgenommenen Abbildungen erfülle diese Voraussetzungen nicht.[619]

Im Schrifttum ist man sich einig, dass der Erläuterungszweck im Rahmen des § 51 S. 2 Nr. 1 UrhG in der Weise erfüllt sein müsse, dass die Abbildung des reproduzierten Werks der bildenden Kunst dazu diene, den selbständigen Gedankeninhalt des wissenschaftlichen Werks dem Verständnis zu erschließen. Vorwiegend sind jene wissenschaftlichen Werke Sprachwerke, die sich mit Kunstwerken auseinandersetzen. Aufgrund des Mediums der Sprache des zitierenden Werks vermögen die abgebildeten Werke der bildenden Kunst Beleg im geforderten Sinne zu sein und begrenzen Bildzitate nicht allzu streng. Der Erläuterungszweck sei jedoch nicht mehr gegeben, wenn das wissenschaftliche Werk umgekehrt allein der Erläuterung des abgebildeten Kunstwerks diene.[620] Stets müsse sich das aufnehmende wissenschaftliche Werk mit sämtlichen der abgebildeten Werke auseinandersetzen.[621] Die Anforderungen an die Erläuterung divergieren im Schrifttum. Einige verstehen diesen Zweck etwas weiter, indem sie es für nicht erforderlich erachten, dass die Abbildungen selbst als wissenschaftliche Ausgestaltung des Gedankeninhalts fungierten. Es sei ausreichend, wenn die Abbildungen in Form von Beispielen dem besseren Verständnis des Textes oder zur Kennzeichnung der Konzeption einer Kunstrichtung beitrü-

617 In ähnlicher Weise bestimmt § 6 Nr. 4 S. 1 des Gesetzes, betreffend das Urheberrecht an Werken der bildenden Künste v. 9.1.1876 (RGBl. S. 4 f.), wonach als verbotene Nachbildung nicht anzusehen ist: „(...) die Aufnahme von Nachbildungen einzelner Werke der bildenden Künste in ein Schriftwerk, vorausgesetzt, daß das letztere als die Hauptsache erscheint, und die Abbildungen nur zur Erläuterung des Textes dienen".
618 BGH, Urt. v. 3.4.1968 – I ZR 83/66, GRUR 1968, 607, 608 – Kandinsky I unter Hinweis auf die Entscheidung des RG, Urt. v. 5.11.1930 – I 150/30, RGZ 130, 196, 207 – Codex aureus.
619 BGH, Urt. v. 3.4.1968 – I ZR 83/66, GRUR 1968, 607, 609 f. – Kandinsky I; RG, Urt. v. 5.11.1930 – I 150/30, RGZ 130, 196, 201 – Codex aureus.
620 *Oekonomidis*, ebda. (Note 614).
621 *Gerstenberg*, in: FS Klaka, S. 120, 141. An dieser Voraussetzung fehlte es in dem Buch „Der Blaue Reiter und die Neue Künstlervereinigung München". Einige Abbildungen fanden keine Entsprechung im Text, BGH, Urt. v. 3.4.1968 – I ZR 83/66, GRUR 1968, 607, 609 – Kandinsky I.

gen.[622] Das wissenschaftliche Werk müsse jedoch seinen Zweck auch ohne die Abbildung seinen Zweck erfüllen.[623] Andere verstehen die Erläuterung enger in einem Sinne einer kritischen Bezugnahme oder Stütze der eigenen Position.[624]

Der Begriff „erläutern" bedeutet, etwas rein oder klar machen. Ein (komplizierter) Sachverhalt wird näher erklärt und durch Beispiele verdeutlicht.[625] Soweit die Rechtsprechung der Ansicht ist, ein wissenschaftliches Zitat dürfe nur der Erläuterung dienen, und zur Begründung die Gesetzesbegründung heranzieht[626], kann ihr nicht gefolgt werden. In § 51 S. 2 Nr. 1 UrhG fehlt das Wort „nur" gegenüber der Vorgängerregelung in § 19 Abs. 1 KUG. Darauf weist die Gesetzesbegründung schlicht hin und führt weiterhin aus, die Regelung in § 51 Nr. 1 UrhG a.F. sei elastischer als diejenige in § 19 Abs. 1 KUG.[627] Die Gesetzesbegründung wird zu Unrecht für eine angeblich unveränderte Rechtslage herangezogen. Der geänderte Wortlaut erweitert den Anwendungsbereich. Das wissenschaftliche Großzitat muss der Erläuterung dienen. Weitere Zwecke werden durch den Wortlaut ausdrücklich nicht ausgeschlossen. Dies war offensichtlich schon die Intention des Gesetzgebers des § 51 Nr. 1 UrhG a.F. Seitdem in § 51 S. 1 UrhG eine kleine Generalklausel vorzufinden ist, öffnet sich auch das wissenschaftliche Großzitat für weitere Zwecke. Es wäre verfehlt von einer unveränderten Rechtslage auszugehen, wenn sich der Wortlaut einer Norm zwei Mal veränderte. Daraus folgt, das wissenschaftliche Zitat muss lediglich auch der Erläuterung des aufnehmenden Werks dienen. Daneben darf es weitere Zwecke verfolgen. Das Bildzitat kann nur erläuternd sein, wenn es in einem inneren Zusammenhang zu dem zitierenden Werk steht. Die Gedankenführung des wissenschaftlichen Werks muss durch die Aufnahme des Bildzitats besser verständlich sein. Daraus folgt indes nicht, dass es auch ohne die Abbildung verständlich bleiben muss. Im Gegenteil ist es der Sinn eines Bildzitats, die Verständlichkeit des wissenschaftlichen Werks zu fördern oder zu ermöglichen. Denn § 51 S. 2 Nr. 1 UrhG gestattet die Aufnahme eines Werks „zur Erläuterung des Inhalts". Es ist deshalb nicht allein entscheidend, ob das zitierende Werk inhaltlich individuell und quantitativ dominierend ist.[628] Das abgebildete Kunstwerk muss vielmehr die Verständlichkeit des zitierenden Werks fördern. Missverständlich ist es, wenn einige Gerichte fordern, dass zitierende Werk müsse seinen Zweck auch ohne das Zitat erfüllen. Nicht das zitierende Werk

622 *Kohler*, Kunstwerkrecht, S. 63 f.; *Oekonomidis*, Zitierfreiheit, S. 129; Schricker/*Schricker*, § 51 Rn. 17.
623 *Oekonomidis*, ebda. (Note 614), ebenso RG, Urt. v. 5.11.1930 – I 150/30, RGZ 130, 196, 200 – Codex aureus.
624 *Obergfell*, KUR 2005, 46, 54.
625 *Scholze-Stubenrecht*, Duden, Bd. 2, S. 960.
626 BT-Drs. IV/270, S. 67.
627 Siehe vorherige Note.
628 A.A. *Brauns*, S. 53.

muss einen Erläuterungszweck verfolgen, sondern das zitierte Werk. Ein zitierendes Werk, welches ebenso gut ohne Abbildungen auskommt bedarf streng genommen keiner Erläuterung durch Bildzitate. Bei Bildzitaten ist nur schwer vorstellbar, dass nicht auch das zitierende Werk das zitierte Bild erläutert. Die Grenze wird nicht durch den Erläuterungszweck bestimmt, sondern ist bei der Frage zu prüfen, ob das aufnehmende Werk selbständig und wissenschaftlich ist.[629] Es ist keine besondere Eigenschaft des wissenschaftlichen Zitats, dass es auf einer eigenen Leistung beruhen muss. Diese Voraussetzung gilt für sämtliche Zitatvarianten, indem nur in selbständigen Werken zitiert werden darf.[630] Wenn sich das aufnehmende Werk in einer Beschreibung des abgebildeten Kunstwerks erschöpft, fehlt es regelmäßig an dieser Selbständigkeit.[631] Sie wäre auch als Kleinzitat nach § 51 S. 2 Nr. 2 UrhG nicht zulässig. Darüber hinaus vermögen bloße Beschreibungen kaum wissenschaftlich zu sein.[632]

Das Bildzitat von Kunstwerken erfordert regelmäßig eine äußere Verbindung zu dem zitierenden wissenschaftlichen Werk. Darunter ist ein ausdrücklicher Hinweis im zitierenden Werk unter Angabe des Zwecks der Wiedergabe zu verstehen. Ausnahmsweise kann darauf verzichtet werden. Abbildungen von Kunstwerken in Schriftwerken sind als zitierendes Werk regelmäßig erkennbar, wenn sie als Beispiel angeführt werden. Es ist unschädlich, wenn das Kunstwerk für sich selbst sprechen soll und ihre künstlerische Wirkung nur unzureichend mit sprachlichen Mitteln vermittelt werden kann. Dabei darf der erläuternde Zweck des zitierten Werks nicht aufgegeben werden.[633]

Soweit das Landgericht München der Ansicht ist, aufgrund der Wissenschaftsfreiheit gemäß Art. 5 Abs. 3 GG komme ein wissenschaftliches Zitat unter Berücksichtigung des Beschlusses des Bundesverfassungsgerichts[634] auch ohne Belegfunktion in Betracht[635], ist diese Auffassung mit dem hier zugrunde gelegten Begriff der Wissenschaft nicht vereinbar. Es entspricht dem Wesen der Wissenschaft die gefundenen Ergebnisse inhaltlich nachprüfbar zu präsentieren. Hierin besteht die originäre Aufgabe der Belegfunktion. Ein wissenschaftliches Werk ohne diese innere Verbindung zwischen Zitat und zitierendem Werk ist nicht möglich.[636]

629 A.A. *Brauns,* S. 49.
630 Vgl. oben, S. 126 ff.
631 Im Ergebnis ebenso, *Brauns,* S. 53.
632 Vgl. oben, S. 138.
633 *Oekonomidis,* UFITA 57 (1970), 181 f.
634 Siehe oben, Note 94.
635 LG München I, Urt. v. 19.1.2005 – 21 O 312/05, GRUR-RR 2006, 7, 8 ff. – Karl Valentin.
636 Siehe oben, S. 134.

(3.) Umfang

Der besondere Zweck des Zitats bestimmt seinen Umfang (§ 51 S. 1 UrhG und Art. 5 Abs. 3 lit. d) Info-RL). Ähnlich formuliert ist Art. 10 Abs. 1 RBÜ, wonach der Umfang durch den Zweck gerechtfertigt sein muss. Im Rahmen der Konferenz von Stockholm wurde das Adjektiv „kurze" Zitate am Anfang des Art. 10 Abs. 1 RBÜ gestrichen.[637] Großzitate sind nach Art. 10 Abs. 1 RBÜ möglich.

Grundsätzlich hat sich jedes Zitat auf den Umfang zu beschränken, der zur Erreichung des konkreten Zitatzwecks erforderlich und ausreichend ist.[638] Soweit ersichtlich war bislang kein Gericht der Ansicht, wonach der zulässige Umfang eines Zitats allein durch ein das Größenverhältnis zwischen zitierendem und zitiertem Werk bestimmt werden könnte.[639] Das nachschaffende Werk muss jedoch die Hauptsache und das Zitat die Nebensache sein.[640]

Es besteht weitestgehend Einigkeit darüber, dass der Begriff „einzelne Werke" i.S.d. § 51 S. 2 Nr. 1 UrhG zwei Komponenten beinhaltet. Einerseits enthält er eine relative, wonach sich die Anzahl der zulässigen Zitate nach dem Gesamtschaffen des zitierten Urhebers und nach Art und Umfang des zitierenden Werks bestimmt. Andererseits beinhaltet dieses Tatbestandsmerkmal auch eine absolute Beschränkung, wonach die Anzahl der zulässigen Zitate nach oben hin begrenzt ist.[641]

Umstritten ist, wie diese Faktoren zusammenwirken. Der Bundesgerichtshof und Teile der Literatur verstehen das Tatbestandsmerkmal „einzelne" in § 51 S. 2 Nr. 1 UrhG in dem Sinne, dass in wissenschaftlichen Werken Großzitate zahlenmäßig absolut auf einige wenige Werke in dem zitierenden Werk begrenzt sind.[642] Andere möchten danach differenzieren, ob Werke eines einzelnen Urhebers zitiert werden oder ob Werke verschiedener Künstler wiedergegeben werden soll. Eine Begrenzung auf einige wenige Werke könne nur im ersten Fall

637 Vgl. *Masouyé*, S. 63.
638 *Brauns*, S. 91; *Oekonomidis*, Zitierfreiheit, S. 92.
639 Vgl. nur BGH, Urt. v. 23.5.1985 – I ZR 28/83, GRUR 1986, 59 – Geistchristentum; BGH, Urt. v. 3.4.1968 – I ZR 83/66, GRUR 1968, 607 – Kandinsky I; BGH, Urt. v. 17. 10. 1958 – 1 ZR 180/57, NJW 1959, 336, 338 – Verkehrskinderlied; OLG Hamburg, Urt. v. 5.6.1969 – 3 U 21/69, UFITA 64 (1972), 307, 312 – Heintje.
640 BGH, Urt. v. 30.6.1994 – I ZR 32/92, GRUR 1994, 800 – Museumskatalog; BGH, Urt. v. 23.5.1985 – I ZR 28/83, GRUR 1986, 59, 60 – Geistchristentum; BGH, Urt. v. 17. 10. 1958 - 1 ZR 180/57, NJW 1959, 336, 337 – Verkehrskinderlied.
641 Siehe nur Fromm/Nordemann/*Dustmann*, § 51 Rn. 21 m.w.N.
642 BGH, Urt. v. 3.4.1968 - I ZR 83/66, GRUR 1968, 607, 610 f. – Kandinsky I; OLG München, Urt. v. 16.3.1989 – 29 U 6553/88, ZUM 1989, 529 – Ausstellungskatalog Werefkin; LG München II, Urt. v. 29.3.1962 – 3 O 111/60, Schulze LGZ 84, 9 – Franz Marc (zu § 19 KUG); *v. Gamm*, § 51 Rn. 11; *Leinveber*, GRUR 1969, 130, 131; *Löffler*, NJW 1980, 201, 203; *Rehbinder*, Urheberrecht, Rn. 490; *Obergfell*, KUR 2005, 46, 54.

erfolgen, so dass in einem Werk auch „einzelne Werke" mehrerer Urheber zitiert werden könnten.[643] Diese beiden Ansichten führen zu demselben Ergebnis, wenn man einzelne Werke i.S.d. § 51 S. 2 Nr. 1 UrhG derart versteht, dass im Vorhinein lediglich Werke eines einzelnen Urhebers erfasst werden. Diese Lesart wird unterstützt durch § 51 S. 1 UrhG, der von einem Werk spricht. Die Gesetzesbegründung geht hiervon ebenso selbstverständlich aus.[644] Sinn und Zweck des § 51 UrhG ist es nicht, umfangreiche wissenschaftliche Werke zu verhindern, in denen mehrere Bildzitate verschiedener Urheber enthalten sind. Andernfalls wären bildzitierende Wissenschaftler gehalten, ein als umfangreiches beabsichtigtes Werk – etwa über eine Kunstepoche – in mehrere Werke aufzuteilen. Folglich kann das Tatbestandsmerkmal „einzelne Werke" in § 51 S. 2 Nr. 1 UrhG nur Bedeutung für Werke eines einzelnen Urhebers haben.[645]

Einige sind der Ansicht, die Bezugsgrundlage für die zulässige Anzahl von zitierfähigen Werken eines Urhebers ergebe sich aus seinem Gesamtschaffen. Gleichwohl gebe es eine absolute Beschränkung insofern, als dass auch im Fall eines Künstlers mit zahlenmäßig umfangreichen Œuvre nur einige wenige und nicht zahlreiche Werke gemäß § 51 S. 2 Nr. 1 UrhG zitiert werden dürften.[646] Diese Grenze sei überschritten bei der Abbildung von 24 Zeichnungen in einem wissenschaftlichen Buch von mehr als 100 Seiten, obwohl der zitierte Urheber über 18.300 Titel- und Einzelbilder schuf.[647] Der Bundesgerichtshof erkannte 69 Abbildungen von Werken *Kandinskys* in einem Buch mit dem Titel „Der Blaue Reiter und die Neue Künstlervereinigung München" nicht mehr als „einzelne Werke" an.[648] Das Landgericht München I sah die zulässige Grenze unter Hinweis auf dieses Urteil bei der Wiedergabe von 200 Abbildungen in einem Ausstellungskatalog als nicht mehr von der Zitierfreiheit erfasst an.[649]

Gegen die Zugrundelegung des Gesamtschaffens für die Bestimmung des zulässigen Umfangs von Bildzitaten in einem Werk sprechen systematische und teleologische Aspekte. Sämtliche Zitiervarianten des § 51 UrhG werden in ihrem Umfang durch den „besonderen Zweck des Zitats" begrenzt (§ 51 S. 1

643 *Brauns*, S. 23 f.; Dreier/Schulze/*Dreier*, § 51 Rn. 11; *Ekrutt*, S. 9 f.; Fromm/Nordemann/*Dustmann*; Loewenheim/*Götting*, § 31 Rn. 141; Wandtke/Bullinger/*Lüft*, § 51 Rn. 12; *Ulmer*, Urheber- und Verlagsrecht, 3. Aufl., S. 313.
644 Die Begründung spricht von einzelnen Werken des Urhebers, BT-Drs. IV/270, S. 67.
645 BGH, Urt. v. 3.4.1968 - I ZR 83/66, GRUR 1968, 607, 610 f. – Kandinsky I; *Ekrutt*, S. 9; *Krüger*, S. 94; *Leinveber*, GRUR 1969, 130, 131; Möhring/Nicolini/*Waldenberger*, § 51 Rn. 9.
646 BGH, Urt. v. 3.4.1968 - I ZR 83/66, GRUR 1968, 607, 610 f. – Kandinsky I; KG, Urt. v. 22.2.1994 – 5 U 7798/93, AfP 1997, 527, 528 – Bildergeschichten.
647 KG, Urt. v. 22.2.1994 – 5 U 7798/93, AfP 1997, 527, 528 – Bildergeschichten.
648 BGH, Urt. v. 3.4.1968 - I ZR 83/66, GRUR 1968, 607, 610 f. – Kandinsky I. Siehe zum Sachverhalt oben Note 562.
649 LG München I, Urt. v. 11.4.1978 – 7 O 13891/77, Schulze LGZ 162, 1, 6 – Alfred Kubin.

UrhG). Dieses Tatbestandsmerkmal wäre überflüssig, wenn man den Gesamtumfang der Bildzitate allein nach § 51 S. 2 Nr. 1 UrhG bestimmen wollte. Es ist kein vernünftiger Grund dafür ersichtlich, dass Urheber mit einem zahlenmäßig umfangreichen Œuvre allein wegen dieses Umstands häufiger zitiert werden dürften als andere.[650]

Ekrutt möchte selbst in Fällen, in denen der Erläuterungszweck noch gewahrt wird, eine Vielzahl von Abbildungen von Werken eines einzelnen Urhebers nicht mehr als zulässig erachten.[651] Der Umfang des zitierenden Werks vermöge keinen verlässlichen Anhaltspunkt zu geben, da nicht nur quantitative, sondern zuvörderst qualitative Aspekte den Zitatzweck und mit ihm den Umfang der zulässigen Bildzitate erlaubten.[652] Stets müsse das Zitat in einer inneren Verbindung zum zitierenden Werk stehen.[653]

Die absolute Begrenzung von Zitaten in einem Werk wird oft damit begründet, dass der Urheber an der wirtschaftlichen Nutzung seines Werks zu beteiligen sei (§ 11 S. 2 UrhG). Dabei wird nicht angemessen berücksichtigt, dass der Gesetzgeber für sämtliche Zitate gemäß § 51 UrhG keine Vergütung vorgesehen hat. Der Grundsatz des § 11 S. 2 UrhG kann keine Wirkung entfalten, wenn eine Vergütung des Urhebers nicht vorgesehen ist.[654] Zudem dient die Nutzung eines Werks als Zitat in einem wissenschaftlichen Werk grundsätzlich nicht gewerblichen Zwecken.[655] Wenn das zitierende Werk erhebliche Umsätze erzielt, ließe sich *de lege ferenda* über eine Beteiligung der Urheber der zitierten Werke diskutieren.[656]

Die bisherige Ansicht erschwert wissenschaftliche Werke, die sich mit einem einzigen Künstler auseinandersetzen möchten und zu diesem Zwecke Abbildungen als Bildzitate von vollständigen Kunstwerken beifügen. Streng genommen dürften auch hier nur einzelne Werke im Sinne von einigen wenigen Werken abgebildet werden.[657] Wenn man mit der überwiegenden Ansicht stets eine absolute Grenze setzen möchte, wäre die umfassende Auseinandersetzung mit einem zeitgenössischen Künstler in einem wissenschaftlichen Werk nicht möglich. Dem betreffenden Wissenschaftler wäre zu empfehlen, sein Werk nach inhaltlichen Gesichtspunkten zu teilen und beispielsweise in verschiedenen Bänden zu veröffentlichen. Auf diese Weise könnte er die Zahl der potenziellen

650 *Ekrutt*, ebda. (Note 645).
651 *Ekrutt* sieht die Grenze zumindest in den hohen Zehnerstellen erreicht, S. 11.
652 *Oekonomidis*, Zitierfreiheit, S. 95 f.
653 *Bussmann/Pietzcker/Kleine*, S. 382 zu §§ 23 LUG, 19 KUG.
654 Vgl. oben, S. 134 ff.
655 Vgl. OLG Köln, Urt. v. 25.2.2003 – 15 U 138/02, GRUR 2003, 1066, 1067 – Wayangfiguren.
656 Siehe oben, Note 584.
657 Ein Catalogue Raisonné wäre nach dieser Ansicht nicht ohne Zustimmung der Rechtsinhaber möglich.

Bildzitate erhöhen. An dieser Stelle wird die Schwachstelle der Auslegung des Begriffs „einzelne Werke" durch die überwiegende Ansicht in Literatur und Rechtsprechung deutlich. Qualität und Quantität eines jeden Werks sind verschieden und können in Abhängigkeit der Werkgattung stark divergieren. Ein Sprachwerk vermag schon nach wenigen Zeilen als Gedicht schutzfähig sein oder aber mehrere hundert Seiten aufweisen. Bei großformatigen Gemälden ist das Zitieren von Ausschnitten eher in der Lage den Zitatzweck zu erfüllen als bei kleineren Formaten. Ein Film bleibt ein Werk, obwohl er aus einer Vielzahl von Einzelbildern besteht. Eine Sequenz in einem Kinofilm von einer Minute Länge zeigt bereits 1440 Einzelbilder.[658] Dabei ist jedes Einzelbild als Lichtbild (§ 72 UrhG) oder Lichtbildwerk (§ 2 Abs. 1 Nr. 6 UrhG) geschützt. Gleichwohl sind Filmzitate zulässig.[659] Diese Vergleiche ließen sich fortsetzen und zeigen vor allem, dass arithmetische Maßstäbe beim Bildzitat grundsätzlich nicht anzulegen sind.

Zu berücksichtigen ist auch, dass die Werkgattung des aufnehmenden Werks beeinflusst, ob es eher mit Kleinzitaten auskommt. Bei Filmwerken besteht die Möglichkeit, mit der Kamera über das Kunstwerk zu wandern und sich mit demjenigen Detail sprachlich auseinanderzusetzen, welches in diesem Zeitpunkt eingeblendet wird. Auf diese Weise gelangt das Filmwerk zu großen Anteilen in den Bereich des Kleinzitats, weil nur Ausschnitte eines Werks gezeigt werden. Das ganze Kunstwerk würde nur für wenige Sekunden gezeigt werden. Wenn es danach stark unscharf im Hintergrund erscheint, während sich der Fokus z.B. auf eine Person richtet, ist das gegenwärtige Kunstwerk Beiwerk (§ 57 UrhG).[660] Schriftwerke können sich dieser Möglichkeiten nicht bedienen und bedürfen eher des Großzitats.

Daher sollte eine absolute Obergrenze für Großzitate in wissenschaftlichen Werken aufgegeben und auch nicht mittelbar im Sinne einer zahlenmäßigen Begrenzung verstanden werden. Das Tatbestandsmerkmal „einzelne Werke" ist in Beziehung zu dem zitierenden Werk zu setzen. Soweit das zitierende Werk die übrigen Tatbestandsvoraussetzungen erfüllt, insbesondere selbständig ist, sollte allein der Zitatzweck den zulässigen Umfang von Bildzitaten nach § 51 UrhG bestimmen. Wenn der besondere Zitatzweck darin besteht, dass sich ein Wissenschaftler mit einem Künstler auseinandersetzen möchte, ist eine größere

658 Die Bildfrequenz bei Kinofilmen beträgt 24 bis 25 Einzelbilder pro Sekunde, *Steber/Nowara/Bonse*, S. 84.
659 BGH, Urt. v. 4.12.1986 – I ZR 189/84, GRUR 1987, 362 – Filmzitat.
660 Die Gesetzesbegründung nennt das Beispiel, dass in einem Spielfilm bei Innenraumaufnahmen häufig urheberrechtlich geschützte Gemälde zu sehen sind. Soweit sie für die Filmhandlung keine Bedeutung erlangen, sind Vervielfältigung und Wiedergabe zustimmungsfrei nach § 57 UrhG zulässig, BT-Drs. IV, S. 75. A.A. Fromm/Nordemann/ *W. Nordemann*, § 57 Rn. 2, der § 57 UrhG nur anwenden möchte, wenn die Wiedergabe des geschützten Werks unvermeidbar war.

Anzahl von Bildzitaten zuzulassen.[661] Um die Praxis des Zitierens von Bildern von Kunstwerken zu erleichtern, kann das quantitative Verhältnis von Abbildungen zu dem zitierenden Werk ein Anhaltspunkt sein.[662] Wenn sich dieses zu Lasten des zitierenden Werks verschiebt, ist ohnehin fraglich, ob das nachschaffende Werk selbständig ist.[663]

Teilweise wird vertreten, die Art des Werks oder der Rezipientenkreis des zitierenden Werks falle ins Gewicht. So solle in populärwissenschaftlichen Werken ein größeres Ausmaß von Zitaten als in rein wissenschaftlichen Werken erlaubt sein.[664] Vordergründig spricht dafür, dass Bilder verständlicher sind als Worte und sich daher für populärwissenschaftliche Werke besonders eignen mögen. Dagegen spricht, dass die Abgrenzung zwischen rein wissenschaftlichen und populärwissenschaftlichen Werken im Einzelfall schwierig sein kann. Zudem stellt der Wortlaut des § 51 S. 1 UrhG nicht auf potenzielle Werkrezipienten, sondern vielmehr auf den besonderen Zweck des Zitats ab. Populärwissenschaftliche und rein wissenschaftliche Werke sind hinsichtlich des zulässigen Umfangs einheitlich zu beurteilen.

Wenn Wissenschaftler eine größere Anzahl von Werken eines Künstlers abbilden möchten, als es ihnen § 51 S. 2 Nr. 1 UrhG gestattet, bedarf es vorbehaltlich des § 58 UrhG der Zustimmung des Rechtsinhabers zur beabsichtigten Nutzung. Diese zusätzlichen Abbildungen von Kunstwerken sind bei der Beurteilung des zulässigen Gesamtumfangs der einzelnen Bildzitate nicht maßgeblich.[665] Der Bundesgerichtshof kritisiert an dieser Ansicht, der Zitierende könne sich bei verschiedenen Rechtsinhabern um die Zustimmung für die Nutzung solcher Werke bemühen, bei denen er eine verhältnismäßig geringe Vergütung zu zahlen hätte.[666] Soweit die Rechte von der VG Bild-Kunst wahrgenommen werden, überzeugt dieser Einwand nicht, weil sie einheitliche Tarife für bestimmte Nutzungszwecke vorsieht. Werden die Rechte an den Kunstwerken von unterschiedlichen Rechtsinhabern wahrgenommen, sind einzelne Unterschiede in der Vergütung Ausdruck der Vertragsfreiheit, wobei der Urheber eine angemessene Vergütung verlangen kann, wenn die vertraglich geschuldete unange-

661 *Bussmann/Pietzcker/Kleine*, S. 382; *Heitland*, S. 113.
662 *Leinveber*, GRUR 1969, 130, 131; *ders.*, GRUR 1966, 479.
663 *Brauns*, S. 34 f.; *Schlingloff*, Unfreie Benutzung und Zitierfreiheit, S. 109 f.; siehe zum Tatbestandsmerkmal der Selbständigkeit oben, S. 126.
664 *Oekonomidis*, UFITA 57 (1970), 179, 184.
665 RG, Urt. v. 10.3.1934 – I 154/33, RGZ 144, 106, 112 – Wilhelm-Busch-Buch; Schricker/*Schricker*, § 51 Rn. 36; a.A. BGH, Urt. v. 3.4.1968 – I ZR 83/66, GRUR 1968, 607, 610 – Kandinsky I, *Brauns*, S. 33; *Krüger*, S. 94.
666 BGH, Urt. v. 3.4.1968 – I ZR 83/66, GRUR 1968, 607, 610 – Kandinsky I. Entsprechend bestimmt die VG Bild-Kunst in ihren besonderen Konditionen für Bücher und Broschüren, Ziff. II. 2.: „Enthält ein wissenschaftliches Werk auch Abbildungen, die keine Zitate i. S. § 51 Abs. 1 sind, so sind statt der Einzelabrechnung der vergütungspflichtigen Abbildungen auch eine rabattierte Abrechnung aller Abbildungen möglich."

messen sein sollte (§ 32 UrhG). Zudem berücksichtigt der Bundesgerichtshof nicht, dass der Bildzitierende bei Zugrundelegung seiner Ansicht möglicherweise auf den Abdruck und den Erwerb von Nutzungsrechten von zusätzlichen Werken verzichtet. Denn schon bei einer zusätzlichen Abbildung nur zu Illustrationszwecken sind nach seiner Ansicht die übrigen Bildzitate unzulässig und somit zustimmungs- und vergütungspflichtig. Werden deswegen zusätzliche Werke nicht abbildet, erhalten die Urheber keine Vergütung. Demzufolge ist es vorzugswürdig, Bildzitate und Abbildungen, die keine Zitatzwecke verfolgen, voneinander unabhängig und differenziert zu bewerten. Aus diesem Grunde kann dem Vorschlag des Deutschen Börsenvereins e.V.[667] nicht gefolgt werden, weil danach dem Urheber pauschal eine angemessene Vergütung zu zahlen wäre. Es bliebe danach offen, ob sich die Vergütung auf sämtliche Bildzitate oder nur auf die zusätzlichen Abbildungen bezieht.

bb. ... in nichtwissenschaftlichen Werken

Der Bundesgerichtshof hatte noch keine Gelegenheit, sich zur Zulässigkeit von Bildzitaten von Kunstwerken gemäß § 51 UrhG in nichtwissenschaftlichen Werken zu äußern. Einige Instanzgerichte und Teile des Schrifttums nahmen schon unter dem Regime des § 51 UrhG a.F. keine Beschränkung auf Werkgattungen vor und erkannten Bildzitate auch von ganzen Werken als grundsätzlich zulässig an.[668] Das Zitieren von Bildern sei im Rahmen der geistigen – insbesondere der politischen – Auseinandersetzung zulässig.[669] Politische Karikaturen, die als Werke der bildenden Künste nach § 2 Abs. 1 Nr. 4 UrhG geschützt sind, dürften unter Berücksichtigung der Meinungsfreiheit (Art. 5 Abs. 1 GG) im politischen Meinungskampf zitiert werden.[670] Einige Gerichte wollten

667 Siehe oben, Note 584.
668 OLG Hamburg, Urt. v. 25.2.1993 – 3 U 183/92, GRUR 1993, 666 – Altersfoto; OLG Hamburg, Urt. v. 27.7.1989 – 3 U 29/89, GRUR 1990, 36, 37 – Foto-Entnahme; KG, Urt. v. 26.11.1968 – 5 U 1462/68, UFITA 54 (1969), 296, 300 – Extradienst; LG Berlin, Urt. v. 16.3.2000 – 16 S 12/99, GRUR 2000, 797 – Screenshots; LG Frankfurt;Urt v. 11.8.1981 – 2/3 O 306/81 – UFITA 94 (1982), 338, 340 – Lachende Sonne; LG München I, Urt. v. 18.10.1983 – 21 S 11870/83, FuR 1984, 475, 477 – Monitor; *Bornkamm*, in: FS Piper, S. 641, 652; *Brauns*, S. 138 ff. Fromm/Nordemann/*Dustmann*, § 51 Rn. 40; Möhring/Nicolini/*Waldenberger*, § 51 Rn. 16; Loewenheim/*Götting*, § 31 Rn. 148; *Schmieder*, UFITA 80 (1977), 127, 138; Wandtke/Bullinger/*Lüft*, § 51 Rn. 17; a.A. *Ekrutt*, S. 21, 88; *v. Gamm*, § 51 Rn. 13.
669 OLG Hamburg, ebda. (Note 668); LG Berlin, Urt. v. 26.5.1977 – 16 S 6/76, GRUR 1978, 108 – Der Spiegel; LG Berlin, Urt. v. 26.5.1977 – 16 S 6/76, UFITA 81 (1978), 296 – Terroristenbild.
670 KG, Urt. v. 26.11.1968 – 5 U 1462/68, UFITA 54 (1969), 296, 300 – Extradienst.

die Zulässigkeit von Bildzitaten außerhalb von wissenschaftlichen Werken auf die politische Auseinandersetzung beschränken.[671]

Die Frage, ob § 51 Nr. 2 UrhG a.F. analog auf diese Fälle angewendet werden durfte, bedarf keiner Erörterung mehr.[672] Es ist jedoch zu berücksichtigen, dass der Gesetzgeber die Regelbeispiele in § 51 S. 2 UrhG nicht erweiterte. Deren Stufenverhältnis, wonach Großzitate grundsätzlich nur in wissenschaftlichen Werken zulässig sein sollen, wird man nicht ohne Weiteres empfindlich stören können.

Bildzitate vom Gesamtwerk eines Künstlers werden demnach *prima facie* weitgehend vom Wortlaut des § 51 UrhG ausgeschlossen. Der Gesetzgeber verlangt für die Zulässigkeit von Großzitaten ein überragendes Interesse, welches dem wissenschaftlichen Fortschritt dienen sollte (§ 51 S. 2 Nr. 1 UrhG). Es ist abwegig anzunehmen, dass dem Gesetzgeber auch im Rahmen des Zweiten Korbs das tatsächliche Verlangen nach Zitaten von ganzen Werken auch in anderen Werkgattungen verborgen geblieben sein soll. Da der Gesetzgeber Inhalt und Schranken des Urheberrechts bestimmt (Art. 14 Abs. 1 S. 2 GG), kann die Anerkennung eines unbenannten Falls nach § 51 S. 1 UrhG nur unter Beachtung der Differenzierungen der Regelbeispiele in § 51 S. 2 UrhG erfolgen. Das Bildzitat eines vollständigen Werks der bildenden Kunst muss somit wie bei wissenschaftlichen Werken auch ein überragendes Interesse verfolgen. Gleichgeordnete Interessen genügen nicht.

(1.) Beschränkung auf den politischen Meinungskampf?

Richtig ist zunächst, dass der Schutz der Meinungsfreiheit (Art. 5 Abs. 1 GG) nicht nur die politische, sondern auch die geistige Auseinandersetzung mit anderen Themen gestatten.[673] Kunstwerke, die für den Meinungsbildungsprozess bedeutend sind, insbesondere Karikaturen, werden zwar von keinem der Regelbeispiele in § 51 S. 2 UrhG ihrem Wortlaut nach erfasst. Diese Bilder ähneln aber kurzen schlagwortartigen Slogans in Bildform.[674] Es liegt daher nahe, sie wertend eher den Kleinzitaten nach § 51 S. 2 Nr. UrhG als den Großzitaten zuzuordnen und sie als unbenannten Fall nach § 51 S. 1 UrhG grundsätzlich zu erlauben. Eine Beschränkung auf den politischen Meinungskampf vor dem

671 KG, ebda. (vorherige Note); LG Berlin, Urt. v. 26.5.1977 – 16 S 6/76, UFITA 81 (1978), 296 – Terroristenbild; ebenso *Schlingloff*, AfP 1992, 112, 115.

672 Der Gesetzgeber hat die für eine analoge Anwendung erforderliche Lücke geschlossen, siehe oben, S. 55. Es ist fraglich, ob dem Gesetzgeber tatsächlich entgangen sein soll, dass die ausschnittsweise Entlehnung einiger Werkformen wesensbedingt in bestimmten, typisierten Fällen nach § 51 UrhG a.F. dem Wortlaut nach nicht in Frage kam, siehe hierzu die Kritik von *Brauns*, S. 140.

673 Kritisch gegenüber der Beschränkung des Bildzitats nach § 51 Nr. 2 UrhG a.F. auf den politischen Meinungskampf, *Krüger*, S. 157 f. m.w.N.

674 *Brauns* nennt Karikaturen treffend „gezeichnete Sprachwerke", S. 142, Note 511.

152

Hintergrund des weitergehenden Schutzbereichs der Meinungsfreiheit ist nicht geboten.

(2.) Kunstzitate

Der bloße Verweis auf die Kunstfreiheit (Art. 5 Abs. 3 GG) hilft nicht weiter, um die Zulässigkeit von Kunstzitaten zu begründen. Die Kunstfreiheit wird vorbehaltslos, aber nicht schrankenlos gewährleistet. Sie steht wegen ihres fehlenden Gesetzesvorbehalts aber nicht über anderen Grundrechten. Sie genießt keinen höherrangigen Schutz. Die Schranken der Kunstfreiheit sind aus der Verfassung selbst zu bestimmen.[675] Es ist deshalb verfassungsrechtlich nicht zu beanstanden, wenn Werke der Musik, die als Kunst im Sinne von Art. 5 Abs. 3 GG geschützt sind[676], nicht als ganzes Werk in einem anderen Werk der Musik zitiert werden dürfen. Die Kunstfreiheit gewährt nicht die eigenmächtige Inanspruchnahme fremden Eigentums.[677]

In der Begründung des Gesetzes zum Zweiten Korb zu § 51 UrhG werden Bildzitate in Kunstwerken nicht erwähnt, aber deren Nichtbeachtung kann nicht ohne Weiteres deren Unzulässigkeit bedeuten. Die fehlende Auseinandersetzung in der rechtlichen Diskussion wird man eher darauf zurückzuführen haben, dass Künstler die rechtliche Auseinandersetzung scheuen. Daraus folgt aber nicht, dass Kunstzitate zulässig sind. Eine explizite Regelung des Kunstzitats dürfte dem Gesetzgeber bis heute nicht ausreichend dringlich erschienen sein.[678] Zu finden ist in den Materialien aber der Hinweis, dass eine grundlegende inhaltliche Erweiterung des Zitatrechts mit der Einführung des § 51 S. 1 UrhG nicht verbunden sei. Lediglich einzelne, aus der unflexiblen Grenzziehung des § 51 UrhG a.F. folgende Lücken würden durch § 51 S. 1 UrhG geschlossen. Durch die Normierung des bisherigen Wortlauts im Rahmen der Regelbeispiele solle verdeutlicht werden, dass die bisherige Nutzung auch zukünftig zulässig bleibe.[679]

Möglicherweise erwähnte der Gesetzgeber Werke der bildenden Kunst mittelbar, indem er in der Begründung Multimediawerke anführt. Unter diesem Begriff versteht man Werke, die auf elektronischen Medien basieren. Multimediawerke stützen sich in der Regel auf Computerprogramme und nutzen vielfach das Internet. Sie kombinieren dabei Ausdrucksmittel wie Sprache, Musik, Foto, Film, Grafik und Bild zu einem Gesamtwerk. Der Begriff Multimedia umfasst

675 Dreier/*Pernice*, Art. 5 III (Kunst) Rn. 31.
676 Dreier/*Pernice*, Art. 5 III Rn. 18.
677 BVerfG, Vorprüfungsausschuss, Beschl. v. 19.3.1984 – 2 BvR 1/84, NJW 1984, 1293, 1294 – Sprayer von Zürich.
678 *C. Kakies*, Rn. 113.
679 BT-Drs. 257/06, S. 41, 53; BT-Drs. 16/1828, S. 21, 25.

auch Werke der bildenden Kunst, die die elektronischen Medien nutzen.[680] Multimediawerke weisen, anders als Kunstzitate, eine junge Geschichte auf. Kunstzitate, die als Stilmittel z.b. in Collagen verwendet werden, sind ein altes Phänomen.[681] Gleichwohl führt der Gesetzgeber sie in der Begründung nicht explizit an. Die historische Entwicklung des Zitats in den deutschen Urheberrechtsgesetzen (§ 51 UrhG, § 19 KUG, § 21 Nr. 1 LUG) begrenzte Zitate in erster Linie auf literarische Werkarten.[682]

Vor diesem Hintergrund fragt sich, ob Kunstzitate von ganzen Werken, die seit jeher in der Kunst ein anerkanntes Stilmittel sind, um kulturelle Bezüge her- und Einflüsse darzustellen oder dem zitierten Künstler eine Referenz zu erweisen, überhaupt zulässig nach § 51 S. 1 UrhG sein können. Kunstzitate wurden nicht von dem Begriff der literarischen Arbeit in § 21 Nr. 1 LUG erfasst und sind somit nicht versehentlich durch die Formulierung in § 51 UrhG a.F. als Sprachwerke herausgefallen.[683] Filmwerke hingegen wurden schon früher als literarische Werke verstanden.[684] Daher fiel die analoge Anwendung von § 51 Nr. 2 UrhG a.f. auf Filmzitate leichter.[685]

Der Gesetzgeber normiert hingegen ein besonderes künstlerisches Zitat, das Musikzitat, in § 51 S. 2 Nr. 3 UrhG ausdrücklich. Aus diesem Grund und der soeben untersuchten Historie könnte er das Kunstzitat bewusst nicht für zulässig erachten haben. Sprachwerke, Filmwerke, Multimediawerke und auch Musikwerke zeichnen sich durch einen Erzählfluss aus. Bei Werken der Musik kommt dieser durch die Notenschrift zur Geltung. Werke der bildenden Kunst formulieren nicht selten eine Aussage. Es fehlt ihnen aber regelmäßig ein vergleichbarer Erzählfluss.[686] Wie bei Musikzitaten auch, wird das Zitat nicht ohne Weiteres erkennbar. Diejenigen, die das zitierte Werk nicht kennen, verstehen es als homogenen Bestandteil des zitierenden Werks.[687] Schwierigkeiten bereitet insbesondere die Nachprüfbarkeit eines anerkannten Zitatzwecks. Es ist von außen schlechterdings kaum feststellbar, ob der Ausschnitt eines anderen Werks den Zweck verfolgt, als Stilmittel zu wirken oder wegen seiner Bekanntheit, Repu-

680 Wandtke/Bullinger/*Bullinger*, § 2 Rn. 151.
681 *Czernik*, S. 15 ff.: frühe Formen finden sich im 12. Jahrhundert in Japan, die heute bekannten Formen der Collage begannen zu Zeiten der Klassischen Moderne im 20. Jahrhundert.
682 Die Begründung zum Regierungsentwurf des § 51 UrhG a.F., BT-Drs. IV/270, S. 67, spricht in Anlehnung an den Begriff der ‚literarischen Arbeit' in § 21 Nr. 1 LUG von der Verfolgung ‚literarischer Zwecke'.
683 Siehe auch § 23 LUG (Note 117), der die Abbildung von Werken in einem Schriftwerk gestattete.
684 *Ulmer*, GRUR 1972, 323, 326.
685 BGH, Urt. v. 4.12.1986 - I ZR 189/84, GRUR 1987, 362, 364 – Filmzitat.
686 Bei Bildfolgen wie z.B. Comics wird eine Erzählung auch ohne Sprache möglich sein.
687 *Oekonomidis*, S. 131.

tation o.ä. als Katalysator für den wirtschaftlichen Erfolg des aufnehmenden Werks dienen soll.

Andererseits wollte der Gesetzgeber die Zitierfreiheit in § 51 UrhG „vorsichtig erweitern" und nennt Multimediawerke oder Werke der Innenarchitektur als zitierende Werke nur beispielhaft, weshalb möglicherweise das Ergebnis einer verfassungskonformen Auslegung des § 51 S. 1 UrhG die grundsätzliche Zulassung von Kunstzitaten gebietet. Nicht alles, was als Kunst im Sinne des Art. 5 Abs. 3 GG anerkannt ist, wird als Werk der bildenden Kunst im Sinne des § 2 Abs. 1 Nr. 4 UrhG geschützt. Aber Werke der bildenden Kunst unterfallen der Kunstfreiheit nach Art. 5 Abs. 3 GG.[688] Somit können sämtliche Werke als Bestandteil des Kunstzitats – zitierte(s) und zitierendes – für sich die Kunstfreiheit in Anspruch nehmen. Die Zitierfreiheit in § 51 UrhG dient der Förderung des kulturellen Fortschritts und dem Interesse an freier geistiger Auseinandersetzung. Dieser Grundgedanke gilt für das Zitieren in sämtlichen Werkarten.[689] Die Kunstfreiheit gebietet als Kommunikationsgrundrecht, auch die Auseinandersetzung mit fremden, urheberrechtlich geschützten Werken zu ermöglichen. Durch das Werk der bildenden Kunst formuliert der Künstler eine Aussage, die ein anderer Künstler aufgreifen und in Beziehung zu seinem eigenen Kunstwerk setzen können muss. Der Schutz des Urheberrechts kann nicht soweit gehen, Kunstzitate von geschützten Werken zu verhindern oder den nachschaffenden Künstler auf § 24 UrhG zu verweisen.

Bei Kunstzitaten geht es vor allem um den Ausgleich des Eigentumsrechts des Urhebers gemäß Art. 14 Abs. 1 S. 2 GG, dessen Werk verwendet wird, und der Kunstfreiheit des nachschaffenden Künstlers nach Art. 5 Abs. 3 GG. Diese Interessen müssen folglich im Wege der praktischen Konkordanz bei der Auslegung des § 51 S. 1 UrhG berücksichtigt werden. Der Gesetzgeber hat in den Regelbeispielen des § 51 S. 2 Nr. 1-3 UrhG zum Ausdruck gebracht, dass hier die Verwertungsrechte des zitierten Werkes nachrangig sind. Vor dem Hintergrund, dass der Gesetzgeber das Zitatrecht nicht grundlegend erweitern wollte[690], ist bei der Anerkennung weiterer unbenannter Fälle nach § 51 S. 1 UrhG zu prüfen, ob eine ähnliche Interessenlage vorliegt. Daraus folgt: Wenn ein geringfügiger Eingriff in die Verwertungsrechte ohne die Gefahr merklicher wirtschaftlicher Nachteile der künstlerischen Entfaltungsfreiheit gegenüber steht, so haben die Verwertungsrechte an dem vorbestehenden Werk zurückzustehen.[691] Die Kunstfreiheit gemäß Art. 5 Abs. 3 GG genießt insoweit Vorrang vor den nach Art. 14

688 *Wandtke,* ZUM 2005, 769, 770. Daher muss hier nicht ein weiterer Versuch unternommen werden, Kunst im Sinne des Art. 5 Abs. 3 GG zu definieren, vgl. hierzu statt vieler: *Henschel,* in: FS Wassermann, S. 351 ff.
689 BGH, Urt. v. 4.12.1986 – I ZR 189/84, GRUR 1987, 362, 363 – Filmzitat.
690 Siehe oben, S. 55.
691 BVerfG, Beschl. v. 29.6.2000 – 1 BvR 825/98, MMR 2000, 686, 687 – Stimme Brecht (Germania 3).

Abs. 1 S. 2 geschützten Verwertungsrechten des zitierten Urhebers. Hierin besteht kein Widerspruch zu der oben vertretenen Auffassung, wonach in den benannten Fällen der § 51 S. 2 Nr. 1-3 UrhG die wirtschaftlichen Verwertungsmöglichkeiten an dem zitierten Werk grundsätzlich nicht zu berücksichtigen sind.[692] Denn bei einem unbenannten Fall gemäß § 51 S. 1 UrhG geht es nicht um die Ausformung eines anerkannten Zitats, sondern um dessen Neubestimmung. In den Fällen des Kleinzitats gemäß § 51 S. 2 Nr. 2 UrhG hat der Gesetzgeber die Gefahr merklicher wirtschaftlicher Nachteile nicht gesehen, weil der Umfang durch das Tatbestandsmerkmal „Stellen" begrenzt wird. Es wäre somit verfehlt, einen unbenannten Fall des Großzitats bei Werken der bildenden Künsten nach § 51 S. 1 UrhG anzuerkennen, der diese gesetzgeberische Wertung außer Acht ließe.

Kunstzitate sind demnach grundsätzlich zuzulassen.[693] Diese Auslegung verstößt nicht gegen Art. 10 Abs. 1 RBÜ, wonach Kunstzitate im Grundsatz auch möglich sind.[694] Der Umfang des Kunstzitats darf aber nicht die wirtschaftlichen Verwertungsmöglichkeiten der zitierten Kunstwerke gefährden.

(3.) Andere nichtwissenschaftlich zitierende Werke

Brauns möchte das Zitieren von Werken der bildenden Kunst ausnahmsweise erlauben, wenn zwar kein überragendes Interesse erkennbar sei, aber es nicht zu einer relevanten wirtschaftlichen Beeinträchtigung der Verwertungsmöglichkeiten des vorbestehenden Werks komme. Dies sei der Fall, wenn das vollständige Werk formal reduziert wiedergegeben werde. Insoweit werde dem gesetzgeberischen Zweck des Merkmals ‚Stellen' genügt, dass Entlehnungen, die nicht den überragenden Interessen der Allgemeinheit dienen, nur in dem Maße zuzulassen sind, in dem sie keine Beeinträchtigung der Verwertbarkeit des zitierten Werks befürchten lassen.[695] Anders als Zitate von Sprachwerke sind Bildzitate auf Form und Inhalt des Werks angewiesen. Der Aussageinhalt und der Eindruck des Kunstwerks gehen im Falle der ausschnittsweisen Wiedergabe teilweise verloren. Deshalb biete es sich an, das Format des vorbestehenden Kunstwerks stark zu verkleinern und statt in Farbe schwarzweiß abzubilden.[696] Auf diese Weise stehe nicht der Genuss des Werks im Vordergrund, sondern dessen informatorische und intellektuelle Auseinandersetzung. Äußerlich be-

692 Siehe oben, S. 135 ff.
693 Im Ergebnis ebenso, *C. Kakies*, Rn. 118; *Oekonomidis*, Zitierfreiheit, S. 131L; a.A. *Krüger*, S. 160.
694 Siehe oben, S. 73 und Note 261.
695 *Brauns*, S. 141 f.
696 *Brauns*, S. 142 f., möchte grundsätzlich eine halbe Postkartengröße zulassen, da schon die Postkartengröße eine anerkannte Verwertungsform darstelle. Vgl. KG, Urt. v. 31.5.1996 – 5 U 889/96, NJW 1997, 1160 – Verhüllter Reichstag als Postkartenmotiv – Christo II.

trachtet werde das ganze Werk der bildenden Kunst abgebildet, die ganzheitliche Wirkung des Originals aber zerstört. Die Wesensmerkmale blieben jedoch erkennbar. Durch die stark verkleinerte Wiedergabe sei dieses Bildzitat bei wertender Betrachtung einer Stelle eines Werks zuzuordnen.[697]

Wie gezeigt, kann der quantitative Umfang eines Werks stark unterschiedlich ausfallen.[698] Eine Stelle eines Werks kann, insbesondere bei Schriftwerken, den Umfang eines ganzen Werks bei weitem übersteigen. Um Werke der bildenden Kunst auch außerhalb von wissenschaftlichen Werken als Ganzes abbilden zu können, ist der Begriffe der Stelle in § 51 S. 2 Nr. 2 UrhG als Vergleichsmaßstab wertend heranzuziehen.[699]

Der Ansatz *Brauns* überzeugt insoweit nicht, als dass er Werke der bildenden Kunst in schwarzweiß statt in Farbe wiedergeben möchte, um die ganzheitliche Wirkung des aufgenommenen Werks zu reduzieren. Diese Änderung ist nur nach § 62 Abs. 3 UrhG zulässig, wenn sie durch das für die Vervielfältigung angewendete Verfahren bedingt ist oder das Urheberpersönlichkeitsrecht des Zitierten eine schwarzweiße Reproduktion gebietet. Die erlaubten Änderungen an dem zitierten Werk der bildenden Kunst sind aufgrund von § 62 Abs. 3 UrhG mehr technisch äußerlich bedingt, als von dem Benutzungszweck getragen.[700]

Bei starken Verkleinerungen eines Werks ist zu beachten, welche Größe das Original aufweist. Die Verkleinerung darf nicht dazu führen, dass Details in der Reproduktion nicht mehr zu erkennen sind. Dadurch bestünde die Gefahr, das zitierte Werk zu verunstalten (§ 14 UrhG).

Damit eine wertende Vergleichbarkeit mit einer „Stelle" eines Werks in § 51 S. 2 Nr. 2 UrhG hergestellt werden kann, muss die zitierte Werk verkleinert abgebildet werden. Es ist zu beachten, dass Details noch erkennbar sind, aber eine Vergleichbarkeit mit anerkannten Verwertungsformen im Vorhinein nicht gegeben ist. Indem der Gesetzgeber Kleinzitate auf Stellen eines Werks begrenzt, ist eine wirtschaftlich relevante Nutzung des zitierten Werks regelmäßig nicht gegeben. Da dem aufnehmenden Werk die Wissenschaftlichkeit fehlt, darf das bildzitierende Werk nicht in ein Substitutionskonkurrenzverhältnis zu dem zitierten Werk treten. Andernfalls wahrt das bildzitierende Werk nicht die „anständigen Gepflogenheiten" gemäß Art. 10 Abs. 1 RBÜ, weil die normale Auswertung der bildzitierten Kunstwerke im Sinne des Art. 9 Abs. 2 RBÜ beeinträchtigt wäre.

697 *Brauns*, ebda. (vorherige Note).
698 Siehe oben, S. 146 ff.
699 Siehe oben, S. 152 ff.
700 Dreyer/Kotthof/Meckel/*Dreyer*, § 51 Rn. 15; Schricker/*Schricker*, § 51 Rn. 21.

(4.) Umfang

Mit *C. Kakies* kann die Grenze des zulässigen Umfangs eines Kunstzitats im Einzelfall durch die Bestimmung einer Substitutionskonkurrenz zwischen dem zitierenden und dem zitierten Werk bzw. den zitierten Werken gesetzt werden.[701] Dieses entstehe, wenn ein ernsthafter Interessent davon abgehalten werde, das zitierte Werk selbst heranzuziehen und ein Werkstück zu erwerben.[702] Die Gefahr einer Substitutionskonkurrenz wird vermieden, wenn der nachschaffende Künstler, das vorbestehende Werk verkleinert und in den Hintergrund stellt. Das Werk ‚Great American Nude #26' von *Tom Wesselmann* (Abb. 1) beinhaltet eine Parodie auf erotische Pinups, aber eben auch eine Hommage an *Matisse* Werk ‚Grand Nu couché (Nu rose)'[703]. *Wesselmann* nimmt die Farbe, die Pose und die rauen Außenlinien auf. Das Kunstzitat von *Matisses* Gemälde ‚Die rumänische Bluse'[704] eröffnet eine Ironie: die Dame in ernster Pose und europäischer Kleidung schaut auf die scheinbar schamlose amerikanische Nackte.[705] *Wesselmann* setzt sich künstlerisch mit dem vorbestehenden Werk von *Matisse* auseinander und formuliert eine neue Aussage. Da das zitierende Werk nicht in ein Konkurrenzverhältnis zu dem zitierten tritt, erfüllt das Kunstzitat einen anerkannten Zitatzweck und ist insoweit zulässig.

Bei anderen nichtwissenschaftlich zitierenden Werken ist der Umfang dieser „kleinen Großzitate"[706] begrenzt. Da die Werke vollständig, wenn auch verkleinert, abgebildet werden, sind nur einige wenige Abbildungen von Werken als Bildzitat zulässig. Wenn man zahlreiche kleine Großzitate zuließe, würden die Unterschiede zum wissenschaftlichen Großzitat nicht hinreichend deutlich. Der gesetzlichen Differenzierung der Regelbeispiele nach § 51 S. 2 UrhG ist bei dem kleinen Großzitat Rechnung zu tragen. Zwar sind auch hier keine arithmetischen Maßstäbe heranzuziehen, aber das kleine Großzitat hat, anders als das wissenschaftliche Großzitat, einen Ausnahmecharakter. Die konkrete Anzahl der zitierfähigen kleinen Großzitate ist im Einzelfall zu bestimmen. Nach hier vertretener Ansicht ist es dem Zitierenden möglich, zusätzliche Abbildungen mit Zustimmung des Rechtsinhabers abzubilden, ohne dass die übrigen zulässigen Bildzitate allein deswegen unzulässig werden würden.[707]

701 *C. Kakies*, Rn. 201.
702 BGH, Urt. v. 23.5.1985 – 1 ZR 28/83, GRUR 1986, 59, 61 – Geistchristentum.
703 1935, Öl auf Leinwand, 66x93 cm, Baltimore Museum of Art. Das Bild zeigt die seinerzeit vierundzwanzig Jahre alte Lydia Delectorskaya. Abb. bei *Spurling*, S. 378 f.
704 1940, Paris, Musée National d'Art Moderne.
705 *Hutcheon*, S. 59.
706 Dieser Begriff kennzeichnet zutreffend, dass das zitierte Werk vollständig wiedergegeben wird, aber wertend betrachtet dem Kleinzitat (§ 51 S. 2 Nr. 2 UrhG) näher steht als das wissenschaftliche Großzitat (§ 51 S. 2 Nr. 1 UrhG). Die anderer Bezeichnung „großes Kleinzitat" ist ebenso richtig.
707 Siehe oben, S. 151.

f. Bildzitate von ausschnittsweise abgebildeten Kunstwerken

aa. ... in Sprachwerken

In § 51 S. 2 Nr. 2 UrhG sind Kleinzitate von Werken in Sprachwerken besonders erwähnt. Danach ist es gestattet, Stellen eines Werkes nach der Veröffentlichung in einem selbständigen Sprachwerk anzuführen. Da die Übernahme von Stellen eines Werks auch in wissenschaftlichen Werken nach dem Grundsatz *argumentum a maiore ad minus* gemäß § 51 S. 2 Nr. 1 UrhG möglich sind[708], müssen die Voraussetzungen an das Kleinzitat andere sein. Anderenfalls wäre das Regelbeispiel des § 51 S. 2 Nr. 2 UrhG überflüssig. Dennoch verlangt die Rechtsprechung auch bei Kleinzitaten, dass das Zitat als Beleg, wenn auch nicht im Sinne einer Erläuterung (§ 51 S. 2 Nr. 1 UrhG), dem aufnehmenden Werk dienen müsse.[709]

(1.) Anführen

Der Gesetzgeber ließ den Zitatzweck in § 51 S. 2 Nr. 2 UrhG bewusst offen. Der Begriff des Anführens erfasst den Vorgang des Zitats selbst, ohne damit einen bestimmten Zweck zu definieren.[710] Eine Gleichstellung im Sinne einer Belegfunktion mit dem bei wissenschaftlichen Zitaten geforderten Erläuterungszweck ist daher nicht angezeigt. Vielmehr sind Kleinzitate einem weiter verstandenen Zitatzweck zugänglich. Es sind keine besonderen Anforderungen an den Zitatzweck zu stellen. Der bloße Wille eine fremde Stelle in einem Werk anzuführen genügt für sich aber noch nicht. Das Bildzitat muss vielmehr in einer inneren Verbindung zu dem aufnehmenden Werk stehen. Das Bildzitat vermag zu veranschaulichen[711], anzuregen oder als Stilmittel verwendet zu werden. Die Voranstellung als Motto ist ebenso zulässig, wie beispielsweise die Schaffung einer künstlerischen Atmosphäre oder der Verdeutlichung einer bestimmten Epoche. Diese Zwecke sind Ausdruck der Sozialpflichtigkeit des Eigentums (Art. 14 Abs. 2 GG) und beruhen auf dem Gedanken, dass der Urheber des zitierten Werks ebenso wenig wie nachfolgende Urheber sein Werk aus sich selbst heraus schuf. Jeder Urheber profitiert von bestehenden Werken. Dieser Gedanke

708 *Brauns,* S. 44; *v. Gamm,* § 51 Rn. 11; *Hoebbel,* S. 144; Schricker/*Schricker,* § 51 Rn. 37; *ders.,* Anm. zu BGH, Urt. v. 23.5.1985 – I ZR 28/83, Schulze BGHZ 348, 12 f. – Geistchristentum; a.A. wohl BGH, Urt. v. 23.5.1985 – I ZR 28/83, GRUR 1986, 59 – Geistchristentum.
709 BGH, Urt. v. 23.5.1985 – I ZR 28/83, GRUR 1986, 59, 60 – Geistchristentum; BGH, Urt. v. 7.3.1985 – I ZR 70/82, NJW 1985, 2134, 2135 – Lili Marleen; BGH, Urt. v. 22.9.1972 - I ZR 6/71, GRUR 1973, 216, 218 – Handbuch moderner Zitate; OLG Köln, Urt. v. 13.8.1993 – 6 U 142/92, GRUR 1994, 47, 48 – Filmausschnitt.
710 Duden, Stichwort anführen, Bd. 1, S. 181: „zitieren, wörtlich wiedergeben".
711 *Ekrutt,* S. 20.

kommt bei der freien Benutzung nach § 24 UrhG zum Ausdruck und findet sich beim Zitat wieder. Durch die Begrenzung auf „Stellen" eines Werks werden die wirtschaftlichen Verwertungsmöglichkeiten des zitierten Werks grundsätzlich nicht beeinträchtigt.[712]

Beim Bildzitat von Kunstwerken besteht teilweise das Problem, dass Ausschnitte eines Kunstwerks nicht sinnvoll zitiert werden können. Bei der Übernahme prägnanter Bildbestandteile ist ein wesentlicher Teil erfasst. *Oekonomidis* hält daher Ausschnitte von Kunstwerken als Abbildung für grundsätzlich nicht zitierbar oder erachtet sie für problematisch. Die Gefahr bei der Verwendung von Ausschnitten aus Werken der bildenden Kunst in Sprachwerken sei höher als bei anderen Werkarten. Es sei kaum vertretbar, in Biographien und Künstlerporträts Ausschnitte als Zitat gemäß § 51 Nr. 2 UrhG a.F. unter dem bloßen Hinweis auf eine Schaffensperiode oder die Umstände der Werkentstehung abzubilden.[713] Anders als bei dem wissenschaftlichen Zitat bedarf es nicht zwingend eines intellektuellen Bezugs zwischen Bildzitat und zitierenden Werk. Eine ästhetisch-schöpferische Verbindung zwischen beiden Werken reicht aus.[714]

Auf diese Weise ist eine schöpferische Einbeziehung in das nachschaffende Werk möglich und darf in gewisser Weise vereinnahmt werden.[715] Eine innere Verbindung ist somit schon gegeben, wenn ein thematischer Bezug vorhanden ist.

(2.) Umfang

Nach § 51 S. 2 Nr. 2 UrhG dürfen Stellen eines Werks in Sprachwerken zitiert werden. Daraus folgt, dass grundsätzlich nur Ausschnitte des zitierten Werks in dem aufnehmenden Werk zitiert werden dürfen.[716] Der Ausschnitt darf keinesfalls einen überwiegenden Anteil des abgebildeten Kunstwerks ausmachen.[717] Er muss als solcher gekennzeichnet werden. Der konkrete Umfang wird im Einzelfall bestimmt „durch den besonderen Zweck" (§ 51 S. 1 UrhG). Wenn ein Ausschnitt eines Kunstwerks als Beleg angeführt wird, muss sich der Zitierende auf die Wiedergabe des Anteils beschränken, der ausreicht, um seinen Gedankengang zu veranschaulichen. Dieses Erfordernis darf im Interesse eines anregen-

712 A.A. *Oekonomidis*, Zitierfreiheit, S. 128 f.
713 *Oekonomidis*, ebda. (Note 598 und 712).
714 *Brauns*, S. 119.
715 *Krüger-Nieland*, GRUR Int. 1973, 289.
716 Schricker/*Schricker*, § 51 Rn. 44.
717 Der BGH erachtete bei der Übernahme von einer von drei Strophen eines Liedes für gerade noch zulässig, BGH, Urt. v. 17. 10. 1958 – 1 ZR 180/57, NJW 1959, 336, 338 – Verkehrskinderlied.

den künstlerischen Austausches nicht zu streng behandelt werden und steht weitestgehend im Ermessen des Zitierenden.[718]

bb. ... in anderen Werkarten

Das Gesetz differenziert hinsichtlich der Werkarten des zitierenden Werks in den Regelbeispielen, § 51 S. 2 UrhG. Kleinzitate sind nach § 51 S. 2 Nr. 2 UrhG in Sprachwerken zulässig. Diese Begrenzung wurde durch die Generalklausel in § 51 S. 1 UrhG aufgegeben. In der Gesetzesbegründung werden als aufnehmende Werke ausdrücklich Filmwerke, Werke der Innenarchitektur und Multimediawerke erwähnt.[719] Aufgrund der Regelungstechnik überträgt der Gesetzgeber der Rechtsprechung die Konkretisierungsbefugnis auf weitere Werkarten.

Die Begrenzung auf Sprachwerke wurde schon unter der Geltung des § 51 UrhG a.F. insbesondere im politischen Meinungskampf und bei kritischer Auseinandersetzung mit Bildern als zu eng empfunden. Das vom Gesetz berücksichtigte Allgemeininteresse an der Förderung des kulturellen Lebens sei nicht auf Sprachwerke begrenzt.[720] Dies war ein Grund für die vorsichtige Erweiterung des Zitatrechts im Wege einer Generalklausel in § 51 S. 1 UrhG.[721]

(1.) Kunstzitate

Werke der bildenden Kunst, die Ausschnitte eines anderen Kunstwerks zitieren, müssten ebenso wenig wie Kleinzitate in Sprachwerken eine Belegfunktion erfüllen. Die zitierten Bildausschnitte seien zur Veranschaulichung, zur Anregung von Gedankenassoziationen und zur Kennzeichnung einer bestimmten Atmosphäre zulässig.[722] Die künstlerische Auseinandersetzung sei nicht auf Sprachwerke begrenzt.[723]

Der Gesetzgeber sah bei Kleinzitaten aufgrund der Beschränkung auf Stellen eines zitierten Werks keine nennenswerte wirtschaftliche Beeinträchtigung. Der Gesetzgeber erkannte Schranken als Beschränkung des Urheberrechts nicht als gerechtfertigt an, welche allgemeine Aufgaben erleichtern und keine engere Beziehung zum Werkschaffen des Urhebers haben.[724] Ebenso wenig privilegierungsbedürftig seien Schrankenregelungen, die lediglich dem wirtschaftlichen Interesse einzelner Werknutzer dienten. Es müsse auch vermieden werden, dass eine an sich im Allgemeininteresse gebotene Einschränkung zu einer nicht gerechtfertigten Förderung derartiger wirtschaftlicher Einzelinteressen führe. In

718 *Brauns*, S. 92.
719 BT-Drs. 257/06, S. 41, 53; BT-Drs. 16/1828, S. 21, 25.
720 BGH, Urt. v. 4.12.1986 – I ZR 189/84, GRUR 1987, 362, 363 – Filmzitat.
721 BT-Drs. 257/06, S. 53; BT-Drs. 16/1828, S. 25.
722 *Oekonomidis*, Zitierfreiheit, S. 131.
723 Siehe oben, Note 720.
724 Z.B. Sozialfürsorge, Jugendpflege und Wohltätigkeit, BT-Drs. IV/270, S. 63.

solchen Konfliktsituationen erscheine es angebracht, lediglich den Verbotscharakter nicht aber die vergütungsfreie Nutzung im Rahmen der Schrankenregelung zu gestatten.[725]

Hier können die Bemerkungen zum wissenschaftlichen Zitat herangezogen werden. Es ist somit nicht ausgeschlossen, dass das Bildzitat eines bekannten Künstlers in einem Werk eines weniger bekannten die Verwertungsmöglichkeiten des zitierenden Werks verbessert. Beim Zitat spricht grundsätzlich eine Vermutung für das selbständig zitierende Werk.[726] Würde man gerade das Zitieren bekannter Kunstwerke aus wirtschaftlichen Gründen einschränken wollen, bliebe dabei unberücksichtigt, dass mit der Veröffentlichung ein Werk nicht mehr allein seinem Urheber zur Verfügung steht. Es tritt vielmehr bestimmungsgemäß in den gesellschaftlichen Raum und kann damit zu einem eigenständigen, das kulturelle und geistige Bild der Zeit mitbestimmenden Faktor werden. Es löst sich mit der Zeit von der privatrechtlichen Verfügbarkeit und wird geistiges und kulturelles Allgemeingut.[727] Das bekannte Kunstwerk wird deshalb umso mehr Gegenstand von Inspiration und Gegenstand des künstlerischen Dialogs für nachfolgende Künstler. Daraus folgt zwanglos, dass bekannte Werke naturgemäß häufiger künstlerisch zitiert werden. Dieser Umstand spricht weder für noch gegen die Zulässigkeit des Zitats, sondern bewegt einen nachschaffenden Künstler regelmäßig erst, um sich mit ihm im Wege des Zitats auseinanderzusetzen. Der eigene Anteil des zitierenden Werks muss dabei so hoch sein, dass er „selbständig" im Sinne des § 51 UrhG ist. Die Bekanntheit und wirtschaftliche Verwertungsmöglichkeit eines Kunstwerks vermögen das Bildzitat von dessen Ausschnitten hingegen nicht einzuschränken.

(2.) Andere Bildwerke

Das Gesetz beschränkt in § 51 S. 1 UrhG Bildzitate von Kunstwerken nicht auf bestimmte Werkarten. Bildausschnitte von Kunstwerken sind somit als Bildzitate gemäß § 51 S. 1 UrhG auch in Lichtbild-, Film- und Multimediawerken grundsätzlich zulässig. Hierbei ist grundsätzlich zu beachten, dass Zitate in Lichtbildern (§ 72 Abs. 1 UrhG) und Laufbildern (§ 95 UrhG) nicht möglich sind.[728]

725 BT-Drs. IV/270, S. 63.
726 Vgl. oben, S. 135 ff.
727 BVerfG, Beschl. v. 11.10.1988 – 1 BvR 743/86 und 1 BvL 80/86, BVerfGE 79, 29, 42 – Vollzugsanstalten.
728 Siehe oben, S. 126 ff.

(3.) Umfang

Hinsichtlich des Umfangs kann auf die Ausführungen zum Zitat in Sprachwerken verwiesen werden.[729]

g. Grundsätzlich unzulässige Zitatzwecke

Bisher wurden die zulässigen Zitatzwecke positiv definiert. In der Rechtsprechung und in der Literatur wird der zulässige Zitatzweck letztlich durch eine Negativabgrenzung konkretisiert. Danach dürfen Zitate nach § 51 UrhG einige Zwecke nicht verfolgen.

aa. Bildzitat ist beliebig austauschbar

Wenn die Belegfunktion des Zitats nicht erfüllt werde, weil eine innere gedankliche Verbindung zwischen zitierendem und zitierten Werk fehle und das Bild nicht als Erörterungsgrundlage oder Hilfsmittel der eigenen Darstellung des Zitierenden in Bezug genommen werde, so sei das Bild optische Zutat, die beliebig austauschbar sei. Dieser Zweck werde nicht von § 51 UrhG privilegiert.[730] Das Schrifttum ist gleicher Ansicht.[731]

bb. Vervollständigung, Blickfang und Schmuckzweck

Eine Vervollständigung sei nach der Rechtsprechung unzulässig, wenn der Erörterungszweck in den Hintergrund gerate[732], das Werk nur in einem äußeren, aber nicht in einem inneren erkennbaren Zusammenhang mit dem aufnehmen-

729 Siehe oben, S. 160.
730 BGH, Urt. v. 7.3.1985 – I ZR 70/82, GRUR 1987, 34, 35 – Liedtextwiedergabe I; BGH, Urt. v. 22.9.1972 – I ZR 6/71, GRUR 1973, 216, 218 – Handbuch moderner Zitate; KG, Urt. v. 27.8.2002 – 5 U 46/01, Schulze KGZ 117, 4 – Die Legende von Paul und Paula; KG, Urt. v. 13.1.1970 – 5 U 1457/69, GRUR 1970, 616, 617 – Eintänzer; KG, Urt. v. 26.11.1968 – 5 U 1462/68, UFITA 54 (1969), 296, 299 – Extradienst; OLG Hamburg, Urt. v. Urt. v. 10.7.2002 – 5 U 41/01, GRUR-RR 2003, 33, 37 – Maschinenmensch; OLG Hamburg, Urt. v. 25.2.1993 – 3 U 183/92, GRUR 1993, 666, 667 – Altersfoto; OLG Hamburg, Urt. v. 5.6.1969 – 3 U 21/69, UFITA 64 (1972), 307, 310 – Heintje; LG Berlin, Urt. v. 16.3.2000 – 16 S 12/99, GRUR 2000, 797– Screenshots; LG München I, Urt. v. 14.10.1998 – 21 S 3130-98, NJW 1999, 1978 – Wandinnenschrift; LG München, Urt. v. 27.7.1994 – 21 O 22343/93, AfP 1994, 326, 328 – EMMA; LG München I, Urt. v. 26.1.1994 – 21 O 5464/93, S. 13 (unveröffentlicht); LG München I, Urt. v. 18.10.1983 – 21 S 11870/83, FuR 1984, 475, 477 – Monitor; LG München II, Urt. v. 29.3.1962 – 3 O 111/60, Schulze LGZ 84, 11 – Franz Marc.
731 Vgl. nur *Beater*, in: FS Ullmann, S. 3, 17; Schricker/*Schricker*, § 51 Rn. 17.
732 Siehe oben, S. 142.

den Werk stehe.[733] Eine innere Verbindung verlange, dass sie das Verständnis des zitierenden Werks fördere und das zitierte Werk analytisch-kritisch behandelt werde.[734] Die Anreicherung des eigenen Werks mit fremder Werksubstanz, die nur der Vervollständigung diene, sei kein anerkennenswerter Zitatzweck.[735]

In der Rechtsprechung wird nicht einheitlich beurteilt, ob die Verwendung des Bildzitats als Blickfang zulässig ist. Dieser Begriff wird von den Gerichten unterschiedlich verstanden. Einige sehen darin eine von § 51 UrhG nicht gedeckte Abbildung, weil keine innere Verbindung mit dem abgebildeten Werk stattfinde. Das Bild sei demnach bloß illustrierend und unzulässig.[736] Andere Gerichte implizieren mit dem Begriff noch keine Wertung. Soweit ein zulässiger Zitatzweck verfolgt werde, könne die Abbildung auch den Blick – etwa auf dem Cover eines Buchs – einfangen, ohne dass dieser Umstand allein gegen die Verfolgung eines zulässigen Zitatzwecks spreche.[737] Das Landgericht München erkannte in der Verwendung von Abbildungen als Blickfang ein Indiz, welches gegen die Wissenschaftlichkeit des zitierenden Werks spreche.[738] Teilweise wird in der Literatur vertreten, das Bildzitat dürfe nicht überwiegend schmückend oder illustrierend sein.[739] An welcher Stelle die Aufnahme des Bildzitats erfolge, sei jedoch unerheblich.[740]

Soweit der Begriff des Blickfangs zur Bestimmung des Zitatzwecks in § 51 UrhG bemüht wird, ist dessen Bedeutungsgehalt zu ermitteln. Der Begriff des Blickfangs wird zur Definition der irreführenden Werbung gemäß § 5 UWG verwendet. Er ist Teil einer Ankündigung, die bildlich, farblich, grafisch oder drucktechnisch besonders herausgestellt sind und durch ihre Betonung das Interesse des Publikums auf sich zieht.[741] Bildern wohnt diese Eigenschaft grundsätzlich inne und steht im Widerspruch zu der grundsätzlichen Zulässigkeit von Bildzitaten.

733 BGH, Urt. v. 23.5.1985 – I ZR 28/83, GRUR 1986, 59, 60 – Geistchristentum; BGH, Urt. v. 17. 10. 1958 – 1 ZR 180/57, NJW 1959, 336, 337 – Verkehrskinderlied; KG, Urt. v. 22.2.1994 – 5 U 7798/93, AfP 1997, 527, 528 – Bildergeschichten.
734 KG, Urt. v. 22.2.1994 – 5 U 7798/93, AfP 1997, 527, 528 – Bildergeschichten.
735 *Brauns*, S. 46; Dreyer/Kotthoff/Meckel/*Dreyer*, § 51 Rn. 20; Fromm/Nordemann/*Dustmann*, § 51 Rn. 16; Schricker/*Schricker*, § 51 Rn. 16.
736 OLG Hamburg, Urt. v. Urt. v. 10.7.2002 – 5 U 41/01, GRUR-RR 2003, 33, 37 – Maschinenmensch; OLG Köln, Urt. v. 13.8.1993 – 6 U 142/92, GRUR 1994, 47, 48 – Filmausschnitt.
737 OLG Frankfurt, Urt. v. 10.11.1988 – 6 U 206/87, AfP 1989, 553, 555 – Werbefilmausschnitt I; LG Frankfurt a.M., Urt. v. 22.6.1995 – 2/3 O 221/94, AfP 1995, 687 – Haribo.
738 LG München, Urt. v. 27.7.1994 – 21 O 22343/93, AfP 1994, 326 – EMMA.
739 *Beater*, AfP 2002, 133, 137; *ders.*, in: FS Ullmann, S. 3, 17; *C. Kakies*, Rn. 176; *Hillig*, UFITA 56 (1970), 23, 29; *W. Schulz*, ZUM 1998, 221, 226; *Schlingloff*, AfP 1992, 112, 115.
740 *Neumann-Duesberg*, UFITA 46 (1970), 68, 69.
741 Piper/Ohly/*Piper*, § 5 Rn. 138.

Wenn versucht wird, diese Wirkung durch Formatänderungen oder der Wiedergabe ursprünglich farbiger Bilder in schwarzweiß zu reduzieren[742], sind diese Maßnahmen mit dem Änderungsverbot in § 62 UrhG und dem Urheberpersönlichkeitsrecht des Zitierten zu vereinbaren.[743]

Indem diese Ansichten bei Bildzitaten auf die schmückende Wirkung oder die Eigenschaft eines Blickfangs abstellen, versuchen sie der Gefahr zu begegnen, dass das zitierende Werk in den Hintergrund gerät und nicht beachtet wird. Betroffen sind hiervon insbesondere Schriftwerke mit Abbildungen von Kunstwerken, die scheinbar allein wegen ihrer Abbildungen gekauft werden. Dieser Eindruck entsteht durch die intensivere Wirkung von Bildern gegenüber Texten.[744] Diesem Dilemma versuchen Rechtsprechung und Lehre dadurch zu entfliehen, indem sie die „Schmuckwirkung" bei Bildzitaten in eine Waagschale mit der Hässlichkeit des zitierenden Werks werfen. Dieses Kriterium ist aber ungeeignet, verlässliche Leitlinien für Bildzitierende zu postulieren. Es verlangt im Streitfall von dem Richter, Maßstäbe der Ästhetik und Schönheit anzulegen, die eine Entscheidung nicht tragen dürfen sollten. Das von der Rechtsprechung selbst auferlegte Kriterium der Schmuckwirkung sollte aufgegeben werden. Es ist subjektiv, nicht vorhersehbar und auch nicht überprüfbar.[745] Das ästhetische Urteil ist nicht objektivierbar.[746]

Das Bildzitat darf den Blick einfangen, wenn der Zitatzweck, insbesondere die innere Verbindung zwischen zitierendem und zitiertem Werk, erfüllt ist. Eine Aussage für die Wissenschaftlichkeit des Werks ist damit nicht verbunden.[747]

cc. Fehlende Erkennbarkeit des Zitats

Das Zitat kennzeichnet im Grundsatz, dass es sich erkennbar in das Werk des Zitierenden einfügt. Ein Bildzitat sei unzulässig, wenn sich das Bild ununterscheidbar einfüge. Diese Voraussetzung gelte unabhängig von der Pflicht zur Quellenangabe nach § 63 UrhG, welche eine eigenständige Bedeutung erlange.[748] Schriftwerke vermögen andere Schriftwerke als Zitate durch optische

742 LG München II, Urt. v. 29.3.1962 – 3 O 111/60, Schulze LGZ 84, 10 – Franz Marc.
743 Das Zitat nach § 51 UrhG erlaubt nicht die Bearbeitung des zitierten Werks, vgl. oben S. 135.
744 Siehe oben, S. 28.
745 Vgl. *Schack*, KUR 2008, 141, 144, 147.
746 *Henschel*, in: FS Wassermann, S. 351, 353.
747 Vgl. oben, S. 138 ff; a.A. LG München I, ebda. (Note. 738).
748 LG Berlin, Urt. v. 16.3.2000 – 16 S 12/99, GRUR 2000, 797 – Screenshots; LG Berlin, Urt. v. 12.11.1969 – 16 O 242/69 Schulze LGZ 125, 4 f.; *Deumeland*, Schulze OLGZ 329, 9 f.; *Kohler*, Urheberrecht, S. 188; Schulze, ZUM 1998, 221, 223; *Oekonomidis*, UFITA 57 (1970), 179, 182; *Schlingloff*, Unfreie Benutzung und Zitierfreiheit, S. 107; *W. Schulz*, ZUM 1998, 221, 223.

Hervorhebungen wie Kursivdruck, Anführungszeichen u.ä. deutlich abzugrenzen, ohne dass der Rede- oder Lesefluss gestört würde. Abbildungen in Texten können mittels einer Bildunterschrift als Zitat gekennzeichnet werden. Das Problem der Erkennbarkeit ist somit insbesondere bei Kunstzitaten relevant. Hier würden Zusätze in dem Bild Eindruck und Aussage des Bildes verändern. Bei Bildern in Bildern könnte es sich theoretisch auch um Eigenkreationen handeln.[749] Hier bestimmt die Kennerschaft des Rezipienten, ob er die fremden Bestandteile in dem Werk erkennt. Bekannte Werke sind für den einigermaßen mit Kunst vertrauten Betrachter auch ohne besondere Kenntlichmachung erkennbar.

Bei Musikzitaten gemäß § 51 S. 2 Nr. 3 UrhG existiert ein ähnliches Problem. Hier ging der Gesetzgeber offenbar davon aus, dass sie nicht für jedermann erkennbar sein müssen, um als zulässige Zitate bestehen zu können. Anderenfalls wären Musikzitate von allgemein unbekannten Werken unzulässig. Eine bekannte zitierte Melodie wird auch ohne besondere Hervorhebung als ein Werk eines Dritten verstanden. *Hertin*[750] sieht einen bestimmten Typus des Hörers nicht als geeignet an, um die Erkennbarkeit des Musikzitats bewerten zu können.[751] Der Zitatzweck bestimme maßgeblich, ob das Musikzitat erkennbar sei. Dieser passe sich weitgehend an das Assoziationsvermögen der Publikumskreise an. Schlagerlieder richteten sich an andere Zuhörer als Jazzmusik. So sei ein einheitlicher Maßstab nicht anzulegen. Würde man stets auf einen bestimmten Hörertypus abstellen, wären Musikzitate regelmäßig nur von bekannten Werken zulässig. Die Unterscheidung nach der Bekanntheit des zitierten Werks ergibt sich nicht aus dem Gesetz. Es ist vielmehr davon auszugehen, dass auch Musikzitate grundsätzlich von jedem veröffentlichten Werk der Musik zulässig sein können.

Daraus folgt für Kunstzitate zunächst nur, dass nicht die Anschauung eines bestimmten Kreises von Kunstrezipienten die Erkennbarkeit definiert. Wenn ein Künstler einen unbekannten oder kaum bekannten Künstler zitieren möchte, bedarf es Elemente, um das Zitat kenntlich zu machen. Das Bildzitat wird nicht als solches verstanden, wenn es nicht erkennbar hervortritt. Die künstlerische Auseinandersetzung mit dem vorbestehenden Werk würde nicht nachvollzogen werden.[752] Daher bietet es sich an, in diesen Fällen dem Betrachter des Kunstwerks zu helfen. Es könnte ein entsprechender Werktitel gewählt werden, der auf das Zitat hinweist.[753] In Ausstellungen müsste das Kunstwerk mit einem er-

749 *Anton Henning* zitiert sich selbst, indem er ein eigenes Bild in einem neuen verkleinert wiedergibt. Das zitierte Werk erscheint als Ausdruck seines bisherigen Schaffens. Siehe unter www.antonhenning.com. Beispiel nach *C. Kakies,* Note 494 und Rn. 246.
750 *Hertin,* GRUR 1989, 159, 164.
751 Entgegen *v. Gamm,* § 51 Rn. 14.
752 *C. Kakies,* Rn. 251.
753 Damit wäre freilich keine Aussage über die Zulässigkeit als Zitat verbunden.

läuternden Begleittext (Tafel) versehen werden. Bei Gemälden bietet sich ferner an, das Zitat durch einen Hinweis auf dem Rücken des Originals erkennbar werden zu lassen.[754] Auf diese Weise wäre eher als durch schuldrechtliche Verträge zwischen zitierendem Künstler und Erwerber, Leihnehmer, etc.[755] gewährleistet, dass das Zitat erkennbar durch Angaben außerhalb des Werks bleibt. Dieser Hinweis müsste bei Reproduktionen in Form von Postkarten, Postern o.ä. in Form einer Bildunterschrift Erwähnung finden.[756]

dd. Erforderlichkeit der Abbildung

In der Rechtsprechung hat bislang – soweit ersichtlich und veröffentlicht – einzig das Kammergericht geprüft, ob die konkrete Abbildung als Zitat erforderlich war. Nach Auffassung des Gerichts sei ein Bildzitat nicht erforderlich, wenn das zitierende Werk auch ohne das Bild verständlich ist oder das Kunstwerk so bekannt ist, dass es jeder vor dem geistigen Auge habe.[757] Diese Auffassung steht im Widerspruch zu jener des Bundesgerichtshofs, der ein Bildzitat nicht schon als unzulässig erkennt, wenn das Bild im Mittelpunkt steht und der aufnehmende Text ohne Bild nicht verständlich wäre. Entscheidend sei vielmehr, dass das abgebildete Werk der bildenden Kunst Hilfsmittel der eigenen Darstellung bleibe.[758] Wenn das aufnehmende Werk noch stärker Hauptbestandteil wird, weil es aus sich heraus verständlich, aber mit Abbildung verständlicher ist, kann dieser Umstand nicht gegen die Zulässigkeit der Abbildung sprechen. Soweit der Zitatzweck erfüllt wird, könne das Gericht im Streitfall nicht überprüfen, ob sich eine andere Abbildung besser in das zitierende Werk eingefügt hätte. Dem Zitierenden ist es nicht zumutbar, sämtliche in Betracht kommenden Werke daraufhin zu überprüfen. Der Zitierende hat die Wahl, das Bild auszuwählen, wenn der Zitatzweck erfüllt wird.[759]

754 Ähnlich *C. Kakies,* Rn. 256, die Quellenangaben bei Kunstzitaten nicht im Werk selbst, sondern an anderer Stelle ausreichen lassen möchte (Werkbeschreibungen im Katalog u.ä.). Die Rückseite von Gemälden eignet sich als historische Quelle und belegt durch Stempel, Aufkleber und Beschriftungen teilweise die Provenienz des Werks. Siehe z.B. *Haug,* in: Schneede (Hrsg.), S. 27, die die Hinweise auf der Rückseite der Zeichnung von *Simon de Vlieger,* „Landschaft mit Gehöft unter Bäumen" deutet und erklärt sowie *Schaeffer,* DS 2004, 210 ff.
755 *C. Kakies,* Rn. 256, sieht hierin die einzige Möglichkeit, um sicherzustellen, dass die Quellenangabe tatsächlich erfolgt.
756 Dies ist bei Reproduktionen – anders als beim Original des zitierenden Werks – regelmäßig zumutbar.
757 KG, Urt. v. 22.2.1994 – 5 U 7798/93, AfP 1997, 527, 529 – Bildergeschichten; ähnlich das LG München II, Urt. v. 29.3.1962 – 3 O 111/60, Schulze LGZ 84, 11 – Franz Marc.
758 BGH, Urt. v. 30.6.1994 – I ZR 32/92, GRUR 1994, 800, 803 – Museumskatalog.
759 LG Frankfurt a.M., Urt. v. 22.6.1995 – 2/3 O 221/94, AfP 1995, 687, 688 – Haribo; LG München I, Urt. v. 19.1.2005 - 21 O 312/05, GRUR-RR 2006, 7, 9 – Karl Valentin.

Dem schließen sich einige Stimmen in der Lehre an. Weder aus dem Wortlaut noch aus dem Zweck des § 51 UrhG lasse sich ableiten, dass die notwendige innere Verbindung zwischen Text und Bild nur dann bestehe, wenn das zitierte Bild der einzig mögliche Beleg sei.[760] Soweit ersichtlich wird nur vereinzelt vertreten, dass gerichtlich überprüfbar sein solle, ob das Zitat erforderlich war oder ob die Auseinandersetzung auch ohne das Zitat hätte erfolgen können.[761] Mit dieser Ansicht stellt man die Zulässigkeit des (Bild-)Zitats grundsätzlich in Frage, so dass hiergegen schon die Existenz des § 51 UrhG anzuführen ist. Die Ansicht steht auch im Widerspruch zur Meinungs- und Wissenschaftsfreiheit (Art. 5 Abs. 1 und Abs. 3 GG). Beide Freiheiten sind nicht denkbar, ohne dass andere Meinungen, Gegenäußerungen und wissenschaftlicher Diskurs im Hinblick auf ein Kunstwerk unter Abbildung des Gegenstands der Analyse erfolgen.[762] Bildzitierende sind frei, ob und welches Kunstwerk sie abbilden möchten, wenn nur die Voraussetzungen des § 51 UrhG eingehalten werden.

II. Katalogbildfreiheit und Bildzitate

Die Katalogbildfreiheit setzt nicht voraus, dass ein neues Werk geschaffen wird. Insbesondere § 58 Abs. 1 UrhG regelt weitestgehend eine Abdruckfreiheit, indem es bestimmte Nutzungen zum Zwecke der Werbung für eine öffentliche Ausstellung oder einen öffentlichen Verkauf von Werken der bildenden Kunst ermöglicht. Dennoch ist § 58 UrhG relevant für diese Untersuchung, weil in Ausstellungskatalogen zunehmend wissenschaftlich publiziert wird. Wissenschaftler, die an dem Ausstellungsprojekt mitarbeiten, erläutern in dem Katalog nicht nur das Konzept der Ausstellung, sondern verfolgen darüber hinaus das Ziel, sich aus Anlass der Ausstellung mit einem bestimmten Thema auseinanderzusetzen. Dabei entwickelt sich nicht selten das Bedürfnis Kunstwerke abzubilden, die nicht in der Ausstellung zu sehen sind (sog. Vergleichsabbildungen). An dieser Stelle wird das Verhältnis zwischen § 58 UrhG und § 51 S. 2 Nr. 1 UrhG aufgeworfen.

760 *Maaßen*, ZUM 2003, 830, 836; Schricker/*Schricker*, § 51 Rn. 16.
761 *H. Seydel*, Schulze OLGZ 104, 13, 14.
762 Mestmäcker/Schulze/*Hertin*, § 51 Rn. 30 (Stand: Dezember 2006); ähnlich *Schmieder*, UFITA 93 (1982), 63, 65.

1. Verhältnis von § 58 UrhG zu § 51 UrhG

Die Katalogbildfreiheit nach § 58 UrhG wurde vor dem Hintergrund des Art. 5 Abs. 3 lit. j) Info-RL im Rahmen des Ersten Korbs[763] geändert.[764] Sie erfasst die Abbildung von Werken der bildenden Kunst durch den Veranstalter zur Werbung (§ 58 Abs. 1 UrhG) oder deren Aufnahme in Verzeichnisse (§ 58 Abs. 2 UrhG). Die jeweils zulässigen Nutzungen des Werks der bildenden Kunst sind vergütungsfrei. Der Gesetzgeber hat einen Vergütungsanspruch nicht eingeführt, obwohl die Info-RL ihm diesen Gestaltungsspielraum eröffnet.[765] Diese bewusste Entscheidung ist bei der Auslegung *de lege lata* zu berücksichtigen. Der Rückgriff auf § 11 S. 2 UrhG ist insoweit versperrt und vermag eine einschränkende Auslegung allein nicht zu rechtfertigen.[766]

a. Werke der Baukunst und deren Entwürfe

Einige sind der Ansicht, die Katalogbildfreiheit erfasse nicht Werke der Baukunst und deren Entwürfe.[767]

Der Begriff des Werks der bildenden Kunst ist im Sinne des § 2 Abs. 1 Nr. 4 UrhG zu verstehen. Eine richtlinienkonforme Auslegung des Art. 5 Abs. 3 lit. j) Info-RL schließt diese Werkarten nicht aus und etwas anderes ergibt sich auch nicht aus Art. 5 Abs. 3 lit. m) Info-RL. Danach können die Mitgliedstaaten Ausnahmen und Beschränkungen für die Nutzung eines künstlerischen Werks in Form eines Gebäudes bzw. einer Zeichnung oder eines Plans eines Gebäudes zum Zwecke des Wiederaufbaus des Gebäudes vorsehen. Der Wortlaut des Art. 5 Abs. 3 lit. m) Info-RL enthält keine Beschränkung auf den Zweck des Wiederaufbaus, sondern lässt die Katalogbildfreiheit in Art. 5 Abs. 3 lit. j) Info-RL unberührt. Beide Normen weisen einen jeweils verschiedenen Anwendungsbereich auf. Der Begriff des künstlerischen Werks im Sinne der Info-RL erfasst demnach auch Bauwerke. Gleiches gilt für Werke der angewandten Kunst.[768] Auf nationaler Ebene werden sie in § 2 Abs. 1 Nr. 4 UrhG ausdrücklich genannt und durch § 58 UrhG erfasst. Eine einschränkende Auslegung gebietet auch

[763] Gesetz zur Regelung des Urheberrechts in der Informationsgesellschaft v. 10.9.2003, BGBl. I 1774.
[764] Siehe zur Geschichte der Katalogbildfreiheit, *Mercker*, Katalogbildfreiheit, S. 56 ff.
[765] Erwägungsgrund 36 der Info-RL.
[766] Siehe zu der Diskussion um die Einführung einer Vergütung *de lege ferenda*, *Mercker*, Katalogbildfreiheit, S. 161 ff.
[767] *Jacobs*, in: FS Tilmann, S. 49, 56 und *Mercker*, Katalogbildfreiheit, S. 128 jeweils unter Hinweis auf *Reinbothe*, GRUR Int. 2001, 733, 740, der ein Beschränkung des Verwendungszwecks auf den Wiederaufbau bei Bauwerken jedoch nicht annimmt.
[768] BGH, Urt. v. 4.5.2000 – I ZR 256/97, GRUR 2001, 51, 52 – Parfümflakon; *Jacobs*, in: FS Vieregge, S. 381, 387; Mestmäcker/Schulze/*Kirchmaier*, § 58 Rn. 8 (Stand: AL 37/Dezember 2004).

nicht die Info-RL, weil der dort verwendete Begriff des künstlerischen Werks auch Werke der angewandten Kunst beinhaltet.[769] Vor diesem Hintergrund sind auch ausgestellte Werke der Baukunst, soweit deren Nutzung nicht schon nach § 59 UrhG privilegiert ist, von § 58 UrhG erfasst. Oft bedarf es der Entscheidung dieser Frage jedoch nicht, wenn Lichtbildwerke von Werken der Baukunst ausgestellt werden.[770]

b. *Vergleichsabbildungen in Katalogen nach § 58 Abs. 1 UrhG*

aa. *Katalog als Werbung?*

In § 58 Abs. 1 UrhG werden die Vervielfältigung, Verbreitung und öffentliche Zugänglichmachung[771] von öffentlich ausgestellten oder zur öffentlichen Ausstellung oder zum öffentlichen Verkauf bestimmten Werken der bildenden Künste durch den Veranstalter zur Werbung privilegiert, soweit dies zur Förderung der Veranstaltung erforderlich ist. Zwei Leitlinien lassen sich insoweit feststellen. Die Nutzung muss einem Werbezweck zugeordnet sein. Die Info-RL definiert diesen Begriff nicht. Eine Definition findet sich aber in Art. 2 Abs. 1 der Irreführungs-RL.[772] Danach ist Werbung jede Äußerung bei der Ausübung eines Handels, Gewerbes, Handwerks oder freien Berufs mit dem Ziel, den Absatz von Waren oder die Erbringung von Dienstleistungen, einschließlich unbeweglicher Sachen, Rechte und Verpflichtungen, zu fördern. Zwar wird man diesen Begriff nicht ohne Weiteres auf die Info-RL anwenden können, sondern autonom entsprechend den Zielen der Info-RL auslegen müssen, aber Art. 2 Abs. 1 Irreführungs-RL legt einen europäisch weit verstandenen Begriff der Werbung nahe.[773] Zur Werbung im Sinne des Art. 5 Abs. 3 lit. j) Info-RL und des § 58 Abs. 1 gehören demnach alle Maßnahmen, die den kommerziellen Erfolg der Ausstellung oder der Verkaufsveranstaltung fördern.[774] Verkaufskataloge dienen der Vorbereitung der Verkaufsveranstaltung und wollen potenzielle Kunden anlocken. Wegen dieses werblichen Charakters sind sie § 58 Abs. 1 UrhG zuzuordnen.[775] Ausstellungskataloge dienen zwar vor allem der Informa-

769 *Jacobs,* in: FS Tilmann, S. 49, 55.
770 Für Versteigerungskataloge von Bauwerken ist diese Frage relevant.
771 Nach Art. 26 URG (Schweiz) sind online-Publikationen von Werken im Internet nicht gedeckt, vgl. Mosimann/Renold/Raschèr/*de Werra,* 7. Kap. § 1 IV. 5., Rn. 74, S. 486.
772 Irreführungs-Richtlinie 84/450/EWG v. 10.9.1984, Abl. L 250 v. 19.9.1984, S. 17 ff.
773 Ähnlich BT-Drs. 15/38, S. 22 f.
774 *Jacobs,* in: FS Tilmann, S. 49, 58. Es werden jedoch keine allgemeinen Werbeprospekte des Veranstalters von § 58 Abs. 1 UrhG privilegiert, BGH, Urt. v. 12.11.1992 – I ZR 194/90, NJW 1993, 1468, 1469 – Katalogbild; LG Berlin, Urt. v. 31.5.2007 – 16 O 41/06, ZUM-RD 2007, 421, 422 – Katalogbildfreiheit für Zeitschriftenbeilage eines Auktionshauses.
775 Siehe oben, S. 91 ff; *Jacobs,* in: FS Tilmann, S. 49, 59; *Kirchmaier,* KUR 2005, 56, 57.

tion und Dokumentation der Ausstellung, aber der Katalog verfolgt auch den Zweck, den kommerziellen Erfolg der Ausstellung oder Veranstaltung zu fördern. Einige Besucher werden sich erst aufgrund des Katalogs entscheiden, die Ausstellung anzusehen.[776] Qualitativ gut gestaltete Kataloge vermögen erst den Absatz und die Bekanntheit ausgestellter Künstler fördern. Dieser Zweck war Beweggrund für die Einführung der Katalogbildfreiheit.[777] Der Ansicht, nur Kataloge mit Abbildungen von Kunstwerken, die keinen Werkgenuss vermittelten, seien von § 58 UrhG privilegiert, kann schon aus diesem Grund nicht gefolgt werden.[778] Dem Ausstellungskatalog kann somit ebenso wie einem Verkaufskatalog ein werblicher Charakter zukommen, so dass auch ersterer nach § 58 Abs. 1 UrhG zu behandeln sein kann.[779]

Vervielfältigung, Verbreitung und öffentliche Zugänglichmachung dürfen nach § 58 Abs. 1 UrhG aber nur zur Werbung erfolgen, „soweit dies zur Förderung der Veranstaltung erforderlich ist". An diesem Erfordernis dürfte die Vielzahl der heute umfangreich gestalteten Ausstellungskataloge scheitern. Denn oft wird es ausreichen, für die Ausstellung (im Internet) mit einzelnen, aber nicht sämtlichen Abbildungen von ausgestellten Werkstücken zu werben.[780]

bb. Zur öffentlichen Ausstellung bestimmte Werke

Vergleichsabbildungen könnten zulässig sein, wenn sie zur öffentlichen Ausstellung „bestimmt" i.S. von § 58 Abs. 1 UrhG waren. Die Drucklegung eines Katalogs erfolgt vor der Ausstellung. Er soll nicht dadurch unzulässig werden, dass einige Werke entgegen der Absicht des Veranstalters nicht ausgestellt werden können. Die Absicht des Veranstalters muss sich nach außen hin konkretisiert haben. Insbesondere bleibt die Abbildung eines Kunstwerks zulässig, wenn ein Leihvertrag gekündigt wird[781], das Werk gestohlen, beim Transport beschädigt oder aufgrund anderer exogener Faktoren nicht ausgestellt werden kann. Ein Werk ist nicht zur Ausstellung bestimmt, wenn es von Anfang an tatsächlich nicht für die Ausstellung zu gewinnen war. Bloße Hoffnungen und Erwartungen,

776 *Jacobs*, in: FS Tilmann, S. 49, 59; a.A. *Bayreuther*, ZUM 2001, 829, 836; *H. Lehment*, S. 90; Fromm/Nordemann/*W. Nordemann*, § 58 Rn. 3; *Kühl*, S. 94, 96; Mestmäcker/Schulze/*Kirchmaier*, § 58 Rn. 10; *Mues*, S. 141.
777 BT-Drs. IV/270, S. 76.
778 Sie ist entgegen einer oft anzutreffenden Ansicht, vgl. nur *Berger*, ZUM 2002, 21, 23; *Mercker*, Katalogbildfreiheit, S. 144 f. m.w.N., nicht im Interesse des Künstlers (siehe oben, S. 106). Dahinter steht die Erwägung, dass der Künstler nicht hinreichend finanziell beteiligt werden würde, vgl. aber oben, S. 169.
779 A.A. *Kirchmaier*, ebda. (Note 775).
780 Vor diesem Hintergrund ist Ziffer 5. b) des Vertrags des oben vorgestellten Vertrags der VG Bild-Kunst zu verstehen, siehe oben, S. 100.
781 Schricker/*Vogel*, § 58 Rn. 10.

die sich nicht hinreichend in vertraglichen Zusagen des Leihgebers manifestierten, genügen nicht.

Der Begriff der Ausstellung bezieht sich nicht auf einen bestimmten Ort, so dass Ausstellungskataloge zu Wanderausstellungen erfasst werden, bei denen nicht alle Werke an allen Stationen gezeigt werden.[782]

(1.) Noch unveröffentlichte Werke

Wenn noch unveröffentlichte Werke in den Katalog aufgenommen werden sollen, hat der Leihgeber in dem Leihvertrag zuzusichern, dass ein Vorbehalt des Urhebers gemäß § 44 Abs. 2 UrhG nicht erklärt wurde. Wenn das Ausstellungsrecht gemäß § 18 UrhG aufgrund eines entsprechenden Vorbehalts besteht, ist der Abdruck in dem Ausstellungskatalog nicht von § 58 UrhG gedeckt[783], solange sich der Veranstalter nicht das Ausstellungsrecht gemäß § 18 UrhG einräumen lässt.

(2.) Kumulative Anwendung von § 58 Abs. 1 und § 51 UrhG?

Somit fragt sich, ob § 58 Abs. 1 UrhG und § 51 UrhG kumulativ zur Anwendung gelangen können. Die Katalogbildfreiheit erlaubt die umfassende Abbildung der in § 58 Abs. 1 UrhG genannten Werke zur Werbung, ohne dass ein besonderer Zitatzweck erfüllt sein müsste. Die großzügige Privilegierung in § 58 Abs. 1 UrhG muss sich auf den Kontext der Ausstellung konzentrieren und beschränken. Die sich anbietende Erläuterung des kunstwissenschaftlichen Zusammenhangs einzelner in § 58 Abs. 1 UrhG privilegierter Werke kann in einem erweiterten Sinne dazu gehören. Würde man Vergleichsabbildungen in Ausstellungskatalogen nach § 58 Abs. 1 UrhG unter den (zusätzlichen) Voraussetzungen des § 51 UrhG zulassen, würde man aber die gesetzliche Wertung des § 58 Abs. 1 UrhG nicht hinreichend berücksichtigen. Die Intention des Ausstellungskatalogs i.S.d. § 58 Abs. 1 UrhG ist es primär, für einen Besuch der Veranstaltung zu werben. Vergleichsabbildungen können diesen Zweck nicht erreichen, weil sie zu keinem Zeitpunkt zur öffentlichen Ausstellung durch den Veranstalter bestimmt waren. Möglich ist es aber, aus Anlass der Ausstellung einen Katalog zu konzipieren, dessen Bildzitate allein nach § 51 UrhG bewertet werden.

782 LG München I, Urt. v. 11.4.1978 – 7 O 13891/77, Schulze LGZ 162, 1, 6 – Alfred Kubin mit zust. Anm. *Gerstenberg*, LGZ 162, 11; *Jacobs*, in: FS Tilmann, S. 39, 57.

783 Der Veranstalter kann sich in diesem Fall ggf. schadlos bei seinem Vertragspartner halten. Wenn das Werk gleichwohl abgebildet wird, erlischt das Veröffentlichungsrecht nach § 6 Abs. 1 UrhG nicht.

cc. Zwischenergebnis

In Ausstellungskatalogen nach § 58 Abs. 1 UrhG sind keine Vergleichsabbildungen zulässig, wenn man im Einzelfall den Ausstellungskatalog noch als förderliche Werbung erfassen kann. Eine kumulative Anwendung von § 51 UrhG und § 58 Abs. 1 UrhG ist wegen der unterschiedlichen Zielrichtungen beider Normen nicht geboten. Möglich ist es aber, Bildzitate in Ausstellungskatalogen nach § 51 UrhG unter Ausschluss von § 58 UrhG zu bewerten. Dies hätte zur Folge, dass der Katalog auch über die Dauer der Ausstellung hinaus verbreitet werden dürfte.

c. Vergleichsabbildungen in Verzeichnissen nach § 58 Abs. 2 UrhG

§ 58 Abs. 2 UrhG erlaubt die Vervielfältigung und Verbreitung – nicht aber die öffentliche Zugänglichmachung – der in § 58 Abs. 1 UrhG genannten Werke in Verzeichnissen, die von öffentlich zugänglichen Bibliotheken, Bildungseinrichtungen oder Museen in inhaltlichem und zeitlichem Zusammenhang mit einer Ausstellung oder zur Dokumentation von Beständen herausgegeben werden und mit denen kein eigener Erwerbszweck verfolgt wird. Ausstellungskataloge von Museen können unter diesen Begriff des Verzeichnisses subsumiert werden.[784]

aa. Ausstellungskataloge

(1.) Inhaltlicher Zusammenhang

Im Unterschied zu § 58 Abs. 1 UrhG beschränkt sich § 58 Abs. 2 UrhG nicht auf öffentlich ausgestellte oder zur öffentlichen Ausstellung oder zum öffentlichen Verkauf bestimmte Werke der bildenden Kunst.[785] Sie müssen vielmehr in „inhaltlichem und zeitlichem Zusammenhang mit einer Ausstellung" stehen, § 58 Abs. 2, Alt. 1 UrhG. Der Wortlaut des § 58 Abs. 2, Alt. 1 UrhG versperrt sich deswegen nicht grundsätzlich gegen Vergleichsabbildungen. Bei Wanderausstellungen ist die Wiedergabe von sämtlichen Werken im Ausstellungskatalog

[784] Fromm/Nordemann/*W. Nordemann*, § 58 Rn. 5 f.; *Kucsko*, in: FS 50 Jahre Urheberrechtsgesetz, S. 191, 193 versteht unter dem Begriff des Verzeichnisses im Sinne von § 54 Ziff. 1 öUrhG (Bundesgesetz über das Urheberrecht an Werken der Literatur und der Kunst und über verwandte Schutzrechte (Urheberrechtsgesetz), BGBl 1936, S. 111, in der Fassung BGBl I 2006, S. 81) eine Auflistung von Sammelstücken der in der Sammlung enthaltenen Werke. Dieser Charakter kommt in § 58 Abs. 2 UrhG in seiner zweiten Variante zum Ausdruck, der die Nutzung zu Dokumentationszwecken erfasst.

[785] A.A. Fromm/Nordemann/*W. Nordemann*, § 58 Rn. 5; Mestmäcker/Schulze/*Kirchmaier*, § 58 Rn. 18 (AL 37/Dezember 2004); Schricker/*Vogel*, § 58 Rn. 27, die den inhaltlichen Zusammenhang mit einer Ausstellung wie in § 58 Abs. 1 UrhG verstehen.

wie bei § 58 Abs. 1 UrhG erlaubt, auch wenn nicht alle Werke an allen Standorten zu sehen sind.[786] Der inhaltliche Zusammenhang in § 58 Abs. 2, Alt. 1 UrhG erfasst einen größeren Kreis von Werken als die zur Ausstellung bestimmten Werke nach § 58 Abs. 1 UrhG und geht weiter als § 58 UrhG (1965)[787]. Danach durften nur solche Werke in Verzeichnissen vervielfältigt und verbreitet werden, die der Durchführung der Ausstellung dienten. Dadurch wurden nichtausgestellte Werke grundsätzlich ausgeschlossen. Gerade bei Ausstellungen von Werken bildender Künstler geht es darum, Zusammenhänge und Entwicklungen zu verdeutlichen sowie Vergleiche zu ermöglichen. Deshalb können vereinzelte Vergleichsabbildungen in einem „inhaltlichen Zusammenhang" gemäß § 58 Abs. 2 UrhG zu der jeweiligen Ausstellung stehen. Die Zulässigkeit von Bildzitaten nichtausgestellter Werke hat sich ihrerseits nach § 51 UrhG zu richten. Insoweit kann § 51 UrhG angewendet und auf die entsprechenden Ausführungen verwiesen werden.[788]

(2.) Zeitlicher Zusammenhang

Ausstellungskataloge, die auch von § 58 Abs. 2 UrhG erfasst werden, verfolgen nach der gesetzlichen Wertung primär keinen Werbezweck, sondern informieren über die Ausstellung. Aus diesem Grund ist ihr Verkauf vor Ausstellungsbeginn und nach Ausstellungsende unzulässig.[789] Die Verbreitung von Restexemplaren nach Ausstellungsende ist nicht von § 58 Abs. 2 UrhG gedeckt.[790] Die Nutzungsrechte müssen gesondert durch die privilegierte Einrichtung erworben werden. Insoweit bietet der Standardvertrag der VG Bild-Kunst für Museen Vorteile für die Museen, weil dort der Verkauf von Restauflagen auch noch 14 Tage nach Ausstellungsende ohne Vergütung ermöglicht wird.[791]

786 Siehe oben, S. 172.
787 „Zulässig ist, öffentlich ausgestellte sowie zur öffentlichen Ausstellung oder zur Versteigerung bestimmte Werke der bildenden Künste in Verzeichnissen, die zur Durchführung der Ausstellung oder Versteigerung v. Veranstalter herausgegeben werden, zu vervielfältigen und zu verbreiten." Gesetz über Urheberrecht und verwandte Schutzrechte v. 9.9.1965 (BGBl. I 1273), gültige Fassung v. 1.1.1966 bis zum 12.9.2003 (Änderung durch das Gesetz zur Regelung des Urheberrechts in der Informationsgesellschaft v. 10.9.2003, BGBl. I 1774).
788 Siehe oben, S. 119 ff.
789 Dreyer/Kotthof/Meckel/*Dreyer,* § 58 Rn. 21; *Schack,* Kunst und Recht, Rn. 691.
790 LG Berlin, Urt. v. 31.05.2007 – 16 O 41/06, ZUM-RD 2007, 421, 421 – Katalogbildfreiheit für Zeitschriftenbeilage eines Auktionshauses (zu § 58 Abs. 1 UrhG); a.A. *Gerstenberg,* Schulze LGZ 162, 11, 12, der den Verkauf geringer Restexemplare für zulässig erachtet; *Jacobs,* in: FS Vieregge, S. 381, 394 erachtet eine Vorlaufzeit von zwei bis drei Wochen und den Abverkauf nach Ausstellungsende von Restexemplaren für zulässig.
791 Siehe oben, S. 101.

(3.) Kein eigenständiger Erwerbszweck

Ausstellungskataloge, die für sich die Privilegierung nach § 58 Abs. 2 UrhG in Anspruch nehmen, dürfen keinen eigenständigen Erwerbszweck verfolgen. In Art. 5 Abs. 2 lit. c) Info-RL heißt es, die Vervielfältigungshandlungen und die öffentliche Verbreitung (Art. 5 Abs. 4 Info-RL) dürfen keinen unmittelbaren oder mittelbaren wirtschaftlichen oder kommerziellen Zweck verfolgen.[792] Dabei ist unerheblich, ob dieser für die privilegierte Einrichtung oder Dritte erzielt werden soll. Die Herstellung eines Ausstellungskatalogs ist grundsätzlich nicht ausschließlich durch die jeweiligen privilegierten Einrichtungen möglich. Insbesondere das Layout und der Druck werden grundsätzlich von Dritten übernommen, die ihrerseits mit Gewinnerzielungsabsicht tätig werden. Die Entwicklung des Ausstellungskatalogs bis zum fertigen Produkt sollte nicht berücksichtigt werden, da andernfalls § 58 Abs. 2 UrhG leerliefe. Deshalb überzeugt es auch nicht, den Erwerbszweck bzw. kommerziellen Zweck stets nur in Abgrenzung zwischen privater und öffentlicher Nutzung zu bestimmen.[793] Entscheidend ist vielmehr, ob die Vervielfältigung und Verbreitung als solche einen eigenständigen Erwerbszweck verfolgen.[794] Die Verbreitung durch den Buchhandel ist deshalb nicht von § 58 Abs. 2 UrhG gedeckt, weil hier kommerzielle Zwecke des Buchhandels gefördert werden. Die jeweilige privilegierte Einrichtung muss den Vertrieb selbst vornehmen. Die Verbreitung der Ausstellungskataloge muss sich nicht auf den Ort der öffentlichen Einrichtung beschränken. Der Versand von Katalogen ist zulässig. Ob die jeweilige privilegierte Einrichtung einen kommerziellen Zweck mit dem Ausstellungskatalog verfolgt, ist nur schwer überprüfbar. Zwar überzeugt das Argument, die Kataloge dürfen nur zum Selbstkostenpreis abgegeben werden, weil nicht andere an der Nutzung des Werks verdienen sollen, solange der Urheber selbst leer ausgeht[795], aber dieses Kriterium ist praktisch unzureichend überprüfbar. Die Herstellungskosten sind variabel. Ein hochwertig hergestellter Katalog ist teuer. Der Selbstkostenanteil des Herausgebers ist abhängig von der Bemessungsgrundlage. Fraglich ist schon, ob dessen laufende Personalkosten zu berücksichtigen sind. Das Kriterium des Selbstkostenanteils birgt die Gefahr von Rechtsstreitigkeiten.[796] Aus diesem Grund erscheint es praktikabel, auf eine bestimmte Auflagenhöhe abzustellen. Der Standardvertrag der Museen der VG Bild-Kunst erlaubt eine

792 *Kühl*, S. 95 f., nimmt wegen eines fehlenden Vergütungsanspruchs einen Verstoß gegen den Drei-Stufen-Test in Art. 5 Abs. 5 Info-RL an.
793 So aber *Haupt/Kaulich*, UFITA 2009/I, 71, 92 f.
794 Dreier/Schulze/*Dreier*, § 58 Rn. 14.
795 *H. Lehment*, S. 93; *Mercker*, Katalogbildfreiheit, S. 157; Schricker/*Vogel*, § 58 Rn. 6, 26; Wandtke/Bullinger/*Lüft*, § 58 Rn. 11.
796 *Berger*, ZUM 2002, 21, 25.

Auflage in Höhe von 2.000 Exemplaren.[797] Wenn mehr Exemplare verkauft werden, spricht eine Vermutung dafür, dass mit dem Ausstellungskatalog ein eigenständiger kommerzieller Zweck verfolgt wird, weshalb der Katalog insgesamt ab dem ersten Exemplar vergütungspflichtig wird. Eine zustimmungs- und vergütungsfreie Nutzung ist in höheren Auflagen nach Maßgabe des § 51 UrhG möglich.

bb. Bestandskataloge

Wenn auch in Bestandskatalogen das Bedürfnis aufkeimen mag, einzelne Vergleichsabbildungen abzubilden und zu besprechen, sind sie aber nach § 58 Abs. 2 UrhG nicht möglich. Sie werden gegenüber Ausstellungskatalogen in einem größeren Ausmaß privilegiert, weil ein zeitlicher und inhaltlicher Zusammenhang zu einer Ausstellung nicht erforderlich ist. Der Zweck wird hingegen eingeengt, weil nur die eigenen Bestände einer in § 58 Abs. 2 UrhG genannten Einrichtung dokumentiert werden dürfen.[798] Diese Funktion schließt Vergleichsabbildungen aus.

d. Zwischenergebnis

Soweit § 58 Abs. 1 UrhG Kataloge erfasst, sind dort aufgrund der abschließenden Aufzählung nur Abbildungen von ausgestellten oder zur öffentlichen Ausstellung oder zum öffentlichen Verkauf bestimmten Werke zulässig. Der Sinn und Zweck dieser Vorschrift will es dem Veranstalter erleichtern, diese Werke zur Werbung zu vervielfältigen, verbreiten und öffentlich zugänglich zu machen. Die Förderung des kulturellen Fortschritts ist damit nicht verbunden.

Kataloge, die von öffentlich zugänglichen Bibliotheken, Bildungseinrichtungen und Museen herausgeben werden, verfolgen einen gesetzlich privilegierten weitergehenden Zweck. Dort enthaltene Abbildungen sind nicht beschränkt auf ausgestellte Werke, sondern es genügt ein inhaltlicher Zusammenhang zur Ausstellung, so dass auch Vergleichsabbildungen zulässig sind. Deren Zulässigkeit bestimmt sich nach § 51 UrhG.

III. Panoramafreiheit und Bildzitate

Die sog. Panoramafreiheit nach § 59 UrhG erfasst die Freiheit des Straßenbildes. Jedermann darf nach § 59 Abs. 1 S. 1 UrhG von öffentliche Wegen, Straßen und Plätzen aus, die der Allgemeinheit gewidmet sind, bleibende Kunstwerke zweidimensional mit Mitteln der Malerei oder Grafik, durch Lichtbild oder durch

797 Siehe oben, S. 100.
798 Dreyer/Kotthoff/Meckel/*Dreyer*, § 58 Rn. 22.

Film zustimmungs- und vergütungsfrei⁷⁹⁹ vervielfältigen, verbreiten und öffentlich zugänglich machen. Bei Bauwerken beschränken sich diese Befugnisse nur auf die äußere Ansicht. Die Panoramafreiheit erlaubt somit unter den vorgenannten Voraussetzungen den Abdruck von bleibenden Kunstwerken. Wie bei der Katalogbildfreiheit auch, ist eine Werkschöpfung nicht erforderlich.

Seitdem Zitate nach § 51 UrhG auch von veröffentlichten, aber noch nicht erschienen Werken zulässig ist, sind auch nicht bleibende Werke der bildenden Kunst zitierfähig.⁸⁰⁰ Die Diskussion um das Bleibende⁸⁰¹ im Sinne des § 6 Abs. 2 S. 2 und § 59 Abs. 1 S. 1 UrhG ist daher für Bildzitate im hier verstandenen Sinne nicht relevant.

Interessanter wird das Verhältnis zwischen dem Sacheigentum der fotografierten Sache und § 59 UrhG. Teilweise wird aus § 59 UrhG auch auf etwaige Rechte des Sacheigentümers am Bild seiner eigenen Sache im Sinne eines Erst-Recht-Schlusses angewendet. Der Sacheigentümer könne nicht solche Abbildungen verbieten, die nicht einmal der Urheber verbieten darf.⁸⁰² Auf dieses Verhältnis wird noch einzugehen sein.

IV. Fotografieren von Kunstgegenständen

Die Reproduktionsfotografie eines geschützten Werks der bildenden Kunst ist eine Vervielfältigung nach § 16 UrhG.⁸⁰³ Der Fotograf bedarf daher grundsätzlich der Zustimmung des Urhebers, wenn die Fotografien gewerblich genutzt werden sollen. Das Verhältnis zwischen Fotograf und Urheber des reproduzierten Werks ist hier irrelevant, soweit Fotograf und Bildzitierende nicht identisch

799 Siehe aber den Schlussbericht Enquete-Kommission „Kultur in Deutschland", der sich für eine Vergütung von Werken im öffentlichen Raum – ausgenommen Bauwerke – ausspricht, wenn die Abbildung gewerblichen Zwecken dient (BT-Drs. 16/7000, S. 264 f.).
800 Siehe oben, S. 119 ff.
801 Vgl. hierzu, BGH; Urt. v. 24.1.2002 – I ZR 102/99, ZUM 2002, 636, 637 – Verhüllter Reichstag; KG, Urt. v. 31.5.1996 – 5 U 889/96, NJW 1997, 1160, 1161 f. – Verhüllter Reichstag II; OLG Hamburg, Urt. v. 27.9.1973 – 3 U 38/73, GRUR 1974, 165, 167 – Gartentor; LG Frankenthal, Urt. v. 9.11.2004 – 6 O 209/04, GRUR 2005, 577 – Grassofa; LG Hamburg, Urt. v. 24.6.1988 74 S 5/88, GRUR 1989, 591, 592 – Neonrevier; AG Freiburg, Urt. v. 10.7.1996 – 1 C 1130/90, NJW 1997, 1160 – Holbein-Pferdchen; *Ernst*, ZUM 1998, 475, 476 f.; *v. Gierke*, in: FS Rehbinder, S. 103, 111 f.; *Griesbeck*, NJW 1997, 1133, 1134; *Müller-Katzenburg*, NJW 1996, 2341, 2344; *Pfennig*, ZUM 1996, 659 f.; *Pöppelmann*, ZUM 1996, 297 ff.
802 Dreyer/Kotthof/Meckel/*Dreyer*, § 59 UrhG Rn. 17; *Schlingloff*, AfP 1992, 112, 114; ebenso *Ernst*, ZUM 2009, 434 in seiner Anm. zu den Urt. des LG Potsdam v. 21.11.2009 (siehe Noten 944, 948 f.); *H. Lehment*, S. 104 und wohl auch *Maaßen*, PHOTONEWS 10/08, S. 8.
803 Siehe oben, S. 46.

sind. Es fragt sich aber, ob das Bildzitat nach § 51 UrhG auch bestehende Rechte an der Fotografie erfasst. Zuvor muss untersucht werden, ob und welche Reproduktionsfotografien nach dem Urheberrechtsgesetz geschützt werden. Ungeschützte Fotografien dürfen von Bildzitierenden verwendet werden, ohne dass sich im Hinblick auf die Fotografie Beschränkungen aus dem Urheberrechtsgesetz ergeben.

1. Reproduktionsfotografien

Reproduktionsfotografien im hier interessierenden Sinne sind solche, die das Kunstwerk und keine zusätzlichen Objekte erfassen. Sie haben das Ziel, das jeweilige Werk der bildenden Kunst möglichst nah am Original fotografisch darzustellen.[804] Sie erfüllen einen wichtigen Zweck und sind für Bildzitierende grundsätzlich unerlässlich. Das Kunstwerk wird in ein zweidimensionales Bild überführt, wodurch das Kunstwerk in Print- und Onlinemedien erst zitierfähig wird.[805]

Es ist zu differenzieren zwischen rein mechanisch-technischen Reproduktionen und solchen, die ein Fotograf vornimmt. Museumsfotografen fotografieren häufig analog.[806] Unabhängig von dem verwendeten Speichermedium könnten die Fotografien als Lichtbilder (§ 72 UrhG) oder Lichtbildwerke (§ 2 Abs. 1 Nr. 4 UrhG) geschützt sein. Die Frage nach der Rechtsinhaberschaft stellt sich entweder bei der Pflicht zur Quellenangabe nach § 63 UrhG oder bei der Ermitt-

804 Es gibt regionale Unterschiede. Wenn man sich amerikanische Ausstellungskataloge anschaut, wirken die Abbildungen von Kunstwerken oft perfekter als in Katalogen für den deutschen Markt. Es werden beispielsweise in der Bildbearbeitung Flächen geglättet und Farben verändert während bei Fotografien für den deutschen Markt die vermeintlichen Unvollkommenheiten des Originals auch in der Reproduktionsfotografie erhalten bleiben sollen.

805 Reproduktionsfotografien erfüllen weitere wichtige Zwecke. Restauratoren dienen sie als Hilfsmittel und im Falle der Zerstörung des Originals sind sie oft unerlässlich, wenn es um Fragen der Rekonstruktion oder den ursprünglichen Kontext des Werks geht. Das Direktorenhaus in Dessau beispielsweise ist heute durch die Fotografien von *Lucia Moholy* erlebbar (Abb. 2). Werke, deren einziges Original schnell vergänglich ist, können über den Zeitpunkt ihres Verschwindens hinaus nur durch Bilder – grundsätzlich Reproduktionsfotografien bzw. -filme – vermarktet werden. Zu denken ist etwa an *Jean Tinguelys* „Hommage an New York", welches sich selbst zerstörte, *Jeanne-Claude* und *Christos* Installationen wie der „Verhüllte Reichstag" oder „The Gates". Der örtliche Zusammenhang von Werken der Street Art, Urban Art, Graffiti Art oder Outsider Art wird teilweise (lediglich) durch Reproduktionsfotografien dokumentiert, *Reimers*, FAS v. 24.5.2009, Nr. 21, S. 55.

806 Die analoge Fotografie ist die herkömmliche, welche im Gegensatz zur digitalen Fotografie einen Film belichtet.

lung jener Person, die eine möglicherweise erforderliche relevante Zustimmung zur Nutzung der Fotografie im Rahmen des Bildzitats erteilen darf.

a. Manuelle Reproduktionsfotografien

Manuelle Reproduktionsfotografien zeichnen sich dadurch aus, dass der Fotograf das Kunstwerk originär abfotografiert.

aa. Schutz als Lichtbild

Ein Lichtbild oder ein ähnliches Erzeugnis liegt immer vor, wenn es in einem fotografischen oder der Fotografie in Wirkungsweise und Ergebnis ähnlichen Verfahren hergestellt worden ist. Unerheblich ist das Speichermedium, so dass analoge wie digitale Fotografien dem Schutz zugänglich sind.[807]
Einige möchten darüber hinaus keine weiteren Einschränkungen vornehmen. Geschützt sei danach jede Fotografie zumindest als Lichtbild gemäß § 72 Abs. 1 UrhG.[808] Das Gesetz differenziere nicht danach, welches Objekt fotografiert werde. Es könne daher keinen Unterschied machen, ob ein Foto, eine Zeichnung oder ein Gemälde abgelichtet wird.[809]
W. Nordemann verneint für Reproduktionsfotografien hingegen den Schutz. Er begründet diese Ansicht mit der amtlichen Gesetzesbegründung, wonach verwandte Schutzrechte Leistungen schützen sollen, „die der schöpferischen Leistung des Urhebers ähnlich sind"[810] und fordert deshalb für den Lichtbildschutz nach § 72 UrhG ein Mindestmaß an persönlich geistiger Leistung.[811] Zudem impliziere der Wortlaut des § 72 Abs. 3 UrhG, wonach das Recht nach § 72 Abs. 1 UrhG dem Lichtbildner zusteht, diese Ansicht. Auf dieser Grundlage gelangt er zu dem Schluss, „Originaltreue und individuelle Gestaltung schließen einander aus".[812]

807 Schricker/*Vogel,* § 72 Rn. 18 ff. m.w.N.
808 Bullinger/Wandtke/*Thum,* § 72 Rn. 6; *Bullinger,* in: FS Raue, S. 379, 382; *Katzenberger,* GRUR Int. 1989, 116, 117; *Krieger,* GRUR Int. 1973, 286, 288; *Pfennig,* KUR 2007, 1, 4; *Riedel,* GRUR 1951, 378, 381.
809 *Platena,* S. 164.
810 BT-Drs. IV/270, S. 33.
811 Ebenso BGH, Urt. v. 7.12.2000 – I ZR 146/98, GRUR 2001, 755, 757 – Telefonkarte; BGH, Urt. v. 10.10.1991 – I ZR 147/89, GRUR 1993, 34, 35 – Bedienungsanweisung; BGH, Urt. v. 8.11.1989 – I ZR 14/88 – GRUR 1990, 669, 673 – Bibelreproduktion; Hoeren/Nielen/*Fleer,* Fotorecht, Rn. 130; *Ulmer,* Urheber- und Verlagsrecht, 3. Aufl., S. 511; *Gerstenberg,* in: FS Klaka, S. 120, 123.
812 *W. Nordemann,* GRUR 1987, 15, 17.

Gegen diese Ansicht spricht zunächst die amtliche Gesetzesbegründung selbst:

> „Im Hinblick darauf, daß es sich bei dem Schutz der Lichtbilder nicht um den Schutz einer schöpferischen Leistung, sondern einer rein technischen Leistung handelt, die nicht einmal besondere Fähigkeiten voraussetzt, ist die Gleichstellung mit dem Urheberrechtsschutz an sich ungewöhnlich und mit der Ausgestaltung der anderen Leistungsschutzrechte nicht voll vereinbar."[813]

Der Gesetzgeber mag Lichtbilder im Zweiten Teil „Verwandte Schutzrechte" in § 72 UrhG normiert haben, aber trotz der systematischen Stellung ist eine Nähe zu den schöpferischen Leistungen nach § 2 Abs. 2 UrhG bei Lichtbildern nicht gegeben. Der Lichtbildschutz ist gegenüber dem Werkschutz nach § 2 UrhG ein *aliud*. Ausreichend für den Schutz eines Lichtbildes ist schon die „rein technische Leistung", welche einem Menschen, dem Lichtbildner, zurechenbar sein muss.[814] Letzteres stellt § 72 Abs. 2 UrhG klar.

Die teleologische Reduktion des § 72 Abs. 1 UrhG begegnet Bedenken, wenn man einerseits jede Amateuraufnahme[815] schützt und andererseits (anspruchsvolle) Reproduktionsfotografien von (zweidimensionalen)[816] Kunstwerken vom Schutz ausnehmen möchte.

Der Wortlaut schützt Lichtbilder nicht in Abhängigkeit von den erfassten Gegenständen. Der Sinn und Zweck legt keine teleologische Reduktion nahe. Der Lichtbildschutz entsteht grundsätzlich unabhängig von den Rechten an den fotografierten Gegenständen. Die Verwertung der Fotografie hingegen muss diese Rechte beachten. Deshalb ist eine Differenzierung nach zwei- oder dreidimensionalen Kunstobjekten im Rahmen des § 72 Abs. 1 UrhG nicht geboten. An dieser Stelle drängt sich vielmehr das Verhältnis zwischen abgebildeten Kunstwerk und Lichtbild auf. Das Lichtbild ist eine Vervielfältigung des reproduzierten Kunstwerks gemäß § 16 UrhG, gegen die Urheber des geschützten Werks nach § 97 ff. UrhG vorgehen kann.[817] Wenn der Urheber dem Fotografen

813 BT-Drs. IV/270, S. 88 f. Die Gleichstellung von Lichtbildwerken und Lichtbildern wurde mit der Urheberrechtsreform von 1985 aufgehoben, siehe zur Entwicklung Dreyer/Kotthof/Meckel/*Meckel*, § 72 Rn. 2 ff.
814 KG, Urt. v. 29.11.1974 – 5 U 1736/74, GRUR 1974, 264 – Gesicherte Spuren; *Platena*, S. 152.
815 Grundsätzlich werden selbst „Knipsbilder" nach § 72 UrhG geschützt, Fromm/Nordmann/*A. Nordmann*, § 72 Rn. 10; Schricker/*Vogel*, § 72 Rn. 13
816 *Ohly*, in: FG Schricker, S. 427, 455.
817 Das Urheberrecht des fotografisch reproduzierten Kunstwerks ist stärker und setzt sich gegen den Werk- bzw. Leistungsschutz an der Reproduktionsfotografie durch, RG, Urt. v. 23.1.1924 – I 180/23, RGZ 108, 44, 46 – Rechte an photographischen Platten. Die Witwe von *Joseph Beuys*, *Eva Beuys*, konnte deshalb eine einstweilige Verfügung vor dem Landgericht Düsseldorf erwirken, wonach fünf Fotografien einer Serie von *Manf-*

erlaubt, sein Werk fotografisch zu vervielfältigen überlagern gleichwohl seine Rechte jene des Fotografen am Lichtbild.[818] Der Fotograf darf bis zum Ablauf der Schutzfrist des reproduzierten Kunstwerks die Fotografie nicht ohne Zustimmung des Urhebers außerhalb der Schrankenbefugnisse der §§ 44a ff. UrhG nutzen. Erst in diesem Zeitpunkt löst sich die Abhängigkeit des Reproduktionsfotografen von dem Urheber des reproduzierten Werks.

Selbst wenn man eine ‚persönlich-geistige Leistung' des Fotografen für das Entstehen eines Leistungsschutzrechts nach § 72 UrhG fordert, erfüllen Fotografen von manuellen Reproduktionsfotografien dieses Kriterium. Das fotografisch reproduzierte Kunstwerk soll sich dem natürlichen Sehen des Menschen annähern. Das menschliche Auge und die Kamera sind bekanntlich aber nicht vergleichbar. Das Auge und das Gehirn beseitigen unerwünschte Informationen.[819] Dieser Umstand mag dazu verleiten anzunehmen, Kunst lasse sich ohne weiteres fotografieren. Tatsächlich muss der Reproduktionsfotograf sein technisches Fachwissen nutzen, um dem menschlichen Sehen nahe zu kommen. Gemälde müssen ab einer gewissen Größe mit vier Lampen ausgeleuchtet werden, weil bei einer Aufnahme mit zwei Lampen Ungleichmäßigkeiten auf der Fotografie entstehen. Die Lampen müssen derart ausgerichtet werden, dass sie wenige Reflexe erzeugen und im Hinblick auf die Farbabstimmung an das verwendete Filmmaterial angepasst werden. Zusätzliche Filter an der Kamera sollen Reflexe reduzieren. Der Reproduktionsfotograf muss ein Objektiv wählen, welches dem natürlichen Blickfeld des Menschen ähnelt. Andere Objektive lassen eine fotografische Perspektive erkennen und verändern die Bildaussage des reproduzierten Kunstwerks. Eine gelungene Reproduktionsfotografie zeichnet sich demzufolge dadurch aus, dass die fotografische Perspektive möglichst unsichtbar und der Blick direkt auf das reproduzierte Kunstwerk frei wird.[820] Dies ist die ‚persönlich-geistige Leistung' des Reproduktionsfotografen.[821] Sie geht weit über

red Tischer, der eine Fluxus-Aktion von *Joseph Beuys* dokumentierte, nicht gezeigt werden dürfen, *Bohne*, FAZ v. 22.5.2009, Nr. 117, S. 33.
818 *Platena*, S. 169.
819 Das Auge fokussiert automatisch, gleicht die Helligkeit aus, verstärkt den Kontrast etc.
820 *Christoph Irrgang* in dem Film „Das maximal Einmalige und seine Transformation zum Gleichartigen" von *Cornelia Sollfrank* im Märkischen Museum Witten (2007).
821 Vgl. auch *Garnett*, EIPR 2000, 229, 234, der die Entscheidungen 36 F.Supp. 2d 191 (S.D.N.Y.) 1999 und 25 F.Supp. 2d 421 (S.D.N.Y.) 1998 – The Bridgeman Art Library Ltd. v. Corel Corp. – kritisiert, wonach Reproduktionsfotografien von zweidimensionalen Kunstwerken urheberrechtlich nicht geschützt werden. Diese Entscheidung ist auf den Lichtbildschutz nach § 72 UrhG nicht übertragbar, weil der Copyright, Designs and Patents Act 1988 für den Schutz von Fotografien ‚originality' verlangt. Siehe hierzu wiederum *Deazley*, EIPR 2000, 179 ff. und *Graf*, Kunstchronik 61 (2008), 206, 208, der u.a. mit den vorgenannten Entscheidungen des New Yorker Gerichts seine Ansicht begründet, wonach Reproduktionsfotografien grundsätzlich keinen Lichtbildschutz nach § 72 UrhG zukomme.

die Leistung hinaus, die für ein „Knipsbild" erforderlich ist. Tatsächlich ist es selbst für Profis keine leichte Aufgabe gute Lichtbilder von Gemälden oder Plastiken anzufertigen.[822]

Manuelle Reproduktionsfotografien von Kunstwerken werden somit nach § 72 UrhG geschützt.

bb. Schutz als Lichtbildwerk

(1.) Relevanz der Abgrenzung

Die Differenzierung zwischen Lichtbildern und Lichtbildwerken ist während der Schutzdauer des Lichtbildes (§ 72 Abs. 3 UrhG) für Bildzitierende grundsätzlich irrelevant.

Die Abgrenzung könnte von Bedeutung sein für Aufnahmen ausländischer Fotografen einerseits und solche, die nicht im Geltungsbereich des Urheberrechtsgesetzes erschienen sind (§ 121 Abs. 1 UrhG).[823] Wenn Reproduktionsfotografien lediglich nach § 72 UrhG geschützt sind, können sich gemäß § 124 UrhG i.V.m. § 120 Abs. 2 Nr. 2 UrhG auch Angehörige eines EU- oder EWR-Staates auf den Schutz nach § 72 Abs. 1 UrhG berufen. Das gleiche gilt für Fotografen mit einer US-amerikanischen Staatsbürgerschaft aufgrund des deutsch-amerikanischen Abkommens über den gegenseitigen Schutz der Urheberrechte vom 15. Januar 1892[824]. In Art. 1 dieses Abkommens werden Fotografien ausdrücklich erwähnt. Soweit der Fotograf Schutz nach der RBÜ beanspruchen kann, ist umstritten, ob Art. 2 RBÜ, der „photographische Werke" schützt, auch nichtschöpferische Lichtbilder erfasst. Wenn man einen Lichtbildschutz danach nicht anerkennt[825], gewährt die Art. 5 Abs. 1 RBÜ keine „besonders gewährten Rechte"; der Schutz richtet sich nach den Vorschriften des jeweils anwendbaren Rechts. Soweit deutsches Sachrecht zur Anwendung berufen ist, bliebe es beim

822 *Gerstenberg*, in: FS Klaka, S. 120, 122. Aus diesem Grunde schreiben viele Museen und Sammler vor, dass ihre Kunstgegenstände von erfahrenen Museumsfotografen fotografiert werden sollen, vgl. oben Note 379.

823 Die fremdenrechtliche Bestimmung des § 121 Abs. 3 UrhG fand bisher keine Anwendung, Dreyer/Kotthoff/Meckel/*Kotthoff*, § 121 Rn. 9.

824 RGBl. S. 473. Eine Meistbegünstigung gegenüber anderen Staaten tritt dadurch nicht ein, siehe oben, Seite 74 und Note 267

825 Einen Schutz von Lichtbildern nach Art. 2 RBÜ verneinen OLG Frankfurt GRUR Int. 1993, 872, 873 – Beatles; *Bappert/Wagner*, Art. 2 RBÜ Rn. 9; *Heitland*, S. 10 f.; *H. Lehment*, S. 24; Nordemann/Vinck/Hertin, RBÜ, Art. 2/2[bis] Rn. 1; *Schack*, Kunst und Recht, Rn. 859; Wandtke/Bullinger/*Braun*, § 124 Rn. 2 teilweise unter Berufung auf *Marc Plaisant*, der im Generalbericht von Brüssel (1948) ausführt: „Die Konferenz hat es für unnötig erachtet, besonders zu erwähnen, dass diese (scil. in Art. 2 aufgezählten) Werke eine geistige Schöpfung darstellen müssen (...)", zit. nach Nordemann/Vinck/Hertin, RBÜ, Art. 2/2[bis] Rn. 1.

Schutz nach dem UrhG. Wenn Art. 2 RBÜ auch Reproduktionsfotografien schützt[826], kann sich der Fotograf außerhalb des Ursprungslandes in den Verbandsländern auf den Werkschutz auch dann berufen, wenn der inländischer Schutz für Werke der Fotografie nicht so weit geht.

(2.) Fotografisches Werk nach Art. 2 Abs. 1 RBÜ

Der Begriff des fotografischen Werks i.S.d. Art. 2 Abs. 1 RBÜ ist autonom auszulegen. Die (umstrittene) Abgrenzung zwischen § 72 UrhG und § 2 Abs. 1 Nr. 4 UrhG kann nicht ohne weiteres auf die RBÜ übertragen werden. Ausgangspunkt sind geschützte Werke, die Art. 2 Abs. 1 RBÜ als „Werke der Literatur und Kunst" bezeichnet. Das Lichtbild, welches Schutz nach der RBÜ beansprucht, muss wie jedes andere Erzeugnis auch, den Charakter einer persönlichen Schöpfung tragen und gleichsam Ergebnis einer individuellen geistigen Tätigkeit sein.[827] Entscheidend ist, ob die eigentümliche Persönlichkeit des Fotografen in der Fotografie erkenntlich wird. Wenn seine persönliche Eigenart feststellbar ist, liegt ein Lichtbildwerk i.S.d. Art. 2 RBÜ vor.[828] Trotz des Gebots der autonomen Auslegung bestehen unterschiedliche Sichtweisen, welche Lichtbilder eine persönliche Schöpfung darstellen. Die Revisionen der RBÜ in Rom und Paris zeigten, dass eine einheitliche Sicht über die Anforderungen an ein fotografisches Werk nicht existiert.[829] Eine autonome Auslegung im Geiste der RBÜ stößt deshalb rasch an ihre Grenzen. Tatsächlich wird das jeweils angerufene nationale Gericht sein Vorverständnis zu Grunde legen. In der Europäischen Union wird dieses durch Art. 6 Schutzdauer-RL[830] geprägt. Demzufolge könnte Art. 6 Schutzdauer-RL mittelbar als Konkretisierungsmaßstab für den Werkbegriff in Art. 2 Abs. 1 RBÜ dienen und die Auslegung der Gerichte in den Mitgliedstaaten der EU beeinflussen. Nach Art. 6 Schutzdauer-RL ist maßgeb-

826 Einen Schutz von Lichtbildern nach Art. 2 RBÜ bejahen OLG Frankfurt, Urt. v. 8.12.1983 – 6 U 82/83, FuR 1984, 263, 264 – Fototapete; *Katzenberger*, GRUR Int. 1989, 116, 119; *Ulmer*, Urheber- und Verlagsrecht, 3. Aufl., S. 513; *ders.*, GRUR 1974, 593. Das Urteil des OLG Hamburg v. 16.12.1982 – 3 U 118/82, AfP 1983, 347, 348 – Lech Walesa kann nicht als Beleg dienen, weil es sich auf Art. 3 RBÜ der Römischen Fassung bezieht. Diese Fassung sah gerade keinen Konventionsschutz für fotografische Werke vor, sondern überließ es den Unionsländern das Schutzniveau eigenständig zu bestimmen, siehe *Ricketson/Ginsburg*, Vol. I, Rn. 8.51.
827 *Bappert/Wagner*, Art. 2 RBÜ Rn. 2.
828 *Bappert/Wagner*, Art. 2 RBÜ Rn. 9.
829 Siehe *Ricketson/Ginsburg*, Vol. I, Rn. 8.52 ff. m.w.N.
830 Richtlinie 2006/116/EG des Europäischen Parlaments und des Rates v. 12.12.2006 über die Schutzdauer des Urheberrechts und bestimmter verwandter Schutzrechte Richtlinie, ABl. Nr. L 372 S. 12, welche die Richtlinie 93/98/EWG des Rates v. 29.10.1993 zur Harmonisierung der Schutzdauer des Urheberrechts und bestimmter verwandter Schutzrechte, ABl. Nr. L 290/9 v. 24.11.1993, aufhob. Der Wortlaut der Art. 6 ist in beiden Richtlinien identisch.

lich, ob Fotografien individuelle Werke in dem Sinne darstellen, dass sie das Ergebnis der eigenen geistigen Schöpfung ihres Urhebers sind, wobei keine anderen Kriterien zur Bestimmung ihrer Schutzfähigkeit anzuwenden sind.

In dem Erwägungsgrund 16 der Schutzdauer-RL heißt es:

„Der Schutz von Fotografien ist in den Mitgliedstaaten unterschiedlich geregelt. Im Sinne der Berner Übereinkunft ist ein fotografisches Werk als ein individuelles Werk zu betrachten, wenn es die eigene geistige Schöpfung des Urhebers darstellt, in der seine Persönlichkeit zum Ausdruck kommt; andere Kriterien wie z.B. Wert oder Zwecksetzung sind hierbei nicht zu berücksichtigen. Der Schutz anderer Fotografien kann durch nationale Rechtsvorschriften geregelt werden."

Indem die Schutzdauer-RL ihrerseits auf die RBÜ zur Bestimmung des fotografischen Werks rekurriert, bleibt eine exakte Definition offen, weil innerhalb der Berner Union keine einheitliche Linie existiert.

(3.) Lichtbildwerk nach § 2 Abs. 1 Nr. 5 UrhG

Bislang ist es nicht gelungen, objektive Kriterien zur Bestimmung der kleinen Münze des Lichtbildwerks zu finden.[831] Die Gesetzesbegründung formuliert unüberwindbare Schwierigkeiten bei der Abgrenzung zwischen Lichtbild und Lichtbildwerk, die zu der ursprünglich gleichen Schutzfrist führten.[832]

Eine grundsätzliche Würdigung jener Diskussion kann an dieser Stelle nicht geleistet werden. Nach der Schutzdauer-RL ist aber die entscheidende Frage, ob die Persönlichkeit des Fotografen hinreichend in der Reproduktionsfotografie zum Ausdruck kommt. Demnach dürfte es nicht auf einen vorhandenen Gestaltungsraum ankommen. Die Persönlichkeit des Fotografen kann unabhängig davon zum Ausdruck gelangen, ob das reproduzierte Kunstwerk zwei- oder dreidimensional[833] ist.

Nach dem hier zugrundegelegten Verständnis der Reproduktionsfotografie wird der Fotograf unsichtbar. Im Vordergrund steht nicht dessen Aussage, sondern die des Urhebers des vorbestehenden Werks. Im Idealfall trifft der Fotograf keine Aussage, sondern lässt das Werk sprechen. Vorbehaltlich einer Einzelfallbetrachtung sind Reproduktionsfotografien demzufolge grundsätzlich nicht als Werke im Sinne des Art. 6 Schutzdauer-RL sowie des § 2 UrhG geschützt.

831 Siehe nur *Heitland*, S. 60 ff.; *H. Lehment*, S. 37 ff. jeweils m.w.N.
832 BT-Drs. IV/270, S. 89 und siehe oben Note 813.
833 Bei dreidimensionalen Kunstwerken wie Gemälden mit Reliefcharakter, Plastiken, Räumen oder Gebäuden bestimmt der Standpunkt der Aufnahme zunächst den Informationsverlust. Der Reproduktionsfotograf versucht daher einen optimalen Betrachtungswinkel zu wählen, damit der Betrachter nicht etwas vermisst. Skulpturen werden grundsätzlich mit einem Oberlicht ausgeleuchtet, weil dies als natürlicher empfunden wird.

b. Technische Reproduktionsfotografien

Bei technischen Reproduktionsfotografien werden die visuellen Informationen eines bestehenden Lichtbildes auf einen anderen Träger durch Abfotografieren mit einem grundsätzlich hohen Qualitätsanspruch übertragen.[834] In diesen Bereich gehören z.b. Foto-, Mikro-, Makrokopien, Abzüge von dem Negativ oder Diapositiv sowie Fotoscanner, Kopiergeräte, Faksimiles und andere fotografische Vervielfältigungsmethoden, die rein mechanisch ablaufen.[835]

Zwar schützt § 72 Abs. 1 UrhG nicht schöpferische, sondern rein technische Leistungen[836], da aber Lichtbilder in entsprechender Anwendung der für Lichtbildwerke geltenden Vorschriften geschützt werden, muss das Leistungsergebnis einem Menschen zuzuordnen sein. Diese Lesart wird unterstützt durch § 72 Abs. 2 UrhG, wonach das Recht nach § 72 Abs. 1 UrhG dem Lichtbildner zusteht. Durch diese Norm wird ein originärer Rechtserwerb durch eine juristische Person verhindert.[837] Dasselbe gilt, wenn das Lichtbild ohne wesentliche Beteiligung eines Menschen geschaffen wird. Diese technischen Reproduktionsfotografien werden nicht (nochmals) als Lichtbild geschützt.[838] Sie sind ungeschützte Vervielfältigungen[839], wenngleich sie der technischen Definition des Lichtbilds unterfallen.[840]

c. Reproduktionsfotografien von Reproduktionsfotografien

Im Anschluss an *Hertin*[841] wird der Lichtbildschutz eingeschränkt, indem Lichtbildschutz nur für die originäre Fotografie – das Urbild – gewährt wird.[842] Da-

834 Vgl. *Pollmeier*, PHOTONEWS THEMA 10/08, S.7.
835 Bei dem der Entscheidung des OLG Köln, Urt. v. 19.7.1985 – 6 U 56/85, Schulze OLGZ 275, zugrundeliegenden Sachverhalt ging es um technische Reproduktionsfotografien. Die entscheidende Frage war, ob durch die Herstellung fotografischer Reproduktionen in Form von Diapositiven (sog. Seitenfilmen) nach Druckseiten ein Leistungsschutzrecht nach § 72 UrhG entsteht.
836 BT-Drs. IV/270, S. 88.
837 Fromm/Nordemann/*A. Nordemann*, § 72 Rn. 26; *Platena*, S. 151 f.
838 Als Reprotechnik werden nichtmanuelle Reproduktionsmöglichkeiten von zweidimensionalen Vorlagen bezeichnet, z.B. Druckvorstufe (Rasterung von Bildern), fotomechanische Herstellung von Faksimile etc.
839 BGH, Urt. v. 8.11.1989 – I ZR 14/88 – GRUR 1990, 669, 673 – Bibelreproduktion; Dreier/Schulze/*Schulze*, § 72 Rn. 10; Dreyer/Kotthof/Meckel/*Meckel*, § 72 Rn. 9; *Heitland*, S. 46; *Katzenberger*, GRUR Int. 1989, 116, 117; *Schack*, Urheber- und Verlagsrecht, Rn. 645; Schricker/*Vogel*, § 72 Rn. 23; Wandtke/Bullinger/*Thum*, § 72 Rn. 11.
840 Siehe oben, S. 179.
841 Fromm/Nordemann/*Hertin*, 9. Aufl., § 72 Rn. 3.
842 BGH, Urt. v. 8.11.1989 – I ZR 14/88 – GRUR 1990, 669, 673 – Bibelreproduktion; OLG Köln, Urt. v. 19.07.1985 - 6 U 56/85, GRUR 1987, 42 f. – Lichtbildkopien; *Krie-*

durch soll die Schutzfrist in § 72 Abs. 3 UrhG nicht umgangen werden können. Auch lasse sich aus § 85 Abs. 1 S. 3 UrhG der Gedanke ableiten, dass die Vervielfältigung eines bestehenden Lichtbildes (oder ähnlich hergestellten Erzeugnisses) keinen Leistungsschutz begründen könne.[843]

Fraglich ist, ob Reproduktionsfotografien von Fotografien Schutz nach § 72 Abs. 1 UrhG genießen. Formal betrachtet entsteht das Leistungsschutzrecht unabhängig von dem Motiv. Auch würde sich die Schutzfrist der Vorlage nach § 72 Abs. 3 UrhG nicht verlängern. Die Vorlage kann nach Ablauf der Schutzfrist von jedem ohne Beschränkungen genutzt werden. Reproduktionsfotografien von (Reproduktions-)Fotografien können dennoch nicht geschützt werden, weil eine Vervielfältigung mittels Lichtbild zu einem immer wieder neu entstehenden Lichtbildschutz führen würde. Der Schutz der reinen technischen Leistung nach § 72 UrhG kann nicht so weit gehen, dass Vervielfältigungen von Lichtbildern gegenüber anderen Vervielfältigungen innerhalb derselben Werkgattung besser gestellt werden. Eine Reproduktion eines Gemäldes durch Malerei bleibt eine Vervielfältigung und wird nicht erneut geschützt. Einen stärkeren Schutz kann das schwächere Lichtbild nicht beanspruchen. Da dies mit der grundsätzlichen Wertung des Gesetzes unvereinbar wäre, sind Fotografien von Lichtbildern unabhängig von einer persönlich geistigen Leistung des Fotografen nicht erneut nach § 72 Abs. 1 UrhG geschützt.[844] Es sind reine Vervielfältigungen gemäß § 16 UrhG der Bildvorlage.[845] Ein neuer Schutz nach § 72 Abs. 1 UrhG entsteht folglich nur, wenn das Kunstwerk zu einem späteren Zeitpunkt erneut fotografiert wird.[846]

ger, GRUR Int. 1973, 286, 288; *Reimer*, GRUR 1967, 318; *Gernot Schulze*, in: FS 100 Jahre GRUR, S. 1303, 1329.

843 *Hertin*, ebda.; Wandtke/Bullinger/*Thum*, § 72 Rn. 11; abl. *Platena*, S. 158.

844 BGH, Urt. v. 8.11.1989 – I ZR 14/88 – GRUR 1990, 669, 673 f. – Bibelreproduktion; OLG Köln, Urt. v. 19.07.1985 – 6 U 56/85, GRUR 1987, 42 f. – Lichtbildkopien; Fromm/Nordemann/*A. Nordemann*, § 72 Rn. 11; *v. Gamm*, § 16 Rn. 2; *Heitland*, S. 78, 97; *Katzenberger*, GRUR Int. 1989, 116, 117; *Krieger*, GRUR Int. 1973, 286, 288; *W. Nordemann*, GRUR 1987, 15, 16 ff.; *Riedel*, GRUR 1951, 378, 381; *Gernot Schulze*, CR 1988, 181, 188; *ders.*, in: FS 100 Jahre GRUR, 1303, 1329; *Ulmer*, Urheber- und Verlagsrecht, 3. Aufl., S. 511.

845 Da jedes Lichtbildwerk zugleich ein Lichtbild ist, entsteht durch das Fotografieren von Fotografien generell kein neuer Schutz. Da Lichtbildwerke als zitierte Werke hier nicht behandelt werden, kann diese Frage offen bleiben. Dieses Ergebnis dürfte aber hinzunehmen sein, weil ansonsten Fotografien gegenüber Werken der bildenden Kunst ohne sachlichen Grund bevorzugt werden würden. A.A. *H. Lehment*, S. 32, der auf das Kriterium des Urbilds verzichtet und somit auch Fotografien von Lichtbildwerken und Lichtbilder nach § 72 Abs. 1 UrhG schützen möchte. Nach dieser Ansicht ließe sich durch immer wieder neue manuelle Aufnahmen der Ablauf der Schutzfrist in § 72 Abs. 3 UrhG umgehen.

846 Folgeprobleme können entstehen, wenn mehrere „Urbilder" von Kunstwerken existieren und verbreitet wurden, die nur noch teilweise geschützt sind. Wenn nicht erkennbar

d. Zwischenergebnis

Ein Reproduktionsfotograf von Kunstgegenständen erwirbt jedes Mal, wenn er ein Gemälde oder ein anderes Werk der bildenden Kunst fotografiert, ein Leistungsschutzrecht nach § 72 UrhG. Die erforderliche Schöpfungshöhe für einen Werkschutz nach § 2 Abs. 1 Nr. 5 UrhG wird grundsätzlich nicht erreicht. Die Schutzdauer-RL verpflichtet die Mitgliedstaaten nicht, Reproduktionsfotografien als Lichtbildwerke zu schützen. Die Mitgliedstaaten können nach Art. 6 S. 3 Schutzdauer-RL den Schutz solcher Fotografien aber vorsehen.

Reproduktionsfotografien von Lichtbildern werden ebenso wenig wie mechanisch hergestellte Fotografien nach § 72 UrhG geschützt. Die Beschränkungen in den untersuchten Leihverträgen, wonach von dem Leihgeber überlassene Reproduktionsfotografien nur für den vereinbarten Zweck verwendet werden dürfen[847], können sich somit nicht auf das Leistungsschutzrecht des Reproduktionsfotografen stützen.

Offen bleibt, ob fotografische Werke nach Art. 2 Abs. 1 RBÜ auch Reproduktionsfotografien von Kunstwerken erfassen. Im Zweifel richtet sich der Schutz nur nach den innerstaatlichen Vorschriften der Verbandsländer.

2. Reproduktionen und Bildzitat

In der Praxis wird das Zitieren von Bildern durch die Ansicht erschwert, dass Bildzitierende zwar das abgebildete Werk vergütungs- und zustimmungsfrei nutzen dürfe, aber nicht dessen Reproduktion; zitiert werde das abgebildete Werk und nicht das Lichtbild(-werk).[848] Diese Ansicht wird untersucht, wobei nach §§ 51, 58, 59 UrhG differenziert wird.

a. § 51 UrhG

Lichtbilder werden nach § 72 Abs. 1 UrhG entsprechend den Vorschriften für Lichtbildwerke des Ersten Teils geschützt. Lichtbilder sind somit eindeutig zitierfähig. Die für urheberrechtlich geschützte Werke geltenden Vorschriften des Zitatrechts sind auf geschützte Lichtbilder entsprechend anwendbar (§ 72 Abs. 1 UrhG).[849] Für Lichtbildwerke gilt § 51 UrhG unmittelbar.

ist, in welchem Jahr die jeweiligen Lichtbilder entstanden, muss der Lichtbildner den schwierigen Beweis führen, dass eine noch geschützte Fotografie verwendet wurde. Denn er trägt die Darlegungs- und Beweislast für die Rechtsverletzung, siehe nur Fromm/Nordemann/*J.B. Nordemann*, § 97 Rn. 27.

847 Siehe oben, S. 98.
848 Siehe die Nachweise oben auf S. 34 in Note 73.
849 *Schlingloff*, AfP 1992, 112, 115.

Die vorgenannte Ansicht würde zu dem Ergebnis führen, dass Reproduktionsfotografien von Kunstwerken nicht zitierfähig wären. Ihr Schutz nach § 72 Abs. 1 UrhG wäre umfassender als ihre Vorlage. In § 51 UrhG wird eine Begrenzung auf bestimmte Werkarten aber nicht vorgenommen, weshalb auch grundsätzlich sämtliche Lichtbildwerke zitierfähig sind. Entsprechendes gilt für Lichtbilder, für die § 51 UrhG aufgrund der Verweisung in § 72 Abs. 1 UrhG anzuwenden ist. Die Reproduktionsfotografie ist dabei während der Schutzfrist des abgebildeten Kunstwerks von ihm abhängig. Diese Abhängigkeit währt auch innerhalb des Bildzitats des Kunstwerks fort. Es wird nicht ausschließlich das Kunstwerk zitiert, sondern zugleich die Reproduktionsfotografie, welche einen sehr ähnlichen Bildinhalt aufweist. Wenn das reproduzierte Werk nach Ablauf der Schutzfrist gemeinfrei wird, die Reproduktionsfotografie hingegen noch geschützt ist, können letztere zustimmungs- und vergütungsfrei nach § 51 UrhG zitiert werden.

Demzufolge umfasst das zulässige Bildzitat nach § 51 UrhG ebenso die Rechte an der Reproduktionsfotografie. Wenn wie in dem oben genannten Beispiel[850] Künstler ein Bild mit Hilfe einer Postkarte, einer Fotografie oder einer anderen Reproduktion zitieren, scheitert die Zulässigkeit des Bildzitat nicht an der Verwendung der Reproduktion.

b. §§ 58, 59 UrhG

Bei der sog. Katalog- und Panoramafreiheit ist die Rechtslage anders. Beide Normen beschränken die zustimmungs- und vergütungsfreie Nutzung auf bestimmte Werkarten. Bei der Katalogbildfreiheit werden nur öffentlich ausgestellte oder zur öffentlichen Ausstellung oder zum öffentlichen Verkauf bestimmte Werke der bildenden Künste und Lichtbildwerke erfasst. Die Rechte an den Reproduktionen von Werken der bildenden Künste werden nicht genannt und bleiben unberührt.[851] Bildzitierende, die für sich nicht § 51 UrhG in Anspruch nehmen können, sondern sich allein auf § 58 UrhG oder § 59 UrhG berufen, benötigen die Zustimmung der Rechtsinhaber an den Fotografien. Reproduktionsfotografen räumen ihren Auftraggebern regelmäßig exklusive Nutzungsrechte ein.[852] Eine relevante Zustimmung können Reproduktionsfotografen deshalb häufig nicht erteilen.

850 Siehe Note 125.
851 Da Fotografien von Lichtbildern nicht eigenständig geschützt werden, dürfen die Reproduktionen von den in § 58 genannten Lichtbildwerken ohne Zustimmung des Reproduktionsfotografen in dem Katalog bzw. Verzeichnis verwendet werden. Auch kann er einer weiteren Nutzung nicht widersprechen, sondern allein der Urheber des geschützten und reproduzierten Kunstwerks. A.A. *H. Lehment*, S. 32, der die Urbildtheorie ablehnt und allein darauf abstellt, ob eine persönlich geistige Leistung gegeben ist.
852 Siehe oben, S. 117.

V. Änderungsverbot und Quellenangabe

Grundsätzlich ist der Bildzitierende verpflichtet, das Bildzitat unverändert zu lassen, § 62 Abs. 1 S. 1 UrhG. Gemäß § 63 Abs. 1 S. 1, Abs. 2 UrhG ist er verpflichtet, die Quelle anzugeben. Beide Pflichten sind Ausfluss des Urheberpersönlichkeitsrecht des zitierten Künstlers. Die Vorschriften stellen wie Art. 10 Abs. 3 RBÜ klar, dass das Urheberpersönlichkeitsrecht[853] bei Zitaten grundsätzlich nicht eingeschränkt wird. Die Interessen des (Bild-) Zitierenden sollen durch § 62 UrhG angemessen berücksichtigt werden, indem bestimmte Änderungen gestattet sind. Die Vorschriften des §§ 62, 63 UrhG schränken in ihrem Anwendungsbereich §§ 13, 14 UrhG ein und lassen im Übrigen das Urheberpersönlichkeitsrecht unberührt.

a. Änderungsverbot

Der Urheber des zitierten Werks kann sich gemäß §§ 62 Abs. 1 S. 2, 39 Abs. 2 UrhG lediglich gegen solche Änderungen des Werks nicht wehren, die nach Treu und Glauben zulässig sind. Hier hat eine Abwägung der Interessen des zitierten Urhebers und jenen des Bildzitierenden zu erfolgen. Der Gesetzgeber hat in § 62 Abs. 3 UrhG den Grundsatz von Treu und Glauben für Zitate von Werken der bildenden Künste teilweise konkretisiert. Danach sind Übertragungen des Werkes in eine andere Größe und solche Änderungen zulässig, die das für die Vervielfältigung angewendete Verfahren mit sich bringt. Hierzu gehörten früher auch Vergrößerungen und nicht farbechte Wiedergaben, die das angewendete Reproduktionsverfahren mit sich brachte. Jede Reproduktion geht mit einer gewissen Änderung des Werks einher.[854] Diese Abweichungen sind aber so gering wie möglich zu halten. Aus der *ratio legis* dieser Norm ergibt sich, dass technische oder handwerkliche Änderungen unter der Berücksichtigung der Interessen des zitierten Urhebers zulässig sind, aber nicht Änderungen oder Verfremdungen, mit denen der Zitierende das Ziel einer Verarbeitung verfolgt.[855] Erkennbar bearbeitete fotografische Reproduktionen, die nicht mehr realitätsnah abbilden, kann der Urheber des reproduzierten Kunstwerks auch im

853 Vgl. Art. 6bis RBÜ.
854 Eine Reproduktionsfotografie ist nie die Wiedergabe der Realität, sondern kann nur versuchen ihr möglichst nahe zu kommen. Farbabweichungen im Verhältnis der Reproduktionsfotografie zum Original sind unvermeidlich. Der Unterschied ist am geringsten bei gelungenen Faksimiledrucken. *Schlechtriem*, UFITA 7 (1934), 147, 167: „Keine Vervielfältigung vermag sie [Übereinstimmung der Einzelfarbe und des Gesamttones] so zu bringen, wie sie sich etwa im Spiegelbild der Originale geben würde. Es fehlt immer etwas, und dieses Etwas ist immer das Entscheidende". Aus diesem Umstand ergeben sich die allgemeine Wertschätzung und die Einmaligkeit des Originals eines Kunstwerks. Der Reproduktion fehlt die Individualität des Künstlers, *Tölke*, S. 44.
855 *Tölke*, S. 46.

Rahmen der Nutzung nach § 51, 58 und § 59 UrhG aufgrund von § 62 UrhG verbieten.[856] Der Bildzitierende darf daher grundsätzlich farbige Werke nicht in schwarzweiß wiedergeben, wenn er für das zitierende Werk ein Vervielfältigungsverfahrens wählt, das farbige Abbildungen darstellen kann. Die untersuchten Leihverträge überlassen dem Leihnehmer grundsätzlich die Wahl, ob das Kunstwerk in dem Katalog schwarzweiß oder farbig abgebildet wird.[857] Soweit das Kunstwerk urheberrechtlich geschützt ist, wird § 62 UrhG nicht hinreichend beachtet.

Von diesem Grundsatz gibt es im Einzelfall Ausnahmen. Es gibt Werke, bei denen die Urheber (nur) eine schwarzweiße Reproduktion wünschen. Dazu gehören die Dessauer Bauhausbauten. Die zeitgenössischen Fotografien von *Lucia Moholy*[858] prägen das Bild des ehemaligen Hauses Gropius weit mehr als das vormals materiell existierende Haus.[859] Bei ihnen ist in dem architektonischen Konzept und der Ästhetik der Häuser mit ihren starken Hell-Dunkel-Kontrasten eindeutig eine gute Darstellbarkeit in der Schwarzweißfotografie angelegt. *Walter Gropius*[860] ließ beim Direktorenhaus in Dessau an der Südwestecke zwei konstruktiv notwendige Betonstützen mit Spiegelglas ummanteln, um sie optisch unsichtbar zu machen und um zumindest in der fotografischen Reproduktion die Klarheit und Eleganz des formalen Konzepts nicht zu beeinträchtigen. Die Spiegelungen in den großformatigen Glasflächen aus der Fotografie von *Lucia Moholy* betonen die schwebende, immaterielle Wirkung der hauchdünn erscheinenden Architektur (Abb. 2). Die Perspektive ist so gewählt, dass sich in der rechten Stütze ein Kiefernstamm spiegelt und damit zusätzlich die Aufmerksamkeit des Betrachters von der Stütze weggelenkt wird.[861] Die Wirkung des Direktorenhauses wäre eine andere und von dem Architekten *Walter Gropius* wohl kaum gewollte, würde man das Werk farbig zitieren und abbilden.[862] Das Bildzitat des Gropius Hauses in Dessau muss daher ungeachtet

856 *Pfennig*, KUR 2007, 1, 5.
857 Siehe oben, S. 95 ff.
858 Englische Fotografin tschechischer Herkunft, geboren am 18.1.1894 in Prag, gestorben am 17.5.1989 in Zürich, Brockhaus Kunst, S. 613.
859 Das Haus Gropius wurde 1945 teilweise durch eine Sprengbombe zerstört und erst 1956 auf dem erhaltenen Sockelgeschoss zu einem Neubau in traditionellen Formen mit Satteldach. Die Bauhausbauten waren hinter dem Eisernen Vorhang in Dessau aus westlicher Sicht verschwunden und auch das Grundstück war nicht zugänglich. Eine Rezeption fand in Ostdeutschland bis in die 1960er Jahre aus kulturpolitischen Gründen kaum statt, *Schwarting*, in: Sigel/Klein (Hrsg.), S. 49, 56.
860 Amerikanischer Architekt und Industriedesigner deutscher Herkunft, geboren am 18.5.1883 in Berlin, gestorben am 5.7.1969 in Boston (Mass.), Brockhaus Kunst, S. 345.
861 *Schwarting*, in: Sigel/Klein (Hrsg.), S. 49, 57 f.
862 Eine Kolorierung der Fotografien von *Lucia Moholy* könnte ihr Urheberpersönlichkeitsrecht nach § 14 UrhG an den Lichtbildwerken beeinträchtigen. Neuaufnahmen sind

des von dem Bildzitierenden gewählten farbigen Reproduktionsverfahrens schwarzweiß erfolgen. Die Technik gibt nicht allein vor, ob das Bildzitat farbig oder schwarzweiß abgebildet werden darf[863], sondern es ist im Einzelfall zu prüfen, ob der Urheber sein Werk farbig oder schwarzweiß reproduziert wissen möchte.

Im Übrigen sind Änderungen nach § 62 Abs. 1 UrhG nur zuzulassen, wenn sie durch den Zitatzweck bedingt sind, ohne die berechtigten urheberpersönlichkeitsrechtlichen Beziehungen des Zitierten zu seinem Werk zu beschädigen.[864] Wenn der Zitierende auf Details des zitierten Kunstwerks eingehen möchte, darf er Ausschnitte vergrößern, farblich hervorheben oder in anderer Weise optisch kenntlich gestalten. Der Zitierende ist in diesen Fällen verpflichtet, sämtliche Änderungen kenntlich zu machen, damit die Unterschiede zum Original deutlich werden. Farbliche Änderungen, die dem Zitatzweck nicht dienen, sind unzulässig.

Ergibt die Interessenabwägung im Einzelfall, dass der Zitierende Änderungen an dem zitierten Werk vorgenommen hat, die nicht nach § 61 Abs. 1 S. 2 i.V.m. §§ 39, 61 Abs. 3 UrhG aus anderen Gründen[865] zulässig sind, stellt dies eine Urheberrechtsverletzung dar, welche Ansprüche nach §§ 97 ff. UrhG auslöst. Das Zitat bleibt zulässig, jedoch kann der Urheber selbständig gegen die unbefugte Änderung vorgehen.[866]

Die Abbildung eines Gemäldes als Hochformat, welches im Original als Querformat erscheint, stellt eine unzulässige Änderung dar. Denn dadurch werden die räumliche Aufteilung und der Gesamteindruck des Werks verändert, weil durch die Formatänderung zwangsläufig Teile des Werks beschnitten werden. Randbereiche eines Bildes sind nicht unbedeutender als die Bildmitte. Wenn es anders wäre, hätte der Künstler das Bild an anderer Stelle begrenzt.[867]

nicht möglich, weil das Haus in seiner damaligen Form nicht mehr existiert. Es gab auch reproduktionsbewußte Maler wie *Paul Delaroche* oder *Jean-Léon Gérôme*, die nicht nur einen glatteren Farbauftrag wählten, damit sich die Bildoberfläche ohne störende Lichtreflexe fotografieren lässt, sondern passten auch ihre Farbgebung an die schwarzweiße Fotografie an, vgl. *Bann*, S. 265.

863 So aber wohl Fromm/Nordemann/*W. Nordemann*, § 58 Rn. 8, der annimmt, aufgrund der heute vorhandenen farbigen Reproduktionsmöglichkeiten sei der Bildzitierende grundsätzlich verpflichtet ein farbiges Werk farbig abzubilden.
864 A.A. OLG Hamburg, Urt. v. 5.6.1969 – 3 U 21/69, UFITA 64 (1972), 307, 310 – Heintje; *v. Gamm*, § 51 Rn. 3, § 62 Rn. 10.
865 Insbesondere zu nennen ist eine Zustimmung des Urhebers oder eine freie Benutzung gemäß § 24 UrhG.
866 OLG Hamburg, Urt. v. 5.6.1969 – 3 U 21/69, UFITA 64 (1972), 307, 311 f. – Heintje.
867 Vgl. OLG Wien, Beschl. v. 21.9.1989 – 2 R 172/89, Schulze Ausl. Österr 113, 4, 6. Im Streitfall wurde nahezu ein Drittel des rechten Randes des Bildes beschnitten. Das Gericht erkannte darin einen Verstoß gegen § 21 öUrhG, wonach Änderungen zulässig sind, „die der Urheber dem zur Benutzung des Werkes Berechtigten nach den im redli-

Wenn im Einzelfall eine Reproduktionsvorlage einen Beschnitt im Druckverfahren zur Folge hätte, bedarf der Zitierende der Zustimmung des Urhebers oder er muss sich eine Reproduktionsvorlage beschaffen, die das Werk vollständig abbildet.

b. Quellenangabe

aa. Werk der bildenden Kunst

Der Zitierende ist gemäß § 63 Abs. 1 S. 1, Abs. 2 UrhG grundsätzlich verpflichtet, die Quelle des zitierten Werks anzugeben. Die Pflicht zur Angabe der Quelle ist Ausdruck des Rechts des Urhebers auf Anerkennung seiner Urheberschaft am Werk (§ 13 S. 1 UrhG).[868]

(1.) Vervielfältigung

Wenn das Werk zum Zwecke des Zitats vervielfältigt wird, ist die Quelle stets deutlich anzugeben (§ 63 Abs. 1 S. 1 UrhG), es sei denn, die Quelle ist weder auf dem benutzten Werkstück oder bei der benutzten Werkwiedergabe genannt noch dem zur Vervielfältigung Befugten anderweit bekannt (§ 63 Abs. 1 S. 3 UrhG). Der Bildzitierende hat den Namen des Urheber des zitierten Werks der bildenden Künste anzugeben. Dabei ist jener Name zu verwenden, unter dem der Künstler im Verkehr auftritt. Wer Werke von *Joseph Beuys* zitiert, ist nicht gehalten auch seinen zweiten Vornamen *Heinrich* anzuführen. Bekannte Künstler wie *Pablo Picasso*, die ihre Werke lediglich mit ihren Nachnamen signieren, dürfen auch ohne Vornamen zitiert werden.[869] Entscheidend ist, ob der Verkehr den Urheber zweifelsfrei identifizieren kann. Sinn dieser Norm ist es, dass das Zitat nachprüfbar ist und den Rezipienten des zitierenden Werks in die Lage versetzt, sich ohne besondere Mühe Zugang zu dem zitierten Werk zu verschaffen und einen gewissen Werbeeffekt für den Zitierten zu entfalten.[870] Wenn der

chen Verkehr geltenden Gewohnheiten und Gebräuchen nicht untersagen kann, namentlich Änderungen, die durch die Art oder den Zweck der erlaubten Werknutzung gefordert werden". Die Entscheidung ist auch für Bildzitate relevant, weil § 57 Abs. 1 S. 1 öUrhG im Hinblick auf die Zulässigkeit von Kürzungen, Zusätzen und anderen Änderungen auf § 21 öUrhG verweist. In der Zeitschrift Medien und Recht 1990, 62 ist eine schwarzweiße Abbildung von Original und Änderung enthalten.

868 *Dietz*, Droit Moral, S. 121.
869 Möhring/Nicolini/*Gass*, § 63 Rn. 14 will unter Berufung auf AG Baden-Baden, Urt. v. 31.10.1990 – 6 C 157/90 Schulze AGZ 28, 2 f. den Vornamen nie angeben müssen; a.A. Fromm/Nordemann/*Dustmann*, § 63 Rn. 7; Schricker/*Dietz*, § 63 Rn. 13; Wandtke/Bullinger/*Bullinger*, § 63 Rn. 12.
870 *Dietz*, ebda. (Note 868); *Dittrich*, in: FS Nordemann, S. 617, 621 f.; *Rintelen*, S. 160; *Tölke*, S. 66.

zitierte Künstler keinen Sammelnamen[871] trägt, ist die Angabe des Vornamens entbehrlich.[872] Schreibfehler oder die Angabe des falschen Vornamens führen nur zu einer Verletzung der Pflicht zur Quellenangabe, wenn die Fehler den Zugang zu dem Werk erheblich erschweren.[873]

Neben dem Urheber ist der Werktitel zu erwähnen.[874] Bei Werken der bildenden Künste ist zusätzlich der (Ausstellungs-)Ort des Originals – soweit möglich – anzugeben.[875] Befindet sich das zitierte Original des Werks in einem Museum, ist dieses mit Namen und Ort zu bezeichnen. Das gilt auch für temporär ausgestellte Werke, die zum Zeitpunkt der Vollendung des bildzitierenden Werks ausgestellt sind.[876] Originale, die sich im Privatbesitz befinden und derzeit nicht in einer Ausstellung zu sehen sind, sind zur Klarstellung mit dem Hinweis „Privatsammlung", „Privatbesitz" oder ähnlichem in ausreichender Weise anzugeben. Es besteht hingegen keine Veranlassung zwischen Werken im öffentlichen Raum und anderen zu differenzieren. Auch erstere sollten unter Angabe ihres öffentlichen Ausstellungsortes angegeben werden.

Die Quellenangabe ist „deutlich", wenn sie im unmittelbaren räumlichen Zusammenhang zur Reproduktion steht.[877] Dabei genügt auch ein Hinweis auf die vollständige Quelle an anderer Stelle des zitierenden Werks. Ein Abbildungsnachweis am Ende eines Sprachwerks ist somit unschädlich, wenn die zitierten Bilder eindeutig zuzuordnen sind. Bei mehreren Abbildungen auf einer Seite muss zusätzlich zur Seitenzahl eine Positionsangabe erfolgen, wenn nur auf die Seite verwiesen wird und sich nicht aufgrund weiterer Details eine eindeutige Zuordnung ergibt.

Fraglich ist, ob das Bildzitat nach § 51 UrhG bei möglicher, aber nicht erfolgter Quellenangabe unzulässig ist oder ob dem zitierten Urheber lediglich ein Anspruch gemäß § 97 Abs. 1 UrhG auf Unterlassung der Werknutzung ohne (falsche) Quellenangabe zur Seite steht.[878] Die Info-RL versteht die Quellenangabe in Art. 5 Abs. 3 lit. d) als Zulässigkeitskriterium für das Zitat.[879] Ausgenommen sind lediglich Fälle, in denen sich die Quellenangabe als unmöglich erweist. In richtlinienkonformer Auslegung der §§ 51, 63 UrhG wird man differenzieren müssen. War die Quellenangabe möglich und ist sie unter-

871 Meier, Schulze, Müller etc.
872 *Dittrich*, in: FS Nordemann, S. 617, 622.
873 A.A. *Ladeur*, Schulze AGZ 28, 3, 4.
874 Fromm/Nordemann/*Dustmann*, § 63 Rn. 8.
875 Fromm/Nordemann/*Dustmann*, vorherige Note.
876 Fromm/Nordemann/*Dustmann*, will nur Werke in dauerhaften Ausstellungen erfassen, ebda. (Note 874).
877 LG Berlin, Urt. v. 16.3.2000 – 16 S 12/99, GRUR 2000, 797, 798 – Screenshots; Fromm/Nordemann/*Dustmann*, § 63 Rn. 10.
878 So *T. Seydel*, S. 40.
879 A.A. vor Geltung der Richtlinie, LG Berlin, Urt. v. 12.12.1960 – 17 O 100/59, GRUR 1962, 207, 209 – Maifeiern.

blieben, ist das Zitat insgesamt unzulässig.[880] Liegt indes ein Fall vor, in dem die Quellenangabe unmöglich war, ist weder nach Art. 5 Abs. 3 lit. d) Info-RL noch nach § 63 UrhG die Quellenangabe gefordert. Die Frage, ob die fehlende Quellenangabe auf einen fehlenden Zitierwillen hindeutet[881], ist unter dem Regime des Art. 5 Abs. 3 lit. d) Info-RL nicht mehr zu stellen.[882]

Relevant ist folglich, wann die Quellenangabe sich als unmöglich erweist. Auch hier ist zu differenzieren. Das Gesetz befreit den Zitierenden in § 63 Abs. 1 S. 4 UrhG von dieser Pflicht, wenn die Quelle weder auf dem benutzten Werkstück oder bei der benutzten Werkwiedergabe genannt noch dem zur Vervielfältigung Befugten anderweit bekannt ist. Grundsätzlich wird dem Zitierenden, der sich mit dem Abbild eines Kunstwerks auseinandersetzt bekannt sein, wer dieses Werk schuf und es ist ihm immer möglich anzugeben, welcher Vorlage er sich bediente. In der Mehrzahl der Fälle ist daher die Angabe der Quelle Pflicht. Denkbar sind indes auch Fälle, in denen sich der Zitierende mit einem Werk auseinandersetzt, bei dem der künstlerische Urheber nicht eindeutig[883], unbekannt oder anonym ist. In allen Fällen hat er seine Zweifel oder seine Unkenntnis deutlich zu machen. Es ist bei Bildzitaten in Sprachwerken eine entsprechende Bildunterschrift zu wählen.

(2.) Öffentliche Wiedergabe

Bei der öffentlichen Wiedergabe eines Werks ist nach § 63 Abs. 2 S. 1 UrhG die Quelle anzugeben, wenn und soweit es die Verkehrssitte erfordert. Die öffentliche Wiedergabe erlauben § 51 und § 59 UrhG, während nach § 58 Abs. 1 UrhG das Werk öffentlich zugänglich gemacht werden darf. Das Gesetz versteht die öffentliche Wiedergabe nach § 15 Abs. 2 UrhG im Sinne eines nicht abgeschlossenen Oberbegriffs, wonach das Werk unkörperlich öffentlich wiedergegeben wird. In § 58 Abs. 1 UrhG wird diese auf einen Teilbereich, den der öffentlichen Zugänglichmachung gemäß § 19a UrhG, begrenzt.

Soweit es um Bildzitate nach § 51 geht, bestimmt § 63 Abs. 2 S. 2 UrhG, dass die Quelle einschließlich des Namens des Urhebers stets anzugeben ist, es

880 Schricker/*Dietz,* § 63 Rn. 20; Schricker/*Schricker,* § 51 Rn. 5a, 15.
881 Vgl. OLG Hamburg, Urt. v. 5.6.1969 – 3 U 21/69, GRUR 1970, 38, 40 – Heintje; LG Berlin, Urt. v. 16.3.2000 – 16 S 12/99, GRUR 2000, 797 – Screenshots.
882 A.A. LG München I, Urt. v. 19.1.2005 – 21 O 312/05, GRUR-RR 2006, 7, 8 – Karl Valentin; Fromm/Nordemann/*Dustmann* § 63 Rn. 19; *Seydel,* ebda. (Note 878).
883 Ein Beispiel aus jüngerer Zeit, welches urheberrechtlich wegen Ablaufs der Schutzfrist nicht mehr relevant ist, aber dennoch viel beachtet wird: Nach Angaben des Museo Nacional del Prado habe nicht *Goya* (geboren am 30.3.1746 in Aragón, verstorben am 16.4.1828 in Bordeaux), sondern *Asensio Juliá* das Gemälde „Der Koloss" gemalt. Aus diesem Grunde wurde dieses berühmte Gemälde von der Prado-Kuratorin *Manuela Mena* in der Ausstellung „Goya in Zeiten des Krieges" weggelassen, *Ingendaay,* FAZ v. 12.2.2009, Nr. 36, S. 38.

sei denn, dass dies nicht möglich ist. Die Unmöglichkeit der Quellenangabe kann nach den Kriterien wie bei § 63 Abs. 1 S. 4 UrhG bestimmt werden.[884]

Im Hinblick auf Bildzitate, die einen Belegcharakter erfüllen müssen, ist ein Dispens von der Pflicht zur Quellenangabe aufgrund einer Verkehrssitte nach § 63 Abs. 2 S. 1 UrhG kaum denkbar, weil die Nachprüfbarkeit des Zitats mit zum erforderlichen Zitatzweck gehört. Oben wurde festgestellt, dass Bildzitate erkennbar sein müssen. Dies gilt insbesondere für Kunstzitate, weshalb die Quellenangabe bei ihnen über die Zulässigkeit nach § 51 UrhG entscheidet. Daher ist bei Kunstzitaten von wenig bekannten Werken eine Quellenangabe zwar nicht aufgrund der Verkehrssitte nach § 63 Abs. 2 S. 1 UrhG, aber im Interesse der Zulässigkeit nach § 51 UrhG geboten.[885]

bb. *Reproduktionen*

Der Bildzitierende hat zusätzlich die Rechte des Reproduktionsfotografen (§ 72 UrhG bzw. § 2 Abs. 1 Nr. 5 UrhG) zu beachten. Das Namensnennungsrecht nach § 13 S. 1 UrhG steht auch dem Lichtbildner zu.[886] Wenn das benutzte Negativ, die Kopie, der Datensatz oder eine Abbildung in einem Printmedium keine namentliche Kennzeichnung des Fotografen enthält, ist im Einzelfall zu prüfen, ob der Fotograf auf sein Namensnennungsrecht verzichtet hat.[887] Da in der Regel die Reproduktionsfotografie den Bildzitierenden als Vorlage dient, ist in jedem Falle als Quelle diese Fotografie zu nennen. Die abgebildeten Fotografien müssen eindeutig zuzuordnen sein. Unter dieser Voraussetzung genügt auch ein Fotonachweis im Anhang. Bei unkörperlichen Werken muss eine Ankündigung im Vor- oder Nachspann erfolgen.[888] Der Vor- und Nachname des Reproduktionsfotografen ist zu nennen. Wenn die Abbildung aus einer Publikation – beispielsweise einem Katalog – entnommen wird, ist sie zu nennen. Die untersuchten Leihverträge beachten diese Pflicht nicht, sondern erachten allenfalls die Nennung des Urhebers des abgebildeten Kunstwerks für relevant. Dadurch wird das Bildzitat der Reproduktionsfotografie unzulässig, soweit die Quellenangabe möglich war.[889]

884 Siehe oben, S. 194.
885 Vgl. oben, S. 166 f.
886 Schricker/*Dietz*, § 13 Rn. 19.
887 Vgl. KG, Urt. v. 29.11.1974 – 5 U 1736/74, GRUR 1974, 264 – Gesicherte Spuren.
888 Vgl. zu § 13 UrhG, OLG München, Urt. v. 20.12.2007 - 29 U 5512/06, GRUR-RR 2008, 37, 43 – Pumuckl-Illustrationen II.
889 In dem Einführungsfall wird bei der Abbildung der Poträtstudie von *Thomas Couture* in dem Aufsatz von *Jayme*, in: FS Sanna, S. 99, 102, der Name des Reproduktionsfotografen nicht genannt. Siehe oben, Seite 31. Da der Fotograf, *J. Lathion*, in dem Fotonachweis auf Seite 224 des Katalogs erwähnt wird, aus dem die Abbildung entnommen wurde (Historisches Museum der Pfalz (Hrsg.), siehe oben, Note 61, wäre ein Bildzitat der Reproduktionsfotografie unzulässig.

Gernot Schulze fordert bei der Vervielfältigung ganzer Werke in analoger Anwendung des § 63 Abs. 3 S. 2 UrhG die Angabe desjenigen Unternehmens, welches das Werk der Öffentlichkeit bleibend zugänglich macht. So soll bei Fotografien neben dem Fotografen ebenfalls der Verlag, die Bildagentur oder das Bildarchiv angegeben werden müssen.[890] Eine Angabe der Bildagentur oder des Bildarchivs ist wünschenswert, weil es Dritten die Suche nach den Rechteinhabern von Reproduktionsfotografien erleichtern würde und davon auch die Fotografen profitieren. Eine Pflicht besteht aber nicht. Selbst wenn man § 63 Abs. 3 S. 2 UrhG analog anwendet, sind dessen Voraussetzungen regelmäßig nicht erfüllt. Die Angabe des Verlages bedarf des Erscheinens des als Ganzes wiedergegebenen Werks (§§ 63 Abs. 3 S. 2, 6 Abs. 2 UrhG). Die bloße Veröffentlichung genügt nicht. Bildarchive und Bildagenturen verwerten Fotografien fast ausschließlich in unkörperlicher Form im Internet[891] und besonders angefertigte Ektachrome erscheinen grundsätzlich auch nicht im Sinne des § 6 Abs. 2 UrhG.

VI. Einzelne urheberpersönlichkeitsrechtliche Aspekte

Neben den §§ 62, 63 UrhG können im Rahmen des Bildzitats weitere urheberpersönlichkeitsrechtliche Aspekte relevant werden. Diese können hier nicht vertieft untersucht werden. Deshalb werden im Folgenden nur einige Probleme herausgegriffen.

1. Verbot der Quellenangabe?

a. Fehlende Urheberbezeichnung am Werk

Interessant ist die Frage, ob der Bildzitierende die Identität des Urhebers aufklären darf, wenn das Werkstück[892] keine Bezeichnung der Urheberschaft trägt (§ 13 S. 2 UrhG) und allgemein nicht bekannt ist, wer das Werk schuf. Der Bildzitierende eines solchen Werks ist in diesem Fall nach § 63 Abs. 1 S. 2 UrhG nicht verpflichtet, den Urheber anzugeben. Ein Verbot lässt sich dieser Norm allein nicht entnehmen. Vor dem Hintergrund, dass § 63 UrhG den Schutz des Urheberpersönlichkeitsrechts in Form der Anerkennung seiner Urheber-

890 Dreier/Schulze/*Schulze*, § 63 Rn. 15. Ebenso *Mielke/Mielke,* in: BVPA, Der Bildermarkt, S. 99, 100.
891 Vgl. *Bauernschmitt,* in: BVPA, Der Bildermarkt, S. 31, 32.
892 Das Werk ist ein geistiges Gebilde, welches in den einzelnen Werkstücken verkörpert ist. Die Formulierung des § 13 S. 2 UrhG ist deshalb ungenau. Unter der Bezeichnung des Werks ist die Bezeichnung der Werkstücke zu verstehen und umfasst Originale und Reproduktionen, *Tölke,* S. 61.

schaft (§ 13 S. 2 UrhG) bezweckt[893], wird man dem Bildzitierenden nicht ohne weiteres erlauben können, sich über das Namensnennungsverbot des zitierten Urhebers hinwegzusetzen. Der Inhaber eines Nutzungsrechts darf Veränderungen an der Bezeichnung eines Werks nicht vornehmen (§ 39 Abs. 1 UrhG). § 62 Abs. 1 S. 2 UrhG verweist auf § 39 UrhG und erklärt ihn für entsprechend anwendbar. Danach wird die Urheberbezeichnung als Bestandteil des Werks erfasst und im Rahmen des § 62 UrhG geschützt.[894] Daraus folgt, der Bildzitierende darf der Reproduktion des Kunstwerks selbst keine Urheberbezeichnung hinzufügen. Es darf nicht der Eindruck entstehen, als habe der zitierte Urheber seine Anonymität aufgegeben und billigt die Bezeichnung des Werks unter dem Namen, welchen der Bildzitierende dem Werk zuschreibt. Im Rahmen des Bildzitats ist daher der Urheber mit Bezeichnung „anonym" zu bezeichnen.

Es ist anerkannt, dass auch der Kontext, in dem das Werk erscheint, eine Verletzung des Urheberpersönlichkeitsrechts bewirken kann. Die ursprüngliche Fassung des Werkes bleibt unberührt; das Werk wird aber in einen Zusammenhang gestellt, der geeignet ist, die berechtigten geistigen oder persönlichen Interessen des Urhebers am Werk zu gefährden (§ 14 UrhG).[895] Der konkrete Inhalt der berechtigten Interessen wird im Rahmen einer Interessenabwägung näher bestimmt und begrenzt.[896]

Aus § 66 Abs. 1, Var. 2 UrhG lässt sich folgern, dass der Urheber aufgrund von § 13 S. 2 UrhG nicht abstrakt das Bekanntwerden seiner Urheberschaft in der Öffentlichkeit verhindern kann.[897] Diese Norm erfasst aber einen späteren Zeitpunkt, wenn die Identität schon auf andere Weise bekannt ist und nicht unerhebliche Teile der beachtlichen Verkehrskreise Kenntnis von der Person des Urhebers haben.[898] Im Rahmen der Umsetzung der Richtlinie 93/98 vom 29. Oktober 1993 zur Harmonisierung der Schutzdauer des Urheberrechts und bestimmter verwandter Schutzrechte[899] durch das Vierte Gesetz zur Änderung des Urheberrechts[900] wurde § 66 Abs. 2 Satz 1 UrhG geändert. Vor der Reform führte bei anonymen Werken die Bekanntgabe der Urheberschaft auch auf andere Weise – z.B. durch den Nachweis der Urheberschaft in einer wissenschaftlichen Publikation – gemäß § 66 Abs. 2 UrhG zu den allgemeinen Grundsätzen

893 Siehe oben, S. 192.
894 *v. Gamm,* § 63 Rn. 5; *Tölke,* S. 67; *v. Welser,* S. 34.
895 OLG Frankfurt, Urt. v. 20.12.1994 – 11 U 63/94, GRUR 1995, 215, 216 – Springtoifel; *v. Detten,* S. 102 ff.
896 BT-Drs. IV/270, S. 45.
897 Dritten ist es nicht verwehrt, die wahre Identität des Urhebers aufzudecken; Fromm/Nordemann/*Dustmann,* § 13 Rn. 28; *Schack,* Urheber- und Urhebervertragsrecht, Rn. 335; Schricker/*Dietz,* § 13 Rn. 10.
898 Vgl. *v. Gamm,* § 63 Rn. 2; Schricker/*Katzenberger,* § 66 Rn. 42.
899 Abl. L 290 v. 24.11.1993, S. 9 ff.
900 BGBl. I 1998 902 ff.

der §§ 64, 65 UrhG.[901] Nach geltendem Recht bedarf es hierfür bei anonymen Werken allein der Aufklärung durch den Urheber oder die in § 66 Abs. 3 UrhG genannten Personen.[902] Durch die Änderung des § 66 Abs. 2 S. 1, Var. 2 UrhG wird aber keine Aussage zu dem Verhältnis von § 13 S. 2 UrhG getroffen.

Zum Wesen des Zitats gehört auch eine kritische Auseinandersetzung mit dem zitierten Werk. Wenn ein Zitierender ein anonymes Kunstwerk aufgrund gewisser Merkmale des Kunstwerks einem bestimmten Künstler zuschreibt, kann der Urheber dagegen nicht nach § 13 UrhG vorgehen.[903] Die berechtigten Interessen des zitierten anonymen Urhebers gehen nicht so weit, eine Auseinandersetzung über seine Identität zu verhindern. Davon zu unterscheiden sind Konstellationen, bei denen der Bildzitierende nicht aufgrund exogener Umstände eine Werkzuschreibung vornimmt, sondern Kenntnis nur auf dem Wege eines Missbrauchs des Vertrauens des anonymen Urhebers erlangte. In diesen Fällen wird Schutz nach dem allgemeinen Persönlichkeitsrecht zu gewähren sein.[904]

Das Urheberpersönlichkeitsrecht des ursprünglich anonym veröffentlichten Werks wird angemessen berücksichtigt, wenn der Zitierende die (ursprünglich) anonyme Veröffentlichung mitteilt.[905] Er darf die Bezeichnung des Werks nicht ändern.[906] Dem zitierenden Urheber steht es jedoch frei, aufgrund bestimmter Eigenschaften des Werks, die Urheberschaft eines identifizierbaren zitierten Künstlers anzunehmen und mitzuteilen.

b. Pseudonyme Urheberbezeichnung

Der Urheber von Werken der bildenden Künste ist berechtigt, seine Werke mit einer Bezeichnung zu versehen, die von seinem tatsächlichen Namen abweicht (§ 13 S. 2 UrhG). Auf diese Weise kann er seine Identität bis zu deren Bekanntwerden verhindern.

901 Dieses Beispiel erwähnt die Begründung des Gesetzes ausdrücklich, BR-Drs. 98/95 S. 33.

902 Bei pseudonymen Werken genügt es nach geltendem Recht, wenn keine Zweifel an der Identität des Urhebers bestehen, § 66 Abs. 2 S. 2, Var. 2 UrhG.

903 Wandtke/Bullinger/*Bullinger*, § 13 Rn. 12, hält § 13 S. 2 UrhG nicht anwendbar bei Werkbesprechungen, bei denen der Urheber eines unsignierten Werks genannt wird. Anders verhält es sich, wenn der Zitierende das Werk einer falschen Person zuschreibt, *Dietz*, Droit Moral, S. 120. Siehe zum droit de non paternité, *Neumann-Duesberg*, UFITA 50 (1967), 46 ff.

904 *Smoschewer*, UFITA 3 (1930), 349, 354 möchte auch in diesen Fällen das Urheberpersönlichkeitsrecht anwenden.

905 *Mues*, S. 126 f. schränkt das Namensnennungsverbot des § 13 S. 2 UrhG für den Bereich der Verbreitung und Veräußerung von Kunstwerken wegen der Bedeutung der Person des Künstlers für die Wertschätzung des Künstlers ein.

906 Siehe oben, S. 197.

Entsprechend den vorgenannten Kriterien bei anonymen Werken, dürfen Bildzitierende auch die Identität eines pseudonymen Urhebers aufklären.

2. Veränderung der Bildaussage

Das Zitat zeichnet sich durch eine grundsätzlich unveränderte Wiedergabe des fremden Werks aus. Nach § 62 Abs. 1 und 3 UrhG sind zulässige Änderungen soweit möglich kenntlich zu machen. Bei Ausschnitten eines Werks der bildenden Kunst verändert sich stets die Gesamtkomposition. Es ist daher stets in der Bildunterschrift deutlich zu erwähnen, dass es sich um einen Bildausschnitt des zitierten Werks handelt. Soweit ein entsprechender Hinweis fehlt, besteht die Gefahr der Entstellung nach § 14 UrhG.[907]

Das Urheberpersönlichkeitsrecht des zitierten Urhebers gebietet gemäß § 14 UrhG, dass das Original möglichst exakt zitiert wird. Die Wiedergabe in minderer Qualität muss er nicht hinnehmen, wenn sich dadurch die Bildaussage verändert. Insbesondere muss die Auflösung dem Original möglichst nahe kommen. Der Bildzitierende muss das Urheberpersönlichkeitsrecht des zitierten Künstlers in der Weise achten, dass er eine Reproduktionsvorlage nutzt, die das Original möglichst exakt wiedergibt. Es ist nicht zulässig, niedrigaufgelöste Bilder für eine Printausgabe zu verwenden. Hierdurch würden Vergrößerungen auftreten, die das Werk im Einzelfall beeinträchtigen könnten (§ 14 UrhG).

3. Bildzitat im unerwünschten Kontext

Einige Bilder *Norbert Biskys*[908] zeigen blonde schöne, kräftige und halbnackte Jungs.[909] *Bisky* arbeitete mit diesen Bildern u.a. seine DDR-Vergangenheit auf.[910] Einige sahen aber weniger sozialistische Kindheitsmuster in seinen Bildern denn eine Nazi-Ästhetik verwirklicht. Er wies in einem Interview diese Unterstellungen von sich.[911] In der Ausstellung im Haus am Waldsee[912] waren

907 Vgl. *Oekonomidis*, Zitierfreiheit, S. 135.
908 1970 geboren in Leipzig.
909 Z.B. „Kir Royal" 2007, Öl auf Leinwand, 18 x 13 cm und „Goldrausch" aus demselben Jahr, Aquarell/Bleistift auf Papier, 30 x 40 cm. Beide Werke sind in dem Katalog zur Ausstellung, Blomberg (Hrsg.), „Ich war's nicht", S. 26 und S. 30, im Haus am Waldsee, abgebildet.
910 *Bisky* in einem Interview mit *Beyer/Knöfel*, DER SPIEGEL 44/2007 v. 29.10.2007, S. 210 ff.
911 *Bisky*, ebda. (vorherige Note): „Mir sind Komödien lieber als Tragödien. Witze, Humor, das alles bringt auch Distanz. Aber dennoch: Diese ganzen Verdächtigungen, ich wollte irgendeine NS-Kunst wiederbeleben, haben mich tief getroffen. Mit Nazi-Scheiße habe ich nichts zu tun. Es ist doch das genaue Gegenteil der Fall. Ich bin Anfang der neunziger Jahre mit einem Freund Arm in Arm die Prenzlauer Allee entlanggegangen, wir

aktuelle Werke von ihm zu sehen, die andere Themen verfolgen. Tatsächlich haben einige der jungen Männer inzwischen eine neue Haarfarbe. Sie sind jetzt brünett bis schwarzhaarig. Ob darin eine Reaktion auf diese Kritik ist zu sehen ist, will er nicht deutlich beantworten. Er sagte nur: „Ich hatte einfach das Gefühl, ich will was anderes machen." Seine comicartigen Bilder wurden brutaler, drastischer und zum Teil apokalyptisch. Die Männer übergeben sich[913] oder lassen die Hosen runter[914].

Wenn *Biskys* Werke gemeinsam mit Künstlern in einer Ausstellung hängen würden, die dem Nazi-Regime nahe standen, ist eine Verletzung des Urheberpersönlichkeitsrechts eher vorstellbar als bei einem Bildzitat.[915] Bildzitate dürfen auch wiedergegeben werden, wenn eine dem zitierten Urheber missliebige Ansicht über seine Werke in dem zitierenden Werk erfolgt. Das Bildzitat darf in zulässiger Weise dazu verwendet werden, anhand der in den Grenzen des § 62 Abs. 1, 3 UrhG erlaubten Änderungen Kritik zu äußern. Der Rezipient des zitierenden Werks vermag sich anhand des Bildzitats selbst ein Urteil zu bilden. Das Bildzitat muss aber als ein fremder Werkbestandteil erkennbar sein. Andernfalls würde ihm eine veränderte Aussage zuteil, gegen die sich der zitierte Urheber aufgrund seines Urheberpersönlichkeitsrechts (§ 14 UrhG) wehren darf. Ob die Kritik des bildzitierenden Werks berechtigt ist, ist keine Frage des Urheberpersönlichkeitsrechts.[916]

4. Bildzitat aus zurückgerufenem Werk

Zitate aus einem nach § 42 UrhG zurückgerufenen Werk sind möglich.[917] Der Urheber kann sich nicht auf § 11 UrhG berufen, will er ein gegenüber den Nutzungsrechtsinhabern gemäß § 42 UrhG wirksam zurückgerufenes Werk auch von Dritten nicht mehr zitiert sehen. Dieses Ergebnis ergibt sich aus der syste-

wurden von Skinheads angegriffen und durch die Straßen gejagt. Das Letzte, was ich malen würde, wären rechtslastige Bilder."
912 2.11.2007 bis 13.1.2008.
913 „Sputum", 2007, Öl auf Leinwand 275 x 200 cm, Blomberg (Hrsg.), ebda. (Note 909), S. 13.
914 „Kreisen", 2007, Aquarell/Bleistift auf Papier, 30 x 40 cm, Blomberg (Hrsg.), ebda. (Note 909), S. 27.
915 Vgl. *v. Detten*, S. 109 ff.
916 Die Grenzen der zulässigen Kritik werden durch das Äußerungsrecht bestimmt.
917 Möhring/Nicolini/*Spautz*, § 42 Rn. 5; *Neumann-Duisberg*, UFITA 46 (1966), 68, 70; *Oekonomidis*, UFITA 57 (1970), 179, 180; *ders.*, S. 89 f; *Reischl*, Schriftlicher Bericht des Rechtsausschusses über den von der Bundesregierung eingebrachten Entwurf eines Gesetzes über Urheberrecht und verwandte Schutzrechte (Urheberrechtsgesetz) v. 14.5.1965. BT-Drs. IV/270, IV/3401, zu IV/3401, abgedruckt in: UFITA 46 (1966), 174, 183.

matischen Stellung und dem Wortlaut des § 42 Abs. 1 UrhG. Die Vorschrift steht im Zusammenhang mit den Nutzungsrechten des Werks. Adressaten des Rückrufsrechts sind Nutzungsrechtsinhaber und nicht die Allgemeinheit. Wenngleich das Kammergericht das zulässige Zitat als ein gewisses „Nutzungsrecht" bezeichnete[918], erfasst das Rückrufsrecht des Urhebers nach § 42 Abs. 1 UrhG lediglich die Nutzungsrechte wie sie in § 31 Abs. 1 S. 1 UrhG legal definiert sind. Der Urheber kann danach einem anderen das Recht einräumen, das Werk auf einzelne oder alle Nutzungsarten zu nutzen. Das Zitat ist möglich von veröffentlichten Werken. Das veröffentlichte Werk bleibt auch nach einer gewandelten Überzeugung des Urhebers veröffentlicht. Die Veröffentlichung nach § 6 Abs. 1 UrhG ist nicht umkehrbar.

F. Zwischenergebnis

Die Rechtsprechung und die Literatur legen § 51 UrhG bei Bildzitaten von Kunstwerken überwiegend eng aus. Dahinter steht die Befürchtung, dass Bildzitate eine angemessene Vergütung des zitierten Urhebers nach § 11 S. 2 UrhG vereiteln. Vor diesem Hintergrund gibt es eine Vielzahl von Urteilen oder Meinungen, die von Bildzitierenden verlangen, dass die Ästhetik und der „Werkgenuss" der Abbildungen nicht herausragen dürfe.

Die Untersuchung der Interessenlage hat jedoch gezeigt, dass dies keineswegs im Interesse des Urhebers ist. Das Bildzitat ist die Eintrittskarte für den (jungen) Künstler zum Kunstmarkt. Die urheberrechtlichen Nutzungsrechte an dem Kunstwerk gelangen erst in einem zweiten Schritt zu einem nennenswerten Marktwert. Künstlern ist somit nicht geholfen, wenn man Bildzitate von ihren Werken formal reduziert, stark verkleinert und ohne Rücksicht auf das angewendete Reproduktionsverfahren schwarzweiß statt in Farbe abbildet. Der Anspruch an die Qualität der Reproduktion, welche für das Bildzitat verwendet wird, ist vor dem Hintergrund des Änderungsverbots in § 62 UrhG nicht zu niedrig anzusetzen. Dabei übernehmen professionelle Reproduktionsfotografen von Kunstwerken eine wichtige Aufgabe.

Bildzitate sind nur von veröffentlichten Werken zulässig. Der Veröffentlichungsbegriff des § 15 Abs. 1 UrhG ist auch für jenen in § 6 Abs. 1 UrhG anzuwenden. Die berechtigte Erstveröffentlichung im Rahmen einer Ausstellung durch den Eigentümer des Originals befindet sich im Einklang mit Art. 10 Abs. 1 RBÜ.

Die wichtigste Voraussetzung ist neben dem Zitatzweck die Selbständigkeit des zitierenden Werks. Letztere entfällt nicht schon dann, wenn das Bildzi-

918 KG, Urt. v. 21.12.2001 – 5 U 191/01, GRUR-RR 2002, 313, 314 – Das Leben, dieser Augenblick.

tat hinweg gedacht wird. Ausreichend und erforderlich ist, dass der Schwerpunkt auf der eigenen Leistung liegt. Das Bildzitat muss Nebensache sein. Wenn das zitierende Werk selbständig ist, spricht eine Vermutung für das nachschaffende Werk. Das zitierende Werk wird in der Regel als selbständiges Werk wirtschaftlich genutzt und nicht nur wegen der dort enthaltenen Bildzitate. Daraus folgt, dass eine wirtschaftliche Nutzung des bildzitierenden Werks zulässig ist, und bei der Bestimmung des zulässigen Zitatzwecks nicht zu berücksichtigen ist.

Der von dem Bundesverfassungsgericht formulierte Wissenschaftsbegriff ist auch für § 51 S. 2 Nr. 1 UrhG maßgeblich. Populärwissenschaftliche Werke sind danach anders als Kunstzitate nicht ausgeschlossen. Kunstzitaten fehlt das Element der methodisch-systematischen Weise zur Gewinnung von Erkenntnis. Bildzitate in wissenschaftlichen Werken sind nicht auf den Erläuterungszweck beschränkt, solange ein innerer Zusammenhang zwischen Bildzitat und wissenschaftlichen Werk im Sinne einer Belegfunktion besteht. Der Beschluss des Bundesverfassungsgerichts[919], wonach bei künstlerisch zitierenden Werken eine Belegfunktion vor dem Hintergrund der Kunstfreiheit nicht mehr gefordert werden darf, ist nicht auf wissenschaftlich zitierende Werke übertragbar.

Grundsätzlich beschränkt nur der konkrete Zitatzweck den Umfang von Bildzitaten in wissenschaftlichen Werken. Der Begriff der einzelnen Werke in § 51 S. 2 Nr. 1 UrhG ist nicht im Sinne einer zahlenmäßigen Beschränkung, sondern wertend zu verstehen.

Nach der Rechtsprechung des Bundesgerichtshof infizieren Abbildungen, die keinen zulässigen Zitatzweck verfolgen andere – isoliert – betrachtet zulässige Zitate. Es wurde herausgearbeitet, dass es vorzugswürdig ist, Bildzitate und Abbildungen, die keine Zitatzwecke verfolgen, voneinander unabhängig und differenziert zu bewerten.

Die Untersuchung des § 51 S. 2 Nr. 2 UrhG ergab, dass Bildzitate von ausschnittsweise abgebildeten Kunstwerken einem weiter verstandenen Zitatzweck zugänglich sind. Die Rechtsprechung verlangt zu Unrecht auch hier einen Erörterungszweck. Dies ergibt sich aus der Historie der Norm, aber auch schon aus dessen Wortlaut. Es ist aber eine innnere Verbindung zwischen Zitat und aufnehmendem Werk zu verlangen. Der Umfang wird auch hier durch den besonderen Zitatzweck begrenzt und steht weitestgehend im Ermessen des Zitierenden.

Letztlich werden die zulässigen Zitatzwecke in Rechtsprechung und Literatur durch eine negative Abgrenzung konkretisiert. Dabei wurde herausgestellt, dass ein Blickfang den zulässigen Zitatzweck ebenso wenig beeinträchtigt wie eine schmückende Wirkung des Bildzitats. Die Rechtsprechung sollte diese Kriterien nicht mehr anwenden. Das Bildzitat muss aber als solches erkennbar sein, wobei Bildzitierende in der Wahl des Kunstwerks frei sind. Ein Gericht überprüft im Streitfall nicht, ob ein anderes Werk besser gepasst hätte.

919 BVerfG, Beschl. v. 29.6.2000 – 1 BvR 825/98, GRUR 2001, 149 ff. – Germania 3.

Bei der Anerkennung unbenannter Fälle nach § 51 S. 1 UrhG muss die gesetzgeberische Wertung beachtet werden. Danach sind Großzitate nur in wissenschaftlichen Werken zulässig. Bei Kleinzitaten gemäß § 51 S. 2 Nr. 2 UrhG hat der Gesetzgeber die Gefahr einer wirtschaftlichen Beeinträchtigung der zitierten Stellen eines Werks nicht gesehen. Großzitate außerhalb von wissenschaftlichen Werken sind deshalb nur zulässig, wenn sie entweder ein überragendes Interesse verfolgen oder die Verwertungsmöglichkeiten des zitierten Kunstwerks nicht gefährden. Im Einzelfalls ist im Hinblick auf die zuletzt genannte Voraussetzung zu prüfen, ob zitierendes und zitiertes Werk in ein Substitutionsverhältnis treten. Diese Auslegung wird auch durch Art. 10 Abs. 1 RBÜ i.V.m. Art. 9 Abs. 2 RBÜ vorgegeben und markiert die Grenze des zulässigen Umfangs eines Großzitats außerhalb von wissenschaftlichen Werken.

Bei Kunstzitaten ist ein überragendes Interesse des nachschaffenden Künstlers regelmäßig nicht erkennbar. Demnach sind Kunstzitate von ganzen Werken nur zulässig, wenn die vorbestehenden Werke verkleinert dargestellt werden, ohne dabei zur Unkenntlichkeit verunstaltet zu werden. Das Erfordernis der Selbständigkeit des Zitats erfordert, dass das zitierende Kunstwerk im Vordergrund stehen muss.

Zitate müssen erkennbar sein. Daraus folgt für Kunstzitate, dass in Kunstkreisen bekannte Werke nicht noch weiter verdeutlicht werden müssen. Werden (noch) nicht bekannte Künstler zitiert, muss durch weitere Hinweise das Zitat sichtbar werden. Hier bietet es sich an, einen entsprechenden Werktitel zu wählen, bei Ausstellungen im Begleittext aufzuklären und nach Möglichkeit auf dem Werkstück einen Hinweis anzubringen. Dies ist zumindest bei Reproduktionen regelmäßig zumutbar.

In Ausstellungskatalogen sind Vergleichsabbildungen nicht möglich, soweit sich der Veranstalter auf § 58 Abs. 1 UrhG stützen kann. Dagegen dürfen in Verzeichnissen gemäß § 58 Abs. 2 UrhG Vergleichsabbildungen unter den Voraussetzungen des § 51 UrhG zitiert werden. Die Einschränkungen des § 58 Abs. 2 UrhG in sachlicher und zeitlicher Hinsicht überlagern die im Katalog enthaltenen Bildzitate nach § 51 UrhG. Es ist jedoch möglich, einen Katalog allein nach Maßgabe des § 51 UrhG zu gestalten und ihn auch über die Dauer der Ausstellung hinaus sowie im Buchhandel vertreiben zu können, ohne Nutzungsrechte an geschützten Abbildungen erlangen zu müssen.

Reproduktionsfotografien von Werken der bildenden Kunst werden nach § 72 UrhG geschützt. Grundsätzlich wird die erforderliche Schöpfungshöhe nicht erreicht, wenn der Reproduktionsfotograf keine eigene Aussage trifft. Die Schutzdauer-RL verpflichtet die Mitgliedstaaten nicht, für Reproduktionsfotografien einen Werkschutz vorzusehen.

Reproduktionsfotografien sind nach § 51 UrhG zitierfähig. Das gilt unabhängig davon, ob das reproduzierte Kunstwerk selbst noch urheberrechtlich geschützt wird. Die gegenteilige Ansicht führt zu dem Ergebnis, dass die Repro-

duktionsfotografie anders als ihre Vorlage nicht zitierfähig ist, obwohl sie einen nahezu identischen Bildinhalt aufweist. Etwas anderes gilt für §§ 58, 59 UrhG, die die privilegierten Werke abschließend erwähnen. Reproduktionsfotografien werden nicht genannt. Wenn das Bildzitat nicht nach § 51 UrhG zulässig ist, muss der Rechtsinhaber der Reproduktionsfotografie der beabsichtigten Nutzung zustimmen.

Bildzitierende dürfen Änderungen an dem zitierten Kunstwerk nur nach Maßgabe des § 62 UrhG vornehmen. Änderungen dürfen demnach nur technisch bedingt, aber nicht von einem Bearbeitungszweck getragen sein. Es besteht somit keine freie Wahl, ob das Bildzitat farbig oder schwarzweiß erfolgt. Im Einzelfall ist zu prüfen, ob der Urheber ein Kunstwerk im Hinblick auf eine bestimmte Reproduktionsweise angelegt hat.

Bildzitierende müssen im Falle der Vervielfältigung des zitierten Werks grundsätzlich die Quelle angeben. Dazu gehört auch die benutzte Vorlage. Daneben ist, soweit bekannt, der Urheber, der Werktitel und der Ausstellungsort anzugeben. Dasselbe gilt für Bildzitate nach § 51 UrhG im Falle der öffentlichen Wiederabe (§ 63 Abs. 1 S. 4 UrhG). Soweit der Zitierende keine Kenntnis hat, muss er dies kenntlich machen.

Daneben müssen Bildzitierende das Urheberpersönlichkeitsrecht des zitierten Künstlers beachten. Der Zitierte vermag aber keine kritische Auseinandersetzungen mit seinem Werk zu verhindern. Wenn eine Auseinandersetzung mit der Identität von pseudonym oder anonym veröffentlichten Werken stattfindet, darf der Zitierende gleichwohl keine Änderungen vornehmen, die den Eindruck erwecken, dass sie vom zitierten Urheber stammen. Bildzitierende dürfen sich daher auch kritisch mit dem Kontext des Kunstwerks beschäftigen. Ein Rückruf nach § 42 UrhG hindert das Zitieren nicht, weil ein solcher nur relativ gegenüber Nutzungsrechtsinhabern wirkt.

3. Kapitel: Bildzitat und Eigentum

A. Recht am Bild der eigenen Sache

Im vorherigen Kapitel wurden die Anforderungen an das Bildzitat eines Kunstwerks aus urheberrechtlicher Sicht untersucht. Wenn das Urheberrecht endet (§ 64 UrhG), können die Rechtsnachfolger der Urheber die Nutzung des Werks nicht verhindern. Das Werk wird gemeinfrei und Bestandteil des kulturellen Erbes. Davon strikt zu trennen ist das Werkstück, der körperliche Gegenstand, in dem das urheberrechtliche Werk festgelegt ist. Das Werkstück ist Gegenstand des Eigentums i.S.d. § 903 BGB. Das Eigentum ist im Vergleich zu anderen dinglichen Rechten das umfassendste Herrschaftsrecht, das die Rechtsordnung zulässt.[920] Es beinhaltet die Beziehung einer Person zu einer Sache, die sich positiv in der beliebigen Einwirkungsmöglichkeit des Rechtsträgers auf die Sache einschließlich der Verfügungsmöglichkeit über sie und negativ in der Ausschließung jedes anderen von der Einwirkung auf die Sache äußert.[921] Die Grenzen dieser umfassenden Sachherrschaft findet das Eigentum in den Gesetzen und Rechten Dritter (§ 903 BGB).

I. Urheberrecht und Sacheigentum

Während der Dauer des Urheberrechtsschutzes ist das Recht, Abbildungen des Werks nach § 16 UrhG herzustellen und zu verbreiten (§ 17 Abs. 1 UrhG), eindeutig dem Urheber zugewiesen. Nicht einmal der Sacheigentümer selbst kann außerhalb der Schrankenregelungen (§§ 44a ff. UrhG) Abbildungen seines Werkstücks ohne Zustimmung des Rechtsinhabers nutzen.[922] Der Sacheigentümer eines Werkstücks wird mit Eintritt der Gemeinfreiheit des Werks von den Beschränkungen des Urheberrechts[923] befreit.

Aus der Existenz der urheberrechtlichen Befugnisse folgt aber nicht, dass dem Sacheigentümer kein Recht am Bild der eigenen Sache zugewiesen ist[924],

920 Staudinger/*Seiler*, § 903 Rn. 2; *Wolf*, NJW 1987, 2647, 2648.
921 *Baur/Stürner*, § 24 Rn. 5, S. 307.
922 Vgl. auch § 44 Abs. 1 UrhG.
923 §§ 14 (Urheberpersönlichkeitsrecht), 17 Abs. 2, 3 UrhG (Vermietung); § 25 UrhG (Zugang); § 26 UrhG (Folgerecht); § 44 Abs. 2 UrhG (Vorbehalt des Ausstellungsrechts).
924 So aber: OLG Brandenburg, Urt. v. 18.2.2010 – 5 U 13/09, BeckRS 2010, 04076; *Dehner*, Nachbarrecht, AL 39 August 2007, B § 38, S. 11 Note 31; *C. Lehment*, in: FS Raue, S. 515, 520 f.; *H. Lehment*, S. 103; *Pfister*, JZ 1976, 156, 157; *Pfister/Hohl*,

sondern nur, dass jedenfalls während der Schutzdauer das Urheberrecht gegenüber anderen entgegenstehenden Rechten prävaliert.[925] Dies ergibt sich wiederum auch aus § 903 S. 1 BGB, wonach das (Urheberrechts-) Gesetz oder Rechte Dritter vorgehen. Ob das Eigentum ein Recht am Bild der eigenen Sache gewährt, ergibt sich aus der Eigentumsordnung, insbesondere wiederum aus § 903 S. 1 BGB.

Bildzitate von Kunstwerken, welche während des Bestehens des Urheberrechts in zulässiger Weise (§§ 51, 58, 59 UrhG) veröffentlicht und verbreitet wurden, bleiben es auch nach Ablauf der Schutzfrist. Dem Sacheigentümer stehen insoweit keine Ansprüche zu, da sich der Eigentumsschutz nach § 903 S. 1 BGB nur auf körperliche Sachen i.S.d. § 90 BGB bezieht.[926] Der Schutz eines von der Sache losgelösten Rechts an der Abbildung des körperlichen Gegenstands wird nicht erfasst. Der Sacheigentümer eines Kunstwerks kann nicht verhindern, dass Abbildungen von anderen, nicht in seinem Eigentum stehenden Werkstücken, angefertigt und verbreitet werden.[927] Der Schutz des Eigentums beruht auf der Herrschaft über eine Sache[928], die in diesen Fällen nicht tangiert wird.[929] Die Befürchtung, ein Recht am Bild der eigenen konkreten Sache würde ein neues ewiges Immaterialgüterrecht entstehen lassen[930], ist unbegründet.[931] Das Werk als geistiges Gebilde steht der Allgemeinheit für jede Art von Nutzung nach Ablauf der Schutzfrist des Urheberrechts frei zur Verfügung. Seine Nutzung kann der Sacheigentümer nicht verhindern. Diejenigen, die der Ansicht sind, die Gewährung eines Rechts am Bild der eigenen Sache unterlaufe die

EWiR 1989, 771, 772; *Schack*, ZEuP 2006, 149, 152; Staudinger/*Gursky*, § 1004 Rn. 80; *Kübler*, Massenmedien, S. 89; *Löhr*, WRP 1975, 523, 524.
925 *Grüning*, S. 59.
926 Vgl. BGH, Urt. v. 13.10.1965 – Ib ZR 111/63, NJW 1966, 543 – Apfelmadonna; *Bork*, Rn. 234; Schubert/*Johow*, Vorlagen Sachenrecht 1, S. 618.
927 BGH, Urt. v. 13.10.1965 – Ib ZR 111/63, NJW 1966, 543, 544 – Apfelmadonna.
928 Schutbert/*Johow*, ebda. (Note 926).
929 Aus diesem Grund war die Klage der kunstgewerblichen Werkstatt für religiöse Kunst in der Sache Ib ZR 111/63 vor dem BGH (Note 927) gegen den beklagten Bildhauer abzuweisen. Die Klägerin stellte Reproduktionen von Bildwerken her. Sie begehrte, den Beklagten zu verurteilen, es zu unterlassen Nachbildungen der sog. „Apfelmadonna", welche aus dem 15. Jahrhundert stammt, zu vertreiben. Die Klägerin verwendete als Vorlage das Original, welches sich im Suermondt-Museum in Aachen befand. Der Beklagte benutzte für seine Nachbildungen weder Werkstücke, die im Eigentum des Museums noch der Klägerin standen. Die „Apfelmadonna" gehört auch heute noch zum Bestand der Städtischen Museen Aachen und hat die Inventar Nummer: SK 443. Eine Abbildung findet sich bei *Grimme*.
930 *Grüning*, S. 72 f., 77, 79; Staudinger/*Gursky*, § 1004 Rn. 80; AK-BGB/*Kohl,* § 1004 Rn. 49; *Kübler*, Massenmedien, S. 62 Note 122; *ders.*, in: FS Baur, S. 51, 61; NK-BGB/*Keukenschrijver*, § 1004 Rn. 60; *Schack*, ebda. (Note 924), S. 156; *ders.*, Kunst und Recht, Rn. 205; Schricker/*Vogel*, § 59 Rn. 3.
931 Zutreffend: *Bittner*, S. 99.

Grenzen des Urheberrechts[932], verkennen, dass das Werkstück auch während der Schutzdauer des Werks grundsätzlich nur dem Urheber zugänglich gemacht werden muss (§ 25 UrhG). Bildzitierende haben nach dem Urheberrechtsgesetz keinen Zugangsanspruch. Der Sacheigentümer hat von Rechts wegen eine Monopolstellung und kann kraft seiner Sachherrschaft andere von jeder Einwirkung ausschließen (§ 903 BGB).[933]

Wenn § 903 S. 1 BGB auch Rechte an der Abbildung der eigenen Sache gewähren würde, die nach Ablauf der urheberrechtlichen Schutzfrist durch den Sacheigentümer ausgeübt werden können, führte dies auch nicht zu einem ewigen Recht. Die Befugnisse des Sacheigentümers sind an die Existenz der Sache gebunden. Wenn der Kunstgegenstand zerstört oder das Eigentum an ihm aufgegeben wird (§ 959 BGB), erlischt das Vollrecht und geht auf einen anderen Eigentümer über.[934]

II. Bildzitat von gemeinfreien Werken und Sacheigentum

Bildzitierende werden sich solange nicht für Werkstücke interessieren (müssen), wie qualitativ geeignete Reproduktionen des Kunstwerks ihm zugänglich sind, mit deren Nutzung die jeweiligen Sacheigentümer einverstanden sind oder die im Eigentum des Bildzitierenden stehen. Zu beachten sind dann aber noch bestehende Urheber- oder Leistungsschutzrechte an der Fotografie.[935]

Dies ändert sich, wenn beispielsweise das Original des gemeinfreien Werks ausgestellt wird und der Kontext der Ausstellung besprochen werden möchte,

932 Vgl. nur Staudinger/*Gursky*, § 1004 Rn. 80; NK-BGB/*Keukenschrijver*, § 1004 Rn. 60 und unten, S. 215 f.
933 *Wonderly*, FAZ v. 12.8.1995, Nr. 186, S. 35 f.: Der amerikanische Sammler Albert C. Barnes stellte im Jahr 1925 bei der Pennsylvania Academy of Fine Arts 75 seiner Stücke zur Schau: Plastiken von Lipchitz und Bilder von Modigliani, Matisse, Soutine, Picasso, Derain, Pascin und de Chirico. Barnes bat die Zuschauer in der Einführung des Ausstellungskatalogs um Toleranz und Aufgeschlossenheit. Seine Bitte blieb unerhört. Die Ausstellung wurde hart kritisiert. In den Zeitungen und Zeitschriften fanden sich Schmähungen wie „entartet und verseucht", „glorifizierte Häßlichkeit" und „Müll". Barnes überwand diese Erniedrigung nie. Als der Geschmack des Publikums sich nach einigen Jahren änderte und die Bedeutung von Barnes' wegweisender Sammlung endlich eingesehen wurde, war es zu spät. Wer Zutritt zu den Werken in seiner Villa begehrte, musste eine schriftliche Anfrage stellen. Thomas Mann und Albert Einstein erhielten umgehend und problemlos Zugang. Als Vertriebene genossen sie anscheinend Barnes' Gunst. Nicht aber der junge James Michener. Der Student aus Swarthmore, einem wohlhabenden Vorort Philadelphias, reichte dreimal ein Gesuch ein, ohne Erfolg. Erst als Michener einen Brief aus der Stadt Pittsburgh abschickte mit der Behauptung, er sei ein Stahlarbeiter, erhielt er umgehend eine Einladung.
934 Vgl. nur MüKo/*Oechsler*, § 959 Rn. 9 f.
935 Siehe oben, S. 177 ff.

ein famoses Bauwerk in neuem Glanz erstrahlt oder originale und restaurierte vergoldeten Figuren in das Gartentheater der Herrenhäuser Gärten in Hannover nach vielen Jahren zurückkehren.[936] Der Kurfürst *Ernst August* ließ um das Jahr 1690 vergoldete Figuren[937] in einer Anzahl von 27 Stück ebendort aufstellen; 17 blieben nach heutigem Kenntnisstand bis 1974 erhalten. Sie waren jedoch so stark beschädigt, dass sie vor 35 Jahren durch robuste Bronzekopien ersetzt wurden.[938] Die Wenger-Stiftung für Denkmalpflege finanzierte die Restaurierung der Originale unter fachlicher Betreuung durch das Niedersächsische Landesamt für Denkmalpflege während der Jahre 2004 bis 2009. Im Jahr 2009 wurden sie wieder an ihren alten Plätzen im Gartentheater der Öffentlichkeit präsentiert. Die Parkordnung der Herrenhäuser Gärten erlaubt das private Fotografieren und Filmen. Die gewerbliche Verwendung bedarf jedoch der Zustimmung der Direktion.[939]

In diesen Zusammenhang gehört auch der folgende Sachverhalt, der derzeit verschiedenen Gerichtsverfahren im Kern zugrunde liegt:

Die Stiftung Preußische Schlösser und Gärten Berlin-Brandenburg ist eine rechtsfähige Stiftung öffentlichen Rechts.[940] Sie hat nach Art. 2 Abs. 1 des Staatsvertrages die Aufgabe

> „die ihr übergebenen Kulturgüter zu bewahren, unter Berücksichtigung historischer, kunst- und gartenhistorischer und denkmalpflegerischer Belange zu pflegen, ihr Inventar zu ergänzen, der Öffentlichkeit zugänglich zu machen und die Auswertung dieses Kulturbesitzes für die Interessen der Allgemeinheit insbesondere in Wissenschaft und Bildung zu ermöglichen. Das Nähere regelt die Satzung."

Die von der Stiftung verwalteten Kulturgüter sind weit überwiegend urheberrechtlich nicht mehr geschützt.

Nach Art. 6 Abs. 2 S. 1 des Staatsvertrags kann der Stiftungsrat Richtlinien beschließen, nach denen die Stiftung zu verwalten ist. Am 3. Dezember 1998

936 Das gesamte Figurenensemble dokumentieren Fotografien, die um das Jahr 1900 angefertigt wurden. Sie waren eine wichtige Grundlage für die Restaurierung, *Haber; Heimler; Grote*, Berichte zur Denkmalpflege in Niedersachsen, 2005, 45.
937 Modelle: *Johan Larson*, 1664 in Den Haag verstorben; Guss: *Barent Dronrijp*, www.wenger-stiftung.de/blei2.htm.
938 *v. Lucius*, FAZ v. 9.4.2009, Nr. 84, S. 10.
939 (Stand Juli 2009).
940 Im Folgenden: Stiftung. Die Stiftung wurde errichtet aufgrund Art. 1 Staatsvertrag über die Errichtung einer „Stiftung Preußische Schlösser und Gärten Berlin-Brandenburg" (im Folgenden: Staatsvertrag), dem das Land Brandenburg durch Gesetz über die Zustimmung zu dem Staatsvertrag über die Errichtung einer "Stiftung Preußische Schlösser und Gärten Berlin-Brandenburg" und zu dem Abkommen über die gemeinsame Finanzierung der „Stiftung Preußische Schlösser und Gärten Berlin-Brandenburg" v. 4.1.1995 (GVBl. I/95, [Nr. 01], S. 2, berichtigt, S. 82) zustimmte.

beschloss der Stiftungsrat „Richtlinien der Stiftung Preußische Schlösser und Gärten Berlin-Brandenburg über Foto-, Film und Fernsehaufnahmen stiftungseigener Baudenkmäler, deren Ausstattung sowie der Gartenanlagen"[941]. Dort heißt es:

> „Foto-, Film- und Fernsehaufnahmen stiftungseigener Baudenkmäler, deren Ausstattung sowie der Gartenanlagen bedürfen der vorherigen Zustimmung. Ausgenommen sind Aufnahmen von Gebäuden und Anlagen, die sich an öffentlichen Straßen, Wegen oder Plätzen befinden (§ 59 UrhG) und Außenaufnahmen zu privaten Zwecken von geringem Umfang."

An den Eingängen der von der Stiftung der Öffentlichkeit zugänglich gemachten Parkanlagen sind Schilder mit der „Parkordnung" aufgestellt, auf denen es u.a. heißt:

> „Foto-, Film- und Fernsehaufnahmen zu gewerblichen Zwecken bedürfen der vorherigen schriftlichen Zustimmung der Stiftung."

Die Stiftung vertreibt teilweise gegen Entgelt diverse Informationsbroschüren, ein Jahrbuch, ein aktuelles Jahresprogramm, Postkarten, Bildbände und Broschüren mit Aufnahmen ihrer Bauten und Gärten. Im Internet bietet sie in ihrer Fotothek auch diverse Fotografien von Außen- und Innenansichten ihrer Liegenschaften an.[942]

In einem ersten Verfahren verklagte die Stiftung eine Bildagentur, die im Internet zahlreiche Fotografien von in den Parkanlagen stehenden Gebäuden und den Gärten gegen Entgelt anbot. Die Stiftung behauptete, sie seien überwiegend nicht von der öffentlichen Straße, sondern von dem Parkgelände aus fotografiert worden. Das Landgericht Potsdam verurteilte die Bildagentur unter Androhung der gesetzlichen Ordnungsmittel[943] es zu unterlassen, Fotoaufnahmen der von der Stiftung gemäß dem Staatsvertrag verwalteten Gebäude, Denkmäler, Gartenanlagen und sonstigen Kulturgüter selbst oder durch Dritte zu vervielfältigen, zu verbreiten und/oder öffentlich wiederzugeben, soweit nicht die Fotoaufnahmen von öffentlich zugänglichen Plätzen außerhalb der von der Stiftung verwalteten Anlagen gemacht wurden oder zu privaten Zwecken von geringem Umfang erfolgen. Des Weiteren wurde die Bildagentur zur Auskunft verurteilt und ihre Schadensersatzpflicht dem Grunde nach festgestellt.[944]

941 Abrufbar unter: http://www.spsg.de/index_53_de.html.
942 http://www.fotothek.spsg.de.
943 § 890 Abs. 1 ZPO.
944 LG Potsdam, Urt. v. 21.11.2008 – 1 O 161/08, ZUM 2009, 430.

Auf die Berufung der Beklagten wurde das Urteil erster Instanz abgeändert und die Klage abgewiesen.[945] Der auf das Eigentumsrecht gestützte Unterlassungsanspruch scheitere daran, dass die Vervielfältigung und Verbreitung von Film- oder Fotoaufnahmen von Kulturgütern der Klägerin keinen Eingriff in die Sachsubstanz des Eigentums darstelle. Denn nur die Sachsubstanz unterfalle dem Schutzbereich des § 903 BGB. Die Klägerin könne die geltend gemachten Ansprüche auch nicht auf ihr Hausrecht, die Parkordnung bzw. die von ihrem Stiftungsrat erlassenen Richtlinien stützen. Der Klägerin sei das Eigentum an den Kulturgütern aufgrund Art. 2 des Staatsvertrages vom 23. August 1994 nur zu bestimmten Zwecken übertragen worden. Die im Staatsvertrag genannte verwaltende, hegende und pflegende Aufgabe finde ihre Entsprechung in § 1 Abs. 3 der Satzung der Klägerin, wonach die Klägerin ausschließlich und unmittelbar gemeinnützige Zwecke verfolge, selbstlos tätig sei und nicht in erster Linie eigenwirtschaftliche Zwecke verfolge. Der Umfang ihres Hausrechts sei durch die Zweckbestimmung der Eigentumsübertragung gebunden. Die Klägerin könne nicht nach Belieben das Eigentum verwalten und für dieses reines Vermögen begründen. Ihre Eigentümerstellung sei daher nicht vergleichbar mit jener des Eigentümers in der Schloss Tegel Entscheidung. Die festgeschriebene Teilhabe der Bevölkerung an den von der Klägerin verwalteten Kulturgütern erfordere es, dass diese Objekte einer möglichst vielseitigen, auch der Kritik sich nicht verschließenden Abbildungsweise ausgesetzt werden.

Die Klägerin könne sich auch nicht auf ihre Richtlinien stützen. Sie stellten sich als reine Interna ohne rechtliche Bindungswirkung für außen stehende Dritte dar. Ihr fehle es auch an einer Regelungskompetenz. Ablichtungen, soweit sie nicht in den historischen Gebäuden selbst erfolgen, und deren gewerbliche Verwertung griffen nicht in den Schutzbereich dieser Kulturgüter ein. Zur Wahrung der Ordnung der Parkanlagen und zum Schutze dieser Kulturgüter sei das Verbot der Fertigung von Fotos und Filmen zu gewerblichen Zwecken mit Erlaubnisvorbehalt nicht erforderlich.

Schließlich könne die Klägerin ihr Unterlassungsbegehren auch nicht auf Vertrag (§ 280 Abs. 1 BGB) stützen. Das konkludente Zustandekommen eines Benutzervertrages zwischen Besucher und Klägerin unter Einbeziehung der von ihr erlassenen Parkordnung als Allgemeine Geschäftsbedingung sei zu verneinen. Die Grundsätze, wonach in Museen auch bei kostenlosem Eintritt häufig ein Besichtigungsvertrag unter Einhaltung eines Fotografierverbots zustande komme, ließen sich nicht auf den Zugang zu Parkanlagen übertragen, solange nicht der Eintritt in Schlösser und Gebäude betroffen ist. Es könne nicht davon ausgegangen werden, dass der Besucher in Erkenntnis und mit dem Willen, eine rechtsgeschäftliche Erklärung abzugeben, die Parkanlagen der Klägerin betrete.

945 OLG Brandenburg, Urt. v. 18.2.2010 – 5 U 13/09, BeckRS 2010, 04076. Die Revision wurde gemäß § 543 Abs. 2 ZPO zugelassen und wird beim BGH unter dem Az. V ZR 45/10 geführt.

Da keine Einlasskontrollen stattfinden und die Anlagen tagsüber ohne jede Einschränkung durch Parktore betreten werden können, könne bei nicht orstsansässigen Besuchern der Eindruck entstehen, der Zutritt zur jeweiligen Parkanlage sei unbeschränkt gestattet abgesehen von der Vorschrift, jeder Parkbesucher werde sich „ordentlich" betragen.[946]

In einem zweiten Verfahren wurde die Beklagte[947] wie in dem erwähnten ersten Verfahren verurteilt.[948] Die Beklagte betreibt als Diensteanbieter eine Bilddatenbank, in der Fotografen ihre Fotografien auf dem Server der Beklagten im Internet anbieten. Die Beklagte vermittelt Nutzern den Zugang zu diesen Daten. Unter den ca. vier Millionen Bildern befanden sich zahlreiche Fotografien von Gebäuden und Gartenanlagen des Parks Sanssouci, des Parks Rheinsberg sowie Bilder des Neuen Gartens, darunter auch Innenaufnahmen. Die Beklagte bot Bilddaten in unterschiedlicher Auflösung zum Download gegen Zahlung von bis zu 10,00 EUR pro Datei an. Sie berechnete Stornierungshonorare und Nutzungsentgelte. Auf die Berufung ist die Klage in zweiter Instanz mit ähnlicher Begründung wie in dem Parallelverfahren abgeändert und abgewiesen worden.[949]

In einem dritten Verfahren wurde einem Verlag, der u.a. über das Internet eine DVD über Potsdam und seine Parks und Schlösser vertreibt, die Vervielfältigung, Verbreitung und öffentliche Zugänglichmachung durch das Landgericht Potsdam verboten.[950] Das Urteil wurde in der Berufungsinstanz ebenfalls abgeändert und die Klage abgewiesen.[951] Die Begründung ähnelt wiederum den beiden Parallelverfahren.

Darf die Stiftung das Fotografieren zu gewerblichen Zwecken auf ihren Grundstücken nicht untersagen? Wie ist zu entscheiden, wenn die Parkanlagen von einem Hubschrauber, von einem Flugzeug, von einem Satelliten oder von einem Kran außerhalb des Grundstücks aus aufgenommen werden?

Für Bildzitierende ist die Frage relevant, ob und wie weit das dingliche Verbotsrecht des Sacheigentümers oder des Hausrechtsinhabers reicht. Datenschutz-[952], persönlickeits- und wettbewerbsrechtliche Ansprüche sowie die

946 OLG Brandenburg, ebda.
947 OSTKREUZ Agentur der Fotografen GmbH, Berlin.
948 LG Potsdam, Urt. v. 21.11.2008 – 1 O 175/08, ZUM-RD 2009, 223; vgl. hierzu *Otto*, FAZ v. 21.7.2008, Nr. 168, S. 31 und *Wieduwilt*, FAZ v. 14.1.2009, Nr. 11, S. 19.
949 OLG Brandenbrug, Urt. v. 18.2.2010 – 5 U 12/09, BeckRS 2010, 04074. Die Revision ist anhängig beim BGH (V ZR 44/10).
950 LG Potsdam, Urt. v. 21.11.2008 – 330/08 (unveröffentlicht). In dem Verfahren des einstweiligen Rechtsschutzes wurde die einstweilige Verfügung bestätigt durch Urt. v. 13.6.2008 – 1 O 5/08 (unveröffentlicht), gegen das keine Berufung erhoben wurde.
951 OLG Brandenburg, Urt. v. 18.2.2010 – 5 U 14/09, BeckRS 2010, 04077. Die Revision ist anhängig beim BGH (V ZR 46/10).
952 Siehe zu den Bedenken des Hamburger Datenschutzbeauftragten hinsichtlich der digitalen Speicherung und Verwertung von Gebäudeansichten für das Projekt „Google Street

Frage, ob durch die Verbreitung von Fotografien ein Eingriff in den eingerichteten und ausgeübten Gewerbebetrieb vorliegt, werden hier nicht berücksichtigt.

Der Bundesgerichtshof hatte bis zur Friesenhaus-Entscheidung[953] ausdrücklich offen gelassen, ob das Fotografieren (zu kommerziellen Zwecken) von unbeweglichen und beweglichen Sachen ohne Zustimmung des Sacheigentümers eine rechtswidrige Eigentumsverletzung ist.[954] Der Friesenhaus-Entscheidung lag folgender Sachverhalt zugrunde. Der Kläger, ein Eigentümer eines im Jahr 1740 erbauten Hauses im typisch friesischen Stil mit Sprossenfenstern, Reetdach und Dachgauben auf der Insel Sylt, nahm die Beklagte auf Unterlassung, Beseitigung und Zahlung wegen Abbildungen seines Hauses zur gewerblichen Nutzung in Anspruch. Die Beklagte vertrieb Textilprodukte für Wohn- und Innendekorationen. Auf der vorderen Seite ihrer Prospekte war eine Farbfotografie der von der Straße aus einsehbaren Frontansicht des Hauses des Klägers erkennbar. Die Aufnahme und Benutzung der Fotografie erfolgten ohne Zustimmung des Klägers. Die Vorinstanzen wiesen Klage und Berufung ab. Die Revision hatte keinen Erfolg.

Unter Rückgriff auf die Wertung des § 59 UrhG könne der Sacheigentümer das Fotografieren seines Hauses jedenfalls von einer allgemein zugänglichen Stelle aus nicht verhindern.[955] Er habe keinen Unterlassungsanspruch nach § 1004 BGB. Der Fotografiervorgang als Realakt lasse die Verfügungsbefugnis des Sacheigentümers unberührt. Der Bundesgerichtshof äußerte sich nicht dazu, ob das Fotografieren von Gegenständen im Eigentum Dritter grundsätzlich erlaubt ist. Da das Gericht sich in seiner Begründung der Entscheidung auf § 59 UrhG stützt, ist fraglich, wie zu entscheiden ist, wenn beispielsweise eine nicht „bleibende" Skulptur im Garten oder Innenansichten eines Gebäudes von einer öffentlichen Straße aus fotografiert werden. Ausgangspunkt der Lösung dieses Problems kann nur der Inhalt des Eigentums gemäß § 903 BGB sein.

III. Fotografieren als Eigentumsverletzung?

Das Eigentum an einer Sache erfasst zunächst auch das Aussehen an der eigenen konkreten Sache, welches untrennbar mit der Sachsubstanz verbunden ist.[956] Die Fotografie eines Kunstgegenstands zeigt zugleich das gemeinfreie Werk und die Abbildung der konkreten Sache. Unerheblich ist, ob das Werkstück original ist

View": www.hamburg.de/datenschutz/aktuelles/ 1546460/pressemeldung-2009-06-17.html.
953 BGH, Urt. v. 9.3.1989 – I ZR 54/87, GRUR 1990, 390 ff.
954 BGH, Urt. v. 26.6.1981 – I ZR 73/79, GRUR 1981, 846, 847 – Rennsportgemeinschaft; BGH, Urt. v. 20.9.1974 – I ZR 99/73, WRP 1975, 522, 523– Schloss Tegel.
955 Ebenso die Vorinstanz: OLG Bremen, Urt. v. 27.1.1987 – 1 U 58/86 (a), NJW 1987, 1420 – Friesenhaus.
956 *Bittner*, S. 27.

oder ein Vervielfältigungsstück darstellt. Das Eigentumsrecht stellt nur auf die Sache ab.

1. Substanzverletzung und Fühlungnahme

Die Fotografie eines Gegenstands stellt keinen Kontakt mit der Sache her.[957] Wenn man eine unmittelbare körperliche Fühlungnahme mit der Sache oder einen Eingriff in dessen Sachsubstanz verlangt[958], ist eine Eigentumsverletzung durch Fotografieren grundsätzlich nicht denkbar. Der Bundesgerichtshof hat aber schon lange anerkannt, dass ein Eingriff in die Sachsubstanz nicht erforderlich ist.[959] Das Eigentumsrecht schützt den Sacheigentümer auch vor ideellen Beeinträchtigungen.[960] Das Gesetz bringt in § 906 Abs. 1 S. 2 BGB zum Ausdruck, dass nicht substanzbeeinträchtigende, aber den Eigentümer in der Verwendung seiner Sache störende Einwirkungen zu einer Eigentumsverletzung führen können.[961] Eine Fühlungnahme oder Substanzverletzung ist deshalb keine Voraussetzung einer Eigentumsverletzung.[962]

2. Beeinträchtigung der Nutzung

Der Fotograf benutzt die Sache, indem er sie fotografiert, die eigenen Nutzungsmöglichkeiten des Sacheigentümers werden aber nicht ohne Weiteres eingeschränkt. Der Fotograf wirkt nicht mit der Kamera auf den Kunstgegenstand ein. Die Kamera lässt schlicht für einen Moment Licht hinein. Eine Vergleichbarkeit mit der Immission von sinnlich nicht wahrnehmbaren Stoffen gemäß § 906 Abs. 1 S. 2 BGB ist nicht gegeben. Deshalb lässt sich dieser Rechtsgedanke auf das Fotografieren nicht übertragen. Die Sozialbindung des Eigentums stellt ohne Differenzierung nach den möglichen Sachen auf den Gebrauch der Sache

957 Anders zu beurteilen sind substanzbeeinträchtigende Umstände von Aufnahmen (Blitzlich, Temperatur etc.), welche ohne Zustimmung des Eigentümers Abwehr- und Schadensersatzansprüche aus, §§ 1004, 823 Abs. 1, 249 ff. BGB begründen können.
958 OLG Bremen, Urt. v. 27.1.1987, NJW 1987, 1420 – Friesenhaus; OLG Oldenburg, Urt. v. 12.10.1987 – 13 U 59/87; NJW-RR 1988, 951, 952 – Kaufangebot einer ohne Einwilligung erstellten Luftaufnahme eines Hauses; *Baur/Stürner*, § 12 II Rn. 6, S. 139; *C. Lehment*, in: FS Raue, S. 515, 518; *Löhr*, WRP 1975, 523, 524; *Ruhwedel*, JuS 1975, 242, 243; *Schmieder*, NJW 1975, 1164; *Soehring*, Rn. 21.37, S. 458; Wandtke/Bullinger/*Bullinger*, § 2 Rn. 164.
959 BGH, Urt. v. 21.12.1970 – II ZR 133/68, NJW 1971, 886, 888.
960 Vgl. oben Note 88.
961 Ebenso: *Bittner*, S. 31; *Kübler*, in: FS Baur, S. 51, 55; *Zeuner*, in: FS Flume, S. 775, 778.
962 *Bittner*, S. 31; *Zeuner*, in: FS Flume, S. 775, 778; a.A. OLG Brandenburg, Urt. v. 18.2.2010 – 5 U 13/09, BeckRS 2010, 04076.

ab (Art. 14 Abs. 2 S. 2 GG). Der Schutzumfang des Eigentums sei vor diesem Hintergrund „funktionsbezogen" zu bestimmen.[963]

Dem stehe jedoch nach *Dreier* nicht entgegen, dem Sacheigentümer auch die „am Rand des rechtlich gesicherten Eigentums angesiedelte, dennoch auch wirtschaftlich relevante Nutzung zuzuordnen"[954]. Selbst wenn man darauf abstellte, dass das Sacheigentum (nur) auf die Möglichkeit eines angemessenen Umgangs mit der Sache, insbesondere den ihrer bestimmungsgemäßen Nutzung erstreckt[965], wird man Kunstgegenständen nicht absprechen können, dass deren Abbildungen eine wirtschaftlich bedeutsame Nutzung erlangen können.[966] Die technischen Möglichkeiten der Digitalisierung und Fotografie haben die Vermarktungsfähigkeit von körperlichen Kunstgegenständen erweitert.

Der bloße Fotografiervorgang ist ein Realakt, der die Verfügungsbefugnis des Sacheigentümers aus § 903 BGB nicht berührt.[967] Die Nutzungsmöglichkeiten der Sache durch den Eigentümer werden nicht beschränkt. Die Sache bleibt unverändert. Der Sacheigentümer kann sie fotografieren, selbst vermarkten und weiterhin nach Belieben mit ihr verfahren. Nutzen andere die Fotografie auch kommerziell, mag der wirtschaftliche Wert der Fotografien durch das Konkurrenzverhältnis sinken. Dieses reine Vermögensinteresse wird aber weder nach § 903 BGB noch nach § 823 Abs. 1 BGB geschützt.[968] Der Freiheitsbereich des Eigentümers wird durch das Fotografieren seiner Sachen nicht beeinträchtigt[969] und verletzt das Eigentum an dem fotografierten Gegenstand nicht ohne Weiteres.[970]

IV. Grundstücksansichten als Gebrauchsvorteile?

Zu einer anderen Bewertung könnte man gelangen, wenn man nicht an den fotografierten Kunstgegenstand anknüpft, sondern an den Standort des Fotografen.

Das Schloss Tegel, welches in den Jahren 1820-24 von dem Architekten *Karl Friedrich Schinkel*[971] umgebaut wurde, ist von einem Park umgeben und

963 *Kübler*, in: FS Bauer, S. 51, 55; *Ruhwedel*, JuS 1975, 242, 243; Soergel/*Mühl*, § 1004 Rn. 71.
964 *Dreier*, in: FS Dietz, S. 235, 248 f.
965 LG Magdeburg, GRUR 2004, 672, 673 – Himmelsscheibe von Nebra; LG Waldshut-Tiengen, MMR 2003, 173, 174; *Beater*, JZ 1988, 1101, 1103; *Zeuner*, in: FS Flume, S. 775, 782 f.
966 Vgl. oben, Note 47.
967 BGH, Urt. v. 9.3.1989, NJW 2251, 2252 – Friesenhaus; LG Waldshut-Tiengen, MMR 2003, 173, 174.
968 Vgl. *Schack*, ZEuP 2006, 149, 155.
969 A.A. *Dreier*, in: FS Dietz, S. 235, 250.
970 Ebenso: *Bittner*, S. 88; *Dehner*, Nachbarrecht, AL 39 August 2007, B § 38, S. 12 c ff.
971 Er verstarb am 9.10.1841 in Berlin.

von der Straße aus nicht einsehbar. Die Eigentümerin des Grundstücks gewährte gegen Entgelt einem Fotografen Zugang zu dem Schlosspark. Die Beklagte – ein Bildverlag – hatte den Fotografen zuvor beauftragt, von dem Grundstück aus Aufnahmen von der Außenansicht des Schlosses zu machen. Zwei dieser Aufnahmen veräußerte der Fotograf an die Beklagte, die diese Aufnahmen als Postkarten an Einzelhändler verkaufte. Das Kammergericht gab der Klage der Eigentümerin statt und verbot der Beklagten die Veröffentlichung und den Vertrieb von fotografischen Aufnahmen des Schlosses Tegel. Das Gericht stützte seinen Tenor aber nicht auf das Eigentum der Klägerin, sondern auf § 1 UWG. Die Fotografiererlaubnis erstrecke sich nur auf private Aufnahmen. Die kommerzielle Nutzung der Aufnahmen sei davon nicht erfasst. Die Beklagte habe durch ihr Verhalten einen Vertrauensbruch begangen, dessen Ausnutzung den Wettbewerb der Beklagten als sittenwidrig erscheinen lasse.[972]

Der Bundesgerichtshof folgte dem Kammergericht im Ergebnis, aber nicht in der Begründung und stützte das Urteil auf eine Eigentumsverletzung:

> „Läßt sich die Ansicht eines Gebäudes durch den Vertrieb von Ansichtskarten usw. gewerblich auswerten, so liegt es nahe, das Recht solcher Nutzung dem Eigentümer vorzubehalten, der es errichtet hat oder unterhält. Ob dies allgemein zu gelten hat, bedarf hier keiner Entscheidung, mag auch durchaus zweifelhaft sein, da nach § 59 UrhG die Verbreitung – auch die entgeltliche – der Lichtbilder sogar von unter Urheberschutz stehenden Gebäuden zulässig ist, die sich bleibend an öffentlichen Wegen, Straßen oder Plätzen befinden. Liegt ein Gebäude wie hier auf einem Privatgrundstück und kann es nur fotografiert werden, wenn dieses Grundstück betreten wird, so steht es dem Eigentümer grundsätzlich frei, den Zutritt zu verbieten oder nur unter der Bedingung zu gewähren, daß dort nicht fotografiert wird. Der Eigentümer hat somit in einem solchen Fall aufgrund seiner Sachherrschaft die rechtliche und tatsächliche Macht, sich die Möglichkeit, auf seinem Gelände Aufnahmen anzufertigen, ausschließlich vorzubehalten."[973]

Diese Entscheidung war Gegenstand intensiver Auseinandersetzungen. Einige teilen die Ansicht des Bundesgerichtshofes[974], andere lehnen sie ab.[975] Zentraler Punkt der Kritik war der Vorwurf, der Bundesgerichtshof verkenne den Unterschied zwischen Sach- und Immaterialgütereigentum und kreiere ein

972 KG, Urt. v. 22.6.1973 – 5 U 516/73, WRP 1974, 407, 409 – Schloss Tegel.
973 BGH, Urt. v. 20.9.1974 – I ZR 99/73, WRP 1975, 522, 523 – Schloss Tegel.
974 BGB-RGRK/*Pikart*, § 1004 Rn. 144; *Bittner*, S. 100; Erman/*Hefermehl*, § 1004 Rn. 13; *Gerauer*, GRUR 1988, 672; Palandt/*Bassenge*, § 1004 Rn. 5; Soergel/*Mühl*, § 1004 Rn. 238; *M. Wolf*, Rn. 314.
975 *F. Baur*, JZ 1975, 493; *Grüning*, S. 52 ff., 78; *Kübler*, in: FS Baur, S. 51,61; *Löhr*, WRP 1975, 523 ff.; MüKo/*Medicus*, 4. Aufl., § 1004 Rn. 32; *Pfister*, JZ 1976, 156, 157 f.; *Schack*, Kunst und Recht, Rn. 205; Staudinger/*Gursky*, (2005) § 1004 Rn. 80.

„Recht am Bild der eigenen Sache".[976] Es sei widersprüchlich, dem Sacheigentümer ein umfassendes Nutzungsrecht zuzubilligen, obwohl das Werk gemeinfrei geworden ist.[977] Oben wurde bereits darauf hingewiesen, dass dieser Kritikpunkt nicht überzeugt.[978]

Bei den Befürwortern der Schloss-Tegel-Entscheidung gelangen einige zu Einschränkungen, um einen gerechten Ausgleich zwischen den schutzwürdigen Interessen des Sacheigentümers und jenen der Allgemeinheit zu erreichen. *Schmieder* möchte dem Sacheigentümer keine Abwehr-, sondern Ausgleichsansprüche zusprechen.[979] *Baur* kritisiert an diesem Lösungsvorschlag, dass eine Eingriffskondiktion stets voraussetze, dass in den Zuweisungsgehalt eines Rechts eingegriffen werde. Daher könnten Abwehr- und Ausgleichsansprüche nur nebeneinander oder gar nicht gegeben sein. *Mühl* sieht die Interessen des Sacheigentümers nicht berührt, wenn ohne seine Zustimmung fotografierte Kunstwerke in einem Sammelband – etwa über die Bauten Schinkels oder die Schlösser Berlins erscheinen.

Götz Schulze hat die These aufgestellt, dass die Ansichten von einem Grundstück aus zu den Gebrauchsvorteilen des Grundstückseigentums i.S.d. § 100 Hs. 2 BGB gehören und ausschließlich dem Sacheigentümer bzw. dem Nutzungsberechtigten zustehen.[980] Die Ansicht des Schlosses in Tegel sei ein grundsätzlich ungeschütztes Gut. Sämtliche Ansichten, die von dem eigenen Grundstück aus möglich sind, seien zunächst nichtvermögensrechtlicher Natur. Sie können aber – wie der Postkartenvertrieb im Schloss Tegel-Fall zeige – vermögensrechtlich werden.[981]

Die Nutzungsbefugnis einer Sache setzt nicht das Eigentum an ihr voraus. Ausreichend ist ein abgeleitetes Recht, das wie der Nießbrauch (§ 1030 Abs. 1 BGB) oder das Erbbaurecht (§ 1 ErbbauRG) dinglich sein kann oder wie die Miete (§ 535 BGB), Pacht (§ 581 BGB) oder Leihe (§ 598 BGB) lediglich obligatorisch wirkt. Der Leihverkehr der Museen und Kunstsammler zeigt sehr deutlich, dass die Nutzungsbefugnisse an den entliehenen Kunstwerken nicht notwendig mit dem Eigentum daran übereinstimmen. Der Entleiher darf das Kunstwerk im Rahmen des Leihvertrags ausstellen und nutzen. Das Fotografieren des Kunstgegenstands verbieten die Entleiher grundsätzlich in den Leihver-

976 *Löhr*, WRP 1975, 523, 524.
977 *Schmieder*, NJW 1975, 1164.
978 S. 205 ff.
979 *Schmieder*, NJW 1982, 628, 630.
980 *Götz Schulze* in seinem Habilitationsvortrag vor den Mitgliedern der Juristischen Fakultät Heidelberg, „Das private Hausrecht: dingliche Sachherrschaft über einen Raum – zugleich Rechtsschutzform für immaterielle Güter und Leistungen" (unveröffentlicht – mit freundlicher Genehmigung von *Götz Schulze*).
981 *Götz Schulze*, ebda. (Note 980).

trägen.[982] Der Entleiher begibt sich daher der tatsächlichen Sachherrschaft über die Ansichtsmöglichkeiten des Kunstgegenstands. Da der Fotografiervorgang keine Ansprüche des Sacheigentümers an der beweglichen Sache auslöst, ist entscheidend, wer die Sachherrschaft über den Raum ausübt, in dem sich der bewegliche Kunstgegenstand befindet.

Gebrauchsvorteile werden nicht legal definiert. Ausgehend von dem Begriff darf der Nutzungsberechtigte die Sache in jeder ihm vorteilhaften Hinsicht gebrauchen, solange nur die Substanz unangetastet bleibt[983] und es sich nicht um Früchte handelt.[984] Gebrauchsvorteile werden grundsätzlich durch den Besitz der Sache oder die tatsächliche Nutzung eines Rechts vermittelt[985] und können auch in Abwehrrechten bestehen.[986] Es ist nicht erforderlich, dass der Gebrauchsvorteil selbst Sacheigenschaft besitzt. Die Sache dient letztlich bei der Ziehung von Gebrauchsvorteilen als „Werkzeug" zur Schaffung neuer Werte oder zur Befriedigung von Bedürfnissen. Die Sache wird in ihrer Substanz nicht beeinträchtigt.[987] Die ideellen Vorteile können sogar im Vordergrund stehen. Der Gebrauchsvorteil muss nicht selbst Vermögenswert haben.[988]

Den Gebrauchsvorteilen eines Grundstücks misst der Markt aber grundsätzlich einen Verkehrswert zu. Er orientiert sich am Beschaffungspreis und bildet den Wert ab, der gezahlt wird, um in den Genuss der Herrschaft über die Sache, also auch die mit ihr verbundenen Nutzungsmöglichkeiten zu gelangen.[989] Zu diesen Nutzungsmöglichkeiten eines Grundstücks zählen auch dessen Ansichtsmöglichkeiten. Sie können in einer atemberaubenden Aussicht, Innenansichten oder eben wie im Schloss-Tegel-Fall auf Gebäudeansichten gerichtet sein.[990] Die Ansichtsmöglichkeiten von einem Grundstück aus gehören daher zu den Gebrauchsvorteilen i.S.d. § 100 Hs. 2 BGB. Die Gebrauchsvorteile einer Sache gehören zu der Befugnis des Eigentümers, mit der Sache nach Belieben verfahren zu können. Er entscheidet, ob er Ansichten von seinem Grundstück fotografieren und verwerten möchte. Die ihm allein zustehende Freiheit, ermög-

982 Siehe oben, S. 95; das Fotografieren ist auch bei Kunstmessen grundsätzlich verboten. Bei der ‚TEFAF' (The European Fine Art Fair), der weltweit führenden Kunst- und Antiquitätenmessen in Maastricht (13. bis 22.3.2009), war die Mitnahme von Kameras und das Fotografieren verboten. Vgl. auch: *Brandau/Gal*, GRUR 2009, 118. Zur Geschichte und Bedeutung der TEFAF, siehe *Kemle*, S. 27 und unter www.tefaf.com.
983 *Bork*, Rn. 268.
984 MüKo/*Holch*, § 100 Rn. 2.
985 Soergel/*Marly*, § 100 Rn. 3.
986 OLG Hamburg, Urt. v. 28.5.1953 – 2 U 70/53, MDR 1953, 613, 614.
987 *Würthwein*, S. 105 f.
988 OLG Köln, Urt. v. 26.5.1997 – 7 U 185-96, NJW-RR 1998, 128; Staudinger/*Jickeli*/*Stieper*, § 100 Rn. 1.
989 *Würthwein*, S. 84.
990 Es verwundert daher nicht, wenn es Agenturen gibt, die geeignete Dreh- und Fotografierorte vermitteln, z.B. www.locations4shoots.com.

licht auch zu entscheiden, ob und zu welchem Zweck er anderen Personen den Zugang zu seinem Grundstück gestattet. Zu dem Grundstück gehören als wesentlicher Bestandteil auch Gebäude und die mit dem Grundstück fest verbundenen Kunstgegenstände. Bewegliche Kunstgegenstände sind sonderrechtsfähig und stehen nicht notwendig im Eigentum des Grundstückseigentümers.[991] Das Recht des Eigentümers eines Grundstücks erstreckt sich auf den Raum über der Oberfläche und auf den Erdkörper unter der Oberfläche (§ 905 S. 1 BGB). Der Eigentümer eines Grundstücks kann bestimmen, unter welchen Bedingungen Zugang zu auf seinem Grundstück belegenen Kunstgegenständen erfolgt. Zu deren Durchsetzung stehen ihm die Befugnisse aus dem Eigentum, dem Besitz und vertragliche Ansprüche zu.[992]

1. Hausrecht

Diese Befugnis, den Zugang zu einem Grundstück oder Gebäude (unter bestimmten Voraussetzungen) zu gewähren, wird gemeinhin mit dem „Hausrecht" begründet. Der Begriff des Hausrechts ist legal nicht definiert. Das BGB verwendet ihn nicht. Er ist aber in anderen Gesetzen enthalten. Der Bundestagspräsident übt gemäß Art. 40 Abs. 2 S. 1 GG i.V.m. § 7 Abs. 2 BTGO[993] das „Hausrecht" und die Polizeigewalt im Bundestagsgebäude aus. In den Gemeindeordnungen der Länder wird die Hausrechtsausübung oft dem Bürgermeister zugesprochen.[994] Der Versammlungsleiter einer öffentlichen Versammlung übt in einem geschlossenen Raum das „Hausrecht" aus, § 7 Abs. 4 VersG. Die Verfassung schützt nach Art. 13 Abs. 1 GG auch das Hausrecht und erwähnt ausdrücklich nur die Wohnung. Das Hausrecht ist nach einhelliger Auffassung Schutzgut des § 123 StGB.[995]

Der Bundesgerichtshof stützt das Hausrecht auch bei abgeschlossenen Räumen, welche zum öffentlichen Dienst oder Verkehr bestimmt sind, auf das Grundstückseigentum oder den Besitz am Grundstück (§§ 858 ff., 903, 1004 BGB). Es ermöglicht seinem Inhaber, grundsätzlich frei darüber zu entscheiden,

991 Vgl. § 94 BGB.
992 Vgl. *Kübler*, Massenmedien, S. 63.
993 Geschäftsordnung des Deutschen Bundestages v. 25.6.1980 (BGBl. I 1237) zuletzt geändert durch Bek. v. 6.7.2009 (BGBl. I 2128).
994 Vgl. nur §§ 36 Abs. 1 S. 2, 42 Abs. 1 Gemeindeordnung für Baden-Württemberg (GemO) v. 24.7.2000 (GBl. 2000, 582), zuletzt geändert durch Artikel 1 des Gesetzes v. 4.5.2009 (GBl. S. 185); § 44 Abs. 1 Niedersächsische Gemeindeordnung (NGO) v. 28.10.2006, zuletzt geändert durch Artikel 1 des Gesetzes v. 13.5.2009 (Nds. GVBl. S. 191).
995 Vgl. nur Schönke/Schröder/*Lenckner/Sternberg-Lieben*, § 123 Rn. 1 m.w.N. und eingehend: *Engeln*.

wem er den Zutritt gestattet und wem er ihn verwehrt. Das schließt das Recht ein, den Zutritt nur zu bestimmten Zwecken zu erlauben und die Einhaltung dieser Zwecke mittels eines Hausverbots durchzusetzen.[996]

Die Verwaltungsgerichte und Teile der Literatur bestimmen den zivil- oder öffentlich-rechtlichen Charakter des Hausrechts in Abhängigkeit der Rechtsbeziehungen zwischen Hoheitsträger und Benutzer.[997] Das Fotografieren wird danach als privatrechtliches Geschäft dem Zivilrecht zugeordnet.[998] Andere sehen die Grundlage des Hausrechts als Annexkompetenz des Staates an und sprechen sich für eine einheitliche Beurteilung nach öffentlichem Recht aus.[999] Die letzte Ansicht schließt in methodisch fragwürdiger Weise von der Aufgabe auf die Befugnis. Die vorgenannten Hausrechtsbestimmungen betreffen nur die Zuständigkeit für die Ausübung des Hausrechts. Sie beinhalten jedoch keine Befugnisnorm.[1000] Eine Behörde oder eine Stiftung des öffentlichen Rechts sind aber eigentumsfähig. Sie vermögen als Rechtssubjekt des Privatrechts zu handeln. Dadurch können sie sich aber nicht ihrer öffentlich-rechtlichen Rechtsbindungen entledigen. Sie sind keine Privatpersonen. Die Befugnisse des öffentlichen Hausrechtsinhabers richten sich somit nach dem BGB, sie werden jedoch durch die Widmung für den öffentlichen Zweck überlagert.[1001] Bei Sachen im Gemein- oder Sondergebrauch werden die privatrechtlichen Normen durch die speziell für diese öffentliche Sache geltenden Schutzrechte verdrängt.[1002] Nach

996 BGH, Urt. v. 20.11.2006 – V ZR 134/05, NJW 2006, 1054 Rn. 7; BGH, Urt. v. 8.11.2005 – KZR 37/03, ZUM 2006, 137, 139 – Hörfunkrechte; Ausführlich: *Strauß*, S. 125 ff. und *Waldhauser*, S. 68 ff. jeweils m.w.N; vgl. auch *Maume*, MMR 2007, 620 ff. zum „virtuellen Hausrecht" im Internet. Das Hausrecht fällt jedoch nicht automatisch mit dem Ende des Nutzungsvertrags an den Eigentümer zurück: OLG Hamburg, Beschl. v. 2.3.2006 – III-3/06, NJW 2006, 2131.
997 Siehe die Nachweise bei *Brüning*, DÖV 2003, 389, 390 Note 15 und *Engeln*, S. 117 Note 4, 5.
998 *Brüning*, DÖV 2003, 389, 390.
999 Siehe *Engeln*, S. 119 und *Brüning*, DÖV 2003, 389, 392 jeweils m.w.N.
1000 Anders Art. 40 Abs. 2 S. 1 GG, der dem Bundestagspräsidenten als Hausrechtsinhaber sogleich die Polizeigewalt zuordnet.
1001 *Brüning*, DÖV 2003, 389, 396; *Wilrich*, DÖV 2002, 152, 155. Öffentliches Eigentum ist die Ausnahme: In der Freien und Hansestadt Hamburg besteht öffentliches Eigentum an Hochwasserschutzanlagen (§ 4a Hamburgisches Wassergesetz in der Fassung v. 29.3.2005 (HmbGVBl. S. 97). Öffentliches Eigentum besteht in Hamburg ferner für das Straßenrecht (§ 4 Abs. 1 Hamburgisches Wegegesetz v. 22.1.1974 (HmbGVBl., S. 41), zuletzt geändert durch Gesetz v. 27.1.2009 (HmbGVBl., S. 16) und in Baden-Württemberg für das Wasserrecht (§§ 4 Abs. 1, 5 WG in der Fassung der Bek. v. 20.1.2005, GBl., S. 219), zuletzt geändert durch Gesetz v. 30.7.2009 (GBl., S. 363, 365).
1002 *Brüning*, DÖV 2003, 389, 399; *R. Stürner*, S. 72 ff. Beschränkungen ergeben sich aus einfachgesetzlichen Vorgaben, z.B. dem Gesetz über Museumsstiftungen des Landes Berlin in der Fassung v. 27.2.2005 (GVBl., S. 128) zuletzt geändert durch Gesetz v. 6.6.2008 (GVBl., S. 138) und den Grundrechten. *Graf* nimmt einen grundrechtlich ge-

Bullinger verstößt ein absolutes Fotografierverbot in öffentlichen Museen auch zu privaten Zwecken gegen die Sozialbindung des Eigentums (Art. 14 Abs. 2 S. 2 GG).[1003] Dabei wird nicht hinreichend berücksichtigt, dass öffentliche Museen, insbesondere bei Sonderausstellungen, nicht Eigentümer der ausgestellten Kunstwerke sind. Sofern man aufgrund von Art. 14 Abs. 2 S. 2 GG einen Anspruch auf das Fotografieren von Kunstwerken in Museen ableiten wollte, würde man in Kauf nehmen, dass einige Sonderausstellungen womöglich überhaupt nicht zu sehen wären, wenn Leihgeber auf der Einhaltung eines strikten Fotografierverbots bestehen würden. Es erscheint daher auch unter Berücksichtigung der Sozialbindung des Eigentums zumutbar, wenn öffentliche Museen und Einrichtungen ihren Kosten Einnahmen aus dem Verkauf von Reproduktionen gegenüberstellen. Der einzelne Besucher, der eine bleibende Erinnerung von dem Museumsbesuch wünscht, dürfte durch den Verkauf von Postkarten, Postern, Katalogen o.ä. nicht über Gebühr belastet werden.

Das Hausrecht wird in Privatrechtsform ausgeübt und richtet sich gegen diejenigen, die kein Recht zum Betreten des geschützten räumlichen Bereichs (mehr) haben.[1004] Der Hausrechtsinhaber ist somit in der Lage, den Zutritt von der Einhaltung eines Fotografierverbots abhängig zu machen. Grundsätzlich beinhaltet die Gewährung des Zugangs zu einem Grundstück oder Gebäude nicht auch die Erlaubnis, dort zu fotografieren. Der Fotograf bedarf hierfür der vorherigen Zustimmung des Berechtigten.[1005] Bei Grundstücken und Räumen im Gemeingebrauch muss im Einzelfall der Widmungszweck ermittelt werden. Grundsätzlich ist das Fotografieren auf öffentlichen Straßen, Plätzen und in Parkanlagen erlaubt. Hier muss das Fotografierverbot ausdrücklich durch Hinweisschilder o.ä. erklärt werden. Die Hinweise an den stiftungseigenen Parkeingängen sind somit konstituierende Verbote.[1006]

Im Folgenden sollen die Ansprüche des Hausrechtsinhabers gegen den Bildzitierenden untersucht werden, der in dem geschützten Raum fotografiert, ohne dass der Hausrechtsinhaber zustimmt. Da nicht ausgeschlossen ist, dass Fotograf und Bildzitierender nicht identisch sind, werden auch Ansprüche gegen den Fotografen untersucht.

schützten individuellen Zugangsanspruch zu gemeinfreien Werken an. Fotografierverbote würden danach durch die Abwehrfunktion der Grundrechte begrenzt, http://www.vl-museen.de/lit-rez/graf99-1.htm. So wohl auch *Ernst*, ZUM 2009, 434 in seiner Anm. zu den Urt. des LG Potsdam v. 21.11.2009 (siehe Noten 944, 948 f.). Ablehnend: *H. Lehment*, S. 151 f. Im privaten Bereich ist anerkannt, dass der Informationsanspruch (der Presse) gegenüber dem Hausrecht zurückzustehen hat, OLG München, Urt. v. 30.10.1991 – 21 U 4699/91, AfP 1992, 78, 80.

1003 in: FS Raue, S. 379, 395.
1004 *Knemeyer*, DÖV 1970, 596, 598: „widmungsfremder Publikumsgebrauch".
1005 LG Leipzig, Urt. v. 19.6.2008 – 08 O 1796/08, ZUM-RD 2009, 95 – Zulässigkeit verdeckter Filmaufnahmen im Kaufhaus.
1006 Siehe oben, S. 209.

a. Vertragliche Unterlassungs- und Beseitigungsansprüche gegen den Fotografen

aa. Absolutes Fotografierverbot

Es kommen vertragliche Ansprüche des Sacheigentümers gegen den Fotografen in Betracht, wenn der Nutzungsberechtigte das Fotografieren, wie in Museen häufig üblich, ausnahmslos verbietet. In der Praxis wird in den seltensten Fällen ein Fotografierverbot im Wege der Individualvereinbarung (§ 305b BGB) zustandekommen, sondern als Allgemeine Geschäftsbedingung formuliert. Im Einzelfall ist zu prüfen, ob das Fotografierverbot wirksam gemäß § 305 Abs. 2 BGB in den Besichtigungsvertrag miteinbezogen wird, wobei ein deutlich sichtbarer Aushang am Eingang – wie im Falle der Schlösser und Gärten der Stiftung – ausreichend ist.[1007] In Anbetracht der Häufigkeit solcher Fotografierverbote, ist diese Klausel nicht überraschend (§ 305c BGB). Das Fotografierverbot könnte den Besucher unangemessen gemäß § 305 Abs. 2 Nr. 1 BGB benachteiligen, wenn es mit wesentlichen Grundgedanken der gesetzlichen Regelung, von der abgewichen wird, nicht zu vereinbaren ist. Das Sacheigentum an dem Grundstück wird nach § 903 BGB geschützt. Es ist ein Monopolrecht.[1008] Das Fotografierverbot weicht somit nicht von dem Grundgedanken des § 903 BGB ab und ist wirksam.

Der Fotograf, der gleichwohl Aufnahmen anfertigt, verstößt gegen die vertragliche Unterlassungspflicht, Fotografien anzufertigen und zu verbreiten. Sein Vertragspartner vermag die Einhaltung dieser vertraglichen Nebenpflicht zu verlangen (§ 241 Abs. 2 BGB) und im Wege des Schadensersatzes nach §§ 280 Abs. 1, 249 Abs. 1 BGB zu erreichen, dass der Fotograf die rechtswidrig angefertigten Fotografien löscht bzw. vernichtet. Da der Schadensersatzanspruch nur die Herstellung des vorherigen Zustands erfasst, muss der Fotograf die Fotografien nicht herausgeben.

bb. Fotografierverbot zu kommerziellen Zwecken

Der Fotograf, der zu kommerziellen Zwecken fotografiert, verletzt den Besuchervertrag. Der (entgeltliche) Besuch eines Museums, Parks o.ä. erlaubt die Nutzung nur im Rahmen des bestimmungsgemäßen Benutzungszwecks. Dazu mögen im Einzelfall private Erinnerungsfotografien gehören. Das Fotografieren zu kommerziellen Zwecken wird davon jedenfalls nicht erfasst.[1009] Der Fotograf schuldet nach §§ 280 Abs. 1, 249 Abs. 1 BGB Herstellung des Zustandes, der bestehen würde, wenn die Pflichtverletzung nicht begangen worden wäre. Er

1007 Palandt/*Grüneberg*, § 305 Rn. 31.
1008 Siehe oben, S. 207.
1009 Vgl. KG, Urt. v. 30.11.1999 – 9 U 8222/99, NJW 2000, 2210.

darf die Fotografie somit nicht kommerziell nutzen. Der Nutzungsberechtigte kann sich zudem nach § 280 Abs. 1 BGB beim Fotografen schadlos halten.[1010] In der Praxis wird die kommerzielle Nutzung aber häufig erst durch Dritte (Verlage, Bildagenturen etc.) offenbar. Der Besuchervertrag hilft insoweit nicht weiter. Eine vertragliche Vereinbarung zu Lasten Dritter ist unwirksam.[1011]

b. *Außervertragliche Unterlassung- und Beseitigungsansprüche gegen den Fotografen*

Als Eigentümer vermag der Hausrechtsinhaber das (bedingte) Zugangsverbot nach § 1004 Abs. 1 BGB oder jedenfalls wegen seines unmittelbaren Besitzes aufgrund von §§ 862 Abs. 1, 858 BGB durchzusetzen.[1012] Die Einwilligung zum Aufenthalt kann der Hausrechtsinhaber jederzeit widerrufen, wenn er nicht durch vertragliche Regelungen gebunden oder durch öffentliche Zweckbindungen der Sache beschränkt ist. Der Grundsatz der freien Ausübung des Hausrechts unterliegt aber den allgemeinen gesetzlichen Grenzen. Danach ist die Hausrechtsausübung an die Schranken der §§ 242, 826 BGB und das zivilrechtliche Benachteiligungsverbot des §§ 2 Abs. 1 Nr. 8, 19 Abs. 1 Nr. 1 AGG[1013] gebunden, wonach der Zugang zum Grundstück oder Raum weder treuwidrig verweigert, noch in einer gegen die guten Sitten verstoßenden Art ausgeübt werden kann.

Der Hausrechtsinhaber, der jemandem den Zutritt gewährt, ihm aber das Fotografieren verbietet, duldet die Anwesenheit des Besuchers, aber er behält sich seine Abwehransprüche nach § 1004 Abs. 1 BGB bzw. §§ 862 Abs. 1, 858 BGB für den Fall des Fotografierens ausdrücklich vor.

Der Besucher, der dem Hausverweis nicht nachkommt, begeht verbotene Eigenmacht. Als Besitzer darf sich der Hausrechtsinhaber der verbotenen Eigenmacht auch mit Gewalt unter den Voraussetzungen des § 859 Abs. 1 BGB erwehren.[1014] Sowohl § 1004 Abs. 1 BGB als auch §§ 862, 858 BGB richten

1010 *Bullinger,* in: FS Raue, S. 379, 392 erblickt hierin neben § 826 BGB die einzigen Grundlagen für Schadensersatzansprüche.
1011 Jauernig/*Stadler,* § 328 Rn. 7 m.w.N.; vgl. auch oben, S. 95 f., und eingehend zu den vertraglichen Ansprüchen: *H. Lehment,* S. 115 ff.
1012 Die gegenwärtige Verletzung des Hausrechts kann durch einen Hausverweis beendet werden. Künftige Verletzungen des Hausrechts sollen durch ein Hausverbot gesichert werden, vgl. VG Berlin, Urt. v. 18.6.2001 – 27 A 344/00, NJW 2002, 1063, 1065 – Hausverbot durch Präsidenten des Bundestags.
1013 Allgemeines Gleichbehandlungsgesetz v. 14.8.2006 (BGBl. I 1897) zuletzt geändert durch Art.15 Abs. 66 des Gesetzes v. 5.2.2009 (BGBl. I 160).
1014 MüKo/*Joost,* § 859 Rn. 9; Palandt/*Bassenge,* § 859 Rn. 2; RGRK/*Kregel,* § 859 Rn. 2; Soergel/*Stadler,* § 859 Rn. 6; Staudinger/*Bund,* § 858 Rn 39 (Stand: April 2007). Das unrechtmäßige Hausverbot kann zunächst possessorisch gewaltsam durchgesetzt werden, bis ein Zwangsvollstreckungstitel auf Duldung vorliegt, der seinerseits nur mit

sich gegen den Störer. Handlungsstörer ist, wer die Beeinträchtigung durch seine Handlung adäquat verursacht.[1015] Der Fotograf, der ein Fotografierverbot missachtet, ist unproblematisch Handlungsstörer. Die Beeinträchtigung besteht nicht in dem bloßen Fotografieren, sondern in dem Betreten des Grundstücks und im Fotografieren entgegen dem Willen des Berechtigten. Der Auftraggeber des Fotografen veranlasst die von dem Fotografen ausgehenden Störungen und haftet daher auch als mittelbarer Störer.

Sowohl der Unterlassungsanspruch nach § 1004 Abs. 1 BGB als auch jener nach §§ 862 Abs. 1, 858 BGB setzen voraus, dass der jeweilige Gläubiger nicht zur Duldung verpflichtet ist (§§ 1004 Abs. 2, 858 BGB). Die Duldungspflicht ergibt sich zunächst aus dem Besuchervertrag oder dem Widmungszweck.[1016] Die Möglichkeit, dort zu fotografieren, ist ein Gebrauchsvorteil, der dem Nutzungsberechtigten zusteht. Der Fotograf vermag sich daher nicht darauf berufen, ein Fotografierverbot sei nicht wirksam in den Besuchervertrag mit einbezogen worden, weil das Verbot erst nach dem Vertragsschluss erklärt wurde. Die Berechtigung zum privaten Fotografieren kann auch konkludent vereinbart werden. Die Erlaubnis für das kommerzielle Fotografieren muss der Fotograf jedoch grundsätzlich nachfragen.[1017]

Das Hausrecht wird weiter eingeschränkt durch die Widmung bei öffentlichen Gebäuden und Grundstücken. In diesem Rahmen müssen alle Bürger bis zu einer Umwidmung nach Maßgabe des Art. 3 Abs. 1 GG gleich behandelt werden. Das Brandenburgische Oberlandesgericht[1018] erachtet vor diesem Hintergrund das Fotografierverbot der Stiftung zu gewerblichen Zwecken für nicht wirksam.[1019] Zur Begründung schließt es von der Aufgabe der Stiftung nach Art. 2 Abs. 1 Staatsvertrag[1020] auf ihre Befugnisse. Selbst wenn man diesem dogmatisch fragwürdigen Ansatz[1021] folgt, übersieht das Gericht, dass die Bewahrung und Verwaltung der Preußischen Schlösser und Gärten nicht die Widmung zum kommerziellen Fotografieren beinhaltet. Die Bewahrung und Verwaltung der Liegenschaften ist kein Selbstzweck. Nach Art. 2 Abs. 1 des Staatsvertrages hat die Stiftung auch die Aufgabe, die Auswertung ihres Kulturbesitzes für die Interessen der Allgemeinheit insbesondere in Wissenschaft und Bildung zu ermöglich. Daraus lässt sich eine Fotografiererlaubnis zu wissenschaftlichen, bildenden und privaten Zwecken ableiten. Die Interessen der Allgemeinheit gebieten

staatlicher Hilfe vollstreckt werden kann: *Löwisch/Rieble*, NJW 1994, 2596 gegen OLG Frankfurt, Urt. v. 1.10.1993 – 10 U 181/92, NJW 1994, 946 f.
1015 BGH, Urt. v. 1.12.2006 – V ZR 112/06, NJW 2007, 432.
1016 Vgl. *Baur/Stürner*, § 12 Rn. 9, S. 140.
1017 Vgl. KG, Urt. v. 30.11.1999 – 9 U 8222/99, NJW 2000, 2210, 2211.
1018 Urt. v. 18.02.2010 – 5 U 13/09, BeckRS 2010, 04076.
1019 Siehe oben, S. 210.
1020 Siehe oben, S. 208.
1021 Vgl. oben, 219.

eine Fotografiererlaubnis zu gewerblichen Zwecken nicht, wenn die Stiftung an der Verwertung dieser Fotografien nicht partizipiert. Die Stiftung hat nicht die Aufgabe, wirtschaftliche Partikularinteressen auf Kosten der Allgemeinheit zu fördern.

Eine kritische Auseinandersetzung mit der Stiftung und den von ihr verwalteten Liegenschaften ist auch bei einem Fotografierverbot zu gewerblichen Zwecken möglich. Das Fotografieren zum Zwecke des Bildzitierens verfolgt keine wirtschaftlichen Zwecke[1022] und wird von diesem Verbot nicht erfasst.[1023] Die Begründung des Berufungsgerichts, es würde eine kritische Auseinandersetzung verhindern, trägt nicht. Die Stiftung vertreibt und bietet im Internet Fotografien von Ansichten ihrer Kulturgüter berücksichtigt auch auf diese Weise die Interessen der Allgemeinheit.

Duldungspflichten ergeben sich auch aus gesetzlichen Regelungen. So ist der Eigentümer nach § 1004 Abs. 2 BGB i.V.m. § 1 LuftVG zur Duldung des Überfliegens seines Grundstücks verpflichtet. Da der Hausrechtsinhaber seine Befugnisse auch von dem Grundstückseigentümer ableitet, ist auch er insoweit zur Duldung verpflichtet. § 1 LuftVG erwähnt nicht das Fotografieren des darunter belegenen Grundstücks. Der Eigentümer kann jedoch Einwirkungen nicht verbieten, die in solcher Höhe oder Tiefe vorgenommen werden, dass er an der Ausschließung kein Interesse hat (§ 905 S. 2 BGB). Die Grenze stellt grundsätzlich die Sichtgrenze für detailgenaue Aufnahmen dar. Denn der Grundstückseigentümer wird an solchen Aufnahmen kein Interesse haben, die sein Grundstück nur unscharf wiedergeben können. Mittlerweile produzieren aber auch Kameras in Satelliten detailscharfe Bilder von der Erdoberfläche. Aufnahmen, die das Grundstück in dem Herrschaftsbereich des Eigentümers zeigen, sind in den meisten Fällen uninteressant, weil sie nur das Dach von Gebäuden zeigen. Aufnahmen aus der Luft, die das Haus oder Kunstgegenstände im Garten seitlich zeigen, werden allenfalls bei sehr großflächigen Grundstücken noch den geschützten Raum des fotografierten Grundstück benutzen, so dass Fotografien von Flugkörpern aus vernachlässigt werden können.[1024]

1022 Siehe oben, S. 135 ff.
1023 Insoweit bedürfen die Richtlinien der Stiftung über Foto-, Film- und Fernsehaufnahmen stiftungseigener Baudenkmäler, deren Ausstattung sowie der Gartenanlagen einer Anpassung. Zustimmungsfrei dürften nach deren Ziffer 2. nur „Außenaufnahmen zu privaten Zwecken von geringem Umfang" fotografiert werden.
1024 Das Fotografieren und Verbreiten von Abbildungen von militärischen Wehrmitteln, Einrichtungen, Anlagen oder Vorgängen ist unter den Voraussetzungen des § 109g Abs. 1 und 2 StGB strafbar – vgl. auch § 1 Abs. 2 Nr. 4 des Gesetzes über den Schutz der Truppen des Nordatlantikpaktes durch das Straf- und Ordnungswidrigkeitenrecht (NTSG) in der Fassung der Bekanntmachung v. 27.3.2008 (BGBl I 490).

Die in den Landesgesetzen normierten Hammerschlags- und Leiterrechte[1025], welche nach Art. 124 EGBGB das Grundstückseigentum beschränken, berechtigen unter bestimmten Voraussetzungen den Besitzer und Eigentümer des Nachbargrundstücks zum Betreten und Aufstellen von Gerüsten und Geräten soweit dies für die Errichtung einer baulichen Anlage notwendig ist. Das Fotografieren des Nachbargrundstücks gehört nicht dazu.

Teilweise ist aus der Friesenhaus-Entscheidung des Bundesgerichtshofs gefolgert worden, dass eine Nutzung, die nach § 59 UrhG zulässig ist, erst recht keine Verletzung des Sacheigentums darstellen könne.[1026] Dabei werden die unterschiedlichen Schutzrichtungen des Sacheigentums und des Urheberrechts nicht hinreichend beachtet.[1027] Die so genannte Panoramafreiheit nach § 59 UrhG setzt vielmehr voraus, dass die öffentlichen Wege, Straßen oder Plätze, von denen aus fotografiert wird, ihrerseits nicht durch ein Fotografierverbot des Berechtigten überlagert sind. Die Widmung eines Grundstücks, Parks oder Museums zum öffentlichen Verkehr und Zugang beinhaltet eben nicht, dass dort auch frei zu kommerziellen Zwecken fotografiert werden darf.[1028] Die Befugnisse des Sacheigentümers werden durch § 59 UrhG nicht eingeschränkt.[1029] Folglich ist auch unerheblich, ob sich die fotografierten Kunstgegenstände bleibend auf dem Grundstück befinden.[1030] Das Fotografierverbot der Stiftung in ihren Richtlinien[1031] geht deshalb zu weit.[1032] Der Eigentümer muss im Unterschied zum Urheber sämtliche Fotografien von Ansichten, die außerhalb seines Grundstücks angefertigt werden, dulden. Die Wertung des § 59 UrhG entfaltet Wirkung nur gegenüber dem Urheber.

Der Hausrechtsinhaber hat im Ergebnis gegen den Fotografen, der seinen Grundstücksraum nutzt, und dem gegenüber keine der vorgenannten Duldungs-

1025 Vgl. nur § 7 c Abs. 1 des Gesetzes über das Nachbarrecht in Baden-Württemberg in der Fassung 8.1.1996 (GBl. 1996, 54), zuletzt geändert durch Art. 63 des Gesetzes v. 1.7.2004 (GBl. S. 469, 507): „Kann eine nach den baurechtlichen Vorschriften zulässige bauliche Anlage nicht oder nur mit erheblichen besonderen Aufwendungen errichtet, geändert, unterhalten oder abgebrochen werden, ohne daß das Nachbargrundstück betreten wird oder dort Gerüste oder Geräte aufgestellt werden oder auf das Nachbargrundstück übergreifen, so haben der Eigentümer und der Besitzer des Nachbargrundstücks die Benutzung insoweit zu dulden, als sie zu diesen Zwecken notwendig ist."
1026 Dreyer/Kotthof/Meckel/*Dreyer*, § 59 UrhG Rn. 17; *Schlingloff*, AfP 1992, 112, 114; ebenso *Ernst*, ZUM 2009, 434 in seiner Anm. zu den Urt. des LG Potsdam v. 21.11.2009 (siehe Noten 944, 948 f.); *H. Lehment*, S. 104 und wohl auch *Maaßen*, PHOTONEWS 10/08, S. 8; *M. Wolf*, Rn. 314.
1027 Siehe oben, S. 205 ff.
1028 So aber *Maaßen*, ebda. (Note 1026), der ohne nähere Begründung entscheidend darauf abstellen möchte, ob Zugangskontrollen stattfinden oder Eintrittsgeld erhoben wird.
1029 Schricker/*Vogel*, § 59 Rn. 3.
1030 Siehe oben, S. 212.
1031 Siehe oben, S. 208.
1032 Siehe oben, S. 209.

pflichten bestehen, einen Unterlassungsanspruch nach § 1004 Abs. 1 S. 2 BGB bzw. §§ 862 Abs. 1, 858 BGB.[1033] Für den Unterlassungsanspruch ist unerheblich, an welchem Ort die Fotografien in dem geschützten Grundstücksraum entstehen. Aufnahmen, die von einem Flugkörper, von einer Leiter oder einem Kran innerhalb des Grundstückraums erfolgen, können der Grundstückseigentümer bzw. Hausrechtsinhaber verbieten.[1034]

Der Fotograf, der sich über das Fotografierverbot hinwegsetzt, verliert spätestens im Moment der ersten Fotografie die Berechtigung das Grundstück zu betreten.[1035] Der Unterlassungsanspruchs vermag sich daher bei einer Wiederholungsgefahr, die vermutet wird[1036], zunächst nur auf das Fotografieren auf dem Grundstück oder in den Räumen des Berechtigten zu beschränken. Der Gläubiger des Beseitigungsanspruch nach § 1004 BGB kann nur den *actus contrarius* der störenden Tätigkeit verlangen.[1037] Der Fotograf kann somit des Ortes verwiesen werden.

Die Fotografie wird von dem Beseitigungsanspruch nicht erfasst. Sie fixiert zwar eine Ansicht des Grundstücks und der Fotograf nutzt einen Gebrauchsvorteil i.S.d. § 100 Hs. 2 BGB des Grundstück ohne Berechtigung. § 1004 BGB umfasst aber keinen Vernichtungsanspruch hinsichtlich der Fotografie oder des belichteten Trägermediums. Das Hausrecht vermittelt nur Abwehrbefugnisse, die den Zugang zu dem geschützten Raum betreffen. Davon wird die Fotografie nicht berührt.[1038]

Der Unterlassungsanspruch nach § 1004 BGB regelt nicht, ob und wie der widerrechtlich erlangte Gebrauchsvorteil an den Berechtigten herauszugeben ist. Der Nutzungsberechtigte hat aus diesem Grunde keine Möglichkeit, die Verbreitung der Fotografien nach § 1004 Abs. 1 S. 2 BGB oder §§ 862, 858 BGB zu verhindern.[1039] Der (kommerzielle) Zweck der Nutzung der Fotografie ist unerheblich.

1033 Unzutreffend das OLG Oldenburg, Urt. v. 12.10.1987 – 13 U 59/87, NJW-RR 1988, 951, 952, welches die Fotografiermöglichkeit aus dem Flugzeug von § 1 Abs. 1 LuftVG miterfasst ansieht.
1034 Das Filmen des Grundstücks von einem Nachbargrundstück löst keine eigentumsrechtlichen Ansprüche aus, vgl. KG, Urt. v. 19.2.1952 – 5 U 15/52, GRUR 1952, 533 – Waldbühne.
1035 Bei einem absoluten Fotografierverbot sei nach Soergel/*Münch*, § 1004 Rn. 61 schon das Betreten des Fotografen und nicht erst die Ablichtung eine Störung.
1036 Vgl. nur BGH, Urt. v. 15.9.2003 – II ZR 367/02, NJW 2003, 3702.
1037 So genannte „Störquellentheorie": *F. Baur*, AcP 160 (1961), 465, 489; *Larenz/Canaris*, II/2, § 86 V 3, S. 696.
1038 *Bullinger*, in: FS Raue, S. 379, 392.
1039 A.A. *Brüggemeier*, Haftungsrecht, S. 342 f.

2. Herausgabe der Gebrauchsvorteile: Ansprüche gegen den Fotografen

a. Vertragliche Ansprüche

Wenn der Fotograf mit dem Hausrechtsinhaber ein wirksames Vertragsverhältnis vereinbart, wonach das Fotografieren verboten ist, kann letzterer aufgrund des schadensrechtlichen Bereicherungsverbots nicht auch die Herausgabe der Fotografie oder die Einräumung von Nutzungsrechten an dem entstandenen Lichtbild(-werk) als Schadensersatz verlangen. Denn dadurch würde ihm eine gegenüber dem vorherigen Zustand verbesserte Rechtsposition zukommen.

b. Eingriffskondiktion

In Betracht kommt eine Herausgabe der Fotografien nach § 812 Abs. 1 S. 1, Alt. 2 BGB. Grundsätzlich werden Bereicherungsansprüche durch eine wirksame vertragliche Vereinbarung ausgeschlossen. Dies gilt zunächst nur im Hinblick auf die vertraglich geschuldete Leistung. Leistungsstörungen sollen im Vertragsverhältnis abgewickelt werden. Dieser Grundsatz gilt aber nicht für Leistungen außerhalb des Vertragsverhältnisses.[1040] Soweit ein wirksamer Besuchervertrag zwischen dem Fotografen und Hausrechtsinhaber vereinbart wurde, hat dieser gerade nicht das Fotografieren zum Leistungsgegenstand. Wenn sich der Fotograf über das Fotografierverbot hinwegsetzt, ist der Weg zur Eingriffskondiktion nicht durch den Besuchervertrag versperrt.[1041]

Ein Bereicherungsausgleich über die Eingriffskondiktion findet statt, wenn der Schuldner sich eine geschützte Rechtsposition des Gläubigers zu eigen macht, deren Nutzen ihm ohne die Gestattung des Rechtsinhabers in rechtmäßiger Weise nicht zukäme. Rechtlicher Anknüpfungspunkt der Bereicherungshaftung „in sonstiger Weise" ist dabei die Verletzung einer solchen Rechtsposition, die nach dem Willen der Rechtsordnung dem Berechtigten zu dessen ausschließlicher Verfügung und Verwertung zugewiesen ist.[1042] Die Gebäude- und Raumansichten sind wie oben festgestellt[1043] ausschließlich dem Nutzungsberechtigten nach § 100 Hs. 2 BGB zugewiesen. Dem erlangten „Etwas" i.S.d. § 812 Abs. 1 S. 1, Alt. 2 BGB unterliegt jeder vermögensrechtliche Vorteil, den der Erwerber – der Fotograf – nur unter Verletzung der geschützten Rechtsposition und der alleinigen Verwertungsbefugnis des Inhabers erlangen konnte.[1044]

1040 Palandt/*Sprau*, Einf v § 812, Rn. 6 m.w.N.
1041 Zu weitgehend daher *H. Lehment*, S. 118, der aufgrund des Vertragsverhältnisses Bereicherungsansprüche für grundsätzlich ausgeschlossen erachtet.
1042 BGH, Urt. v. 9.3.1989 – I ZR 189/86, NJW 1990, 52.
1043 Siehe unten, S. 229 ff.
1044 BGH, ebda. (Note 1042).

Der Fotograf hätte bei rechtmäßigem Verhalten seine Fotografie nicht anfertigen können. Deshalb gehört neben dem belichteten Trägermedium auch das Werk oder die geschützte Leistung, welche als Lichtbild (§ 72 UrhG) oder Lichtbildwerk (§ 2 Abs. 1 Nr. 5 UrhG) geschützt ist, dazu. Das Urheberrechtsgesetz ordnet diese Leistung oder das Werk dem Lichtbildner bzw. dem Urheber zu. Für die Werkschöpfung kraft Gesetzes ist es grundsätzlich bedeutungslos, ob bei der Herstellung des Werks eine mit zivilrechtlichen Sanktionen bewehrte Eigentumsverletzung verbunden ist.[1045] Eine Herausgabe dieses unrechtmäßig erlangten Vorteils scheitert jedoch an der Unübertragbarkeit des Urheberrechts und des Lichtbilds. Der Lichtbildschutz setzt anders als ein Lichtbildwerk keine schöpferische Leistung voraus. Die persönlichkeitsrechtlichen Befugnisse des Lichtbildners sind schwächer ausgestaltet[1046]; sie fehlen aber nicht.[1047] Die Verweisung des § 72 Abs. 1 UrhG erfasst somit auch § 29 Abs. 1 S. 1 UrhG.[1048] Die Inhaberschaft des Lichtbildes ist unter Lebenden nicht übertragbar.

Dieses Ergebnis ist zunächst unbefriedigend für den Sacheigentümer, weil der Grundsatz, wonach dem Sacheigentümer die Entscheidung ausschließlich zusteht, wer Nutzungen aus seiner Sache zieht, verletzt wird. Die (schöpferische) Leistung des Fotografen verdient keine andere Bewertung. Der Fotograf nutzt fremdes Eigentum ohne Berechtigung. Als Ausweg bietet sich an, dass der Fotograf dem Nutzungsberechtigten gegenüber verpflichtet ist, ein ausschließliches Nutzungsrecht i.S.d. § 31 Abs. 3 S. 1 UrhG an dem Lichtbildwerk bzw. Lichtbild zu übertragen. Dies hätte zur Folge, dass selbst der Fotograf sein Werk bzw. Lichtbild nicht konkurrierend nutzen darf.[1049] Weigert sich der Fotograf, ein ausschließliches Nutzungsrechte zu übertragen, muss der Sacheigentümer auf Zustimmung zur Übertragung (§ 34 Abs. 1 S. 1 UrhG) klagen.[1050] Wenn der Fotograf zeitlich vor Rechtskraft des Urteils ein ausschließliches Nutzungsrechte

1045 BGH, Urt. v. 23.2.1995 – I ZR 68/93, NJW 1995, 1556 f. – Mauer Bilder, *Nirk*, in: FS Brandner, S. 417, 423.
1046 Dem Lichtbildner steht beispielsweise das Namensnennungsrecht zu (vgl. oben) und er wird in der Zwangsvollstreckung wie der Urheber auch geschützt, § 118 Nr. 2 i.V.m. §§ 113-117 UrhG.
1047 So aber Schricker/*Vogel*, § 72 Rn. 44.
1048 Fromm/Nordemann/*A. Nordemann*, § 72 Rn. 34; Wandtke/Bullinger/ *Thum*, § 72 Rn. 30; *Ulmer*, Urheber- und Verlagsrecht, 3. Aufl., S. 511; *Schack*, Urheber- und Urhebervertragsrecht, Rn. 648; *Heitland*, S. 123.
1049 Es empfiehlt sich daher grundsätzlich, dass der Sacheigentümer eines Kunstgegenstands sich ein ausschließliches Nutzungsrecht in diesem Sinne von jedem Fotografen einräumen lässt, der sein Kunstobjekt fotografiert, vgl. den Mustervertrag der Kultusministerkonferenz oben, Note 377.
1050 Die Vollstreckung richtet sich nach § 894 ZPO. Eine zur Genehmigung verurteilende rechtskräftige Entscheidung ersetzt die Genehmigung nach § 894 ZPO und macht die Übertragung im Zeitpunkt der Rechtskraft des Urteils wirksam (§ 894 Abs. 1 S. 1 ZPO), a.A. Schricker/*Schricker*, § 34 Rn. 17, der eine rückwirkende Genehmigung annimmt.

an einen Dritten überträgt, steht der Übertragung eines ausschließlichen Nutzungsrechts an den Sacheigentümer der Sukzessionsschutz nach § 34 Abs. 1 S. 1 UrhG entgegen. Die Sicherung dieses Anspruchs im Wege der einstweiligen Verfügung ist aufgrund des eindeutigen Wortlauts des § 894 Abs. 1 S. 1 ZPO, der die Rechtskraft des Urteils verlangt, nicht möglich.[1051] Wenn der Sacheigentümer wegen § 34 Abs. 1 S. 1 UrhG gehindert ist, Zustimmung zur Übertragung eines ausschließlichen Nutzungsrechts zu verlangen, schuldet der Fotograf jedoch Wertersatz nach § 818 Abs. 2 BGB.

c. Schuldhafte Verletzung des Fotografierverbots

Wenn der Fotograf sich bewusst über ein Fotografierverbot hinweg setzt, indem er beispielsweise eindeutige Hinweisschilder missachtet[1052], ist er dem Nutzungsberechtigten nach §§ 687 Abs. 2, 667 BGB zur Herausgabe des Erlangten, einschließlich des Verletzergewinns, verpflichtet.[1053] Hinsichtlich des Erlangten kann auf die Ausführungen zur Eingriffskondiktion verwiesen werden.

Der Nutzungsberechtigte des Grundstücks hat gegen den Fotografen einen Anspruch nach §§ 823 Abs. 1, 249 Abs. 1 BGB, weil der Fotograf in den dinglichen Zuweisungsgehalt des Eigentums eingreift. Aber hier ergeben sich im Rahmen der haftungsausfüllenden Kausalität dieselben Probleme wie beim Anspruch aus § 280 Abs. 1 BGB.[1054]

3. Zitierverbot von ungenehmigter Fotografie?

a. Bildzitierender ist mit dem Fotografen identisch

aa. Vertragliche Ansprüche

Der Bildzitierende nutzt unter den Voraussetzungen des § 51 UrhG berechtigterweise das Werk bzw. die geschützte Leistung. Das gilt zunächst unabhängig davon, ob er selbst oder ein Dritter die Fotografie angefertigt hat.[1055] Davon zu

1051 Hier nicht relevante Ausnahmen: §§ 885, 899 BGB; vgl. Stein/Jonas/*Grunsky*, vor § 935 ZPO Rn. 50 ff. m.w.N.
1052 Der Fotograf kann sich gegenüber des Bereicherungsanspruchs des Sacheigentümers nicht auf Entreicherung, § 818 Abs. 3, berufen, weil er bösgläubig ist, § 818 Abs. 4 BGB.
1053 Vgl. BGH, Urt. v. 24.11.1981 – X ZR 7/80, GRUR 1982, 301, 303 – Kunststoffhohlprofil II.
1054 Siehe oben, S. 221 ff.
1055 Im Einzelfall ist ein Anspruch des Sacheigentümers nach § 826 BGB gegen den Fotografen zu prüfen, wenn das Sacheigentum durch das Bildzitat einen Vermögensschaden erleidet.

trennen sind vertragliche Ansprüche des Hausrechtsinhabers gegen den Fotografen. Wenn er das Fotografieren zu privaten Zwecken erlaubt und nur die gewerbliche Nutzung untersagt, ist das Zitieren von Bildern selbst unter Berücksichtigung einer vertraglichen Bindung möglich, denn bei Bildzitaten steht die kommerzielle Nutzung nicht im Vordergrund.[1056]

Das Zitatrecht nach § 51 UrhG verschafft keinen Zugangsanspruch gegen den Sacheigentümer. Wenn ein Kunstgegenstand der Öffentlichkeit präsentiert wird, ergibt sich somit aus § 51 UrhG auch kein Anspruch gegen den Sacheigentümer des Kunstgegenstands oder des Ausstellungsraums, das Werk mittels der Fotografie zu vervielfältigen. Wenn sich der Besucher gegen das Fotografierverbot hinwegsetzt, entsteht gleichwohl ein Werk- oder Lichtbildschutz. Dieser ist unabhängig von den Rechten an der hierfür verwendeten körperlichen Sache.[1057] Der Vertragspartner des Fotografen kann in diesen Fällen nach §§ 280 Abs. 1, 249 Abs. 1 BGB verlangen, dass er selbst die Fotografie nicht nutzt und auch nicht zum Zwecke des Bildzitats verwendet. Dieser Anspruch ist aber vor dem Hintergrund von Beweisschwierigkeiten praktisch nur umsetzbar, wenn von dem fotografierten Kunstgegenstand nicht noch weitere Reproduktionen veröffentlicht sind.

bb. Außervertragliche Ansprüche

Die Rechtsmacht des Nutzungsberechtigten an dem Grundstück beschränkt sich auf den geschützten Raum. Sie findet dort ihre Grenze. Ähnlich ist es auch bei beweglichen Sachen: Der Maler, der auf einer gestohlenen Leinwand ein Gemälde malt, wird Urheber und kraft Gesetzes Eigentümer der Leinwand (§ 950 BGB). Er ist dem Sacheigentümer aber zur Entschädigung für den erlittenen Rechtsverlust nach § 950 Abs. 1 S. 1 BGB i.V.m. § 812 Abs. 1 S. 1, Alt. 2 BGB verpflichtet. Dieses Beispiel ist insoweit nicht vergleichbar, als dass der Nutzungsberechtigte der Grundstücksansichten keinen Verlust erleidet. Dennoch lässt sich dieser Vorschrift der Rechtsgedanke entnehmen, dass der Fotograf im Falle einer unrechtmäßigen Nutzung des Sacheigentums zur Entschädigung verpflichtet ist. Der Fotograf muss dem Nutzungsberechtigten nach § 812 Abs. 1 S. 1, Alt. 2 BGB den Wert für die Nutzung des Grundstücks zum Fotografieren ersetzen. Selbst wenn der Fotograf keine Einnahmen aus der Nutzung der Lichtbild(-werke) erzielt, hat die Möglichkeit des Fotografierens selbst einen Wert.[1058] Dieser ist im Einzelfall zu ermitteln und von dem Fotografen herauszu-

1056 Vgl. oben, S. 135 ff.
1057 Siehe oben, Note 1045.
1058 *Brüggemeier*, Deliktsrecht, Rn. 323, erachtet unabhängig davon, ob das Fotografieren und die Verwertung des Fotos zu privaten oder gewerblichen Zwecken erfolgt, die Fotografie als einen Konsum der Sache, den das zivile Eigentumsrecht bei nichtöffentli-

geben. Dies gilt auch für den sich selbst zitierenden Fotografen. Die Nutzung der Fotografie innerhalb der Schranken ist losgelöst von der Sacheigentumsverletzung zu bewerten.

b. *Bildzitierender ist nicht mit dem Fotografen identisch*

Ein mit dem Fotografen nicht identischer Bildzitierender nutzt die Fotografie, ohne das Rechtsverhältnis des Eigentümers oder Nutzungsberechtigten zu seiner Sache jemals gestört zu haben. Der Sacheigentümer hat gegen ihn keine Ansprüche.

B. Zwischenergebnis

Das bloße Fotografieren verletzt das Eigentum i.S.d. § 903 BGB nicht. Es existiert kein allumfassendes Recht am Bild der eigenen Sache. Die Fotografiermöglichkeit von Ansichten von dem Grundstück aus stehen aber allein dem Eigentümer oder eines von ihm abgeleiteten Nutzungsberechtigten als Gebrauchsvorteile nach § 100 Hs. 2 BGB zu. Das gilt grundsätzlich auch für Grundstücke im Gemeingebrauch, wobei der Widmungszweck im Einzelfall das Fotografieren erlauben mag. Der Nutzungsberechtigte entscheidet im Übrigen, wer außer ihm in seinem geschützten Raum fotografieren darf. Die Ansichten sind nicht auf Objekte auf demselben Grundstück beschränkt. Das bedeutet, dem Nutzungsberechtigten stehen sämtliche Ansichten von dem Grundstück auch auf andere Grundstücke als Gebrauchsvorteile zu.[1059] Insoweit besteht kein „Bruch in der dogmatischen Begründung"[1060] zwischen der Schloss-Tegel- und der Friesenhaus-Entscheidung. Die Nutzung dieser Abbildungen steht jedoch ihrerseits unter dem Vorbehalt von Rechten Dritter, insbesondere des Urheberrechts. Der Fotograf, der mit Zustimmung des Berechtigten von einem Grundstück aus fotografiert, muss die (Urheber-)Rechte an erfassten Objekten beachten. Wenn deren Ansichten urheberrechtlich geschützt sind, ist deren Nutzung nur innerhalb der urheberrechtlichen Schranken (§§ 44a ff. UrhG) zulässig. Ist der Standort des Fotografen nicht der Allgemeinheit i.S.d. § 59 UrhG gewidmet, muss sich der Urheber des abgebildeten Werks Bildzitate nur unter den Voraussetzungen der §§ 51, 58 UrhG gefallen lassen.

chen Gütern ausschließlich dem Sacheigentümer zuordnet; korrigierend *ders.*, Haftungsrecht, S. 343.
1059 Die Stadt Freiburg durfte daher ohne Erlaubnis des Eigentümers eines Fachwerkhauses deren äußere Ansicht als Postkarten vertreiben: LG Freiburg, Urt. v. 17.1.1985 – 3 S 234/84, GRUR 1985 – Fachwerkhaus.
1060 *Dreier*, in: FS Dietz, S. 235, 242.

Ein Fotograf, der sich über das Fotografierverbot hinwegsetzt, darf die Fotografien im Falle einer vertraglichen Bindung zum Nutzungsrechtsinhaber des Grundstücks nicht verbreiten und muss sie im Falle eines absoluten Fotografierverbots vernichten. Die Fotografien können aber nicht auf vertraglicher Grundlage heraus verlangt werden.

Der Nutzungsberechtigte vermag aber aufgrund der Eingriffskondiktion von dem Fotografen verlangen, dass ihm ausschließliche Nutzungsrechte an den entstandenen Lichtbildern bzw. Lichtbildwerken übertragen werden. Es bedarf mit *Thomas Dreier* keiner Abstimmung zwischen Sacheigentum und Urheberrecht.[1061] Es ist aber nach der hier vorgeschlagenen Lösung auch nicht notwendig, dem Sacheigentümer grundsätzlich ein immaterielles Recht am Bild der eigenen Sache nach § 903 BGB zuzubilligen. Dies führt zu überflüssigen Friktionen mit dem Urheberrecht. Konsistenter ist es, den Fotografen zu verpflichten, dem Sacheigentümer ausschließliche Nutzungsrechte an seinen unter Verletzung der Nutzungsbefugnisse des Grundstücks erlangten Fotografien zu übertragen. Dabei wird nicht verkannt, dass der Urheber oder Lichtbildner die Übertragung leicht verhindern kann, wenn er vor der Zwangsvollstreckungsmöglichkeit nach § 894 ZPO ausschließliche Nutzungsrechte an den Fotografien an Dritte überträgt. Der Nutzungsberechtigte ist aber nicht schutzlos. Ihm stehen sodann insbesondere Wertersatzansprüche aufgrund der Eingriffskondiktion und im Einzelfall weitere Ansprüche auf Herausgabe des Gewinns im Falle einer angemaßten Eigengeschäftsführung sowie Schadenersatzansprüche zu.

Aufnahmen, die von einem anderen Standort aus erfolgen, sind unbeschadet Rechte Dritter aus der Sicht des fotografierten Sacheigentums zulässig und dürfen auch gewerblich genutzt werden. Dazu gehören Fotografien von öffentlichen Plätzen, Straßen und Wegen, ohne dass es eines Rückgriffs auf § 59 UrhG bedarf.[1062] Der Eigentümer muss im Vergleich zum Urheber auch Fotografien von anderen Perspektiven dulden, solange sein Grundstücksraum nicht betreten wird.

1061 *Dreier*, in: FS Dietz, S. 235, 250; a.A. *H. Lehment*, S. 105.
1062 Nach *Bittner*, S. 80 f., 114, gilt § 59 UrhG auch für den Eigentümer.

4. Kapitel: Bildzitate mit Auslandsberührung

Bildzitierende möchten wissen, welche Bildzitate in dem Land der beabsichtigten Nutzung sowie im Internet zulässig sind. Es stellt sich die Frage des anwendbaren Rechts. Im Folgenden wird ausschließlich das von deutschen Gerichten zu beachtende Kollisionsrecht berücksichtigt, wobei zwischen dem Urheberrecht und dem Sacheigentum unterschieden wird. Soweit eine Verweisung auf ausländisches Sachrecht erfolgt, kann eine Untersuchung von dessen Voraussetzungen an zulässige Bildzitate vor dem vorliegenden Hintergrund der schon in der EU nicht harmonisierten Schranken, nicht geleistet werden.

A. Urheberrecht

Seit dem 11. Januar 2009[1063] gilt die Rom II-VO in den Mitgliedstaaten der EU mit Ausnahme von Dänemark.[1064] Das im internationalen Urheberrecht herrschende Schutzlandprinzip[1065] übernimmt Art. 8 Abs. 1[1066], der wie folgt lautet:

1063 A.A. *Glöckner*, IPRax 2009, 121, 123, der zu dem Ergebnis kommt, dass die Rom II-VO zwanzig Tage nach ihrer Veröffentlichung im ABl., mithin am 20.8.2007, in Kraft getreten sei.
1064 Dänemark beteiligt sich gemäß Art. 1 und 2 das dem Vertrag über die Europäische Union und dem Vertrag zur Gründung der Europäischen Gemeinschaft beigefügten Protokolls über die Position Dänemarks nicht an der Annahme dieser Verordnung, siehe Erwägungsgrund Nr. 40 der Rom II-VO. Das Vereinigte Königreich und Irland haben gemäß Art. 3 des Anhangs zum Vertrag über die Europäische Union und dem Vertrag zur Gründung der Europäischen Gemeinschaft über die Position des Vereinigten Königreichs und Irlands einen „Opt-In" erklärt, siehe Erwägungsgrund Nr. 39 der Rom II-VO. Wenn im Folgenden „Mitgliedstaaten" erwähnt werden, sind wie in Art. 1 Abs. 4 Rom II-VO sämtliche Mitgliedstaaten der EU mit Ausnahme Dänemarks gemeint.
1065 BGH, Urt. v. BGH, 24.5.2007 – I ZR 42/04, GRUR 2007, 691, 692 – Staatsgeschenk; BGH, Urt. v. 7.11.2002 – I ZR 175/00, ZUM 2003, 225, 226 – Sender Felsberg; BGH, Urt. v. 2.10.1997 – I ZR 88/95, GRUR 1999, 152, 153 – Spielbankaffäre; BGH, Urt. v. 16.6.1994 – I ZR 24/92, NJW 1994, 2888, 2890 – Folgerecht mit Auslandsbezug; BGH, Urt. v. 17.6.1992 – I ZR 182/90 GRUR 1992, 697, 698. – ALF; *v. Bar*, Internationales Privatrecht, Bd. II, Rn. 702; Möhring/Nicolini/*Hartmann*, Vorbem. Internationales Urheberrecht Rn. 4; MüKo/*Drexl*, IntWirtR, IntImmGR Rn. 53; *Peinze*, S. 139 ff.; *Sack*, WRP 2008, 1405, 1410 ff.; *ders.*, WRP 2000, 269, 270; *Sandrock*, GRUR Int. 1985, 507, 513; Schricker/*Katzenberger*, Vor §§ 120 ff. Rn. 4; *Schneider-Brodtmann*, S. 107 f.; *Vorpeil*, GRUR Int. 1992, 913.
1066 Art. 13 Rom II-VO ordnet die Anwendung des Art. 8 Rom II-VO auch für außervertragliche Schuldverhältnisse nach dem III. Kapitel (Ungerechtfertigte Bereicherung,

„Auf außervertragliche Schuldverhältnisse aus einer Verletzung von Recht des geistigen Eigentums[1067] ist das Recht des Staates anzuwenden, für den der Schutz beansprucht wird."[1068]

Die Rom II-VO ist in ihrem Anwendungsbereich gegenüber Kollisionsnormen in völkerrechtlichen Vereinbarungen, auch soweit sie unmittelbar anwendbares innerstaatliches Recht geworden sind, vorrangig. Dies stellt Art. 3 Nr. 1 EGBGB[1069] klar.

Die Rom II-VO berührt gemäß Art. 28 ihrerseits nicht die Anwendung solcher Staatsverträge, denen ein oder mehrere Mitgliedstaaten zum Zeitpunkt der Annahme dieser Verordnung angehören, die Kollisionsnormen enthalten und nicht ausschließlich zwischen Mitgliedstaaten geschlossen wurden.[1070] Der RBÜ[1071] und dem TRIPS gehören auch Staaten an[1072], die nicht Mitglied der Europäischen Union sind. Soweit sie Kollisionsregeln enthalten und anwendbar sind, gehen sie der Rom II-VO und auch dem autonomen Kollisionsrecht gemäß Art. 3 Nr. 2 EGBGB vor.

I. Kollisionsrechtlicher Gehalt der RBÜ

Zunächst ist daher zu untersuchen, ob der RBÜ ein kollisionsrechtlicher Gehalt entnommen werden kann, der den Regeln der Rom II-VO vorginge.

Geschäftsführung ohne Auftrag und Verschulden bei Vertragsverhandlungen) aus einer Verletzung von Rechten des geistigen Eigentums für entsprechend anwendbar an.

1067 Der Begriff des geistigen Eigentums erfasst beispielsweise Urheberrechte und verwandte Schutzrechte, Erwägungsgrund Nr. 26.
1068 Diese Formulierung ist etwas unglücklich, weil nicht Schutz für den Staat, sondern für den in seinen Immaterialgüterrechten Verletzten Schutz beansprucht wird. In dem ersten Vorschlag der Kommission, KOM(2003) 427, S. 38, hieß es in der deutschen Fassung des Art. 8 Nr. 1, das Recht des Staates sei anzuwenden, „in dem" der Schutz beansprucht werde. Diese Formulierung hätte auch als eine Verweisung auf die *lex fori* verstanden werden können.
1069 Art. 3 EGBGB wurde geändert durch das Gesetz zur Anpassung der Vorschriften des Internationalen Privatrechts an die Verordnung (EG) Nr. 864/2007 v. 10.12.2008, BGBl. I 2401, und ist nach dessen Art. 2 in Kraft seit dem 11.1.2009.
1070 Vgl. auch Art. 307 Absatz 1 EGV: „Die Rechte und Pflichten aus Übereinkünften, die vor dem 1.1.1958 oder, im Falle später beigetretener Staaten, vor dem Zeitpunkt ihres Beitritts zwischen einem oder mehreren Mitgliedstaaten einerseits und einem oder mehreren dritten Ländern andererseits geschlossen wurden, werden durch diesen Vertrag nicht berührt."
1071 Siehe zum Ratifikationsstand oben, Noten 262 und 270.
1072 Entsprechendes gilt für das WUA, welches aber nicht untersucht wird, siehe oben, S. 75.

1. Mindestrechte

Urheber genießen außerhalb des Ursprungslandes für ihre verbandsgeschützten Werke den Schutz der Mindestrechte (Art. 5 Abs. 1 RBÜ). Sie werden folglich erst relevant, wenn der Schutz nach den innerstaatlichen Vorschriften außerhalb des Ursprungslandes hinter dem Schutz der Mindestrechte zurückbleibt. Die Mindestrechte ergänzen den Grundsatz der Inländerbehandlung, verweisen aber nicht auf die Rechtsordnung eines bestimmten Staates. Sie sind daher keine kollisionsrechtlichen Normen.[1073] Sie setzen vielmehr voraus, dass der kollisionsrechtliche Anknüpfungsvorgang bereits abgeschlossen und die maßgebliche Rechtsordnung bereits gefunden wurde. Dessen Regelungsgehalt ist dann ggf. durch den Schutz der RBÜ zu erweitern. Mindestrechte stellen somit eindeutig Fremdenrecht dar.[1074]

2. Inländerbehandlung

Schwieriger zu beantworten ist die Frage, ob der Grundsatz der Inländerbehandlung[1075] kollisionsrechtlich zu verstehen ist. Art. 5 Abs. 2 RBÜ, der wie folgt lautet, scheint eine Verweisung auf das Recht des Schutzlandes nahezulegen.

> „Der Genuss und die Ausübung dieser Rechte sind nicht an die Erfüllung irgendwelcher Förmlichkeiten gebunden; dieser Genuss und diese Ausübung sind unabhängig vom Bestehen des Schutzes im Ursprungsland des Werkes. Infolgedessen richten sich der Umfang des Schutzes sowie die dem Urheber zur Wahrung seiner Rechte zustehenden Rechtsbehelfe ausschließlich nach den Vorschriften des Landes, in dem Schutz beansprucht wird, soweit diese Übereinkunft nichts anderes bestimmt."

Wenn hierin eine Verweisung auf das Schutzland zu erblicken ist[1076], erfassen die „Vorschriften des Landes, in dem Schutz beansprucht wird" möglicherweise auch jene des Internationalen Privatrechts. Wäre dies der Fall, könnten die Verbandsländer auch andere Kollisionsregeln als das Schutzlandprinzip vorsehen. Angenommen: ein Verbandsland (Staat U) folgt dem Ursprungslandprinzip.

1073 *Ulmer*, Immaterialgüterrechte, Nr. 42, S. 32.
1074 Vgl. *Obergfell*, IPRax 2005, 9, 12; *dies.*, Filmverträge, S. 204 f.; *Schack*, Zur Anknüpfung des Urheberrechts im internationalen Privatrecht, Rn. 26.
1075 Siehe oben, S. 64 ff und Note 224.
1076 Siehe nur *Lucas, André*, Private International Law Aspects of the Protection of Works and of the Subject Matter of Related Rights Transmitted Over Digital Networkds (WIPO/PIL/01/1 Prov., December 17, 2000), abrufbar unter: http://www.wipo.int/edocs/mdocs/mdocs/ en/wipo_pil_01/wipo_pil_01_1_prov.pdf.

„U" wendet für angebliche Rechtsverletzungen im Staat „X" von Werken aus dem Ursprungsland „Y" das Recht des Staats „Y" an, während es inländische Werke – auch bei einer angeblichen Rechtsverletzung in demselben Staat „X" – nach deren Heimatrecht des Staats „U" beurteilt. Der Grundsatz der Inländerbehandlung würde von der Ausgestaltung der nationalen Kollisionsregel abhängen und könnte zu unterschiedlichen Ergebnissen für inländische und ausländische Werke führen. Der Inländerbehandlungsgrundsatz steht aber nicht unter dem Vorbehalt der kollisionsrechtlichen Anwendbarkeit des Schutzlandes.[1077]

Der Bundesgerichtshof versteht Art. 5 Abs. 2 RBÜ, möglicherweise aus den vorgenannten Gründen, aber ohne nähere Begründung, als Sachnormverweisung auf das Recht des Schutzlandes.[1078] Die Inländergleichbehandlung setze voraus, dass auch ausländische Urheber im Inland für ihre Werke nach dem inländischen Recht geschützt werden.[1079] Der Text des Art. 5 Abs. 2 S. 2 RBÜ sei unglücklich formuliert und entgegen seinem Wortlaut nicht als eine Verweisung auf die *lex fori* zu verstehen[1080], sondern auf die Rechtsvorschriften des Landes, für das der Schutz beansprucht wird.[1081]

Der maßgebliche französische Text (Art. 37 Abs. 1 lit. c) RBÜ) steht dieser vermeintlich korrigierenden Lesart entgegen. Wie schon in Art. 5 Abs. 1 RBÜ ist in Art. 5 Abs. 2 S. 1 RBÜ von „jouissance de droits", also von Fremdenrecht die Rede. Daran knüpft Art. 5 Abs. 2 S. 2 RBÜ an („par suite"), die der deutschen Übersetzung „infolgedessen" entspricht und somit in den fremdenrechtlichen Zusammenhang gehört.[1082]

Würde man Art. 5 Abs. 2 S. 2 RBÜ kollisionsrechtlich verstehen, richtete sich nicht nur der Schutzumfang, sondern auch die dem Urheber zustehenden Rechtsbehelfe nach dem Schutzland.[1083] Diese unterfallen aber nach allgemeiner Ansicht der *lex fori*.[1084] Jedenfalls wären die Verbandsländer frei, Kollisionsre-

1077 *Drexl*, in: FS Dietz, S. 461, 468.
1078 Urt. v. 17.6.1992 – I ZR 182/90, GRUR 1992, 697, 698 – ALF; ebenso: *Drexl*, in: FS Dietz, S. 461, 467 ff.; *Ulmer*, Immaterialgüterrechte, Nr. 1, 16. Die Stellungnahme der 2. Kommission des Deutschen Rat für Internationales Privatrecht zum Vorentwurf eines Vorschlags der Europäischen Kommission für eine Verordnung des Rates auf außervertragliche Schuldverhältnisse anzuwendende Recht empfahl, eine Sonderanknüpfungsregel für die Verletzung von Immaterialgüterrechten nicht aufzunehmen (S. 34). Aus den vorrangigen einschlägigen multilateralen Staatsverträgen ließe sich die zwingende ausschließliche Anwendbarket der *lex loci protectionis* ableiten.
1079 *Drexl*, Entwicklungsmöglichkeiten, S. 38 f.; MüKo-BGB/*ders.*, IntImmGR, Rn. 53 und *Katzenberger*, in: FG Schricker, S. 225, 243 f.
1080 So aber: *Knörzer*, S. 37 und *Peinze*, S. 135, die eine Gesamtverweisung in Art. 5 Abs. 2 S. 2 RBÜ auf die *lex fori* vertreten.
1081 Vgl. MüKo-BGB/*Drexl*, IntImmGR, Rn. 53; *Ulmer*, Immaterialgüterrechte, Nr. 16.
1082 *Schack*, Zur Anknüpfung des Urheberrechts im internationalen Privatrecht, Rn. 28.
1083 *Schack*, ebda. (Note 1082), Rn. 31.
1084 Vgl. nur *Kegel/Schurig*, § 22 III, S. 1055 f.

geln für die Frage der (ersten) Urheberschaft und die Übertragung des Urheberrechts zu bestimmen. Letztere erwähnt die RBÜ nicht. In Art. 2 Abs. 7, 7 Abs. 8 und 14ter RBÜ wird ein anderes Recht als jenes des Schutzlandes für die Schutzdauer[1085], den Schutz von Werken der angewandten Kunst und das Folgerecht relevant.

Art. 5 Abs. 2 RBÜ ist somit keine (unvollkommene) Kollisionsregel[1086], sondern eine Nichtdiskriminierungsregel, die lediglich anordnet, dass hinsichtlich des Umfangs des Schutzes dasselbe Sachrecht anzuwenden ist, wobei offen ist, welches dies ist.[1087]

3. Zwischenergebnis

Die Mindestrechte und der Grundsatz der Inländerbehandlung der RBÜ enthalten keine Kollisionsnorm. Die Rom II-VO Verordnung ist anwendbar.

II. Rom II-VO

1. Rechtswahl, Renvoi und loi uniforme

Eine Rechtswahl ist unzulässig (Art. 8 Abs. 3 Rom II-VO). Sie wäre mit dem Territorialitätsprinzip nicht vereinbar.[1088]

Der Renvoi ist ausgeschlossen (Art. 24 Rom II-VO). Das Schutzlandprinzip ist von den Gerichten der Mitgliedstaaten anzuwenden, wenn eine Ver-

1085 Im Hinblick auf die RL 2006/116/EG Schutzdauer-RL, welche die vorherige Schutzdauer RL ablöste, ist die Frage nach der Schutzdauer des Urheberrechts innerhalb der Europäischen Union unabhängig von der Anknüpfung. Der Schutzfristenvergleich in Art. 7 Abs. 8 RBÜ entfaltet seine einschränkende Wirkung nur noch gegenüber solchen verbandsgeschützten Werken, deren Urheber nicht gemeinschaftsangehörig sind und deren Ursprungsland außerhalb der Europäischen Union liegt; vgl. Erwägungsgrund 22 der RL 93/98/EWG, Abl. L 290/9.
1086 *Dessemontet*, 18. J. Int'l Arb. 487, 489 (2001); *González*, in: FS Jayme, S. 105, 110; *Koumantos*, DdA 1988, 439, 448; *Schack*, JZ 1986, 824, 827.
1087 *Obergfell*, IPRax 2005, 9, 12; *dies.*, Filmverträge, S. 206 ff.; *Ricketson/Ginsburg*, Vol. II, Rn. 20.09; *Schack*, Zur Anknüpfung des Urheberrechts im internationalen Privatrecht, Rn. 27.
1088 Zur Begründung des Schutzlandprinzips berief sich die Kommission in ihrem ersten Verordnungsvorschlag zur Rom II-Verordnung ausdrücklich auf das Territorialitätsprinzip KOM (2003) 427, S. 22 und nahm somit die Anregung der *Hamburg Group for Private International Law*, RabelsZ 67 (2003), 1, 21, 23 f., auf. Eine Rechtswahl durch die Parteien würde dessen Geltung in Frage stellen, vgl. auch *Heiss/Loacker*, JBl. 2007, 613, 636.

bindung zum Recht des geistigen Eigentums verschiedener Staaten besteht (Art. 1 Abs. 1 S. 2, 8, 13 Rom II-VO) und ist somit als eine loi uniforme ausgestaltet.[1089] Ein grenzüberschreitender Sachverhalt liegt vor, wenn der Kläger die (angebliche) Verletzung von Urheberrechten außerhalb des Rechts der *lex fori* oder in mehreren Staaten geltend macht. Die *lex loci protectionis* ist deshalb nicht deckungsgleich mit der *lex fori*. Der Kläger ist in der Lage, am international zuständigen Gericht sämtliche angebliche Verletzungshandlungen in mehreren Staaten geltend zu machen.

Die Rom II-VO ist nach dessen Art. 3 auch anzuwenden, wenn das nach dem Schutzlandprinzip anzuwendende Recht nicht das Recht eines Mitgliedstaats ist. Oberstes Ziel der Rom II-VO ist der internationale Entscheidungseinklang.[1090]

2. Reichweite des Schutzlandprinzips nach Art. 8 Abs. 1 Rom II-VO

Die Reichweite der Verweisung auf das Schutzlandprinzip war auch schon vor Geltung des Art. 8 Abs. 1 Rom II-VO umstritten. Insbesondere die Vertreter des Universalitätsprinzips erblicken auch unter der Geltung des Schutzlandprinzips die Möglichkeit, etwa hinsichtlich der Ersturheberschaft an das Ursprungsland

1089 Es ist umstritten, ob Art. 61 lit. c) und Art. 65 EG auch die Kompetenz erfassen, Drittstaatensachverhalte zu regeln. Vgl. nur *Heß*, NJW 2000, 23, 27; *Jayme/Kohler*, IPRax 2007, 493, 494; *Jayme*, IPRax 2000, 155, 166: „Der Gedanke der Subsidiarität tritt offenbar ganz hinter einen kaum verständlichen Aktionismus zurück"; *Leible/Engel*, EuZW 2004, 7, 9; *R. Wagner* NJW 2005, 1754, 1756, *G. Wagner*, IPRax 2006, 372, 389 f. jeweils m.w.N. Durch den Vertrag von Lissabon zur Änderung des Vertrages über die Europäische Union und des Vertrags zur Gründung der Europäischen Gemeinschaft (2007/C 306/01) könnte dieser Streit hinfällig geworden sein. Er erwähnt in Art. 65 Abs. 2 das Erfordernis des reibungslosen Funktionierens des Binnenmarkts nur noch als ein Ziel neben anderen. Zu diesem Zweck erlassen das Europäische Parlament und der Rat Maßnahmen, die u.a. die Vereinbarkeit der in den Mitgliedstaaten geltenden Kollisionsnormen und Vorschriften zur Vermeidung von Kompetenzkonflikten sicherstellen sollen (Art. 65 Abs. 2 lit. c)). In der konsolidierten Fassung des Vertrages zur Gründung der Europäischen Gemeinschaft v. 24.12.2002 (Abl. C 325/33) heißt es in Art. 65 lit. b) EG, die Maßnahmen würden eine „Förderung der Vereinbarkeit der in den Mitgliedstaaten geltenden Kollisionsnormen und Vorschriften" einschließen. Der Vertrag von Lissabon geht deutlich weiter und gestattet ausdrücklich die Vereinheitlichung der europäischen Kollisionsnormen.

1090 Erwägungsgrund Nr. 6: „Um den Ausgang von Rechtsstreitigkeiten vorhersehbarer zu machen und die Sicherheit in Bezug auf das anzuwendende Recht zu fördern, müssen die in den Mitgliedstaaten geltenden Kollisionsnormen im Interesse eines reibungslos funktionierenden Binnenmarkts unabhängig von dem Staat, in dem sich das Gericht befindet, bei dem der Anspruch geltend gemacht wird, dieselben Verweisungen zur Bestimmung des anzuwendenden Rechts vorsehen.".

anzuknüpfen.[1091] Das Universalitätsprinzip basiert auf dem Gedanken, dass ein nach der Rechtsordnung des Ursprungslandes gewährtes Urheberrecht grundsätzlich weltweite Geltung beanspruchen können soll. Die Ausgestaltung des Schutzes kann für jedes Land unterschiedlich sein, aber Bestand und Inhaberschaft des Urheberrechts sollen sich nach dem Recht des Ursprungslandes richten und auf der ganzen Welt einheitlich anerkannt werden. Ursprungsland soll dabei entweder der Staat der Erstveröffentlichung (*lex publicationis*) oder bei unveröffentlichten Werken das Personalstatut des Werkschöpfers sein.[1092]

Jedoch ist allgemein anerkannt, dass die *lex loci protectionis* im Grundsatz über das Vorliegen von Ausnahmen und Schranken des Urheberrechts bestimmt.[1093] Dafür spricht auch Art. 15 lit. b) Rom II-VO, wonach das nach der Rom II-VO anzuwendende Recht insbesondere für Haftungsausschlussgründe maßgebend ist.

3. Lokalisierung des Handlungsortes

Das Schutzlandprinzip in Art. 8 Abs. 1 Rom II-VO nennt die Voraussetzungen der Anknüpfung nicht und verlagert das zentrale Kernproblem, nämlich die bei Urheberrechten typischerweise schwierige Lokalisierung des Ortes der Verletzungshandlung, von der Kollisions- auf die Sachrechtsebene.[1094] Die kollisionsrechtliche Prüfung erschöpft sich in der Feststellung des Rechts des Staates, wo

1091 Vgl. *Drexl*, in: Drexl/Kur (Hrsg.), S. 151, 170 ff.; *Drobnig*, RabelsZ 40 (1976), 195, 197 f.; *van Eechoud*, in: Drexl/Kur (Hrsg.), S. 289, 291 ff.; *Intveen*, S. 86 ff.; *Klass*, GRUR Int. 2008, 546, 554; *Neuhaus*, RabelsZ 40 (1976), 191, 195; *Schack*, Urheber- und Urhebervertragsrecht, Rn. 900 ff.; *ders.*, MMR 2000, 59 ff.; *ders.*, Zur Anknüpfung des Urheberrechts im internationalen Privatrecht, Rn. 65, 137.

1092 Das Universalitätsprinzip wird beispielsweise vertreten von *Drobnig*, RabelsZ 40 (1976) 195, 201 ff.; *Neuhaus*, RabelsZ 40 (1976), 191, 192 f.; *Schack*, Zur Anknüpfung des Urheberrechts im internationalen Privatrecht, Rn. 76 ff.; *ders.* GRUR Int. 1985, 523 f.; *ders.* ZUM 1989, 267, 276 und Urheber- und Urhebervertragsrecht, Rn. 806 ff.; *de lege ferenda: Siehr*, UFITA 108 (1988) 9, 25. Ob *de lege lata* eine Anknüpfung an das Ursprungsland möglich ist, bestimmt sich nach der Reichweite der Verweisung in Art. 8 Abs. 1 Rom II-VO, vgl. *Basedow/Metzger*, in: FS Boguslavskij, S. 153, 162; *Leible/Lehmann*, RIW 2007, 721, 731; *Obergfell*, IPRax 2005, 9, 13.

1093 Vgl. BGH, Urt. v. 24.5.2007 – I ZR 42/04; GRUR 2007, 691, 692 Rn. 22 – Staatsgeschenk; BGH, Urt. v. 7.11.2002 – I ZR 175/00, GRUR 2003, 328, 330 – Sender Felsberg; *Ginsburg*, GRUR Int. 2000, 97, 109; *Klass*, GRUR Int. 2008, 546, 554; *Schack*, Urheber- und Urhebervertragsrecht, Rn. 920; *ders.*, IPRax 2003, 141, 142; *ders.*, Zur Anknüpfung des Urheberrechts im internationalen Privatrecht, Rn. 38; Wandtke/Bullinger/*v. Welser*, vor 120 ff. Rn. 12. *Neuhaus*, RabelsZ 40 (1976), 191, 195 und *Intveen*, S. 95 möchten die *lex originis* auch auf Entstehung, Inhalt und Übertragbarkeit anwenden.

1094 *Buchner*, GRUR Int. 2005, 1004, 1006; *Heiss/Loacker*, JBl. 2007, 613, 636.

eine Benutzungs- oder Verletzungshandlung droht oder zu befürchten ist.[1095] Ist diese Rechtsordnung einmal bestimmt, so sei nach ihrem Sachrecht zu prüfen, ob die Voraussetzungen einer Rechtsverletzung nach inländischem Sachrecht überhaupt vorliegen. Denn der Schutz ist naturgemäß durch die inländische Immaterialgüterrechtsverletzung bedingt.[1096] Eine Handlung, die im Ausland vorgenommen wurde und sich im Inland nicht auswirkt, kann nicht zu einem Anspruch nach dem inländischen Urheberrecht führen. Nach dem Territorialitätsprinzip kann ein Urheberrecht nur im Inland verletzt werden.[1097] Die Rom II-VO äußert sich nicht zu der Lokalisierung der angeblichen Verletzungshandlung und überlässt sie dem jeweiligen Schutzland.

a. *Bildzitate in mehreren Staaten*

Von besonderem Interesse ist die Frage, ob das Schutzlandprinzip im Sinne des Art. 8 Abs. 1 Rom II-VO bei Verletzungshandlungen in mehreren Staaten, insbesondere einer öffentlichen Zugänglichmachung des Bildzitats im Internet, konkretisiert werden muss oder ob allein das Schutzbegehren des Rechtsinhabers nach einer bestimmten Rechtsordnung genügt, um nach Art. 8 Abs. 1 Rom II-VO die Rechtsordnung dieses Staates anzuwenden.

b. *Internet*

Nutzungshandlungen von urheberrechtlich geschützten Werken erfolgen zunehmend im Internet. Es ist schwierig, den Handlungsort eines ubiquitären Werks im Internet zu lokalisieren und zu begründen. Orte, an denen Verletzungshandlungen anfangen und enden, sind bei Handlungen, die in einem globalen interaktiven Netzwerk zahlreiche Grenzen überqueren, voneinander ununterscheidbar.[1098] Die einschränkungslose Anwendung des Schutzlandprinzips führt bei Bildzitaten im weltweit abrufbaren Internet zu einer potenziellen Anwendung des Rechts praktisch aller Länder[1099] und stößt an seine Grenzen. Grenzüberschreitende Bildzitate würden vorbehaltlich des Art. 10 Abs. 1, 3 RBÜ am Maßstab des strengsten Rechts zu messen sein, wenn sich der Rechts-

1095 Vgl. noch zur gewohnheitsrechtlichen Anknüpfung an die *lex loci protectionis*, *Siehr*, UFITA 108 (1988), 9, 13.
1096 Vgl. BVerfG, Beschl. v. 23.1.1990 – 1 BvR 306/86, GRUR 1990, 438, 441 f. – Bob Dylan.
1097 Siehe oben, Note 63.
1098 *Geller*, GRUR Int. 2000, 659, 660.
1099 Eine Ausnahme gilt für den Bereich der europäischen Satellitenrichtlinie, die das Sendelandprinzip in Art. 1 Abs. 2 der Richtlinie 93/83/EWG des Rates v. 27.9.1993 zur Koordinierung bestimmter urheber- und leistungsschutzrechtlicher Vorschriften betreffend Satellitenrundfunk und Kabelweiterverbreitung, Abl. L v. 6.10.1993, S. 15 ff., verankert.

inhaber hierauf beruft.[1100] Zwar vermag das angerufene Gericht, den Unterlassungsanspruch räumlich zu begrenzen, aber wenn es dem Provider technisch nicht möglich ist, die Abrufmöglichkeit räumlich zu beschränken, wirkt das tenorierte Verbot tatsächlich auch in Ländern, in denen Bildzitate zulässig sind.

Die einschränkungslose Anwendung des Schutzlandprinzips im Internet verpflichtete Bildzitierende, die Bildzitate im Internet öffentlich zugänglich machen möchten, deren Zulässigkeit grundsätzlich nach allen Rechtsordnungen zu prüfen, in denen das Internet verfügbar ist. Es ist absurd zu glauben, dass sich dieser Herkulesaufgabe tatsächlich jemand stellt. Eine solche Prüfung wäre mit Kosten verbunden, die in den meisten Fällen jene einer Lizenzierung übersteigen dürften. Zudem wäre damit eine erhebliche zeitliche Verzögerung verbunden. Faktisch ist es Bildzitierenden nicht möglich, vor einer öffentlichen Zugänglichmachung des bildzitierenden Werks vorherzusehen, ob und auf welche Rechtsordnung sich der Rechtsinhaber des zitierten Kunstwerks berufen wird. Dies kann dazu führen, dass die Zulässigkeitsprüfung desselben Bildzitats auf derselben Internetseite nach den jeweils anzuwendenden nationalen Urheberrechtsgesetzen zu unterschiedlichen Ergebnissen führt.[1101]

Streng genommen erfüllt die *lex loci protectionis* bei Bildzitaten in digitalen grenzüberschreitenden Netzen nicht die allgemein teleologischen Anforderungen an Kollisionsregeln. Kollisionsrecht ist Verweisungsrecht[1102] und muss vorhersehbar sein. Diesem Grundgedanken versucht auch die Rom II-VO zu folgen (vgl. Erwägungsgrund Nr. 16). Im Hinblick auf Art. 8 Abs. 1 Rom II-VO ist dieses Ziel (noch) nicht erreicht. Es wird noch nicht einmal an eine Handlung angeknüpft, sondern lediglich an das Recht des Staates, „für den Schutz beansprucht wird".[1103] Anders und präziser formuliert ist demgegenüber Art. 8 Abs. 2

1100 Vgl. *Beier/Schricker/Ulmer*, GRUR Int. 1985, 104, 105 ff; *Dessemontet*, SJZ 1996, 285, 291; *Sack*, WRP 2008, 1405, 1414; *ders.*, WRP 2000, 269, 274.
1101 Vgl. z.B. die Internetwerbung für Leuchten von *Wilhelm Wagenfeld*, welche die Rechtsinhaber in Deutschland aufgrund von § 17 UrhG verbieten konnten, in Italien hingegen nicht, weil sie dort keinen urheberrechtlichen Schutz genießen, BGH, Urt. v. 15.2.2007 – I ZR 114/04, GRUR 2007, 871, 873 – Wagenfeld-Leuchte und auch die nicht genehmigten Vertrieb von gerahmten Drucken des Hundertwasser-Hauses in Wien, deren Fotografie von einer in einem oberen Stockwerk des gegenüberliegenden Hauses befindlichen Privatwohnung angefertigt wurden. Der Vertrieb war in Österreich nach § 54 I Nr. 5 UrhG (Österreich) zulässig (vgl. Oberster Gerichtshof, Entsch. v. 12.9.1989 – 4 Ob 106/89 – Adolf Loos-Werke) und in Deutschland unzulässig, weil er nach dem BGH, Urt. v. 5.6.2003 – I ZR 192/00, GRUR 2003, 1035, 1036 – Hundertwasser-Haus, nicht von § 59 UrhG gedeckt war, vgl. auch OLG München, Urt. v. 16.6.2005 – 6 U 5629/99, GRUR 2005, 1038 – Hundertwasser-Haus II.
1102 *Kropholler*, § 12, S. 95.
1103 In der Praxis wird sich der Rechtsinhaber des angeblich unzulässig zitierten Kunstwerks auf das Recht solcher Länder berufen, in denen aus seiner Sicht Eingriffs- oder Benutzungshandlungen stattgefunden haben. Solche Benutzungshandlungen sind nach dem Wortlaut des Art. 8 Abs. 1 Rom II-VO aber keine Voraussetzungen der Anknüpfungen.

Rom II-VO. Danach ist bei außervertraglichen Schuldverhältnissen aus einer Verletzung von gemeinschaftsweit einheitlichen Rechten des geistigen Eigentums (...), das Recht des Staates anzuwenden, „in dem die Verletzung begangen wurde".

Vor dem Hintergrund der dargestellten praktischen Schwierigkeiten im Rahmen von Internetsachverhalten wurde in den letzten Jahren einige Versuche unternommen, das Schutzlandprinzip (nach Art. 8 Abs. 1 Rom II-VO) wertend zu konkretisieren oder Alternativen aufzuzeigen. Im Wesentlichen werden folgende Lösungsmöglichkeiten diskutiert: Einige vertreten die Anknüpfung an den Standort des Servers[1104], den (Wohn-)Sitz des Internetseitenbetreibers[1105] oder den Ort des bestimmungsgemäßen Abrufs[1106]. Andere befürworten das Recht des Staates mit der engsten Verbindung der Auseinandersetzung zwischen Rechtsinhaber und angeblichem Verletzer[1107], das Recht am Wohnsitz[1108] oder das Recht des gewöhnlichen Aufenthaltes des Rechtsinhabers[1109] sowie dem Rechtsinhaber die Wahl zu lassen, ob er nach dem Recht der Staaten der Erfolgsorte den jeweiligen Schaden oder im Land des Handlungsortes den gesamten Schaden geltend macht.[1110] Letztlich wird vorgeschlagen, das Recht anzuwenden, in dem die Nutzungshandlung spürbar sei.[1111] Bisher hat sich keine dieser Lösungsmöglichkeiten durchgesetzt.[1112]

Auf absehbare Zeit steht auch nicht zu erwarten, dass der europäische Gesetzgeber das jüngst in Art. 8 Abs. 1 Rom II-VO normierte Schutzlandprinzip aufgeben wird,[1113] weshalb diese Diskussion hier nicht vertieft wird. Die *lex loci*

1104 Spindler/Schuster/*Pfeiffer/Weller*, EGBGB Art. 40 Rn. 24.
1105 So *Ginsburg, Jane*, Private International Aspects of the Protection of Works and objects of Related Rights Transmitted throug Digital Networks, WIPO Dokument PIL/01/2, abrufbar unter http://www.wipo.org/pil-forum/en.
1106 *Junker*, S. 350 ff.; Staudinger/*Fezer/Koos*, EGBGB Internationales Immaterialgüterprivatrecht, Rn. 1056.
1107 § 321 Abs. 1 des Vorschlags des *American Law Institute*, S. 153, die engste Verbindung sei insbesondere durch den gewöhnlichen Aufenthalt der Parteien, ihre Vertragsbeziehungen oder wettbewerbsrechtlichen Beziehungen zu bestimmen (§ 321 Abs. 1 (a)-(d)).
1108 Wandtke/Bullinger/*v. Welser,* Vor §§ 120 ff Rn. 11.
1109 *Plenter*, S. 138.
1110 *Mankowski*, RabelsZ 63 (1999), 203, 275 ff.
1111 *Buchner*, GRUR Int. 2005, 1004, 1007; Spindler/Schuster/*Pfeiffer/Weller*, EGBGB Art. 40 Rn. 25; *Stieß*, S. 252 ff.
1112 *Mankowski*, CR 2005, 758, 761 m.w.N. Die WIPO befasst sich mit den kollisionsrechtlichen Fragen im Rahmen der Digital Agenda und veranstaltete 2001 ein „WIPO Forum on Private International Law and Intellectual Property", siehe hierzu die unter http://www.wipo.int/meetings/en/details.jsp?meeting_id=4243 veröffentlichten Beiträge von *Austin, Ginsburg, Lucas*. The American Law Institute, S. 153, schlägt eine Kollisionsregel vor, welche die engste Verbindung bei angeblichen Verletzungshandlungen in mehreren Staaten bestimmt. Vgl. auch oben die Nachweise in Note 1091.
1113 Siehe oben, Note 1088.

protectionis gilt aufgrund des insoweit eindeutigen Wortlauts des Art. 8 Abs. 1 Rom II-VO vielmehr auch im Internet einschränkungslos.

c. *Internationale Printmedien*

Bei grenzüberschreitenden Printmedien kann nach dem Recht jedes Staates Schutz begehrt werden, für den der Rechtsinhaber Schutz beansprucht. Der Bildzitierende kann aufgrund der Körperlichkeit der Printmedien leicht bestimmen, in welchen Ländern er relevante Nutzungshandlungen vornimmt. Ihm ist es daher auch zumutbar, die Rechtsordnungen dieser Länder zu prüfen. Denn die Verbreitung der Druckwerke durch Dritte über die Grenze ist ihm nicht zuzurechnen.

4. Zwischenergebnis

Das Ziel der Rom II-VO, das anzuwendende Recht vorhersehbarer[1114] zu machen[1115], indem die Gerichte der Mitgliedstaaten dieselben Verweisungen zur Bestimmung des anzuwendenden Rechts vorsehen[1116], wird im Internet nicht erreicht.[1117] *De lege lata* sind Alternativen zum Schutzlandprinzip in Art. 8 Abs. 1 Rom II-VO nicht möglich. Wertende Konkretisierungen, die zu einer Beschränkung der anwendbaren Rechtsordnungen, insbesondere im Internet, führen sollen, haben sich noch nicht durchgesetzt. Der *status quo* ist, dass die Ermittlung des Handlungsortes dem Sachrecht vorbehalten ist. Dies führt dazu, dass Bildzitierende durch das strengste Recht behindert werden können, wenn sie im Internet veröffentlichen. Der Rettungsanker scheint Art. 10 Abs. 1 RBÜ zu sein. Die Zitierfreiheit muss jedes Verbandsland vorsehen.[1118] Deren konkrete Ausfüllung bleibt jedoch den Verbandsstaaten vorbehalten[1119] und vermag allenfalls ein grobes Muster vorzugeben.

1114 Vgl. die Erwägungsgründe 6, 14, 16 Rom II-VO.
1115 Im Aktionsplan des Rates und der Kommission zur bestmöglichen Umsetzung der Bestimmungen des Amsterdamer Vertrags über den Aufbau eines Raums der Freiheit, der Sicherheit und des Rechts v. Rat (Justiz und Inneres, am 3.12.1998 angenommener Text, ABl. EG v. 23.1.1999, Nr. C 19/1 ff.) heißt es, Rechtssicherheit und gleicher Zugang zum Recht erfordere u.a. eine „eindeutige Festlegung des anwendbaren Rechts".
1116 Erwägungsgrund (6); KOM(2003) 427 endg., S. 3, 5, 8.
1117 Vgl. *Koziol/Thiede*, ZVglRWiss 106 (2007), 235, 245 f.
1118 Siehe oben, S. 70 ff.; vgl. auch *Grubinger*, in: Beig/Graf-Schimek/Grubinger/ Schacherreiter, S. 55, 64.
1119 *Ginsburg*, GRUR Int. 2000, 97, 109 f.

B. Eigentum

Einige Rechtsordnungen gewähren dem Sacheigentümer ein Recht am Bild der eigenen Sache. Hierzu gehören im Grundsatz beispielsweise Frankreich und der Staat der Vatikanstadt.
Der französische Kassationshof stellte in seiner Entscheidung vom 10. März 1999[1120] unter Berufung auf Art. 544 Code civil vorbehaltslos fest,

> „que l'exploitation du bien sous la forme de photographies porte atteinte au droit de jouissance du propriétaire".

In einer späteren Entscheidung vom 7. Mai 2004 hatte der Kassationshof die Rechte des Sacheigentümers eingeschränkt. Er kann Dritten die Verwendung von Abbildungen nur untersagen, wenn sie ihm einen „trouble anormal" verursacht.[1121]

Das Kulturgüterschutzgesetz des Staates der Vatikanstadt[1122] normiert ein Recht am Bild der eigenen Sache:

> "Art. 19
> Diritti di riproduzione e sfruttamento economico
>
> 1. I diritti di riproduzione e sfruttamento economico delle cose di cui alla presente legge appartengono ai soggetti ai quali le cose spettano. (...)"[1123]

Gelangt ein Kunstgegenstand aus einem Staat, dessen Rechtsordnung ein Recht am Bild der eigenen Sache gewährt nach Deutschland, wird in Deutschland fotografisch reproduziert und zitiert, stellt sich die Frage, welche Rechte dem Sacheigentümer in Deutschland zustehen. Welche Unterschiede ergeben sich, wenn die Abbildung des Kunstwerks in Deutschland für ein Bildzitat verwendet wird und der Kunstgegenstand im Ausland verbleibt?

1120 Cour de cassation, Première chambre civil, D. 1999 Jur. 319. Es ging um Postkarten der Außenansicht des Café Gondrée in der Nähe von Caen.
1121 ZEuP 2006, 149 mit Anm. *Schack*.
1122 Stato della Città del Vaticano CCCLV, Legge sulla tutela dei beni culturali, N. CCCLV – Legge sulla tutela dei beni culturali v. 25. Juli 2001.
1123 In der deutschen Fassung (abrufbar unter: http://www.vaticanstate.va/DE/Staat_und_Regierung/DieOrganederGerichtsbarkeit/Einige_Gesetze_des_Vatikanstaates.htm) heißt es: „Das Recht zu Reproduktion und wirtschaftlicher Nutzung der in diesem Gesetz geregelten Gegenstände steht den Subjekten zu, denen diese Gegenstände gehören."

I. Kunstgegenstand gelangt nach Deutschland

1. Sachstatut

Das deutsche internationale Sachenrecht folgt in Art. 43 Abs. 1 EGBGB der *lex rei sitae*, wonach das Sachstatut grundsätzlich das Recht des Lageortes ist. Das gilt sowohl für bewegliche als auch für unbewegliche Sachen[1124]. Für Kulturgüter existieren Sondervorschriften. Hierbei stehen aber ausländische Verbringungs- oder Exportverbote[1125] oder eine Anknüpfung an die *lex originis* für Sachenrechtsänderungen im Vordergrund.[1126] Soweit es wie hier um die Ausübung des Eigentums geht, ist die *lex rei sitae* grundsätzlich zwingend maßgebend.[1127] Für eine Auflockerung nach Art. 46 EGBGB, welche die Privatautonomie stärker berücksichtigt, ist insoweit aus tatsächlichen Gründen typischerweise kein Raum.[1128] Es fehlt nämlich in aller Regel eine schuldrechtliche Ver-

1124 Für Transportmittel gilt Art. 45 EGBGB.
1125 Die Richtlinie 93/7/EWG des Rates v. 15.3.1993 über die Rückgabe von unrechtmäßig aus dem Hoheitsgebiet eines Mitgliedstaats verbrachten Kulturgütern, ABl. L 74 v. 27.3.1993, S. 74 ff., verpflichtet die Mitgliedstaaten der Europäischen Union. Diese müssen nationale Vorschriften vorsehen, wonach sich ausländische Verbote, nationales Kulturgut zu exportieren, durchsetzen und Ansprüche eröffnet werden illegal verbrachte Kulturgüter wieder in den Herkunftsstaat zurückzuführen. Deutschland hat diese Richtlinie durch das Gesetz zur Umsetzung der Richtlinie 92/7/EWG des Rates über die Rückgabe von unrechtmäßig aus dem Hoheitsgebiet eines Mitgliedstaates verbrachten Kulturgütern v. 15.10.1998 (BGBl. I 3162) umgesetzt. Dieses Gesetz wurde durch das Gesetz zur Ausführung des UNESCO-Übereinkommens v. 14.11.1970 über Maßnahmen zum Verbot und zur Verhütung der rechtwidrigen Einfuhr, Ausfuhr und Übereignung von Kulturgut v. 18.5.2007 (BGBl. I 757) abgelöst und ist abgedruckt bei *Jayme/Hausmann*, Nr. 115.
1126 Das Institut de Droit international hat im Jahr 1991 vorgeschlagen, die Übereignung von Kulturgut und die Zulässigkeit seiner Ausfuhr an das Recht des Heimatsaates zu unterstellen (lex originis), vgl. Art. 2 und 3 der der Resolution v. 3.9.1991 „La vente internationale d'objets d'art sous l'angle de la protection du patrimoine culturel: Ann.Inst.Dr.Int. 64 II (1991) 402, abrufbar auch unter: http://www.idi-iil.org/idiF/navig_chron1983.html.
1127 *Ritterhoff*, S. 300; *Stoll*, RabelsZ 38 (1974), 450, 460; *Weber*, RabelsZ 44 (1980), 520.
1128 Vgl. auch den Gesetzesentwurf der Bundesregierung, BT-Drs. 14/143, S. 19. Für eine begrenzte kollisionsrechtliche Berücksichtigung des Parteiwillens im Sachenrecht sprechen sich u.a aus: *Drobnig*, RabelsZ 32 (1968), 450 ff., 459 ff.; *Jayme*, in: FS Serick, S. 241, 246 ff.; *Ritterhoff*, S. 281 ff.; *Stoll*, IPrax 2000, 259, 264 f.; *ders.*, RabelsZ 38 (1974), 450, 452 ff. Vor dem Hintergrund öffentlich-rechtlicher Vorschriften zum Schutz von Kulturgütern (vgl. Note 1125), befürwortet *Jayme*, in: Dolzer/Jayme/Mußgnung (Hrsg.), S. 35, 42 ff., für bestimmte Kulturgegenstände eine Anknüpfung an das „Heimatrecht" des Kunstwerks; vgl. auch *ders.*, ZVglRWiss 95 (1996), 158, 167 ff.

bindung zwischen Sacheigentümer und Bildzitierendem und somit ein Parteiwille, den man berücksichtigen könnte.

Die *lex rei sitae* schützt vor allem Verkehrsschutzinteressen am Ort der Belegenheit der Sache.[1129] Dies schließt aber die Anerkennung und Ausübung unbekannter dinglicher Rechtsinhalte nicht aus, wie Artt. 43 Abs. 2, 46 BGB zeigen.

Bevor die Wirkungen eines im Ausland entstandenen Rechts am Bild der eigenen Sache diskutiert werden können, stellt sich vorrangig die Frage, ob und wie es nach dem Grenzübertritt nach Deutschland ausgestaltet ist.

a. Schlichter Statutenwechsel

Das neue Ausübungsstatut für eine Sache, die in ein anderes Land gelangt, gilt vom Zeitpunkt der Grenzüberschreitung an. Es findet ein schlichter Statutenwechsel[1130] statt. In diesem hier unterstellten Fall, ist das Recht am Bild der Sache durch eine ausländische Rechtsordnung begründet, bevor es die Grenze nach Deutschland passiert. Dieser schlichte Statutenwechsel wird von Art. 43 Abs. 2 EGBGB erfasst.[1131]

Das neue Statut des Belegenheitsortes erkennt die unter fremden Sachstatut wirksam begründeten dinglichen Rechte an (Art. 43 Abs. 2 EGBGB). Dies entspricht dem Grundsatz vom Schutz wohlerworbener Rechte (vested rights, droits acquis).[1132] Die Sache behält ihre bestimmte sachenrechtliche Prägung.[1133] Das Recht am Bild der eigenen Sache bleibt der Sache erhalten. Durch den bloßen Grenzübertritt ändert sich zunächst nichts.[1134] Erst wenn der Sacheigentümer aufgrund seines der Sache anhaftenden Rechts am Bild der eigenen Sache Ansprüche auf Unterlassung o.ä. gegen Bildzitierende geltend macht, darf die Ausübung dieses Rechts nicht im Widerspruch zum deutschen Sachrecht ausge-

1129 *v. Bar*, Bd. II, Rn. 752; *v. Caemmerer*, FS Zepos, S. 25; *Einsele*, RabelsZ 60 (1996), 417, 445; *Kropholler*, § 54 I. 1., S. 555; MüKo/*Wendehorst*, Art. 43 Rn. 1; Staudinger/*Stoll*, Int SachenR, Rn. 126.

1130 Von einem schlichten Statutenwechsel spricht man, wenn dem Statutenwechsel kein Erwerbsvorgang zugrunde liegt und er nicht anders zustande kommt als durch die Ortsveränderung, vgl. Staudinger/*Stoll*, Int SachenR, Rn. 352.

1131 Der Statutenwechsel tritt aus Gründen des Verkehrsschutzes unabhängig davon ein, ob der Berechtigte mit dem Grenzübergang einverstanden ist, vgl. *v. Bar/Mankowski*, Bd. I, § 4 Rn. 188, S. 342; Staudinger/*Stoll*, Int SachenR, Rn. 352; *ders.*, IPRax 2000, 259, 261; *ders.*, in: Dolzer/Jayme/Mußgnug (Hrsg.), S. 53, 54. Bei gestohlenen Kunstgegenständen wird diskutiert, ob das Recht am Ort des Abhandenkommens anzuwenden sei, siehe hierzu *Mansel*, IPRax 1988, 268 ff., 271 m.w.N.

1132 Vgl. den Gesetzesentwurf der Bundesregierung, BT-Drs. 14/143, S. 16; *Pfeiffer*, IPRax 2000, 270, 272; *Siehr*, ZVglRWiss 104 (2005), S. 145, 157.

1133 Vgl. BGH, Urt. v. 11.3.1991 – II ZR 88/90, IPRspr. 1991 Nr. 71; BGH, Urt. v. 8.4.1987 – VIII ZR 211/86, IPRax 1987, 374; *Lewald*, S. 184.

1134 BGH, Urt. v. 8.4.1987 – VIII ZR 211/86, IPRax 1987, 374, 377; *Ritterhoff*, S. 100.

übt werden (vgl. Art. 43 Abs. 2 EGBGB). Das Recht am Bild der eigenen Sache, welches die ausländische Rechtsordnung gewährt, kann gegenüber Dritten keine stärkeren Wirkungen entfalten, als vom Recht des Lageortes vorgesehen.[1135] Es ist daher zu fragen, ob das ausländische Recht am Bild der eigenen Sache im Inland Wirkungen nach Maßgabe des deutschen materiellen Sachenrechts haben kann.[1136] Das im Ausland entstandene Recht am Bild der eigenen Sache müsste daher einem deutschen Sachenrechtstyp funktionsäquivalent sein. Da das Recht am Bild der eigenen Sache zu den positiven Befugnissen eines Sacheigentümers gehört, ist der Inhalt des Eigentums betroffen. Es wurde bereits festgestellt, dass der Zuweisungsgehalt des § 903 BGB kein *erga omnes* wirkendes Recht am Bild der eigenen Sache gewährt.[1137] Es ist vielmehr standortbezogen zu bestimmen, ob die Fotografien Gebrauchsvorteile des Grundstückseigentums sind.[1138] Ein Recht am Bild der eigenen Sache der beschriebenen Art scheint diese Verbindung zwischen Standort und Sache zu verlassen, weshalb sich fragt, wie ein solches Recht zu qualifizieren ist.

b. *Qualifikation des Rechts am Bild der eigenen Sache*

Die Frage, ob ein Recht am Bild der eigenen Sache von dem Anknüpfungsgegenstand „Rechte an einer Sache" des Art. 43 EGBGB erfasst wird, ist Gegenstand der Qualifikation. Es existieren verschiedene Ansichten zur Bestimmung des Qualifikationsstatuts, die hier nicht dargestellt werden können.[1139] Die verschiedenen Ansätze, die u.a. nach den Systemvorstellungen der *lex causae* unter Berücksichtigung weiterer Rechtsordnungen auf rechtsvergleichender Grundlage oder autonom qualifizieren möchten, vermögen nicht zu erklären, warum der Gesetzgeber des nationalen Kollisionsrechts seine Rechtsbegriffe ausschließlich von ausländischen Rechtsordnungen bestimmt sehen will. Mit dieser Vorgehensweise müsste die Qualifikation erst gefunden werden und könnte zur Normenhäufung oder zum Normenmangel führen.[1140] Hier wird im Folgenden nach der *lex fori* qualifiziert, wobei die Systembegriffe des Kollisionsrecht internationalprivatrechtlich angewendet werden und somit nicht notwendig mit den Sachnormen der *lex fori* übereinstimmen müssen. Die Systembegriffe der nationalen Kollisionsnormen gehen oft weiter als das detaillierte Geflecht der

1135 *v. Caemmerer*, FS Zepos, S. 25, 30; *Einsele*, RabelsZ 60 (1996), 417, 445; *Weber*, RabelsZ 44 (1980), 510, 524.
1136 Diese sog. Transpositionslehre geht zurück auf *Lewald*, ebda. (Note 1133) und führt zur Anwendbarkeit zweier Rechtsordnungen, die *Jayme*, in: FS Serick, S. 241, 246 ff. durch eine stärkere Berücksichtigung der Parteiautonomie bei grenzüberschreitenden Mobiliarsicherheiten überwinden möchte.
1137 Siehe oben, S. 231.
1138 Vgl. oben, S. 222 ff.
1139 Eingehend hierzu: *Mistelis*.
1140 *Wendehorst*, in: FS Sonnenberger, S. 743, 751.

entsprechenden nationalen Sachvorschriften, weil der Abstraktionsgrad der Kollisionsnorm grundsätzlich höher ist.[1141]

aa. Sache

Ausgehend vom Wortlaut des Art. 43 Abs. 1 EGBGB erfasst diese Kollisionsnorm Sachen. Die wohl herrschende Meinung greift unmittelbar auf den Sachbegriff in § 90 BGB zurück[1142] und berücksichtigt dabei die Autonomie kollisionsrechtlicher Begriffsbildung nicht hinreichend. Man wird daher zumindest fordern müssen, dass die räumliche Belegenheit des Objekts zu einem bestimmten Zeitpunkt an einem bestimmten Ort sinnlich unmittelbar wahrnehmbar ist[1143], um nicht die Grenzen zum Immaterialgüterrecht zu überschreiten. Der Kunstgegenstand, der nach Deutschland gelangt, ist unproblematisch als Sache in diesem Sinne zu qualifizieren. Schwieriger ist es, das Recht am Bild daran unter den Begriff der Sache zu fassen, welches auch als Immaterialgut qualifiziert werden könnte. Die Frage nach der Reichweite des Sachstatuts stellt sich.

bb. Reichweite des Sachstatuts

In dem Moment, in dem der Sacheigentümer von jemandem verlangt, sein Kunstgegenstand nicht zu fotografieren oder als Bildzitat zu vervielfältigen und zu verbreiten, stehen mehrere Statuten zur Wahl. Das Fotografieren könnte als unerlaubte Handlung (Art. 4 Abs. 1 Rom II-VO), ungerechtfertigte Bereicherung (Art. 10 Abs. 1 Rom II-VO) oder als Recht an einer Sache (Art. 43 Abs. 1 EGBGB) qualifiziert werden. Die Vervielfältigung oder Verbreitung des Abbildes – der Fotografie – legt eine Qualifikation als ein Recht des geistigen Eigentums (Art. 8 Abs. 1 Rom II-VO) nahe. Es besteht die Möglichkeit einer Doppel- oder Mehrfachqualifikation.

Soweit Ansprüche miteinander konkurrieren, bestehen aus der Sicht des deutschen Rechts als *lex fori* keine Bedenken eine Mehrfachqualifikation zuzulassen. Das deutsche Sachrecht geht vom Grundsatz der Anspruchskonkurrenz aus. Soweit das Recht am Bild der eigenen Sache als dingliches Recht betroffen ist, muss dieser Inhalt aus Gründen des Verkehrsschutzes am Recht des Lageortes eindeutig feststehen. Somit muss in dem eingangs gebildeten Beispiel die Rechtsfrage, ob ein im Ausland begründetes Recht am Bild der eigenen Sache in Deutschland widerspruchsfrei ausgeübt werden kann, (auch) das Sachstatut

1141 Bamberger/Roth/*S. Lorenz*, Einl IPR EGBGB. Rn. 58.
1142 *Backmann*, S. 31; *v. Hoffmann/Thorn*, § 12 Rn. 13, S. 516; *v. Bar*, Bd. II, § 7 Rn. 773, S. 561;. Palandt/*Thorn*, Art. 43 EGBGB Rn. 1; Soergel/*Lüderitz*, 12. Aufl., Bd. 10, Anh. II Art. 38 EGBGB, Rn. 5.
1143 *Wendehorst*, in: FS Sonnenberger, S. 743, 754.

beantworten.[1144] Dabei dürfen nur diejenigen Normen maßgeblich sein, die in einem hinreichend engen Funktionszusammenhang mit einem Recht an einer Sache im Sinne von Art. 43 Abs. 1 EGBGB stehen.[1145]

Die *lex rei sitae* hat nur über Rechtsfragen, die die körperliche Sache betreffen zu bestimmen. Soweit das im Ausland begründete Recht am Bild der eigenen Sache darüber hinaus geht, kann es unter der Geltung des materiellen Sachenrechts Deutschlands nicht ausgeübt werden. Wie bereits nachgewiesen wurde, beschränkt sich der Inhalt des Sacheigentums in § 903 BGB auf körperliche Gegenstände.[1146]

Der Zuweisungsgehalt des Eigentums ist ein Aspekt des Rechtsinhalts. Deshalb entscheidet das Sachstatut auch darüber, ob und in welchem Umfang dem Inhaber eines dinglichen Rechts kraft seines Rechts die Nutzungen der Sache dinglich zufallen oder von ihm beansprucht werden können und was hierbei als Nutzungen zu verstehen ist.[1147]

Die Nutzung des von der Sache losgelösten Immaterialguts, seines Abbildes, wird von der *lex fori* nicht dem Sachenrecht zugeordnet, weil ihr die Körperlichkeit fehlt.[1148] Die Nutzung der Fotografie wird nach der Rom II-VO als ein Recht des geistigen Eigentums (Art. 8 Abs. 1 Rom II-VO)[1149] eingeordnet. Auf außervertragliche Schuldverhältnisse aus einer Verletzung von Rechten des geistigen Eigentums ist insoweit Art. 8 Rom II-VO anzuwenden (Art. 13 Rom II-VO). Daraus folgt, wenn der Sacheigentümer nicht auch ausschließlicher Rechtsinhaber eines urheberrechtlichen Nutzungsrecht an dem Abbild seines Kunstgegenstands ist, kommen Ansprüche wegen einer Benutzung der Fotografie nicht in Betracht.

2. Zwischenergebnis

Es existiert unter dem deutschen Sachstatut kein funktionsäquivalenter Sachenrechtstyp zum Recht am Bild der eigenen Sache. Das bedeutet wiederum nicht, dass es untergeht. Gelangt die Sache zurück oder in einen anderen Staat, der ein solches dingliches Recht kennt, kann das Recht am Bild der eigenen Sache wieder ausgeübt werden.[1150] Das deutsche Internationale Privatrecht verlangt nicht,

1144 Vgl. *Stoll*, IPRax 2000, 259, 261.
1145 MüKo/*Wendehorst*, Art. 43 EGBGB, Rn. 103.
1146 Vgl. oben, S. 205 ff.
1147 *Stoll*, Int SachenR, Rn. 149.
1148 Etwas anderes gilt selbstverständlich für die Rechte an der physischen Fotografie, der Leinwand o.ä.
1149 Vgl. oben, Note 1067.
1150 Vgl. *Stoll*, RabelsZ 37 (1973), 357, 364.

dass solche Rechte erlöschen.[1151] Der Gesetzgeber stellte dies klar, indem Art. 43 Abs. 2 EGBGB nur die „Ausübung" erwähnt.

Bildzitierende, die das Abbild eines körperlichen Gegenstandes in Form einer anderen Sache wie einer Fotografie nutzen, nutzten das immaterielle Gut daran. Eine Berührung mit der körperlichen Sachherrschaft des abgebildeten Kunstgegenstands findet nicht statt. Welche Rechtsordnung über die Rechte an diesem immateriellen Gut bestimmt, richtet sich daher nach Artt. 8, 13 Rom II-VO, der *lex loci protectionis*.[1152] Verfügt der Sacheigentümer über keine ausschließlichen Nutzungsrechte an dem Werk oder der geschützten Leistung, vermag er in Deutschland als Schutzland die Nutzung von Abbildungen nicht zu verhindern.

II. Kunstgegenstand befindet sich im Ausland

Es wurde bereits in dem Einführungsfall erwähnt, dass die Verfolgung dinglicher Rechte außerhalb des Belegenheitsstaates sich nur in den Rechtsschutzformen der *lex fori* durchsetzen lässt.[1153] Dies gilt unbeschadet der Herrschaft des Belegenheitsrechts über Bestand und Inhalt der Rechte. Kein Staat wird es hinnehmen, dass aufgrund eines dinglichen Rechts an einer im Ausland befindlichen Sache weitergehende Ansprüche erhoben werden oder weitergehende Befugnisse ausgeübt werden, als wenn sich die Sache im Inland befände. Andererseits verlangt die Anerkennung des nach dem ausländischen Belegenheitsrecht begründeten Rechts am Bild der eigenen Sache, dass der Inhaber eines solchen Rechts bei deren Verfolgung im Inland auch nicht schlechter gestellt wird als der Inhaber eines gleichartigen Rechts an einer im Inland belegenen Sache.[1154] Der Sacheigentümer des fotografierten Gegenstands ist in der Bundesrepublik – wie alle anderen Sacheigentümer auch – insoweit schutzlos.

III. Verletzung des Hausrechts

Soweit Ansprüche wegen einer Verletzung des Hausrechts verfolgt werden, ist die *lex rei sitae* allein maßgeblich. Eine Auflockerung nach Art. 46 EGBGB ist kaum denkbar.[1155] Das Recht am Lageort entscheidet auch über die bereicherungsrechtliche Verpflichtung zur Herausgabe des durch einen Eingriff in

1151 *v. Caemmerer*, FS Zepos. S. 25, 33; MüKo/*Wendehorst*, EGBGB Art. 43 Rn. 102. Etwas anders könnte jedoch gelten, wenn ein Veräußerungsvorgang in Deutschland stattfindet, vgl. BGH, Urt. v. 8.4.1987 – VIII ZR 211/86, IPRax 1987, 374, 377.
1152 Siehe oben, S. 237 ff.
1153 Siehe oben, S. 36.
1154 Staudinger/*Stoll*, Int SachenR, Rn. 155.
1155 BT-Drs. 14/343, S. 19.

das dingliche Recht am Grundstück Erlangten.[1156] In dem ersten Fall, in dem der Kunstgegenstand sich in Deutschland befindet, verweist Art. 43 Abs. 1 EGBGB hinsichtlich der Rechte an dem die Sache umschließenden Raum auf deutsches Sachenrecht. Es kann auf die Ausführungen zum deutschen Sachrecht verwiesen werden.[1157]

Soweit sich der Kunstgegenstand im Ausland befindet, wird hinsichtlich der Befugnisse des Hausrechtsinhabers ebenfalls auf das Recht des Belegenheitsorts des Grundstücks verwiesen. Aber auch hier gilt das soeben Gesagte[1158], wonach der nach dem ausländischen Recht Berechtigte keine weitergehenden Befugnisse als ein inländischer Hausrechtsinhaber haben kann.

1156 Vgl. *Stoll*, Int SachenR, Rn. 150.
1157 Siehe oben, S. 205 ff.
1158 Siehe oben, S. 250.

5. Kapitel: Ergebnisse und Schlussbemerkung

A. Ergebnisse

1. Die Info-RL ist bereits beim Auslegungsvorgang der §§ 51, 58, 59 UrhG und nicht erst beim Auslegungsergebnis zu berücksichtigen. In der Info-RL enthaltene Generalklauseln wie Art. 5 Abs. 3 lit. d) und der Drei-Stufen-Test in Art. 5 Abs. 5 vermögen trotz ihrer Regelungstechnik eine richtlinienkonforme Auslegung der §§ 51, 58, 59 UrhG vorzugeben. Der Ermessensspielraum der Gerichte ist bei der Konkretisierung des § 51 UrhG weit.

2. Die RBÜ ist im Ursprungsland des zitierten Kunstwerks bei der Auslegung des Urheberrechtsgesetzes nicht zwingend zu berücksichtigen, es sei denn, der Gesetzgeber des Ursprungslandes ordnet die Geltung der RBÜ ausdrücklich an. Der deutsche Gesetzgeber hat hiervon keinen Gebrauch gemacht. Ursprungsland ist grundsätzlich das Land der Erstveröffentlichung. Die Staatsangehörigkeit des Urhebers ist grundsätzlich unerheblich. Die Staatsangehörigkeit ist nur relevant für nichtveröffentlichte Werke und zum ersten Mal in einem verbandsfremden Land veröffentlichte Werke. In diesen Fällen wird das Ursprungsland anders bestimmt und entspricht dem der Staatsangehörigkeit des Urhebers.

3. Die Verbandsländer der RBÜ haben in ihren nationalen Rechtsordnungen die Zitierfreiheit nach Maßgabe des Art. 10 Abs. 1, 3 RBÜ zwingend vorzusehen.

4. Wenn die RBÜ anwendbar ist, ist im Einzelfall die nationale Vorschrift mit dem betroffenen Mindestrecht zu vergleichen. Der Gehalt des durch Art. 10 Abs. 1, 3 RBÜ beschränkten Mindestrecht ist maßgeblich. Eine weitergehende Beschränkung vermögen die nationalen Vorschriften zugunsten des Bildzitats in diesen Fällen nicht zu konstituieren. Dabei ist jedoch auch zu beachten, dass Art. 10 Abs. 1, 3 RBÜ insoweit den Mindestgehalt der nationalen Zitiervorschriften bildet. Da Art. 10 RBÜ zeitlich vor der Implementierung des Drei-Stufen-Tests auf der Konferenz von Stockholm bestand, geht er als *lex specialis* Art. 9 Abs. 2 RBÜ vor. Die Zitierfreiheit in Art. 10 Abs. 1, 3 RBÜ gehört zum gesicherten Bestand und ist nicht nochmals daraufhin zu überprüfen, ob sie einen anerkannten „Sonderfall" i.S.d. ersten Stufe des Art. 9 Abs. 2 RBÜ bildet. Die zweite und dritte Stufe des Art. 9 Abs. 2 RBÜ können aber zur Konkretisierung der anständigen Gepflogenheiten i.S.d. Art. 10 Abs. 1 RBÜ dienen. Das Bildzitat darf im Einzelfall daher weder die normale Auswertung des

Werks beeinträchtigen noch die berechtigten Interessen des Urhebers unzumutbar verletzen.

5. Die Zitatvorschrift gemäß § 51 UrhG ist weder grundsätzlich eng noch weit auszulegen. Maßgeblich sind die betroffenen Interessen im Einzelfall. Der Grundsatz der angemessenen Vergütung des Urhebers (§ 11 S. 2 UrhG) kann in den Fällen der § 51 S. 2 Nr. 1-2 UrhG nicht als Argument für eine enge Auslegung bemüht werden. Die §§ 51, 58, 59 UrhG sind nicht an den technischen Standard ihrer Zeit der Verkündung im Bundesgesetzblatt beschränkt. Technische Neuerungen stehen deren Anwendbarkeit nicht entgegen, wenn der von dem Gesetzgeber angestrebte Interessenausgleich durch die Auslegung noch erreicht werden kann.

6. Das zu zitierende Kunstwerk muss veröffentlicht sein. Die Veröffentlichung kann einerseits durch den Urheber oder durch einen Berechtigten nach § 6 Abs. 1 UrhG erfolgen. Soweit sich der Urheber das Ausstellungsrecht nach § 18 UrhG bei der Veräußerung des Originals nicht vorbehält, vermag auch der Sacheigentümer die Veröffentlichung durch die erstmalige Ausstellung des Originals herbeiführen (§ 44 Abs. 2 UrhG). Soweit sich Bildzitierende auf Art. 10 Abs. 1 RBÜ berufen können, muss das zu zitierende Kunstwerk der Öffentlichkeit bereits erlaubterweise zugänglich sein. Diese Voraussetzung ist auch erfüllt, wenn die Veröffentlichung durch gesetzliche Gestattungen wie in § 44 Abs. 2 UrhG herbeigeführt werden können.

7. Das Kriterium der Selbständigkeit des zitierenden Werks ist neben dem Zitatzweck das wichtigste Kriterium für die Bestimmung der Zulässigkeit eines Bildzitats. Danach muss das zitierende Werk die Hauptsache bilden und das zitierte Kunstwerk Nebensache bleiben. Ein Sammelwerk im Sinne des § 4 Abs. 1 UrhG vermag seine Bestandteile daher nicht zu zitieren.

8. Wenn bildzitierende Werke i.S.d. § 51 S. 2 Nr. 1-2 UrhG wirtschaftlichen Profit erzielen und selbständig sind, spricht grundsätzlich eine Vermutung dafür, dass die Nutzung aufgrund des selbständigen nachschaffenden Werks und nicht wegen der verwendeten Bildzitate erfolgt.

9. Der Begriff des wissenschaftlichen Werks i.S.d. § 51 S. 2 Nr. 1 UrhG ist verfassungskonform im Sinne des Art. 5 Abs. 3 GG auszulegen. Das Bundesverfassungsgericht versteht den Wissenschaftsbegriff weit und versteht unter Wissenschaft alles, was nach Inhalt und Form als ernsthafter Versuch zur Ermittlung von Wahrheit anzusehen ist. Werke der bildenden Kunst kommen als zitierende Werke nach § 51 S. 2 Nr. 1 UrhG deshalb nicht in Betracht. Ihnen fehlt das methodisch-systematische Streben nach Erkenntnis. Populärwissenschaftliche

Werke hingegen erfüllen die Kriterien der Wissenschaftlichkeit. Unterhaltung und Wissenschaft schließen einander nicht aus.

10. Der Erläuterungszweck in § 51 S. 2 Nr. 1 UrhG schließt weitere Zitatzwecke nicht aus. Soweit die Rechtsprechung wissenschaftliche Bildzitate auf den Erläuterungszweck begrenzt, ist ihr nicht zu folgen. Früher enthielt die entsprechende Zitatvorschrift in § 19 Abs. 1 KUG eine entsprechende Beschränkung, die der Gesetzgeber aufgegeben hat. Daraus folgt, ein wissenschaftliches Zitat muss lediglich auch der Erläuterung des zitierenden Werks dienen. Bildzitate in wissenschaftlichen Werken müssen als Beleg dienen. Dies folgt aus den Anforderungen an das wissenschaftliche Werk, welche ihre inhaltlichen Ergebnisse nachprüfbar vermitteln müssen.

11. Der Umfang von Bildzitaten von Kunstwerken in wissenschaftlichen Werken ist nicht auf einige wenige begrenzt. Das Tatbestandsmerkmal „einzelne Werke" in § 51 S. 2 Nr. 1 UrhG bezieht sich nur auf Werke eines einzelnen Urhebers und schließt mehrere Bildzitate von unterschiedlichen Künstlern nicht aus. Der konkret zulässige Umfang von Bildzitaten hat losgelöst von arithmetischen Maßstäben zu erfolgen. Vorzugswürdiger ist es, den Begriff der einzelnen Werke wertend in Beziehung zu dem zitierenden Werk zu setzen. Der im Einzelfall zulässige Umfang sollte den Zweck des Bildzitats stärker berücksichtigen, weil nach § 51 S. 1 UrhG der „besondere Zweck" den zulässigen Umfang von Bildzitaten bestimmt. Besteht der Zweck gerade darin, sich mit einem Künstler auseinanderzusetzen, ist auch eine größere Anzahl von Bildzitaten dieses Künstlers zulässig. Die Anzahl von Bildzitaten kann nur ein Anhaltspunkt sein. Die Grenze stellt unter Berücksichtigung des Zitatzwecks die Selbständigkeit des zitierenden Werks dar.

12. Unter Berücksichtigung der Interessen der Urheber ist es entgegen der Ansicht des Bundesgerichtshofs vorzugswürdig, Bildzitate und zusätzliche Abbildungen in einem Werk differenziert zu betrachten. Zusätzliche Abbildungen in dem zitierenden Werk führen nicht ohne Weiteres zur Unzulässigkeit des Bildzitats.

13. Kunstzitate sind grundsätzlich als unbenannter Fall nach § 51 S. 1 UrhG zulässig. Das Kunstzitat darf die wirtschaftlichen Verwertungsmöglichkeiten des zitierten Werks aber nicht beeinträchtigen. Der Umfang wird im Einzelfall dadurch begrenzt, dass zitiertes und zitierendes Werk nicht in ein Substitutionskonkurrenzverhältnis treten dürfen.

14. Die zulässigen Zitatzwecke werden in der Rechtsprechung und Literatur letztlich konkretisiert, indem bestimmte unzulässige Zwecke postuliert werden.

Die Kriterien, dass Bildzitate nicht als Blickfang dienen und schmückend sein dürften, sollten nicht mehr angewendet werden. Bilder wirken grundsätzlich als Blickfang. Diese Wirkung ist hinzunehmen. Ähnliches gilt für die Schmuckwirkung. Dieses stark subjektive Kriterium ist nicht vorhersehbar und verlangt von dem Richter im Streitfall, Maßstäbe der Ästhetik anzulegen, die nicht überprüfbar sind.

15. Bildzitate müssen erkennbar sein und dürfen sich nicht ununterscheidbar in das zitierende Werk einfügen. Dies bereitet bei Kunstzitaten von (noch) unbekannten oder kaum bekannten Werken Schwierigkeiten. Es bietet sich an, einen entsprechenden Werktitel zu wählen, bei Ausstellungen in einer Begleittafel sowie bei Gemälden oder Zeichnungen auf deren Rücken auf das Zitat hinzuweisen.

16. Bildzitierende sind in der Auswahl frei, welches Kunstwerk sie zitieren möchten. Im Streitfall darf das Gericht nicht überprüfen, ob das konkret gewählte Werk erforderlich war oder ob nicht ein anderes Werk besser geeignet gewesen wäre.

17. Ein Veranstalter der die Privilegierung des § 58 Abs. 1 UrhG in Anspruch nimmt, darf in diesem Katalog keine Vergleichsabbildungen unter den Voraussetzungen des § 51 UrhG abbilden. Die Katalogbildfreiheit nach § 58 Abs. 1 UrhG verfolgt primär den Zweck, dem Veranstalter die Werbung von öffentlich ausgestellten oder zur öffentlichen Ausstellung oder zum öffentlichen Verkauf bestimmten Werken der bildenden Künste zu ermöglichen. Soweit dabei das Bedürfnis besteht, sich zusätzlich mit anderen Kunstwerken auseinander zu setzen, können sie den von § 58 Abs. 1 UrhG verfolgten Zweck nicht erreichen. Es ist aber möglich, einen Katalog zu gestalten, der allein nach § 51 UrhG zu bewerten ist.

18. Dagegen geht § 58 Abs. 2, Alt. 1 UrhG weiter. Zwar erlaubt § 58 Abs. 2, Alt. 1 UrhG nur die Vervielfältigung und Verbreitung und nicht auch die öffentliche Zugänglichmachung von Werken der bildenden Kunst, aber es muss lediglich ein inhaltlicher und zeitlicher Zusammenhang zu einer Ausstellung bestehen. Vergleichsabbildungen von nicht ausgestellten Werken sind unter den Voraussetzungen des § 51 UrhG zulässig, wobei mit dem Katalog kein eigenständiger Erwerbszweck verfolgt werden darf. Das Kriterium, wonach Kataloge nur zum Selbstkostenpreis abgegeben werden dürfen, ist schwer überprüfbar und birgt die Gefahr von Auseinandersetzungen über die zu berücksichtigenden Kostenstellen. Es wird daher vorgeschlagen, auf die Auflagenhöhe abzustellen. Wenn mehr als 2.000 Exemplare verkauft werden, spricht eine Vermutung dafür, dass mit dem Ausstellungskatalog ein eigenständiger Erwerbszweck ver-

folgt wird und die Privilegierung nach § 58 UrhG insgesamt entfällt. In zeitlicher Hinsicht überlagert § 58 Abs. 2 UrhG die Vergleichsabbildungen. Der Katalog darf nur während der Dauer der Ausstellung verkauft werden.

19. Reproduktionsfotografien von Werken der bildenden Kunst werden nach § 72 UrhG geschützt. Grundsätzlich wird die erforderliche Schöpfungshöhe nach § 2 Abs. 2 UrhG nicht erreicht, wenn der Reproduktionsfotograf keine eigene Aussage trifft. Die Schutzdauer-RL verpflichtet die Mitgliedstaaten nicht, für Reproduktionsfotografien einen Werkschutz vorzusehen.

20. Reproduktionsfotografien sind nach § 51 UrhG zitierfähig. Das gilt unabhängig davon, ob das reproduzierte Kunstwerk selbst noch urheberrechtlich geschützt wird. Die gegenteilige Ansicht führt zu dem Ergebnis, dass die Reproduktionsfotografie anders als ihre Vorlage nicht zitierfähig wäre, obwohl sie den nahezu identischen Bildinhalt aufweist. Etwas anderes gilt für §§ 58, 59 UrhG, die die privilegierten Werke abschließend erwähnen. Reproduktionsfotografien werden nicht genannt. Wenn das Bildzitat nicht nach § 51 UrhG zulässig ist, muss der Rechtsinhaber der Reproduktionsfotografie der beabsichtigten Nutzung zustimmen.

21. Das Änderungsverbot in § 62 UrhG verlangt von dem Bildzitierenden grundsätzlich, dass das zitierte Kunstwerk soweit wie möglich unverändert bleibt. Nach § 62 Abs. 3 UrhG sind Formatänderungen sowie solche Änderungen zulässig, die das für die Vervielfältigung angewendete Verfahren mit sich bringt. Änderungen, die das Ziel einer Verarbeitung verfolgen, sind nicht gestattet. Bildzitierende dürfen das Reproduktionsverfahren wählen, aber sind daran gebunden. Wenn farbige Abbildungen möglich sind, dürfen farbige Kunstwerke grundsätzlich nicht schwarzweiß gezeigt werden. Dies wird in den untersuchten Leihverträgen häufig nicht ausreichend beachtet, wenn dem Leihnehmer die Wahl überlassen wird, ob er die Kunstwerke farbig oder schwarzweiß reproduziert. Von diesem Grundsatz kann es im Einzelfall Ausnahmen geben, wenn der Urheber des zitierten Kunstwerks sein Werk nur schwarzweiß reproduziert wissen möchte. Bildzitierende müssen auch beachten, dass die verwendeten Vorlagen das Kunstwerk realitätsnah abbilden, um nicht das Urheberpersönlichkeitsrecht des Künstlers gemäß § 14 UrhG zu beeinträchtigen.

22. Der Zitatzweck erlaubt im Einzelfall weitere Änderungen. Wenn der Bildzitierende auf Einzelheiten des Kunstwerks eingehen möchte, darf er Ausschnitte vergrößert zeigen. Sämtliche Änderungen müssen aber soweit möglich gekennzeichnet werden. Wenn der Bildzitierende die Grenze der zulässigen Änderungen überschreitet, bleibt das Bildzitat im Übrigen wirksam. Der Ur-

heber kann aber gegen die unbefugte Änderungen nach §§ 97 ff. UrhG selbständig vorgehen.

23. Die Quellenangabe nach § 63 Abs. 1 S. 1 UrhG ist vor dem Hintergrund des Art. 5 Abs. 3 lit. d) Info-RL eine Zulässigkeitsvoraussetzung für das Bildzitat. Wenn das zitierte Werk vervielfältigt wird, sind Bildzitierende hiervon nur befreit, wenn die Quelle weder auf dem benutztem Werkstück oder bei der Werkwiedergabe genannt noch dem zur Vervielfältigten Befugten anderweitig bekannt ist (§ 63 Abs. 1 S. 3 UrhG). In der zuletzt genannten Variante, hat der Bildzitierende seine Unkenntnis mitzuteilen. Im Falle der öffentlichen Wiedergabe von Bildzitaten nach § 51 UrhG ist nach § 63 Abs. 2 S. 2 UrhG die Quelle einschließlich des Namens des Urhebers stets anzugeben ist, es sei denn, dass dies nicht möglich ist. Die Unmöglichkeit der Quellenangabe kann nach denselben Kriterien wie bei § 63 Abs. 1 S. 4 UrhG bestimmt werden. Bei Kunstzitaten ist im Einzelfall zu beachten, dass die Quellenangabe selbst bei einer entgegenstehenden beachtlichen Verkehrssitte im Interesse der Erkennbarkeit des Zitats geboten sein kann.

24. Wenn eine Reproduktionsfotografie (als Vorlage) für das Bildzitat verwendet wird, ist auch sie als Quelle und der Name des Fotografen zu nennen. An welcher Stelle des aufnehmenden Werks die Quellenangabe erfolgt, ist unerheblich, solange die Bildzitate eindeutig zugeordnet werden können.

25. Bildzitierende dürfen sich mit der Identität des Urhebers von einem ursprünglich anonym veröffentlichten Werk auseinandersetzen. Das Urheberpersönlichkeitsrecht des zitierten Urhebers geht nicht soweit, dass sich die Öffentlichkeit aufgrund bestimmter Merkmale des Werks nicht mit seiner Identität auseinandersetzen dürfte. Unzulässig ist es aber, die Bezeichnung des zitierten Kunstwerks zu ändern oder zu suggerieren, als habe der Urheber seine Anonymität aufgegeben. Entsprechendes gilt für pseudonyme Urheberbezeichnungen.

26. Der Urheber des zitierten Kunstwerks kann sich nicht aufgrund seines Urheberpersönlichkeitsrechts gegen eine kritische Würdigung seines Werks wehren, solange der Zitierende das Werk nicht verändert. Die Grenze ist erreicht, wenn der Bildzitierende dem Bildzitat eine veränderte Bildaussage zukommen lässt und den Anschein erweckt als stamme sie von dem zitierten Urheber.

27. Bildzitate aus einem zurückgerufenen Werk nach § 42 UrhG bleiben zulässig, wenn sie vor dem Rückruf zulässig waren. Der Rückruf wirkt nur relativ im Verhältnis zum Nutzungsrechtsinhaber. Die Veröffentlichung als Voraussetzung für Zitate ist nicht umkehrbar.

28. Der Sacheigentümer kann das bloße Fotografieren seines Kunstgegenstands nicht verhindern. Die Ansichten von einem Grundstück aus oder in einem Raum stehen aber dem Nutzungsberechtigten daran als Gebrauchsvorteile im Sinne des § 100 Hs. 2 BGB zu. Dieser Nutzungsberechtigte, der sog. Hausrechtsinhaber, kann den Zugang beschränken und das Fotografieren verbieten oder nur zu bestimmten Zwecken erlauben. Bei öffentlichen Grundstücken und Räumen richten sich die Befugnisse des Hausrechtsinhabers nach den Vorschriften des BGB. Sie werden aber durch den öffentlichen Widmungszweck überlagert. Duldungspflichten können sich auch aus Gesetzen ergeben. Dabei geht die Sozialbindung des Eigentums nach Art. 14 Abs. 2 GG aber nicht soweit, dass daraus ein Anspruch auf unentgeltliches Fotografieren erwachsen würde. Der Sacheigentümer wird auch nicht durch (die Wertung des) § 59 UrhG gebunden. Der Sacheigentümer kann somit ein Grundstück der Öffentlichkeit widmen, aber das (kommerzielle) Fotografieren von seinem Grundstück aus verbieten.

29. Verstößt ein Fotograf gegen das Fotografierverbot, kann der Hausrechtsinhaber ihn des Ortes verweisen. Die Fotografie wird von dem Beseitigungsanspruch des § 1004 BGB nicht erfasst. Der Fotograf muss aber im Wege der Eingriffskondiktion nach § 812 Abs. 1 S. 1, Alt. 2 BGB die widerrechtlich erlangten Gebrauchsvorteilen an den Nutzungsberechtigten herausgeben. Dazu gehören neben den körperlichen Fotografien auch der Lichtbildschutz oder das Urheberrecht an dem Lichtbildwerk. Nach der Wertung des Urheberrechtsgesetzes sind diese aber nicht übertragbar, sondern verbleiben beim Fotografen. Als Minus muss er dem Hausrechtsinhaber ein umfassendes ausschließliches Nutzungsrecht an dem Lichtbild(-werk) übertragen.

30. Die RBÜ ist nicht vorrangig gegenüber der Rom II-VO anzuwenden, weil weder die Mindestrechte noch der Grundsatz der Inländerbehandlung Kollisionsrecht enthalten. Die Mindestrechte ergänzen außerhalb des Ursprungslandes das nationale materielle Urheberrecht, wenn dessen Schutz hinter den durch die RBÜ gewährten Mindestrechten zurückbleibt. Es wird vorausgesetzt, dass das anwendbare Sachrecht bereits feststeht. Der Grundsatz der Inländerbehandlung nach Art. 5 Abs. 2 RBÜ enthält eine Nichtdiskriminierungsregel, deren Anwendungsbereich sich darauf beschränkt anzuordnen, dass hinsichtlich des Schutzumfangs dasselbe Sachrecht anzuwenden ist, aber nicht auf das Recht eines bestimmten Staates verweist.

31. Die *lex loci protectionis* gemäß Art. 8 Abs. 1 Rom II-VO äußert sich nicht zu der Lokalisierung der angeblichen Verletzungshandlung und überlässt diese Frage dem jeweiligen Schutzland. Dies führt bei Bildzitaten im Internet zur potenziellen Anwendung des Rechts aller Staaten, in denen das Bildzitat abruf-

bar ist. *De lege lata* sind Alternativen zum Schutzlandprinzip in Art. 8 Abs. 1 Rom II-VO nicht möglich. Wertende Konkretisierungen haben sich nicht durchgesetzt, so dass auch im Internet die *lex loci protectionis* einschränkungslos gilt.

32. Wenn eine ausländische Rechtsordnung dem Eigentümer an seinem Kunstgegenstand ein Recht am Bild der eigenen Sache gewährt, wird dieses Recht bei einem Grenzübertritt in der Bundesrepublik Deutschland anerkannt. Insoweit gilt die *lex rei sitae* nach Art. 43 Abs. 1 EGBGB. Dieses Recht kann in Deutschland aber nicht ausgeübt werden (Art. 43 Abs. 2 EGBGB), weil ein funktionsäquivalenter Sachenrechtstyp nicht existiert. Das von der Sache losgelöste Recht qualifiziert das deutsche IPR als Immaterialgüterrecht. Wenn dem Sacheigentümer keine ausschließlichen urheberrechtlichen Nutzungsrechte an den Abbildungen seines Kunstgegenstandes zustehen, kommen Ansprüche gegen Bildzitierende nicht in Betracht.

B. Schlussbemerkung

Diese Untersuchung zeigt, dass der Gesetzgeber den richtigen Weg wählte, indem er die Zitierfreiheit in § 51 S. 1 UrhG als kleine Generalklausel ausgestaltete. Auf diese Weise können die verschiedenen Interessen, die bei Bildzitaten von Kunstwerken beteiligt sind, besser berücksichtigt werden.

Die Zitierfreiheit ist insbesondere bei wissenschaftlich zitierenden Werken großzügiger als bisher angenommen. Die Interessen von Künstlern und Wissenschaftlern lassen sich *de lege lata* angemessen berücksichtigen. Die Zitierfreiheit erfasst auch Reproduktionsfotografien von Kunstwerken.

Der Streit um das Fotografieren in Kunstausstellungen wird sich vor diesem Hintergrund entschärfen. Eigentümer von gemeinfreien Kunstwerken sind in der Lage, ihre Kunstgegenstände durch Fotografien zu vermarkten. Sie müssen es aber hinnehmen, dass diese Fotografien zitiert werden können. Fotografierverbote in Museen sind daher kein allzu großes Hindernis für Bildzitierende, wenn von dem Kunstgegenstand Reproduktionen allgemein zugänglich sind. Da aber Museen und Kunstsammler ein berechtigtes Interesse daran haben, dass qualitativ hochwertige Reproduktionen genutzt werden, müssen sie das Fotografieren von Kunstwerken durch Laien nicht hinnehmen.

Es ist jedoch nur im Interesse von Künstlern und Sammlern, wenn ihre Werke im Gespräch bleiben. Sie sind auf Bildzitierende angewiesen. Museen und bedeutende Bildarchive sollten ihre Vertragspraxis daran ausrichten und Wissenschaftlern möglichst zum Selbstkostenpreis Reproduktionen zur Verfügung stellen, um ihre Arbeit nicht zu behindern.[1159]

1159 Vgl. *H. Lehment*, S. 222.

Die Diskussion um die kommerzielle Nutzung von Fotografien von Kunstgegenständen wird weitergehen und es bleibt abzuwarten, ob der hier vertretene Ansatz aufgegriffen wird, wonach der Nutzungsberechtigte eines Grundstücks im Wege der Eingriffskondiktion gegen den Fotografen oder ihn beauftragende Dritte umfassend vorgehen kann, wenn gegen ein von ihm ausgesprochenes Fotografierverbot verstoßen wird.

Literaturverzeichnis

Adriani, Götz (Hrsg.), KunstSammeln, Osfildern-Ruit 1999, anlässlich der Eröffnung des Museums für Neue Kunst am 4. Dezember 1999
Ahrens, Gerhard; Sello, Katrin, Nachbilder: vom Nutzen und Nachteil des Zitierens für die Kunst, Kunstverein Hannover, 10. Juni bis 29. Juli 1979, Hannover 1979
Albrecht, Clemens, Wörter lügen manchmal, Bilder immer. Wissenschaft nach der Wende zum Bild, in: Liebert, Wolf-Andreas; Metten, Thomas (Hrsg.), Mit Bildern lügen, Köln 2007, S. 29-49
Alexander von Humboldt-Stiftung (Hrsg.), Humboldt kosmos, Die Macht der Bilder, Heft 86, Bonn 2005
Alexy, Robert, Theorie der juristischen Argumentation, die Theorie des rationalen Diskurses als Theorie der juristischen Begründung, 3. Aufl., Frankfurt a.M. 1996
Allfeld, Philipp, Das Urheberrecht an Werken der Literatur und der Tonkunst, Kommentar zu dem Gesetze vom 19. Juni 1901 sowie zu den internationalen Verträgen zum Schutze des Urheberrechtes, 2. Aufl., München 1928
Asman, Carrie, Kunstkammer als Kommunikationsspiel, Goethe inszeniert eine Sammlung, in: Goethe, Johann Wolfgang; Carrie Asman (Hrsg.), Der Sammler und die Seinigen, Dresden 1997, S. 119-177
Assel, Heinrich, Die Leiden des Papstes betrachten. Globale Eucharistie und Leiden Johannes Paul II, in: Liebert, Wolf-Andreas; Metten, Thomas (Hrsg.), Mit Bildern lügen, Köln 2007, S. 193-216
Augustin, Georg; Kregel, Wilhelm; Pikart, Heinz (Hrsg.), Das Bürgerliche Gesetzbuch mit besonderer Berücksichtigung der Rechtsprechung des Reichsgerichts und des Bundesgerichtshofes. Kommentar. Band III, 1. Teil, §§ 854 – 1011, 12. Auflage, Berlin, New York 1979 (zit.: BGB-RGRK/*Bearbeiter*)

Backmann, Jan L., Künstliche Fortpflanzung und Internationales Privatrecht unter besonderer Berücksichtigung des Persönlichkeitsschutzes, München 2002, zugl.: München, Univ., Diss., 2001
Bahlmann, Katharina, Der Katalog macht die Kunst, FAZ v. 6.8.2009 Nr. 180, S. 32
Bamberger, Heinz Georg; Roth, Herbert (Hrsg.), Kommentar zum Bürgerlichen Gesetzbuch, Bd. 3, §§ 1297-2385 EGBGB, 2. Aufl., München 2008 (zit.: Bamberger/Roth/*Bearbeiter*)
Bann, Stephan, Paul Delaroch. History Painted, London 1997
Bappert, Walter; Wagner, Egon, Internationales Urheberrecht, Kommentar zur Revidierten Berner Übereinkunft (Brüsseler Text), zum Welturheberrechtsübereinkommen, zu den weiteren urheberrechtlichen Abkommen zwischen Deutschland und anderen Staaten sowie zum Gesetz Nr. 8 der Alliierten Hohen Kommission mit einer Übersicht über den Urheberrechtsschutz in den einzelnen Ländern der Erde, München und Berlin 1956 (zit.: *Bappert/Wagner*)
Bar, Christian von, Internationales Privatrecht. Zweiter Band. Besonderer Teil, München 1991
ders.; Mankowski, Peter, Internationales Privatrecht. Band I. Allgemeine Lehren, München 2003
Basedow, Jürgen; Drexl, Josef; Kur, Annette; Metzger, Axel (Hrsg.), Intellectual Property in the Conflict of Laws, Tübingen 2005 (zit.: Basedow/Drexl/Kur/Metzger/*Bearbeiter*)

Basedow, Jürgen; Metzger, Axel, Lex loci protectionis europea, Anmerkungen zu Art. 8 des Vorschlags der EG-Kommission für eine „Verordnung über das auf außervertragliche Schuldverhältnisse anzuwendende Recht" („Rom II"), in: Trunk, Alexander; Knieper, Rolf; Svetlanov, Andrej G. (Hrsg.), Russland im Kontext der internationalen Entwicklung: Internationales Privatrecht, Kulturgüterschutz, geistiges Eigentum, Rechtsvereinheitlichung, Festschrift für Mark Moiseevič Boguslavskij, Berlin 2004, S. 153-172

Bätschmann, Oskar, Ausstellungskünstler, Kult und Karriere im modernen Kunstsystem, Köln 1997

Bauernschmitt, Lars, Einen Bildermarkt gibt es nicht ..., in: Bundesverband der Pressebild-Agenturen und Bildarchive (BVPA), Der Bildermarkt, Handbuch der Bildagenturen, Berlin 2009, S. 31-43

Baur, Fritz, Anm. zu BGH, Urt. v. 20.9.1974 – I ZR 99/73, JZ 1975, 493

ders., Der Beseitigungsanspruch nach § 1004 BGB – Zugleich ein Beitrag zum Problem der Rechtswidrigkeit auf dem Gebiet des Güterschutzes – AcP 160 (1961), 465-493

ders.; Stürner, Rolf, Sachenrecht, 18. Aufl., München 2009

Bayreuther, Frank, Beschränkungen des Urheberrechts nach der EU-Urheberrechtsrichtlinie, ZUM 2001, 828-839

Beater, Axel, Bildinformation im Medienrecht, AfP 2002, 133-139

ders., Der Schutz von Eigentum und Gewerbebetrieb vor Fotografien, JZ 1988, 1101-1109

ders., Generalklauseln und Fallgruppen, AcP 194 (1994), 82-89

ders., Urheberrechtliche Schranken, Werkbegriff, und mediale Information, in: Ahrens, Hans-Jürgen; Bornkamm, Joachim; Kunz-Hallstein, Hans Peter (Hrsg.), Festschrift für Eike Ullmann, Saarbrücken 2006, S. 3-21

Beetz, Manfred; Dyck, Joachim; Neuber, Wolfgang; Ueding, Gert, Rhetorik: ein internationales Jahrbuch, Bild-Rhetorik, Band 24, Stuttgart 2005

Beier, Friedrich-Karl; Schricker, Gerhard; Ulmer, Eugen, Stellungnahme des Max-Planck-Instituts für ausländisches und internationales Patent-, Urheber- und Wettbewerbsrecht zum Entwurf eines Gesetzes zur Ergänzung des internationalen Privatrechts (außervertragliche Schuldverhältnisse und Sachen), GRUR Int. 1985, 104-108

Belting, Hans (Hrsg.), Bilderfragen, die Bildwissenschaften im Aufbruch, München 2007

ders., Bild und Kult – Eine Geschichte des Bildes vor dem Zeitalter der Kunst, München 1990

ders., Bild-Anthropologie. Entwürfe für eine Bildwissenschaft, 3. Aufl., München 2006

ders., Das unsichtbare Meisterwerk, Die modernen Mythen der Kunst, München 1998

Benjamin, Walter; Schöttker, Detlev, Das Kunstwerk im Zeitalter seiner technischen Reproduzierbarkeit und weitere Dokumente, Kommentar von Detlev Schöttker, Frankfurt am Main 2007

Berger, Christian, Zur zukünftigen Regelung der Katalogbildfreiheit in § 58 UrhG, ZUM 2002, 21-28

Beyer, Susanne; Knöfel, Ulrike, „Meine Bilder sind Fremdkörper" Der Berliner Maler Norbert Bisky, 37, über seine Familie, sein Leben in der DDR-Boheme und die Kritik an seinen Bildmotiven im Stil totalitärer Propaganda, DER SPIEGEL 44/2007 v. 29.10.2007, S. 210-213

Birnbaum, Daniel, Die Quadratur der Kunst. Eine originelle Ausstellung in Wien zeigt die Geschichte des Bilderrahmens, FAZ v. 27.8.2009, Nr. 198, S. 29

Bisges, Marcel, Grenzen des Zitatrechts im Internet, GRUR 2009, 730-733

Bittner, Andreas Richard, Das Fotografieren fremder Sachen – zivilrechtliche Ansprüche des Eigentümers?, Darmstadt 1986, zugl.: Frankfurt am Main, Univ., Diss., 1986

Bleuel, Hans-Peter, Recht auf geistiges Eigentum, Kunst et Kultur, 1995, Heft 3, S. 8 ff.

Blomberg, Katja (Hrsg.), Norbert Bisky, Ich war's nicht, anlässlich der gleichnamigen Ausstellung im Haus am Waldsee, Berlin, 02.11.2007-13.01.2008, Berlin, Köln 2007
dies., Wie Kunstwerte entstehen, das Geschäft mit der Kunst, 3. Aufl., Hamburg 2005
Blumenthal, Elke, Bild und Schrift – das alte Ägypten, Akademie Journal 1/2005, Magazin der Union der deutschen Akademien der Wissenschaften, Themenschwerpunkt, Altertumswissenschaften, Text und Bild, S. 4-9, abrufbar unter: http://www.akademienunion.de/_files/akademiejournal/2005-1/AKJ_2005-1.pdf
Boehm, Gottfried, Die Wiederkehr der Bilder, in: ders./Stierle, Karlheinz (Hrsg.), Was ist ein Bild?, 4. Aufl., München 2006, S. 11-36
ders., Iconic Turn. Ein Brief, in: Belting, Hans (Hrsg.), Bilderfragen, Die Bildwissenschaften im Aufbruch, München 2007, S. 27-36
ders.; Stierle, Karlheinz (Hrsg.), Was ist ein Bild?, 4. Aufl., München 2006
Bohne, Andreas, Beuys-Blockade, FAZ v. 22.5.2009, Nr. 117, S. 33
Bohnen, Uli (Hrsg.), Hommage – Demontage, Ausstellungen Neue Galerie – Sammlung Ludwig, Aachen, 25.3.-15.5.1988, Köln 1988
Boor, Sabine, Kulturgut als Gegenstand des grenzüberschreitenden Leihverkehrs, Berlin 2006, zugl.: Düsseldorf, Univ., Diss., 2005
Bork, Reinhard, Allgemeiner Teil des Bürgerlichen Gesetzbuchs, 2. Aufl., Tübingen 2006
Bornkamm, Joachim, Der Dreistufentest als urheberrechtliche Schrankenbestimmung, Karriere eines Begriffs, in: Ahrens, Hans-Jürgen; Bornkamm, Joachim; Gloy, Wolfgang; Stark, Joachim; von Ungern-Sternberg, Joachim (Hrsg.), Festschrift für Willi Erdmann zum 65. Geburtstag, Köln, Berlin, Bonn München 2002, S. 29-48
ders., Ungeschriebene Schranken des Urheberrechts? Anmerkungen zum Rechtsstreit Botho Strauß/Theater Heute, in: Erdmann, Willi; Gloy, Wolfgang; Herber, Rolf (Hrsg.), Festschrift für Henning Piper, München 1996, S. 641-653
Börsch-Supan, Helmut, Kunstmuseen in der Krise. Chancen, Gefährdungen, Aufgaben in mageren Jahren, München 1993
ders., Wider die dicken Ausstellungskataloge in: Schöndruck-Widerdruck. Schriften-Fest für Michael Meier zum 20. Dezember 1985, München, Berlin 1985, S. 136-140
Börsenverein des Deutschen Buchhandels e.V. u.a. (Hrsg.), Stellungnahme zur Regierungsvorlage eines Urheberrechtsgesetzes (Bundestags-Drucksache IV/270), Frankfurt am Main 1963
Brandau, Helmut; Gal, Jens, Strafbarkeit des Fotografierens von Messe-Exponaten, GRUR 2009, 118-123
Brauns, Christian, Die Entlehnungsfreiheit im Urhebergesetz, Baden-Baden 2001, zugl.: Freiburg i. Br., Univ., Diss., 2001
Bredekamp, Horst, Bilder bewegen. Von der Kunstkammer zum Endspiel, Berlin 2007
Brem, Ernst, Das Verhältnis der Berner Übereinkunft zu anderen völkerrechtlichen Verträgen, in: Schweizerische Vereinigung für Urheberrecht (Hrsg.), Die Berner Übereinkunft und die Schweiz, Schweizersiche Festschrift zum einhundertjährigen Bestehen der Berner Übereinkunft zum Schutze von Werken der Literatur und der Kunst, Bern 1986, Bern 1986, S. 99-114 (zit.: FS 100 Jahre Berner Übereinkunft)
Brockhaus Kunst, Künstler, Epochen, Sachbegriffe, 3. Auflage, Mannheim 2006
Brownlie, Ian, Principles of Public International Law, 6. Aufl., Oxford 2003
Brüggemeier, Gert, Deliktsrecht, Baden-Baden 1986
ders., Haftungsrecht: Struktur, Prinzipien, Schutzbereich, Ein Beitrag zur Europäisierung des Privatrechts, Berlin, Heidelberg, New York 2006

Brüning, Christoph, Von öffentlichen Zwecken und privaten Rechten. Hausverbote für Gebäude der öffentlichen Verwaltung zwischen Scylla und Charybdis, DÖV 2003, 389-399

Buchheim, Lothar Günther, Der Blaue Reiter und die „Neue Künstlervereinigung München", Feldafing 1959

Buchner, Benedikt, Rom II und das Internationale Immaterialgüter- und Wettbewerbsrecht, GRUR Int. 2005, 1004-1011

Buck, Petra, Geistiges Eigentum und Völkerrecht: Beiträge des Völkerrechts zur Fortenwicklung des Schutzes von geistigem Eigentum, Berlin 1994, zugl.: Tübingen, Univ., Diss., 1993

Bueb, Jörg, Der Veröffentlichungsbegriff im deutschen und internationalen Urheberrecht, München, Univ., Diss., 1974

Bullinger, Winfried, Kunstwerke in Museen – die klippenreiche Bildauswertung, in: Jacobs, Rainer; Papier, Hans-Jürgen; Schuster, Peter-Klaus (Hrsg.), Festschrift für Peter Raue zum 65. Geburtstag am 4. Februar 2006, Köln, Berlin, München 2006, S. 379-400

ders.; Garbers-von Boehm, Katharina, Der Blick ist frei – Nachgestellte Fotos aus urheberrechtlicher Sicht, GRUR 2008, 24-30

Burda, Hubert; Maar Christa, Iconic Turn. Die neue Macht der Bilder, Köln 2004

Büscher, Wolfgang, Bilder für Millionen, ZEIT ONLINE v. 7.8.2007

Bussmann, Kurt; Pietzcker, Rolf; Kleine, Heinz, Gewerblicher Rechtsschutz und Urheberrecht, Berlin 1962

Bydlinski, Franz, Juristische Methodenlehre und Rechtsbegriff, Wien, New York, 2. Aufl. 1991

Caemmerer, Ernst von, Zum Internationalen Sachenrecht. Eine Miszelle, in: ders.; Kaiser, J. H.; Kegel, G.; Müller-Freienfels, W.; Wolff, H. J. (Hrsg.), Xenion. Festschrift für Pan. J. Zepos anlässlich seines 65. Geburtstages am 1. Dezember 1973, II. Band, S. 25-34

Canaris, Claus-Wilhelm; Larenz, Karl, Methodenlehre der Rechtswissenschaft, 3. Aufl., München 1995

Chakraborty, Martin, Das Rechtsinstitut der freien Benutzung im Urheberrecht, Baden-Baden 1997, zugl.: Freiburg (Breisgau), Univ., Diss., 1996

Chapeaurouge, Donat de, Wandel und Konstanz in der Bedeutung entlehnter Motive, Wiesbaden 1974

Cigoj, Stojan, Internationalprivatrechtliche Aspekte der Urheberrechte, in: Henrich, Dieter; Hoffmann, Bernd von (Hrsg.), Festschrift für Karl Firsching zum 70. Geburtstag, München 1985, S. 53-76

Corsten, Severin; Pflug, Günther; Schmidt-Künsemüller, Friedrich Adolf, Lexikon des gesamten Buchwesens, 2. Aufl., Bd. I, Stuttgart 1987

Cramer, Iris, Kunstvermittlung in Ausstellungskatalogen: eine typologische Rekonstruktion, Frankfurt am Main, Berlin, Bern, New York, Paris, Wien 1998, zugl.: Frankfurt am Main, Univ., Diss., 1997

Cummings, Paul, Interview with Leo Castelli conducted by Paul Cummings, Archives of American Art, Smithsonian Institution, May 14, 1969

Czernik, Ilja, Die Collage in der urheberrechtlichen Auseinandersetzung zwischen Kunstfreiheit und Schutz des geistigen Eigentums, Berlin 2008, zugl.: Berlin, Humboldt-Univ., Diss., 2007

Czychowski, Christian, Karlsruhe locuta, causa finita: Elektronische Pressespiegel nunmehr erlaubt?!, NJW 2003, 118-119

Deazley, Ronan, Photographing Paintings in the Public Domain: A Response to Garnett, EIPR 2001, 179-184
Deecke, Thomas; Köhler, Christian, Originale echt falsch, Nachahmung, Kopie, Zitat, Aneignung, Fälschung in der Gegenwartskunst, Bremen 1999
Dehner, Walter, Nachbarrecht: Gesamtdarstellung des privaten und öffentlichen Nachbarrechts des Bundes und der Länder (mit Ausnahme des Landes Bayern), 7. Aufl., Neuwied, Kriftel, Berlin 1991 ff.
Dessemontet, François, Conflict of Laws for Intellectual Property in Cyberspace, 18 J. Int'l Arb. 487-510 (2001)
ders., Internet, le droit d'auteur et le droit international privé, SJZ 92(1996) 285-294
Detten, Urban von, Kunstausstellung und das Urheberpersönlichkeitsrecht des bildenden Künstlers, Frankfurt am Main 2010, zugl.: Heidelberg, Univ., Diss., 2009
Dietz, Adolf, Das Droit Moral des Urhebers im neuen französischen und deutschen Urheberrecht, Eine rechtsvergleichende Untersuchung, München 1968
Dittrich, Robert, Zur Quellenangabe bei Zitaten, in: Loewenheim, Ulrich (Hrsg.), Urheberrecht im Informationszeitalter, Festschrift für Wilhelm Nordemann zum 70. Geburtstag am 8. Januar 2004, München 2004, S. 617-624
Dolzer, Rudolf; Waldhoff, Christian; Graßhof, Karin (Hrsg.), Bonner Kommentar zum Grundgesetz, Heidelberg 2008 (zit.: Dolzer/Waldhoff/Graßhoff/Bearbeiter, BK, Art. 1 Rn. 1)
Döring, Jürgen, Bildzitat und Wortzitat, in: Langemeyer, Gerhard; Unverfehrt, Gerd; Guratzsch, Herwig; Stölzl, Christoph (Hrsg.), Mittel und Motive der Karrikatur in fünf Jahrhunderten. Bild als Waffe, München, 2. Aufl. 1985
Dorp, Eberhard vom, Die Zustimmung des Urhebers im Sinn des § 6 UrhG unter besonderer Berücksichtigung ihrer Rechtsnatur, Erlangen, Nürnberg, Univ., Diss., 1983
Dossi, Piroschka, Hype! Kunst und Geld, München 2007
Dreier, Horst (Hrsg.), Grundgesetz. Kommentar, Band 1: Präambel, Art. 1-19, 2. Aufl., Tübingen 2004 (zit.: Dreier/*Bearbeiter*)
Dreier, Thomas, Anm. zu BGH, Urt. v. 11.7.2002 – I ZR 255/00, JZ 2003, 477-480
ders., Bestandsaufnahme: Die Lage in Deutschland in: Hilty, Reto M.; Geiger, Christophe (Hrsg.), Impulse für eine europäische Harmonisierung des Urheberrechts, Urheberrecht im deutsch-französischen Dialog, Berlin, Heidelberg, New York 2007, S.13-28
ders., Die Umsetzung der Urheberrechtsrichtlinie 2001/29/EG in deutsches Recht, ZUM 2002, 28-43
ders., Sachfotografie, Urheberrecht und Eigentum, in: Ganea, Peter; Heath, Christopher; Schricker, Gerhard (Hrsg.), Urheberrecht, Gestern – Heute – Morgen, Festschrift für Adolf Dietz zum 65. Geburtstag, München 2001, S. 235-252
ders.; Schulze, Gernot, Urheberrechtsgesetz: Urheberrechtswahrnehmungsgesetz, Kunsturhebergesetz; Kommentar, 3. Aufl., München 2008, zit.: (Dreier/Schulze/*Bearbeiter*)
Drexl, Josef, Entwicklungsmöglichkeiten des Urheberrechts im Rahmen des GATT: Inländerbehandlung, Meistbegünstigung, Maximalschutz; eine prinzipienorientierte Betrachtung im Lichte bestehender Konventionen, München 1990
ders., Europarecht und Urheberkollisionsrecht, in: Ganea, Peter; Heath, Christopher; Schricker, Gerhard (Hrsg.), Urheberrecht, Gestern – Heute – Morgen, Festschrift für Adolf Dietz zum 65. Geburtstag, München 2001, S. 461-479
ders., The Proposed Rome II Regulation: European Choice of Law in the Field of Intellectual Property, in: Drexl, Josef; Kur, Annette (Hrsg.), Intellectual Property and Private International Law – Heading for the Future, Oxford and Portland, Oregon 2005, S. 151-176

Dreyer, Gunda; Kotthof, Jost; Meckel, Astrid, Urheberrecht, 2. Auflage Heidelberg 2009 (zit.: Dreyer/Kotthof/Meckel/*Bearbeiter*)
Drobnig, Ulrich, Eigentumsvorbehalte bei Importlieferungen nach Deutschland, RabelsZ 32 (1968), 451-472
ders., Originärer Erwerb und Übertragung ovn Immaterialgüterrechten im Kollisionsrecht, RabelsZ 40 (1976) 195-208

Eechoud, Mireille van, Alternatives to the *lex protectionis* as the Choice-of-Law Rule for Initial Ownership of Copyright, in: Drexl, Josef; Kur, Annette (Hrsg.), Intellectual Property and Private International Law – Heading for the Future, Oxford and Portland, Oregon 2005, S. 289-306
Ehricke, Ulrich, Die richtlinienkonforme und die gemeinschaftsrechtkonforme Auslegung nationalen Rechts, ein Beitrag zu ihren Grundlagen und zu ihrer Bedeutung für die Verwirklichung eines „europäischen Privatrechts", RabelsZ 59 (1995), 598-644
Einsele, Dorothee, Rechtswahlfreiheit im Internationalen Privatrecht, RabelsZ 60 (1996), 417-447
Ekrutt, Joachim W., Urheberrechtliche Probleme beim Zitat von Filmen und Fernsehsendungen, zugl.: Hamburg, Univ., Diss., 1973
Engeln, Wilbert, Das Hausrecht und die Berechtigung zu seiner Ausübung, Berlin 1989, zugl.: Trier, Univ., Diss., 1987
Epping, Volker; Hillgruber, Christian (Hrsg.), Beck'scher Online-Kommentar, GG, Stand: 01.02.2008, Edition 1, München 2008 (zit.: BeckOK GG/*Bearbeiter*)
Erdmann, Willi; Sacheigentum und Urheberrecht, in: Erdmann, Willi; Gloy, Wolfgang; Herber, Rolf (Hrsg.), Festschrift für Henning Piper, München 1996, S. 655-677
Ernst, Stefan, Anmerkung zu LG Potsdam, Urteile vom 21. November 2009 – 1 O 161/08, 175/08 und 330/08 – Stiftung Preußische Schlösser, ZUM 2009, 434-435
ders., Zur Panoramafreiheit des Urheberrechts, ZUM 1998, 475-481

Falckenstein, Roland von, Rechtstatsachenforschung – Geschichte, Begriff, Arbeitsweisen, in: Chiotellis, Aristide; Fikentscher, Wolfgang (Hrsg.), Rechtstatsachenforschung, Methodische Probleme aus dem Schuld- und Wirtschaftsrecht, Köln 1985, S. 77-88
Fesel, Bernd, Die Galerie – ein vergessener Kulturberuf im Sinne des Urheberrechts?, KUR 1999, 133-142
Ficker, Hans G., Zur Internationalen Gesetzgebung, in: von Caemmerer, Ernst; Nikisch, Arthur; Zweigert, Konrad (Hrsg.), Vom deutschen zum europäischen Recht, Festschrift für Hans Dölle, Band II, Tübingen 1963, S. 35- 63
Fikentscher, Wolfang, Die Bedeutung von Präjudizien im heutigen deutschen Privatrecht, in: Blaurock, Uwe (Hrsg.), Die Bedeutung von Präjudizien im deutschen und französischen Recht, Frankfurt a.M. 1985, S. 11-23
ders., Methoden des Rechts in vergleichender Darstellung, Band IV, Dogmatischer Teil, Anhang, Tübingen 1977
Findeisen, Frank, Die Auslegung urheberrechtlicher Schrankenbestimmungen, Baden-Baden 2005, zugl.: Heidelberg, Univ., Diss., 2005
Flechsig, Norbert P., Die Bedeutung der urheberrechtsgesetzlichen Übergangsbestimmungen für den Urheberschutz ausländischer Werke - Zugleich ein Beitrag über die Schutzdauer der Werke Puccinis in Deutschland, GRUR Int. 1981, 760-764
ders., Gesetzliche Regelung des Sendevertragsrechts? GRUR 1980, 1046-1052

Frank, Robert; Cook, Philip, The Winner-Take-All-Society, Why the Few at the Top Get So Much More Than the Rest of US, New York, London, Ringwood, Toronto, Auckland 1995

Franzen, Martin, Privatrechtsangleichung durch die Europäische Gemeinschaft, Berlin, New York 1999

Frisch, Markus, Die richtlinienkonforme Auslegung nationalen Rechts, Münster 2000, zugl.: Münster, Univ., Diss., 2000

Fromm, Friedrich Karl; Nordemann, Wilhelm, Urheberrecht, 9. Auflage, Stuttgart 1998 (zit.: Fromm/Nordemann/*Bearbeiter,* 9. Aufl.)

dies., Urheberrecht, Kommentar zum Urheberrechtsgesetz und zum Urheberrechtswahrnehmungsgesetz, 8. Auflage, Stuttgart, Berlin, Köln 1994 (zit.: Fromm/Nordemann/*Bearbeiter,* 8. Aufl.)

Fromm, Wilhelm; Nordemann, Axel; Nordemann, Jan Bernd, Urheberrecht. Kommentar zum Urheberrechtsgesetz, Verlagsgesetz, Urheberrechtsgesetz, 10. Aufl., Stuttgart 2008 (zit.: Fromm/Nordemann/*Bearbeiter*)

Gamm, Otto Friedrich Freiherr von, Urheberrechtsgesetz, Kommentar, München 1968 (zit.: *v. Gamm*)

ders., Zur Frage der richterlichen Rechtsfortbildung im gewerblichen Rechtsschutz und Urheberrecht, in: Hochschullehrer der Juristischen Fakultät der Universität Heidelberg (Hrsg.), Richterliche Rechtsfortbildung, Erscheinungsformen, Auftrag und Grenzen, Festschrift der Juristischen Fakultät zur 600-Jahr-Feier der Ruprecht-Karls-Universität Heidelberg, Heidelberg 1986, S. 323-330

Garnett, Kevin, Copyright in Photographs, EIPR 2000, 229-237

Gautier, Théophile; Houssay, Arsène; Saint-Victor, Paul de, Les dieux et les semi-dieux de la peinture, Paris 1864

Gehren, Miriam von, Das Sammeln ist des Düsseldorfers Lust. Das Lustprinzip als wahres Sammlerglück?, in: Die Kunst zu sammeln, das 20./21. Jahrhundert in Düsseldorfer Privat- und Unternehmerbesitz, Katalog anlässlich der gleichnamigen Ausstellung im museum kunst palast, Düsseldorf, 21. April – 22. Juli 2007, Düsseldorf 2007, S. 80-85

Geiger, Christoph, Irrtum: Schranken des Urheberrechts sind Ausnahmebestimmungen und restriktiv auszulegen, in: Berger, Mathis; Macciacchini, Sandro (Hrsg.), Populäre Irrtümer im Urheberrecht, Festschrift für Reto M. Hilty, Zürich 2008, S. 77-100

ders., Die Schranken des Urheberrechts als Instrumente der Innvationsförderung – Freie Gedanken zur Ausschließlichkeit im Urheberrecht, GRUR Int. 2008, 459-468.

ders., Die Schranken des Urheberrechts im Lichte der Grundrechte – Zur Rechtsnatur der Beschränkungen des Urheberrechts, in: Hilty, Reto M.; Peukert, Alexander (Hrsg.), Interessenausgleich im Urheberrecht, Baden-Baden 2004, S. 143-157

Geller, Paul Edward, Internationales Immaterialgüterrecht, Kollisionsrecht und gerichtliche Sanktionen im Internet, GRUR Int. 2000, 659 – 665

Gerauer, Alfred, Der Unterlassungsanspruch des Eigentümers bei gewerblichem Fotografieren, GRUR 1988, 672-674

Gerstenberg, Ekkehard, Anmerkung zu LG München I, Urt. v. 11.4.1978 – 7 O 13891/77, Schulze LGZ 162 – Alfred Kubin, Schulze LGZ 162, 11-13

ders., Fototechnik und Urheberrecht, in: Herbst, Georg (Hrsg.), Festschrift für Rainer Klaka, München 1987, S. 120-126

Gierke, Cornelie von, Die Freiheit des Straßenbildes (§ 59 UrhG), in: Becker, Jürgen; Hilty, Reto M.; Stöckli, Jean-Fritz; Würtenberger, Thomas (Hrsg.), Recht im Wandel seines so-

zialen und technologischen Umfeldes. Festschrift für Manfred Rehbinder, München, Bern 2002, S. 103-115

Ginsburg, Jane C., Die Rolle des nationalen Urheberrechts im Zeitalter der internationalen Urheberrechtsnormen, GRUR Int. 2000, 97-110

Glas, Vera, Die urheberrechtliche Zulässigkeit elektronischer Pressespiegel, zugleich ein Beitrag zur Harmonisierung der Schranken des Urheberrechts in den Mitgliedstaaten der EU, Tübingen 2008, zugl.: Leipzig, Univ., Diss., 2006

Glöckner, Jochen, Keine klare Sache: der zeitliche Anwendungsbereich der Rom II-Verordnung, IPRax 2009, 121-124

Goethe, Johann Wolfgang; Asman, Carrie (Hrsg.), Der Sammler und die Seinigen, Dresden 1997

González, Javier Carrascosa, Conflict of laws in a centenary convention: Berne convention 9 th September 1886 for the protection of literary and artistic works, in: Mansel, Heinz-Peter; Pfeiffer, Thomas; Kronke, Herbert; Kohler, Christian; Hausmann, Rainer (Hrsg.), Festschrift für Erik Jayme, Band I, München 2004, S. 105-120

Graf, Klaus, Urheberrecht: Schutz der Reproduktionsfotografie?, Kunstchronik 61 (2008), 206-208

Grebe, Anja, Codex Aureus, Das Goldene Evangelienbuch von Echternach, Darmstadt 2007

Greffenius, Gunter, Der Begriff des „Erscheinens" von Tonträgern, UFITA 87 (1980), 97-106

Griesbeck, Michael F., Der „Verhüllte Reichstag" – (k)ein Ende?, NJW 1997, 1133-1134

Grimm, Jacob und Wilhelm, Deutsches Wörterbuch, Leipzig 1960

Grimme, Ernst Günther, Europäische Bildwerke vom Mittelalter zum Barock, Köln 1977

Gripp, Anna, Kollektive und individuelle Wahrnehmung von Rechten, Interview mit Prof. Dr. Gerhard Pfennig, Geschäftsführer der VG Bild-Kunst, PHOTONEWS, 6/09, 21-22

Gropp, Rose-Maria, Jetzt trennt sich die Spreu vom Weizen: Für heute hat die unbestrittene Königin unter den Kunst- und Antiquitätenmessen eingeladen, die Tefaf in Maastricht. Wie aber geht es dem Kunstmarkt in der Krise?, FAZ v. 13.3.2009, Nr. 61, S. 31

Groys, Boris, Topologie der Kunst, München 2003

Grubinger, Andrea, Die Rom II-VO und die Verletzung von freiem Wettbewerb sowie von Rechten des geistigen Eigentums, in: Daphne, Beig; Graf-Schimek, Caroline; Grubinger, Andrea; Schacherreiter, Judith (Hrsg.), Rom II-VO, Neues Kollisionsrecht für außervertragliche Schuldverhältnisse, Wien 2008, S. 55-67

Grundmann, Stefan, Richtlinienkonforme Auslegung im Bereich des Privatrechts – insbesondere: der Kanon der nationalen Auslegungsmethoden als Grenze?, ZEuP 1996, 399-424

Grüning, Christine, Die Eigentumsfreiheitsklage gegen Fotografieren, Frankfurt a.M., Univ., Diss., 1980

Grziwotz, Herbert; Keukenschrijver, Alfred; Ring Gerhard (Hrsg.), BGB Sachenrecht, Bd. 3: § 854-1296, 2. Aufl., Baden-Baden 2008 (zit.: NK-BGB/*Bearbeiter*)

Gusy, Christoph, Richterrecht und Grundgesetz, DÖV 1992, 461-471

Haass, Jörg, Müller oder Brecht? Zum Einfluß der Kunstfreiheit und Eigentumsgarantie bei Übernahme geschützter Textteile in neue Werke, ZUM 1999, 834-838

Haber, Georg; Heimler, Maximilian; Grote, Rolf-Jürgen, Aktuelle Restaurierungsmaßnahmen an den barocken Bleiplastiken des Heckentheaters in Hannover-Herrenhausen. Ein Zwischenbericht, Berichte zur Denkmalpflege in Niedersachsen 2005, 45-48

Haesner, Christoph, Zitate in Filmwerken, GRUR 1986, 854-859

Hagenkötter, Maximilian, Die Unlauterkeit von Testfotos, WRP 2008, 39-43

Hamann, Wolfram, Grundfragen der Originalfotografie, UFITA 90 (1981), 45-58

Hamburg Group for Private International Law, Comments on the European Commission's Draft Proposal for a Council Regulation on the Law Applicable to Non-Contractual Obligations, RabelsZ 67 (2003), 1-56

Häret, Daniel-Philipp, Der Einfluss des Urheberrechts auf die Restaurierung von Werken der bildenden Künste, DS 2008, 169-175

Hartwieg, Oskar, Rechtstatsachenforschung im Übergang, Bestandsaufnahme zur empirischen Rechtssoziologie in der Bundesrepublik Deutschland, Göttingen 1975

Haß, Gerhard, Zur Bedeutung der §§ 45 ff. UrhG für das Urheberstrafrecht, in: Georg Herbst (Hrsg.), Festschrift Rainer Klaka, München 1987, S. 127-138

Haug, Ute, in: Schneede, Uwe M. (Hrsg.), Die Rücken der Bilder, Hamburg 2004 aus Anlass der Ausstellung *Parcours: Die Rücken der Bilder* 15. Oktober 2004 bis 17. April 2005 in der Hamburger Kunsthalle

Haupt, Stefan; Kaulich, Rolf, «Gewerblicher Zweck» im Urheberrecht?, UFITA 2009/I, 71-94

Heath, Christopher, Verwertungsverträge im Bereich der Baukunst, in: Beier, Friedrich-Karl; Götting, Horst-Peter; Lehmann, Michael; Moufang, Rainer, Urhebervertragsrecht, Festgabe für Gerhard Schricker zum 60. Geburtstag, München 1995, S. 459-475

Hefermehl, Wolfgang, Rechtsfortbildung im Wettbewerbsrecht, in: Hochschullehrer der Juristischen Fakultät der Universität Heidelberg (Hrsg.), Richterliche Rechtsfortbildung, Erscheinungsformen, Auftrag und Grenzen, Festschrift der Juristischen Fakultät zur 600-Jahr-Feier der Ruprecht-Karls-Universität Heidelberg, Heidelberg 1986, S. 331-3351 (zit.: *Hefermehl,* in: FS 600 Jahre Universität Heidelberg)

Hefti, Ernst, Die Parodie im Urheberrecht, Berlin 1977, zugl.: Zürich, Univ., Diss., 1977

Hein, Barbara, Mythenkontrolle, Die Kunsthistorikerin Martina Baleva erforscht, wie die Ereignisse zu Bildern werden und Bilder Geschichten konstruieren – und machte sich damit zur Staatsfeindin Bulgariens, art. Das Kunstmagazin, Nr. 1 Januar 2008, S. 58-59

Hein, Jan von, Europäisches Internationales Deliktsrecht nach der Rom II-Verordnung, ZEuP 2009, 6-33

Heinbuch, Holger, Kunsthandel und Kundenschutz, NJW 1984, 15-22

Heiss, Helmut; Loacker, Leander D., Die Vergemeinschaftung des Kollisionsrechts der außervertraglichen Schuldverhältnisse durch Rom II, JBl 2007, 613-646

Heitland, Horst, Der Schutz der Fotografie im Urheberrecht Deutschlands, Frankreichs und der Vereinigten Staaten von Amerika, München 1995, zugl.: München, Univ., Diss., 1993-1994

Helle, Jürgen, Besondere Persönlichkeitsrechte im Privatrecht: das Recht am eigenen Bild, das Recht am gesprochenen Wort und der Schutz des geschriebenen Wortes, Tübingen 1991

Henschel, Johann Friedrich, Zum Kunstbegriff des Grundgesetzes, in: Broda, Christian; Deutsch, Erwin; Schreiber, Hans-Ludwig; Vogel, Hans-Jochen (Hrsg.), Festschrift für Rudolf Wassermann zum siebzigsten Geburtstag, Neuwied, Darmstad 1985, S. 351-358

Herrmann, Christoph, Richtlinienumsetzung durch die Rechtsprechung, Berlin 2003, zugl.: Bayreuth, Univ., Diss., 2002/2003

Herstatt, Claudia, Innovation, Strategie, Experiment. Wie Düsseldorfer Unternehmen ihre Rolle als Sammler verstehen, in: Die Kunst zu sammeln, das 20./21. Jahrhundert in Düsseldorfer Privat- und Unternehmerbesitz, Katalog anlässlich der gleichnamigen Ausstellung im museum kunst palast, Düsseldorf, 21. April – 22. Juli 2007, Düsseldorf 2007, S. 74-79

Hertin, Paul W., Das Musikzitat im deutschen Urheberrecht, GRUR 1989, 159-167

Herzog, Roman; Herdegen; Matthias; Klein; Hans H.; Scholz, Rupert (Hrsg.), Grundgesetz Kommentar, München 2008 (zit.: Maunz/Dürig/*Bearbeiter*, Art. 1 Rn. 1)

Heß, Burkhard, Die „Europäisierung" des internationalen Zivilprozessrechts durch den Amsterdamer Vertrag – Chancen und Gefahren, NJW 2000, 23-32

Hess, Gangolf, Urheberrechtsprobleme der Parodie, Baden-Baden 1993, zugl.: Berlin, Freie Univ., Diss., 1992

Heuer, Carl-Heinz, Die Bewertung von Kunstgegenständen, NJW 2008, 689-697

Hillig, Hans-Peter, Urheberrechtliche Probleme der Zusammenarbeit zwischen Fernsehsendeunternehmen und Museen, UFITA 56 (1970), 23-42

Hilty, Reto M., Die Bedeutung des Ursprungslandes in der Berner Übereinkunft, in: Schweizerische Vereinigung für Urheberrecht (Hrsg.), Die Berner Übereinkunft und die Schweiz, Schweizersiche Festschrift zum einhundertjährigen Bestehen der Berner Übereinkunft zum Schutze von Werken der Literatur und der Kunst, Bern 1986, Bern 1986, S.201-218 (zit.: *Hilty,* in: FS 100 Jahre Berner Übereinkunft)

ders., Vergütungssystem und Schrankenregelungen – Neue Herausforderungen an den Gesetzgeber, GRUR 2005, 819-828

Himmelsbach, Gero, Das Bildzitat in der Presseberichterstattung – eine urheberrechtliche Sicht, in: Mann, Roger; Smid, Jörg F. (Hrsg.), Festschrift für Renate Damm zum 70. Geburtstag, Baden-Baden 2005, S. 54-69

Historisches Museum der Pfalz (Hrsg.), Anselm Feuerbach, Ausstellungskatalog anlässlich der Ausstellung Anselm Feuerbach in dem Historischen Museum der Pfalz, Speyer 2002

Hoch, Jenny, Erinnerungen im Eimer, die erste Retrospektive des Turner-Preis-Trägers: Jeremy Deller in München über Kunst, Kitsch, Bush und Thatcher, SZ Nr. 237 v. 14.10.2005, S. 15

Hock, Peter, Die Werknutzungsrechte an Werken der bildenden Künste in öffentlichen Kunstsammlungen, Basel, Univ., Diss., 1960

Hoebbel, Christoph Friedrich, Der Schutz von Sammelwerken, Sachprosa und Datenbanken im deutschen und amerikanischen Urheberrecht, München 1994, zugl.: München, Univ., Diss, 1991

Hoeren, Thomas, Die Schranken des Urheberrechts, in: Hilty, Reto M.; Geiger, Christophe (Hrsg.), Impulse für eine europäische Harmonisierung des Urheberrechts, Urheberrecht im deutsch-französischen Dialog, Berlin, Heidelberg, New York 2007, S. 265-290

ders., Entwurf einer EU-Richtlinie zum Urheberrecht in der Informationsgesellschaft - Überlegungen zum Zwischenstand der Diskussion, MMR 2000, 515-521

ders., Happy birthday to you: Urheberrechtliche Fragen rund um ein Geburtstagsständchen, in: Festschrift für Otto Sandrock zum 70. Geburtstag, Heidelberg 2000, S. 357-372

ders., Pressespiegel und das Urheberrecht - Eine Besprechung des Urteils des BGH „Elektronischer Pressespiegel", GRUR 2002, 1022-1028

ders., Pressespiegelschranken im Urheberrecht – eine Anfrage an die Informationsfreiheit, in: Schweizer, Rainer J.; Burkert, Herbert; Gasser, Urs (Hrsg.), Festschrift für Jean Nicolas Druey zum 65. Geburtstag, Zürich, Basel, Genf 2002, S. 773-789

ders.; Nielen, Michael (Hrsg.), Fotorecht, Recht der Aufnahme, Gestaltung und Verwertung von Bildern, Berlin 2004 (zit.: Hoeren/Nielen/*Bearbeiter,* Fotorecht)

ders.; Sieber, Ulrich (Hrsg.), Handbuch Multimedia - Recht, Rechtsfragen des elektronischen Geschäftsverkehrs, Stand: 19. Ergänzungslieferung 2008, München 2008 (zit.: Hoeren/Sieber/*Bearbeiter*)

Hoffmann, Bernd von; Thorn, Karsten, Internationales Privatrecht einschließlich der Grundzüge des Internationalen Zivilverfahrensrechts, 9. Aufl., München 2007

Hölscher, Tonio, Die Macht der Texte und Bilder in der griechischen und römischen Antike, Akademie Journal 1/2005, Magazin der Union der deutschen Akademien der Wissenschaften, Themenschwerpunkt, Altertumswissenschaften, Text und Bild, S. 43-44

Hommelhoff, Peter, Zivilrecht unter dem Einfluß europäischer Rechtsangleichung, AcP 192 (1992), 71-107

Honscheck, Sebastian, Der Schutz des Eigentümers vor Enstellungen, GRUR 2007, 944-950

Hubmann, Heinrich, Urheber- und Verlagsrecht, 8. Aufl., München 1995

Hutcheon, Linda, A Theory of Parody. The Teachings of Twentieth-Century Art Forms, New York, London 1985

Ingendaay, Paul, Näher an der Wahrheit, Überscharf: „Google" zoomt uns in die Schätze des Prado, FAZ v. 15.1.2009, Nr. 12, S. 31

Institut für Museumskunde, Staatliche Museen zu Berlin – Preußischer Kulturbesitz, Heft 54, Statistische Gesamterhebung an den Museen der Bundesrepublik Deutschland für das Jahr 2000, Berlin 2001

Institut für Museumskunde, Staatliche Museen zu Berlin – Preußischer Kulturbesitz, Heft 60, Statistische Gesamterhebung an den Museen der Bundesrepublik Deutschland für das Jahr 2005, Berlin 2006

Intveen, Carsten, Internationales Urheberrecht und Internet. Zur Frage des anzuwendenden Urheberrechts bei grenzüberschreitenden Datenübertragungen, Baden-Baden 1999, zugl.: Freiburg (Breisgau), Univ., Diss., 1999

Jacobs, Rainer, Die Katalogbildfreiheit, in: Baur, Jürgen F.; Jacobs, Rainer; Lieb, Manfred; Müller-Graff, Peter-Christian (Hrsg.), Festschrift für Ralf Vieregge zum 70. Geburtstag am 6. November 1995, Berlin, New York 1995, S. 381-399

ders., Die neue Katalogbildfreiheit, in: Keller, Erhard; Plassmann, Clemens; Falck, Andreas von (Hrsg.), Festschrift für Winfried Tilmann zum 65. Geburtstag, Köln, Berlin, Bonn, München 2003, S. 49-62

Jäger, Christoph, Kunst, Kontext und Erkenntnis, in: Jäger, Christoph; Meggle, Georg (Hrsg.), Kunst und Erkenntnis, Paderborn 2005, S. 9-40

Jänecke, Alexander, Das urheberrechtliche Zerstörungsverbot gegenüber dem Sacheigentümer, Frankfurt am Main, Berlin, Bern, Bruxelles, New York, Oxford, Wien 2003, zugl.: Berlin, Humboldt-Univ., Diss., 2003

Jauernig, Othmar (Hrsg.), Bürgerliches Gesetzbuch mit Allgemeinen Gleichbehandlungsgesetz (Auszug). Kommentar, 13. Aufl., München 2009 (zit.: Jauernig/*Bearbeiter*)

Jayme, Erik, Anm. zu BGH, Urt. v. 24.10.2005 – II ZR 329/03, IPRax 2006, 502 = KunstRSp 2007, 11-12

ders., Daniel-Philipp Häret: Der Einfluss des Urheberrechts auf die Restaurierung von Werken der bildenden Künste, in: DS 35 (Juni 2008), S. 169 – 175, KunstRSp 04/08, 187-188

ders., Das Freie Geleit für Kunstwerke, Vortrag, Wien 2001

ders., Der Maler Anselm Feuerbach (1829-1880) als Modell seines Lehrers Thomas Couture (1815-1879) in Paris, in: Lüderssen, Caroline; Ricca, Christine (Hrsg.), Das Gesetz der Osmose, Salvatore A. Sanna zum 70. Geburtstag, Tübingen 2005, S. 99-107

ders., Original und Fälschung – Beiträge des Rechts zu den Bildwissenschaften, in Reichelt, Gerte (Hrsg.), Original und Fälschung im Spannungsfeld von Persönlichkeitsschutz, Urheber-, Marken und Wettbewerbsrecht, Symposium Wien 12. Mai 2006, S. 23-39, Wien 2007

ders., Rechtliche Verfestigungen der Erinnerungskultur, UFITA 2008/II, 313-336

ders., Registrierte Partnerschaften und neue Vorhaben der EU im Internationalen Privat- und Verfahrensrecht, Tagung der Europäischen Gruppe für IPR in Oslo, IPRax 2000, 155-156

ders., Staatsverträge als *ratio scripta* im Internationalen Privatrecht, in: Overbeck, Alfred E. von; Pocar, Fausto; Siehr, Kurt (Hrsg.), Collisio legum. Studi di diritto internazionale privato per Gerardo Broggini, Mailand 1997, S. 211-221 (zit.: *Jayme*, in: FS Broggini)

ders., Transposition und Parteiwille bei grenzüberschreitenden Mobiliarsicherheiten, in: Huber, Ulrich; Jayme, Erik (Hrsg.), Festschrift für Rolf Serick zum 70. Geburtstag, Heidelberg 1992, S. 241-253

ders., Zur Entstehung meiner Kunstsammlung, in: Jayme, Erik; Jöckle, Clemens (Hrsg.), Von Feuerbach bis Fetting: Bilder einer Privatsammlung, Katalog der Ausstellung in der Städtischen Galerie Speyer, Kulturhof Flachsgasse vom 17.5.-16.6.2002, Lindenberg 2002, S. 6-13

ders.; Geckler, Alexander, Internationale Kunstausstellungen: „Freies Geleit" für Leihgaben, IPRax 2000, 156-157

ders.; Hausmann, Rainer, Internationales Privat- und Verfahrensrecht. Textausgabe, 14. Aufl., Stand: 1. Oktober 2008, München 2009

ders.; Kohler, Christian, Europäisches Kollisionsrecht 2007: Windstille im Erntefeld der Integration, IPRax 2007, 493-506

Jouri, Louise, ‚Fountain' most influential piece of modern art, The Independent (London), Dec 2, 2004, p. 17

Junker, Markus, Anwendbares Recht und internationale Zuständigkeit bei Urheberrechtsverletzungen im Internet, Kassel 2002, zugl.: Saarbrücken, Univ., Diss., 2001

Kakies, Celia, Kunstzitate in Malerei und Fotografie, Köln, Berlin, München 2007, zugl.: Osnabrück, Univ., Diss., 2006-2007

Kakies, Jessica, Der rechtliche Schutz von prägenden Stilelementen der bildenden Kunst, Göttingen 2009, zugl.: Kiel, Univ., Diss., 2009

Kandinsky, Nina, Kandinsky und ich, München 1976

Katzenberger, Paul, Neue Urheberrechtsprobleme der Photographie – Reproduktionsphotographie, Luftbild- und Satellitenaufnahmen, GRUR Int. 1989, 116-119

ders., TRIPS und das Urheberrecht, GRUR Int. 1995, 447-468

ders., Urheberrechtsverträge im Internationalen Privatrecht und Konventionsrecht, in: Beier, Friedrich-Karl; Götting, Horst-Peter; Lehmann, Michael; Moufang, Rainer (Hrsg.), Urhebervertragsrecht, Festgabe für Gerhard Schricker zum 60. Geburtstag, München 1995, S. 225-259

Kegel, Gerhard; Schurig, Klaus, Internationales Privatrecht, 9. Aufl., München 2004

ders.; Seidl-Hohenveldern, Ignaz, Zum Territorialitätsprinzip im internationalen öffentlichen Recht, in: Heldrich, Andreas; Henrich, Dieter; Sonnenberger, Hans Jürgen (Hrsg.), Konflikt und Ordnung, Festschrift für Murad Ferid zum 70. Geburtstag, München 1978, S. 233-277

Keinath, Felix, Die Ausleihe von Kunstwerken, in: Hoeren, Thomas; Holznagel, Bernd; Ernstschneider, Thomas (Hrsg.), Handbuch Kunst und Recht, Frankfurt am Main, Berlin, Bern, Bruxelles, New York, Oxford, Wien 2008, S. 299-322

Kemle, Nicolai B., Kunstmessen: Zulassungsbeschränkungen und Kartellrecht, Berlin 2006, zugl.: Heidelberg, Univ., Diss., 2005

Kiehling, Hartmut, Kunst und Kommerz – eine Symbiose, Die Bank: Zeitschrift für Bankpolitik und Bankpraxis 2008, Heft 3, S. 32-37

Kiesel, Markus, Plagiat, Zitat und Selbstzitat in der Musik, in: Reichelt, Gerte (Hrsg.), Original und Fälschung im Spannungsfeld von Persönlichkeitsschutz, Urheber-, Marken und Wettbewerbsrecht, Symposium Wien 12. Mai 2006, Wien 2007, S. 41-49

Kilb, Andreas, Humboldt überrollt, Stiftung erwartet Krisenjahr, FAZ v. 30.1.2009, Nr. 25, S. 36

Kirchhof, Paul, Der Gesetzgebungsauftrag zum Schutz des geistigen Eigentums gegenüber modernen Vervielfältigungstechniken, Heidelberg 1988

Kirchmaier, Robert, Die neue »Katalogbildfreiheit« des § 58 UrhG, KUR 2005, 56-59

Klass, Nadine, Ein interessen- und prinzipienorientierter Ansatz für die urheberkollisionsrechtliche Normbildung: Die Bestimmung geeigneter Anknüpfungspunkte für die erste Inhaberschaft, GRUR Int. 2008, 546-557

Klemm, David, Italienische Zeichnungen 1450-1800 im Kupferstichkabinett der Hamburger Kunsthalle, Wien, Köln, Weimar 2009

Klinkert, Friedrich; Schwab, Florian, Markenrechtlicher Raubbau an gemeinfreien Werken – ein richtungsweisendes „Machtwort" durch den Mona Lisa-Beschluß des Bundespatentgerichts?, GRUR 1999, 1067-1074

Knap, Karel, Der Öffentlichkeitsbegriff in den Begriffen der Werkveröffentlichung und der öffentlichen Werkwiedergabe, UFITA 92 (1982), 21-41

Knemeyer, Franz-Ludwig, Öffentlich-rechtliches Hausrecht und Ordnungsgewalt, DÖV 1970, 596-601

Knemeyer, Franz-Ludwig, Öffentlich-rechtliches Hausrecht und Ordnungsgewalt, DÖV 1970, 596-601

Knörzer, Thomas, Das Urheberrecht im deutschen Internationalen Privatrecht, Mannheim, Univ., Diss., 1992

Koch, Georg Friedrich, Die Kunstausstellung. Ihre Geschichte von den Anfängen bis zum Ausgang des 18. Jahrhunderts, Berlin 1967

Kohler, Josef, Kunstwerkrecht. (Gesetz vom 9. Januar 1907.), Stuttgart 1908

ders., Urheberrecht an Schriftwerken und Verlagsrecht, Stuttgart 1907

Koller, Manfred, Original – Kopie – Replik – Verfälschung – Fälschung: Zum Spektrum des Originalproblems in der Kunst, in: Reichelt, Gerte (Hrsg.), Original und Fälschung im Spannungsfeld von Persönlichkeitsschutz, Urheber-, Marken und Wettbewerbsrecht, Symposium Wien 12. Mai 2006, Wien 2007, S. 51-60

Koumantos, Georges, Le droit international privé et la Convention de Berne, DdA 101 (1988), 439-453

Koziol, Helmut; Thiede, Thomas, Kritische Bemerkungen zum derzeitigen Stand des Entwurfs einer Rom II-Verordnung, ZVglRWiss 106 (2007), 235-247

Krämer, Sybille; Bredekamp, Horst (Hrsg.), Bild – Schrift – Zahl, München 2003

Krausch, Christian, Das Bildzitat: zum Begriff und zur Verwendung in der Kunst des 20. Jahrhunderts, Aachen, Techn. Hochsch., Diss., 1995

Krause-Ablaß, Günter, Zitate aus Aufführungen, Tonaufnahmen, Filmen und Sendungen in Film und Rundfunk, GRUR 1962, 231-240

Kreye, Andrian, Der große Rock ,n' Roll-Schwindel, Wie man Picasso übertrumpft: Damien Hirst gibt dem Kunstmarkt, was er will – und bricht damit alle Auktionsrekorde, SZ Nr. 217 v. 17. September 2008, S. 13

Krieger, Ulrich, Lichtbildschutz für die photomechanische Vervielfältigung?, GRUR Int. 1973, 286-289

Kröger, Detlef, Enge Auslegung von Schrankenbestimmungen – wie lange noch? Zugang zu Informationen in digitalen Netzen, MMR 2002, 18-21

Kropholler, Jan, Internationales Privatrecht einschließlich der Grundbegriffe des Internationalen Zivilverfahrensrechts, 6. Aufl. 2006

Krüger, Tatjana, Die Freiheit des Zitats im Multimedia-Zeitalter, Eine Untersuchung zur Vereinbarkeit des deutschen, französischen und britischen Rechts mit der europäischen „Multimedia-Richtlinie" vom 22. Mai 2001, Berlin 2004, zugl.: Mainz, Univ., Diss. 2004

Krüger-Nieland, Gerda, Zitatensammlungen und Urheberschutz, GRUR Int. 1973, 289-291

Kübler, Friedrich, Massenmedien und öffentliche Veranstaltungen: Das Verhältnis der Berichterstattungsfreiheit zu privaten Abwehr- und Ausschlußrechten, Rechtsgutachten erstellt im Auftrag des Hessischen Rundfunks, Frankfurt am Main, Berlin 1978

ders.; Eigentumsschutz gegen Sachabbildung und Bildreproduktion? Bemerkungen zur „Tegel"-Entscheidung des Bundesgerichtshofes, in: Grunsky, Wolfgang; Stürner, Rolf; Walter, Gerhard; Wolf, Manfred, Festschrift für Fritz Baur, Tübingen 1981, S. 51-62

Kucsko, Guido, Die Katalogfreiheit, in: Dittrich, Robert (Hrsg.), Festschrift 50 Jahre Urheberrechtsgesetz, Wien 1986, S. 191-197

Kühl, Isabel, Der internationale Leihverkehr der Museen, Köln 2004, zugl., Kiel, Univ., Diss., 2003-2004

Kulenkampff, Jens, Kunst und Erkenntnis. Überlegungen im Anschluß an Nelson Goodman, in: Jäger, Christoph; Meggle, Georg (Hrsg.), Kunst und Erkenntnis, Paderborn 2005, S. 43-61

Kultermann, Udo, Amerikanische Malerei heute. Der Neubeginn der achtziger Jahre, Pantheon. Internationale Jahreszeitschrift für Kunst, 49 (1991), 167-175

Kur, Annette, Händlerwerbung für Markenartikel aus urheberrechtlicher Sicht – Präsentationsrecht als neue Schutzschranke? – Bemerkungen zu i. S. Dior ./. Evora, GRUR Int. 1999, 24-30

Ladeur, Karl-Heinz, Anm. zu AG Baden-Baden, Urt. v. 31.10.1990 – 6 C 157/90 Schulze AGZ 28, 3-6

Langenbucher, Katja, Die Entwicklung und Auslegung von Richterrecht: Eine methodologische Untersuchung zur richterlichen Rechtsfortbildung im deutschen Zivilrecht, München 1996, zugl.: München, Univ., Diss., 1994-1995

Larenz, Karl; Canaris, Claus-Wilhelm, Lehrbuch des Schuldrechts: Zweiter Band, Besonderer Teil, 2. Halbband, München 1994

Lehment, Cornelis; Friesenhäuser und Prominentenvillen - Eigentum, Persönlichkeitsrecht und das Fotografieren fremder Häuser, in: Jacobs, Rainer; Papier, Hans-Jürgen; Schuster, Peter-Klaus (Hrsg.), Festschrift für Peter Raue zum 65. Geburtstag am 4. Februar 2006, Köln, Berlin, München 2006, S. 649-661

Lehment, Henrik, Das Fotografieren von Kunstgegenständen, Göttingen 2008, zugl.: Kiel, Univ., Diss., 2007/2008

Leible, Stefan; Engel, Andreas; Der Vorschlag der EG-Kommission für eine Rom II-Verordnung – Auf dem Weg zu einheitlichen Anknüpfungsregeln für außervertragliche Schuldverhältnisse in Europa, EuZW 2004, 7-17

ders.; Lehmann, Matthias, Die EG-Verordnung über das auf außervertragliche Schuldverhältnisse anzuwendende Recht („Rom II"), RIW 2007, 721-734

Leinveber, Gerhard, Nochmals: Der urheberrechtliche Fall „Kandinsky" – Zum Begriff der Erläuterung im Rahmen der Zitierfreiheit, GRUR 1969, 130-131

ders., Rechtsprobleme um das sog. „große und kleine Zitat" zu wissenschaftlichen Zwecken, GRUR 1966, 479-482

Leistner; Matthias; Hansen, Gerd, Die Begründung des Urheberrechts im digitalen Zeitalter – Versuch einer Zusammenführung von individualistischen und utilitaristischen Rechtfertigungsbemühungen, GRUR 2008, 479-490
Lembke, Judith; Wieduwilt, Hendrik, Der Flirt der Werbung mit dem Rechtsbruch, FAZ v. 15.8.2009, Nr. 188, S. 10
Lenzen, Manuela, Bilder der Wissenschaft, Dr. Seltsam lässt bitten, FAZ v. 30.4.2009, Nr. 100, S. 35
Lewald, Hans, Das Deutsche Internationale Privatrecht auf Grundlage der Rechtsprechung, Leipzig 1931
Liebert, Wolf-Andreas; Metten, Thomas, Bild, Handlung und Kultur. Kulturwissenschaftliche Überlegungen zum Handeln mit Bildern, in: Liebert, Wolf-Andreas; Metten, Thomas (Hrsg.), Mit Bildern lügen, Köln 2007, S. 7-28
Lipman, Jean; Marshall, Richard, Art about Art, New York 1978
Loewenheim, Ulrich (Hrsg.), Handbuch des Urheberrechts, München 2003 (zit.: Loewenheim/*Bearbeiter*)
Loewenheim, Ulrich, Die urheber- und wettbewerbsrechtliche Beurteilung der Herstellung und Verbreitung kommerzieller elektronischer Pressespiegel, GRUR 1996, 636-643
Löffler, Martin, Das Grundrecht auf Informationsfreiheit als Schranke des Urheberrechts, NJW 1980, 201-205
ders., Presserecht, Kommentar zu den Landespressegesetzen der Bundesrepublik Deutschland mit einem Besonderen Teil und einem Textanhang, 4. Auflage, München 1997 (zit.: Löffler/*Bearbeiter*)
ders.; Glaser, Hans, Grenzen der Zitierfreiheit, GRUR 1958, 477-480
Löhr, Dieter H., Anm. zu BGH, Urt. v. 20.9.1974 – I ZR 99/73, WRP 1975, 523-525
Löwisch, Manfred; Rieble, Volker, Besitzwehr zur Durchsetzung eines Hausverbots, NJW 1994, 2596
Lucius, Robert von, Hannover glänzt doch. Die Goldfiguren stehen nach 35 Jahren Abwesenheit wieder in Herrenhausen, FAZ v. 9.4.2009, Nr. 84, S. 10
Lück, Stefan , Das Folgerecht in Deutschland und Österreich vor dem Hintergrund der Novelle des § 26 des deutschen Urheberrechtsgesetzes - Ein Vergleich, GRUR Int. 2007, 884, 890
Lundgaard, Hans Petter, Gaarders innføring i internasjonal privatrett, 3. utgave, Tøyen 2000

Maaßen, Wolfgang, Bildzitate in Gerichtsentscheidungen und juristischen Publikationen, ZUM 2003, 830-842
ders., Ein aktueller Rechtsstreit. Panoramafreiheit in den preußischen Schlossgärten, PHOTONEWS 10/08, S. 8
Mai, Ekkehard, Ein neuer „Historismus? Von der Gegenwart der vergangenen in der jüngsten Kunst. Phänomene und Symptome. Das Kunstwerk. Zeitschrift für moderne Kunst 1981, 3-50
Malraux, André, Das imaginäre Museum, Frankfurt a.M., New York 1987
Mangold, Stephan, Verbraucherschutz und Kunstkauf im deutschen und europäischen Recht, Frankfurt a.M., Berlin, Bern, Bruxelles, New York, Oxford, Wien 2009, zugl.: Heidelberg, Univ., Diss., 2008
Mankowski, Peter, Das Internet im Internationalen Vertrags- und Deliktsrecht, RabelsZ 63 (1999) 203-294
ders., Die ausgebliebene Revolutionierung des Internationalen Privatrechts, CR 2005, 758-762

Mansel, Heinz-Peter, DeWeerth v. Baldinger – Kollisionsrechtliches zum Erwerb gestohlener Kunstwerke, IPRax 1988, 268-271

manus presse (Hrsg.), Paul Wunderlich, Bilder über Bilder von Manet mit einem Vorwort von Max Bense, Stuttgart 1978

Masouyé, Claude, Kommentar zur Berner Übereinkunft zum Schutz von Werken der Literatur und Kunst (Pariser Fassung vom 24. Juli 1971), übersetzt von *Walter, Michel,* München, Köln 1981

Maume, Philipp, Bestehen und Grenzen des virtuellen Hausrechts, MMR 2007, 620-625

McShine, Kynaston (Hrsg.), Andy Warhol: Retrospektive (anläßlich der Ausstellung "Andy Warhol, Retrospektive" im Museum Ludwig, Köln, 20. November 1989 bis 11. Februar 1990), München 1989

Mercker, Florian, Die Katalogbildfreiheit, Die Regelungen in den Urheberrechtsgesetzen des deutschsprachigen Raumes, Baden-Baden 2006, zugl.: Leipzig, Univ., Diss., 2005

ders., Photographie: Original und Fälschung, in: Reichelt, Gerte (Hrsg), Original und Fälschung im Spannungsfeld von Persönlichkeitsschutz, Urheber-, Marken und Wettbewerbsrecht, Symposium Wien 12. Mai 2006, Wien 2007, S. 61-70

ders.; Mues, Gabor, Patentrechte an der Dresdner Putti – Marke Raffael? in: FAZ, 15.1.2005, Nr. 12, S. 43

Merryman, John Henry; Elsen, Albert E.; Urice, Stephen K., Law, Ethics and the Visual Arts, 5. Aufl., Alphen aan den Rijn 2007

Mestmäcker, Ernst-Joachim; Schulze, Erich (Hrsg.), Kommentar zum deutschen Urheberrecht unter Berücksichtigung des internationalen Rechts und des Gemeinschaftsrechts in den Mitgliedstaaten der EU, 48. Aktualisierungslieferung/Dezember 2008, München/Unterschleißheim 2008 (zit.: Mestmäcker/Schulze/*Bearbeiter*)

Mistelis, Loukas A., Charakterisierungen und Qualifikation im internationalen Privatrecht. Zur Lehre einer parteispezifischen Qualifikation im Kollisionsrecht der privaten Wirtschaft, Tübingen 1999, zugl.: Hannover, Univ., Diss., 1998

Mitchell, William J. Thomas, Pictorial Turn, in: Belting, Hans (Hrsg.), Bilderfragen. Die Bildwissenschaften im Aufbruch, München 2007, S. 37-46

ders., The Pictorial Turn, in: ders. (Hrsg.), Picture Theory. Essays on Verbal and Visual Representation, S. 3-34, Chicago 1994, deutsche Übersetzung: in: Christian Kravagna (Hrsg.), Privileg Blick: Kritik der visuellen Kultur, Berlin 1997, S. 15-40

Möhring, Philipp; Nicolini, Käte; Ahlberg, Hartwig (Hrsg.), Urheberrechtsgesetz, Kommentar, 2. Auflage, München 2000 (zit.: Möhring/Nicolini/*Bearbeiter*)

Moltke, Bertram von, Das Urheberrecht an Werken der Wissenschaft, Baden-Baden 1991, zugl.: Berlin, Freie Univ., Diss., 1991

Mönch, Regina, Die Wahrheit lebt gefährlich. Erinnerungspolitik mit Morddrohung: Eine Kunsthistorikerin ist ins Visier bulgarischer Nationalisten geraten, FAZ v. 13.9.2007, Nr. 213, S. 37

Mosimann, Peter; Renold, Marc-André, Raschèr, Andrea F.G. (Hrsg.), Kultur. Kunst. Recht. Schweizerisches und Internationales Recht, Basel 2009 (zit.: Mosimann/Renold/Rasch/*Bearbeiter*)

Movsessian, Vera, Darf man Kunstwerke vernichten?, UFITA 93 (1983), 77-90

Mues, Gabor, Der Ausstellungsvertrag, Frankfurt a.M. 2003, zugl.: Potsdam, Univ., Diss. 2003

Müller, Hans-Joachim, Ein Künstler verschwindet. Was bleibt von Oskar Schlemmer? Die Familie streitet um das Erbe des Bauhaus-Künstlers, FAZ v. 2.5.2008, Nr. 102, S. 36

ders., Wenn die Erben streiten, bluten die Museen, FAZ v. 22.11.2008, Nr. 274, S. 43

Müller, Lothar, Das Urheberpersönlichkeitsrecht des Architekten im deutschen und österreichischen Recht, München 2004, zugl.: Wien, Univ., Diss. 2003

Müller-Katzenburg, Astrid, Offener Rechtsstreit um verhüllten Reichstag. Urheberrechtliche Aspekte von Christos Verpackungskunst, NJW 1996, 2341-2346

Münch, Ingo von; Kunig, Philip, Grundgesetz-Kommentar, Band 1 (Präambel bis Art. 19), 5. Aufl., München 2000

museum kunst palast (Hrsg.), Katalog anlässlich der Ausstellung, Die Kunst zu Sammeln. Das 20./21. Jahrhundert in Düsseldorfer Privat- und Unternehmensbesitz, museum kunst palast, Düsseldorf, 21. April – 22. Juli 2007, Düsseldorf 2007

Nettesheim, Martin, Auslegung und Fortbildung nationalen Rechts im Lichte des Gemeinschaftsrechts, AöR 119 (1994), 261-293

Neuhaus, Paul Heinrich, Freiheit und Gleichheit im Internationalen Privatrecht, RabelsZ 40 (1976), 191-208

Neumann, Peter Horst, Das Eigene und das Fremde. Über die Wünschbarkeit einer Theorie des Zitierens, in: Elm, Theo; Emmerich, Gerd, Zur Geschichtlichkeit der Moderne. Begriff der literarischen Moderne in Theorie und Praxis, in: FS Ulrich Fülleborn zum 60. Geburtstag, München 1982, S. 43-52

ders., Das besondere Persönlichkeitsrecht der Nichturheberschaft (droit de non-paternité). Abgrenzung zwischen dem urheberpersönlichkeitsrechtlichen „droit de paternité" und dem persönlichkeitsrechtlichen „droit de paternité", UFITA 50 (1967), 464-467

ders., Wissenschaftliches Großzitat, Verbietungsrecht des Urhebers aus Urheberverwertungsrecht oder Persönlichkeitsrecht?, UFITA 46 (1966), 68-71

Nirk, Rudolf, Zum Spannungsverhältnis zwischen Urheberrecht und Sacheigentum. Marginalien zur BGH-Entscheidung „Mauer-Bilder", in: Pfeiffer, Gerd; Kummer, Joachim; Scheuch, Silke (Hrsg.), Festschrift für Hans Erich Brandner zum 70. Geburtstag, Köln 1996, S. 417-442

Nordemann, Axel, Die künstlerische Fotografie als urheberrechtlich geschütztes Werk, Baden-Baden 1992, zugl.: Frankfurt (Main), Univ., Diss., 1990/91 u.d.T.: *Nordemann, Axel,* Das Lichtbildwerk gem. § 2 I Nr. 5 UrhG unter besonderer Berücksichtigung der künstlerischen Fotografie

Nordemann, Wilhelm, Lichtbildschutz für fotografisch hergestellte Vervielfältigungen?, GRUR 1987, 15-18

ders.; Vinck, Kai; Hertin Paul W., Internationales Urheberrecht und Leistungsschutzrechte der deutschsprachigen Länder unter Berücksichtigung auch der Staaten der Europäischen Gemeinschaft, Kommentar, Düsseldorf 1977 (zit.: *Nordemann/Vinck/Hertin*)

ders.; Vinck, Kai; Hertin, Paul W.; Meyer, Gerald, International Copyright and Neighboring Rights Law. Commentary with special emphasis on the European Community, Weinheim, Basel, Cambridge, New York 1990 (zit.: *Nordemann/Vinck/Hertin/Meyer*)

Obergfell, Eva Inés, Das Schutzlandprinzip und „Rom II", IPRax 2005, 9-13

dies., Filmverträge im deutschen materiellen und internationalen Privatrecht. Zur Reformierbarkeit des materiellen Filmvertragsrechts und zur interessengerechten kollisionsrechtlichen Anknüpfung von Filmverträgen, Köln, Berlin, Bonn, München 2001, zugl.: Kontanz, Univ., Diss., 2000

dies., Zwischen Zitat und Plagiat – Umfang und Grenzen der Zitierfreiheit bei literarischen und wissenschaftlichen Schriftwerken, KUR 2005, 46-56

Oekonomidis, Demetrius, Die Grenzen der Zitierfreiheit nach deutschem Recht unter besonderer Berücksichtigung der Rechtsprechung des Bundesgerichtshofs zum Fall Kandinsky, UFITA 57 (1970), 179-188
ders., Die Zitierfreiheit im Recht Deutschlands, Frankreichs, Großbritanniens und der Vereinigten Staaten, Berlin, Frankfurt a.M. 1970 (zit.: *Oekonomids, Zitierfreiheit*)
Oertzen, Christian von, Anm. zu OLG Köln, Urt. v. 5. 10. 2005 - 2 U 153/04, ZEV 2006, 79 f.
Ohly, Ansgar, Generalklausel und Richterrecht, AcP, Bd. 201 (2001), 1-47
ders., Verwertungsverträge im Bereich der bildenden Kunst, in: Beier, Friedrich-Karl; Götting, Horst-Peter; Lehmann, Michael; Moufang, Rainer (Hrsg.), Urhebervertragsrecht, Festgabe für Gerhard Schricker zum 60. Geburtstag, München 1995, S. 427-458
ders., Von einem Indianerhäuptling, einer Himmelsscheibe, einer Jeans und dem Lächeln der Mona Lisa - Überlegungen zum Verhältnis zwischen Urheber- und Kennzeichenrecht, in: L. Pahlow/J. Eisfeld (Hrsg.), Grundlagen und Grundfragen des Geistigen Eigentums, Festgabe für Diethelm Klippel zum 65. Geburtstag, Tübingen, 2008, S. 203-211
Olenhusen, Albrecht Götz von, Urheber- und Persönlichkeitsschutz bei Briefen und Dokumentationsfreiheit, UFITA 67 (1973), 57-76
Organisation Mondiale de la Propriété Intellectuelle (OMPI), Actes de la Conférence de Stockholm de la Propriété Intellectuelle, 11 Juin – 14 Juillet 1967, Volume II, Genf 1971 (zit.: Actes, Vol. II)
Organisation Mondiale de la Propriété Intellectuelle (OMPI), Actes de la Conférence de Stockholm de la Propriété Intellectuelle, 11 Juin – 14 Juillet 1967, Volume I, Genf 1971 (zit.: Actes, Vol. I)
Osenberg, Ralph, Markenschutz für urheberrechtlich gemeinfreie Werkteile, GRUR 1996, 101-104
Otto, Martin, Du sollst dir kein Bildnis machen. Die Stiftung Preußische Schlösser und Gärten will Fotografen das Fotografieren verbieten, FAZ v. 21.7.2008, Nr. 168, S. 31

Pahud, Eric, Die Sozialbindung des Urheberrechts, Bern 2000, zugl.: Zürich, Univ., Diss., 2000
ders., Zur Begrenzung des Urheberrechts im Interesse Dritter und der Allgemeinheit, UFITA 2000, 99-137
Palandt: Bürgerliches Gesetzbuch, 68. Aufl., München 2009 (zit.: Palandt/*Bearbeiter*)
Paul, André; Kimmerle, Rudolf, Ein Dresdner Hotelier wird verklagt, weil er eine Glocke läuten läßt. DIE ZEIT 37/2006, S. 15
Paulus, Dietrich, Krankheitsbilder. Der erweiterte Blick des Arztes, in: Liebert, Wolf-Andreas; Metten, Thomas (Hrsg.), Mit Bildern lügen, Köln 2007, S. 193-216
Peinze, Alexander, Internationales Urheberrecht in Deutschland und England, Tübingen 2002, zugl.: Hannover, Univ., Diss., 2001
Pescio, Claudio; Siefert Chelazzi, Heide Marianne (Übersetzung), Die Uffizien, Hauptkatalog mit sämtlichen Werken, Florenz 1988
Pevsner, Nikolaus; Floerke, Roland (Übersetzung), Die Geschichte der Kunstakademien, übertragen aus dem Englischen von Roland Floerke, München 1986
Pfeiffer, Thomas, Der Stand des internationalen Sachenrechts nach seiner Kodifikation, IPRax 2000, 270-281
Pfennig, Gerhard, Christo und § 59 – die Diskussion um das Bleibende, ZUM 1996, 658-659
ders., Die Begegnung von Fotografie und Kunst: Ein Konflikt ohne Ende, KUR 2007, 1-5

Pfister, Bernhard, „Zweigleisige" Rechtswidrigkeitsprüfung und Eigentumsschutz, JZ 1976, 156-158
ders.; Hohl, Michael, Anm. zu BGH, Urt. v. 9.3.1989 – I ZR 54/87, EWiR 1989, 771-772
Philippi, Simone, International Art Book Publishing, Internationalisierungskonzepte deutscher Kunstbuchverlage seit 1990, Köln, Univ., Diss. 2005
Pieger, Wolfgang, Rechtstatsachenforschung – Ziele, Gegenstand, bisherige Erscheinungsformen, in: Chriotellis, Aristide; Fikentscher, Wolfgang (Hrsg.), Rechtstatsachenforschung, Methodische Probleme aus dem Schuld- und Wirtschaftsrecht, Köln 1985, S. 127-138
Piper, Henning; Ohly, Ansgar (Hrsg.), Gesetz gegen den unlauteren Wettbewerb mit Preisangabenverordnung, Kommentar, 4. Aufl., München 2006 (zit.: Piper/Ohly/*Bearbeiter*)
Plassmann, Clemens, Bearbeitungen und andere Umgestaltungen in § 23 UrhG, Berlin 1996, zugl.: Berlin, Freie Univ., Diss, 1996
Platena, Thomas, Das Lichtbild im Urheberrecht: gesetzliche Regelung und technische Weiterentwicklung, Frankfurt a.M. 1998, zugl.: Marburg, Univ., Diss., 1998
Plenter, Silvia, Internetspezifische Urheberrechtsverletzungen – eine kollisionsrechtliche Herausforderung an Europa? Münster 2004, zugl.: Münster (Westf.), Univ., Diss., 2003
Pluschke, Ulrike, Kunstsponsoring, vertragliche Aspekte, Berlin 2005, zugl.: Köln, Univ., Diss., 2003
Podoll, Klaus, Migräne – Aura – Poesie. Migränebilder in Medizin und Kunst, in: Beyer, Andreas; Lohoff, Markus (Hrsg.), Bild und Erkenntnis. Formen und Funktionen des Bildes in Wissenschaft und Technik, Berlin, München 2005, S. 40-45
Pollmeier, Klaus, Glossar. Für eine eindeutige Bezeichnung von kleinen und großen Unterschieden..., PHOTONEWS THEMA 10/08, S. 7
Pöppelmann, Benno H., Verhüllter Reichstag, ZUM 1996, 293-300

Ramsauer, Ulrich, Die faktischen Beeinträchtigungen des Eigentums, Berlin 1980, zugl.: Hamburg, Univ., Diss., 1979
Raue, Peter, Zum Dogma von der restriktiven Auslegung der Schrankenbestimmungen des Urheberrechtsgesetzes, in: Loewenheim, Ulrich (Hrsg.), Urheberrecht im Informationszeitalter, Festschrift für Wilhelm Nordemann zum 70. Geburtstag am 8. Januar 2004, München 2004, S. 327-339
Rauschenberg, Robert; Rose, Barbara; Gorris, Lotha (Übersetzung), Robert Rauschenberg im Gespräch mit Barbara Rose, Köln 1989
Rautenberg, Ursula (Hrsg.), Reclams Sachlexikon des Buches, 2. Aufl., Stuttgart 2003
Rebmann, Kurt; Säcker, Franz Jürgen (Hrsg.), Münchener Kommentar zum Bürgerlichen Gesetzbuch, 4. Aufl. ff., München 2004 ff. (zit.: MüKo/*Bearbeiter*)
Rehbinder, Manfred, Das Namensnennungsrecht des Urhebers, ZUM 1991, 220-228
ders., Urheberrecht, ein Studienbuch, 15. Aufl., München 2008
Rehse, Mario, Zulässigkeit und Grenzen ungeschriebener Schranken des Urheberrechts, Hamburg 2008, zugl.: Diss., Univ. Osnabrück, 2008
Reimer, Dietrich; Ulmer, Eugen, Die Reform der materiellrechtlichen Bestimmungen der Berner Übereinkunft, GRUR Int. 1967, 431-454
ders., Anm. zu BGH, Urt. v. 4.11.1966 – Ib ZR 77/65 – skaicubana, GRUR 1967, 318
Reimers, Anne, Nicht alle malen auf der Straße, Banksys Galerist Steve Lazarides eröffnet eine neue Galerie in London – ohne Banksy, aber wieder mit "Outsider Art", FAS v. 24.5.2009, Nr. 21, S. 55

Reinbothe, Jörg, Die EG-Richtlinie zum Urheberrecht in der Informationsgesellschaft, GRUR Int. 2001, 733-745

ders., Hat die Europäische Gemeinschaft dem Urheberrecht gutgetan? – Eine Bilanz des Europäischen Urheberrechts –, in: Ohly, Ansgar; Bodewig; Theo; Dreier, Thomas; Götting, Horst-Peter; Haedicke; Maximilian; Lehmann; Michael (Hrsg.), Perspektiven des Geistigen Eigentums und Wettbewerbsrechts, Festschrift für Gerhard Schricker zum 70. Geburtstag, München 2005, S. 483-500

Reuter, Alexander, Digitale Bild- und Filmbearbeitung im Licht des Urheberrechts, GRUR 1997, 23-33

Reutter, Mark A., Plädoyer für einen differenzierten Umgang mit dem urheberrechtlichen Werkbegriff im Bereich der bildenden Kunst, in: Weber, Peter Johannes; Weber, Marc; Seitz, Riccardo; Künzle, Hans Rainer (Hrsg.), Liber discipulorum et amicorum, Festschrift für Prof. Dr. Kurt Siehr zum 65. Geburtstag, Zürich 2001, S. 175-185

Ricketson, Sam; Ginsburg, Jane C., International Copyright and Neighbourign Rights. The Berne Convention and Beyond. Second Edition. Volume I, 2. Aufl., Oxford, New York 2006

dies., International Copyright and Neighbourign Rights. The Berne Convention and Beyond. Second Edition. Volume II, 2. Aufl., Oxford, New York 2006

Riding, Alan, Wanting the World to See What Pleases Him, New York Times, July 13, 1997

Riedel, Hermann, Naturrecht, Grundrecht, Urheberrecht. Gedanken und Kritik zu Grundsatzproblemen der Urheberrechtsreform, Berlin, Frankfurt a.M. 1963

ders., Schutz der Photographie im geltenden und zukünftigen Urheberrecht, GRUR 1951, 378-382

Riesenhuber, Karl, Der Einfluss der RBÜ auf die Auslegung des deutschen Urheberrechtsgesetzes, ZUM 2003, 333-342

Rigamonti, Cyrill P., Eigengebrauch oder Hehlerei? – Zum Herunterladen von Musik- und Filmdateien aus dem Internet, GRUR Int. 2004, 278-284

Rintelen, Max, Urheberrecht und Urhebervertragsrecht nach österreichischem, deutschem und schweizerischem Recht, Wien 1958

Ritterhoff, Ann-Christin, Parteiautonomie im internationalen Sachenrecht. Entwicklung eines Vorschlags insbesondere für das deutsche Kollisionsrecht unter vergleichender Berücksichtigung des englischen Kollisionsrechts, Berlin 1999, zugl.: Kiel, Univ., Diss., 1998

Rodrigues, Gary P., Halsbury's Laws of Canada, First Edition, Markham, Ontario 2006

Roellecke, Gerd, Das Kopieren zum eigenen wissenschaftlichen Gebrauch, UFITA 84 (1979), 79-145

Romatka, Georg, Bild-Zitat und ungenehmigte Übernahme von Lichtbildern, AfP 1971, 20-23

Rossmann, Andreas, Ein Schiff kommt gefahren: Die Sammlung Rau geht im Arp-Museum in Rolandseck langfristig vor Ancker, FAZ v. 29.10.2008, Nr. 253, S. 40

Roth, Herbert, Anm. zu BGH, Urt. v. 24.10.2005 - II ZR 329/03, LMK 2006, 176147

Roth, Wulf-Henning, Europäisches Recht und nationales Recht, in: Heldrich, Andreas; Hopt, Klaus J. (Hrsg.), 50 Jahre Bundesgerichtshof, Festgabe aus der Wissenschaft, Band II. Handels- und Wirtschaftsrecht, Europäisches Recht und Internationales Recht, München 2000, S. 847-888

ders., Generalklauseln im Europäischen Privatrecht – Zur Rollenverteilung zwischen Gerichtshof und Mitgliedstaaten bei ihrer Konkretisierung –, in: Basedow, Jürgen; Hopt,

Klaus J.; Kötz, Hein (Hrsg.), Festschrift für Ulricht Drobnig zum siebzigsten Geburtstag, Tübingen1998, S. 135-153

Ruhwedel, Edgar, Der praktische Fall. Bürgerliches Recht: Der verunstaltete Hahn, JuS 1975, 242-247

Sachs, Hannelore, Sammler und Mäzene, zur Entwicklung des Kunstsammelns von der Antike bis zur Gegenwart, Leipzig 1971

Sack, Rolf, Das internationale Wettbewerbs- und Immaterialgüterrecht nach der EGBGB-Novelle, WRP 2000, 269-289

Sack, Rolf, Das IPR des geistigen Eigentums nach der Rom II-VO, WRP 2008, 1405-1419

Sager, Peter, Bilder über Bilder. Prinzip Zitat, in: Die Kunst und das schöne Heim, Jg. 88, Nov. 1976, Heft 11, S. 667-675 (zit.: Sager, Prinzip Zitat)

Salzmann, Siegfried (Konzept und Ausstellung), "Mona Lisa im 20. Jahrhundert", Wilhelm-Lehmbruck-Museum der Stadt Duisburg, 24.9.-3.12.1978, Duisburg 1978

Samson, Benvenuto, Das Folgerecht des § 26 des Urheberrechtsgesetzes, GRUR 1970, 449-453

ders., Urheberrecht, ein kommentierendes Lehrbuch, Pullach 1973

Sandrock, Otto, Das Kollisionsrecht des unlauteren Wettbewerbs zwischen dem internationalen Immaterialgüterrecht und dem internationalen Kartellrecht, GRUR Int. 1985, 507-522

Sattler, Hauke, Zur Vernichtung eines Kunstwerkes durch den Eigentümer, Anmerkungen zum Urteil des Schleswig-Holsteinischen Oberlandesgerichts (6 U 63/05) vom 28. Februar 2006, KUR 2007, 6-8

Sax, Joseph L., Playing Darts with a Rembrandt, Publick and Private Richts in Cultural Treasures, 5. Aufl., Ann Arbor, Michigan 2004

Schack, Haimo, Anm. zu OLG Jena, Urt. v. 27.2.2008 – 2 U 319/07 – Thumbnails, MMR 2008, 414-416

ders., Der Vergütungsanspruch der in- und ausländischen Filmhersteller aus § 54 I UrhG, ZUM 1989, 267-285

ders., Fotografieren fremder Sachen. Entscheidung der Cour de cassation – Assemblée plénère vom 7. Mai 2004 mit Anmerkung von Haimo Schack, Kiel, ZEuP 2006, 149-157

ders., Geistiges Eigentum contra Sacheigentum, GRUR 1983, 56-61

ders., Hundert Jahre Berner Übereinkunft – Wege zur internationalen Urheberrechtsvereinheitlichung – JZ 1986, 824-832

ders., Internationale Urheber-, Marken- und Wettbewerbsrechtsverletzungen im Internet - Internationales Privatrecht, MMR 2000, 59-65

ders., Kunst und Recht, Bildende Kunst, Architektur, Design und Fotografie im deutschen und internationalen Recht, Tübingen, 2. Aufl. 2009

ders., Schönheit als Gegenstand richterlicher Beurteilung, KUR 2008, 141-148

ders., Urheber- und Urhebervertragsrecht, 4. Auflage, Tübingen 2007

ders., Urheberrechtliche Schranken, übergesetzlicher Notstand und verfassungskonforme Auslegung, in: Ohly, Ansgar; Bodewig; Theo; Dreier, Thomas; Götting, Horst-Peter; Haedicke; Maximilian; Lehmann; Michael (Hrsg.), Perspektiven des Geistigen Eigentums und Wettbewerbsrechts, Festschrift für Gerhard Schricker zum 70. Geburtstag, München 2005, S. 511-521

ders., Urheberrechtsverletzung im internationalen Privatrecht Aus der Sicht des Kollisionsrechts, GRUR Int. 1985, 523, 525

ders., Zum auf grenzüberschreitende Sendevorgänge anwendbaren Urheberrecht (zu OLG Saarbrücken, 28. 6. 2000 – 1 U 872/99, unten S. 150, Nr. 10), IPRax 2003, 141-142

ders., Zur Anknüpfung des Urheberrechts im internationalen Privatrecht, Berlin 1979, zugl.: Köln, Univ., Diss., 1978

Schaeffer, Iris, Gemälderückseiten als Informationsquelle für Kunstsachverständige, DS 2004, 210-212

Schaernack, Christian, Richter, Rothko, Koons und Co. Erfolgreiche Auktionen für Gegenwartskunst in New York, NZZ v. 17.11.2007, Nr. 268, S. 53

Schappert, Roland, Hausbesetzer auf Zeit: Sammlung Haubrok in Mönchengladbach, FAZ.NET v. 27.1.2002

Schiefler, Kurt, Veröffentlichung und Erscheinen nach dem neuen Urheberrechtsgesetz, UFITA 48 (1966), 81-102

Schlechtriem, Wilhelm, Rubens und das Recht am Werk, Eine Bemerkung über Kunstgeschichte und Urheberrecht, UFITA 7 (1934), 147-178

Schlingloff, Jochen, „Fotografieren verboten!" Zivilrechtliche Probleme bei der Herstellung und Reproduktion von Lichtbildern ausgestellter Kunstwerke, AfP 1992, 112-116

ders., Unfreie Benutzung und Zitierfreiheit bei urheberrechtlich geschützten Werken der Musik, Frankfurt am Main 1990, zugl.: Gießen, Univ., Diss., 1989

Schmelz, Christoph, Die Werkzerstörung als ein Fall des § 11 UrhG, GRUR 2007, 565-571

Schmidt, Ulrike Kristin, Kunstzitat und Provokation im 20. Jahrhundert, Weimar 2000

Schmieder, Hans-Heinrich, Anm. zu BGH, Urt. v. 20.9.1974 – I ZR 99/73, NJW 1975, 1164-1165

ders., Freiheit der Kunst und freie Benutzung urheberrechtlich geschützter Werke, UFITA 93 (1982), 63-71

ders., Kunst als Störung privater Rechte, NJW 1982, 628-630

Schneider-Brodtmann, Jörg, Das Folgerecht des bildenden Künstlers im europäischen und internationalen Urheberrecht, Heidelberg 1996, zugl.: Heidelberg, Univ., Diss., 1995

Schoenebeck, Astrid von, Moderne Kunst und Urheberrecht. Zur urheberrechtlichen Schutzfähigkeit von Werken der modernen Kunst, Berlin 2003, zugl.: Dresden, Univ., Diss., 2002

Scholze-Stubenrecht, Werner (Leitg.), Duden. Das große Wörterbuch der deutschen Sprache in zehn Bänden, hrsg. vom Wissenschaftlichen Rat der Dudenredaktion, Band 2. Bedr-Eink, 3. Aufl., Mannheim 1999

ders. (Leitg.), Duden. Das große Wörterbuch der deutschen Sprache in zehn Bänden, hrsg. vom Wissenschaftlichen Rat der Dudenredaktion, Band 1. A-Bedi, 3. Aufl., Mannheim 1999

ders. (Leitg.), Duden. Das große Wörterbuch der deutschen Sprache in zehn Bänden, hrsg. vom Wissenschaftlichen Rat der Dudenredaktion, Band 7. Pekt-Schi, 3. Aufl., Mannheim 1999

Schönke, Adolf (Begr.), Strafgesetzbuch. Kommentar, 27. Aufl., München 2006 (zit.: Schönke/Schröder/*Bearbeiter*)

Schrader, Paul T.; Rautenstrauch, Birthe, Urheberrechtliche Verwertung von Bildern durch Anzeige von Vorschaugrafiken (sog. «thumbnails») bei Internetsuchmaschinen, UFITA 2007, 761-781

Schreitmüller, Andreas, Alle Bilder Lügen, Foto – Film – Fernsehen – Fälschung, Konstanzer Universitätsreden, 217, Konstanz 2005

Schricker, Gerhard (Hrsg.), Urheberrecht, Kommentar, 2. Aufl., München 1999 (zit.: Schricker/*Bearbeiter*, 2. Aufl.)

ders., (Hrsg.), Urheberrecht: Kommentar, 3. Auflage, München 2006 (zit.: Schricker/ *Bearbeiter*)
ders., Anm. zu BGH, Urt. v. 23.5.1985 - I ZR 28/83 – Geistchristentum, Schulze BGHZ 348, 12-14
Schubert, Werner (Hrsg.), Die Vorlagen der Redaktoren für die erste Kommission zur Ausarbeitung des Entwurfs eines bürgerlichen Gesetzbuches, Sachenrecht, TEIL 1, Allgemeine Bestimmungen, Besitz und Eigentum, Verfasser: Reinhold Johow – unveränd. photomechan. Nachdruck d. als Ms. vervielf. Ausg. aus d. Jahren 1876 – 1888, Berlin, New York 1982 (zit.: Schubert/*Johow*, Vorlagen Sachenrecht 1)
Schulz, Martin, Ordnungen der Bilder, Eine Einführung in die Bildwissenschaft, München 2005
Schulz, Wolfgang, Das Zitat in Film- und Multimediawerken, Grundsätze für die Praxis des Zitierens gemäß § 51 UrhG in audiovisuellen Medien, ZUM 1998, 221-233
Schulze, Gernot, Das Urheberrecht und die bildende Kunst, in: Beier, Friedrich-Karl; Kraft, Alfons; Schricker, Gerhard; Wadle, Elmar (Hrsg.), Gewerblicher Rechtsschutz und Urheberrecht in Deutschland, Festschrift zum hundertjährigen Bestehen der Deutschen Vereinigung für gewerblichen Rechtsschutz und Urheberrecht und ihrer Zeitschrift, Band II, Weinheim 1991, S. 1303-1348
ders., Der individuelle E-Mail-Versand als öffentliche Zugänglichmachung, ZUM 2008, 836-843
ders., Der Schutz von technischen Zeichnungen und Plänen. Lichtbildschutz für Bildschirmzeichnungen?, CR 1988, 181-194
ders., Vernichtung von Bauwerken, in: Ganea, Peter; Heath, Christopher; Schricker, Gerhard (Hrsg.), Urheberrecht, Gestern – Heute – Morgen, Festschrift für Adolf Dietz zum 65. Geburtstag, München 2001, S. 177-202
Schwarting, Andreas, Aura und Reproduktion. Zur Debatte um die Rekonstruktion des Hauses Gropius in Dessau, in: Sigel, Paul; Klein, Bruno (Hrsg.), Konstruktionen urbaner Identität, Zitat und Rekonstruktion in Architektur und Städtebau der Gegenwart, Berlin 2006
Schweikart, Philipp, Die Interessenlage im Urheberrecht, Regensburg 2004, zugl.: Zürich, Univ., Diss., 2004
Sciaroni, Elena, Das Zitatrecht, Locarno 1970, zugl.: Fribourg, Univ., Diss., 1970
Seifert, Fedor, Das Zitatrecht nach „Germania 3", in: Ahrens, Hans-Jürgen; Bornkamm, Joachim; Gloy, Wolfgang; Stark, Joachim; von Ungern-Sternberg, Joachim (Hrsg.), Festschrift für Willi Erdmann zum 65. Geburtstag, Köln, Berlin, Bonn München 2002, S. 195-210
Seipel, Wilfried, Original – Kopie – Fälschung in Reichelt, Gerte (Hrsg), Original und Fälschung im Spannungsfeld von Persönlichkeitsschutz, Urheber-, Marken und Wettbewerbsrecht, Symposium Wien 12. Mai 2006, Wien 2007, S. 5-17
Senftleben, Martin, Copyright, Limitations and the Three-Step Test – An Analysis of the Three-Step Test in International and EC Copyright Law, Den Haag, London, New York 2004, zugl.: Amsterdam, Univ., Diss., 2004
ders., Grundprobleme des Dreistufentests, GRUR Int. 2004, 200-211
Seydel, Helmut, Anm. zu OLG Hamburg, Urt. v. 5.6.1969 – 3 U 21/69 – Heintje, Schulze OLGZ 104, 13-15
Seydel, Thomas, Die Zitierfreiheit als Urheberrechtsschranke unter Berücksichtigung der digitalen Werkverwertung im Internet, Köln, Berlin, Bonn, München 2002, zugl.: Würzburg, Univ., Diss., 2000/2001

Siehr, Kurt, Das Urheberrecht in neueren IPR-Kodifikationen, UFITA 108 (1988), 9-25

ders., Internationales Sachenrecht, Rechtsvergleichendes zu seiner Vergangenheit, Gegenwart und Zukunft, ZVglRWiss 104 (2005), 145-162

Smoschewer, Fritz, Das Persönlichkeitsrecht im allgemeinen und im Urheberrecht, III. Teil, UFITA 3 (1930), 349-370

Soehring, Jörg, Presserecht, Recherche, Darstellung und Haftung im Recht der Presse, des Rundfunks und der Neuen Medien unter Mitwirkung von Thomas Hoeren, 3. Aufl., Stuttgart 2000

Soergel, Hs. Th. (begr.)*; Siebert, W.; Baur, Jürgen Fritz u.a.* (Hrsg.), Bürgerliches Gesetzbuch mit Einführungsgesetz und Nebengesetzen, 13. Aufl., Stuttgart, Berlin, Köln, Mainz 1999 ff. (zit.: Soergel/*Bearbeiter*)

Spindler, Gerald; Schuster, Fabian (Hrsg.), Recht der elektronischen Medien. Kommentar, München 2008 (zit.: Spindler/Schuster/*Bearbeiter*)

Spurling, Hilary, Matisse. Band 2: 1909-1954. Aus dem Englischen von Jürgen Blasius, Köln 2007

Staudacher, Stefan-Frederick, Die digitale Privatkopie gem. § 53 UrhG in der Musikbranche, Norderstedt 2008, zugl.: Heidelberg, Univ., Diss. 2008

Staudinger, Julius von, J. von Staudingers Kommentar zum Bürgerlichen Gesetzbuch, 12. Auflage, Berlin, New York 1978-1992, 13. Bearbeitung 1993 ff.; Neubearbeitung 1998 ff. (soweit nicht anders gekennzeichnet, wurde die 13. Bearbeitung zugrundegelegt)

Stealingworth, Slim, Tom Wesselmann, New York 1980

Steber, Josef-Anton; Nowara, Thomas; Bonse, Thomas, Bewegung in Video und Film, Berlin 2008

Stein, Friedrich; Jonas, Martin (Hrsg.), Kommentar zur Zivilprozessordnung, 22. Aufl., Tübingen 2002 (zit.: Stein/Jonas/*Bearbeiter*)

Stieper, Malte, Das Verhältnis von Immaterialgüterrechtsschutz und Nachahmungsschutz nach dem neuen UWG, WRP 2006, 291-302

Stieß, Katrin; Anknüpfungen im internationalen Urheberrecht unter Berücksichtigung der neuen Informationstechnologien, Frankfurt a.M., Berlin, Bern, Bruxelles, New York, Oxford, Wien 2005, zugl.: Köln, Univ., Diss., 2004

Stoll, Hans, Der Schutz der Sachenrechte nach Internationalem Privatrecht, RabelsZ 37 (1973), 357-379

ders., Rechtsfragen um die mobile Transformation des Wandbildes „Familie" von Oskar Schlemmer, in: Frank, Rainer (Hrsg.), Recht und Kunst. Symposium aus Anlaß des 80. Geburtstages von Wolfram Müller-Freienfels, Heidelberg 1996, S. 73-83

ders., Rechtskollisionen beim Gebietswechsel beweglicher Sachen, RabelsZ 38 (1974), 450-467

ders., Sachenrechtliche Fragen des Kulturgüterschutzes in Fällen mit Auslandsberührung, in: Dolzer, Rudolf; Jayme, Erik; Mußgnug, Reinhard (Hrsg.), Rechtsfragen des internationalen Kulturgüterschutzes. Symposium vom 22./23. Juni 1990 im Internationalen Wissenschaftsforum Heidelberg, Heidelberg 1994, S. 53-66

ders., Zur gesetzlichen Regelung des internationalen Sachenrechts in Artt. 43-46 EGBGB, IPRax 2000, 259-270

Strauß, Ingo, Hörfunkrechte des Sportveranstalters, Berlin 2006, zugl.: Köln, Univ., Diss., 2006

Stürner, Michael, Anm. zu BGH, Urt. v. 24.10.2005 - II ZR 329/03 in jurisPR-BGHZivilR 4/2006 Anm. 4

Stürner, Rolf, Privatrechtliche Gestaltungsformen bei der Verwaltung öffentlicher Sachen, Tübingen 1969, zugl.: Tübingen, Univ., Diss., 1968

Sundara Rajan, Mira T., Moral Rights and Forgery: Can Europe Show the Way?, in: Reichelt, Gerte (Hrsg.), Original und Fälschung im Spannungsfeld von Persönlichkeitsschutz, Urheber-, Marken und Wettbewerbsrecht, Symposium Wien 12. Mai 2006, S. 71 – 96, Wien 2007

Tenbruck, Friedrich. H., Die Bedeutung der Medien für die gesellschaftliche und kulturelle Entwicklung, in: Scheidewege. Jahresschrift für skeptisches Denken, 19 (1990), S. 39-56

Tesch, Jürgen, Prestel 1924-1999, Verlagsgeschichte und Bibliographie, München, London, New York 1999

ders.; Hollmann, Eckhard, Kunst! Das 20. Jahrhundert, München, Berlin, London, New York, 3. Aufl. 2005

The American Law Institute, Intellectual Property, Principles Governing Jurisdiction, Choice of Law, and Judgments in Transnational Disputes as Adopted and Promulgated by the American Law Institute at San Francisco, California, May 14, 2007, St. Paul, MN 2008

Thiele, Jens, Das Kunstzitat als Provokation: Zielproblematik und Wirkung zitierter Kunstwerke – untersucht am Beispiel von Picassos „Guernica", Zeitschrift für Kunstpädagogik 1975, 129-135

Throsby, David; Hollister, Virgina, Don't give up your day job, an econmic study of professional artists in Australia, Sydney 2003

Til, Barbara; Wiese, Stephan von, Ein Umschlagplatz der Werke und Ideen, Düsseldorf sammelt, in: Die Kunst zu sammeln, das 20./21. Jahrhundert in Düsseldorfer Privat- und Unternehmerbesitz, Katalog anlässlich der gleichnamigen Ausstellung im museum kunst palast, Düsseldorf, 21. April – 22. Juli 2007, Düsseldorf 2007, S. 8-12

Tölke, Günter, Das Urheberpersönlichkeitsrecht an Werken der bildenden Künste, München 1967, zugl.: München, Univ., Diss., 1967

Torczyner, Harry, Magritte: The True Art of Painting, New York 1979

Traub, Fritz, Umformungen in einen anderen Werkstoff oder eine andere Dimension, ein Beitrag zur Entstehung von Bearbeiter-Urheberrechten an Werken der bildenden Kunst, UFITA 80 (1977), 159-171

Troll, Max (Begründer); *Gebel, Dieter; Jülicher, Marc* (Bearbeiter), Erbschaftssteuer- und Schenkungsgesetz, Kommentar, München, 2008 (zit.: Troll/Gebel/Jülicher/*Bearbeiter*, ErbStG)

Ullrich, Wolfgang, Raffinierte Kunst. Übung vor Reproduktionen, Berlin 2009

Ulmer, Eugen, Das Folgerecht im internationalen Urheberrecht, GRUR Int. 1974, 593-601

ders., Die Immaterialgüterrechte im internationalen Privatrecht, Köln, Berlin, Bonn, München 1975

ders., Gewerbliche Schutzrechte und Urheberrechte im Internationalen Privatrecht, RabelsZ 41 (1977), 479-513

ders., Urheber- und Verlagsrecht, 2. Auflage, Berlin, Göttingen, Heidelberg 1960

ders., Urheber- und Verlagsrecht, 3. Auflage, Berlin, Heidelberg, New York 1980

ders., Zitate in Filmwerken, GRUR 1972, 323-328

ders., Zur Schutzdauer ausländischer Werke in der Bundesrepublik Deutschland und Österreich, GRUR Int. 1983, 109-112

Ungern-Sternberg, Joachim von, Werke privater Urheber als amtliche Werke, GRUR 1977, 766-773

Vinck, Kai, Parodie und Urheberschutz, GRUR 1973, 251-254

Vock, Markus, Kunstzitate in der Werbung – zwischen Kult und Karneval, Zürich 2002, zugl.: Zürich, Univ., Diss., 2002

Voigtländer, Robert; Elster, Alexander (Hrsg.), Die Gesetze betreffend das Urheberrecht an Werken der Literatur und der Tonkunst sowie an Werken der bildenden Kunst und der Photographie, Kommentar, 4. Aufl., Berlin 1952 (zit.: Voigtländer/Elster/*Bearbeiter*)

Vorpeil, Klaus, Deutsches Folgerecht und Versteigerung eines Werkes im Ausland – Anmerkung zum Urteil des OLG Düsseldorf vom 21. 1. 1992 – 20 U 165/90, GRUR Int. 1992, 913-914

Wagner, Gerhard, Internationales Deliktsrecht, die Arbeiten an der Rom II-Verordnung und der Europäische Deliktsgerichtsstand, IPRax 2006, 372-390

Wagner, Rolf, Zur Vereinheitlichung des Internationalen Privat- und Zivilverfahrensrechts sechs Jahre nach In-Kraft-Treten des Amsterdamer Vertrags, NJW 2005, 1754-1757

Waldenberger, Arthur, Anm. zu BGH, Urt. v. 11.7.2002 – I ZR 255/00, MMR 2002, 743-745

Waldhauser, Hermann, Die Fernsehrechte des Sportveranstalters, Berlin 1999, zugl.: München, Univ., Diss., 1998

Wallenhorst, Lena, Medienpersönlichkeitsrecht und Selbstkontrolle der Presse: eine vergleichende Untersuchung zum deutschen und englischen Recht, Berlin 2007, zugl.: Freiburg i.Br., Univ., Diss., 2005-2006

Wanckel, Endress, Foto- und Bildrecht, 2. Aufl., München 2006

Wandtke, Artur-Axel, Grenzenlose Freiheit der Kunst und Grenzen des Urheberrechts. Oder über Kunst lässt sich trefflich streiten?, ZUM 2005, 769-776

ders.; Bullinger, Winfried (Hrsg.), Praxiskommentar zum Urheberrecht, 3. Aufl., München 2009 (zit.: Wandtke/Bullinger/*Bearbeiter*)

ders.; Bullinger, Winfried, Die Marke als urheberrechtlich schutzfähiges Werk, GRUR 1997, 573-580

Wassermann, Rudolf, Reihe Alternativekommentare, Kommentar zum Bürgerlichen Gesetzbuch in sechs Bänden, Band 4: Sachenrecht (§§ 854-1296), Stuttgart 1983 (zit.: AK-BGB/*Bearbeiter*)

Weber, Rolf H., Parteiautonomie im Internationalen Sachenrecht?, RabelsZ 44 (1980), 510-530

Weisbeck, Markus, Ein gutes Zeichen für Katastrophen, Sehen und Verstehen: Den Haag zeigt, wie Bilder durch Krisengebiete leiten, FAZ v. 13.8.2008, Nr. 188, S. 37

Weiss, Evelyn, Kunst in Kunst – Das Zitat in der Pop-Art, in: Aachener Kunstblätter, Bd. 40, 1971, S. 215-236

Weller, Matthias , Die Umsetzung der Folgerechtslinie in den EG-Mitgliedstaaten: Nationale Regelungsmodelle und europäisches Kollisionsrecht, ZEuP 2008, 252-288

ders., Freies Geleit für die Kunst, die Schweiz setzt einen Maßstab für Leihgaben im Völkerrecht, FAZ v. 25.11.2005, Nr. 275, S. 35

ders., Immunity for Artworks on Loan? A Review of International Customary Law and Municipal Anti-seizure Statutes in Light of the Liechtenstein Litigation, Vand. J. Transnat'l L. 38 (2005), 997-1039

Welser, Marcus von, Die Wahrnehmung urheberpersönlichkeitsrechtlicher Befugnisse durch Dritte, Berlin 2000, zugl.: Kiel, Univ., Diss., 1999

Wendehorst, Christiane C., Tatbestand – Reichweite – Qualifikation, in: Coester, Michael; Martiny, Dieter; Prinz von Sachsen Gessaphe, Karl August (Hrsg.); Privatrecht in Europa.

Vielfalt, Kollision, Kooperation. Festschrift für Hans Jürgen Sonnenberger zum 70. Geburtstag, München 2004, S. 743-758

Wendt, Wolf Rainer, Ready – Made. Das Problem und der philosophische Begriff des ästhetischen Verhaltens, dargestellt an Marcel Duchamp, Meisenheim am Glan 1970

Whitfield, Sarah; Raeburn, Michael, in: Sylvester, David (Hrsg.), René Magritte, Catalogue Raisonné, III: Oil Paintings, Objects and Bronzes 1949-1967, Antwerpen, Basel 1993

Wieduwilt, Hendrik, Agentur haftet für Fotografen. Gericht nimmt Bildportale im Internet stärker in die Pflicht, FAZ v. 14.1.2009, Nr. 11, S. 19

Wilrich, Thomas, Der Bundestagspräsident, DÖV 2002, 152-158

Wilrich, Thomas, Der Bundestagspräsident, DÖV 2002, 152-158

Witt, Martin, Kunstsponsoring, Gestaltungsdimensionen, Wirkungsweise und Wirkungsmessungen, Berlin 2000, zugl.: Flensburg, Univ., Diss., 2000

Wolf, Manfred, Beständigkeit und Wandel im Sachenrecht, NJW 1987, 2647-2650

ders., Sachenrecht, 22. Aufl., München 2006

Wonderly, Louis, Mit der Gier des Autodidakten. Am Anfang war Argyrol: Über Alfred C. Barnes, seine Eigenheiten und seine Stiftung, FAZ v. 12.8.1995, Nr. 186, S. 35 f.

Wulf, Christoph; Zirfas, Jörg, Bild, Wahrnehmung und Phantasie, Performative Zusammenhänge, in: dies. (Hrsg.), Ikonologie des Perfomativen, München 2005, S. 7-35

Würdinger, Markus, Die Analogiefähigkeit von Normen. Eine methodologische Untersuchung über Ausnahmevorschriften und deklaratorische Normen, AcP 206 (2006), 946-979

Würkner, Joachim, Anm. zu BVerfG, Beschl. v. 3.6.1987 – 1 BvR 313/85, NStZ 1988, 23-24

Würthwein, Susanne, Schadensersatz für Verlust der Nutzungsmöglichkeit einer Sache oder für entgangene Gebrauchsvorteile? Zur Dogmatik des Schadensersatzrechts, Tübingen, 2001

Zeuner, Albrecht, Störungen des Verhältnisses zwischen Sache und Umwelt als Eigentumsverletzung, in: Ballerstedt, Kurt; Mann, F.A.; Jakobs, Horst Heinrich; Knobbe-Keuk, Brigitte; Picker, Eduard; Wilhelm, Jan (Hrsg.), Festschrift für Werner Flume zum 70. Geburtstag, 12. September 1978, Band I, Köln 1978, S. 775-787

Abbildungen

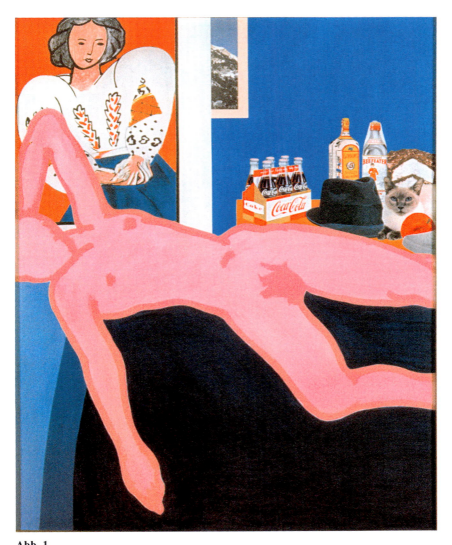

Abb. 1
Tom Wesselmann, Great American Nude #26, 1962, 152 x 122 cm
Fotograf: unbekannt
Abgebildet in: *Stealingworth*, Tom Wesselmann, New York 1980, S. 108

Abb. 2
Walter Gropius, Direktorenhaus in Dessau. Ansicht von Südwesten.
Fotografin: *Lucia Moholy*
Abgebildet in: *Schwarting,* in: Sigel/Klein (Hrsg.), S. 49, 58

Schriftenreihe zum Urheber- und Kunstrecht

Herausgegeben von Thomas Hoeren

Band 1 Stefan Baufeld: Kulturgutbeschlagnahmen in bewaffneten Konflikten, ihre Rückabwicklung und der deutsch-russische Streit um die so genannte Beutekunst. 2005.

Band 2 Alexandra Kruczek: Die Bewertung der Kabelweitersenderechte der Sendeunternehmen in Deutschland und den USA. 2005.

Band 3 Larissa Marrder: Verwertung von Filmrechten in der Insolvenz. 2006.

Band 4 Felix Heinz Siegfried: Internationaler Kulturgüterschutz in der Schweiz. Das Bundesgesetz über den internationalen Kulturgütertransfer (Kulturgütertransfergesetz, KGTG). 2006.

Band 5 Karsten Lisch: Das Abstraktionsprinzip im deutschen Urheberrecht. 2007.

Band 6 Thomas Meschede: Der Schutz digitaler Musik- und Filmwerke vor privater Vervielfältigung nach den zwei Gesetzen zur Regelung des Urheberrechts in der Informationsgesellschaft. 2007.

Band 7 Thomas Hoeren / Bernd Holznagel / Thomas Ernstschneider (Hrsg.): Handbuch Kunst und Recht. 2008.

Band 8 Michael Nielen: Interessenausgleich in der Informationsgesellschaft. Die Anpassung der urheberrechtlichen Schrankenregelungen im digitalen Bereich. 2009.

Band 9 Urban von Detten: Kunstausstellung und das Urheberpersönlichkeitsrecht des bildenden Künstlers. 2010.

Band 10 Timo Prengel: Bildzitate von Kunstwerken als Schranke des Urheberrechts und des Eigentums mit Bezügen zum Internationalen Privatrecht. 2011.

www.peterlang.de

Urban von Detten

Kunstausstellung und das Urheberpersönlichkeitsrecht des bildenden Künstlers

Frankfurt am Main, Berlin, Bern, Bruxelles, New York, Oxford, Wien, 2010.
209 S., 4 Abb.
Schriftenreihe zum Urheber- und Kunstrecht.
Herausgegeben von Thomas Hoeren. Bd. 9
ISBN 978-3-631-59914-3 · geb. € 44,80*

In der Vergangenheit und Gegenwart haben sich Künstler immer über die Hängung ihrer Bilder in Ausstellungen beschwert. Denn gerade die Art und Weise, das Thema und der Kontext einer Ausstellung können die Wirkung der Kunstwerke in einer Weise beeinflussen, die der Künstler unter Umständen missbilligt. Die Arbeit beleuchtet die Rechte des bildenden Künstlers im Hinblick auf die heutigen Gegebenheiten des Ausstellungswesens und entwickelt Lösungen für die Grundfrage, ob der Urheber die Präsentation seiner Werke rechtlich gesehen zu beeinflussen vermag. Dabei schlägt sie über die dogmatischen Fragen des Urheberrechts hinaus Brücken zur Kunstvermittlung und berücksichtigt mit anschaulichen Beispielen die jüngsten Veränderungen in der bildenden Kunst und die gewandelte Ausstellungspraxis.

Aus dem Inhalt: Geschichtlicher Wandel der Funktion der Kunstausstellung und des Ausstellungswesens · System des Urheberrechts und seine geschichtliche Entwicklung · Trennung zwischen Eigentum und Urheberrecht · Vertriebswege im Kunsthandel · Rechtliche Interessen des bildenden Künstlers, des Eigentümers und des Ausstellungsmachers/Kurators · Ausstellungsrecht

Frankfurt am Main · Berlin · Bern · Bruxelles · New York · Oxford · Wien
Auslieferung: Verlag Peter Lang AG
Moosstr. 1, CH-2542 Pieterlen
Telefax 0041(0)32/3761727

*inklusive der in Deutschland gültigen Mehrwertsteuer
Preisänderungen vorbehalten
Homepage http://www.peterlang.de